2021 年浙江婺剧艺术研究院规划项目"浙江婺剧发展史",项目号 WQ2021151—FW122
2022 年国家社科基金艺术学一般项目"婺剧剧目抄本整理与研究",项目号 22BB038
2022 年浙江省社科规划重点基地温州大学浙江传统戏曲研究与传承中心项目"浙江婺剧
　传抄本整理与研究",项目号 2022JDKTZD14
2023 年宁波财经学院优秀成果培育项目"浙江婺剧流变史",项目号 1320238060

聂付生　著

上海大学出版社
·上海·

图书在版编目(CIP)数据

缙云婺剧史 / 聂付生著 . -- 上海：上海大学出版社，2024.7. -- ISBN 978-7-5671-5042-3

Ⅰ.J825.55

中国国家版本馆 CIP 数据核字第 2024EQ6532 号

责任编辑　位雪燕
封面设计　柯国富
技术编辑　金　鑫　钱宇坤

缙云婺剧史

聂付生　著

上海大学出版社出版发行
（上海市上大路99号　邮政编码200444）
（https://www.shupress.cn　发行热线021-66135112）
出版人　戴骏豪

*

南京展望文化发展有限公司排版
江阴市机关印刷服务有限公司印刷　各地新华书店经销
开本787 mm×1092 mm　1/16　印张36.5　字数715千
2024年8月第1版　2024年8月第1次印刷
ISBN 978-7-5671-5042-3/J·665　定价　268.00元

版权所有　侵权必究
如发现本书有印装质量问题请与印刷厂质量科联系
联系电话：0510-86688678

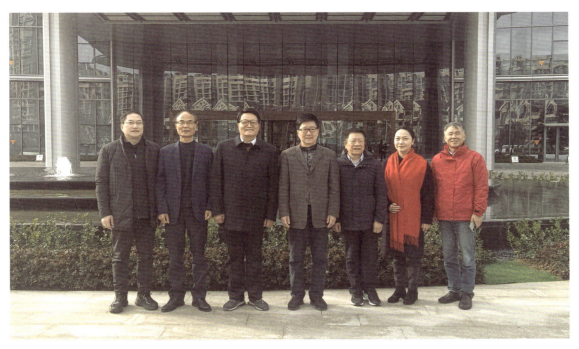

《缙云婺剧史》评审专家合影，左起：王晓平、俞为民、朱恒夫、黄大同、伏涤修、陈美兰、聂付生。李兰飞摄

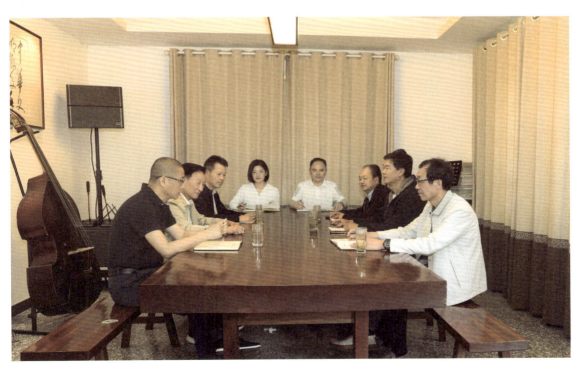

《缙云婺剧史》撰写发起人。左起：黄勇、陈子升、沈挺峰、曹雄英、施碧清、施德金、杜新南、施喜光。李兰飞摄

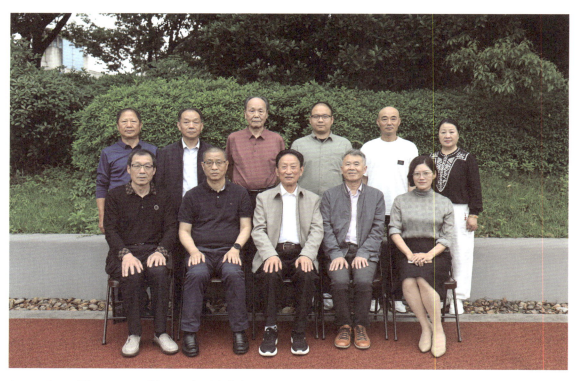

2024年4月30日，《缙云婺剧史》撰写组成员合影。前排左起：施喜光、黄勇、陈子升、聂付生、曹雄英；后排左起：丁小平、叶金亮、顾家政、杨凯滔、楼焕亮、孙碧芬。李兰飞摄

办公室场景。李兰飞摄

2022年8月18日，采访丹址村翁真象（右二）。顾家政摄

2022年8月22日，采访原缙云婺剧团正吹麻献扬（右）。顾家政摄

2022年8月24日，采访原拥和剧团艺人麻唐苓（中）。顾家政摄

2022年8月25日，采访胪膛村艺人蒋振亮（右一）。顾家政摄

2022年8月26日，采访邢弄村老艺人樊培森（左一）。顾家政摄

2022年8月30日，采访蟠龙村艺人戴有汉（右一）。顾家政摄

2022年9月2日，陈子升主持缙云县民营婺剧团团长会议。顾家政摄

2022年9月5日，采访山岭下村艺人。顾家政摄

2022年9月5日，采访山岭下村艺人马根木（左）。顾家政摄

2022年9月6日，采访下小溪村艺人陈官周（中）。顾家政摄

2022年9月7日，采访上王村艺人。顾家政摄

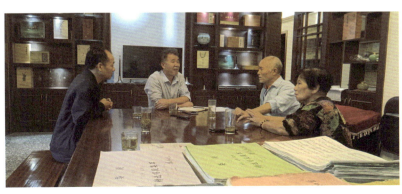

2022年9月14日，采访邢国韩（右二）、沈赛铃（右一）。顾家政摄

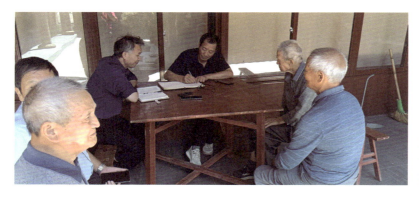

2022年9月20日,采访葛湖村艺人。顾家政摄

2022年9月23日,采访石臼坑村艺人。顾家政摄

2022年9月27日,采访宏坦村艺人叶松桥(左二)。顾家政摄

2022年9月28日,采访原缙云县婺剧团团长黄爱香(右)。顾家政摄

2022年10月11日，采访方川村艺人吕夏娇（左）。顾家政摄

2022年10月17日，采访西岩村艺人陈成奎（中）、杨国琴（左一）。顾家政摄

2022年10月19日，采访后青村杨德标（右）。顾家政摄

2022年11月15日，采访榧树根村艺人虞礼设（左三）等。顾家政摄

2022年11月16日，采访胡村村艺人胡裕轩（左一）、胡溪德（左二）、胡裕溪（右二）。顾家政摄

2022年11月21日，采访章村艺人章德俭（中）。顾家政摄

2022年11月28日，采访团结村艺人卢保亮（左）。顾家政摄

2022年11月29日，采访白竹村老艺人。顾家政摄

2022年11月30日，采访靖岳村艺人丁传升（右）。顾家政摄

2022年12月6日，采访三溪乡后吴村艺人朱唐洪（左一）、吴国良（右三）。顾家政摄

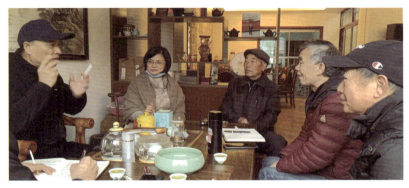

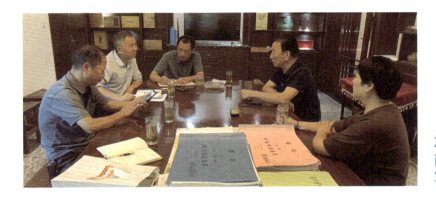

2022年12月19日，商讨《缙云婺剧史》撰写问题。顾家政摄

2023年2月7日，采访雅施村艺人韩蜀缙（左）。顾家政摄

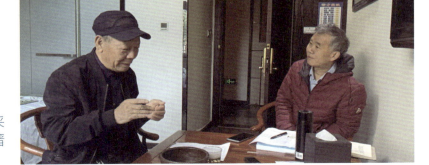

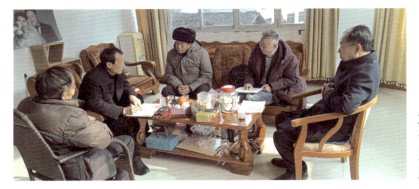

2023年2月15日,采访吴岭村艺人叶进新(右三)、叶镇光(左一)。顾家政摄

2023年2月20日,采访上坪村艺人胡振鼎(右三)。顾家政摄

2023年3月20日,采访古塘下村艺人林抱坚(中)、林正华(右)。顾家政摄

2023年3月28日,采访杜村村艺人杜章兴(左一)、杜景秋(左二)、杜乾明(左三)。顾家政摄

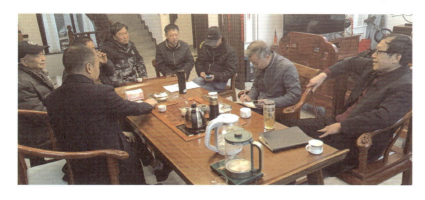

2023年3月29日,采访小章村艺人。顾家政摄

2023年5月5日,采访马鞍山村周焕然(右二)。顾家政摄

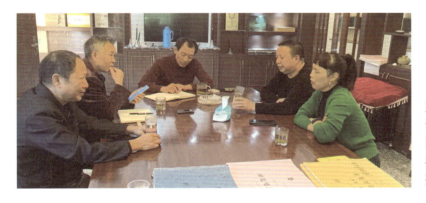

2023年5月8日,采访原盘溪婺剧团小生潘碧娇(右一)、鼓板周根会(右二)。顾家政摄

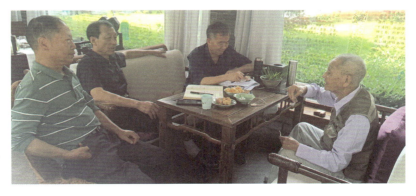

2023年5月16日,采访原缙云县婺剧团蔡仕明(右一)。顾家政摄

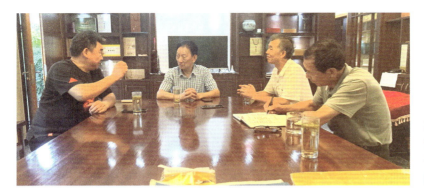

2023年8月28日,采访原浙江婺剧团小生周子清(左一)。顾家政摄

2023年11月9日,采访永康新楼村艺人胡苏女(左一)。丁清华摄

2023年12月3日,采访原缙云婺剧团艺人丁鹏飞(左一)、楼松权(左二)、吕耀强(左三)、李纳坚(左四)、陈韵芳(左五)。顾家政摄

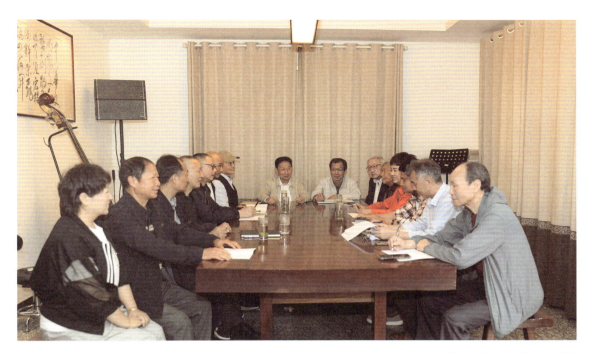

2023年12月8日,缙云县婺剧团艺人座谈会。李兰飞摄

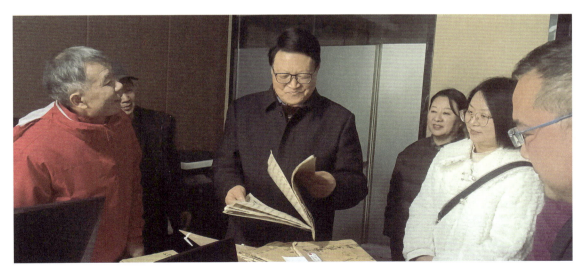

2024年1月5日,朱恒夫教授(中)考察缙云婺剧抄本。顾家政摄

2024年5月15日,采访溶江乡大黄村艺人胡鼎林(右二)。丁清华摄

2024年5月21日,采访大洋镇前村村艺人王设金(右二)、王礼品(右三)、王国蕊(左一)。顾家政摄

本书编纂委员会

总顾问：李林访　赵建铭　付勇斐
总策划：潘巧玲　徐乐新　邱　琳　陈珏丽
主　任：陈子升
副主任：李潘良
成　员：丁小平　叶金亮　孙碧芬　张碧乐　沈挺峰
　　　　杜新南　施碧清　施喜光　施德金　杨凯滔
　　　　顾家政　聂付生　黄　勇　曹雄英　楼焕亮

序 1

一部鉴古知今、有助于婺剧发展的史著

我接触婺剧相对较早。在 20 世纪 80 年代初攻读研究生学位的时候，我就看过浙江省婺剧团到南京的演出，深深地为婺剧演员的精彩表演而折服。那场《断桥》的演出至今仍时常浮现在我的脑海：白蛇和青蛇的台步轻盈细碎，S 形前行，犹如蛇行水面，曲折蜿蜒，体若无骨；小青在追赶许仙时，杀气腾腾，一旦停下，便会来个"三窜头"，即把头突然窜抖三下，犹如大蛇猎食时的凶悍而敏捷状态。虽然搬演白蛇故事的剧种都会演绎白娘子、小青与许仙在断桥相会的情节，但无论哪个剧种，都没有婺剧演得出色，因此，戏曲行业中曾有婺剧《断桥》为"天下第一桥"的赞誉。

叶开沅老先生出版了《婺剧高腔考》后，在一次高腔的学术会议上将大作赠送给我，我认真地阅读过两遍。通过叶先生的著作，我对婺剧的历史流变有了更深入的了解。叶先生是力学家，为钱伟长先生的高足，他与钱伟长等人合著的《弹性圆薄板大挠度问题》被翻译成俄文并在苏联出版。1981 年，他被国务院学位委员会批准为第一批博士生导师。这位杰出的科学家因出生于婺剧的发源地和流传地——浙江衢州，在青少年时期就深受婺剧艺术的熏陶，将婺剧视为自己精神生活的重要组成部分。为了报答故乡的养育之恩，他利用业余时间深入研究婺剧史。1981 年，《婺剧高腔考》一书在日本东京的龙溪书舍出版，从此奠定了他在戏曲史研究领域的地位，并使他正式踏入了戏曲学界。1984 年，他与赵景深先生共同创办了研究中国戏曲史的学术刊物《戏曲论丛》。

21 世纪初，我承担了国家社科艺术学项目"长江三角洲滩簧的调查与研究"。为了做好这一课题，我与其他单位合作召开了四次滩簧学术研讨会。因为婺剧中有"滩簧"元素，所以多次邀请金华市艺术研究所的专家参加会议，由此认识了赵祖宁等先生。他们赠送给我《中国婺剧史》等著作，让我获得了更多更全面的

关于婺剧的知识。

后来，浙江婺剧艺术研究院举办了几次学术会议，邀请我参加。通过这些会议，我认识了院长王晓平、党委书记严立新、副院长楼晓华以及表演艺术家陈美兰等人，观看了该院演出的许多剧目，了解到了该院剧目的生产与传播状况以及剧院的内外生态。出于对他们艺术劳动的由衷敬重和对其创演剧目的高度赞赏，我还撰写了一篇评论文章，评论了他们新创的革命历史剧《血路芳华》，题为《历史的真实与戏曲的真情》，发表在《上海戏剧》上。

然而，尽管我和婺剧缘分不浅，但并不了解婺剧在基层的状况及其与老百姓的关系。真正让我认识到婺剧作为一种草根艺术魅力的是聂付生教授主编的《缙云婺剧史》。

据我所知，在全国范围内，县级行政单位编纂本地剧种的发展史，除了缙云之外，没有第二家。

而能够做成这件事，必须具备两个条件。第一，所写的剧种确确实实是该县文化不可或缺的、有机的组成部分，老百姓由衷地热爱着它；第二，县领导充分认识到这一事业对于该县文化建设的重要性，毫不吝惜人力、财力的投入，亲自全程参与。而承担撰写任务的人必须怀有弘扬民族优秀传统文化、弘扬地域文化的使命感和责任心，不辞劳苦、不畏艰难、全心全意地投入到这项工作中。而这两个条件，缙云完全具备。

缙云老百姓对于婺剧的热爱程度，我们以两组数据来说明。

一组是缙云戏台的数量。现在的缙云常住人口约47万，共有7个镇、8个乡、3个街道、253个行政村，但从清代中叶到现在，缙云建造的能够演出婺剧的场所（戏台、戏园、剧院等）前后竟有600多所。

另一组是剧团、从业人员与年平均演出场次的数量。从1949年起到1999年，缙云先后成立的剧团竟有204个，现存的婺剧团还有30多个，从业人员达1 500多人，年平均演出场次达25 000多场。缙云县婺剧一团、缙云县婺剧二团、缙云县婺剧三团、缙云县明珠婺剧团、缙云县艺术中心婺剧团等，每个剧团年平均演出场次更是高达500余场。新冠肺炎疫情结束之后，观众看戏的欲望更加强烈。思火婺剧团团长李思火介绍道："今年（2023年）的演出确实火得不得了，自年初开始，几乎没有一天空闲时间，每天都在为演出四处奔走。上半年就已把全年的戏写完了，年终又写完了明年（2024年）上半年的戏。现在不愁没戏演，就愁没有足够的时间来安排演出。"[1]

[1]"写戏"，为婺剧行话，联系演出业务之意。

受到婺剧艺术的长期熏陶，缙云的婺剧观众与其他地方也有所不同。这里的观众不仅看戏、懂戏，还积极参与婺剧的发展。他们自发组织婺剧戏迷联谊会、戏迷俱乐部，进行学习、交流、演出和评论，有些人还积极拍摄婺剧片段，创建婺剧微视频平台，义务宣传婺剧。

《缙云婺剧史》的出版离不开缙云县委、县政府、县委宣传部以及县文化和广电旅游体育局的高度重视和大力支持。同时，还要感谢以陈子升为领导的缙云县婺剧促进会和以聂付生为首的编纂团队。

陈子升因为在缙云的经济发展中做出突出贡献，被任命担任县政协副主席。退居二线后，他积极参与婺剧传承与发展，先创立了缙云县婺剧促进会，后又担任了浙江省婺剧促进会副会长。他充分认识到婺剧对整个民族和区域文化的重要性，因此，他在省、县两级婺剧促进会任职，并非出于虚名，而是真正为了婺剧的进步与繁荣。因此，在缙云婺剧发展方面，促进会取得了显著成绩。他的贡献主要体现在以下六个方面：

第一，培育人才。为了让婺剧的表演、演奏人才后继有人，他领导的婺剧促进会和浙江省文化馆签订了《浙江省新农村"文化良种"培育基地工作协议》，建立了全省首个婺剧人才培育基地。通过举办在职青年演员培训班，提升演员的业务水平。

第二，注重原创剧目的创作。为了改变"老戏老演，老演老戏"和缙云本土很少有原创剧目的状况，他领导的缙云婺剧促进会在对新创剧目《却金馆》《轩辕飞天》《县令李阳冰》的成功培育上花了很大的力气，为提升缙云婺剧在县域之外的影响力作出了重要贡献。

第三，对民营剧团予以技术和资金的支持。他利用自己的影响力来筹集资金，有时甚至自己掏腰包，为民营剧团购买设备、装置和服饰提供资助。

第四，为剧团提供演出机会，并使其在重大演出平台上"亮相"。例如，2009年10月，安排剧团参加在杭州举办的首届浙江省文化艺术节，让缙云的婺剧艺术在省城的舞台上展现。

第五，在缙云的中小学实施婺剧艺术的普及教育。他地搞"戏曲进校园的活动"，但多数只是发一个文件，然后将工作推给学校，做得好还是不好都是学校的事情。陈子升领导的缙云婺剧促进会可不是这样，采取了便于操作又行之有效的措施："我们婺剧促进会负责音乐老师的培训，将各学校共计100多位音乐老师集中在一起，聘请郑兰香、徐勤纳、严宗河、朱元昊、刘智宏等前来执教。培训之后再统一考核。要求每位老师都要上台。然后，辅导学生的任务就交给这些经过

培训的音乐老师。"[1] 现在婺剧唱段进入了缙云每一所中小学的音乐课,不仅如此,有些学校还把吹拉婺剧乐器作为婺剧进校园的主攻方向,以达到每个学生会弹奏一件民间乐器的目标。

第六,发起并组织本书的编纂工作。他从物色主编人选、"三顾茅庐"请来主编,到制定编纂规划,安排田野调查对象,解决编纂和出版的经费,可谓事必躬亲、无微不至。可以说,没有陈子升,本书也将无法问世。

当然,仅有陈子升会长的发起与支持,没有编纂团队的艰辛努力也不行。因为这项工作需要通过大量的田野调查,获取第一手资料,然后在对资料去伪存真、去粗取精、由表及里的基础上撰写文稿,尔后再一稿、两稿、三稿逐步修改,最后成就一本70多万字的著作。这要花费多少人力、财力、精力与时间啊!值得庆幸的是,陈子升会长找对了人。《缙云婺剧史》主编聂付生,拥有文学博士学位,是浙江工商大学人文与传播学院的退休教授,曾师从朱眉叔、李时人、黄霖诸等前辈。他原本专注于明清文学和浙江地方戏的研究,著有《冯梦龙研究》《晚明文人的文化传播研究》等作品。后来,他响应浙江省委实施浙江文化研究工程的号召,转而从事浙江戏剧的研究,相继出版了《浙江戏剧史》《新声代变:绍兴戏剧史》等著作。在接触到婺剧后,他深深地爱上了这门艺术,承担了"浙江婺剧口述史"这一重大项目,并与方佳等人合作,历时8年,采访了11个剧团、140余位婺剧老艺人,最终完成了8卷10册的《浙江婺剧口述史》。由于材料充实,著述严谨,对于婺剧史的建构和戏曲的振兴具有重要的学术价值和理论意义,因此在浙江省第二十二届哲学社会科学优秀成果奖评选中获得了一等奖。这样的人,无论是学养,还是对婺剧的感情,自然是担负这一重任的不二人选。聂付生没有辜负缙云领导的期望,一步一个脚印地扎实前行,从他的日记中也可以感受到他为此付出的努力,如2022年8月30日:"采访舒洪镇蟠龙村80岁戴有汉老艺人。戴有汉口述20世纪50年代初蟠龙村婺剧团演出过的剧目,搜集抄本8本。"一位老艺人口述20世纪50年代演出过的剧目,没有一天的时间,肯定完成不了,回来再根据录音转成文字,又得花费几天的时间。当然,团队的成员也非常给力,他们是施喜光、丁小平、顾家政、孙碧芬、叶金亮、楼焕亮等。我和他们有过接触,他们都是热爱婺剧、愿意为婺剧发展贡献自己一切力量的人。

经过各方的努力,现在这本著作就要面世了。客观地说,虽然与经典史学著作相比还存在一些不足之处,但总体而言,它是一部资料翔实、脉络清晰、全面

[1] 聂付生、方佳等著:《浙江婺剧口述史·观众卷》,浙江人民出版社2021年版,第57—58页。

细致、立论正确、语言流畅的区域性剧种史。编纂者在掌握了大量的第一手资料的基础上，以客观公正的史家态度对婺剧在缙云的发生、发展、兴盛、衰弱、振兴的历程进行了全面评述，真实再现了缙云婺剧的历史与现实。

本书能够运用历史唯物主义的观点，结合缙云的经济、政治、宗教、民俗、文艺等方面，对每个发展阶段进行深入分析；对缙云婺剧发展史上的组织与人物贡献作出了实事求是的评价；对创作、改编、移植的剧目，以历史和美学的视角进行了深入评论；并在总结成功经验和失败教训、揭示发展规律后，为缙云婺剧未来的保护、传承、发展提供了有益的启示。总的来说，本书具有以下三大突出优点。

一是为读者打开了一扇了解缙云文化发展史尤其是艺术发展史的窗口。尽管缙云县从唐武德四年（621）建立，迄今已有 1 400 多年的历史，但很少有人知道缙云，更不要说它包括艺术在内的文化发展状况了，而这本书不仅能让我们知道缙云的人文地理环境，还能较为详细地了解到该地的宗教、民俗、歌舞以及民间传说与故事、民间小戏等文化艺术的样态与源流。

二是为学界提供了一份十分宝贵的全面反映缙云婺剧的文献。据不完全统计，自清末以来，学人共编纂了 120 多部戏曲史，从表述的内容上，分为通史、断代史、重要时期史（如万历戏曲史）、剧种史、区域史等，但诚如上述，没有人做过一个剧种在一个县的发展史。然而，正如上文所述，至今尚无人对一个县级单位内某一剧种的发展史进行研究。更有价值的是，该书的所有材料均来源于田野调查，所有观点、结论均基于对所搜集到的剧本、婺剧相关实物以及老艺人的口述史料的分析和研究。因此，戏曲学界可以凭借它推进婺剧历史与理论乃至整个戏曲历史与理论的研究。

三是为后人留存了一部当代缙云婺剧的信史。该书重点叙写了中华人民共和国成立后缙云婺剧的发展状况，将其分为戏改时期、大演革命现代戏时期、传统戏恢复时期、文化体制改革时期、21 世纪初期几个阶段，并从剧团、剧目、声腔、表演、艺人等多个角度进行了详尽描述。这种全面介绍既真实地呈现了整体情况，又对重要现象和事件进行了深入剖析。尽管所述是当代历史，但许多史实似乎离我们很近。然而，如果现在不进行这项工作，待经历了 20 世纪五六十年代的婺剧艺人和文化领导者都已逝去，那时的"往事"必将如烟消云散。从这个角度来看，这部信史的重要性不言而喻。

综上所述，本书的问世，无疑将对弘扬民族优秀文化与地方文化产生积极作用，体现了对习近平总书记"两个结合"指示精神的具体落实，也将为缙云婺剧的发展提供理论指导，促进该县地方文化建设。

随着时间的推移，本书的历史认识功能和对婺剧以及其他戏曲剧种在传承、发展工作中的启发作用将逐渐显现。

因此，我乐于向社会各界推荐这本书。

<div style="text-align:right">
上海师范大学学术委员会主任

上海戏曲学会常务副会长　**朱恒夫**
</div>

序 2
缙云婺剧，一路辉煌

早在中华人民共和国成立前，缙云就有"村村有戏班"之说。此话虽有些夸张，那时戏班之多、艺人之多却是不争的事实。在我很小的时候，每逢农闲或者年节，就跟随父母辈串村赶戏。那时戏场的热闹场景，我至今记忆犹新，历历在目。卢炳金、胡崇溪、黄德银、梅子仙、虞梅汉、应汉波、王井春、梅桂声、陈德福、马献扬等都是我耳熟能详的传奇艺人。这些艺人读书不多，却富有艺术天赋，所到之处，有口皆碑。

中华人民共和国成立后，为贯彻落实"百花齐放，百家争鸣"的文艺方针，缙云县婺剧团成立。成立之初，剧团即排演了《千古奇恨》《黄金印》《十五贯》《两狼山》等多部婺剧传统戏，一举成名。缙云县婺剧团造就了一批如黄爱香、施玉芝、傅永华、郑秋群、滕洪权、赵志龙、丁鹏飞、李五云、施德水、杨美意、楼柳法、周子勤、翁八弟、李军亮、吴玮玲、金亦明、陈忠法等非常优秀的演艺人才，为缙云婺剧的发展作出了较大贡献。

20世纪80年代后期，缙云的民间职业剧团异军突起。据缙云县文化部门统计，缙云县先后登记注册的民间职业剧团达30余家。现在仍有20余家职业剧团长年巡演于县内外、省内外，涌现了一批演艺新秀，如花旦马小敏、李君芬，小生施娅红、麻育枝，老生李淑娟、陈淑英，大花脸林维标、应正亮，小花脸张庆平，主胡陈利飞等，颇受赞誉。

缙云婺剧发展至今，已成为全民的一种文艺活动，无论是在城乡，学婺剧、唱婺剧、演婺剧都蔚然成风。据统计，缙云县有婺剧活动点140个，婺剧传承重地8个，村戏苑扩建30个，婺剧表演队、民乐队、秧歌队等共计664支。因为这些原因，婺剧被列为缙云县三大文化之一。2018年，缙云县被中国民间文艺家协会审定为"中国民间戏曲之乡"。

遗憾的是，关于缙云婺剧，相关文献记载甚少。缙云婺剧的辉煌历史只停留于我们的文化宣传和民间的口口相传。因此，缙云县婺剧促进会拟酝酿编写一部反映缙云婺剧历史和成就的史书，以弥补这一缺陷。由于考虑到人才、资金等因素，迟迟不敢提上议事日程。

无巧不成书。2022年5月，我偶遇曾任缙云县文化局局长的杜新南先生。他建议我牵头组织编写一部《缙云婺剧史》。他说，这不仅是他个人的想法，也是多任缙云县文化局局长的共同心愿和社会有志之士的殷切期盼。话虽不多，却让我信心百倍。没有丝毫犹豫，我就答应了下来。

2022年7月的一天，我将过去六任缙云县文化局局长召集在一起，商议编写《缙云婺剧史》事宜。在取得一致意见后，我马上向缙云县的县领导作了专题汇报。县领导明确表态，这是一件功在当代、利在千秋的大好事，希望缙云县婺剧促进会承办此项工作，县政府在资金上予以保障。

得益于县委、县政府的高度重视以及缙云县委宣传部、县文化局的大力支持。2022年8月15日，我邀请了对婺剧颇有研究的浙江工商大学聂付生教授来缙云，同时聘请了县内7位婺剧工作者，组建了《缙云婺剧史》编写组。

功夫不负有心人。2023年年底，仅用了一年半时间，编写组就完成了一本厚达70多万字的《缙云婺剧史》书稿。该书稿顺利通过由王馗先生、朱恒夫先生、俞为民先生、黄大同先生、伏涤修先生、陈美兰女士、王晓平先生、赵祖宁先生八位国内著名专家组成的评审组的评审。

《缙云婺剧史》还原了缙云婺剧的部分历史，再现了缙云婺剧近70年来的概貌，发掘整理了诸多极为珍贵且将失传的史料，为后人对缙云婺剧的学术研究和文化传承提供了重要参考。同时填补了缙云婺剧无史记载的空白。在此，我对《缙云婺剧史》编写组、婺剧艺人及社会各界为此付出的努力表示衷心感谢。我要特别感谢聂付生老师。通常，完成一部70多万字且多数素材来自田野考察的著作，通常需要几年时间。然而，聂付生老师仅用了一年半的时间就完成了著作的撰写。这离不开他的刻苦努力和执着追求。

尽管如此，由于受到诸多主客观因素的限制，我们的工作难免存在诸多不足，撰写过程中也难免出现或多或少的疏漏和错误。这有待后人再接再厉，补偏救弊。

是为序。

<div style="text-align: right;">
缙云县政协原副主席　　陈子升

缙云县婺剧促进会会长
</div>

目　录

绪论 ……………………………………………………………………………001

上编　中华人民共和国成立前缙云婺剧史

第一章　缙云婺剧生成的环境 ……………………………………………015
　　第一节　缙云地理人文环境…………………………………………015
　　第二节　缙云的民俗文化……………………………………………022
　　第三节　缙云民间文艺………………………………………………030

第二章　缙云杂剧 …………………………………………………………045
　　第一节　缙云杂剧与灯戏……………………………………………045
　　第二节　缙云时调剧目叙录…………………………………………053

第三章　缙云高腔、昆腔 …………………………………………………066
　　第一节　缙云高腔、昆腔历史梳理…………………………………066
　　第二节　缙云高腔、昆腔抄本叙录…………………………………078

第四章　缙云乱弹、徽戏 …………………………………………………096
　　第一节　处州乱弹源流略考…………………………………………096
　　第二节　缙云徽班徽戏溯源…………………………………………106
　　第三节　缙云徽班、乱弹班和艺人代表……………………………119

第四节　乱弹抄本叙录……………………………………………134

　　第五节　徽戏抄本叙录……………………………………………173

下编　中华人民共和国成立后缙云婺剧史

第五章　戏曲改革时期（1949—1963年）……………………243
　　第一节　缙云县婺剧团的诞生……………………………………243
　　第二节　缙云县婺剧团新演剧目…………………………………259
　　第三节　缙云县民间剧团的崛起…………………………………269

第六章　大演革命现代戏时期（1963—1976年）……………284
　　第一节　"文革"前缙云县现代戏的创作和演出…………………285
　　第二节　"文革"时期缙云县现代戏的创作和演出………………297

第七章　传统戏恢复时期（1977—1985年）…………………309
　　第一节　缙云县婺剧团的再生……………………………………309
　　第二节　缙云县民间婺剧团的春天………………………………323
　　第三节　新演的剧目………………………………………………340

第八章　文化体制改革时期（1985—1999年）………………354
　　第一节　改制催生的民营剧团……………………………………354
　　第二节　缙云县婺剧团的衰落……………………………………367
　　第三节　新演的剧目………………………………………………377

第九章　进入21世纪的缙云婺剧（2000年以后）……………387
　　第一节　负重前行的缙云民营婺剧团……………………………387
　　第二节　缙云县婺剧促进会………………………………………398
　　第三节　新演的剧目………………………………………………408

第十章　缙云民间剧团代表………………………………………415
　　第一节　村社剧团代表……………………………………………415
　　第二节　缙云县、区、乡（镇）婺剧团代表……………………422

 第三节　缙云县民营婺剧团代表……………………………………………429

结语……………………………………………………………………………438

主要参考书目…………………………………………………………………444

附　录

一、缙云县戏台（含祠堂、人民大会堂、戏院、剧院）名录……………449

二、1949—1999年缙云县婺剧团名录………………………………………473

三、缙云县婺剧艺人简志（部分）……………………………………………482

四、田野调查日志………………………………………………………………536

后记……………………………………………………………………………551

绪　论

　　撰写缙云婺剧史，首先要弄明白两个问题：何谓婺剧？何谓缙云婺剧？名正才言顺。这两个问题如果没有进行相对清晰、相对一致的解决，云雾遮眼，缙云婺剧史的梳理、研究将无法进行。

一、婺剧与缙云婺剧

（一）上四府与"婺剧"的界定

　　婺剧流行于今金华、衢州、丽水和建德等市行政所辖区域。从历史学上讲，宋代设路，浙江分属浙江东路和浙江西路。钱塘江以南称浙江东路，钱塘江以北称浙江西路。元设行省，浙江属江浙行省的一小部分。朱元璋设浙江行省，初只领杭州以南9府，明洪武十四年（1381），湖州、嘉兴两府自直隶改隶浙江。自此，浙江统辖杭州、严州、湖州、嘉兴、绍兴、宁波、温州、处州、台州、金华、衢州11府，并将浙江11府分为南北两部。南部的宁波、绍兴、温州、处州、台州、严州、金华、衢州习称"上八府"，北部的杭州、湖州、嘉兴习称"下三府"。其管辖范围相沿至今，变动不大。[1]在这里，笔者仿"上八府"概念，将金华、衢州、处州、严州4府称为"上四府"。任何一种艺术形态的生成，都与地理性的社会文化环境和自然环境密切相关，从而形成艺术形态的区域性特征。金华、衢州、处州、严州4个府地理相邻、风俗相近，该地区形成的包括戏曲在内的艺术形态自然具有趋同性或趋近性。这是笔者称金华、衢州、处州、严州4府为"上四府"的学理依据。

　　"婺剧"一词最早出现在1948年。据严宗河回忆："'婺剧'的名字，最早是在金华中学出现的。那是在1948年，当时的金华中学，文娱活动比较活跃，有演

[1] 参见金普森、陈剩勇主编：《浙江通史》第1卷"总论"，浙江人民出版社2005年版。

话剧的，也有演京剧的，还有演金华戏的，均以学生为主，也有老师指导或参加演出，还有工友。演京戏的还有社会上的爱好者参加。当时喜欢演唱金华戏的一些同学，如林关金、闻人尧、严宗河、倪金洪、方海如、何贤芬、朱树良等，在课外活动或晚饭后的一些时间，经常在一道学唱与排演金华戏，活动的场地是金华中学大操场北面小操场的平房（金华沦陷时日军造的一间牢房）。一天排演小憩时，同学中提出要给金华戏取个名。因为当时演京剧的取名为'五声社'，金华戏就叫'邹鲁之声'吧！……但细一琢磨，觉得很不顺口，还是取得通俗点好。本是金华戏，不妨以金华起名。金华古为婺州治所，何不叫'婺剧'呢？就这样，通过一番议论，产生了'婺剧'这个名，但公开用得很少。"[1] 金华戏就是徽戏，金华一带徽班所演的戏。刘静沅说："金华班的艺人金华人最多，又名为金华班。"[2] 照此说，此时的"婺剧"还只是"金华戏"或"金华班"的另一个名词。

1950年8月15日，周春聚班周越先、大荣春共和班徐锡贵、衢州专区文化馆鄢绍良、龙游文化馆萧志岩、兰溪县文化馆沈瑞兰、龙游县文教科陈品仓等应邀参加华东文化部在上海召开的华东戏曲改革工作干部会议。会议研究决定将原金华、衢州、处州、严州4府流播的高腔、昆腔、乱弹、徽戏、滩簧、时调统称为"婺剧"。[3]

1950年10月，周越先率先将其父亲经营的周春聚班转制为民办公助的衢州实验婺剧团，周越先任团长。1951年4月，徽班新新舞台改制为金华地区婺剧实验剧团，徐锡贵任团长。1953年，徽班大荣春共和班与周越先、江和义、江济庭、朱顺正、周越桂、周越芗、王惠芬、汪爱钏、徐筱娜9人组成的浙江文工团婺剧组合并，取名浙江婺剧实验剧团。这一年，民间剧团陆续登记。随着戏改的深入，也因为政府的强力宣传，"婺剧"这一新名词逐渐被"上四府"的戏曲从业者和观众认可并接受[4]。

通过研究，笔者发现，"婺剧"的概念在实际使用中已形成广、狭两层含义。所谓广义的"婺剧"是指流播于"上四府"的既被"上四府"观众认可又在"上四府"扎根的戏曲种类[5]，即大家熟知的高腔、昆腔、乱弹、徽戏、滩簧和时调。换言之，流播于"上四府"的高腔、昆腔、乱弹、徽戏、滩簧和时调已经以各自

[1]《我所知道的婺剧和浙江婺剧团的简况》，中国人民政治协商会议浙江省金华市委员会文史资料工作委员会编：《金华文史资料》第1辑（内部资料），1986年，第89—90页。
[2] 安徽大学艺术学院、安徽艺术学校编：《刘静沅文集》，安徽文艺出版社1997年版，第511页。
[3] 参见鄢绍良：《衢州实验婺剧团是如何组织起来的》，载龙游县地方志编纂委员会编：《龙游县志》（下），方志出版社2017年版，第1598页。
[4] 参见聂付生、方佳等著：《浙江婺剧口述史·白面堂卷》，浙江人民出版社2021年版，第43页。
[5] 张庚、郭汉城说："一种声腔要形成一个声腔系统，还有一个必要的条件，即它非得在所到之处扎根，成为各个地方的老百姓所喜闻乐见的艺术不可。简单说，即非地方化不可。否则这个声腔就只能在这里热闹一时，而不能深深扎根，自行生长。"（张庚、郭汉城主编：《中国戏曲通论》，上海文艺出版社1989年版，第25页。）

独立的戏曲声腔深深地扎根于"上四府"的广大区域,并被"上四府"的观众所广泛接受。1950年8月15日的华东戏曲改革工作干部会议之所以将流播"上四府"的戏曲统称为婺剧,这是其中一个很重要的原因。需要特别说明的是,这里的婺剧内涵较1950年8月认定的范围要稍微做点扩充。高腔除西安、西吴、侯阳、松阳4种高腔之外,还包括浦江高腔、永康醒感戏、目连戏等;时调除公认的《走广东》《荡湖船》《卖草囤》《阎王看戏》等前辈老艺人提到的剧目外,还应包括流行于"上四府"的采茶戏、竹马戏、灯戏等地方小戏。所谓狭义的"婺剧",则指自"婺剧"命名之日始仍旧活跃于金华、衢州、丽水和建德4市行政所辖区域的徽戏、乱弹和滩簧等。这一点不难理解。因为20世纪50年代改制的各地婺剧团(包括民间婺剧团)演出的剧目几乎都是徽戏、乱弹和少量的滩簧。出于保护、传承的需要,极少数婺剧团曾在一段时间里还演出了高腔如《槐荫记》《黄金印》《合珠记》等,昆腔如《火焰山》《挡马》等,但随着改革的深入,随着观众审美趣味的变化,高腔、昆腔、时调逐渐淡出观众的视野,有的甚至完全消失,继续活跃在舞台上的只有乱弹、徽戏和少量滩簧。广义的"婺剧"概念名存实亡,其作用仅限于书面的文宣和非遗项目的传承和保护。即使狭义的"婺剧",也是声腔独立,偶有相融,楚河汉界,泾渭分明。

本书属于通史,涵盖婺剧的广、狭两义。1950年8月之前的"婺剧"主要指广义的"婺剧",涵盖高腔、昆腔、乱弹、徽戏、滩簧、时调各戏曲种类;1950年8月后的"婺剧"则偏重狭义的"婺剧",以乱弹、徽戏为主,兼少量高腔、昆腔、滩簧、时调。表述时,必须做到两点:一是尊重历史,尊重"上四府"各个历史阶段各曲种发展的历史事实。如前所言,我们既已将"婺剧"界定为扎根于"上四府"的高腔、昆腔、乱弹、徽戏、滩簧和时调6种声腔,声腔不同,历史有异。因此,根据史料,真实地梳理每个声腔的历史,是婺剧研究的必有之义,不能含糊,更不能回避。二是指称明确。我们知道,"婺剧"只是"上四府"高腔、昆腔、乱弹、徽戏、滩簧、时调的一种统称,或高腔,或昆腔,或乱弹,或徽戏,或滩簧,或时调,表述必须明确。为区别起见,一般的做法,在声腔之前或缀加地名如松阳高腔、金华昆腔、浦江乱弹、上四府徽戏等,或缀加"婺剧"一词如婺剧徽戏、婺剧滩簧等。笔者认为,一律以"婺剧"笼统称之,容易让人产生认知上的错觉,实不可取。

时代是发展的,剧种也在传承中不断演变。严敦易说:"依戏曲史上的记载,许多剧种曾并列演出,确可征引的,是清朝乾隆时扬州的花部诸腔和道光时北京各大班的情况;前者结束了昆腔的全盛时期,后者开始了京戏的未来创建。但那许多过去流行的剧种,现今能够存在的已属甚少,更谈不上并列演出了。戏曲史昭示给我们这样一个观念:当一种戏曲广泛地传布,能熔铸众长,或成就了新的创造,受到了欢迎,确立了正统的声誉,也就是比较全面发展,已不复局限于缘

起和流行的地方狭隘性，例如以前的昆腔、晚近的京戏，必然地要起排挤、淘汰、削弱、摒弃其他剧种的作用，从'并列'趋向于'独占'，这是演进的规律。"[1] 笔者认为，婺剧和"以前的昆腔、晚近的京戏"一样，也有一条"从'并列'趋向于'独占'"的"演进的规律"。那么，这条"演进的规律"如何达成？何时达成？这是需要新时代婺剧同人努力思考并完成的重大课题。"演进的规律"达成之日就是婺剧概念名副其实之时。

（二）"缙云婺剧""缙云婺剧史"的界定

缙云县于唐武德四年（621）始建，隶属丽州，治所在今永康县。县域情况不详。武德八年（625），废丽州及缙云县，入永康，属婺州[2]；登封元年（696），分栝苍县东北界及永康南界置缙云县，属江南道，归处州管辖。栝苍山遍长栝树而得名。"栝"念"kuò"，后误书为"括"，本书统一使用"栝"。天宝元年（742），改栝州为缙云郡，缙云县属之；乾元元年（758），缙云郡又改为栝州郡，属浙江东道；大历十四年（779），因栝州犯唐太子适讳，改栝州郡为处州郡，属浙江西道，缙云县均属之；元至元十三年（1276），置处州路，属江浙行省；至正十九年（1359），改处州路为安南府，寻改处州府，沿至清末，缙云县属之，1913年废。1914年，瓯海道立，缙云县属之；1927年，瓯海道废，缙云县直属浙江省；1935年，属浙江省第二特区第九行政督察区；1948年，属第六行政督察区，寻转属第七行政督察专区，缙云县均属之；1949年10月，中华人民共和国成立，缙云县属丽水专区；1952年1月，丽水专区撤销，缙云改属金华专区管辖；1963年5月，恢复丽水专区，缙云回归丽水专区；1968年11月改专区为地区，重归丽水地区管辖；2000年7月，撤销丽水地区设立丽水市，缙云属之至今。[3]

所谓"缙云婺剧"，有两层含义：一是指自处州府设置以来流布于缙云县境内已被缙云地方化的时调杂剧、高腔、昆腔、徽戏、乱弹、滩簧等戏曲种类和戏曲现象（包括戏台、戏雕、剪纸、戏俗等）；二是指处州府设置以来在缙云县境内从事时调杂剧、高腔、昆腔、徽戏、乱弹、滩簧等演出和开展与演出相关活动的各类艺人，这些艺人包括缙云籍艺人、外籍艺人两大类。所谓"缙云婺剧史"，指自处州府设置缙云县域时起出现的时调杂剧、高腔、昆腔、徽戏、乱弹、滩簧的发生、发展史。

二、本书研究框架与构想

如前所述，"婺剧"是1950年8月在华东戏曲改革会议上为"上四府"戏曲

[1] 严敦易：《婺剧观感》，载严敦易著：《元明清戏曲论集》，中州书画社1982年版，第213页。
[2] 《钦定旧唐书》："武德四年，置丽州，又分置缙云县。八年废丽州及缙云县，以永康来属。"（第15册第40—41卷）
[3] 赵子初主编：《缙云县地名志》（内部资料），1999年，第5—8页。

命名的一个地方戏概念。本着"辨章学术，考镜源流"的学术宗旨，本书的研究试以中华人民共和国成立为界，将缙云婺剧史分为中华人民共和国成立前婺剧史、中华人民共和国成立后婺剧史两个时期。

中华人民共和国成立前婺剧史共分四章。笔者根据所能掌握的材料，梳理中华人民共和国成立前缙云县各个剧种的发展历史、剧目流变和艺术表演成就等，考察缙云县自有祠堂、庙宇以来的戏台发展的情况，尽可能还原各个时期戏台的历史状貌，明确戏台在婺剧传播中所发挥的积极作用。

第一章，缙云婺剧生成的环境。包括地理人文环境、民俗文化、民间文艺等三个方面。缙云自古"道当瓯婺之冲"（明万历七年熊子臣、何镗纂修《栝苍汇纪》）。笔者认为，缙云婺剧之所以生成，是因为有一个个荡漾而成的戏曲"场"的存在。这些"场"根据地域的远近，可分为处州府内戏曲场、紧邻处州府的府外戏曲场和远离处州府的省外戏曲场。"信鬼尚巫"（光绪《缙云县志》卷一四）是缙云民间的风俗信仰。"信鬼尚巫"的民俗必然带来两个方面的重要表征：一是林立的寺庙、宗祠，二是频繁的风俗活动。这些表征都与戏曲的发展和繁荣紧密相连。缙云悠久而丰富的民间音乐和武术是婺剧生成的内在因素，这些因素对影响、补充和完善婺剧各剧种的音乐和表演起着十分重要的作用。笔者认为，如果没有这些内在因素的存在，外来的各剧种很难在缙云扎根、开花、结果。

第二章，缙云杂剧，包括缙云杂剧概念的考述和缙云花灯戏历史梳理。"杂剧"一词见于乾隆三十二年（1767）编《缙云县志》。何谓杂剧？因无任何佐证材料，给笔者准确地判断缙云杂剧的内涵和外延带来了极大的困难。笔者只能根据时人的阐述和相关的剧目做一些合理的辨析和推断。缙云灯戏是缙云杂剧的种类之一，在缙云流布广泛，深入人心。笔者根据搜集的灯戏剧本和相关的文献资料，从历史和剧目叙录两个方面对缙云灯戏的历史和成就做点粗浅的梳理和阐述。

第三章，缙云高腔、昆腔。高腔、昆腔在缙云演出已绝迹超半个世纪，高腔、昆腔的演出情景也仅以碎片的形式留存于一些年纪很大的艺人和观众记忆的角落。好在笔者在民间已搜集到一些抄本，这在某种程度上为笔者梳理、阐述缙云高腔、昆腔的演出历史提供了某种可能。因此，在这里，笔者根据十分有限的材料，试图对缙云高腔、昆腔（主要指三合班）的历史、演出、剧目做点梳理，其中又以高腔、昆腔剧目的存本形态、内容和源流的叙录作为重点。

第四章，缙云乱弹、徽戏，包括乱弹源流略考、徽班徽戏溯源、缙云戏班考、乱弹抄本叙录、徽戏抄本叙录等。乱弹、徽戏是缙云仍在演出的婺剧种类，其特点是剧目多、抄本多、戏班多。因此，笔者试图作广泛的田野调查，搜集散落在民间的各种抄本。以此为基础，尽可能详细地再现缙云乱弹、缙云徽戏在当时演出的历史风貌，阐述缙云乱弹、徽戏的演出成就。

需要说明的是，滩簧亦有抄本剧目发现，如团结村卢保亮提供的抄本中有

《酒楼叙话》、杜村杜景秋提供的抄本中有《貂蝉拜月》等，因几乎没有戏班资料留存，所以，存略。

中华人民共和国成立后婺剧史共分六章。这段缙云婺剧史的发展历史脉络清晰，材料相对丰富。笔者以国家政治形势和文化政策为划分标准，拟分戏曲改革时期、大演革命现代戏时期、传统戏恢复时期、文化体制改革时期、进入21世纪的缙云婺剧五个阶段，每个阶段设一章。通过对缙云县婺剧团、缙云县民间婺剧团的摸底调查，试图梳理缙云婺剧在中华人民共和国成立后的发展历史，展现缙云婺剧在中华人民共和国成立后所取得的辉煌成就。需要特别说明的是，缙云民间婺剧团分民间业余婺剧团、半职业婺剧团和职业婺剧团三种形式，纳入本书讨论范围的仅限后两种剧团。在所有制形式上，半职业婺剧团、职业婺剧团又分集体所有制和民营两种。所谓集体所有制剧团是由村、乡镇（含区）、县文化馆注资或领导的剧团，所谓民营婺剧团是由民间注资的剧团。

第五章，戏曲改革时期。戏曲改革时期，是缙云婺剧的转型初期。这时期出现的主要戏曲形象有：第一，戏班改制为剧团，改变戏班的所有制形式。第二，改戏是戏改的中心任务，缙云县婺剧团引入的编导制、舞美制成为剧团演出好戏的保障。在剧目建设上，在传承传统戏的同时，缙云县婺剧团加大移植和改编力度，在更新演出剧目上迈出了可喜的一步。第三，在快速发展民间剧团的同时，缙云县文化主管部门加快民间业余剧团、半业余剧团的戏改工作，试图让民间业余剧团、半业余剧团也跟上国家戏曲改革的步伐。但是，相较于政府主导的国营剧团，民间业余剧团、半业余剧团的演出具有更为灵活的、更尊重戏曲发展规律的新特点，民间业余剧团、半业余剧团才是缙云传统戏曲薪火相传的主力军。这时期缙云县婺剧团新演的剧目是阐述的另一个重点。其新剧目主要体现在三个方面：第一，移植浙江婺剧团大受社会好评的剧目；第二，移植或改编外剧种的名剧；第三，改编在缙云观众中享有口碑的传统戏。

第六章，大演革命现代戏时期。从1963年起，缙云县婺剧团响应国家号召，也逐渐从演传统戏过渡到全面演现代戏。现代戏演出一直持续至1978年传统戏恢复。缙云的现代戏演出分两个阶段：一是现代戏演出阶段，二是样板戏演出阶段。这两个阶段的一个重要特点，就是出现了大量的本土剧作，尽管在艺术上尚差强人意，但毕竟开启了缙云人书写缙云婺剧的新篇章，值得引起关注。

第七章，传统戏恢复时期。传统戏的恢复不只是国家戏曲政策的一种回归，更给缙云婺剧的发展注入一针强心剂。第一，缙云县婺剧团加速人才培养方案的落实，为婺剧更好地发展储备更多的人才；第二，民间业余剧团、半业余剧团发展势头迅猛，出现了县、乡、村三级行政机构办剧团的发展格局；第三，县文化部门积极引导县各级婺剧团的发展，出台了一些引导婺剧发展的政策措施。一是为各级婺剧团通过培训业务骨干，提升剧团的整体演出质量；二是制定系列剧团

的管理条例,为剧团的发展保驾护航。

第八章,文化体制改革时期。缙云婺剧演出的危机是随着经济体制改革政策的实施而产生的。如何破局?缙云县文化部门根据国家文化体制的改革精神,下放剧团自主性经营管理的权力。但是因为各种原因,缙云婺剧呈现冰火两重天的发展格局。缙云县婺剧团尽管借助政府各种政策之力,还是走得异常艰难。民营婺剧团因为体制灵活,却能经营得热火朝天。梳理民营婺剧团的发展和经营之路,是这一章的重点。

第九章,进入 21 世纪的缙云婺剧。随着民众观念多元化时代的到来,戏曲进入 21 世纪初期。在此语境之下,缙云婺剧界群策群力,让婺剧时刻处于一种青春焕发的发展状态,避免疲软化或危机化。在这一章里,笔者主要阐述缙云县婺剧促进会和缙云县民营婺剧团在戏曲发展危机的背景下所作出的杰出贡献。婺剧促进会致力于婺剧的薪火相传,在婺剧后备力量的储备和培养贡献了婺剧人的智慧;民营婺剧团则用他们的坚韧闯出了一条经营之路,成为其他剧团发展的一块样板。

第十章,缙云民间剧团代表。此章选择缙云县在演出方面颇有代表性的县乡(镇)、村级和民营婺剧团三个层级的民间婺剧团作详细的个案分析,旨在通过这些剧团的分析反映缙云县民间婺剧团所取得的辉煌成就。

结语。既是对缙云婺剧发展史的一个总结,也旨在揭示婺剧在缙云文化版图建设中所发挥的作用。因此,在这里,笔者主要从观众角度,阐述缙云婺剧发展的内在动力,弥补有意无意忽视观众在地方戏发展过程中所起作用的缺憾。

书末设四个附录,即《缙云县戏台(含祠堂、人民大会堂、戏院、剧院)名录》《1949—1999 年缙云县婺剧团名录》《缙云县婺剧艺人简志(部分)》《田野调查日志》,以期达到两个目的:第一,提高本书内容的可信度;第二,补充本书内容之不足,亦为缙云留一份可资参考、检索的历史文献。

中华人民共和国成立后婺剧史是婺剧的转型史,是中华人民共和国成立前婺剧史的破茧成蝶史。因此,笔者对每个时期的婺剧发展情况,既有全景式的概述,又有解剖麻雀式的细描,其中又以各个时期颇有艺术影响力的代表作为阐述重点,以点带面,以面促点,点面结合。笔者希望,这里梳理的缙云婺剧历史既是一部翔实、有说服力的信史,又是一部有温度、有亮度、有厚度的艺术史。

三、本书的文献考察与研究方法

包括缙云县婺剧团在内的缙云县各个婺剧团因片面重视演出而忽略其文献的搜集、整理和收藏,为笔者梳理缙云婺剧的历史脉络、研究缙云婺剧的演出成就、总结缙云婺剧的发展规律等带来诸多困难。同时,笔者知道,解决这些困难的唯一途径就是深入民间,挖掘民间尚存的各种与婺剧相关资料,采访曾经从事婺剧

演出的各类相关人员。缙云县婺剧促进会是撰写本书的发起者和组织者。该会会长陈子升深知我们面临的困难，项目一启动，即组织了由既懂专业又有事业心的施喜光、丁小平、顾家政、叶金亮、孙碧芬、楼焕亮等组成的采访团队，为本书的顺利完成提供了有力的支持。

（一）口述历史

鉴于缙云婺剧的发展历史和现状，口述历史，是笔者获取缙云婺剧资料的主要方式。按照《缙云县演出场所分布图》，笔者制订了一份详尽、周密的考察计划，这份计划包括考察地、对象和内容等。因方言等原因，缙云县域分为东、南、北三个自然区，分别称东乡、南乡和西乡。东乡以壶镇为中心，包括壶镇、前路、胪膛、靖岳、浣溪、桔苍、东金、三溪、雁门、三联、白竹等乡镇，与仙居、永康接壤；南乡以舒洪为中心，包括舒洪、大洋、大源、双溪口、岭后、南溪、前村、胡源、石笕、上周、新化、胡村、木栗、方溪、方川、章源、姓王等乡镇，与永嘉、青田为邻；西乡以新建为中心，包括新建、新碧、新川、双川、小筎、黄店、城北、长坑、碧河、东川、兆岸等乡镇，与武义、丽水交界。

缙云有句俗语："缙云三乡，讲话七八十腔。"意思就是说，缙云"三乡"之间的乡音相差很大，尤其"三乡"之相邻县。如白竹乡（现属壶镇镇）的白竹村系缙云、磐安、永康三县交接的一个行政村。该村距离磐安、永康县界均为5千米。因此，"白竹一带，和永康语音比较接近，缙云人称之为'上角腔'"[1]。其他地方也应作如此观。因为这个原因，"三乡"之间的戏班、剧团在演出上也会出现些微的差别。这是笔者在考察时要特别予以注意的。

至于考察对象，笔者根据缙云县的婺剧团存在的类别作合理安排。缙云县的婺剧团分两大类：一类是国营剧团，一类是民间剧团。除缙云县婺剧团外，其他都是民间剧团。这些民间剧团分布在"三乡"的各个乡村。对此，笔者考察时，既要考虑它的区域性，也要考虑它的代表性，两者兼顾，才能有效地反映缙云婺剧的发展实绩。具体地说，村剧团是缙云婺剧发展的基础，自然是笔者考察的重点。东乡考察了胪膛、靖岳、马鞍山、前路、团结、白竹、金竹、厚仁、后吴、上王村、雅湖、水口、后青、吴岭等村，南乡考察的村有蟠龙、小章、大黄、上坪、章村、方川、胡村、田洋、榧树根、前村等，西乡考察的则是官店、古塘下、雅施、梅宅、双龙、河阳、大园、葛湖、丹址、河阳、邢弄、石臼坑、方川、梅溪村、新川、杜村、川石等村；民营婺剧团是缙云婺剧发展的重镇，我们采访的演员有翁真象、胡灵芝、李康兰、杨蜀平、孙碧芬、周根会、潘碧娇、吕国康、丁碧忠、洪丽君、王雪飞、朱巧华、李恋英、吴香、朱美兰、施小华、吕

[1] 吴越编著：《缙云县方言志初稿》（内部资料），2010年，第11页。

志达、朱盈钟、李思火、李君芬、周益仕、吕国康、丁碧忠、应子亮等。县婺剧团是缙云唯一一个国营婺剧团，是我们采访的另一个重点。我们采访的演员有麻献扬、黄爱香、沈赛玲、蔡仕明、潘美燕、陶岳富、麻唐苓、丁鹏飞、邢国韩、楼松权、刘松龄、翁八弟、鲍秀忠、叶金亮、李赛飞、周子勤、何淑君、吴玮玲、吕爱英、陶龙芬、吕江峰、李军亮、金亦明、陈忠法、陶俊伟、陈韵芳、吕耀强、张吉忠等。

（二）搜集抄本

搜集抄本，是我们考察中必须完成的一项任务，这项任务完成的情况直接关系到本书的深度和广度。通过考察，我们发现，"做戏必抄"是缙云民间多数艺人养成的一种习惯；收藏抄本，也是民间艺人一直保持的一种爱好。所以，我们在考察过程中收集到了一定数量的剧目抄本，其中不乏珍品，现择要介绍之。

山岭下村是梅子仙晚年居住之地。该村的艺人马根木是梅子仙的弟子，他珍藏的抄本有《杨衮花枪》《白门楼》《困河东》《杀僧打店》《上坂坡》《天水关》《绣花球》《逼上梁山》《鱼藏剑》等，其中《临江会》《长坂坡》系梅子仙所抄（以下简称马根木藏本）。

杜村村是梅子仙、夏国珍教过戏的地方。该村艺人杜景秋、杜官灵珍藏的抄本有正本戏《天缘配》《悔姻缘》《三姐下凡》《祭风台》《九龙阁》《白门楼》《碧玉簪》《碧玉球》《回龙阁》《花田错》《双贵图》等、折子戏《得子、送子》《百寿图》《东吴招亲》《金沙滩避难》《求寿》《香山挂袍》《二堂审子》《太师回朝》《张仙送子》《秋胡戏妻》《湘子渡妻》《渭水访贤》《封相》《李密投唐》《五台会兄》《父子会》《大战长沙》《别窑》《送茶》《认母》《蔡文德下山》等和八仙戏《曲簿八仙》（即《天官八仙》，抄于1927年）（以下简称杜景秋藏本、杜官灵藏本）。

榧树根村是大洋山区一个村庄，王井春、虞梅汉、李子荣、吴成德先后在村剧团教戏。村剧团艺人虞礼设珍藏的抄本有正本《闹天宫》《兰香阁》《王华买父》《前麒麟》《后麒麟》《悔姻缘》《前金冠》《后金冠》《天缘配》《鸿飞洞》《打登州》《蝴蝶泪》《寿阳关》《龙凤阁》《两度梅》《三仙炉》《万里侯》《牧羊图》《花田错》《九赐宫》《还魂带》《双贵图》《铁环车》《下南唐》《龙凤钗》《双情义》《两狼山》《南宋传》《碧玉球》等、折子戏《拾玉镯》《香山挂袍》《游武庙》《二堂舍子》《小放牛》《马超追曹》《青石岭》《白龙招亲》《梨花斩子》《阳河摘印》《崔子杀齐》《潼台抢亲》《虹霓关》《重台分别》《龙虎斗》《大破洪州》《送亲过门》《湘子渡妻》《打渔杀家》《摩天岭》《太师回朝》《马成遇主》《困河东》《桃园结义》等、小戏《卖青碳》《卖豆腐》《天官八仙》《走广东》《小放牛》等（以下简称虞礼设藏本）。

前岙村（现团结村）卢保亮收藏其祖传的一批抄本，这批抄本有正本《珍珠塔》《张松献图》、折子戏《断桥》《借扇》《瑶台》《推车》《买花》《酒楼叙话》《书馆相会》《天官》《张功仪》《回猎》《起考》《蔡文德下山》《得子》《送子》《崔子杀齐》《三国团圆》等（以下简称卢保亮藏本）。

缙云县文化馆收藏一批抄本，这批抄本题《手抄传统剧本》，多数属折子戏，大致有《投店换新》《小进宫》《潼关》《三娘送子》《官媒记》《浪子升官》《天官八仙》《踏地八仙》《三星八仙》《罗成投唐》《文武八仙》《功过鉴》《两狼山》《仁义缘》《十一郎》《棒打薄情郎》《梅龙镇》《对珠环》《大破洪州》《困河东》《失金钗》《龙虎斗》《父子会》《梨花斩子》《柜中缘》《春亭会》《磨镜记》《白云洞》《盗金铃》《崔子弑齐君》《临江驿》（以下简称馆藏本）。

胡源乡上坪村胡振鼎收藏的抄本有正本《双合印》《玉麒麟》《打登州》《铁灵关》《铁笼山》《前后金冠》《二度梅》等、折子戏《大破洪州》《茶馆开弓》《虹霓关》《毒心逼子》（片段）、《罗成降唐》《祭风台》（片段）、《杨衮花枪》《东吴招亲》《二堂审子》《二堂评理》《罗成降唐》等和八仙戏《文武八仙》《大八仙》（以下简称胡振鼎藏本）。

原长坑村剧团周旭廷抄写并珍藏的抄本有《当珠打擂》《珍珠衫》《南宋传》《前后日旺》《翠花缘》《三支箭》《双玉镯》《九龙阁》《碧桃花》《金蝴蝶》《九龙寺》《铁弓缘》《对珠环》《宋江杀惜》《蜈蚣岭》《杀僧打店》《青石岭》《六部大审》《卖饼戏叔》《扬州八打》《牛猴打擂》《书堂戏叔》《文武八仙》《太白醉酒》等（以下简称周旭廷藏本）。

原章村剧团章德俭藏有《九龙阁》《红绿镜》《丝罗带》《对珠环》《鸳鸯带》《碧玉簪》《逃生洞》《闹天宫》《三仙炉》《碧玉球》《天降雪》《回龙阁》《双贵图》《白鹤珠》《双合印》《悔姻缘》《秦香莲》《投店换妻》《投店杀僧》《曹恩结拜》《孔克记上京》《游四门》《父子会》《文武八仙》《小八仙》《天官八仙》等（以下简称章德俭藏本）。

叶金亮是原缙云县婺剧团的双响，剧团解散之后，被安排在县文化馆工作。因为职业所致，也因为情怀所系，他有意识搜集了散落在民间的各种抄本。这些抄本大部分是过去戏班所演的传统剧目，少数是移植其他剧种的剧目。他说："我借来这些抄本，找人抄写或者复印，然后又返回给抄本主人。"这些抄本有《太师回朝》《东吴招亲》《马成遇主》《回窑封宫》《碧玉簪》《困河东》《拜月》《前后日旺》《珍珠串》《花田错》《碧桃花》《鱼藏剑》《机房教子》《马前泼水》《三鸳鸯》《十五贯》《奇书缘》《逼上梁山》《八美图》《刘文锡得子》《送徐庶》《投店杀僧》《珍珠塔》《前后双龙剑》《鸳鸯带》《太白回表》《回窑》《碧玉球》《白门楼》《悔姻缘》、油印本有《潘杨讼》《马超追曹》等。不止如此，叶金亮还记录、整理了很多老艺人口述的音乐曲牌，并公开出版，如《婺剧古韵：传统曲牌选萃》（中国

当代文艺出版社 2011 年版）等（以下简称叶金亮藏本）。

此外，蟠龙村戴有汉收藏的抄本有《赐双金》《白鹤珠》《投店换妻》《蔡文德落山》《杀僧打店》《辰州打擂》《蝴蝶杯》《双情义》等（以下简称戴有汉藏本）；下小溪村陈官周收藏的抄本有《还金镯》《杨七郎打擂》等（以下简称陈官周藏本）；白竹乡卢三春藏《回龙阁》《辰州打擂》《打妹封宫》《珍珠衫》《九件衣》等（以下简称卢三春藏本）；葛湖村应林水收藏的抄本有《招亲斩子》《寿阳关》《前后球花》《碧桃花》《双狮图》《天缘配》等（以下简称应林水藏本）；宏坦村叶松桥收藏的抄本有《换皮记》《李密投唐》《奇双会》《三闯辕门》《逃生洞》《夜审潘洪》《分水钗》《合连环》《还魂带》《铁灵关》《翠花缘》《打登州》《东吴招亲》《马武夺魁》《龙凤阁》《蝴蝶泪》《回龙阁》《双狮图》《九龙阁》《潼台抢亲》《双合印》《六部大审》《前后日旺》《唐知县审诰命》《对珠环》《虹霓关》《天官八仙》《碧玉簪》《还金镯》《后金冠》《珍珠串》《对金钱》《三姐下凡》等（以下简称叶松桥藏本）；后青村杨德标收藏的抄本有《三支箭》《双潼台》（以下简称杨德标藏本）；李康兰收藏的抄本有《还魂带》《碧桃花》《三仙炉》《双贵图》《回龙阁》等（以下简称李康兰藏本）。

这些从各处搜集起来的抄本，或祖传，或前辈艺人所遗留，或自抄，或朋友转赠，不下百余种，多数为折子戏选辑，也有正本，其中不乏珍品。多数系徽戏、乱弹，少数为高腔、昆腔、时调。这些都是笔者研究缙云戏曲赖以根据的第一手资料。在戏曲文献极其匮乏的情况下，其文献价值确实不容忽视。笔者希望缙云县有关文化部门想方设法将这批抄本保留下来，编成目录，专门收藏，一是为读者查阅本书资料来源藏本时提供可靠、真实的依据，二是为县文化遗产建设多贡献一份力量。功在千秋，泽惠后人，切莫以事小漠视之。

（三）研究方法

鉴于缙云婺剧史研究可供借鉴的成果有限，本书的撰写必须秉承"材料优先，学理优先"的学术原则，做到步步为营，稳打稳扎，杜绝主观臆断或者泛泛而谈，确保论证过程和结论都能落到实处。因此，笔者采取了以下研究方法。

1. 田野调查法

欧阳予倩说："以前研究戏曲史的几乎都只注重文字资料，很少注意演出，所以就不够全面。他们多半是关起门来翻书本，很少联系着各剧种的表演和音乐来进行研究；尤其难于结合演出，结合观众，获得比较准确的结论。"[1]这提示我们，婺剧研究必须深入田野，从田野中获取书本获取不到的资料。这一点很重要。对于田野调查，笔者采取两种方式：一是访谈，二是搜集民间的文献。

[1] 欧阳予倩编：《中国戏曲研究资料初辑》，中国戏剧出版社 1957 年版，第 1 页。

2. 细读文献

鉴于婺剧资料相当缺乏的现实，本成果首先做到坚持两点：第一，充分占有老艺人留下来的抄本文献。这是最能反映婺剧发展历史真相的文献，弥足珍贵。笔者的原则是不放过每一条获取抄本和老艺人笔记的线索，不放过抄本的每一条材料。第二，老艺人口述史。在资料缺乏的前提下，口述是获取婺剧历史和婺剧演出情况的最佳途径。笔者充分利用已有的创作口述史的经验，在充分占有资料的基础上，再作一些扩充、深化工作。综合以上两方面的文献资料，再佐以其他材料，爬梳剔抉，严格辨析。

3. 历时与共时研究相结合

婺剧属综合性艺术，其发展是综合性的，研究也要有综合性思维。在本书中，历时与共时研究相结合的方法尤为必要。历时的纵向研究不仅向上溯源，而且向下探流；共时的横向研究则注重缙云各戏班、剧团和毗邻地区戏班的演出情况，包括剧种选择、剧目的形态、表演程式、风格等。

赵景深说："从目前的条件来看，要写出一部完整的民间戏曲史，确乎存在资料不足的困难，但是，就明、清两朝来说，情况仍然是有利的。自中国正式戏剧形成以后，民间戏曲，明清为盛，其中包括民间艺人自己的创作，也包括经过艺人改编的部分优秀的传奇。它们或者通过师徒代代手抄口授，得以流传；或者经谋求获利的书林刊印，保存片段，而在大量历史悠久的地方戏曲中，我们还能够通过精心求访发掘出许多珍贵的宝藏。"[1]赵景深讲的困窘自然体现于一直深耕缙云民间的婺剧。好在我们"精心求访，发掘出许多珍贵的宝藏"，且已找到适合本地区戏曲的研究方法，笔者深信，我们有能力完成"一部完整的"缙云婺剧发展史。

[1] 赵景深著：《曲论初探》，上海文艺出版社1980年版，第107页。

上编 | 中华人民共和国成立前

缙云婺剧史

缙/云/婺/剧/史

第一章
缙云婺剧生成的环境

戏曲现象，归根结底是一种文化现象。19世纪法国文学史家丹纳说，决定一个民族艺术的三要素是种族、环境和时代。他定下了一条规则："要了解一件艺术作品、一个艺术家、一群艺术家，必须正确地设想他们所属时代的精神和风俗概况。"[1]综观古今中外艺术史，任何一种新型文艺的产生、发展和繁荣，都是那个时代或地区或民族的经济、政治、科技、文化等相互交融的必然产物，是民族文化艺术历史积累的必然结果。缙云的婺剧自然也是如此。婺剧之所以能在缙云生成，与其地理环境、传统经济、消费观念、民间风俗、民间音乐、民间舞蹈和各种地方技艺等地域性文化密切相关。所以，研究缙云的婺剧发展史，必须从孕育、滋养缙云婺剧的地理、文化环境入手。

第一节　缙云地理人文环境

缙云山多、耕地少，素以"八山一水一分田"著称。缙云的特殊地理环境决定其经济结构、经济状况，反过来，缙云的结构和经济状况决定着缙云民众的人生观念，缙云民众的人生观念又与缙云地方的包括戏曲在内的艺术发展密切相关。

一、水、陆两道

缙云县地处浙江省中部偏南，全境地貌地势自东向西倾斜，东南西三面环山，北口张开，呈大大的V形，"以好溪为界，东部为括苍山脉，西部为仙霞岭余脉。

[1]　丹纳著、傅雷译：《艺术哲学》，人民文学出版社1963年版，第7页。

东半部群峰崛起,地势高峻,海拔千米以上山峰343座"[1],形成山地、丘陵、河谷、山沟和盆地多层次的综合地貌。县境东临仙居,西接武义,西南紧靠丽水,东南与永嘉、青田毗邻,东北与磐安交界,北与永康接壤。"道当瓯婺之冲"(《栝苍汇记》),又"处郡喉之户"(黄季茂《万历五年原序》,光绪《缙云县志》卷首),其地理位置特殊且重要。因此,在此笔者有必要梳理一下缙云与周围县乡镇的交通情况。

(一)水道

水道是自古以来最轻便、迅捷的交通方式之一。在交通手段单一的时代,凡水资源丰富之处,水路均为出行之首选。在缙云,有文献记载的有好溪、新建溪、梅溪、竹溪、文溪、双溪、应溪、六峰溪、筠溪、石人溪、龟溪、西溪、赤溪、棠溪、马渡溪、六枫溪、浣花溪、管溪、方溪等,其中以好溪、新建溪、永安溪为著。

好溪,原名"恶溪"。据光绪《处州府志》载:"好溪即东溪,因水怪名'恶溪',唐段成式为刺史,有善政,水怪潜去,改名'好溪'。"好溪源出磐安县双峰乡马祥岭,"自大盆山西流而南折,远近诸溪水皆流汇焉,经仙都山下谓之练溪。历罗侯滩至县治南,又西南入丽水县界"[2]。沿途经壶镇、东方、仙都、五云、东渡、长坑、东溪等,汇入大溪(现瓯江)水道。唐李齐运《送从侄中丞出牧处州》云:"溪行直到郡门前,夹岸云峰真可怜。花柳暗飞千里棹,松萝露出一条天。""郡门",即处州府门。由好溪水道转大溪水道,直达青田、永嘉、乐清等进入福建等地。好溪两岸连云壁立,处处皆堪入画,却又险象环生。李白《送王屋山人魏石》诗云:"远寻恶溪去,不惮恶溪恶,咆哮七十滩,水石相喷薄。"好溪滩险,却承载着缙云与外界交通的光荣使命。南朝宋景平元年(423),谢灵运辞永嘉郡,就沿着这条恶溪乘船而归,路过缙云,作《归途赋》云:"停余舟而淹留,搜缙云之遗迹。"中唐诗人方干亦用"激箭溪湍势莫凭,飘然一叶若为乘。仰瞻青壁开天罅,陡转寒湾避石棱"的诗句来描绘好溪航行之情景。由此可见,好溪一直是缙云县域之内以及缙云通过外地的一条重要的航行之道。

新建溪,旧称"建洋溪""南源溪",上游称"新川坑",至新建后称"新建溪"。"源出雪峰山,西北流,县北诸溪水皆流会焉,入永康县界亦谓之南溪,即金华南港之上源也。"[3]洪溪、翁溪、浣花溪是其主要支流,属钱塘江水系。沿途经鱼川、丹址、周岭、乌坑、张公桥、马墅、陶墅、葛湖、严溪、丰溪桥、长

[1] 赵子初主编:《缙云县地名志》(内部资料),1999年,第1页。
[2][3] (清)顾祖禹撰:《读史方舆纪要》(7),团结出版社2022年版,第3959页。

坑、菱岭，北流经新碧镇出境，入永康溪，汇入东阳江、兰溪，入钱塘江。

永安溪，源于仙居县安岭乡金坑岭，在大源镇吾山村南入县境后纳柿坑水，经岭后、寮车头、杨村、大源、高畈，缙云境内流长19.99千米。复入仙居县境至灵江。注入临海市的灵江，再经过黄岩的澄江，流入椒江。

然"栝地皆阻溪，急流断岸，舆马难道，匪桥渡，人且望崖而返"（清雍正《处州府志》），为方便计，必设渡口、埠以方便两岸的民众。文献记载的渡口、埠尚有东渡、胡陈渡、东溪渡、长澜渡、深渡、龙津渡、南岩渡、名山渡、龙津渡、川石埠、炼金石埠、雅阳石埠等。东渡，位于城南乡东渡村，系栝苍古道之要津，明末设木桥，渡废。胡陈渡，位于壶镇南隅，为婺、衢、处、台之孔道，苍岭古道之要津。明万历年间建溪头木桥，渡废。东溪渡，位于长坑乡、东溪村前，清光绪《缙云县志》转引丁汝廉序云："东溪即好溪之流止而为涧，距县治二十余里，港阔水深，桥梁未易为力，向有单特济人，初亦甚便，追其后，放乎中流，虽有急，不得遂济，于是，近庄公议劝捐造船只，给工食，戒舟子不得向过客索钱，且置买良田为长久计，是美举也，属予序，予心嘉之，为述所由，著之石。"

（二）陆道

缙云山峦相环，崎岖难行。拓辟山路，是缙云联系外界的主要手段。从通往邻县永康、武义、仙居、永嘉、丽水、青田等留下的条条古道，就清楚地证明了这一点。这些古道有栝苍古道、苍岭古道、稽勾古道、梅田古道、普通岭古道、古方道、栝瓯古道等。

栝苍古道，自丽水至缙云的一条官道。有"婺、瓯通衢""赴省通道""通京大道"之称。清光绪《处州府志·杂记》载："由郡北稽勾岭出武义，以路险改从桃花岭，土人由旧路至金华可省一日程。"因为便捷，官府、商人、士族和民众皆视其为要道。清史学家戴名世慨叹云："昔人称山阴道上，应接不暇，正不逮此远甚也。"全程45千米。多数路段崇山峻岭，崎岖难行，民谚云"溢头半天高，桃花云里过"[1]，就是其真实写照。乾隆四十七年（1782），袁枚前往缙云，描绘栝苍古道云："十里崎岖半里平，一峰才送一峰迎。青山似茧将人裹，不信前头有路行。"（《山行杂咏》）这就是袁枚翻越桃花岭时的真切感受。

苍岭古道，苍岭地处缙云、仙居交界处，东通仙居，西连永康，南接缙云县城，是处州、婺州两府通往台州府的驿路官道。《台州府志》云："苍岭当台、处、婺三州冈阜。"苍岭古道分为两条：一条是婺台干道，长约26.4千米。东起仙居

[1]《辛巳浙行日记》，载赖咏主编：《中国古代禁书文库·第9卷》，大众文艺出版社2010年版，第4030页。

苍岭坑，经长坑、五羊湾、风门、南田、黄泥岭、冷水、槐花树、黄秋树、苍岭脚、五里牌、壶镇、雅化、云岭、永康。另一条是处台干道，与桃花岭古道相接，长约 31.2 千米。它起自壶镇，经南顿、青川、姓徐、深渡、胪膛、靖岳、仙岩、仙都、下洋、周村、官店、县城[1]。这条古道早在（南宋）翁卷的《处州苍岭》中就有记载，诗云："步步蹑飞云，初疑梦里身。村鸡数声远，山舍几家邻。不雨溪长急，非春树亦新。自从开此岭，便有客行人。"

梅田古道，《栝苍汇纪》卷七载："梅田山县东北四十里。旧为缙云官道乡民立市于此。今有古驿废址。"梅田古道名由此而来。古道起于处州府城望京门，经北郭桥、花街、林宅口、柴弄口、太平、冯坑源、岭脚、枫树岭头、顺坑岭、梅田村、半岭、乌桥头、葛渡、皂树、芦村、清塘岭，入缙云县境。

稽勾古道，又称"古栝苍道"。自县城经花街、太平、双溪、西溪、板染、库头、潘双源，越稽勾岭经武义县通婺州，为瓯栝达通都会之要道。唐《元和郡县图志》载："处州西北至婺州二百六十里即此道也。"随着梅田古道，特别是东北向的余岭、桃花岭的栝苍古道的开辟，稽勾古道渐趋冷落。清道光十五年（1835），处州训导陈遇春在《北乡古栝苍道记》中说："自桃花岭开，人皆不从和乐乡出入，由是废而不治，险易遂分。然其间八十有四乡之人往来仍由此路，则虽废而终不能废也。"其繁忙程度可见一斑。

古方担盐道，又称"古方道"，因古方山得名。古方山位于胡源乡上宕村，海拔 1 216 米。"古道穿过村中越过古方山，沿群山到达永嘉县界坑，过石渠后沿小楠溪和南溪江到达温州府。"[2]据称，宋朝进士胡份晚年曾隐居于此，建万松书舍，广搜经籍图书，教育子弟。

普通岭古道，起于雁岭乡金竹、唐市村，途经三里村、杨柳树村、岩下村、岩背村，入仙居。清光绪《缙云县志》载："普通岭，东界仙居县，为壶镇通仙居要道。"《缙云县地名志》云："岩背，古名普通岭。在雁岭乡所在地左库村东南 10.5 千米，海拔 745 米，其东与仙居接壤的山道古名'普通岭'，古时村亦以此为名。"

栝瓯古道，又名"缙永古道"，起自缙云县城，经五里牌、舒洪、仁岸、胡村、古方岭东、前村、南溪，入黄寮村，下东冈永嘉，为缙云、武义通往沿海的主要道路之一。

这些密布于层峦叠嶂的群山之间的大小水路和古道，既是缙云民众开辟的生存之路，也是缙云摆脱蒙昧、走向"弦诵之声接于四境，雅称文献之区"的文化之路和艺术之路。

[1] 赵治中著：《处州史事钩沉》，浙江古籍出版社 2010 年版，第 163—164 页。
[2] 孙瑾、胡伟飞著：《处州古村落》，浙江古籍出版社 2011 年版，第 48 页。

二、缙云的传统经济

缙云的经济结构主要由山地经济、农业经济和手工业经济三部分构成，其中山地经济起着重要的支配作用。所谓"山地经济"就是依靠本地山地优势而发展的经济形态。据载，木材、茶叶、油茶、油桐、茶叶、黄花菜、蚕业、药材等是缙云最主要的山地经济种类，其中又以茶叶、蚕业、药材为主。

相传，缙云的茶叶是黄帝在缙云炼丹时发现的一种"放入嘴里慢慢咀嚼，只觉入口之时，微苦带甜，吞咽入喉，清凉润肺"的树神，"为感谢这种树神，黄帝的兵士们就把枝叶编成圈戴在头上，把这种树干别在腰间，以载歌载舞的形式来欢庆。后来仓颉造字时，就把'草、人、木'三字相加，组成一个'茶'字。又因为这种黄色的树叶是黄帝所发现，缙云百姓就把这种茶叶尊称为'黄茶'"[1]。当然，这只是一种传说，甚或神话。在缙云，有文字记载的茶业发展史始于南宋。金坛（现属江苏）人刘宰（1166—1239）撰写的"时培石上土，更种竹间茶"（《冯公岭》）诗句就是当时缙云茶叶生产的证明。另据文献记载，缙云茶业是一种规模经济，在缙云山地经济中占据着相当重要的位置。明万历《栝苍汇纪》载："缙云物产多茶。"清道光二十九年（1849）《缙云县志》卷之三亦载："茶，随处有之，以产小筠、大园、柳塘者佳。"民国二十一年（1932）《缙云续志稿》记有茶园3 500亩。数量殊为可观。

除茶叶之外，药材是缙云县另一个重要的经济支柱产业。元至正八年（1348）《仙都志》载中药材178种，清康熙十一年（1672）《缙云县志》载药材58种，康熙二十三年（1684）《缙云县志》载药材20种，道光年间《缙云县志》载药材105种。大洋山是栝苍山脉的最高峰，海拔1 500米，群山起伏，重峦叠嶂。这里既有采之不尽、用之不竭的各类野生药材，其中不乏如白头杉、长叶榉、独蒜兰等名贵珍稀药材。被称为"药材之乡"的白竹乡，家家户户以种药为生。同时，缙云县医药商业历史悠久。据《浙江实业志》载，1931年，缙云县中药材外销上海和东北各省8.5万千克，金额5万多元。缙云种植元胡历史悠久，清道光二十八年（1848）县志就有记载，全县各地均有种植元胡的习惯，主产于白竹、左库、东金、胪膛、靖岳、三联、仙都、城东、舒洪等地。[2]

黄花菜，在缙云又叫金针。相传："秦末农民起事领袖陈胜，原来家境贫寒，又身患恶疾，常以乞食度日。偶遇'金针'姑娘，常煮黄花菜送给他吃，不久疾病养愈，身强体壮，后来与吴广发动农民起事称王，旋念贫病交加时金针姑娘接

[1] 项一中：《缙云黄茶》，载缙云县生态休闲养生（养老）经济促进会编：《缙云掌故》，西泠印社出版社2017年版，第367页。
[2] 陈力著：《处州医药》，浙江古籍出版社2014年版，第125页。

济之恩,遂将黄花菜更名为'金针',于是历代相沿。"[1]缙云的黄花菜已有600余年的历史。自明代起,"黄花菜汤"一直成为皇宫宴席上的一道名菜。清康熙年间,县志就已将其列为本县主要土产之一[2]。

缙云也有一些简单、实用的手工业者,如从事百工技艺的陶匠、木匠、铁匠、石工、篾工、缝衣工等。这些手工业者为山区、农村广大民众提供从事生产和日常生活中必不可缺的生产工具和日常生活器皿。这样,就出现了满足大家交易的集市。"清《缙云县志》有宋绍兴间县令郑桂卒'民为罢市'的记载。元《仙都志》亦有'市民'之称。清咸丰间,壶镇已有市基。"[3]壶镇处缙云、永康、武义、仙居四县交会之地。壶镇的老街"自上街大门直至下街贤母桥,路线千余米",店铺林立,商品琳琅满目,如南顿的灯笼、箬帽、酱篷,后沈的草袋、蒲扇、蒲鞋,应庄的佛香,雅湖的爆竹,东山的缸钵,姓汪的豆腐,社后的索面,宫前的粉干以及南田的茶叶,横塘岸的畚箕,白竹的中药材,等等[4],其生意之兴隆,可见一斑;市基"沿街建市架亭四幢四十余间。会场市期间,非唯商品购销,亦兼杂技、演剧、迎神赛会,邻县仙居、临海、磐安、永康、武义、金华、义乌、丽水乃至上海、江苏、安徽等地商人亦前往赶集,人数多达数万"[5]。缙云曾流传一首蚕歌《小麦青》,云:"小麦青,大麦黄,姑姑嫂嫂养蚕忙。日间饲蚕到夜晚,夜间缫丝到天亮。初五二十去卖丝,卖丝归来泪汪汪。"[6]尽管书写的是蚕农的辛酸,但也是缙云商业经济初始阶段的真实写照。

缙云人安土重迁,俗鲜工商。又由于地形的制约,交通困难,对外交流不便。这是导致缙云从商者缺乏徽商、晋商、龙游商、洞庭商等"利用当地原料(竹、木、土)制作手工业品向外推销,或经营本地区的特产(茶、果、木以至丝绸、池盐),行贾他乡,后来进而贩运四方物资,形成巨大商帮"[7]商业观念的主要原因。

缙云人口并不多。据光绪二年(1876)修《缙云县志》卷二"户口"载:明万历朝(1573—1620),编户13 279,30 200人;嘉庆五年(1800),编户17 378,88 378人;嘉庆二十二年(1817),编户20 305,95 941人;道光二十七年(1847),编户34 890,118 637人;同治十三年(1874),编户14 261,57 776人;光绪元年(1875),编户14 297,57 989人。

[1] 麻松豆:《缙云金针》,载缙云县生态休闲养生(养老)经济促进会编:《缙云掌故》,西泠印社出版社2017年版,第347页。
[2] 浙江日报社编:《新县志》,浙江日报社1988年版,第585页。
[3] 金兆法总纂、缙云县志编纂委员会编:《缙云县志》,浙江人民出版社1996年版,第278页。
[4] 周慧、张祝平著:《处州庙会》,浙江古籍出版社2014年版,第160页。
[5] 周慧、张祝平著:《处州庙会》,浙江古籍出版社2014年版,第159页。
[6] 朱秋枫著:《浙江民间歌谣》,浙江人民出版社1981年版,第95—96页。
[7] 吴慧著:《中国古代商业》,商务印书馆1998年版,第144页。

人口虽少，民众却不富裕。清《缙云志》载："缙云地僻，凡山谷硗瘠，皆垦种薯蓣、苞粟、青菜之属，仍民不饱宿。"[1]这也许就是缙云小农经济时代的真实状态。

三、缙云人古朴、诗性的生活习俗

因地理原因，除县城之外，缙云的自然村落零星散布，规模较小。又因村落内部经济上自给自足的原因，乡民足不出村就可足衣食，足不出乡就可足器用。因此，许多乡民往往一辈子没有出过远门。这些从某种程度上已然明了缙云人的思想观念、生活方式和行为习惯。

一是务俭崇朴。自古以来的男耕女织的自给自足的生活模式，缙云人养成了节衣缩食、勤俭持家的优良传统，既无商品意识，也无高消费的奢望，粗茶淡饭足矣。《栝苍汇记》云缙云"道当瓯婺之冲，疲于陆运，拮据树艺，丰年仅资俯仰"。"仅资俯仰"乃"拮据树艺"所致，"拮据树艺"又因山多田少之故。这种"山谷硗瘠"的地理环境强化了缙云人勤俭意识。在缙云人看来，唯有勤俭才是持家的出路。清雍正《处州府志》载："旧志云处州山多田少，地瘠人贫，较他郡穰岁不及其中年，富家不及其中户，故俗务俭崇朴，男力于耕，女勤于绩。"又云："山稠田狭，民甘俭约而勤种，士崇礼义而尚儒雅。"甚至连洪武年间枢密院赵埙之母梅氏也养成"躬服俭素，弗惮勤劳"（宋濂《树萱堂记》）之良好习惯。《缙云县志》云："士励廉隅，俗尚俭节，庶几太古之遗。力田敦行，敬业乐群，士风闱操，为十邑最。"[2]凡出游、婚丧、节庆等，缙云人都以俭朴相尚，由此形成缙云"饮食粗杂，风味殊多。衣多土制，简朴厚实。重礼节，好往来，节俭自奉，慷慨待人"[3]的民间风俗。

二是耕读传家。缙云人"重儒术，惟朝耕夜读之尚"（光绪二年《缙云县志》卷一四"风俗"），"虽节衣缩食，必供子弟读书"[4]。这种"朝耕夜读之尚"代代相传，成为缙云人的传家法宝。河阳村朱氏家族就是典范。河阳村多为朱姓，世代重学崇文。据《义阳朱氏宗谱》载，始祖系原吴越国掌书记朱清源，他为避五季之乱，与其弟清渊卜居缙云。因祖籍河南信阳，以河阳命其村名。朱氏兄弟重耕重读，致其子孙屡进进士。自北宋绍圣元年（1094）始，至元朝至正三年（1343）止，朱氏家族先后有8位进士及第。为赓续这种优良传统，河阳村的巷子、祠堂多以诸如"廉让之间""耕凿遗风""义田公所""公济桥""循规"等颇有儒家色彩的箴言命名之。

[1] 转引自孙瑾、胡伟飞著：《处州古村落》，浙江古籍出版社2011年版，第29页。
[2] 胡朴安编著《中华全国风俗志》，河北人民出版社1986年版，第111页。
[3][4] 金兆法总纂、缙云县志编纂委员会编：《缙云县志》，浙江人民出版社1996年版，第583页。

缙云的耕读传家渊源有自。倪翁洞旁的独峰书院曾是朱熹讲学之处。据元《仙都志》载，宋淳熙九年，朱熹来到缙云，"爱其山水清绝，有似武夷，尝赋'碧涧修筠似故山'之句。又有'于此藏修为宜'之语。于是，指为弦歌之地"[1]。自朱熹建独峰书院之后，缙云"士尚廉介，家习儒业，弦诵之声，接于四境，雅称文献之区"[2]。耕读传家在缙云不但源远流长且影响深远，其意义不言自明。

三是诗意人生。"八山一水一分田"的缙云地貌在给缙云民众带来诸多困扰的同时，也给世人描就了一幅幅或清秀或壮丽的自然美景。遍布缙云县域的山、岭、岩、洞、潭、溪、滩，都是诗，都是画，即如《处州府志》所描绘："孤石干云，万峰挺秀，溪流清驶，人居岚霭之中，修竹乔林，宛然一图画也。"[3]人住于此，"恍若蓬瀛之胜"[4]。神仙堪居，文人亦流连忘返。阮客洞，"在县东九十里景霄观西南隅。世传邑人阮客尝隐于此"[5]。阮客，有人说是在天台山遇仙的阮肇。阮肇"失意之时云游至此，隐逸修炼，故此山又称'阮山'"[6]。李阳冰《阮客旧居》诗云："阮客身何在？仙云洞口横。人间不到处，今日此中行。"[7]至于流连于此的文人不计其数，如晋代的谢灵运，南北朝的陶弘景、鲍照，唐代李白、白居易、皮日休、陆龟蒙、贯休、方干、顾况、杜光庭，宋代的王十朋、翁卷、徐玑、朱熹，元代的柳贯、许谦，明代的郑汝璧、樊献科、汤显祖、陈子龙，清代朱彝尊、袁枚、叶燮、刘廷玑等，他们留下的诗文或墨迹也遍布缙云的每个角落。"随风潜入夜，润物细无声"，生活在这块散发文人气息的土地上的缙云人，耳濡目染，诗意充盈，他们在感受这种浑然天成的美，也在创造着各种形态的美。充溢民间的音乐、舞蹈、建筑、剪纸等，无不凝结着代代缙云人的才智和灵巧。

第二节 缙云的民俗文化

缙云的民间崇拜、岁时节令、诞育、婚姻、丧葬、生产等民俗是缙云民众在

[1]（明）刘宣编辑，（明）郭忠校正，赵治中点校：《明成化〈处州府志〉（点校本）》，方志出版社2020年版，第224页。
[2][3]（明）刘宣编辑，（明）郭忠校正，赵治中点校：《明成化〈处州府志〉（点校本）》，方志出版社2020年版，第209页。
[4]（明）刘宣编辑，（明）郭忠校正，赵治中点校：《明成化〈处州府志〉（点校本）》，方志出版社2020年版，第210页。
[5]（明）刘宣编辑，（明）郭忠校正，赵治中点校：《明成化〈处州府志〉（点校本）》，方志出版社2020年版，第212页。
[6] 孙明辉、徐永恩编著：《天台刘阮传说》，浙江摄影出版社2019年版，第49页。
[7] 周振甫主编：《唐诗宋词元曲全集·全唐诗》第5册，黄山书社1999年版，第1934页。

漫长的历史发展过程中产生的民间文化现象，既是历时的，也是共时的，潜在或显在地影响着缙云民众的人生态度、价值取向和审美意识，同时也在包括戏曲艺术在内的缙云民间艺术生成的过程中产生着积极的影响和作用。

一、风俗信仰

包括缙云在内的处州是个多神崇拜之地，"杂而多端"是其特征。生活于此的民众既崇拜自然神、天神、祖宗神，又崇拜佛教中的各路神仙，更有志怪小说、民间传说中的圣贤人物、历史英雄、高人逸士等，其中多数就是为本地做出贡献的贤者，如黄帝、陈十四娘娘、胡相公、三将军等。

（一）"信鬼尚巫"

"信鬼尚巫"是远古时期缙云民众对大自然恐惧产生的一种文化心理。缙云属越文化圈，其民俗有明显的古越遗风。夏禹时期的缙云便是古代越族的生息之地。《隋书·地理志》云："江南之俗，火耕水耨，食鱼与稻，以渔猎为业。……信鬼神，好淫祀。"[1] 何为"淫祀"？淫祀相对于中原王朝礼制中的正祭而言，即"非其所祭而祭之"[2]。伴随这种"淫祀"的则是一系列整套的组织仪式，这种仪式一般都由交通神鬼的巫师或道士来执行。因地理环境的制约，包括缙云在内的处州各地普遍"俗鬼尚巫，相沿积习牢不可破"。雍正《处州府志》记载："符箓轮回之说众口艳称，以为美谈，士庶家每朔望早起盥洗毕，即携冥锵楮币，遍礼各祠宇，至闺中妇女其信啫尤笃，逐群联会庄，诵婆罗洞，结习之不可解者。"符箓，指一种巫术符咒，"道家称'符字'或'丹书'，是一种用墨或朱砂画在特定纸帛上的文字或图案，用来作为驱鬼镇邪的灵物"[3]。缙云人其心更诚，"信鬼尚巫，虽士大夫家亦不免"（清光绪《缙云县志》卷一四）。

在闭塞落后的环境里，生活无助的民众只得求助于神灵，以解决自身遇到的各种困难，求得风调雨顺、庄稼丰收、人丁兴旺、四季平安。神灵强大的威力给予民众巨大安全感的同时，民众也希望与神灵沟通，达到某种默契。"缙云土壤湫隘，居民多凿山而耕，无灌溉之利。岁之丰凶，悉由天时。……然则兴膏泽以福斯民，非神赖焉而何"（元虞集《玉虚宫记》），以祈求一方百姓福祉的城隍庙由此而兴建。起初，"在县西一百步，旧在西谷。唐乾元二年，县令李阳冰祈雨有应，迁于今址"[4]。李阳冰曾为文云："唐乾元二年秋，七月不雨，八月既望，缙云令李

[1] 《隋书》（卷三一），载《二十五史》，上海古籍出版社、上海书店1986年版，第113页。
[2] 《曲礼下第二》，载《礼记》，上海古籍出版社1987年版，第24页。
[3] 遵义市旅游局编：《遵义市旅游志》（遵义市华文印务有限公司印制，内部刊物），2013年，第40页。
[4] （明）刘宣编辑，（明）郭忠校正，赵治中点校：《明成化〈处州府志〉（点校本）》，方志出版社2020年版，第217页。

阳冰恭祷于神，与神约曰：'五月不雨，将焚其庙。'及期大雨，合境告足。具官与耆耋郡吏，乃自西谷迁庙于山巅，以答神休。"[1]据明代叶盛《水东日记》载，李阳冰曾将这一活动篆书勒于碑石，其碑石真迹藏北京故宫博物院。从此，祭祀城隍成为缙云新任官员必须完成的一项祭祀活动。至明，此俗尚行。康熙《缙云县志·祀典》云："明初肇定，祀典山川城隍等神。"而在民间，盛行的都是巫味浓郁的四方神灵，如观音、关帝、"三将军"、胡相公（胡则）、朱相公（朱丹溪）、陈十四娘娘、本保、灶君、门神、仓神、栏神、柱神、路头神、树神、床神、水神、火神等。缙云民间庙宇林立，香火旺盛，因此也成必然。

陈十四娘娘，原名陈靖姑，尊称为临水夫人、天仙圣母、碧霞元君。相传她生于唐代福州古田县临水乡。因目睹观音误落入凡间的两根白发化成的白蛇残害两兄弟事，靖姑立誓上闾山学法。时年17岁。学成，仗剑江湖，为民除害，被奉为女神。"相传明洪武七年（1374），陈十四追杀蛇妖，路过现胡源乡一带时，救下该乡东山村村民张希顺六岁幼子，张希顺感恩戴德，献出张山寨一块山地，并发动善男信女，出钱出力，集资建庙，塑陈十四金身，称'张山寨献山庙'"[2]。其事迹迅速在民间传播，在温州、处州等地拥有庞大的信徒和膜拜者。

"三将军"是指系一母所生的唐宏、葛雍、周斌。兄弟三人天资聪颖，力大过人。时，周厉王当政。厉王好猎，苦谏不从。三兄弟弃周游吴，得吴王重用。厉王打猎身亡，宣王即位，三兄弟回国，协助宣王整理朝纲有功，被封为侯爵，深受民间景仰。"宋大中祥符元年（1008年），真宗东游岱岳，到山门，忽见三仙自天而降。皇帝敬问，三仙回答：'臣受天命护驾来也。'真宗即封三仙为将军。后人遂称唐、葛、周为'三将军'。……宋宣和年间，三将军体察民情，云游龙溪，目睹龙溪境内久旱无雨、瘟疫盛行。众将军即发慈心，施神威，济赐甘雨，消灾驱邪。百姓感恩戴德，择地西应为之建庙宇、塑金身。从此，龙溪百姓世世代代在三将军殿逢旱求雨，遇邪祈医。"[3]

胡则（963—1039），字子正，浙江永康人。宋端拱进士，以右谏议大夫知杭州、官终兵部侍郎。据《永康县志》记载："公尝奏免衢婺二州身丁钱，民怀其德，立像祀之，在方岩者，赐额曰赫灵祠。"[4]由于他的政绩和种种神异传说成为民间崇拜的神灵，并逐渐由地方神成为区域性神祇，被人们称为"胡公大帝"。在缙云，关于胡则的传说很多。据传，靖岳即是胡则的诞生地。民谣"木樨花远处香，胡相公显外洋"至今流传。当地亲切呼其为"胡相公"，每逢八月初九，胪

[1] 周绍良主编：《全唐文新编》第2部第4册，吉林文史出版社2000年版，第5095页。
[2] 周慧、张祝平著：《处州庙会》，浙江古籍出版社2014年版，第99页。
[3] 杜新南、蔡根生、王德洪著：《缙云迎罗汉》，浙江摄影出版社2016年版，第45页。
[4] （清）丁午：《龙井显应胡公墓录》，载王国平主编：《杭州文献集成·第2册·武林掌故丛编》（2），杭州出版社2014年版，第715页。

䏠、靖岳、白竹等村就要举办迎胡相公庙会，祭拜胡公大帝，相沿成习。

（二）祖先崇拜

台湾学者李亦园说："中国的祖先崇拜是中国的民间宗教，一种普化的与西方宗教另据一格的宗教。"[1]祖先崇拜是对灵魂的崇拜和对鬼魂的敬畏。缙云民间，早就流传祭祀黄帝的民间风俗。黄帝，又称轩辕氏。相传黄帝置鼎于峰顶炼丹，丹成，跨赤龙升天。百姓造缙云堂祭之。又传阴历九月初九是黄帝祭日。《抱朴子》云："黄帝既仙去，其臣有左彻者，削木为黄帝之像，帅诸侯朝奉之。"[2]每当此日，缙云官府都要"举行公祭典礼。每逢三六九年份为大祭"[3]。

更普遍的仪式还是祭祖。祭祖之俗，源自先秦。《礼记·王制》载："天子七庙，三昭三穆，与太祖之庙而七；诸侯五庙，二昭二穆，与太祖之庙而五；大夫三庙，一昭一穆，与太祖之庙而三；士一庙，庶人祭于寝。"至宋，出现宗祠。缙云民间谚语云："有姓必有祠，无祠野百姓。"故每村都有宗祠，一村多姓者，拥有多个祠堂，也不在少数。据第三次全国文物普查汇总的数据，"缙云县宗祠建筑总数有522处，符合第三次全国文物普查规范登记的祠堂有384处"[4]。祭祖的目的，一是歌颂先祖恩德，二是祈福禳灾。

（三）礼佛

据乾隆间《缙云县志》载，三国东吴赤乌元年（238），缙云"县北三十里"曾建广严寺，传播佛教文化。南朝梁天监五年（506），靖岳建治平寺。至唐，缙云佛教进入发展期，全县建寺12所，分布于东乡、西乡和南乡等处。名僧亦多以设坛讲经传教。上元元年（674），天台国清寺僧、县人智威禅师自天台山翻越普通岭，择地壶镇石龙山，剪荆刈茅，传授禅宗教义，学者居士，闻风从学。同时智威还在仙居上阪设坛授经。其后，县人少康禅师首先将净土宗传入浙江，又漫游讲经，在今建德一带以钱诱乞小儿念佛，并在乌龙山建净土道场，被感化者3 000余人。至五代，缙云佛教尤盛，全县建寺16所，县人彦求（俗姓叶），居台州六通院，后主持杭州功臣院，晚年主持杭州龙华寺，亦聚徒开讲。宋代建寺14所。其时名僧多以建寺和务世传世。县人了翁禅师，慈相寺僧，后主持临安陈寺，为人治病多验，徽宗赐袈裟；县人智觉，正等寺僧，以檀木造如来并两塔，御赐章服，并号大师；县人崇福大师，圣寿寺僧，以异术留名。元代开始，建寺骤减，修庵渐多。元明清三代共修建庵堂47所。其中许多寺庵年久失修，仅留残垣断

[1] 李亦园著：《人类的视野》，上海文艺出版社1997年版，第214页。
[2] （清）平步青著，姜纬堂编选、校点：《霞外随笔》，中共中央党校出版社1998年版，第128页。
[3] 范建华编：《中华节庆辞典》，云南美术出版社2012年版，第239页。
[4] 马丁云主编：《缙云祠堂》，中国当代文艺出版社2012年版，第1页。

壁，至清光绪二年（1876）已有23所寺庵毁废。民国期间，风行搬寺产办学校，除景云寺、栖真寺、昌国寺、福昌寺、黄龙寺、定心庵、普渡庵、正觉庵、雾雨庵等尚有常住僧尼外，其他如永宁寺、正等寺、天寿寺、鹤鸣庵等田地山林，均为县产委员会掌管，拨补为中小学经费；广严寺、仙岩寺、九松寺、普化寺、定名寺、福云庵内直接办校；因此寺废者4所。[1]《缙云栖真寺》云："缙虽瘠邑，寺院多为处郡最，黄龙、永宁其著焉者也。"[2] 庙宇就是缙云民众寄托思想情感的精神场所。

二、民间庙会

庙会，又称"庙市"或"节场"。作为一种社会风俗，庙会风俗与佛教寺院以及道教庙观的活动有着密切的关系，同时它又伴随着民间信仰活动而发展、完善和普及起来。伴随着经济的发展和人们交流的日益增多，庙会逐渐演变成一种带有集市交易性质的活动。其中娱乐是庙会的必不可少的项目。民众普遍把逛庙会视为生活的重要组成部分，以至成为一种重要的民俗。

（一）庙会的种类

缙云是浙西南庙会非常盛行的地方，不但历史悠久而且种类繁多，据传的有包公庙会、朱相公庙会、狮子山庙会、胡相公庙会、金钟殿庙会、赤岩山三将军庙会、金竹关公庙会、前村西殿庙会、收癫庙会、三月三太保庙会等。其中张山寨七七会是缙云庙会中影响最大、传播最广的庙会。据传，阴历七月初七是陈十四娘娘诞日，缙云民间为纪念这个日子，明万历初年，特于张山寨造献山庙，办七七会，俗称"张山寨七七会"，并成定例，焚香膜拜者络绎不绝，沿延至今。

张山寨七七会有整套仪式，分为设立案坛、上寨迎轿、巡游祈福、献戏、山寨守夜、会案表演、祭拜归位等。为了方便读者了解庙会的实质，特将庙会迎案整个过程的描述转录如下。

> 分立案坛。张山寨七七会参与面广，案队众多，规模盛大。为使案会在张山寨这弹丸之地有条不紊地进行，民间一直沿用明朝的轮流主事规定，分点设坛，错时迎案。旧时设有七个案坛，各案坛由周边三到六个村组成。后来合并为四个案坛，各坛设大亲娘"行宫"，俗称"娘娘宫"。每个案坛由同坛的轮值首事村负责当年经费的筹集和各类活动的安排。
>
> 恭迎大亲娘。每年六月初开始，轮值的首事村就要择黄道吉日，组织仪

[1] 金兆法总纂、缙云县志编纂委员会编：《缙云县志》，浙江人民出版社1996年版，第598—599页。
[2] 张嘉梁主编：《浙江寺院胜览》，中国国际广播出版社1998年版，第489页。

仗，抬着銮轿，到张山寨献山庙恭迎大亲娘。他们先在大亲娘神像前置香案，摆供品。然后燃香鸣炮，再将大亲娘神像请入銮座。在牌灯前导下，大亲娘的四抬銮轿由罗伞、掌扇、刀、枪、斧、钺等护卫下山，请入首事村"娘娘宫"，着专人日夜轮流值守，添香换烛。

同坛巡游赐福。七月初五，案坛内的罗汉队、民艺表演队全部集中在"娘娘宫"前进行会案表演。每队表演后都要跪拜大亲娘。表演完毕后敲锣打鼓，以威严的仪仗拥族大亲娘八抬銮轿前行，各案队跟随其后，依次到案坛所属各村游迎、表演。各村须事先在村口摆好供桌供品，大亲娘銮轿一到，即燃香点烛，鸣锣放炮恭迎。銮轿坐北朝南摆定，村民顶礼膜拜，接受大亲娘赐福，案队则依次表演。各村迎游完毕，仍抬大亲娘回娘娘宫安歇。

献戏。七月初五开始，轮值村还要请戏班给大亲娘演戏，一般连演三到七天，其中初七这天每个"案坛"首事村都要分别请戏班上寨斗台演出。旧时庙前四个戏台，每班各演三个"散出"（短剧），以放火铳为号：一炮准备，二炮开锣，三炮定输赢，以三炮响时台前观众最多者为胜。因此，张山寨七七会每年的斗台戏都是名角云集，绝技纷呈，场面热烈紧张。

守夜祈福。张山寨七七会自从有守夜、对歌的习俗，便成了张山寨七七会活动的一大特色。在每年阴历七月初六夜晚，大批信众上山安营扎寨，他们或燃篝火、唱山歌，或点香烛、祈福运，或成双成对谈情说爱。天上星光闪烁，山野灯火隐约，尽显七夕浪漫。

会案献技。七月初七，会案表演进入最高潮。这天凌晨，各村敲锣通知，三更起伙，四更用饭，五更出发。先聚集在各自的案坛"娘娘宫"前列队等候，最前面的罗汉队环形排列，由头领喊口令、吹口哨指挥，刀、叉、棍、棒一齐顿地，朝"娘娘宫"跪拜后，鞭炮、锣鼓、号角齐鸣，列队出发。各队行走顺序一般为：案头牌、案头旗、先锋号、大锣开路，后跟罗汉队、大联欢、秋歌队、三十六行、十八狐狸等民间表演队伍，最后由仪仗队护卫大亲娘銮轿。各案队顺着山路边走边演，向张山寨进发。到达庙前空坛，锣鼓喧天、鞭炮齐鸣，观众人山人海，各案队按顺序进行摆阵、表演，表演者上有年逾八十的古稀老人，下有仅三至四岁的稚嫩儿童。三十六行、大莲花、铜钱鞭等传统民间表演，让观众大开眼界；尤其是压轴戏"叠罗汉"，绝技纷呈，紧张刺激，不时博得观众喝彩声，整个表演至少要持续五个小时。

祭拜归位。表演活动结束后，四个案坛的主事村各自抬着銮轿，亲送大亲娘回到大殿神位，护送人员祭拜后谢出，俗称"娘娘归位"。[1]

[1] 麻松亘：《张山寨七七会》，载缙云县生态休闲养生（养老）经济促进会编：《缙云掌故》，西泠印社出版社2017年版，第276—277页。

迎案是产生于浙西、浙西南等地的一种类似"请神"的民俗活动，包括祭旗游案、请神起案、代天巡狩、会案祈福、谢案赐福等内容。在缙云，迎案非常普遍，凡民众认为给当地带来一方福祉的神灵都会举行隆重的迎案活动，并分布在一年四季的各个不同的阶段。"阴历正月初八，宫前村迎胡公，外前村迎白衣丞相；二月初二，水口村迎陈十四娘娘；五月十三，金竹村迎关公；六月初六，岩背、桂村迎朱相公；七月初七，前村迎三太祖王达；七月初七和十月十五，献山庙会迎陈十四娘娘；八月初九，胪膛、靖岳村迎胡公；九月十四，横塘岸村迎胡相公；九月初十，赤岩山迎'三将军'；十月十五，县城迎城隍"[1]，等等。迎案队伍以罗汉班为主，另有高跷、三十六行、十八狐狸、莲花、哑背风、小唱班等。凡迎案之日，都是民众出游的大好时机。因此，凡有迎案，就有庙会。有庙会，就有鼓乐相随。如"三月三"迎太保活动，届时，乡民们戴妆着彩，手持钢叉，装扮成戏文里的角色，按特定的流程出现在不同的场合，丝竹、吹打不绝于耳，庙内香烟不断。这似乎成了举办缙云庙会的定例。

（二）庙会的功能

庙会总是与各种歌舞、百戏表演和商品交易连在一起，越往后，这种倾向越明显，娱乐的成分越多、越浓。戏剧歌舞的功能既有原始娱神的遗存，又有后增的娱人因素。在这种带有双重功能的歌舞戏曲中，也许具有典型意义的是目连戏。目连戏是一种"鬼戏"，与傩事活动有一定联系。它源自唐宋，到明代时便形成一二百出的连本剧，连演几天几夜，特别成为江南庙会或社火中的保留节目[2]。近世如鲁迅所说绍兴社戏中的"女吊"、上虞地区的鬼舞"哑目连"、余姚的"跳无常"、上四府的"三跳"（跳白面、跳金面、跳魁星）等都是必不可少的内容。大凡年轻者基本都是抱着游逛的心理，或上香许愿，或购买物品，或游逛，或观看各种演出。民众闻风而去，满载而归，既闲散了心情，又收获了见闻。

一般来说，庙会是中国传统社会中比较少见的全民性的休闲活动，缙云也不例外。不同阶级、阶层和等级的人，不同职业、性别、民族、地域的人，都可以在庙会中尽情地表达自己的愿望，享受在其他地方不能享受不到的待遇。所以，参加庙会者往往数以万计，并且不分老幼。平时一向被贵族阶层所轻贱的商人、农民、妇女，尤其是戏子、杂耍艺人、妓女等，都成为庙会活动的主要参加者，甚至是演出的主角。

[1] 张祝平著：《传统民间信仰的现代性境遇》，暨南大学出版社2014年版，第8页。
[2] 记载可参见张岱《陶庵梦忆》、沈德符《万历野获编》、祁彪佳《远山堂曲品》、李斗《扬州画舫录》等多书。

三、岁时节令

台湾学者王世帧说:"农业社会,其生活方式在于某一范围内,为了调节生活,因而在耕耘与收藏之间,订了许多的节日来纪念、庆祝。这久而久之,许多节日成了传统的标准。"[1]这些"节日"都是古人通过对天候、物候和气候的周期性转换之观察与把握逐渐约定俗成的,它既有适应自然环境、调谐人际关系的作用,也承载着民众祈福、祛邪的民俗心理和文化希望。

缙云县传统岁时节令主要有除夕、过年、立春、社日、上八日、元宵、清明、四月八、端午、六月六、立夏、七夕、七月半、中秋、重阳、分龙节、秋社、白露、腊月、冬至等。这里选立春、元宵、端午、中秋略述之。

(一)立春

立春是一年二十四节气之首,标志着春季的开始,也是农业生产的开端。每当春季来临,州县官府就要发布《劝农文》,并在立春之日于官衙门前供上耕牛、耕夫和犁具等土塑模型,设坛祭祀先农,以示劝农之意。清乾隆三十二年(1767)《缙云县志》云:"立春前一日,职官迎春东郊,乐人扮杂剧,锣鼓彩旗,聚观杂沓。"此即是缙云县立春时的活动情况。

(二)闹元宵

缙云自古就有闹元宵的传统,缙云人称之为"正月半"。初一刚过,大家兴高采烈,忙着操办元宵节闹花灯的各项准备工作。迎灯、舞龙是缙云人元宵节的主要活动内容,称为"龙灯会"。据称:"正月十二正式开迎,迎前要祭拜,并由德高望重的老者画龙点睛后,才可上灯起龙。一条板龙由龙头、龙身、龙尾组成,长的有300多节,短的也有100多节,每节2人扛,龙头要16人抬着,摇头摆尾,前面四面大锣,乐队开路,龙珠滚动,排灯两立,时而是一条长龙,时而是一条盘龙,灯光闪烁,鞭炮齐鸣,好一场热闹景象。天天从下午3点出发,晚上12点后返回,到正月十六晚上结束,要将龙撕碎,将龙板归房以待明年重用。"[2]

(三)端午节

端午节是为祭祀屈原而立的民俗节日。缙云人将艾叶悬于堂中,还要菖蒲作剑,插在门上。吃雄黄酒,佩戴香囊,也是此日不能缺乏的民俗活动。除此,缙

[1] 王世帧著:《中国节令习俗》,台湾星光出版社1981年版,自序。
[2] 《缙云县哪些民俗节庆》,载丽水市社会科学界联合会、缙云县社会科学界联合会编:《黄帝缙云》(内部资料),第63页。

云人还有在端午节以灰汁粽祭祀黄帝的习俗。"相传黄帝在鼎湖峰驭龙升仙后，峰巅的丹鼎也飞升天庭，唯留下一大堆炼丹烧过的柴灰。百姓们想：'黄帝食鼎中仙丹可以升仙，此柴灰也定非等闲之物。'于是纷纷拿回家中，想着法子享用，以期长生不老。时近端午，一老姬以泉水泡柴灰，过滤、沉淀后，以灰汁浸泡糯米用来包粽，及食，见粽色嫩黄，香气扑鼻。邻里纷纷仿效，旋以灰汁粽对天朝拜，感谢黄帝恩赐美食，用灰汁粽祭奠黄帝，遂由此相沿成俗。"[1]

（四）重阳节

每年九月初九的重阳节，在缙云具有双重宗教意义的节日：一是祭祀黄帝，二是祭祀三将军。祭祀黄帝如上述，祭祀"三将军"是因为"宋时壶镇遇百年大旱，百姓往三将军殿祈雨而有应"之故。因此，"每年九月初九重阳节，赤岩山都要举行迎神赛会，俗称'迎案'。（壶镇的）乡民们纷纷出动，万民空巷，如醉如痴"[2]。

（五）中秋节

中秋节，又名"八月半""活人节"。"每到这个节日，以前农家流行做糖饧（即早米糕、千层糕）、橡涂、馒头……饭后合家团坐食芋奶、大（板）栗，文人学士或相邀外出露坐赏月，富有人家有祭拜月亮的习惯，特别是壶镇溪头、市坛的拜月规模较大，有桌子数张乃至十数张，凡各类蔬菜、工艺糕点和时鲜水果、鲜花应有尽有，早上即开始布置场地，薄暮完成陈列，月亮上升后，集体对月点烛焚香鞠躬行礼，丝竹鼓乐相佐。观者近千，直至深夜。"[3]

第三节　缙云民间文艺

缙云素称文艺之乡。光绪二年《缙云县志》卷一四云："弦诵之声接于四境，雅称文献之区。"按照民间音乐的体裁和音乐属性，笔者将缙云的民间音乐划分为曲艺、器乐音乐、道教音乐、歌谣等类型。每一类型彰显的都是缙云民间音乐的辉煌成就。从此，笔者亦能从中寻觅到这些音乐对缙云婺剧所产生影响的痕迹。舞蹈是缙云文艺的另一重要成就。缙云人尚舞，歌舞进入戏曲，戏曲又反哺舞蹈，相辅相成，相辅相生。1986年4月，缙云县文化局下发《关于开展民间舞蹈普查

[1] 缙云县生态休闲养生（养老）经济促进会编：《缙云掌故》，西泠印社出版社2017年版，第333页。
[2] 缙云县生态休闲养生（养老）经济促进会编：《缙云掌故》，西泠印社出版社2017年版，第283页。
[3] 《缙云县哪些民俗节庆》，载丽水市社会科学界联合会、缙云县社会科学界联合会编：《黄帝缙云》（内部资料），第68页。

的通知》，组织人员对全县范围内的民间舞蹈作了一次普查[1]。普查的结果令人欣喜。据查，全县流行的舞蹈种类繁多。细分之，有灯舞、龙舞、舞狮、民俗舞、祭祀舞、板龙、布龙、鞠龙、狮舞、转车、台阁、竹马、三十六行、十八狐狸、叠罗汉、哑背疯、花鼓、莲花、推车、旱船、滚钢叉、盾牌舞、滚灯、炼火等。从其内容、功能等考察，笔者将这些舞蹈划分为娱神舞、茶灯舞和武术三大类。

一、曲艺

缙云曲艺非常丰富，有鼓词、莲花落等。

（一）鼓词

缙云鼓词，又名处州鼓词，俗称"唱古事"。据载，缙云县曾于明嘉靖年间（1522—1566）设丽水鼓词行会，"设址缙云县城养济院内。其时养济院额养孤贫六十名，其中有缙云鼓词盲艺人十八名，官府每年拨给每人口粮银三两六钱，并规定'遇闰加增，小建扣解'。自建立起，由养济院划出十八间房屋专供鼓词艺人居住，每房配有一床一桌一灶，院内还有水井、厕所，方便盲人起居生活。清代晚期至民国初年，每个盲人还可到城隍庙领取半块至一块银圆的伙食补贴。有家室妻小的缙云鼓词艺人虽散居东（今壶镇、东方一带）、南（今舒洪、章源、大洋一带）、西（今新建、新碧一带）各乡，但都归属于养济院管理。行会每年阴历七月初七举行一次例会，由十二名乡头主持。会上通报一年来活动情况，处理违章犯规事宜，接纳新艺人举行'归行'仪式。行规十分严格，由轮值乡头执行。历代相沿，人人都得遵守，有敢违犯者，照罚不赦"[2]。

缙云鼓词分单档和多档，形式分门头唱和坐堂唱。门头唱，又名"门头缀"，即在民宅门前演唱的一种形式；坐堂唱，即入厅演唱。"演唱时，主家须在中堂摆设香案，陈置供品，并为鼓词先生东壁西向设置唱台，登座演唱。少则一天一夜，多则七天七夜。"[3]

缙云鼓词的唱词以七字句为主，间有四字、五字、六字、八字、九字、十字、十一字等句式。如《珠罗衫》中【清板】唱段词云：

> 大人在上诉请听，大人只可钿买酒，切莫为钿作（唉）公（唉）心。你切若是钿为公，赛过冬瓜捧木桶。赛过（唉）果子画（唉）图中，黑漆头门画（唉）乌龙，画龙（唉）画虎难画骨，知人知面不知（唉）心。有意栽花

[1] 浙江省缙云县文化局文件，《关于开展民间舞蹈普查的通知》，缙文（86）字第9号。
[2]《中国曲艺志·浙江卷》编辑委员会编：《中国曲艺志·浙江卷》，中国ISBN中心2009年版，第465页。
[3] 刘程远著：《处州演艺》，浙江古籍出版社2014年版，第112页。

（唉）花不发，无心（唉）插柳柳（唉）成荫。[1]

这段1986年吕绍雄采录于缙云县东方镇（周设培演唱）的唱词就是七字句式。一般来说，缙云鼓词的唱腔分平板、清板、笃板、哭板、滚板等。"平板用于叙事，清板用于诉讼或内心独白，笃板用于表达愤怒的情绪，哭板用于倾诉，表达悲伤之情。滚板表现激昂的情绪。每个鼓板的开头，都唱几句开场，艺人称为四句。有时，用这四句归纳这个鼓词的主题。"[2]

缙云鼓词曲目甚多，常唱的有《陈十四娘娘》《六美图》《大香山》《分水珠》《双凤奇缘》《九龙镯》《真容白纸扇》《宝罗裙》《水红绫》《双金钱》《花会传》《水红袍》《孝贤坊》《七封书》《金扇双玉鱼》《双孝女》《金钗带》《满门贤》《双龙罩》《还魂记》《双玉镯》《龙凤书》《失罗帕》等。丁金焕曾收集141个鼓词剧目，其中有127个是"古代题材"的[3]。其中流传最广的就是缙云民众为酬神还愿的《大香山》。演出该目，气氛庄严肃穆，"开场当天上午，艺人登台'开鼓'。条件好的人家可以另聘吹打班协助演奏，以显热烈。鼓乐之后，艺人到台阶前接佛，唱《香山功德文疏》。归座后，开始演唱《三妙善》故事。该故事从'出世'到'成佛'共分二十四段，三日两夜唱完。每唱一段，在场听众都要在香官司带领下顶礼膜拜"[4]。

（二）莲花落

莲花，即莲花落，以唱莲花落曲调走村串户的一种说唱艺术。这是处州府诸多县域流行的一种曲艺。青田称"莲花落"，庆云、遂昌称"讨饭调"，缙云、松阳、龙泉称"莲花"。其曲目主要有两类：一类为篇幅较长的，有人物有情节，如《小方卿访姑娘》《牡丹对课》《孟姜女送寒衣》等；另一类为篇幅较短的，无故事无情节，如《十二月花名》《十二交节》《十二采茶》《四杯香茶》《十劝友》《十唱古人》《败子回头金不换》《劝赌歌》《当差歌》《独自歌》《寡妇歌》等。

一般来说，缙云莲花用于迎神赛会和乞巧行会。"迎神赛会时，演唱队身穿长袍，头戴草帽，规模大者数十人、上百人，使用的打击乐器有大板、小板、蜈蚣签、响碟、响盏、木鱼、竹梆等。"[5]缙云莲花也用于庙会。每年七月七日的张山寨献山庙庙会、九月九日的赤岩山三将军殿庙会，都有几十支莲花班（队）汇集庙坛，竞相献技，就是证明。缙云莲花的"曲调丰富，除'平韵'外，还有'高

[1] 吕绍雄编辑：《中国曲艺音乐集成·浙江卷·缙云县卷》（内部资料），1987年，第27—29页。
[2][3] 吕绍雄著：《缙云鼓词》，载《缙云县民间百曲艺音乐·缙云鼓词》，存缙云县文化馆资料室，档案号1987年A2-15-20。
[4] 《中国曲艺志·浙江卷》编辑委员会编：《中国曲艺志·浙江卷》，中国ISBN中心2009年版，第518页。
[5] 金兆法总纂、缙云县志编纂委员会编：《缙云县志》，浙江人民出版社1996年版，第537页。

韵''低韵''沙腊梅''海棠花'等"[1]。由于曲调通俗化，唱词口语化，演唱内容多为群众所喜闻乐见，因此，缙云莲花易于流行。

二、器乐音乐

缙云的器乐音乐主要有丝竹锣鼓、吹打乐两种。

（一）丝竹锣鼓

丝竹锣鼓是缙云民间器乐中较为重要的乐种，乐器有唢呐、堂鼓、笛、板胡、二胡、中胡、扬琴、三弦、檀板、单皮、锣钹、竹梆等。"丝竹锣鼓的乐队编制大小不一，所用乐器以丝竹为主，辅以小敲小打，偶用大锣大鼓，烘托气氛。锣鼓与丝竹相结合，是丝竹锣鼓典型的配置形式。"[2] 主要曲目有《托牒》《长蛇脱壳》《梅花三弄》《八板》《贞姑赶船》《小朋友》等，其中以流传于五云镇、靖岳、胪膛、仙都等地的《长蛇脱壳》《托牒》最有影响。

《托牒》系东方村老艺人金旭坤所传。金旭坤传授给艺人麻德宏，麻德宏再口授，文化馆组织记谱。现传诵之《托牒》，即出自其口。项铨说："《托牒》在民间常作于行路调，在元宵节迎灯时行奏，以统一灯队的步伐行动，在昆戏《盘丝洞》蜘蛛精戏水游泳时亦用此曲，在配器上，清亮的竹笛与浑厚的蒲胡同时奏鸣，悠扬典雅，而正跳、反跳和双绞丝以及奎锣等打击乐的交替间奏，则表现了跳跃、欢快的情绪，使乐曲刚柔并济，既婉转抒情，又热烈欢腾，时起时伏，富有层次对比。"[3]

《长蛇脱壳》，赵炳钱、黄德喜传谱，麻文鼎记谱，缙云县文化馆小乐队演奏。赵炳钱（1913—?），五云镇水南村人，工鼓板。16岁，拜师官店丁宝堂。从艺五云镇。丝竹曲《长蛇脱壳》谱即传自其与黄德喜之手。黄德喜（1927—?），五云镇水南村人，正吹。自幼嗜乐，拜师应汉波，从艺五云镇业余剧团。丝竹曲《长蛇脱壳》谱即传自其手。樊应龙说："《长蛇脱壳》一般于灯节迎龙、迎灯时作行路调用。乐队组成有司鼓一人（身前挂一鼓盆，内有板鼓、小扁鼓各一）、笛子二人、蒲胡一人、二胡若干人、大锣兼钹、竹梆、碰铃、小锣各一人。迎灯时，乐队跟虎头牌之后，边行边奏。其后是龙灯与各式散灯以及抬搁、推车等。它的曲式结构及演奏形式均非常有特点。全曲由'一、二、三、四'四乐段构成。演奏时，第一遍全部完整演奏，第二遍演奏'二、三、四'段，第三遍演奏'三、

[1] 刘程远著：《处州演艺》，浙江古籍出版社2014年版，第116页。
[2] 殷颢著：《浙江吹打》，新华出版社2019年版，第84页。
[3] 缙云县民器集成编委会编：《中国民族民间器乐曲集成·丽水地区分卷·缙云县卷》（内部资料），油印本，1987年。

四'段,第四遍演奏'四'段。如此依次递减,如蛇脱壳,生动形象。"[1]

（二）吹打乐

吹打乐,是由吹、打两类乐器演奏的音乐,民间俗称锣鼓或锣鼓乐。在缙云,吹打乐是最常见的民间器乐曲。它以唢呐为主,加入打击乐器,亦有加丝竹者。婚丧嫁娶、红白喜事、迎神演奏时加号筒、先锋。婚事寿庆有时也配先锋,以示威武庄重。吹打乐以曲牌为主,如【大过场】【小过场】【倒春雷】【望乡台】【将军令】【双开门】【得胜回令】等。

无论丝竹锣鼓还是吹打乐,凡元宵迎灯、迎案、集会、婚丧等无不用之。丝竹锣鼓乐,以笛子为主奏,加入丝弦乐器如二胡、蒲胡、三弦组成;吹打乐,以唢呐和打击乐为主,音量宏大,气氛热烈。分坐奏和行奏两种。坐奏系乐队练习和自娱自乐或是演戏之前所演奏的开场曲的一种形式;行奏即在灯节或庙会时配合灯队或案队的一种形式。

三、道教音乐

道教音乐在内容和形式上与戏曲都具有一种天然的血亲关系:一是长短不拘、多为五言、七言的曲词;二是独唱、齐唱、对唱、一领众和的表演形式;三是演出中使用钟、鼓、磬、钹、铛、云板、木鱼、笙、笛、箫、先锋、古琴、三弦、二胡、板胡等乐器。从某种程度上说,道教音乐是通往婺剧的一把钥匙。

（一）道教音乐溯源

缙云道教音乐源于何时已无从查考。缙云是道教圣地。早在汉代,缙云兴建了祭拜黄帝的缙云堂。相传,东汉时葛玄、王远、赵炳就在缙云设馆炼丹、传道。明成化《处州府志》云:"葛竹山,在县西北五十里,世传葛仙翁炼丹其山,遗笔化笋成竹,因名。"唐以后改"馆"为"观",规模大者称"宫"。治平二年（1065）,由黄帝祠宇改名而成的"玉虚宫"就是道士道姑修炼之所,且"道众有数百之多"[2]。可见,道教在缙云影响之深且远。

有道教,就有斋醮仪式;有斋醮仪式,就有道教音乐。缙云各道观一度成为道教音乐的渊薮之一。叶法善（616—720）,字道元,"处州栝苍人,世为道士"（《历世真仙体道通鉴》卷三九）,出身于道教世家。曾祖叶道兴"通开道脉",祖父叶国重"灵承道宗""专宗五龙",父亲叶慧明"袭上德,延庆灵",祖孙三代在浙西南

[1] 缙云县民器集成编委会编:《中国民族民间器乐曲集成·丽水地区分卷·缙云县卷》（内部资料）,油印本,1987年。
[2] 金兆法总纂、缙云县志编纂委员会编:《缙云县志》,浙江人民出版社1996年版,第602页。

广有影响。延至叶法善，先由道教弟子，再进位到内道场道士；随后，成为国师、大洞三景法师；最后，是进爵到长安景龙观观主，受封为越国公。其《月宫调》"即由道教音乐衍变而来，以笛为主奏，配以二胡、大胡、大鼓、中号铜锣。风格古朴典雅，曲调文静飘逸，在祭神、迎太保时行奏"[1]。叶法善与缙云关系密切。光绪二年修《缙云县志》卷一"山水"条云："大姥山，在牛岱岭南。……有石屋，为天师洞，旁有试剑岩，相传为叶法善修炼试剑处。"叶法善对缙云道教音乐的影响是显见的。杜光庭（850—933），字圣宾，号东瀛子，缙云人。幼而聪慧，勤奋好学，博览群书，后参加科举不第，感古今沉浮，遂至天台山学道，成名后被唐僖宗召为内供奉。后隐居江西青城山，潜心传播并研究道教。他编辑的《道门科范大全集》，"不但集中汇述了道教斋仪，同时还收集了道教音乐文化材料。当时的道乐，已由单纯的打击乐器钟、磬、鼓为主，增加了吹管乐器，又逐渐加入了弹拨和弓弦乐器"[2]，对缙云乃至全国的道教音乐作出了杰出的贡献。

缙云曾流行一种表现神仙生活神韵的步虚曲，竟成道教音乐的必修科目。南朝宋的刘敬叔撰《异苑》卷五云："陈思王游山，忽闻空里诵经声，清远遒亮，解音者则而写之，为神仙声。道士效之，作步虚声。""步虚声"，即步虚曲。据北周甄鸾说，虚步曲乃"俗巫解奏之曲"（《广弘明集》卷九《笑道论》）。浙江新定（现建德）人方干（？—约888）很喜欢道教，经常与道士往来，去道观听道教音乐，其中就有步虚曲。他在《夜听步虚》诗中说："寂寂永宫里，天师朝礼声。步虚闻一曲，浑欲到三清。瑞草秋风起，仙阶夜月明。多年远尘意，此地欲铺平。"[3]方干不是道教人士，却能从天师朝礼的吟诵中领悟三清境界的美妙。

（二）道教音乐的传承

缙云的"道教音乐有一套完整的曲牌，不论道场规模大小，都有'开启申法''玉山焰口'和'朝天玉皇'等几个乐章，每章又由若干散曲组成，以'小过场'连接过渡，'尾声'结束"[4]。道教音乐无文字谱或符号谱，靠口授心记，世代相传。道教"法事""道场"中的唱经念咒、行香祭神、烧化冥钱等伴奏音乐至今尚在民间流传。其乐队一般由鼓板、正吹、副吹、小锣、双响5人组成。念唱经咒时，除正吹外，其余乐手均须边奏边唱。缙云县文化馆收藏的《开启申法》《散花》由民间老艺人朱巧岩、杨渭松传谱，项铨记谱[5]，终流传于世。朱巧

[1] 松阳县志编纂委员会编：《松阳县志》，浙江人民出版社1996年版，第499页。
[2] 冯广宏著：《上善若水：道与人生修养》，四川人民出版社2012年版，第170页。
[3] 周振甫主编：《唐诗宋词元曲全集·全唐诗》第12册，黄山书社1999年版，第4830页。
[4] 金兆法总纂、缙云县志编纂委员会编：《缙云县志》，浙江人民出版社1996年版，第533页。
[5] 缙云县民器编委会编：《中国民族民间乐曲集成·丽水地区分卷·缙云县卷》（内部资料），油印本，1987年，第62—69页。

岩（1924—？），五云镇丹阳村人；杨渭松（1929—？），官店村人。两位艺人均乐队正吹，谙道场、设醮诸事，尤擅道教音乐。

四、民歌

民歌是缙云民众表达思想感情的一种最常见、也最广泛的一种音乐体裁形式，蕴藏非常丰富。如双龙村，"大部分村民都会唱一二支或哼上一二句山歌"[1]。1987年，缙云县政府、县委宣传部、文化局等部门组织民间普查小组，深入民间，共采录民歌1600多首，经过"筛选、甄别和整理"[2]，将其中的118首歌谣收进《中国民间文学集成·浙江省·丽水地区·缙云县故事、歌谣、谚语卷》。其收录的歌谣按其题材分为劳动、时政、仪式、情歌、劝世、儿歌等。1939年出生的缙云音乐教师胡大明积数年之功，将散落在民间的数百首收集成册，取名《缙云民歌集》。笔者即以此为依据，对缙云民歌的内容和特点做点分析。

（一）民歌的内容

缙云民歌分山歌、小调两大类。

缙云山歌按其题材分为劳动山歌、情恋山歌、仪式山歌、劝世山歌等。

劳动山歌。这是缙云人表达劳动时情绪状态的一种山歌形式，号子、船歌、放牧、田间劳作等山歌是最常见的题材，如《挑水歌》《十二月采茶》《养鸭歌》《开船歌》《洗菜心》《放羊歌》《采茶歌》《烧炭歌》《长工歌》《牧童苦》《放牛歌》《种山对歌》等。这些山歌或表达劳动的喜悦或抒写劳动的艰辛或鞭挞不劳而获者的贪婪等，风格粗犷，旋律多变，富有气势。

情恋山歌，即情歌。它是缙云人表达爱情的一种形式。这类山歌数量最多，大致有《十望郎》《十想郎》《十骂姐十劝郎》《十二送郎》《廿四对》《和尚采花》《来姐歌》《堂妹歌》《打麻牌》《十绣香袋》《撒金扇》《扇人妹心中》《取债鬼》《小和尚叹苦》《一只板凳》《情义歌》《黄店歌》《武义凌九妹》《十绣烟包》《女相思》《二姑娘相思》《我做梅香一世空》等。这类情歌无论想念还是怨恨，都表达了对美好爱情的一种向往和追求。

仪式山歌。这是缙云人在民间礼仪活动场合演唱的山歌，内容多为婚嫁、生子、祝寿、送葬、贺新房等，或吉词彩话，或礼赞祈祷，如《新屋上梁歌》《十请新妇》《十谢果子》《哭嫁歌》《十贺恭喜请新娘》《送洞房》《送瘟神》《哭七七》《烧香经》等。

劝世山歌。缙云人教人处世做人的山歌，如《十劝郎兄》《十劝姐》《十劝后

[1] 郑桂文著：《双龙村志》（内部资料），2014年，第359页。
[2] 缙云县民间文学集成办公室编：《中国民间文学集成·浙江省·丽水地区·缙云县故事、歌谣、谚语卷》（内部刊物），1988年，前言。

生》《劝赌歌》《吃红丸歌》《赌博莫学》《十劝囡儿》等。

小调,又叫作"小曲"或者"小令"等,是在城镇当中较为流行的一种小型民歌,也有人称其为"里巷之曲"。在缙云,小调主要集中在民间,演唱者主要是缙云非职业的民间歌手,演出的时间一般在闲暇的生活中或者在风俗性的节日里。据笔者了解,缙云的小调大体有采茶调、花鼓调、孟姜女调等,上述之情恋山歌、采茶歌等多数属小调类。罗俊毅教授说:"浙西南民间……灯调是民间灯舞表演中的一种歌舞曲。它包括花鼓调、划龙船调、灯戏调、茶灯调、报福调等曲调。这些曲调在形态上大都属于小调一类。"[1]

据载,缙云小调有《孟姜女》《十二送郎》《和尚采花》《五更歌》《九连环》《情歌郎》《打牙牌》《小和尚叹苦》《哭七七》《十月怀胎》《洗菜心》《女相思》《念经调》《十字莲花》《绣花曲》等。

（二）民歌的特点

《孟姜女》是缙云流传很广、影响很深的一种小调。因为传唱甚多,以至形成【孟姜女调】。有研究者认为:"【孟姜女调】来自明代的江南一带（即南京一带）的【春调】。【春调】与《孟姜女》故事的结合,是流传很广的曲调和家喻户晓的民间故事的完美合璧,结果大大提高了这一音乐题材的流传。"[2]【孟姜女调】的结构有长有短,"一般是多段的分节歌形式存在,以时序体居多,即以四段曲词的四季体和长达十二段曲词的十二月体为主。其中十二月体以月为分节单位,将事、物分十二个段落作完整的描述,既传授了自然知识,又反映了曲词要表达的音乐情趣。四季体是以四季更替为内容的传统歌唱体式"[3]。缙云的【孟姜女调】多采用"十二月体以月为分节单位","诗句结构以二二三式的七字句为主,配以孟姜女、洗菜心、女相思等曲调,优美动听"[4]。这类作品有《十二月采花》《十二劝同志革命》《十二送郎》《十二行军歌》《烧炭歌》《养鸭歌》《养鸭伙计叹苦歌》《长工歌》《牧童苦》《领儿歌》等。

五、讲故事

（一）讲故事的形式与特点

讲故事,俗称"讲白话""讲大话"。讲故事的艺人"一般不用道具,只凭口才、手势和表情,使故事达到诙谐风趣"的效果。民间描绘云:"一张嘴,两

[1] 罗俊毅编著:《浙西南民间音乐视唱教程》,武汉大学出版社2012年版,第17页。
[2] 板俊荣、张仲樵著:《南京民间俗曲音乐研究》,东北师范大学出版社2015年版,第90页。
[3] 板俊荣、张仲樵著:《南京民间俗曲音乐研究》,东北师范大学出版社2015年版,第91页。
[4] 刘秀峰、杜新南、蔡银生编著:《张山寨七七会》,浙江摄影出版社2016年版,第55页。

条腿，不搽脸，不画眉，锣鼓不敲笛不吹，故事场里笑声飞。"[1]据载，缙云县内"向无专业说书场所。民国时，白话、大话到处流传，内容多为《三国》《水浒》及戏文、鬼神故事等。以冬日农闲和盛夏纳凉时为盛，村人随便凑合，能讲者讲，不取分文"[2]。这种"随便凑合，能讲者讲"的讲故事形式的突出特点就是可以催生无数的民间故事。

（二）讲故事者的职业与年龄

在缙云，被称为"故事篓子"的人甚多。1987年，缙云县民间文学普查，"其中故事部分参加采录的有各种职业、各年龄层次的同志240多人，计收集到故事1500多篇、200余万字"[3]。辑入《中国民间文学集成·浙江省·丽水地区·缙云县故事、歌谣、谚语卷》的有169个。这些故事的口述者是上官旭昌、王庆生、施巧邓、刘一峰、李子根、朱有兴、姚贵义、赵罗福、李连芝、徐凤江、陈寿兰、赵茂仁、吕千根、沈钿、李福娇、樊宝堂、沈洪发、王洪理、周景文、丁望设、徐官泉、上官娜卓、洪育桔、陈春生、张宝裙、施善琴、丁德财、张培川、徐子生、陈福、张深振、陶姜明、胡柏坚、赵文华、江俊方、刘轩、朱文风、郑成焕、李怀升、田姑、刘子林、赵长汀、李荷叶、胡必法、赵择球、吴双彩、王云亮、丁美选、王绿方、李环生、王富有、丁立坤、朱文龙、李建华、柯立正、陈益岳、王荣昌、丁仁、丁文劭、马来保、应子根、陈秀琼、徐设梅、王葛满、施老木、麻金炉、丁锦叶、胡得香、吕干根、洪官盛、杨彩妹、宋子木、赵新玉、陈寿俊、丁聚和、丁汝和、叶松高、徐善友、杨茂章、朱陈力、舒秋南、李官福、丁步高、丁土良、丁氏李、吴致中、应安乐、赵明仁、吕元鹏、舒美法、虞抱华、柯新贵、丁周林、沈卢松、林再耀、徐梓棋、陈桃深、徐陈奎、应水云、丁洪元、赵周瑞、田蕾欣、江碧娃、吴则恭、应时雄、林春松等。这些口述者中年龄最大的88岁，最小的22岁，有农民、工人、教师、政府机关工作者、医生等，多数属务农的乡民。这说明，讲故事这种艺术形式在缙云具有深厚的群众基础。

六、娱神舞

郭士贤说："缙云旧俗与婺地相近，佛、道文化积淀很深，常与神、鬼相混，民间娱乐大多与此相关。其主要者，除迎灯、焰火、采茶戏和鼓词之外，各地的庙会迎案更是热闹非凡。这种神人兼娱神的化装游行，以罗汉为主，另有高跷、三十六行、十八狐狸、莲花、哑背疯、小唱班等。其中，原是舞台上一人两扮的

[1]《丽水地区曲艺志》编委会编：《丽水地区曲艺志》（内部资料），1998年，第45页。
[2] 金兆法总纂、缙云县志编纂委员会编：《缙云县志》，浙江人民出版社1996年版，第537页。
[3] 缙云县民间文学集成办公室编：《中国民间文学集成·浙江省·丽水地区·缙云县故事、歌谣、谚语卷》（内部刊物），1988年，前言。

单人表演'哑背疯',已发展成为拥有雪里梅、宫女、兵将各10人的庞大的群舞队伍了。"[1]郭士贤这段话旨在说明,具有一定的宗教性质是缙云舞蹈的重要特征。

宗教性质的舞蹈都与巫术有着密切的关系。远古先民们对自然界充满了好奇,相信冥冥之中有一种神力在主宰着一切,并对这种神力充满了崇敬与向往,希望通过某一特殊行为取悦于神,达到祈福、辟邪的目的。所谓"某一特殊行为",就是指具有宗教性质的舞蹈,通过这种舞蹈以娱神,进而获得神的护佑。

缙云的娱神舞特色鲜明且历史悠久。迎案中的各种舞蹈如十八蝴蝶、十八狐狸、三十六行、大莲花、迎罗汉等就是代表。每次迎案,以娱神为旨归的舞蹈都是整个活动的重头戏。如七七张山寨迎案,排在"最前面的罗汉队环形排列,由头领喊口令、吹口哨指挥,刀、叉、棍、棒一齐顿地,朝'娘娘宫'跪拜后,鞭炮、锣鼓、号角齐鸣,列队出发。各队行走顺序一般为:案头牌、案头旗、先锋号、大锣开路,后跟罗汉队、大联欢、秋歌队、三十六行、十八狐狸等民间表演队伍,最后由仪仗队护卫大亲娘銮轿"[2],就是证明。其他庙会的迎案几类于此。

(一)十八蝴蝶

十八蝴蝶,起源于永康,是祭祀胡公的方岩庙会中一项重要的舞蹈形式。"十八蝴蝶的基本动作只有'大飞''小飞'两种,其共同特点是:手臂的摆动与脚步密切配合;飞行动作是强拍向前摆动;动作重心在下。演员双手背叉腰,两臂前后大摆动,带动套在臂中部连接双翅的铁丝圈以扇动翅膀,脚走绞花步,身体随步伐自然扭动"。"缓而不重""轻而不浮"是其表演特点。所谓"缓而不重",是舞者的舞姿"缓慢、柔美、慢飞快收","有停顿而不露痕";所谓"轻而不浮",是舞者的"舞步轻快,肩关节灵活,气稳体端;既不失飞翔感又不失节奏感"[3]。它集艺术性、娱乐性、参与性于一体,既是娱神,也是娱人。

(二)十八狐狸

十八狐狸,又名"十八姑娘""大面姑娘",据传源于永康儒塘头村。这种舞蹈"男女角色掺杂,多数穿女装,戴假面具,手摇折扇。其中两个男的,背大烟筒,摇大蒲扇,踩八字步,一前一后,忸怩作态,称为'狐狸头'"[4]。在壶镇镇岩

[1] 郭士贤:《缙云县文化馆》,载郑永富主编:《浙江省群众艺术馆与文化馆概览》,浙江文艺出版社1997年版,第660页。
[2] 麻松亘:《张山寨七七会》,载缙云县生态休闲养生(养老)经济促进会编:《缙云掌故》,西泠印社出版社2017年版,第277页。
[3] 周雅琼编著:《民间舞蹈》,贵州人民出版社2017年版,第73页。
[4] 金兆法总纂、缙云县志编纂委员会编:《缙云县志》,浙江人民出版社1996年版,第535页。

下村,"扮演狐狸的共十八九人,大都是妇女,头上全戴着笑容可掬的面具。其中有一位是狐狸婆,另外还有一位是狐狸公"[1]。

(三) 三十六行

三十六行"为化妆的嚎头班,装扮成士农工商、三教九流等各式人物,还有疯瘫、瞎子、跛子、孕妇、癫痴、盗贼等等。意在滑稽,令人发噱"[2]。

(四) 大莲花

大莲花,每队至少 20 人,每人头戴草帽,眼戴墨镜,手提茶壶,身背宝剑。其他道具有大板(领唱者)、小板、响盏、螺松签、七姐妹、梆子、木鱼等。边歌边舞,曲调有【十字莲花】【高韵】【平韵】【沙拉梅】【海棠花】等[3]。据载,"缙云县自清末以至民国期间,各地纷起组成莲花班,几乎村村有莲花活动。莲花班以老带新,代代相传,至今兴盛不衰。每逢庙会,几十支莲花班汇集庙坛,竞相献技。莲花节奏明快,曲调粗犷,语言通俗,内容多为劝善警世和因果报应之类。由过去民间艺人的自打自唱自帮腔,发展成为庙会上的一领众和的群唱,气势磅礴。因其曲调易唱易学,内容朴实,反映生活,又具有普遍的教育意义,受到各地群众的喜爱,成为农村群众自唱自乐的一项农余文化活动"[4]。

(五) 哑背疯

舞蹈《哑背疯》"流传于缙云的城郊、东金、新建、胪膛、溶溪和章源一带"[5]。由吕明秋、项铨搜集,郑怀芳传授而再现于世。《哑背疯》演绎的是皇上派宫女、兵将护送上京告御状的疯女哑父回家的故事。这是一段群舞表演。"背头旗一人,吹先锋 2 人,雪里梅、宫女、兵将各 10 人。走阵编队时,大锣大鼓,节奏强烈,造成雄壮威武的浩大声势;唱【孟姜女】【十月怀胎】等小调时,舞队组成内、中、外三个圆圈,犹如花蕊、花瓣,高低有致,动静交错"[6],曲调由【过场锣鼓】【孟姜女】【十月怀胎】【和尚采花】【外甥想姨娘】组成,由丝竹锣鼓乐伴奏,乐器有大鼓、太锣、小锣、大钹、小钹、唢呐、先锋、笛、板胡、二胡等,"节奏强烈,又轻快跳跃,优美流畅"[7]。

[1] 孙瑾、胡伟飞著:《处州古村落》,浙江古籍出版社 2011 年版,第 46 页。
[2] 金兆法总纂、缙云县志编纂委员会编:《缙云县志》,浙江人民出版社 1996 年版,第 535 页。
[3] 王皓编著:《浙江民俗文学调查与研究》,江苏凤凰出版社 2018 年版,第 163 页。
[4] 刘秀峰、杜新南、蔡银生编著:《张山寨七七会》,浙江摄影出版社 2016 年版,第 139 页。
[5] 缙云县文化馆编印:《缙云县民间舞蹈·哑背疯》(内部资料),油印本,1987 年,第 1 页。
[6] 缙云县文化馆编印:《缙云县民间舞蹈·哑背疯》(内部资料),油印本,1987 年,第 2 页。
[7] 刘程远著:《处州演艺》,浙江古籍出版社 2014 年版,第 98 页。

七、灯舞和采茶舞

阴历正月十五，是一年一度的元宵节。因是年中首个月圆之日，又称"上元节"。张灯、点灯、玩灯、看灯是参与者的重要活动，又称"灯节"。缙云人素有元宵节观灯的习俗，据光绪二年《缙云县志》卷一四"风俗"载："元宵张灯、放花炮，有桥龙灯、采茶灯、竹马灯、台阁灯，锣鼓喧天，谓之'闹元宵'。"

桥龙灯，即"板龙灯"。板龙由头、身、尾三部分组成，每个部分都有数目不等的节。单节，节节相连。板龙以竹腹扎缚，上糊棉纸，固定在木板上，龙头绘彩，装饰华丽，内燃蜡烛或油灯。迎龙时多以村为单位，承头人负责组织张罗，年初五就开始分派到迎龙的家庭。正月十三"起灯"，俗称"平安龙"。下午3点钟，有龙洞的人家，按顺序，将龙板一端的圆孔与相邻龙板的圆孔对接重合，插上一根二尺长的硬木棍，作为龙门，如此节节相接，首尾相连。

竹马灯，亦称"跑马灯""跑竹马""走马"。南宋周密《武林旧事》中"舞队"条载："树歌、竹马之类多至十余队。"用竹扎纸糊的马头和马尾，分别绑在演员前胸和后臀，里面点燃烛火，夜间游行，若干人组成"马队"，成群结伙，边演边唱，载歌载舞。清郭钟岳《瓯江竹枝词》云："歌吹新年乐意腾，满城争演上元灯。滚龙走马喧通夕，火树银花烧不尽。"[1]缙云的竹马灯应亦如此。

舞龙灯是缙云人最喜欢的一项娱乐活动。壶镇镇一带流传一句俗语："壶镇迎灯真好看，白垄迎灯拖栏绊，唐市迎灯跌溪坎。"《处州庙会》曾详细介绍云：

> 壶镇的龙灯有板龙、布龙、鞠龙，还有纸马、台阁高台、转车等。壶镇的板龙制作独特：在一块四寸宽、四五尺长、一寸多厚的硬木板上，以篾条扎成一个半圆形的带有三个角的龙桶（即龙身），再糊上薄薄的绵纸，绘上红红绿绿的龙甲，并涂上羊脂。上边的三个角系上彩旗，书写上各类吉语。最壮观也最精巧的是龙头，圆圆的双目光芒四射，细长的龙须银光闪闪，龙身盘曲，高高昂起，足足有数人高。一条板龙，一般有两百多节龙桶。有时是一个村一条板龙，有时是一个村两条板龙。有几年，四五条板龙同时迎游于古镇的长街上，非常壮观。布龙也叫鸡笼龙。龙身是一个个用竹条扎成的直径两尺、长四尺的圆柱形竹篓子，竹篓固定在木柄上，内可插两支蜡烛。糊上绵纸绘上龙鳞嵌上文字的龙桶，以布相连。这样，当龙头开始舞动时，后面的龙身一桶又一桶也跟随着左右翻转，远远望去，有如一条龙腾空屈曲前行。最具特色的是鞠龙，可以说它是壶镇一带独有的一种龙。……整条龙，

[1] 潘超、丘良任、孙忠铨等编：《中华竹枝词全编》（4），北京出版社2007年版，第512页。

无论行走还是盘旋都灵活自如。它可穿门入户，盘旋于厅堂，给各家增添瑞气与喜气；它可上楼入阁，给厂家商铺迎来好运与财气。[1]

采茶灯，起源不详。"莲都区西溪的采茶灯，是于明末清初从江苏无锡传过来的，已有三百多年的历史。它制作工序复杂，观赏性极强。它集书法、绘画、剪纸、刺绣等艺术于一体，每一盏采茶灯就是一件精细的工艺品。采茶灯表演旋律优美，节奏明快，曲调和谐，具有独特的民族风格和浓郁的地方色彩"[2]。可作为缙云采茶灯的一种参考。

台阁灯，又名"抬阁灯"。"抬阁，又称'抬角'，同'檯'，旧时民间迎神赛会中的一种游艺项目。就是人们抬着一个用竹木或铁质材料扎制成的类似'阁'的架子进行表演。它以中国民间传说人物造型为主体，进行精心的艺术设计，具有惊、险、奇、怪、妙等特征。"[3]处州府除缙云县外，遂昌、庆云亦有抬阁表演，其中又以遂昌最著。

采茶舞源于采茶。这毋庸置疑。缙云是产茶区，早就流传以采茶为主要内容的采茶调。明代戏剧学家王骥德说："南之滥，流而为吴之'山歌'、越之'采茶'诸小曲，不啻郑声，然各有所致。"（《曲律·论曲源》）明时的"越之'采茶'"，是否涵盖处州府目前不得而知，但采茶灯的记载却见于光绪二年的《缙云县志》。有茶灯，就有茶灯舞。"处州茶灯舞原是单纯的灯舞表演，后来吸收了其他门类的表演形式，丰富了内涵，就逐渐演变成集灯、歌、舞为一体的综合表演艺术，表演特点是载歌载舞，间有道白，滑稽多趣。"[4]采茶舞的小调有《十二月采茶》《倒采茶》《送姐姐》等。《十二月采茶》是缙云民间很流行的一种小调，从正月唱到十二月，每月唱四句，如"三月采茶茶叶青，姐在家中绣手巾。两头绣起茶花女，中央绣起贩茶人"[5]，边唱边舞。伴随着采茶调、采茶舞的风行，包括缙云在内的处州地区才有《顺采茶》《倒采茶》《卖茶》《贩茶》《揉茶》《盘茶》等一系列采茶舞蹈和采茶戏的出现（详见"缙云杂剧章"）。

八、民间武术

武术作为一种竞技类的舞蹈，在缙云不但历史悠久且种类繁多，大致有迎罗汉、钢叉舞、上宕功夫、高跷、台阁狮、台阁、打红拳等。

[1] 周慧、张祝平著：《处州庙会》，浙江古籍出版社2014年版，第68页。
[2] 袁占钊主编：《处州文化史》，浙江古籍出版社2010年版，第105页。
[3] 张祝平著：《传统民间信仰的现代性境遇》，暨南大学出版社2014年版，第63页。
[4] 刘程远著：《处州演艺》，浙江古籍出版社2014年版，第85页。
[5] 缙云县民间文学集成办公室编：《中国民间文学集成·浙江省·丽水地区·缙云县故事、歌谣、谚语卷》（内部刊物），1988年，第551页。

（一）迎罗汉

迎罗汉，相传始于南宋。时，苏州人胡森任南宋武节大夫。"高宗南渡时迁居缙云，响应皇语组织青壮年以村为队，习武自卫。因缙云民间崇拜罗汉，故胡森的习武队被称为罗汉班，把罗汉班表演称为'迎罗汉'。"[1]"迎罗汉"表演融各种艺术表演手法于一体，包括罗汉阵及各种刀术、棍术、滚钢叉、拳术、叠罗汉等。其中罗汉阵就有大团圆阵、半月阵、四方阵、大交叉阵、九连环阵、梅花阵、龙门阵、蝴蝶阵、小盘龙阵、剪刀阵、双龙出海阵等15个阵法。

（二）钢叉舞

钢叉舞，俗称"响铃叉"。流传于缙云的壶镇、新建、溶江、胡源等乡镇。据金竹村《义阳朱氏宗谱》记载，该村自建有关帝庙起，每年阴历五月十三都有祭祀关公迎案庙会习俗。钢叉舞是迎案庙会习俗活动中的一个表演节目[2]，"钢叉舞由30~40人组成，以抛钢叉为主，后面跟着锣鼓队，也可以由4个人站在八仙桌上向下抛钢叉，或围圈互抛，或排队走舞"[3]。

上宕功夫，即上宕村棍棒武术。据上宕村《胡氏宗谱》记载，上宕村始祖胡森擅长武功，并将武功传承至第三代胡渊。胡渊镇守河南，政绩显著，誉播乡里，被封为"护国功臣"。胡渊告老还乡，定居陈宕村，为胡氏后代立下规矩，人人习武，代代相传。"上宕功夫的棍法种类繁多，有'一支香''手连步''头路''二路''七连步'等，其中以'一支香'最为有名，棍路招式多变，攻守自如，极为厉害，是该村的看家绝活"[4]。

（三）高跷

高跷。高跷在缙云多地流行，以美里村的高跷最为著名，称"美里高跷"。美里高跷的表演伴以【满江红】【盾牌锣】【花头锣】等吹打乐锣鼓经，颇有节日气氛。"脚踩高跷，化装成《杨家将》《水浒传》等剧中人物，每队十数人、数十人不等。由两人吹先锋号领队，沿途行走，时作'叠井'（一人在上，倒立，头顶下一人肩胛上）、'叠牌坊'等表演"[5]。

（四）台阁狮

台阁狮，又称"轿狮"。台阁狮分落地、牵线两种。"落地狮三人表演，一人

[1] 刘程远著：《处州演艺》，浙江古籍出版社2014年版，第127页。
[2] 刘程远著：《处州演艺》，浙江古籍出版社2014年版，第96页。
[3] 袁占钊主编：《处州文化史》，浙江古籍出版社2010年版，第104页。
[4] 孙瑾、胡伟飞著：《处州古村落》，浙江古籍出版社2011年版，第50页。
[5] 缙云县志编纂委员会编：《缙云县志》，浙江人民出版社1996年版，第535页。

舞彩球在前导引，两人一前一后，身披刺绣狮衣，表演摇、摆、跌、扑、腾、跳等各种动作。牵线狮，用篾和多层纸裱楷做成狮头、狮身、狮尾、狮爪，周身缀以染色兰麻丝为毛，置于特制的高大台架中，架上装有滑轮，以麻绳连系狮身上各个部位。表演时，人在架后拉线操纵，便见狮子迅捷地跳、腾、审、扑，更有小狮同时蹦跳者。"台阁狮必伴以打击乐。"乐队由 30 多人组成。常采用【十番】【满江红】【走马锣】【盾牌锣】【火炮】【急急风】等锣鼓伴奏。"[1]

（五）打洪拳

打洪拳，又称"打红拳"。洪拳属于南拳之一。"关于其起源有两种说法，一种说法是清代南方民间秘密结社三合会（洪门）假托少林所传习的一种拳术；另一种说法是由元明间陕西地方拳术红拳加上其他拳术演变而来。"[2] 打洪拳在缙云主要出现在艺人的表演中，如吕凤林、胡崇溪、胡斯梧等。

[1] 刘程远著：《处州演艺》，浙江古籍出版社 2014 年版，第 133 页。
[2] 郭洪涛编著：《武术与中医学》，中国中医药出版社 2017 年版，第 203 页。

第二章

缙云杂剧

清乾隆三十二年（1767）《缙云县志》（下简称《缙云县志》）云："立春前一日，职官迎春东郊，乐人扮杂剧，锣鼓彩旗，聚观杂沓。"这是笔者迄今为止找到的有关缙云戏曲最早的一条资料，不妨称"乐人扮杂剧"之杂剧为缙云杂剧。可惜的是，包括《缙云县志》在内的所有缙云文献除"杂剧"这一称谓外没有任何可供佐证的材料。因此，何谓缙云杂剧成了一桩悬案。

第一节 缙云杂剧与灯戏

《缙云县志》所载，给笔者提供赖以参考的信息只有四点：戏曲种类，即杂剧；时代，即乾隆前期；杂剧表演的时间，即岁时节令；表演形式，即乐人装扮。下面笔者就根据这四点信息对缙云杂剧做点相对合理的考述。

一、缙云杂剧略考

考察缙云杂剧，不妨从乾隆年间流传甚广的戏曲选集《缀白裘》入手。

《缀白裘》由玩花主人编辑、钱德苍增辑，共12集48卷，刊行于清代乾隆中期（1770年前后），收录了许多当时剧坛上流行的昆曲折子戏和花部短剧，其中就有"杂剧"一项。选集中标明"杂剧"的有《赏雪》《小妹子》《买胭脂》《落店》《偷鸡》《花鼓》《途叹》《问路》《雪拥》《点化》《探亲》《相骂》《过关》《安营》《点将》《水战》《擒么》《堆仙》《上街》《连厢》《杀货》《打店》《借妻》《回门》《月城》《堂断》《猩猩》《看灯》《闹灯》《抢甥》《瞎混》《请师》《斩妖》《闹店》《夺林》《缴令》《遣将》《下山》《擂台》《大战》《回山》《戏凤》《别妻》《斩貂》《磨坊》《串戏》《打面缸》《宿关》《逃关》《二关》，共50出；除此，标明"高腔"的有《借靴》；标明"乱弹腔"的有《挡马》；未标声腔的有《何文秀》

(《私行》《算命》折)、《蜈蚣岭》(《上坟》《除盗》折)、《淤泥河》(《番衅》《败房》《计陷》《血疏》《乱箭》《哭夫》《显灵》折)。在此，笔者仅以这些标明"杂剧"的50出剧目进行分析。

《赏雪》，又名《党太尉赏雪》，唱【皂罗袍】【玉交枝】。
《小妹子》，时调杂出。
《买胭脂》，唱【梆子腔引】【梆子腔】【吹腔】。
《落店》，唱【吹腔】【梆子驻云飞】。
《偷鸡》，唱【梆子皂罗袍】。
《花鼓》，唱【梆子腔】【仙花调】【凤阳歌】【花鼓曲】。
《途叹》，唱【梆子山坡羊】【吹腔】。
《问路》，唱【吹腔驻云飞】。
《雪拥》，唱【吹调】【梆子驻云飞】。
《点化》，唱【吹调山坡羊】【耍孩儿】【吹调】。
《探亲》，唱【银绞丝】。
《相骂》(实为《探亲》一剧前后出)，唱【银绞丝】。
《过关》，唱【四大景】【西调】【高腔】。
《安营》，唱【点绛唇】【醉太平】【普天乐】。
《点将》，唱【普天乐】【朝天子】。
《水战》，唱【朝天子】。
《擒么》，无唱。
《堆仙》，唱【新水令】【水仙子】【雁儿落】【沽美酒】【清江引】【玉娥郎】。
《上街》，唱【玉娥郎】【字字双】。
《连厢》，唱【玉娥郎】【尾】。
《杀货》，唱【梨花儿】【梆子腔】【急三枪】。
《打店》，唱【活罗刹】【急三枪】【风入松】。
《借妻》，唱【乱弹腔】。
《回门》，唱【乱弹腔】。
《月城》，唱【乱弹腔】。
《堂断》，无曲。
《猩猩》，唱【梆子山坡羊】【梆子腔】【尾】。
《看灯》，唱【灯歌】【引】【寄生草】。
《闹灯》，唱【寄生草】。
《抢甥》，无曲。
《瞎混》，无曲。

《请师》，唱【急板令】【高腔】。

《斩妖》，唱【京腔】【尾】。

《闹店》，唱【梨花儿】【吹调】【秦腔】。

《夺林》，唱【四边静】【秦腔】【尾】。

《缴令》，唱【点绛唇】【批子】。

《遣将》，唱【引】【吹调】【尾】。

《下山》，唱【批子】。

《擂台》，唱【引】【点绛唇】【四边静】【批子】。

《大战》，唱【点绛唇】【批子】。

《回山》，唱【尾】。

《戏凤》，唱【梆子腔】【尾声】。

《别妻》，唱【五更转】【余文】。

《斩貂》，唱【引】【乱弹腔】。

《磨坊》，唱【乱弹腔】【引】【高腔】。

《串戏》，唱【高腔】【清江引】【急板令】【哭相思后】。

《打面缸》，唱【引】【梆子腔】【小曲】【西调寄生草】【西调】【包子带皮鞋】【吹调】。

《宿关》，唱【梆子腔】【靶曲】【梆子腔】。

《逃关》，唱【引】【急板令】【梆子腔】【批子】。

《二关》，唱【夜夜游】【批子】【京腔】。

从以上所列，笔者对乾隆间杂剧有两点主要认识。

第一，杂剧是指昆曲之外的地方戏诸腔。蒋星煜曾对列入"杂剧"的《花鼓》作了如下解释：

> 《缀白裘》的《花鼓》列入"杂剧"项下，这"杂剧"很明显的是【昆曲】【乱弹腔】【西秦腔】以外的地方花鼓小戏的总称。《缀白裘》合集的序文说："小结构梆子秧腔，乃一味插科打诨，警愚之木铎也。"《花鼓》一剧的曲子又有标明为【梆子腔】的三段，由此更可以证明这所谓【梆子腔】和"杂剧"是相接近的含义，是指昆曲曲牌以外的曲调以及唱片一类曲调的剧目。[1]

[1] 蒋星煜：《凤阳花鼓的演变与流传》，载刘思祥主编：《凤阳花鼓全书·文集卷》，黄山书社2016年版，第97—98页。

所谓"昆曲曲牌以外的曲调以及唱片一类曲调的剧目"就是兴起于乾隆年间的民间戏曲，就是"当时流行的属于花部乱弹里面的所谓时剧"，这些时剧"出自民间无名氏作家的手笔，是地方戏曲的演唱剧本，与文人写作的雅部传奇迥然不同"[1]。时剧就是杂剧。

第二，这些诸腔之中不乏以小生、小旦或小旦、小丑"两小"，或小旦、小生、小丑"三小"为主的民间小戏，如《小妹子》《买胭脂》《花鼓》《打面缸》等。余从说："地方小戏，源自各地民俗活动中歌舞与说唱艺术的戏剧化嬗变。从花鼓、秧歌、彩调、采茶、花灯等民间歌舞，由丑、旦'两小'角色和丑、旦、生'三小'角色，走向扮人物演故事，表现乡镇、市井百姓生活的歌舞戏；从曲子、落子、滩簧、唱书、道情等民间说唱，由说唱人表述故事，演进为说唱人分角色'彩扮'演故事的'拆出'，它们均嬗变为初级形态的戏曲艺术——'小戏'。"[2]这些小戏就是"杂戏"，它们和正本大戏不同，演的多是生活中的日常事件，既没有严肃的斗争，也没有伟大的人物。在表演风格上，"一味插科打诨"（程大衡《序》），"事不必皆有征，人不必尽可考。有时以鄙俚之俗情，入当场之科白，一上氍毹，即堪捧腹"（许渭森《序》）[3]，几成这些小戏的共同特征。

这里的小戏就是婺剧中的时调。《中国戏曲志·浙江卷》云："婺剧的时调戏，是各个时期时行小戏的统称。除高、昆、乱、徽、滩之外的诸腔杂调，均习归时调戏。"[4]谭伟说："婺剧的时调是各个时期时尚小戏的传统，其中有的来自目连戏（如《王婆骂鸡》《滚灯》），有的唱南罗（如《李大打更》），有的属后（油）滩（如《卖草屯》），有的属民歌小调（如《打花鼓》《小放牛》《走广东》《卖花线》）等。"[5]对浙江地方戏素有研究的王锦琦、陆小秋也持这一观点。他们将《买胭脂》《花鼓》《思凡》《堆罗汉》《打面缸》《相骂》等称为"时调"，说："时调或称'杂剧'，其唱腔多用民间时令小曲，也间用昆、乱弹、高腔等戏曲声腔。"[6]

二、时令与杂剧

"表演场合"（performance context）是新加坡学者容世诚在《戏曲人类学初

[1] 武建伦：《"缀白裘"所选"花部"剧有感》，载文学遗产编辑部辑：《文学遗产增刊·一辑》，作家出版社1955年版，第323页。
[2] 余从：《序言》，贾志刚主编：《中国近代戏曲史》（上），文化艺术出版社2011年版，第9页。
[3] 陈多、叶长海选著：《中国历代剧论选注》，湖南文艺出版社1987年版，第346页。
[4] 中国戏曲志编辑委员会编：《中国戏曲志·浙江卷》，中国ISBN中心出版社2000年版，第101—102页。
[5] 谭伟：《婺剧初探》，载中国人民政治协商会议浙江省委员会文史资料研究委员会编：《浙江文史资料选辑》第25辑，浙江人民出版社1983年版，第211页。
[6] 《浙江乱弹腔系源流初探》，载山西师范大学戏曲文物研究所编：《中华戏曲》第4辑，山西人民出版社1987年版，第37页。

探》中提出的概念，他强调从演出功能的角度重新考虑演出剧目、表演风格和剧场性质的交互关系[1]。笔者认为，《缙云县志》所载之"立春前一日"乐人的表演场合就是我们判断"缙云杂剧"所演内容的另一条重要信息。

立春是二十四节气的第一个节气，是四季的起点。《群芳谱》解释云："立，始建也。春气始而建立也。"立春的意义在于立，各地官府都会主办一种劝农活动，颁布春令，鼓励农耕，称为"班春劝农"。遂昌知县汤显祖任上曾作《班春二首》云："今日班春也不迟，瑞牛山色雨晴时。迎门竞带春鞭去，更与春花插几枝。""家家官里给春鞭，要尔鞭牛学种田。盛与花枝各留赏，迎头喜胜在新年"，描绘的就是"班春劝农"时的情景。为隆重起见，府县都会举行一系列祭祀仪式，演剧就是其中之一。举例如下。

> 立春，府县官迎春于东郊，百戏俱陈，观者如堵。（四川《三台县志》，清嘉庆二十年刻本）
>
> 立春前一日，职官迎春于东郊，乐人杂剧，女童唱"春词"（陕西《临潼县志》，清乾隆四十三年刻本）。
>
> 立春前一日，迎春，乡民扮杂剧，唱"春词"，曰"唱秋歌"。（陕西《米脂县志》，清光绪丁未刻本）
>
> 立春前一日，迎春，扮故事，打插秧歌鼓，唱插秧歌，复有春官服红袍，一隶持杖旁侍，沿门诵吉词，隶应曰"是"，谓之"说春"。（湖北《黄安县志》，清道光二年刻）
>
> 先春一日，以演武亭为春场故事，知县迎春。（《招远县志》，清道光二十六年刻本）[2]
>
> 立春前一日，作泥牛、芒神，预设于东郊，行户办杂剧故事，各职官吉服出拜迎春，饮盒酒，回于县堂上，仍设筵邀诸缙绅饮春酒。（《齐河县志》）[3]
>
> 县宰率僚属人等迎春于东郊，散春花、春鞭，县中各色行人及诸伎艺巧饰，呈其技能，作乐戏剧，倾城士人从观焉。（《尉氏县志》）[4]

由此可知，立春演剧，成为全国各地必不可少的一项民俗活动。再从所摘录的文献看，各地演剧的称呼尽管有些不同如"百戏""杂剧""戏剧"等，其实演剧的内容大同小异，多是一些诸如"打插秧歌鼓，唱插秧歌"之类的时调小戏。

[1] ［新加坡］容世诚著：《戏曲人类学初探——仪式、剧场与社群》，广西师范大学出版社2003年版。
[2] 刘汉杰著：《工部尚书李永绍》，齐鲁书社2015年版，第174页。
[3] 丁世良、赵放主编：《中国地方志民俗资料汇编》华东卷上引，书目文献出版社1995年版，第119页。
[4] 李文建主编：《嘉靖尉氏县志新注》，吉林人民出版社2010年版，第41页。

《缙云县志》中"乐人扮杂剧"之"杂剧"也应作如是观。

不只是立春，其他的民间节令，也同样有表演"杂剧"之类的民间小戏。列举如下。

> 十五日为元宵节……街市张灯三日，金鼓喧阗，燃冰灯，放花炮，陈鱼龙、曼衍高轿、秋歌、旱船、竹马诸杂剧。（光绪十七年《吉林通志》卷二七"典地志十五风俗"）
>
> 元宵节……街市演杂剧，如龙灯、高跷、狮子、旱船，俗谓"秧歌"，即古乡傩之义。（民国二十年《西丰县志》卷二〇"岁事"）
>
> 二月初三日梓潼帝君寿诞，有演戏庆祝者。（清光绪四年《蒲江县志·岁时》）[1]
>
> 三月初一日，为"城隍会"，扮演杂剧。（清光绪四年《蒲江县志·岁时》）[2]
>
> 五月……二十八日为城隍诞辰，……神诞前一日出会，扮杂剧，抬游街市，曰"亭子"。扮鬼卒者多至百余人，又有无常、鸡爪神等类，例皆乡人许愿者为之。（清光绪十一年《大宁县志·风俗》）[3]

这些都充分说明，大凡民间节令演剧，上演的多是一些诙谐、幽默颇有喜剧色彩的地方小戏。

三、花灯戏

从上面的简略考述，笔者有充分的理由相信，花灯戏就是缙云杂剧的重要组成部分。因此，在这里，笔者有必要对缙云花灯戏的历史做点梳理。

花灯戏，又名"灯戏"，又名"采茶戏"，是"在跳花灯的基础上逐渐发展而成"[4]的。灯会是其初始状态。明刘侗《帝京景物略》卷二云："张灯之始上元，初唐也，睿宗景云二年正月望日，胡人婆陀请燃千灯，帝御安福门纵观。上元三夜灯之始，盛唐也，玄宗正月十五前后二夜，金吾弛禁，开市燃灯，永为式。"有灯会，就有花灯和花灯舞。前者如秦观《望海潮》中"西苑夜饮鸣筘，有华灯碍月，飞盖妨花"之"华灯"，后者如辛弃疾《青玉案·元夕》中"东风夜放花千树，更吹落，星如雨。……玉壶光转，一夜鱼龙舞"之"一夜鱼龙舞"，进而演变为小戏。"饰儿童为彩女，每队十二女，人持花篮，篮中燃一灯……

[1][2] 孙景琛总主编：《中国乐舞史料大典·杂录编》，上海音乐出版社2015年版，第401页。
[3] 孙景琛总主编：《中国乐舞史料大典·杂录编》，上海音乐出版社2015年版，第349页。
[4] 叶大兵、乌丙安主编：《中国风俗辞典》，上海辞书出版社1990年版，第634页。

歌《十二月采茶》"（屈大均《广东新语》，康熙三十九年刻本）[1]。《麻阳县志》引《旧志》云："每年上元初至中元十五为灯火佳节，……笙歌悠扬，鼓乐振之。有二人对舞对唱者，有赋古而扮戏者，有数女手提花篮在一灯头率领下采茶欢舞者。一唱众和，歌声婉转，舞姿队形变化异常。"民间刊《龙岩县志·礼俗志》："自元旦至元宵沿街鼓吹歌唱……或妆扮女子，唱采茶歌，比户游行，谓之'采茶戏'。"[2]

在缙云，花灯戏的历史也很悠久。项铨说，灯戏"是缙云戏曲萌芽时期的产物"[3]。据缙云县宅基村村支书施远清介绍："宅基村祖先是望族。演剧历史很悠久。每一个甲子都要举行焰火节。除中间有两届没举行之外，到如今已举行了6届。因此，至少在480年前，这里就有戏曲表演了。焰火节很热闹，有品戏会、迎案等重大活动。"[4] "480年前"，即明嘉靖年或之前。

据说，新碧乡小溪村的采茶戏很有历史。《新碧街道志》曾有详细介绍，现全录如下：

> 灯戏，即采茶戏，流传悠久，分布广。采茶戏演员的挑选、剧目排练、演出程序都各自有一套乡规民约。其中小溪的灯戏，也叫采茶戏，跟龙灯一样，演四年歇三年，世代递传。小溪从前分下宅、六份、上街、上处四个小村，组成两个采茶戏班。每当正月十五元宵节，对台演出，方圆几十里外的人，都来看戏，规模盛大。
>
> 采茶班演出内容，民国十年前全是采茶调；民国十年后，半采茶半文戏；抗战开始，逐步发展为武打为主的剧目。采茶戏演员，都是十一到十四五岁的男孩，天真灵巧，自愿参加。每届的头一年十一月中旬，先由热心人士挨户物色选拔，然后报名登记，叫"写采茶"。录选者，自交几斤食米，供排练时夜餐膳食。采茶戏传授，由上一届老演员中技艺较高而又热心采茶戏者充任指导员。排练时，除了有能者为师的人指导外，村里群众、家中父兄，都会指点纠错，所以进步快。茶戏的活动和龙灯活动时间一致，从头年十二月初开始排练，到正月初八化装彩排，彩排之日叫出红台。正月十三日，"起灯"采茶班每天与布龙一起，按传统路线，巡行主要街巷。巡行队伍，前有大灯笼、虎头牌开道，采茶班领先，乐队随后。后面是布龙，少的四条多至九条。每游到一处祠堂，两厢架上几块门板，权作戏台。两班同时又分台演

[1] 林杰祥编：《潮汕戏剧文献史料汇编》，暨南大学出版社2018年版，第28页。
[2] 林庆熙等编：《福建戏史录》，福建人民出版社1983年版，第110页。
[3] 项铨：《戏剧繁盛说缙云》，缙云县生态休闲养生（养老）经济促进会编：《缙云掌故》，西泠印社出版社2017年版，第147页。
[4] 据2022年9月1日采访施远清录音整理。

出一两个节目。巡行队伍通过处，户户张灯，鸣炮欢迎。

正月十五日，两个采茶班对台"品会场"。上午，七十二人打拾的"大龙头"，移到广场，举行盛大的开眼仪式。中午12点钟，两个采茶班准备就绪，由值年首事人鸣炮三声，作为开演号令，立刻锣鼓声喧，开始演戏。采茶戏到正月十七日夜结束，叫"满灯"。少数年份，酬神或应外地特邀，在满灯后还续演到正月下旬。演出地点曾到过缙云县城内、章村、舒洪、靖岳、马石桥、河阳等地。

小溪采茶班，演过《四姐妹采花》《大花鼓》《小花鼓》《卖小布》《贩茶》《月球招亲》《卖草屯》《卖花线》《走广东》《补缸》《讨茶租》《打康王》《大小骗》《敲错》《小尼姑下山》《焦山打妻》《老干宿殿》《王婆卖鸡》《马成遇主》《永乐观灯》《青龙会》《唐僧取经》《打熊带箭》《双别窑》《平贵回窑》《投店换妻》《杀僧打店》《武松打黑店》《灯笼壳打老婆》《天门发令》《南宋传》《陈州打擂》《画皮记》《洞房献佛》《银猴打擂》《接旨打擂》《悔姻缘》《双狮图》《珍珠串》《天宝图》《落马湖》《百鹊庙》《火烧子都》《三打祝家庄》《六国和》《河方寺》《剿慧灵寺》《大破祝家寨》等五十来个节目。[1]

需要指出的是，小溪村所演剧目不全是花灯戏，间有徽戏或乱弹。

缙云各地的灯戏，在演员挑选、排练和演出程序，都有一套乡规民约。新川乡力坑村，"每年除夕前，由村首董议定人选，并以红纸签标明担任行当角色，分头贴于入选者大门上，俗称'贴灯'，如此郑重其事，无怪一人入选全家光荣。采茶班在元宵傍晚开始，要跟随打叉队、花灯队在全村巡游，穿门串户，每遇住户世间（中堂），都需表演。待到祠堂戏台演出，已近午夜"[2]。

我们考察的宏坦、榧树根、邢弄、双龙、上坪、厚仁、石臼坑、葛湖、三都、大园都有花灯戏的演出历史，尤以邢弄、三都、石臼坑等村为著。

邢弄村位于缙云西北部七里乡境内，以邢氏为主，始祖邢君芽原为福建省长乐县西城人，唐德宗时期由福建避内外战乱，经栝苍山至缙云，来到邢弄，距今已有1300多年的历史。据该村原村长邢中良（1951年生）说："邢村三华里处有座庙，叫青龙庙。元月十三出灯。下午三点打锣通知，四点出发请神。出灯需要资金，按人丁出份子，一人一份，如果家里有家畜，也要按份子出钱。请神的人都要选小孩担任，每人提一树灯，树灯连在一起，就像一条龙。一树枝挂两只灯。把神请到本保庙，白天做春福，晚上舞灯。结束，还要拿树灯回家。十五闹元宵，

[1] 浙江省丽水市缙云县新碧街道志编纂委员会编：《新碧街道志》，方志出版社2017年版，第324页。
[2] 项铨：《戏剧繁盛说缙云》，载缙云县生态休闲养生（养老）经济促进会编：《缙云掌故》，西泠印社出版社2017年版，第147页。

然后做灯戏。"他还说："光绪三十年（1904年），本村来了个叫谢玉山的私塾先生，他会排灯戏。据说，他排的灯戏有《卖丝线》《走广东》《骂鸡》等。1938年谢玉山离开。"[1]该村还有一个100多岁的老艺人樊培森，他说他15岁（1937年）就演灯戏。他演过的灯戏有《卖丝线》《打花鼓》《王婆骂鸡》《卖草囤》《大摇船》《补缸》《采茶》《贩茶》《卖茶》《卖小布》《卖棉纱》《凤阳看相》《算命》《走广东》《小尼姑下山》《牡丹对课》《孟家女》《十八相送》等[2]。

三都村是新碧乡的一个行政村。三都村花灯戏传承人陈成奎（1932年生）曾任新碧乡党委书记。他说，其义父林景云（生卒年不详，约生于光绪前期）在1943年就将村流行的《卖丝线》《卖小布》《卖棉纱》《王婆骂鸡》《揉茶》《贩茶》《茶客》《凤阳看相》《打叉》《打花鼓》等花灯戏记录在案，后遗失不存。1953年，由艺人林富春、施高升口述，陈成奎记录，终又传承于世。

石臼坑村处于雪峰山山区。据村艺人李兰贞（1949年生）回忆，其村演戏历史就是从灯戏开始。新年正月十二起灯，接回菩萨，十五晚上开始演灯戏，正月十七收灯结束。灯戏剧目主要有《打花鼓》《卖草囤》《大补缸》《走广东》等。当时演灯戏的有李桂焕、张启根、张耀庭、李再文等艺人[3]。

第二节　缙云时调剧目叙录

我们考察了素有时调（花灯戏）演出历史的西岩村、邢弄村、下小溪村等，访求到《走广东》《小放牛》《王氏骂鸡》《打花鼓》《贩茶》《十二月采茶》《茶客》《凤阳看相》《补缸》《卖小布》《卖花钱》《卖棉纱》等时调剧目。现将我们了解的剧目叙录如下。

一、《走广东》

抄本。1981年2月转抄，来源不详，抄者不详。粗毛边纸，毛笔行书，竖排，4页。宽22 cm，长29.5 cm。每页11行，每行约19字。有△标识，无曲牌名。虞礼设藏本，编号虞礼设7-1。

本事（真实的事迹）不详。讲述周老龙走广东发家致富的故事。周老龙吃喝嫖赌，挥霍一空，无钱过年，乞借于表妹。表妹怜之，赠其披风。老龙当之，一

[1] 据2022年9月16日采访邢中良录音整理。
[2] 据2022年8月26日采访樊培森录音整理。
[3] 据2022年9月23日采访石臼坑村剧团艺人录音整理。

图 2-2-1 《走广东》抄本（局部），虞礼设提供

顿饭开销殆尽。老龙又求表妹梅娇容，梅娇容赠银30封，资其南下广东。老龙感表妹一片情意，发财回乡，与表妹过上幸福生活。

《走广东》唱时调、【叠板】【促板】[1]。周老龙由丑角扮演，梅娇容由花旦扮演。徐汝英说，徽班中几乎都会演像《走广东》一类的时调[2]。

二、《小放牛》

抄本。① 抄于20世纪50年代。封面仅存"一九五"三字。合抄本，长19.5 cm，宽14.5 cm。毛边纸，毛笔行书，竖排抄写。5.5页，每页8行，每行约21字。虞礼设藏本，编号虞礼设60-56。② 前1过录本，略有省略。宽22 cm，唱30 cm。3页半。厚毛边纸，毛笔行楷，竖排，每页10行，每行约25字。曲调有【科子】【五只蛤蟆】【串子】。虞礼设藏本，编号虞礼设60-11。③ 过录本。合抄本，长28 cm，宽18 cm。毛边纸，毛笔行书，竖排。4页，每页8行，每行20余字。有残页。虞礼设藏本，编号虞礼设60-19。

[1] 聂付生、方佳编著：《浙江婺剧口述史·附录卷》，浙江人民出版社2021年版，第147页。
[2] 聂付生、方佳等著：《浙江婺剧口述史·旦堂卷》上，浙江人民出版社2021年版，第137页。

牧童在郊外放牛，杏花村女孩回婆家，路过此地。牧童前去搭讪、打趣。牧童了解到女孩来自杏花村，要求与之对歌，否则不让通过。女孩同意。女孩问，牧童答。通篇诙谐、有趣，充满乡土气息。开头【科子】，唱【五只蛤蟆】，然后通篇唱【串子】，中间有转板。牧童由丑角扮，女孩由旦角扮演。据载，"赣南采茶戏、宁都采茶戏在变换场景时分别经常用到的丝竹乐曲牌【串台】与【串子】"[1]。此【串子】是否彼【串子】尚待考证。

据载，《小放牛》系梆子名伶侯俊山创编并首演。《清车王府藏曲本》著录为乱弹腔，名《小放牛总讲》，手抄本藏于中山大学图书馆。齐如山撰《京戏之变迁》云："《小放牛》一戏，最初排演，乃是侯俊山、刘七二人，后刘七去世，俊山才教与王长林。"[2]

图 2-2-2 《小放牛》抄本（局部），虞礼设提供

三、《王氏骂鸡》[3]

抄本复印本。题《黄婆骂鸡》，与《补缸》《贩茶》《卖棉纱》《大摇船》《凤阳看相》合抄。钢笔，横排抄写。7页。邢弄村樊美燕藏本。

王妈妈丢失一鸡，四处寻找无着，骂遍了四邻，结果在自己家里发现。《王婆骂鸡》一般作为"找戏"来演，即"全本演毕，常常加演一个小戏，作为补偿，名为'找'戏，意为'找头'"[4]。因为喜剧色彩浓，富有生活气息，符合农村观众的审美趣味。《王婆骂鸡》流传甚广，其所唱小调被称为【骂鸡调】，被广为熟知。缙云一带的方言都是"黄""王"不分，所以《王婆骂鸡》一般都书写

[1] 蒋燮著：《畲客共醮，乐以相通——赣南道教节日祈祥法事科仪音乐研究》，上海音乐学院出版社2016年版，第311—312页。
[2] 梁燕主编、齐如山著：《齐如山文集》第2卷，河北教育出版社2010年版，第335页。
[3] 一名《四门骂鸡》，又名《王婆骂鸡》。
[4] 《目连戏遗响——看戏拾忆之三》，载张林岚著《一张文集》卷三，生活·读书·新知三联书店2013年版，第158页。

成《黄婆骂鸡》。

燕京本无名氏《花部剧目》著录。《燕兰小谱》卷二"郑三官"条载此剧目,称《骂鸡》。周贻白《中国戏剧史长编》云:"原出《目连戏》中一段,今《目连救母戏文》虽无偷鸡关目,但第七十九折《三殿寻母》,有偷鸡妇人奚在真被丢入血污池事。"[1]清乾隆《霓裳续谱》收有小曲《骂鸡王奶奶住在西街》及《骂鸡听知》。

四、《打花鼓》[2]

抄本。林富春、施高升口述,陈成奎记录。5页。大开笔记本,钢笔抄写,与《贩茶》《凤阳看相》《卖小布》《补缸》《卖丝线》《大摇船》《卖棉纱》《卖青碳》合抄。西岩村陈成奎藏本,编号陈成奎1-1。

《打花鼓》唱【十陈歌】【快板】。叙富家公子调戏一对打花鼓艺人的故事。有位公子,路遇一对打鼓夫妇。公子见妇起意,引其入家中,百般调戏。花鼓打完,公子又借机调戏。据说,"巧打飞锣"是婺剧时调《大花鼓》中的一项特技表演。

图 2-2-3 《打花鼓》抄本(局部),陈成奎提供

[1] 周贻白著:《中国戏剧史长编》,上海书店出版社2004年版,第465页。
[2] 又名《凤阳花鼓》。

"男的打锣，女的打花鼓。巧打飞锣是他们表演的一项特技。男的将小苏锣抛到空中，等小锣下坠时，随手敲打。然后，接锣在手。"[1]

《打花鼓》出自民间歌谣《凤阳歌》。《凤阳歌》与地方戏结合而成各种《打花鼓》。明末传奇《红梅记》有凤阳夫妇打花鼓的记载，《太古传宗》收《打花鼓》曲本，列为"时剧"，《缀白裘》将其录入在第六集中。《打花鼓》昆、徽、京皆有演出。刘斌昆说："昆、徽、京三剧种《打花鼓》剧本、表演、唱腔大致相同；其道白十分特殊，既有扬州语，又有南京话，还有安庆话。"[2]

《打花鼓》在浙江素有演出的传统，却疏于记载。1932年，邵茗生撰《杭州戏剧杂曲记》。该书收录两条史料：

"打花鼓"：过江年轻妇女，茶眉画粉，穿着背心等衣，手持花鼓。又以男人扮小丑模样，手持戏锣，对唱对着。亦有胡琴等器，相杂成调。此惟街上斗钱，若人家中，则不用也。

"花鼓调"：用花鼓戏锣，一人独敲独唱，火神会夜间多用之。[3]

另外，兄妹打花鼓的表演亦见于徽戏《千里驹》《八美图》。

五、《贩茶》

抄本。林富春、施高升口述，陈成奎记录。5页。大开笔记本，钢笔横排抄写，与《打花鼓》《凤阳看相》《卖小布》《补缸》《卖丝线》《大摇船》《卖棉纱》《卖青碳》合抄。前列简谱，注云"每段唱重"。西岩村陈成奎藏本，编号陈成奎1-1。

叙张姓小生贩茶时与一个小娘子发生的情事。张姓小生贩茶，欲借宿小娘子家，小娘子则以耳目多为由婉拒。临别，张生与小娘子互赠礼物，以表相思之意。

六、《十二月采茶》

抄本。林富春、施高升口述，陈成奎记录。2页。大开笔记本，钢笔横排抄写，与《打花鼓》《凤阳看相》《卖小布》《补缸》《卖丝线》《大摇船》《卖棉纱》《卖青碳》等合抄。前列简谱，注云"行路曲"。缙云县西岩村陈成奎藏本，编号陈成奎1-1。

[1] 聂付生、方佳等著：《浙江婺剧口述史·观众卷》，浙江人民出版社2021年版，第49页。
[2] 凤阳花鼓全书编纂委员会编纂：《凤阳花鼓全书·史论卷》(上)，黄山书社2016年版，第137页。
[3] 载《剧学月刊》第一卷第一期（1932年第1期）。

图 2-2-4 《十二月采茶》抄本（局部），陈成奎提供

《十二月采茶》，开始只是小调或山歌，"岁之正月，饰儿童为彩女，每队十二人，人持花篮，篮中燃一宝灯，……缘之踏歌，歌《十二月采茶》"（屈大均《广东新语》）。从正月唱到十二月的称"顺采茶"，从十二月倒唱到一月的称"倒采茶"。后来设置人物，增衍情节，成为歌舞小戏，或称"采茶戏""花鼓戏"。

七、《茶客》

抄本。① 陈成奎据前辈林富春、施高兴口述记录本抄写，原本不详。5页。大开笔记本，钢笔横排抄写，与《打花鼓》《贩茶》《凤阳看相》《卖小布》《补缸》《卖丝线》《大摇船》《卖棉纱》《卖青碳》合抄。唱【小调】。缙云县西岩村陈成奎藏本。编号陈成奎 1-1。② 题《贩茶》，抄本复印本。与《补缸》《卖棉纱》《大摇船》《黄婆骂鸡》《凤阳看相》合抄。钢笔横排抄写。3页。该抄本除《茶客》内容外，亦有部分《贩茶》内容。邢弄村樊美燕藏本。

唱调不详。叙贩茶十二年的余姚小生刘温丰回家时与妻钱氏互盘根底之事。安徽六安霍山县南乡黄羊高腔班舞台改编本[1]《贩茶归家》情节与《贩茶》

[1] 崔安西、汪同元主编：《中国岳西高腔剧目集成》，安徽文艺出版社 2014 年版，第 520—521 页。

图 2-2-5 《茶客》抄本（局部），陈成奎提供

《茶客》近似。其间有无渊源关系，待考。

八、《凤阳看相》

抄本。① 林富春、施高升口述，陈成奎记录。5页。大开笔记本，钢笔抄写，与《打花鼓》《贩茶》《茶客》《卖小布》《补缸》《卖丝线》《大摇船》《卖棉纱》《卖青碳》合抄。缙云县西岩村陈成奎藏本。编号陈成奎1-1。② 抄本复印本。与《补缸》《贩茶》《卖棉纱》《大摇船》《黄婆骂鸡》合抄。钢笔横排抄写。5页半。缙云县邢弄村樊美燕藏本。

凤阳女给一男看相，男子不但百般调戏且赖钱不给。凤阳女无奈，自认倒霉了事。

九、《补缸》[1]

抄本。① 陈成奎据前辈林富春、施高兴口述记录本抄写，原本不详。2页。大开笔记本，钢笔抄写，与《打花鼓》《贩茶》《茶客》《卖小布》《凤阳看相》《卖丝线》《大摇船》《卖棉纱》《卖青碳》合抄。缙云县西岩村陈成

[1] 又名《小补缸》。

图 2-2-6 《凤阳看相》抄本（局部），陈成奎提供

图 2-2-7 《补缸》抄本（局部），陈成奎提供

奎藏本。编号陈成奎 1-1。② 抄本复印本。与《贩茶》《卖棉纱》《大摇船》《黄婆骂鸡》《凤阳看相》合抄。复印纸，钢笔抄写。邢弄村樊美燕藏本。

本事出明传奇《钵中莲》，唱【补缸调】。黄大娘缸破，叫来补缸匠。补缸匠一不小心，缸摔地上。补缸匠答应赔其新缸，王大娘气恼，转回绣房。

十、《卖小布》

抄本。林富春、施高升口述，陈成奎记录。2页半。大开笔记本，钢笔抄写，与《打花鼓》《贩茶》《茶客》《补缸》《凤阳看相》《卖丝线》《大摇船》《补缸》《卖青碳》合抄。缙云县西岩村陈成奎藏本，编号陈成奎 1-1。

叙卖布商李春苏与王恩徒妻的私情。

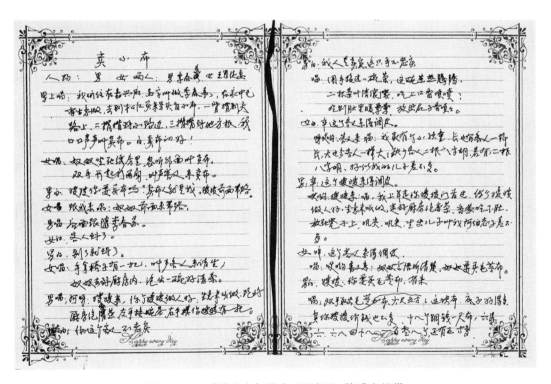

图 2-2-8 《卖小布》抄本（局部），陈成奎提供

十一、《卖花线》[1]

抄本。题《卖丝线》。林富春、施高升口述，陈成奎记录。2页。大开笔

[1] 又名《卖丝线》。

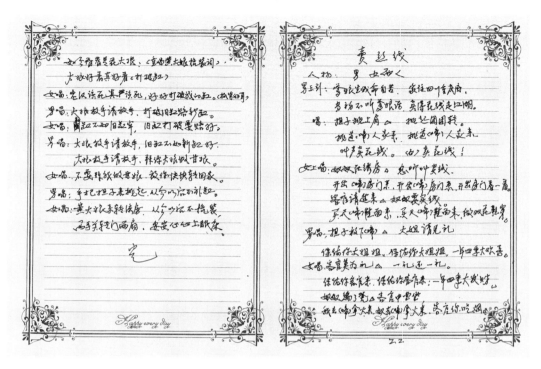

图 2-2-9 《卖丝线》抄本（局部），陈成奎提供

记本，钢笔抄写，与《打花鼓》《贩茶》《茶客》《补缸》《凤阳看相》《卖小布》《大摇船》《补缸》《卖青碳》合抄。1 页半。唱【花线调】。西岩村陈成奎藏本，编号陈成奎 1-1。

叙男青年在与女青年交易花线的过程中互生情愫事。福建将乐县流传之《卖花线》[1]情节与人物均与此同。

十二、《卖棉纱》[2]

抄本。① 林富春、施高升口述，陈成奎记录。2 页。大开笔记本，钢笔抄写，与《打花鼓》《贩茶》《茶客》《卖小布》《凤阳看相》《卖丝线》《大摇船》《补缸》《卖青碳》合抄。未标曲调。缙云县西岩村陈成奎藏本。编号陈成奎 1-1。② 复印纸，钢笔抄写。2 页。与《贩茶》《补缸》《大摇船》《黄婆骂鸡》《凤阳看相》合抄。未标曲调。邢弄村樊美燕藏本。

[1] 将乐县《卖花线》由钟秀琴演唱，1990 年 5 月钟灵采录于古铺镇解放村。（中国民间文学集成全国编辑委员会、《中国歌谣集成·福建卷》编辑委员会编：《中国歌谣集成·福建卷》，中国 ISBN 中心 2007 年版，第 237—239 页）
[2] 又名《买棉纱》或《街坊卖纱》。

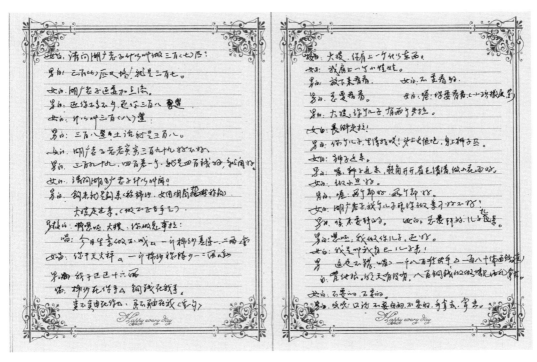

图 2-2-10 《卖棉纱》抄本（局部），陈成奎提供

《卖棉纱》写湖广人张春贤买棉纱时与卖棉纱者崔氏之间发生的情事。唱【西皮】【流水】和时调[1]，其中《头戴一枝花》唱【卖棉纱调】[2]。

十三、《卖青炭》

　　抄本。林富春、施高升口述，陈成奎记录。2页。大开笔记本，钢笔抄本，与《打花鼓》《贩茶》《茶客》《卖小布》《凤阳看相》《卖丝线》《大摇船》《卖棉纱》等合抄。未标曲调。西岩村陈成奎藏本，编号陈成奎1-1。

　　抄本唱调不详。叙店主赵凤调戏白牡丹事。白牡丹来赵凤店买青碳，赵凤请她陪酒，被火老三撞见，火老三声言拿他去官府，赵凤赠送一件衣衫了事。

　　小笛道人著《日下看花记》卷四"双庆"条云：詹双庆"叩其擅场无他技，《青炭》《斋饭》耳"[3]。

[1] 聂付生、方佳编著：《浙江婺剧口述史·附录卷》，浙江人民出版社2021年版，第141页。
[2] 《中国戏曲音乐集成·浙江卷》编辑部编：《中国戏曲音乐集成·浙江卷》上，中国ISBN中心2001年版，第712页。
[3] 张次溪编纂：《清代燕都梨园史料正续编》，中国戏剧出版社1988年版，第97页。

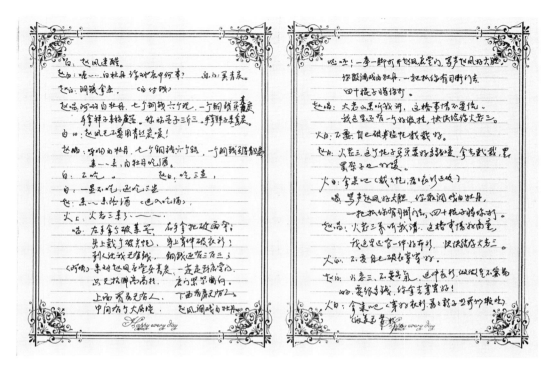

图 2-2-11 《卖青炭》抄本（局部），陈成奎提供

十四、《大摇船》[1]

抄本。① 题《大摇船》。林富春、施高升口述，陈成奎记录。2 页。大开笔记本，钢笔横排，与《打花鼓》《贩茶》《茶客》《卖小布》《凤阳看相》《卖丝线》《卖棉纱》等合抄。缙云县西岩村陈成奎藏本。编号陈成奎 1-1。② 题《大摇船》。复印纸，钢笔抄写。与《贩茶》《卖棉纱》《卖青碳》《卖丝线》《黄婆骂鸡》《凤阳看相》合抄。邢弄村樊美燕藏本。

《大摇船》叙嘉兴布贩李春苏与船女对歌调笑事。调有【小歌调】【五更调】。施秀英说："《荡湖船》，花旦演船妓、小花演游客。"[2]《长洲吴县二县永禁扬花在街头吹唱夺民间吹手主顾哄骗民财碑记》著录。《辛壬癸甲录》言："庆龄，能弹琵琶，名'琵琶庆'，男子中夏姬也。嘉庆间即擅名，……见其《荡湖船》小曲，抱琵琶出临歌筵，且弹且歌，曼声娇态，四座尽倾。"[3]

[1] 又名《荡湖船》。
[2] 聂付生、方佳等著：《浙江婺剧口述史·旦堂卷》，浙江人民出版社 2021 年版，第 56 页。
[3] 张次溪编纂：《清代燕都梨园史料正续编》，中国戏剧出版社 1988 年版，第 298 页。

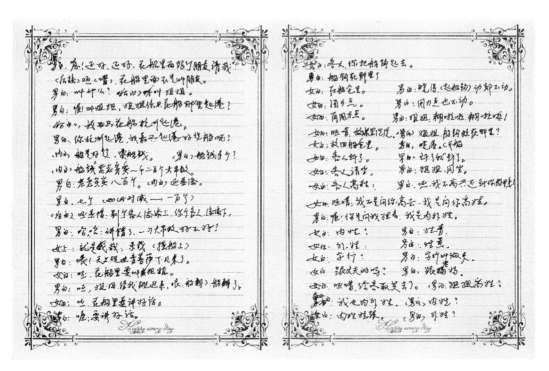

图 2-2-12 《大摇船》抄本（局部），陈成奎提供

第三章

缙云高腔、昆腔

　　缙云县域有无高腔班、昆腔班的流播史尚无从查考，但可以肯定的是，缙云的地方戏班演出过高腔和昆腔。我们曾在东方镇的胪膛村、靖岳村、马鞍山村、七里乡杜村村、壶镇镇的团结村等地田野调查时，访查到一些包括抄本、题壁在内的演出信息，坊间老艺人、老观众也口述过戏班演出高腔、昆腔的内容。因此，笔者认为，高腔、昆腔曾是缙云婺剧的组成部分，抑或曾出现过一段时期的辉煌。笔者根据所了解到的情况梳理、考述如下。

第一节　缙云高腔、昆腔历史梳理

一、毗邻缙云地区高腔、昆腔概述

　　缙云几乎被四周广大区域的高、昆两腔所环绕。东南边的温州是瑞安高腔、永嘉昆腔的大本营，北边的武义、东阳、磐安、金华等地区流行西吴高腔、侯阳高腔和金华昆腔，西北边的衢县、江西玉山县是西安高腔的传播地，西南角的松阳县又是松阳高腔的地盘。这些高腔、昆腔对缙云高腔、昆腔的发展都会产生一定的影响，只是程度不同罢了。

　　（一）高腔

　　瑞安高腔，又名温州高腔，分八平、四平两种。瑞安高腔源于何时尚无确切文字记载。平阳人张綦毋《船屯渔唱集》中有诗云："儿童唇吻叶宫商，学得昆山与弋阳。不用当筵观鲍老，演来舞袖亦郎当。"[1]张綦毋，原名元器，字大可，号潜斋，乾隆四十年（1775）岁贡，有诗名。该诗言及小儿学唱之"弋阳"是笔者

[1]　沈沉辑：《温州戏曲史料汇编》（下），中国戏剧出版社2011年版，第209页。

见到的有关温州高腔的最早记载。最后一班高腔班老祥云于民国三十年（1941）"解体报散"[1]。演出的剧目仅知《雷公报》《报恩亭》《循环报》《紫阳观》《宜秋山》《北湖州》《访白袍》《出猎》《回猎》等。

松阳高腔，初名"白沙冈土调"，1953年才定现名[2]。据文献记载，松阳高腔亦始于清乾隆年间。据郑闰1983年的调查："李榴发家还保存三册高腔戏手抄本，其中就有乾隆九年手抄的全本《拾义记》（已为中国艺术研究院戏曲研究所收藏）。"[3]乾隆九年，即1744年。这说明，1744年之前白沙冈就有高腔班存在。遂昌项氏祠堂题壁是记载松阳高腔演出最多的一处，前往演出的松阳高腔班有庆聚班、新聚堂班、秀和班等。庆聚班，演出时间"乾隆五十四（1789）年"，艺人情况、演出剧目均不详；新聚堂班，演出时间"乾隆壬子（1792）仲春"，演出剧目《三世音》《三秀音》《十义》《金印》《鹦哥》《太平》。[4]

西安高腔，又名"弋阳四平调""弋阳高腔""衢州高腔"等。衢县，古称"西安"，西安高腔一名由此而来。衢县距离江西弋阳很近，这是弋阳腔得以流播于衢县的主要原因。西安高腔起源于何时仍是一个谜。万历时期胡应麟的"夜同汪六、吴三过城西酒楼，巨觥飞白，堕数十巡，旋取余所携金华，更酌，小奚拨阮二，竖子歌弋阳，潦倒申旦，乃别。俳语一绝纪之"是弋阳腔流播至上四府最早的记录。其诗云："潦倒垆头作酒狂，青衫重入少年场；那堪醉忆琅琊语，满酌金华听弋阳。"[5]胡应麟（1551—1602），字无明，又字元瑞，自号少室山人，兰溪人。从"满酌金华听弋阳"的表述看，胡应麟应在家庭兰溪的城西观看从弋阳流播至衢县的弋阳腔。西安高腔发展的高潮期形成于清代。高腔艺人江和义转述其师傅的话说，西安高腔鼎盛时期，衢州、金华、兰溪等地有二十几只鼓板（即戏班）。后来徽戏乱弹兴起、活跃，高腔逐渐衰败，但还有十多个班社[6]。

侯阳高腔，又作"候阳高腔"，又名"侯阳班""欧阳班""东阳班""后阳班"等。东阳被誉为"戏曲之乡"。陈崇仁总结为"三多"，即戏班多、戏节多、戏台多。据戏曲学者刘静沅考察，在乱弹没有产生影响的时代，"东阳、磐安一带的高腔是极盛的，几乎人人能唱；昆曲也在那里流行，因而产生了一些剧团，大都以高腔为主兼演昆曲。这种剧团在当地是很受欢迎的"[7]。还说："在东阳、磐安那些山区里，古

[1] 李子敏著：《瓯剧史》，中国戏剧出版社1999年版，第112页。
[2] 聂付生、方佳等著：《浙江婺剧口述史·观众卷》，浙江人民出版社2021年版，第24页。
[3] 郑闰：《松阳高腔故乡白沙冈》，载《中国戏曲志·浙江卷》编辑部编：《浙江戏曲志资料汇编》第一期，第84页。
[4] 华俊：《记项氏祠戏台上的班社题字》，载浙江省艺术研究所编：《艺术研究资料》第5辑，1983年版，第248—254页。
[5] 《少室山房集》卷七五，转引《文渊阁四库全书·别集类》第1290册，第539页。
[6] 政协浙江省金华县委员会文史资料委员会编：《金华县文史资料》第3辑，1990年版，第164页。
[7] 《婺剧》，载安徽大学艺术学院、安徽艺术学校编：《刘静沅文集》，安徽文艺出版社1997年版，第498页。

老的高腔依然很盛，并且不断地发展，从永康、丽水、缙云、汤溪、武义等地这些山区再往西到达了盛行高腔的衢州，并且到了高腔的发源地上饶、弋阳。"[1]

西吴高腔，又称"西吴班"[2]，亦误传为"西湖高腔"[3]。其名出自江和义之口而被人所熟知。杨典喜转述江和义的话说："光绪十四年（1888）金华郭店郭品玉在金华西吴村开办，取名西吴高腔。"谭伟也说："西吴高腔流行于金华一带，因数次在金华北乡的西吴村开设科班传艺而得名。"[4]这些说法的依据尚待考证。据金华市西吴村老艺人说，西吴村从来没有开办过高腔班，何来西吴高腔一说？[5]西吴应属"义乌"之音转，西吴高腔即义乌高腔之音误。刘静沅在详细考察了浙江的高腔之后，得出结论："侯阳高腔、西吴高腔都是义乌高腔的一种。"他还强调说，西吴高腔的地点"在义乌、浦江、东阳一带，自然是义乌一派"[6]。

西吴高腔的发展历史可资的文献很少。据现存的抄本，西吴高腔的发展绝不迟于西安高腔。《双比钗》是1954年浙江婺剧实验婺剧团记录的一本西吴高腔，花面有净、丑两类。净类有龚九一、道士、媒人张才，丑类有周全德儿、考生、家员、程姚兴妻、瑶儿、查户口者、旺差、道士、巡捕官。其净、丑通用现象与南戏早期的《张协状元》似乎没有什么区别。高腔老艺人翁金标说："听师傅讲，明末清初，西吴高腔班社已很兴旺，道光前达到高峰，有十八只鼓板（班社）。"他还说："道光后约有十个班社，太平天国时期还有五六个班社，到了清代末年民国初年只有两个了，一个叫郭品玉，一个叫包品玉。"[7]其说有一定的参考性。

（二）昆腔

浙江昆腔有三大支流，即永嘉昆腔、金华昆腔、宁波昆腔。永嘉昆腔，简称"永昆"，流播于温州、台州一带；金华昆腔，简称"金昆"，流播于武义、宣平、金华、兰溪、浦江一带；宁波昆腔，简称"甬昆"，流播于鄞县、镇海、奉化、慈溪、余姚、宁海、象山一带。这些昆腔的源头有两种说法：一说源自苏州正昆，一说系海盐腔佚音。真相如何尚待考证。

笔者认为，影响缙云昆腔发展的主要是永昆和金昆。永昆、金昆产于何时因资料缺失无法溯源。永昆最早的记录见诸清乾隆间平阳人张綦毋《船屯渔唱集》，

[1]《婺剧》，载安徽大学艺术学院、安徽艺术学校编：《刘静沅文集》，安徽文艺出版社1997年版，第497页。
[2] 20世纪50年代"农农叫江和义的班为西吴班"（聂付生、方佳编著：《浙江婺剧口述史·附录卷》，浙江人民出版社2021年版，第28页）。
[3] 浙江婺剧艺术研究院自来水藏江和义抄本中多处注云"西湖高腔"。
[4]《婺剧初探》，载中国人民政治协商会议浙江省委员会文史资料研究委员会编：《浙江文史资料选辑》第25辑，浙江人民出版社1983年版，第208页。
[5] 聂付生、方佳等著：《浙江婺剧口述史·观众卷》，浙江人民出版社2021年版，第141页。
[6]《婺剧》，载安徽大学艺术学院、安徽艺术学校编：《刘静沅文集》，安徽文艺出版社1997年版，第497页。
[7] 章寿松、洪波编著：《婺剧简史》，浙江人民出版社1985年版，第42页。

其中有"儿童唇吻叶宫商，学得昆山与弋阳"诗句为证。戏班则有品玉、品福、秀柏、霞云等。有清一代，尽管乱弹、徽戏盛行，永嘉昆腔班仍受观众青睐。清朝末年民国初期，"温州戏十九仍尚昆腔"（冒广生《戏言》）。永昆戏班演出的剧目大致有《琵琶记》《荆钗记》《白兔记》《连环记》《金印记》《绣襦记》《八义记》《对金牌》《九龙柱》《合莲花》《紫金鱼》《玉翠龙》《渔家乐》《燕子笺》《雷峰塔》《百花公主》《风筝误》《蜃中楼》等。金昆的最早演出记载是乾隆五十七年（1792）五月初九日到遂昌县东乡上市村演出的金玉班。该村项氏祠堂的墙壁上的题词云："乾隆五十七年五月初九日，金玉班到此一叙，头夜演《怜珑樟》。"[1]据徐锡贵说，金华昆班一般以"金玉"取名[2]。因此，金玉班系金华昆班，是大概率之事。无独有偶，大金玉班曾经在缙云舒洪乡岭口村演出过。

需要特别指出的是，与缙云、丽水、松阳、遂昌四县接壤的是昆腔流行兴盛的宣平县（现属武义县）。宣平县原属丽水县，明景泰三年（1452），北阳宣慈乡从丽水县析出，设宣平县，归处州府管辖。民国元年（1912）废府设道，宣平县属瓯海道。民国十六年（1927）取消道制，宣平县直属浙江省。1958年5月，宣平并入武义县。宣平县的昆腔，始为坐唱班，后登台演出。坐唱班始于1909年，由桃溪镇乡绅徐文鳌、陶云芳组建，取名儒琴堂，后又改名翕如堂，成员有徐三连、徐四连、陶振通、徐春成、何苏金、祝兰新、吴水和、邹鲁阳、张火财、何增时等，聘请名正吹徐文琴教戏，剧目有《大别》《南浦》《花报》《瑶台》《盗令》《潼关》《梳妆》《跪池》《悔嫁》《痴梦》《泼水》《借扇》《赠珠》《二借》《赏桂》《调情》《打肚》《产子》等。民国二十三年（1934），翕如堂改名为民生乐社，并改坐唱班为登台演出，"戏班成员比照金华昆班的取名方式，统一用'振'字起名，作为演出的艺名"[3]，剧目除折子戏外也演正本戏，如《通天河》《火焰山》《花飞龙》《飞龙凤》《金棋盘》《九曲珠》《荆钗记》《长生殿》《衣珠记》《桂花亭》《铁冠图》《蝴蝶梦》等，演出一直延续至20世纪50年代。

随着徽戏、昆腔和乱弹的不断传入，高腔、昆腔艺人也都自觉或不自觉地加入这些新兴的剧种以求生存。老艺人翁金标说："道光以后，昆腔、乱弹、徽戏相当活跃，高腔班就越来越少，只得合班演出，维持生活。"[4]此言正是当时演出现状的真实写照，上四府以地名命名的三合班如东阳三合班、金华三合班、衢州三合班因此诞生。所谓"三合班"，是兼演高腔、昆腔和乱弹三种唱腔的戏班。金衢一带戏剧从业者习惯称18本戏为一合，这些戏班必须会演高腔、昆腔、乱弹18

[1] 中国戏曲志编辑委员会编：《中国戏曲志·浙江卷》，中国ISBN中心出版社2000年版，第667页。
[2] 徐锡贵说："昆腔班以'春聚''金玉''联玉'取名为多，表示'金声玉振'的意思。"（聂付生、方佳等著：《浙江婺剧口述史·附录卷》，浙江人民出版社2021年版，第124页）
[3] 聂付生、方佳等著：《浙江婺剧口述史·舞美卷》，浙江人民出版社2021年版，第180页。
[4] 章寿松、洪波编著：《婺剧简史》，浙江人民出版社1985年版，第42页。

本大戏才算合格。这些合班，"衢州一带流行的、唱西安高腔的称衢州三合班，班社多以'文锦'为名，前冠班主之姓；在金华一带流行的、唱西吴高腔的，称为金华三合班，班社多以'品玉'为名，前冠班主之姓；在东阳一带流行的、唱侯阳高腔的称为东阳三合班，班社多以'紫云'为名，前冠班主之姓"[1]。据老艺人回忆，道光年间出现了第一个从嵊县买来、班主姓杨的杨紫云班。另据调查，"东阳三合班在民国前有何红玉、陈金聚、金长春、金红春、李春聚、大松柏、何金玉、大联升、王春荣、吴金玉、小麟玉、马品玉等十九班社"[2]。三合班在上四府也曾活跃了相对长的一段时间。

二、高腔、昆腔在缙云演出的记载

关于高腔、昆腔在缙云演出的记载很少，笔者查到的资料屈指可数。

（一）档案资料

保存在缙云县文化馆资料室的一份《壶镇区靖岳班、社、业余剧团登记表》。据该表，三合班的王新禧、应凤祥、王玉林、老紫云、新紫云曾在靖岳乡等地演出过[3]。具体情况不详。王新禧、应凤祥、王玉林、老紫云、新紫云都是东阳三合班。据艺人胡全法、欧阳荣富回忆："民国三年（1914），东阳有侯阳班11个，即陈锦聚、郑金玉、王荣春、应凤祥、老紫云、新紫云、大连升、王玉麟、包荣华、王新禧、金鸿春。"[4]就是明证。民国时期，这些办班时间不详的东阳三合班仍有一定的影响力，拥有固定的观众群，东阳名伶胡方琴、胡梦兰、王志林、潘池海、王贵达、徐周春、张松祥、欧阳荣富、胡全法、袁琴昌、吴一奎、吴德全等都曾搭班这些戏班。缙云婺剧团原团长黄爱香曾谈到她所在的民乐舞台和东阳三合班的一次斗台。她说："1948年，我们还与东阳的王新禧、老紫云、周长春班三个有名的老班斗台。他们都是老演员，我们都是年轻人。一直演到天亮，最后我们斗赢了。"[5]

（二）民间资料

一是记载于壶镇金竹村朱姓祠堂戏厢房板壁的题壁。2022年10月18日，笔者一行在村贤谢烈军的指引下考察了金竹村朱氏大宗祠戏台。朱氏大宗祠题壁较多，经仔细辨认，能确认的有如下几条。

[1] 金华市艺术研究所编著：《中国婺剧史》，中国戏剧出版社2006年版，第102页。
[2] 章寿松、洪波编著：《婺剧简史》，浙江人民出版社1985年版，第44页。
[3] 《壶镇区靖岳班、社、业余剧团登记表》，藏缙云县档案馆，档案号j030-001-059-147。
[4] 陈崇仁：《东阳戏曲》，载中国人民政治协商会议浙江省东阳县委员会文史资料工作委员编：《东阳文史资料选辑》第三辑，1986年版，第144页。
[5] 聂付生、方佳等著：《浙江婺剧口述史·白面堂卷》，浙江人民出版社2021年版，第208页。

图 3-1-1　金竹村朱姓祠堂戏厢房板壁题壁，顾家政拍摄

图 3-1-2　金竹村朱姓祠堂戏厢房板壁题壁，顾家政拍摄

第一条，光绪三十一年（1905），东邑郭洪春班，演出《黄金印》《□化功□》[1]。

第二条，宣统三年（1911）春，金玉班12日至14日在此演出3场。12日夜场，演出正目《桂花亭》、杂目《天官》《训子》《单刀》。13日演出《佳期》《拷红》《游园》《对花》《方天云》。14日夜场，演出《打桃》《书官（馆）》《追（？）马》《过桥》。

第三条，民国二年（1913）元月初九日至初十日。黄品聚班在此演出两场。第一场，正目《双玉鱼》，杂目《九赐宫》；第二场，正目《征北传》，杂目《山伯访友》。

东邑，即金华府东阳县。郭洪春班，无从考证。从演出剧目看，或为三合班。金玉班系昆腔班，徐锡贵说："昆腔班以'春聚''金玉''联玉'取名为多，表示'金声玉振'的意思。"[2] 金玉班皆以班主姓起名，如何金玉、王金玉、朱金玉等。黄品聚班，黄吉士转述原浦江乱弹艺人屠宝荣的话说，系浦江乱

图 3-1-3　金竹村朱姓祠堂戏厢房板壁题壁，顾家政拍摄

[1]　"□"均表示原文字迹模糊难以辨认或者原文缺漏。后文凡出现"□"处均与此同，不一一标示。
[2]　聂付生、方佳编著：《浙江婺剧口述史·附录卷》，浙江人民出版社2021年版，第124页。

班[1]。此言甚是，从其所演《双玉鱼》《九赐宫》《征北传》《山伯访友》剧目可证。

二是书写于戏台的对联。旧时演戏，均习惯于在戏台两侧或显眼地方张贴对联。有些对联内容就与演出的戏班相关。

清末东阳紫云班到三溪乡厚仁村演出，该村邑庠生项子厚以"紫云"二字贯顶，联曰："紫袖红袍演出公侯将相真面目，云情雨意装成喜怒哀乐假声容。"[2]后又在舒洪乡岭口村演出，村民丁文劭书联3副，分别贴于前台、首台、后台，联云：

紫阁演梨园故事，云台表世界伟人。
紫袖红袍空富贵，云情雨意假风流。
紫竹声清调雅韵，云锣响彻谱阳春。

之后，大金玉班来村演出，丁文劭亦撰两联贴于前台、后台，联云：

金章墨绶空富贵，玉饰珠园假冕旒。
金鼓声催雷起舞，玉箫迭奏月当头。[3]

紫云班是东阳三合班名班，原系绍兴裴姓人所办，后因赌债抵押给东阳杨时正。杨时正易班名为杨紫云，始唱乱弹，后改唱高腔、昆腔、乱弹。胡方琴称其是"第一个东阳班"[4]。张根有于1923年从杨时正处购买所组之班[5]。张根有（1845—1933），东阳县南上湖人，同德堂药店老板。张根有先将杨紫云改称张紫云，1925年前后，又将张紫云分成老紫云、新紫云两个戏班。张根有带老紫云，其子翌潭带班新紫云。1929年，张根有将新紫云卖给赌徒张炉善。约1933年，又将老紫云卖给张炉善。张炉善（生卒年不详），诨名铜丝钩，东阳县湖溪镇人。张炉善将老紫云拆分为三紫云、四紫云，分别交给其弟张星善、张星海管理。张善炉家道衰落，无力再领戏班，又将戏班卖给盔箱师傅李朱潭。抗日战争初期，李朱潭病死，戏班又由鼓板金继法掌管。老紫云尽管几易其主，人气一直不减，集聚了一批批技艺精湛的名伶，如徐周春、张松祥、欧阳荣富、胡全法、袁琴昌、吴一奎、吴德全等。紫云班几乎能演遍三合班中常演的剧目，如高腔《合珠记》《芦花絮》《全十义》《双贞节》《后花园》《古城会》《打樱桃》、昆腔《白蛇传》《花飞龙》《火焰山》

[1] 聂付生、方佳等著：《浙江婺剧口述史·音乐卷》，浙江人民出版社2021年版，第177页。
[2][3] 《戏联》，载缙云县文化馆编：《缙云县戏曲活动资料汇编》（一）（内部资料），1985年。
[4] 《婺剧》，载安徽大学艺术学院、安徽艺术学校编：《刘静沅文集》，安徽文艺出版社1997年版，第489页。
[5] 老紫云三合班于民国九年（1920）10月由湖溪张卢海创办。（中国人民政治协商会议浙江省东阳县委员会文史资料工作委员会编：《东阳文史资料选辑·东阳百年大事记（1931—1945）》第六辑，1988年，第77页）

《翡翠园》、乱弹《奇双会》《悔姻缘》《精忠记》《白鹤图》《铁灵关》《八美图》等，在观众中口碑颇佳。活跃在缙云周围的大金玉班有两个。一个是磐安的大金玉乱弹班。班主羊金法、羊玉球。"取其两人名字的头一字，为金玉班。'大'字是取其戏班所在地——磐安大皿的头一字"[1]；另一个是浦江三合班（屠宝荣语）[2]。

三、艺人口述中的缙云三合班

三合班是高腔、昆腔在缙云发展唯一有线索可考的戏班形态。根据艺人口述，缙云三合班主要集中于现东方镇、壶镇镇一带，多以小唱班的形式呈现于世人面前。这些小唱班分布于马鞍山村、靖岳村（分前宅、后宅）、胪膛村、岱山村、沙宅、西山、上东方、前岙村等地。

（一）马鞍山村三合班

马鞍山村三合班名义乐会，建于何时已无从查考。据生于1950年的该村艺人周焕然口述，1949年之前马鞍山村就有小唱班。村民凑钱买了全套的武堂乐器。村里还保留一只戏箱。正吹周汝汉，鼓板周林森，大锣周唐成，大钹兼花旦周仙焕，副吹周岩奎，小锣周炳全。请的师傅叫坤伯。坤伯名叫金旭坤。唱的剧目有《张公仪》《天官赐福》《小八仙》《封相》等。这些戏都由金旭坤执教。金旭坤（1872—1954），靖岳乡东方村人。小唱班艺人。从小酷爱戏曲。记忆力强，戏一学即会。嗓子又好，刻苦练功，演艺精进，具有一套"生、旦、净、末样样能唱，吹、拉、弹、拨，件件皆会"[3]的本领，授徒甚众。其"治学极严，一板一眼要求准确，一招一式讲究认真"[4]，在业内享有一定的声誉。

周焕然所保存的抄于民国二十三年（1934）的抄本，是唯一证明马鞍山村三合班演出历史的文献。此抄本长21 cm、宽18 cm。封面系不易浸水的牛皮纸，正文84页，有残页，尾缺页。毛边纸，毛笔行书，竖排。扉页正面只剩半页，从右上至左上

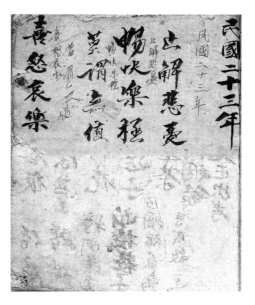

图3-1-4 周焕然藏抄本封面，周焕然提供

[1] 磐安县文化馆戏曲志编写组编：《金华市文化志·戏曲卷·磐安县部分》（征求意见稿）（内部资料），第1页。
[2] 聂付生、方佳等著：《浙江婺剧口述史·音乐卷》，浙江人民出版社2021年版，第177页。
[3][4] 缙云县文化局编：《缙云县戏曲活动资料汇编》（内部资料），1985年，第126页。

分别题"民国二十三年""止解悲忧""畅快乐极""莫谓无值""喜怒哀乐"。背面系剧目名,分上中下三栏,上栏《天官赐福》《小八仙》《封相》《张功仪》《赴考》《回朝》,中栏《花报》《瑶台》《采花》《送子》《送茶》《悔姻缘》《包文正出考》,下栏《借扇》《赠珠》《潼关杀妻》《断机教子》《姻缘反朝》《马成救主》。很明显,这是三合班的剧目。高腔有《张公仪》《赴考》《回朝》,昆腔有《天官赐福》《小八仙》《封相》《花报》《瑶台》,乱弹有《送子》《送茶》《悔姻缘》《刘秀过潼关》。此抄本曲词用粗大字体,道白用细小字体。抄写规范,舞台信息较详的。据周焕然说,此抄本来自邻村。抄写者是谁已无法考证。

（二）靖岳村三合班

缙云县有记载的三合小唱班有靖岳永义会、靖岳义乐会、靖岳友义会、马鞍山义乐会、上东方永乐会。现在能追忆的艺人尚有丁唐青、丁福东、丁周生、丁秋生、丁子良、胡银全、卢森林、丁大有、丁瑞云、丁旺亮、丁银贤、丁云、丁家金、麻成昌、丁佘云、田圣金、麻德宏等[1]。麻德宏（1905—1992）[2],仙都乡沐白村人,后迁移至塘后村。卒年88岁。师从金旭坤。麻德宏明敏强记,谙熟师传曲唱。擅吹拉弹唱,尤工笛子、唢呐。从艺田村、梅宅、靖岳等地小唱班。缙云尚传诵之《托牒》,即出自其口。麻德宏幼时酷爱戏曲,师从金旭坤学昆腔,"曲调唱词无不谙熟"(项铨语)[3]。丁子良（1928—2018）,靖岳四村人。工鼓板。14岁在新义乐会习鼓板,后从艺汤溪婺剧团、遂昌婺剧团等。丁福东（1922—1994）,靖岳四村人。工正吹。

图3-1-5　丁子良照片,缙云县文化馆提供

小唱班聘请金旭坤、蒋子文执教。蒋子文（1894—1985）,东方镇胪膛村人。工花旦,兼演生、末、净、丑,属于总纲一类角色。"少从东方村坤伯学唱昆曲,后又承东阳吴新云先生传授,能演《借扇》《水漫》《断桥》等剧。"[4]丁传升说:"小唱班唱弋阳、昆腔、乱弹。据说能演6本昆腔,如《花报》《瑶台》《借扇》等。"[5]靖岳村丁明飞还保留其父丁福

[1] 据《壶镇区靖岳班、社、业余剧团登记表》和丁传升采访录音。前者藏缙云县档案馆,档案号j030-001-059-147;后者见2023年2月8日采访录音。
[2] 缙云县文化馆资料将麻德宏均记为"麻德恒",现据麻德宏孙女麻碧英改。
[3] 缙云县民器集成编委会编:《中国民族民间器乐曲集成·丽水地区分卷·缙云县卷》,油印本,第18页。
[4] 缙云县文化局编印:《缙云县戏曲活动资料汇编》(内部资料),1985年,第123页。
[5] 据2023年2月8日丁传升采访录音整理。

东抄写的一本手抄本，其中有《进香救驾》《接旨打擂》《小八仙》《天官赐福》等昆腔戏和《借扇》《花报》《瑶台》等昆腔工尺谱，亦可寻觅到金旭坤、蒋子文等人在靖岳村传授昆腔的一些踪迹。

（三）胪膛村三合班

胪膛村是东方镇第一大村，位于好溪沿岸，距县城15千米，北界永康市，五壶公路贯穿，由胪膛一、胪膛二、胪膛三、胪膛四、苏宅5个自然村合并而成。上东方的三合班永义会的地址就设在胪膛村，艺人有蒋子文、李新书等[1]。李新书（生卒年不详），东方镇址墩村人。1985年缙云县文化馆对胪膛村的演戏情况做过调查，称1913年胪膛就有戏班（小唱班）。蒋振亮说："我学戏时，我村没有徽戏，只有一个三合班，叫胪膛剧团。当时穷得连买一块幕布的钱都没有。我们去拉车挣钱，还是不够，镇里手工联合社出资才买回了那块幕布。这块幕布正中写着'胪膛剧团'四个字，上面画着两只和平鸽，右下方还写着'手工业联合社赠送'一行字。"[2] 这个三合班就是永义会在20世纪50年代的延续。

据蒋振亮说，胪膛剧团的第一代前后台艺人有田官汝（花旦）、田法君（正旦）、田竹才（小生）、田平英（花旦）、张三珍（作旦）、丁德洪（小锣）、田春钟（大花）、田三云（小花脸）、田三收（小花）、黄满法（大花）、田甫生（老旦）、田德堂（老旦）、田周献等，后台有蒋子文（鼓板）、田申尼（正吹）、田平盛（大锣）、田书圃（大钹）、黄载然（小锣）等，其中黄载然、田书圃、田申尼、田平盛、田法均、田官汝在村剧团成立之时已届而立之年，是村三合班的骨干力量。

至于剧目，有两个人的口述作为参考。麻唐苓，1924年9月21日生，梅宅村人。采访时其住在缙云县溶江中心养老院[3]。麻唐苓十余岁时入小唱班学戏。先向官店村正吹丁宝堂学拉胡琴，后学笛子、唢呐。其间，他还向胪膛村昆腔艺人蒋子文学过昆腔。现在他尚能记忆起来的剧目有《摘桂记》《九曲珠》《花报》《瑶台》等。胪膛村流传一段顺口溜，云："什么戏？《摘桂记》；什么头先？《卖棉纱》；什么边沿？《孙悟空借扇》；什么中央？《娘娘和番》。"[4] 另据蒋振亮说，蒋景鹏保存了一批三合班剧本。蒋景鹏去世后，其妻将剧本转送给其兄。后其妻称蒋景鹏曾

[1]《壶镇区靖岳班、社、业余剧团登记表》，缙云县档案馆，档案号 j030-001-059-147。
[2] 据2022年8月25日采访蒋振亮、田文莺录音整理。
[3] 2022年8月24日上午，缙云县婺剧促进会副会长施喜光同聂付生、顾家政、丁小平一道采访了98岁高龄的麻唐苓。前后一个半小时，麻唐苓尽管记忆模糊，还是给我们提供了一些很有价值的口述文献资料，如提供拥和剧团后台和胪膛村昆腔坐唱班等相关信息。
[4] 这段顺口溜，缙云话很押韵。"头先"即"开头"之意，"边沿"即"旁边"之意，"中央"即"中间"意。缙云话：纱，读为"xiàn"；扇，读为"xuàn"；番，读为"fàng"。

托梦给她，心系这些剧本，她便拿回剧本，全部焚烧于蒋景鹏坟台之前[1]。

（四）白陇乡三合班

白陇乡是否有三合班尚待考证。团结村卢保亮家保存7本抄本，其中一个抄本中有剧目《断桥》《借扇》《瑶台》《推车》《买花》《酒楼叙话》《书馆相会》《天官》，几乎是高腔、昆腔的合集（其中《酒楼叙话》是滩簧），独缺乱弹。另一个抄本有《张功仪》《回猎》《起考》等高腔和《蔡文德下山》《得子》《送子》《崔子杀齐》《三国团圆》等乱弹剧目。从剧目来看，与前马鞍山村、靖岳村、胪膛村等三合班属于同一戏班路数。

据该村村民卢官德说："我村在解放前有个小唱班，卢流坤是负责人。共有6人。卢流坤（1907—1977），剧团正吹，文武堂兼擅。16岁学戏，拜师壶镇双鼎先生。17岁，与同村卢郑奎、卢唐柱、卢蒋印、卢振东、卢焕烈和后宅人卢汝庚成立小唱班，属三合班，常演《香山挂袍》《马成救主》《过潼关》《九世同居》《五代荣昌》《东吴招亲》《三娘教子》《双下山》等剧目，主要在壶镇、永康、磐安、东阳、仙居、武义等地演出。"[2]

卢刘堃是个全能后台，后期主要教戏，在壶镇镇一带广有学徒。比较有名的有东山村施绍周，后青村应赐福、应南生，庙里村黄宗蒋、沈宅沈福喜，水口村应炳堂、应赐仁、应焕来，下潜村应项相，大集村杜士君，北山村吕新法、吕国禁等。

1959年6月，卢保蕲将其家藏的抄本列了一份清单，分全本和单折。全本有《碧玉簪》《珍珠塔》《三支箭》《情义缘》《碧桃花》《对珠环》，单折有《九件衣》《张松献图》《奇书三关》《张功仪》《回猎》《起考》《凤娇投江》《凤娇琴房》《游东吴》《马成救主》《过潼关》《三打王英》《姜维探营》《双别窑》《牧羊图》《蔡文德落山》《伍云过

图 3-1-6　卢保蕲所抄清单，卢保亮提供

[1] 另载，1984年6月30日，项铨拜访92岁的业余昆剧老艺人蒋子文和业余戏剧爱好者蒋景鹏。蒋老先生把清光绪年间保留下来的昆曲手抄本献给国家（缙云县文化局、缙云县文化馆编：《缙云县群众文化工作大事记（1949—1985）》（内部资料），1987年，第132页）。但田野调查中未见上述抄本。
[2] 据2022年11月28日卢官德采访录音整理。

关》《百寿图》《东吴招亲》《大香山挂袍》《别仙桥》《三娘送子》《牡丹对课》《打登州》《放曹》《永乐观灯》《五台会兄》《罗成发兵》《捆河东》《花田错》《丁山打雁》《桃园三结义》《秦琼游四门》《送徐庶》《六龙反命》《捡芦柴》《火烧子都》《牛猴打擂》《三娘教子》《三司会审》《刘文锡得子》《崔子杀齐》。这份清单清楚地说明，高腔、昆腔明显减少，乱弹戏增多，几乎就是一份乱弹班的清单。

四、八仙庆寿戏

（一）八仙庆寿戏简介

在上四府的民间，盛行一类以赐福、祝寿为主题的八仙庆寿戏，俗称"踏八仙"，又称"打八仙""踩八仙""叠八仙""蹈八仙"等，地域不同，称呼稍有区别。这类戏大致有《天官八仙》《对花八仙》《追桃八仙》《文武八仙》《小八仙》《五福八仙》《三星八仙》《蟠桃八仙》等。从现存文献看，上四府的八仙庆寿戏皆以昆腔演之，无一例外。

（二）八仙庆寿戏演出的历史

八仙庆寿戏的演出历史可溯源至宋金时期。宋官本杂剧《宴瑶池爨》载周密撰《武林旧事》，佚，疑与王母祝寿相关。元人陶宗仪《辍耕录》卷二五载院本《瑶池会》《王母祝寿》《八仙会》《蟠桃会》各一种，佚，亦系祝寿戏。元代盛行神仙道化剧，其中包括八仙祝寿戏。胡应麟《少室山房笔丛》考八仙云："今所见庆寿词尚是元人旧本。"然无可稽考，钟嗣成撰杂剧《宴瑶池王母蟠桃会》，亦佚。明代八仙祝寿戏盛况空前，仅朱有燉就创作《群仙庆寿蟠桃会》《瑶池会八仙庆寿》《福禄寿仙官庆会》《吕洞宾花月神仙会》等。朱有燉在《瑶池会人仙庆寿》中序云："庆寿之词，于酒席中，伶人多以神仙传奇为寿。"除此，还有《大罗天群仙庆寿》《西王母祝寿蟠桃会》《祝圣寿金母献蟠桃》《众天仙庆贺长生会》《贺升平群仙祝寿》《众群仙庆赏蟠桃会》《感天地群仙朝圣》等（以上均为无名氏撰）。清代八仙庆寿戏有傅山撰《八仙庆寿》、吴城撰《群仙祝寿》、蒋士铨撰《西江祝瑕》、无名氏撰《八仙庆寿》《蟠桃会》等。

地方戏班但凡演出，必演八仙庆寿戏，似乎已成一种惯例，专业人士称其为"例戏"。1937年，有人介绍过《天官赐福》的流传情况，云："《天官赐福》为一流行数百年之昆曲吉祥戏，因为它流行日久，迄今已不仅昆腔能演唱，皮黄、梆子等各类性质不同之戏班，亦均能搬演此剧。"[1]《天官赐福》如此，其他的八仙庆寿戏亦不例外。《歧路灯》第二十一回云："戏班上前讨了点戏，先演了《指日高

[1]《旧剧丛话》，《银线画报》1937年12月15日，引自河北省文化厅编：《河北戏曲资料汇编》（第8辑）（内部资料），1985年，第108页。

升》,奉承了席上老爷;次演了《八仙庆寿》,奉承了后宅寿母;又演了《天官赐福》,奉承了席上主人;然后开了正本,先说关目,次扮角色,唱的乃是《十美图》全部。"这不是小说家言,而是地方戏演出的实际。

八仙戏在上四府的艺人观念中属利市戏。凡"剧情为庆寿、团圆、结义、荣归的戏叫利市戏"。利市戏一般都放在上演正戏之前,叫"闹台"[1]。所谓闹台,就是演八仙庆寿戏。麻献扬说:"戏班演戏都要踏八仙。第一天晚上,要演《文武八仙》或《献花八仙》或《天官八仙》,选择一个八仙戏演。第二天白天演《平地八仙》。"[2]

八仙庆寿戏的演出内容一般至众仙祝寿毕、各归洞府结束。这从很多抄本中可以得到证实。但上四府的观众似乎兴犹未尽,感觉未能满足其祈福的心理诉求,因此,八仙庆寿戏众仙皆以俗称"三跳"的"跳魁星""跳加官""跳财神"作结。"三跳者戴面具登场,其步法身姿,各具特色。魁星碎步紧踩,白面慢条斯理,金面大步流星。虽有固定的表演程式,然临场若机灵发挥,则更添戏剧效果。拜堂为八仙结尾戏,由生、旦二人完成。旦凤冠霞帔,生官帽官衣,二人欢天喜地,面向观众,行拜堂礼,于唢呐声中相携下场。赴寿宴、点状元、进官爵、送财宝、入洞房,皆为世间美事、盛事。"[3]

上四府戏班八仙庆寿戏的演出历史已湮没无闻。据笔者考察,上四府的高腔、昆腔、乱弹、徽戏、滩簧均有相同或相近的八仙庆寿戏。这说明,上四府高腔、昆腔、乱弹、徽戏、滩簧各声腔戏班均有演出八仙庆寿戏的历史。民国以来,高腔、昆腔衰落,高腔、昆腔依附乱弹或徽戏,组合成三合班或二合半班,但八仙庆寿戏依旧是这时期戏班常演的例戏。我们考察的椪树根村、杜村村、上坪村、双龙村等,都发现数量不等的八仙庆寿戏的抄本。这些抄本或抄于民国时期,或抄于20世纪50年代。这些都旨在说明,八仙庆寿戏都是这些村的戏班常演的例戏。

第二节　缙云县高腔、昆腔抄本叙录

我们通过田野调查,在缙云民间搜集到一些高腔、昆腔抄本(含八仙戏)。这些抄本或抄于民国时期或抄于20世纪50年代,都是缙云小唱班(包括职业戏班)在1950年的演出本,是笔者了解、研究1950年前婺剧高腔、昆腔发展的唯一依据和重要资料,弥足珍贵。

[1] 聂付生、方佳编著:《浙江婺剧口述史·附录卷》,浙江人民出版社2021年版,第67页。
[2] 聂付生、方佳等著:《浙江婺剧口述史·音乐卷》,浙江人民出版社2021年版,第94页。
[3] 刘秀峰、杜新南、蔡银生编著:《张山寨七七会》,浙江摄影出版社2016年版,第129页。

一、高腔抄本叙录

缙云高腔抄本非常有限，我们访求到的仅有《回猎》《推车》《合珠记》《回朝》《张公仪》等。现叙录如下。

（一）《回猎》

抄本。卢刘堃抄。封面系民国二十四年（1935）报纸，右题"1960 年春修整"。合抄本。小开毛边纸。尺寸 19.5 cm×13 cm。毛笔行书，竖排。7 页，每页 12 行，每行 10 余字。曲牌【驻马听】【江流水】【哭皇天】等。保亮藏本，编号卢保亮 7-3。

图 3-2-1 《回猎》抄本（局部），卢保亮提供

《回猎》系《白兔记》中一折，叙咬脐郎将其出猎途中所遇生母之事告诉刘知远的故事。演出情况不详。《白兔记》是高腔班、三合班常演剧目，其中《出猎》《回猎》可单独演出。据胡克英说，【哭皇天】是西吴高腔的曲牌[1]。陈崇仁说："侯阳高腔【不是路】与松阳高腔的【驻马听】、西吴高腔的【哭皇天】属同一个乐汇、腔句。"[2]

（二）《推车》

抄本。尺寸 24 cm×20 cm。2 页，毛边纸，毛笔行楷，竖排。每页 10 行，每行约 20 字。与《水漫金山》《借扇》《花报》《书馆相会》《买花》《酒楼叙话》《天官》等合抄。曲牌有【梦水令】【驻云飞】，有锣鼓点，墨笔圈腔点板。

[1] 聂付生、方佳等著：《浙江婺剧口述史·音乐卷》，浙江人民出版社 2021 年版，第 46 页。
[2] 聂付生、方佳等著：《浙江婺剧口述史·音乐卷》，浙江人民出版社 2021 年版，第 112 页。

卢保亮藏本，编号团结村卢保亮 7-6。

《推车》仅闵损推车接到父亲之前的一段情节，曲牌有【江水令】【驻云飞】。与西安高腔《推车接父》、侯阳高腔《推车接父》在情节和曲词上几乎一致，所以，其源于侯阳高腔还是西安高腔，难以遽断。这里仅以开头闵损曲白作一比较。

（正生唱）痛苦难熬，风吹大雪（嗳嗳嗳）飘飘。（白）推着一轮车，往去接父亲。（叹）劬劳。（白），未做青云客，先做推车人。奉了娘亲命，推车接父亲。爹爹到庄上，母亲叫我闵损拿车一具，到庄上迎接爹爹回来。你看这等大雪纷纷，如何是好。（卢保亮藏本）

图 3-2-2 《推车》抄本（局部），卢保亮提供

（哭板）母亲，亲娘吓！（唱【北点绛唇】）苦楚难熬，冷风吹来雪又飘。推着一轮车，接父归家报尊劳。（白）未遇青云客，先做推车人。奉了娘亲命，推车接父归。小生闵损，字子骞。只因爹爹南庄未曾回来，今奉继母之命，推车一座，去到南庄上迎接爹爹回来。不想时命不好，大雪纷飞，叫我如何推得前去。（西安高腔本）

（内白）好冷吓！（又句）（唱）苦痛难熬，偶遇狂风大雪飘。（白）我今推上一轮车，庄上接父回。（唱）报不得养育劬劳恩。（白）未做青云客，倒做推车人。今奉娘亲命，庄上接父归。（冷介）我闵损奉了母亲之命，迎接爹爹。这也大雪纷纷，好不伤感人也。（侯阳高腔本）

(三)《合珠记》[1]

正本抄本未见。

《书馆相会》《买花》抄本。合抄本，尺寸 24 cm×20 cm。毛边纸，毛笔，行楷。前者 4.5 页另 2 行，每页 10 行，每行约 22 字。曲牌【驻云飞】【江儿水】【光头金】[2]【前腔】。后者 5.5 页，每页 10 行，每行约 19 字。朱笔圈腔点板，曲

[1] 又名《合珍珠》《珍珠记》。
[2] 【光头金】应为【江头金桂】。

牌有【耍孩儿】。有残页、缺页。卢保亮藏本，藏号团结村卢保亮7-6。

《回朝》抄本。《回朝》，又名《米糷》。抄于民国二十三年（1934）。合抄本，毛边纸，长21 cm，宽18 cm。6页。毛笔行书，竖排，曲词字体粗大，道白字体细小。周焕然藏本，无编号。

《书馆相会》《买花》系《合珠记》中两折子戏。《合珠记》，又名《合珍珠》或《珍珠记》，叙洛阳书生高文举与富户小姐王金贞悲欢离合的婚姻故事。高文举家道中落，无力殡葬双亲，富户王百万不但资助其银两，而且将独生女金贞许配之。时值大考，文举别妻赴京。临别，金贞剖开珍珠一颗，各执一半，以表坚贞。文举一举夺魁，丞相温葛欲将次女温氏嫁之。文举拒绝，言有婚姻在前。温葛施以淫威，文举迫于淫威而受之。文举欲报王百万深恩，写家书

图 3-2-3 《买花》抄本（局部），卢保亮提供

图 3-2-4 《回朝》抄本（局部），周焕然提供

一封，委托张清送之。其事被梅香侦得，转告温小姐。温小姐搜得家书，偷梁换柱，将家书改为休书。金贞得信，亲往京中寻夫。一到温府，金贞被温氏一顿拷打，剪发剥鞋，罚入后园为奴。幸得乳娘杜青多方照料，幸免于难。文举回府，思吃米糷，金贞闻讯，亲做之，并将半颗珍珠藏于其中。文举疑之，杜青又不敢告之以真相。文举思妻心切，杜青安排金贞前去扫窗，金贞、文举终得相会。温氏寻找金贞，文举写状，协助金真越墙，赴开封府告状。包拯审明案情始末，让文举、金贞团圆。《书馆相会》叙王赴京与夫相会事，《买花》叙包文正为王、高申冤事，《回朝》叙金贞在相府为丈夫做米糷事。

（四）《张公仪》[1]

抄本。① 题《张公仪》，抄于民国二十三年（1934）。合抄本，毛边纸，长 21 cm，宽 18 cm。6 页。毛笔行书，竖排，曲词字体粗大，道白字体细小。周焕然藏本。② 题《张公仪》，卢刘堃抄于 1960 年春[2]。合抄本。尺寸 19 cm×13 cm。毛边纸。毛笔行楷，竖排。4 页另 3 行，页 12 行，行约 11 字。无曲牌，亦少锣鼓点。卢保亮藏本，编号卢保亮 7-3。③ 题《张公仪》。合抄本，长 26 cm，宽 18.5 cm。抄写时间不详。毛笔行楷，竖排抄写。3 页，每页 8 行，每行 20 余字。缺曲牌。丁明飞藏本，编号丁明飞 3-2。

图 3-2-5 《张公仪》抄本（局部），周焕然提供

[1] 又名《九世同居》或《满堂福》。
[2] 缺曲牌，据卢之子卢保亮说，他父亲辈演出的《九世同居》属高腔，又因无从知高腔类型，姑置于西安高腔名下。

本事源出（元）吴亮《忍经》，元杂剧有《张公艺九世同居》。侯阳高腔、西安高腔均有此目。张恭义九代同居，却遭奸臣诬奏其有谋皇位之心。皇上警觉，召张问之，张对之以九代相亲相爱和睦共处之事。皇上听后，感到张恭义非但没有谋皇的野心，而且九代不分家是一种家庭和睦团结的美德，于是，钦赐"九世同居"御匾。从两高腔的剧情判断，卢刘堃抄本更接近侯阳高腔。潘池海说："该折子戏，情节简单，虽然对观众吸引力不大，可是，由于歌颂家庭和睦，为观众所讨彩，故历来在演出剧本中，被列为'并实三折'剧目之一。"[1]

二、昆腔剧目叙录

（一）《水漫金山》[2]

抄本。无封面，缺题。尺寸 24 cm×20 cm。3.5 页另 2 行。前有缺页，首页系残页。与《借扇》《瑶台》《推车》《买花》《酒楼叙话》《天官》等合抄。毛笔行楷，竖排。唱词字体粗大，念白字体细小。朱笔圈腔点板，曲牌仅标【刮地风】【水仙子】。尾附工尺谱。是否该剧工尺谱待考。从用纸和书写形式判断，该本应抄于民国或民国之前。卢保亮藏本，编号团结村卢保亮 7-6。

《水漫金山》系《白蛇传》中折子戏，叙白素贞、小青为救许仙与法海的冲突。《白蛇传》本事见宋话本《西湖三塔记》，明冯梦龙《警世通言》卷二十八《白娘子永镇雷峰塔》以衍之，明人陈六龙有《雷峰塔传奇》，祁彪佳列"具品"，清乾隆间先后出现的三部《雷峰塔传奇》，即黄图珌看山阁刊本《雷峰塔传奇》、陈嘉言父女演出本《雷峰塔》和方成培水竹居刊本《雷峰塔》，都是"地方戏曲《白蛇传》的祖本"[3]。

《白蛇传》亦出现于三合班，也唱昆腔。东阳婺剧团韦秋媛说："三合班

图 3-2-6 《水漫金山》抄本（局部），卢保亮提供

[1] 潘池海：《九世同居》，载《东阳县戏曲志资料汇编》（内部资料），1987 年，第 32 页。
[2] 又名《取夫》，见何苏生藏本（二）《昆曲传统戏手抄本》。
[3] 赵景深、李平：《〈雷峰塔〉传奇与民间文学的关系》，载中国民间文艺研究会浙江分会编：《〈白蛇传〉论文集》，浙江古籍出版社 1986 年版，第 96 页。

没有这本戏,因为民间端午节盛演这本戏,是剧团后来加上去的。……其中《断桥》演滩簧。"[1] 此话确否存疑。卢保亮藏本系昆腔,有曲牌【刮地风】【水仙子】(原文作【许仙子】)可证。白素贞由小旦扮,外扮法海。来源不详,或源于东阳三合班。

(二)《花报》《瑶台》

抄本。①题《花报》《瑶台》,抄于民国二十三年(1934)。合抄本,毛边纸,长21 cm,宽18 cm。9页。毛笔行书,竖排,曲词字体粗大,道白字体细小。周焕然藏本。②缺题,实《花报》。合抄本,尺寸19 cm×15.5 cm。毛边纸。2页另3行。唱词字大、念白字小。唱词左边或标工尺谱,或圈腔点板。曲牌有【渔家傲】【脱布衫】【小梁州】【么篇】【耍孩儿】【尾声】。卢保亮藏本,编号团结卢保亮7-6。③《花报》《瑶台》工尺谱抄本,题《花报排子》《瑶台排子》。《花报》1.5页,《瑶台》4.5页。丁明飞藏本,编号丁明飞3-1。

源自汤显祖《南柯记》。《花报》选自原本第二十六出《启寇》。檀萝国四王子檀萝欲谋夺淮安国南柯太守淳于芬妻瑶芳公主,派小番扮成花郎,以卖花为名

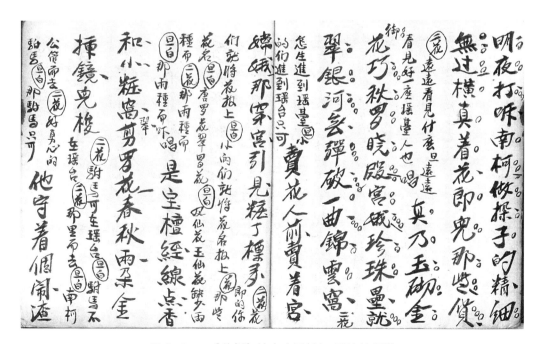

图 3-2-7 《花报》抄本(局部),周焕然提供

[1] 聂付生、方佳等著:《浙江婺剧口述史·旦堂卷》,浙江人民出版社2021年版,第329页。

前往瑶台。小番报称公主买下他宝檀丝和翠剪罗,檀萝大喜过望,举兵攻之。《瑶台》选自原本第二十九出《围释》。檀萝领兵围瑶台,瑶台危急。公主问檀萝为何前来。檀萝答以受其花儿聘礼。公主知道被算计,将花儿揉碎,委之于地。檀萝愤恨,放冷箭射中公主头盔凤钗。幸得淳于芬救兵赶到,打败檀萝。淳于芬星夜接公主入城,摆宴压惊。公主由小旦扮演。

《花报》《瑶台》是婺剧昆腔中有代表性的剧头,三合班、两合半班皆备。剧头,即从"大戏中挑出来"来的折子戏。东阳婺剧团韦秋媛说,这两剧头"龙套多,穿黄、绿、白、黑的龙套全上台"。韦秋媛补充道:"演这出戏,演员都要上台,显示剧团的行头。一般都放在大戏的前面演。"[1]

(三)《一文钱》

抄本。① 无封面,无题目。合抄本,长 26 cm,宽 19 cm。每张土纸中缝均有"朱元利制"四个字。据此判断,抄本应或抄于民国。抄本来源不详。毛边纸,毛笔行书,竖排。3 页另 1 行,每页行数不等。曲词字体大,道白

图 3-2-8 《一文钱》抄本(局部),叶金亮提供

[1] 聂付生、方佳等著:《浙江婺剧口述史·旦堂卷》,浙江人民出版社 2021 年版,第 330 页。

字体小。杜景秋藏本,编号杜景秋 10-10。② 抄本复印件,题名《一文钱》,系抄本 1 过录本,改前本开头"三不出"为"一不出",略去【点绛】。合抄本。抄写时间不详。毛笔行书,竖排。2 页半。每页 8 行,每行 20 余字。封面题"杜乾明"。叶金亮藏本,编号叶金亮 7-1。

本事不详。叙沦落后的富与贵因于财神庙求签后拾一文钱事。此《一文钱》实《一文钱》中折子戏《赐拾钱》[1]。唱昆腔【点绛】【混江龙】【醉花引】(【翠花引】)【尾声】等。

(四)《借扇》《赠珠》

抄本。① 题《借扇赠珠》,抄于民国二十三年(1934)。合抄本,毛边纸,长 21 cm,宽 18 cm。6 页。毛笔行书,竖排,曲词字体粗大,道白字体细小。周焕然藏本。② 题《借扇》,实"一借"。合抄本,尺寸 24 cm×20 cm。4.5 页。毛笔行楷,竖排。唱词字大、念白字小。唱词左边或标工尺谱或墨笔圈腔点板。卢保亮藏本,编号团结村卢保亮 7-6。③ 工尺谱,题《悟空借扇》《赠珠》《借二扇》。合抄本,长 19 cm,宽 15.5 cm。毛边纸,毛笔书写,竖排。10 页。丁明飞藏本,编号丁明飞 3-1。

本事出《西游记》。叙唐僧师徒向翠云峰芭蕉洞铁扇公主借扇过火焰山的故事。唐僧一行去西天取经,路遇火焰山,悟空不得已去翠云洞铁扇公主处借扇。铁扇公主正恼怒悟空降其子红孩儿,不但不借,反而一扇扇走悟空八万四千余里。灵吉奉观音菩萨之命,赠悟空定风珠。铁扇公主扇不走悟空,却给其一把假扇。悟空一扇,火焰山火势更大。悟空知道上当,转而求助牛魔王,牛魔王拒之。悟空变成牛魔王模样,以此骗取宝扇。又被牛魔王识破,牛魔王变成猪八戒,骗回宝扇。最后,菩萨出现,

图 3-2-9 《借扇》抄本(局部),卢保亮提供

[1] 衢县三合班艺人江和义抄,藏浙江婺剧团资料室,档案号 B2-28。

图 3-2-10 《赠珠》工尺谱抄本（局部），丁明飞提供

降伏牛魔王，助唐僧一行顺利通过了火焰山。

（五）《进香救驾》《接旨打擂》

抄本。① 剧本抄本。合抄本，长 26 cm，宽 18.5 cm。抄写时间不详。毛边纸，毛笔行楷，竖排抄写。每页 8 行，每行约 26 字。《进香救驾》，6.5 页；《接旨打擂》，3.5 页。丁明飞藏本，编号丁明飞 3-2。② 工尺谱抄本，题《进香救驾排子》。合抄本，毛边纸，毛笔行书，竖排，长 19 cm，宽 15.5 cm。6 行。丁明飞藏本，编号丁明飞 3-1。

本事待考。剧叙宋正德帝五台山进香还愿，庞相派儿子庞洪中途行刺，却被下山打猎的沈秀英所救。宋天子摆驾回朝，厚封秀英为镇国夫人。庞相声称其子欲在紫潼岭摆擂招引天下奇才。宋天子准之。沈亦虎、沈秀英兄妹上台，联合将庞洪打死于擂台。曲牌有【一江风】【翠花引】【步步高】【沽美酒】【跌塔子】【离京阶】【锦毛狮子】【辞兄长】【点绛唇】【走双骑】。

图 3-2-11 《进香救驾》抄本（局部），丁明飞提供

三、八仙祝寿戏抄本叙录

（一）《天官八仙》[1]

抄本。① 缙云县七里乡杜村杜四弟抄于民国十六年（1927）春。封面左上题"曲簿八仙"。宽 14 cm，长 20 cm。6 页半。旧毛边纸，毛笔行书，竖排，字体大小不规范。尾附 5 页工尺谱。曲牌标【混蛟龙】【油葫芦】【香桂尾】【天下乐】【寄生草】【尾声】。杜景秋藏本，编号杜村杜景秋 10-5。② 抄本复印件，系过录本。合抄本。抄写时间不详。大开本。钢笔行书，竖排。3 页。每页 8 行，每行约 20 字。封面上题各剧名，下题"杜乾明"。叶金亮藏本，编号叶金亮 7-1。③ 题《天官赐福》。抄于民国二十三年（1934）。毛边纸，长 21 cm，宽 18 cm。3 页。毛笔行书，竖排，曲词字体粗大，道白字体细小。周焕然藏本，无编号。④ 题《天官》。据判断应抄于民国时期。毛

[1] 一名《天官赐福》，又名《大八仙》。

边纸，毛笔行楷，竖排。2页，每页10行，每行约18字。尾有缺页。卢保亮藏本，编号团结村卢保亮7-6。⑤题《天官赐福》。合抄本，长26 cm，宽18.5 cm。抄写时间不详。毛笔行楷，竖排抄写。2.5页，每页8行，每行约22字。大字体曲词，小字体双排念白。错别字甚多。曲牌仅标【滚江龙】【天下落】。丁明飞藏本，编号丁明飞3-2。⑥题《大八仙》。原本、抄写时间均不详。合抄本。毛边纸，钢笔字行书，竖排。3页（单面），每页12行，每行约28字。胡振鼎藏本。编号上坪胡振鼎13-7。⑦题《大八仙》。抄于20世纪50年代。来源不详。

图3-2-12 《天官》抄本（局部），卢保亮提供

合抄本，长28 cm，宽19 cm。毛边纸，毛笔行书，竖排。3页，每页8行，每行20余字。前两页系残页，第一页仅能辨识题目"大八仙"三个字，第二页仅留2行工尺谱。虞礼设藏本，编号虞礼设60-6。

排印整理本。缙云县文化局叶金亮整理[1]。前列剧中人名，后呈现完整的曲牌、简谱、曲词和锣鼓点。

叙天官奉玉帝之旨下凡巡查九州善恶之事。天官首先召四值功曹下降，前去蓬莱召请诸位神仙。再召请寿仙、帝君、财神、观音四仙，四仙赋诗，庆贺华堂。然后东方朔上场，献蟠桃以贺。最后，魁星、白面、财神先后出场。魁星上场，称"跳魁星"。魁星戴魁星头壳，手持笔砚，动作夸张。挥笔三点，一一点中状元、榜眼和探花。天官后台念白："魁星到华堂，题壁做文章；产生麒麟子，得中状元郎。当朝一品，指日高升，连中三元，万里封侯。"白面上场，称"跳白面"，又称"跳加官"。白面戴白脸面具，手持条幅，上写"风调雨顺""国泰民安""五谷丰登"等；财神上场，称"跳金面"。金面戴金脸面具，手捧托盘，托盘上放置一只大元宝，迈大步，手势过头，动作夸张，面露喜气。

曲牌标【点绛】【混江龙】【油葫芦】【香桂尾】【天下乐】【寄生草】【尾声】

[1] 叶金亮主编：《婺剧古韵·传统曲牌选萃》，中国当代文艺出版社2011年版，第89—95页。

【满江红】。在情节和内容上，抄本与排印本属同一祖本，但抄本和排印本略有差别。抄本至东方朔上场止，排印整理本则在尾部缀"跳魁星""跳白面""跳金面"。徐东福说："跳魁星里有三套头：魁星、白面（加官）和财神。小花脸跳魁星时，要跳矮子步。跳时，要求快时很快、慢时很慢，身子一斩齐，不可一步低一步高。因为一上台，要从头跳到尾，中间无停顿、无休息，因此比演出大戏还吃力。这样，每演出前必跳，功夫也就练出来了。"[1]

（二）《小八仙》[2]

抄本。① 题《小八仙》。抄于民国二十三年（1934）。合抄本，毛边纸，长 21 cm，宽 18 cm。2 页。毛笔行书，竖排，曲词字体粗大，道白字体细小。周焕然藏本，无编号。② 合抄本，长 26 cm，宽 18.5 cm。抄写时间不详。毛笔行楷，竖排抄写。共 18 行，每行约 22 字。大字体曲词，小字体念白。抄写时间不详。错别字甚多。未标曲牌。丁明飞藏本，编号丁明飞 3-2。③ 题《八仙》。合抄本。宽 14 cm，长 19 cm。毛边纸，毛笔，竖排。残页，已修补。共 20 行，行约 16 字。抄于 20 世纪 50 年代。封面仅存"一九五"三字。未标曲牌。虞礼设藏本，编号虞礼设 60-56。④ 题《八仙》，系抄本 2 过录本。约抄于 20 世纪 50 年代。来源不详。合抄本，长 28 cm，宽 19 cm。毛边纸，毛笔行书，竖排。1 页半，每页 8 行，每行约 19 字。虞礼设藏本，编号虞礼设 60-6。

排印整理本。缙云县文化局叶金亮整理[3]。前列剧中人名，后呈现完整的曲牌、简谱、曲词和锣鼓点。该本来源待考。

打印本。题《红黑脸八仙》，来源不详。属整理演出本。有曲词、曲谱。曲词同排印整理本，曲谱略异。曲牌标【水仙子】【雁儿落】【清江引】。双龙应必高藏本，编号双龙应必高 6-6。

叙八仙为王母娘娘上寿事。先是八仙上场，再是王母上场，祝寿完毕，八仙各归仙府，最后魁星上场。排印整理本信息完整，抄本则基本省略之。内容上，两个版本几乎一致。曲牌标【新水令】【水仙子】【雁儿落】【沽美酒】【尾声】【清江引】。

黄吉士说："《小八仙》，俗称《九个头八仙》。因王母娘娘上场，加之八仙，主要人物共 9 人，故名。"[4]

[1] 聂付生、方佳编著：《浙江婺剧口述史·附录卷》，浙江人民出版社 2021 年版，第 67 页。
[2] 一名《红黑脸八仙》。
[3] 叶金亮主编：《婺剧古韵·传统曲牌选萃》，中国当代文艺出版社 2011 年版，第 99—102 页。
[4] 黄吉士编著：《西安高腔荟萃集》，浙江人民出版社 2010 年版，第 278—281 页。

图 3-2-13 《小八仙》抄本（局部），周焕然提供

《蟠桃八仙》一般在闹二台时演出[1]。

（三）《对花八仙》[2]

排印整理本。缙云县文化局叶金亮整理[3]。前列剧中人名，后呈现完整的曲牌、简谱、曲词和锣鼓点。

叙四季花神、送子娘娘、五路财神庆贺赐福天官的寿辰事。赐福天官首先上场，奉玉旨召请众仙献瑞。接着五路财神上场，齐唱【神吟歌】【混江龙】【紫露飘香】【笙歌引】。众花神上场，接唱【笙歌引】。然后，众仙齐唱【普天乐】。祝贺完毕，终以【醉花阴】。赐福天官坐高台桌椅，五路财神并排站在桌前的五张椅子上，众花神坐在财神的下方，送子娘娘坐在众神的中间，"三个层次的神仙排列构成一幅唯美的舞台画面，恰似一幅群仙合影图"[4]。

[1] 松阳高腔老艺人说："闹二台，《小八仙》，《小三星》（夜），《蟠桃八仙》（日），取消《封赠》《大团圆》，其他同（头夜）。"（聂付生、方佳编著：《浙江婺剧口述史·附录卷》，浙江人民出版社 2021 年版，第 41 页）
[2] 又名《堆花八仙》。
[3] 叶金亮主编：《婺剧古韵·传统曲牌选萃》，中国当代文艺出版社 2011 年版，第 101—108 页。
[4] 聂付生、方佳等著：《浙江婺剧口述史·旦堂卷》，浙江人民出版社 2021 年版，第 61 页。

(四)《三星八仙》

抄本。合抄本,题《手抄传统剧本》。半页。笔记本,钢笔横排抄写。缙云县文化馆藏本,藏号 74。

叙庆贺福禄寿三星寿辰事。《三星八仙》一般用于寿戏。"福星为天官,身穿挑蟒(大红蟒或天官蟒),头顶九龙天官翅,胸挂天官锁,戴青三挦,手执如意;禄星身穿外加彩裙的绿蟒,头戴湘子巾,手抱乔骨郎;寿星身穿黄蟒,套寿星头壳,手持龙头拐杖;麻姑身穿女式水红蟒,手持佛尘,头戴大过桥,托盘献酒;魁星身穿魁星衣,戴魁星头壳,手持点魁巨笔。"[1]

麻献扬说:"三星,指关公、天官、文昌。"[2]可备为一说。

此八仙一般用于寿戏。

(五)《文武八仙》

抄本。① 合抄本。毛边纸,钢笔行书,竖排抄写。2 页(单面),每页 12 行,每行约 26 字。胡振鼎藏本,编号上坪胡振鼎 13-7。② 合抄本,长 26.5 cm,宽 27.5 cm。1 页,共 26 行,每行约 27 字。周旭廷藏本,编号周旭廷 20-6。

排印整理本。缙云县文化局叶金亮整理[3]。前列剧中人名,后呈现完整的曲牌、简谱、曲词和锣鼓点。

叙韦陀奉天官旨意邀请文武八仙华堂赴会事。《文武八仙》"表演的舞台安排是:紫微天官据正中高台,掌扇仙女分立在两边的椅子上,文曲星和武曲星则分别坐在两侧的高台,文曲星的旁边站着手捧书笔的天聋、地哑,武曲星的旁边站着捧印的关平和持刀的周仓,魁星和

图 3-2-14 《文武八仙》抄本(局部),周旭廷提供

[1] 聂付生、方佳等著:《浙江婺剧口述史·旦堂卷》,浙江人民出版社 2021 年版,第 62 页。
[2] 聂付生、方佳等著:《浙江婺剧口述史·音乐卷》,浙江人民出版社 2021 年版,第 94 页。
[3] 叶金亮主编:《婺剧古韵·传统曲牌选萃》,中国当代文艺出版社 2011 年版,第 83—88 页。

孙悟空站在文曲星和武曲星身后的椅子上，舞台中央的椅子上站着值日功曹。这些神仙边唱【喜鹊音】，边舞出各种造型：关公捋须，周仓持刀，关平捧印，悟空舞棒驱邪，孟子执云帚，天聋、地哑持书笔，魁星手拿巨笔"[1]。"文的是文昌帝领跳，武的是关夫子领跳"[2]。

（六）《张仙送子》

抄本。无封面，无题目，合抄本，长26 cm，宽19 cm。每张土纸中缝均有"朱元利制"四个字。据此判断，抄本或抄于民国。抄本来源不详。毛边纸，毛笔行书，竖排。2页。曲词字体大，道白字体小。曲牌标【点绛】【步步娇】【清江引】。杜景秋藏本，编号杜景秋10-10。

本事出陆文裕《金台纪闻》，民间盛传。叙张仙奉圣母之命下凡送子事。

图3-2-15 《张仙送子》抄本（局部），杜景秋提供

[1] 聂付生、方佳等著：《浙江婺剧口述史·旦堂卷》，浙江人民出版社2021年版，第60页。
[2] 聂付生、方佳编著：《浙江婺剧口述史·附录卷》，浙江人民出版社2021年版，第67页。

（七）《封相》

抄本。① 抄于民国二十三年（1934）。合抄本，毛边纸，长 21 cm，宽 18 cm。7 行。毛笔行书，竖排。周焕然藏本。② 题缺，合抄本，长 26 cm，宽 19 cm。每张土纸中缝均有"朱元利制"四个字。据此判断，抄本或抄于民国。抄本来源不详。2 页半，后附 1 页半工尺谱。页行数不等。曲词字体大，道白字体小。杜景秋藏本，编号杜景秋 10-10。③ 抄本复印件，系 1 过录本。毛笔竖排行书抄写。2 页。每页 8 行，每行约 18 字。封面题"杜乾明"。合抄本。1 页半。毛边纸，毛笔竖排抄写。④ 残页。合抄本，长 19.5 cm，宽 14.5 cm。共 18 行，每行约 17 字。抄于 20 世纪 50 年代。封面仅存"一九五"三字。虞礼设藏本，编号虞礼设 60-56。

排印本。杜景秋整理[1]，系据抄本 2 版、3 版整理。

本事源自《黄金印》，曲牌标【点绛唇】【大封赠】。【大封赠】用笛子吹奏，不过"有时也可用唢呐代奏，俗称'唢呐封'"[2]。角色仅二：一是苏秦，一是黄

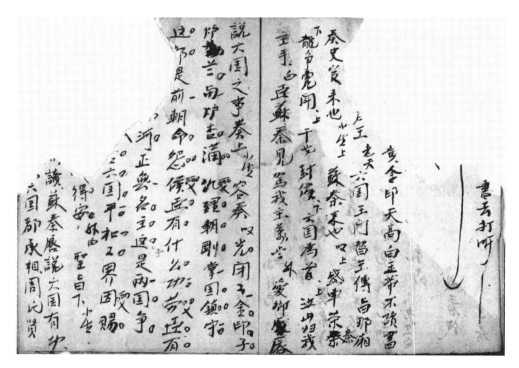

图 3-2-16 《封相》抄本（局部），虞礼设提供

[1] 叶金亮主编：《传统曲牌选萃·婺剧古韵》，中国当代文艺出版社 2011 年版，第 111—113 页。
[2] 叶金亮主编：《传统曲牌选萃·婺剧古韵》，中国当代文艺出版社 2011 年版，第 110 页。

门。叙苏秦游说六国成功并被封为丞相的故事。抄本曲词差别较大,据此判断应源于不同的祖本。

缙云有演出《封相》的风俗,一般放在《闹花台》之后,"《封相》演完,演折子戏"[1];也有"不演《封相》,改演《送子娘娘》"[2]者。

[1][2] 聂付生、方佳等著:《浙江婺剧口述史·音乐卷》,浙江人民出版社2021年版,第101页。

第四章

缙云乱弹、徽戏

在缙云婺剧老艺人的观念中,乱弹和徽戏分属不同的声腔体系。前者唱【平板】【二板】(原金华府、绍兴府等地称【三五七】【二凡】),后者唱【皮黄】【芦拨】。【皮黄】【芦拨】尽管属同一体系,亦有区别。前者称大徽,后者称小徽。麻献扬说:"我的前辈就这样划分了。大徽唱【西皮】【二黄】,以拉小胡琴为主;小徽唱【芦花】【拨子】,以吹笛子(或吉子)为主。浙江婺剧团楼敦传在编曲时,将【芦花】【拨子】并入乱弹中,称小徽是乱弹。这是错误的。过去的戏班,乱弹中没有【芦花】【拨子】的。我认为,乱弹戏借用小徽是可以的,小徽还是小徽。直接称小徽是乱弹,找不到依据。"[1]

第一节 处州乱弹源流略考

处州乱弹,顾名思义,就是原处州府辖区所唱【平板】【二板】的乱弹腔。这里有一个概念必须厘清,即处州乱弹和处州乱弹班。处州乱弹、处州乱弹班是两个性质不同的概念。处州乱弹是一个源自外界、扎根处州的乱弹剧种,处州乱弹班是以唱处州乱弹为主、兼唱其他剧种声腔的戏班。有人说:"处州乱弹,是丽水、松阳、云和、青田、缙云、遂昌等地艺人组班,以唱徽调(【皮黄】与【吹腔】)和乱弹(【三五七】与【二凡】)两类唱调的各戏曲班社的统称。"[2] 这个界定即犯了将处州乱弹和处州乱弹班混为一谈的错误。

[1] 聂付生、方佳等著:《浙江婺剧口述史·音乐卷》,浙江人民出版社2021年版,第92页。
[2] 杨建伟编著:《南戏寻踪——南戏现代遗存考》,西泠印社出版社2007年版,第83页。

一、乱弹溯源和乱弹入浙

（一）乱弹溯源

何谓乱弹？通过梳理相关文献，笔者发现，乱弹是随着历史、地域等因素的变化而变化的戏曲概念，"在继承和吸收诸腔杂调的情况下，形成较为完整的戏曲剧种"[1]。

许荪荃在《秦中竹枝词》所云之"乱弹听彻浑忘味"是见诸文献最早的乱弹记录。许荪荃自注云："乱弹，秦中戏。"[2] 其所指之"秦中戏"，应是流行在陕西地区的秦腔或梆子腔。许荪荃（1640—1688），字生洲，号四山，安徽合肥人。官翰林院侍讲，督学陕西。《秦中竹枝词》作于康熙二十六年（1687）或前[3]。清康熙间刘献廷、卢锡晋也持相同观点。刘献廷云："秦优新声，有名乱弹者，其声甚散而哀，是乱弹始于清初、且为梆子别调也。"[4] 卢锡晋云："乱弹，云即所见梆子腔也。"[5] 秦中戏以梆子击节伴奏，"其声甚散而哀"，民间称其为"梆子腔"，为强调其地域特色，又以"秦腔"称之。因与昆腔之雅正相背离，文人则以"乱弹"相称。陈志勇说："'乱弹'初始得名，是文人群体以昆腔的艺术标准来审视新兴梆子腔的产物。"[6] 此言得之。这些"文人群体"喜欢将"梆子""乱弹"并在一起，因此又有"梆子乱弹"一说。如苏州人徐大椿《乐府记声·源流》云："若北曲之西腔、高腔、梆子乱弹等腔。"乾隆间朱棠《竹枝词》云："各庙梨园赛绮罗，腔传梆子乱弹多。"即是明证。

梆子腔新人耳目，迅速流播大江南北。乾隆年间严长明《秦云撷英小谱》"小惠"条云："弦索流于北部，安徽人歌之为枞阳腔（今名石牌腔，俗名吹腔），湖广人歌之为襄阳腔（今名湖广腔），陕西人歌之为秦腔。"刘献廷所言之"其声甚散而哀"的乱弹就在衡阳听到的。传至北京，以至出现观众"所好惟秦声、罗、弋，厌听吴骚。歌闻昆曲，辄哄然散去"的现象。因此，"改调歌之"的各地方声腔，争相效仿，多有以"乱弹"名者。如道光间张际亮《金台残泪记》云："乱弹，即弋阳腔，南方又谓下江调。"刘豁公《歌场识小录》云："乱弹者何？皮黄之总称也。"抑或还有称其他地方声腔为乱弹者，这里不一一列举。

这些乱弹虽然名称不同，但有一个共同点，即"乱"。主要表现在三个方面。

[1] 张庚、郭汉城主编：《中国戏曲通史》，中国戏剧出版社1992年版，第891页。
[2] 潘超、丘良任、孙忠铨主编：《中华竹枝词全编》（7），北京出版社2007年版，第212页。
[3] 清初学者李柏曾为许荪荃《华岳集》作序，其序作于康熙二十六年（1687年）（[清]李柏著，程灵生、程仪容注释《太白山人槲叶集》，陕西人民出版社2017年版，第46页）。
[4] 《广阳杂记》卷三，载邓之诚著，邓珂增订点校：《骨董琐记》，中国书店1991年版，第89页。
[5] 卢锡晋：《尚志馆文述》卷五《与张山公书》，载《四库未收书辑刊》第8辑第19册，第162页。
[6] 陈志勇著：《清代梆子皮黄戏源流考论》，中山大学出版社2022年版，第111页。

其一，曲调之乱。徐珂说："乱弹……其调合昆腔、京腔、弋阳腔、皮黄腔、秦腔、罗罗腔而兼有之。"[1]所谓"兼有之"，即杂各腔而演之。《金台残泪记》卷三云："今都下徽班，皆习乱弹，偶演昆曲，亦不佳。"[2]所谓"皆习乱弹"，就是兼唱各种声腔之义。从《缀白裘》所集的许多梆子戏中可以看出，"常在一剧中，曲牌也有，吹腔、时调也有，乱弹腔、西秦腔也都有"[3]。其二，内容之乱。康熙年间，寄旅散人为章回小说《林兰香》第二十七回批语云："所谓梆子腔、柳子腔、罗罗腔等派者，真乃狗号，真乃驴叫，有玷梨园名目也。"乾隆年间，檀萃说："无学士大夫润色其词，下里巴人徒传其音而不能举其曲，杂以唔咿吾于，其间杂凑鄙谚伧，不堪入耳，故以'乱弹'呼之。"[4]焦循《花部农谭序》将其概括为"曲文俚质"，也是着眼于其文风。其三，乐器之乱。秦腔原用弦索伴奏，魏长生入京，改为胡琴："蜀伶新出琴腔，……其器不用笙笛，以胡琴为主，月琴副之。"（吴太初《燕兰小谱》）清人徐筱汀评曰："（这）无妨随意乱拉，不似弹琵琶时还须兼顾拍子之受限制。"青木正儿说："盖乱弹者，当指众多乐器合奏热闹之谓也。闻之保定之某君曰：'今故乡有演乱弹者，合奏乐器，甚形热闹，而有趣味。虽记忆不详，确系笛、胡琴、弦子、鼓锣等皆备，笙亦用。'由此，亦可为考乱弹性质一助也。"[5]"乱"俨然成为昆曲外所有地方戏的类属特性，李斗才以"乱弹"统称之。持此观点的还有焦循、徐珂等。至于称"乱弹"为专属【三五七】【二凡】（或【平板】【二板】）者（即狭义的乱弹），应是乱弹入浙、闽、赣之后出现的一种特殊的称谓。

（二）乱弹入浙

毫不夸张地说，浙江是乱弹的天下。浙江原上八府几乎都有乱弹流播的踪迹。绍兴大班、台州乱弹、温州乱弹、浦江乱弹、常山乱弹、处州乱弹分别出自绍兴府、台州府、温州府、金华府、衢州府和处州府。地域有别，乱弹曲调的称呼也有些差异。绍兴大班、浦江乱弹的【三五七】，台州乱弹称【紧中慢】，温州乱弹称【正原板】，处州乱弹称【平板】；绍兴大班、浦江乱弹的【二凡】，台州乱弹称【二焕】，温州乱弹称【二汉】，处州乱弹称【二板】。这说明流播于各府县的浙江乱弹彼此都有一种亲缘关系。

乱弹入浙有两种截然不同的说法，即源于北方的西秦腔和浙江本地的啰啰调。

[1] 徐珂编纂：《清稗类钞·戏剧》第37册（第5版），商务印书馆1928年版，第6页。
[2] 张次溪编纂：《清代燕都梨园史料正续编》上册，中国戏剧出版社，1988年，第240页。
[3] 《婺剧》，载安徽大学艺术学院、安徽艺术学校编：《刘静沅文集》，安徽文艺出版社1997年版，第555页。
[4] 万素：《徽班徽调史料摘录》，载颜长珂、黄克主编《徽班进京三百年祭》，文化艺术出版社1991年版，第172页。
[5] 青木正儿著，王古鲁译著：《中国近代戏曲史》，作家出版社1958年版。

前者以罗萍、流沙为代表，后者由叶开沅、张世尧、黄吉士提出。前者的观点是：绍兴乱弹中的【二凡】源于秦腔中的【二犯】，绍兴乱弹中的【三五七】是秦腔的变调；后者的理由是："至今，衢州、龙游、江山、金华、兰溪、东阳、常山、开化等地农村尚把【三五七】【二凡】【芦花】统称为啰啰调。"[1] 比较而言，笔者倾向前者的观点。

首先，较有说服力的内证。传奇《钵中莲》是万历年间江南艺人撰写的一部传奇。现存明万历四十七（1619）玉霜簃藏抄本。叙奉化王合瑞妻殷凤珠与湖口捕快韩成的故事。据有人考证："全剧词句中有一些绍兴的民间语汇，如丑角所说的'我土地公公若生眼乌珠了，再也弗（勿）吃眼前亏哉'，如净角所说的'索性打句绍兴乡谈把你听听，伯甗过钱塘江'等，都说明该剧是流行于东南一带的剧目。"[2] 重要的是，【西秦腔·二犯】属七言对偶剧体，与"绍剧【二凡】文体格式相同"[3]。这说明《钵中莲》在明万历年间就已流播至南方浙江一带。这是其一。其二，【二犯】和【二凡】都用于"情节紧张、矛盾激烈处"[4]。这又说明，秦腔的【二犯】与浙江乱弹【二凡】的情感表达确有某些相通之处。其三，【西秦腔】【西秦腔·二犯】与浙江乱弹【二凡】【三五七】都是"双唱调板套"[5]的结构。如《搬场拐妻》，收入《缀白裘》六集，题有"西秦腔"字样。该剧有两支【西秦腔】，皆为长短句。其一云："挽丝缰，跨上了驴儿背。挽丝缰，跨上了驴儿背。偷睛瞧着小后生，他有情，奴有心，相看相看，两定睛，这姻缘却原来在此存顿……"这种上下句对置的分句、长短句结构与绍兴乱弹【三五七】的结构特征几乎一致。接下去，丑角唱"还是一心忙似箭，果然两脚走如飞"，净角、丑角同唱"饶他走上焰魔天，脚下腾云须赶上"，"其七言对偶及情绪、气氛，与《补缸》中王大娘追赶顾老儿时所唱如出一辙"[6]。

【西秦腔】属于吹腔系统。因与南方【枞阳腔】中的吹腔有异，时人又以【秦吹腔】名之。钱南扬在《梁祝戏曲辑存》中收录吹腔《访友》，标云"咙咚调"。咙咚调就是秦吹腔，其曲词多为七字句，也有三三七、三五七句式。[7] 这种吹腔源自弋阳腔，流沙说："干唱的弋阳腔加上管乐（唢呐）伴奏后，再从某一个音乐曲牌中抽出两句腔，以组成上下两句为一个乐段的曲调，这就形成原始性的吹腔。……唢呐再换用笛子伴奏的四句腔，因无适当名称，就被陕西人称为'吹腔'

[1]《浙江乱弹源流初探》，载叶开沅著《叶开沅戏曲论文集》，中国戏剧出版社2005年版，第75页。
[2] 袁斯洪：《绍兴乱弹简史》，载华东戏曲研究院辑：《华东戏曲剧种介绍》第1集，新文艺出版社1955年版，第73页。
[3][4] 罗萍著：《绍剧发展史》，中国戏剧出版社1996年版，第54页。
[5]《洛地自述》，载编辑部编：《戏曲研究》第79辑，文化艺术出版社2009年版，第360页。
[6] 杨志强主编：《绍剧》，浙江摄影出版社2014年版，第11页。
[7] 钱南扬著：《梁祝戏曲辑存》，古典文学出版社1956年版，第22—28页。

了。"[1]秦吹腔中亦有【批子】。这亦被婺剧乱弹所传承。

其次，较合理的旁证。旁证之一，清陕西蒲城人屈复在江南听曲的经历。屈复在其《弱水集》卷一四里有撰于康熙六十年（1721）三月的《听歌》四首。云：

> 樊水村边溯绿波，梨园清韵驻清舸。不须金谷明珠好，值得飞尘半日歌。
> 不信杨花白胜雪，却教云影碧于天。迟声细叠莺千啭，丝竹方知谢自然。
> 春来红豆几枝生，只是无由问姓名。台下万人静如水，一时齐赏按新声。
> 石郎度曲百花香，故国花前春昼长。一出函关三十载，江南重听奏霓裳。

前有作者注，云："予性不喜弋阳，辛丑三月，泊舟樊水，歌者貌寝，而曲韵独妙，流连竟日，为四绝句。"[2]

罗萍、流沙认为，诗中的"樊水"就是绍兴的樊江，屈复所听的曲就是绍兴乱弹的【二凡】或者【三五七】，因为"只有这种吹腔，才能体现屈复所说的特点"[3]。屈复（1668—1745），字见心，号悔翁，又号金粟道人，陕西蒲城县人。清乾隆元年（1736），举博学鸿词，不就试。足迹半天下，豪肠感慨。有《弱水诗集》。

旁证之二，浙江海盐彭孙贻《采茶歌》所描述的"太平歌"。歌词是："山西茶商大马驮，蛮娘劝酒弋阳舞。驮金尽向埭头过，边关夸调太平歌。"（《茗斋集》卷一七）这里的"边关夸调太平歌"，就是"山西太平县的戏曲"[4]。浙江海盐人彭孙贻所谓的"太平歌"就是"从山西太平县传入浙江的乱弹腔"[5]。"太平歌"即【太平三五七】。《中国戏曲音乐集成·浙江卷》编委说："【太平三五七】为【三五七】声腔中的基本调，分为上、下两句，开唱前由道白向唱腔过渡音，即为【套板】。"[6]

除此，"浦江调"的称谓也值得引起我们的重视。浦江调是江西广信班、饶河班艺人对浦江乱弹【二凡】的称呼。相沿成习，【浦江调】遂成为江西乱弹的曲

[1] 流沙著：《清代梆子乱弹皮黄考》，国家出版社2014年版，第28页。
[2] 《绍兴乱弹是来自山西的西秦腔》，载流沙著：《宜黄诸腔源流探——清代戏曲声腔研究》，人民音乐出版社1993年版，第117页。
[3] 《绍兴乱弹是来自山西的西秦腔》，载流沙著：《宜黄诸腔源流探——清代戏曲声腔研究》，人民音乐出版社1993年版，第119页。
[4][5] 《绍兴乱弹是来自山西的西秦腔》，载流沙著：《宜黄诸腔源流探——清代戏曲声腔研究》，人民音乐出版社1993年版，第120页。
[6] 《中国戏曲音乐集成·浙江卷》绍兴市分卷编写组：《中国戏曲音乐集成·浙江卷·绍兴市分卷·绍剧卷·分卷之八》，第3页。

调。[1]"其中,浙调即乱弹的【三五七】,浦江调即浦江乱弹的【正宫二凡】。"[2] 浦江乱弹的【正宫二凡】为何又称浦江调?这是个饶有兴味的话题。

我们知道,《补缸》是传奇《钵中莲》第十四出题名,【西秦腔二犯】又是该出的主要唱腔。由《钵中莲》改名的浦江乱弹《大补缸》,"其故事情节一如《钵中莲》全剧,旧时作为'会场戏'而常有演出"[3]。巧合的是,在浦江方言中,"补缸"读作"bǔguǎng","浦江"读作"pūguāng",两词的读音几乎一致。笔者认为,既然【二凡】源自【二犯】,那么,【二凡】就与"补缸"一词有了某种联系。《大补缸》既然唱【二凡】,"补缸"又与"浦江"谐音,艺人将《大补缸》中的【二凡】称为"浦江调",就是情理之中的事。因此,"浦江调"并不是江西艺人对浦江乱弹【二凡】的指称,而是浦江艺人演出《大补缸》的过程中所造的一个新词,后又被江西艺人所接受并广泛传播。如果此说成立,"浦江调"又是秦腔入浙的一个重要佐证。

二、上四府乱弹

上四府乱弹,即指金华府、衢州府、严州府和处州府地区流行的乱弹。据笔者所知,上四府都有乱弹流播的记载,直接以地名命名的乱弹就有浦江乱弹、东阳乱弹、常山乱弹、处州乱弹等。

(一)金华府的乱弹

金华府是上四府乱弹的重镇,其戏班子遍布金华、浦江、东阳等地,其中又以浦江乱弹班最多。浦江是个戏窝子,除了常年举行的会场戏(俗称斗台)之外,每年从阴历正月初三新郎戏开始,相继上演太公戏、禁山戏、太平戏、还愿戏、花烛戏、生辰戏、寿戏,直至腊月廿四的关门戏为止,演戏不断。如,文溪村是浦江县嘉兴乡的一个千户大村,村里流传一句民谚,叫"大溪楼的戏,前吴的祭"。文溪村一年"总要演上30多场戏"[4]。浦江乱弹班以日军侵占浦江为界,分前后两个时期。前期戏班多且活跃。据载有十几个戏班[5];后期骤减,"抗日战争时期,仅存3个班;抗日战争胜利后,又新组两班"[6]。浦江孵化的戏班甚多,著

[1] 参阅《江西戏》,载中南军政委员会文化部编:《进一步贯彻"百花齐放,推陈出新"的方针·中南区第一届戏曲观摩会演大会专集》,中南人民文学艺术出版社1953年版,第19页。
[2] 《中国戏曲志·江西卷》编辑委员会编:《中国戏曲志·江西卷》,中国ISBN中心1998年版,第101页。
[3] 罗萍著:《绍剧发展史》,中国戏剧出版社1996年版,第53页。
[4] 楼生土主编:《文溪村志》,2007年,第307—308页。
[5] 黄吉士转述陈应法的话说,1916年前后,金华的乱弹班有16个。他能记忆的有义乌大新春、浦江楼长春、大荣和、大联春、朱品玉、钟庆和、老凤堂、楼新俞、大红福、金庆和(聂付生、方佳等著:《浙江婺剧口述史·音乐卷》,浙江人民出版社2021年版,第170页)。
[6] 浦江县志编纂委员会编:《浦江县志》,浙江人民出版社1990年版,第539页。

者有大新春班、大新禧、大云和、楼新聚、张庆云、朱品玉、潘鸿福、大鸿福、楼新玉、新永和、黄荣和、盛庆云、新春聚、张春云、新春舞台等。浦江乱弹班多以"赛云"为班名，如老赛云、郭赛云[1]。光绪三年（1877），赛云班在遂昌县王坞村演出，并题壁云："三月初五日进门，赛云班众友到此叙。"此赛云班很有可能就是浦江班。戏曲专家戴不凡对浦江班的演出非常熟悉。他说："浦江班除了唱高腔的以外，它的乱弹班是最出名的。后来的所谓'浦江班'，其实已成为'乱弹班'的代名词。"[2]

东阳是三合班集中的区域，尽管乱弹戏非常盛行，但多数乱弹班都与高腔班、昆腔班合班，因此，纯以乱弹班招揽观众的很少。据载："清朝末年民国初期，东阳戏鼎盛，名班林立，采茶遍布，名班中有唱高腔的紫云、金玉、红玉、荣春、荣华、金聚、凤祥等，有唱乱弹的大连升、大荣春、大舞台、大鸿福、王凤台、马品玉等，有唱昆腔的金玉和唱徽戏的春聚等。"[3] 其中六个乱弹班，很快演变成三合班。当然，因为时代和观众审美趣味等原因，东阳的三合班皆以乱弹为主。

（二）衢州府的乱弹

衢州府的乱弹发展历史亦很悠久。清嘉庆年间《衢州县志》卷二八载："郑桂东有《竹枝词》云：'送余乌饭乐宽闲，演戏迎神遍市阛。妙舞清歌人不醉，乡风贪看乱弹班。'"[4] 郑桂东（生卒年不详），字芗林，号湘舲，衢县人。道光二十三年（1843）举人。衢州府盛行乱弹，却无纯正的乱弹班，乱弹戏几乎都和其他声腔合班演出，如二合半、三合班等，但常山县却有以常山命名的乱弹，即"常山乱弹"。"常山乱弹"一词仅见于周大风等整理之《浙江地方戏曲音乐选》和《中国戏曲志·浙江卷》。《浙江地方戏曲音乐选》云："常山乱弹是三合班中所用的乱弹，比较古老，其曲调似乎是由西秦腔与昆腔相融合，而逐渐演变成乱弹中【三五七】等基本曲调的一种过渡形式。"[5]《中国戏曲志·浙江卷》云："乱弹尖（个别班社称龙宫或常山乱弹），属乱弹之早期唱腔，存在于《昭君和番》《贵妃醉酒》等剧的唱腔之中。其唱腔特点，如唱词格式、音乐结构等方面，均与前述之龙宫相似。其中《昭君和番》一剧的唱腔，尚保留着较完整的曲牌连缀体的痕迹；《贵妃醉酒》《山伯访友》等剧的唱腔，也都遗留有曲牌体的某些特征。"[6] 为何如此命名，有无依据？不得而知。据载，常山县曾有乱弹班，但无常山乱弹的

[1] 聂付生、方佳编著：《浙江婺剧口述史·附录卷》，浙江人民出版社2021年版，第125页。
[2] 戴不凡：《浙江家乡戏曲活动漫忆》，载中国人民政治协商会议浙江省委员会文史资料研究委员会编：《浙江文史资料选辑》第25辑，浙江人民出版社1983年版，第49页。
[3] 《东阳县戏曲志资料汇编》，1987年版，第3页。
[4] 丘良任、潘超、孙忠铨等编：《中华竹枝词全编》（四），北京出版社2007年版，第99页。
[5] 周大风等整理：《浙江地方戏曲音乐选》，浙江人民出版社1956年版，第163页。
[6] 中国戏曲志编辑委员会编：《中国戏曲志·浙江卷》，中国ISBN中心出版社2000年版，第282页。

记载。[1]这些所谓的"常山乱弹"剧目也仅出现于浦江乱弹班。

（三）严州府的乱弹

严州府的乱弹发展较为薄弱，有乱弹班的仅桐庐、分水等少数地方。据20世纪50年代的老艺人说："浦江乱弹稍差的演员一般都到桐庐搭班，可见，当时桐庐也有浦江乱弹的班子。"[2]桐庐的乱弹班只有记载于黄吉士口述中的潘荣春班。1962年，原衢州市婺剧团作曲黄吉士曾采访过陈石法。陈石法讲述他18岁"瞒住父亲，逃到桐庐潘荣春班学戏"的经历，云："学了6个月，正逢春节戏班休假，他只得回家过年，遭到父亲严词责骂。陈石法依然我行我素，过完春节，又回到桐庐分水。戏班易主，改名潘新春班。陈石法找到潘新春班，参加了戏班正月、二月的演出。农村春耕开始，农活忙，无人看戏，生意清淡。戏班照例暂停，演员各自回家，待秋后通知，再回团参演，陈石法无奈只得返回家里。这回，他的父亲非常恼怒，把他吊起来拷打，一定叫他答应不再演戏才肯罢手。陈石法初心不变，坚决想学戏。八月，打听到潘新春班还在分水演出，毅然前往。从此三年，待在戏班。没戏演时，宁愿在外打工混日子，就是不肯回家。"[3]

三、处州乱弹班

处州乱弹是稍异于浦江乱弹的另一种乱弹声腔。处州乱弹，因处州府而得名，庆元人称"横箫戏"，景宁人则称"英川乱弹"，流行于今丽水市所属县市。曲调有【平板】【乱弹尖】【慢板心】【二汉】等。【平板】又称【碧湖调】，【二汉】又称【二唤】。叶明生说："必湖调实际是碧湖艺人所唱乱弹曲调，它与浙江所唱【三五七】极相近，此调江西赣剧称为【浙调】。"[4]必湖调，即碧湖调。碧湖，地处瓯江中游，可上溯云和、龙泉，下达青田、温州。因碧湖调的影响，"因为平板腔调与龙泉、庆元一带的'菇民戏'所唱的碧湖调相近，所以也就把平板叫作碧湖调"[5]。

清末以后，处州乱弹班艺人为生计考虑，除处州乱弹外，一般兼演其他声腔，或昆腔或徽戏或滩簧等。处州毗邻温州，所以，还有戏班兼演京剧。

（一）林月台班

建于光绪年间，班址丽水碧湖上黄村[6]。主要艺人有林保泰（老外）、林宽泰

[1] 周鸿富主编、常山县志编纂委员会编：《常山县志》，浙江人民出版社1990年版，第520页。
[2] 聂付生、方佳编著：《浙江婺剧口述史·附录卷》，浙江人民出版社2021年版，第31—32页。
[3] 聂付生、方佳等著：《浙江婺剧口述·音乐卷》，浙江人民出版社2021年版，第175页。
[4] 《福建乱弹与江西戏曲考》，载中国戏曲志江西卷编辑部编：《江西戏曲志资料》第1期，1986年，第24页。
[5] 苏子裕著：《戏曲声腔剧种丛考》，江西教育出版社2023年版，第411页。
[6] 丽水市莲都区志编纂委员会编：《丽水市莲都区志》（下），方志出版社2018年版，第984页。

（老旦）、林诗泰（正生）、王兰旺（正生）、杨德善（正生）、林福金（丑角），林元升（四花）、吕逢林（大花）、袁树奎（小生）等。演出《一把抓》《二度梅》《三仙炉》《四川图》《五熊阵》《六部大审》等剧目。主要巡演于丽水、缙云、宣平、松阳、遂昌、青田、庆元、龙泉等一带。"约在1922年，该班社赴福建浦城演出后散班，因经济拮据，缺少返家路费，便将行头典当给他人，此后终未赎回。"[1]

（二）章旦班

又称新新舞台。叶旭夫组班于1917年。叶旭夫（1862—1949），号小仙，小名阿棚，浙江青田县朱岙村人。富家子。勤奋好学，授禀贡生。小时有卜者言其晚年有"三年住祠堂角之苦"。"长大后，未有稍忘"，遂典卖百余担田产，创建戏班新新舞台，自任班主，章旦人称"章旦班"[2]。戏班招收学员50余人，聘请温州师傅教戏。学乱弹，兼学京剧。两年后开红台。服装道具簇新，"极具观赏效果，轰动一时"。巡演丽水、金华、衢州、玉山等地，散班时间未详[3]。

（三）黄庄班

清咸丰九年（1859），组班于章村乡黄肚村。光绪初，班址迁至同乡黄庄村。演出于温州、闽北等地。民国初期，在金华与金华徽班斗台，金华徽班用高薪收买黄庄戏班几个台柱，黄庄班办不下去，被迫散班[4]。

（四）易俗舞台

1918年由叶虎臣、叶莲池、朱大金组班于松阳。叶虎臣（1894—1972），原名叶文秉，松阳县西屏镇人。班址设在松阳城西郊塔寺下村五显殿。艺人有小生张岩寿、周筱仁，正生周宽义、王朝林、叶祖标，武生温怀订，正旦蔡金宝、郑学宝，小花徐国仁、吴朝遇，四花叶祖龙，小旦吴凤麟。主演乱弹，兼演京剧。乱弹有《白玉钗》《女中魁》《玉连环》《双救驾》《红鸾喜》《双玉坠》《同恶报》《佛门寺》《九更天》等，京剧有《四杰村》《莲花湖》《拾玉镯》《董家山》《李陵碑》《白水滩》《三稚园》《黄鹤楼》《八义图》《新安驿》《南天门》《六月雪》《铁公鸡》等。1924年年初散班。

（五）同福昌班

刘恒忠、刘恒恕组建于1921年春。刘恒忠、刘恒恕，绰号白果、乌果，生

[1] 刘程远著：《处州演艺》，浙江古籍出版社2014年版，第198页。
[2] 《章旦乡志》编纂委员会编：《章旦乡志》，浙江人民出版社2013年版，第313页。
[3] 《章旦乡志》编纂委员会编：《章旦乡志》，浙江人民出版社2013年版，第230—231页。
[4] 青田县志编纂委员会编：《青田县志》，浙江人民出版社1990年版，第603页。

卒年不详，庆元二都乡人，系孪生兄弟。兄弟俩一演小生、一扮花旦。艺人主要有多面手吴宏渠、挂须正生吴严州、文花脸吴守吉、武花脸刘朝儿、旦脚吴李生、青衣毛水根，后场鼓堂吴炳基、龙头（锣钹）丐尾巴、正吹吴贵山、副吹烂劣等。白果、乌果擅演《僧尼会》，刘依娟、柳朝裕和吴宏渠擅演《断桥》，吴守吉善演《渭水访贤》之姜尚，吴严州善演《辕门斩子》中之杨六郎。兼唱徽戏、乱弹、滩簧等多种声腔兼演。剧目有京胡戏（西皮、二黄）、横箫戏（吹腔、乱弹）、毛胡戏（滩簧）等一百多本，如《双贵图》《九龙鞭》《满门福》《鸳鸯带》《窦娥冤》等。除在庆元演出外，尚去龙泉、云和及福建的松溪、政和、寿宁、浦城、建阳等地为菇民上演酬神戏，1934年散班[1]。

（六）吉昌班

始建于1933年，以演"处州乱弹"为主，兼唱徽戏，俗称"二合班"，班主汤吉昌。曾一度易名何松春班，又曾归并齐德武班，后被黄凤玉所承接，虽几经起落，但一直坚持到1949年。骨干演员有小生刘学成、正生杨德善、老外王井春、大花吕凤林、大花叶锡明、大花杨坤度等。演出《前后药茶》《一把抓》《紫霞杯》《斩蛟龙》《九件衣》《老背少》等[2]。

（七）团体舞台

1940年由汤吉昌组建。成员构成、演出等情况均不详。汤吉昌（1879—1969），浙江松阳县三都乡人。个高，瓜子脸。13岁学戏。工花旦。曾搭班浦江班、永康班。擅演《铁弓缘》《碧玉簪》《玉蜻蜓》等。远近闻名，民间有"松阳一条枪"之称。麻献扬说："梅兰芳看过他的戏，对他的戏评价很高。《双合印》《前后药茶》演得很好。"[3] 包志林说："我在文化馆工作时，他还在。他从艺70多年，演过《铁弓缘》《乌龙院》《桑园会》《玉蜻蜓》《碧玉簪》等戏。他身段好，嗓音好，塑造的女性形象深入人心，像《哑背疯》中的哑父疯女、《前后药茶》中的恶妇、《僧尼会》中的小尼姑，都到了出神入化的程度。"[4]

（八）何新春班

1927年由林永定木偶班（处州乱弹）转为人戏班，班主何奎祥。何奎祥（生卒年不详），龙泉县均溪乡人。名伶有花旦汤吉昌、大花吕凤林、正生杨德善、小生杨坤茂等。1934年，齐德武领班，更名项新玉班。除汤吉昌离班外，基本上是

[1] 中国戏曲志编辑委员会编《中国戏曲志·浙江卷》，中国ISBN中心出版社2000年版，第545页。
[2] 刘程远著：《处州演艺》，浙江古籍出版社2014年版，第196页。
[3] 聂付生、方佳等著：《浙江婺剧口述·音乐卷》，浙江人民出版社2021年版，第99页。
[4] 聂付生、方佳等著：《浙江婺剧口述·观众卷》，浙江人民出版社2021年版，第24页。

原班人马。1940年,存放于大港头天后宫的戏服被日寇飞机掷弹烧毁,戏班解散。1941年重建。中华人民共和国成立之初改名河边金婺剧团[1]。

另外,清朝末年民国初期,庆元县合湖、荷地、岭头、斋郎、五都、黄坛等乡村还流行菇民戏,其中以刘恒忠、刘恒恕组班的同福昌班最有影响[2]。

第二节　缙云徽班徽戏溯源

缙云徽班徽戏由两个声腔构成,即【芦花】【拨子】(下简称"芦拨")和【西皮】【二黄】(下简称"皮黄")。之所以称其为两个声腔,"是因为它们在表现形式上已经各有完整的一套。其中每一板调均分男女宫,又在同一板调中有生、旦、净、末、丑的行当、唱腔之区别"[3]。我们考察缙云徽班徽戏,首先得从考察这两个声腔的源流开始。

一、"芦拨"

"芦拨",缙云徽班艺人称小徽,金华徽班艺人称徽戏,乱弹班艺人则称乱弹。安徽徽班有"吹拨",安徽徽班的"吹拨"与婺剧徽班的"芦拨"是一脉相承的。【芦花】就是安徽徽班中的吹腔,【拨子】就是安徽徽班中的【拨子】。

（一）吹腔

据称,吹腔源于四平腔。周贻白说:"'吹腔'亦即'吹调',系由明代的'四平腔'发展而来。"[4]四平腔,又作四平调,由弋阳腔"稍变"而成。其名最早见于杭州人胡文焕刊于约明万历二十一年(1593)至明万历二十四年(1596)间的戏曲散曲选本《群音类选》"诸腔卷"中,该卷题注:"如弋阳、青阳、太平、四平等腔是也。"[5]其后,顾起元《客座赘语》、沈宠绥《度曲须知》、李贽《序批评三国志通俗演义》、张大复《梅花草堂曲谈》等均有提及。由弋阳"稍变"而成的四平腔,一般被视为与弋阳腔并列的一种新腔,但也有把"弋阳四平调"看成一个整体的学者,如李贽在《序批评三国志通俗演义》有云:"燕会而俗,设糖饼五牲,唱弋阳四平腔戏,宾以为敬。"[6]

[1] 丽水市莲都区志编纂委员会编:《丽水市莲都区志》(下),方志出版社2018年版,第986页。
[2] 余绪主编、《庆元县志》编纂委员会编:《庆元县志》,浙江人民出版社1996年版,第493页。
[3] 聂付生、方佳编著:《浙江婺剧口述史·附录卷》,浙江人民出版社2021年版,第153页。
[4] 周贻白著:《中国戏剧史长编》,上海书店出版社2007年版,第645页。
[5] 据明刊本影印《新刻群音类选·诸腔卷一》第3册,中华书局1980年版,第1453页。
[6] 朱一玄、刘毓忱编:《中国古典小说名著资料丛刊·〈三国演义〉资料汇编》,南开大学出版社2012年版,第237页。

无独有偶，20世纪50年代，浙江婺剧团曾组织婺剧老艺人座谈，当时有一段会议记录，云：

> 有人说，衢州西安高腔是弋阳四平调，演唱时由鼓板、小锣接腔。据江和义老先生说，与娜妮老师傅（过去老正吹）说，在清朝光道前（1821年前），（三合）没有弦管乐器，干唱，但鼓和锣仍有的。并且专门有四个人帮唱（这四个人便是徒弟，须唱五年），因此，三合就无科班，而只有带徒弟形式。东阳三合亦是带徒弟办法。徒弟者，在某台角，击一大锣。由大锣起，再做演员。据说，在道光年间才有一根笛子出现，以后陆续增加弦乐器如提胡等。老板为了节约开支，就把徒弟名额去掉，乃由鼓板代唱。这以后，帮唱就由乐队担任了。[1]

如果我们不抱任何偏见的话，这段记录与明代先贤的说法是完全一致的，只是一个作"腔"、一个作"调"而已。"调"和"腔"在明代则经常交换着使用。汤显祖之"至嘉靖而弋阳调绝"（《宜黄县戏神清源师庙记》）、《双错鸳自序》之"旧有弋阳调，演普门大士收青鱼精一剧，辞旨俚鄙"，即是明证。这说明，弋阳、四平两腔时常合在一起演出。至于西安高腔是如何从弋阳腔演变为"弋阳四平调"，由"鼓板、小锣接腔"又是如何演变为"一根笛子""陆续增加弦乐器如提胡等"，尚待考证。也许就是明代徽池雅调在衢县流播的遗存吧。但有一点基本可以肯定，西安高腔并没有演变成婺剧徽戏的【芦花】，婺剧徽戏的【芦花】应另有源头。笔者认为，婺剧徽戏【芦花】的源头还应到安徽徽班里去寻找。

另据欧阳予倩考证，吹腔又称梆子调，谓"《梅龙镇》《乌龙院》等，从前都唱的是吹腔"[2]。据此，周贻白断曰："'吹腔'不仅是'梆子腔'所包括的一项声腔，同时也可作为'梆子腔'的代称。"[3] 吹腔又称"梆子"，这个称呼一直保留在婺剧徽戏里。徐锡贵在其遗稿中，凡唱【芦花】的曲调皆称"梆子"，就是明证。徐锡贵还比较详细地记载了梆子腔的音乐结构、音乐特征、伴奏形式等，云："梆子有【梆子头】（【小桃红】）【倒板】【原板】【垛板】【游板】【开口板】【落山虎】【尾声】等。曲调宜用于抒情场合、表达轻松、愉快、活泼的情绪。伴奏上讲究华丽、优美、丰满、结实，另有男宫和女宫之分。曲调基本固定，不能随意变化。但它在填词和垫腔上可以灵活机动，也可以任意在各种板调中转来转去或者抢板开腔（即省去某句过门）。它保持着原始曲牌形式的某些特点，但演唱起来仍然

[1] 聂付生、方佳编著：《浙江婺剧口述史·附录卷》，浙江人民出版社2021年版，第29页。
[2] 欧阳予倩：《谈二黄戏》，转引自周贻白著：《中国戏剧史长编》，上海书店出版社2007年版，第645页。
[3] 周贻白著：《中国戏剧史长编》，上海书店出版社2007年版，第645页。

是非常灵活自如。"[1]其曲调结构与婺剧前辈曲家称之为乱弹腔的曲调结构完全一致，这也验证了"昆弋腔又称梆子腔"的说法。为何称"梆子"为"芦花"？因为《芦花记》在《古柏堂传奇》中为乱弹梆子腔"[2]。称"梆子"为"芦花"，应与《芦花记》（浦江乱弹名《芦花絮》）这个剧目在上四府演出有关。同时，"吹腔"一词仍保留于上四府老艺人的记忆，原建德婺剧团花旦施秀英说，"吹拨是'拨子'和'吹腔'的合称"[3]，就是一证。

（二）拨子

拨子，又名高拨子、老拨子。安徽徽戏中就有拨子调，但其来源说法不一，或源于北方之秦腔，或"为弋阳腔的支流"，或"出于应天府高淳县"，或"出桐城"，等等。1954年，学者刘静沅曾在皖南地区做了详细的剧种考察。他转述皖南的徽戏艺人的话说："拨子就是梆子。"刘静沅解释说："在他们的方言中是'梆''拨'同音的。有的艺人称拨子为'二梆子'或'二凡'。"又举不同版本的徽戏剧本《斩经堂》《烈火旗》为例说："同样一段唱词，这本写'拨子'，那本却写'二凡'。可见，'拨子''二凡'可能是一种曲调，更可能'拨子'是由'二凡'演变而成的。"为此，他得出结论说："不论'拨子''二凡''梆子'，都是秦腔系统的。"转而，他又辨析说："二黄中比较老的调子'唢呐二黄'，婺剧中称为'老二黄'。有些唱'唢呐二黄'的剧目如《大回朝》《淤泥河》等，徽班的老路子都唱拨子。可见较早的'唢呐二黄'都可能是由拨子演化而成。二黄原板则是由唢呐二黄演变出来的。"[4]如前所言，【二凡】源于【二犯】，【二犯】流播至安徽，演变而成【拨子】。流沙说："清乾隆年间，由西秦腔演变的枞阳腔再受北方戏曲的影响，不仅吸收秦腔梆子的曲调，还增加了击梆为板。这就是由西秦腔'二犯'发展而成的徽调梆子腔，用海笛伴奏的俗名'老拨子'，标志着石牌腔从此就在安徽形成。"[5]

其实，单一的吹腔还不能成为石牌腔，吹腔与拨子相配，组合而构成石牌腔，就如《徽剧音乐》所说："吹腔和拨子，在表现力上各有其擅长和不足之处。吹腔为南方音调，其曲调婉转柔和；拨子则具有西北音调高亢激越的特点。加上吹腔和拨子同宫（正宫调），故徽班艺人常用'吹拨合目'（即在一个戏里同时采用吹、拨两种唱腔）的办法来达到取长补短、相辅相成的效果。这个时期徽班所使用的以吹

[1] 聂付生、方佳编著：《浙江婺剧口述史·附录卷》，浙江人民出版社2021年版，第153页。
[2] 王维丽、李庆元编注：《王芷章文集》，商务印书馆2016年版，第179页。
[3] 聂付生、方佳等著：《浙江婺剧口述史·旦堂卷》，浙江人民出版社2021年版，第64页。
[4] 《婺剧》，载安徽大学艺术学院、安徽艺术学校编：《刘静沅文集》，安徽文艺出版社1997年版，第558—559页。
[5] 《宜黄腔三考》，载流沙著：《宜黄诸腔源流探——清代戏曲声腔研究》，人民音乐出版社1993年版，第64页。

腔和拨子这两种腔调为主的唱腔,被合称为'枞阳腔',稍后又称'石牌调'。"[1]

余从也把安徽的吹腔、拨子看成是徽戏的组成部分。他说:"吹腔、拨子在皖南一带形成之后,就成为徽调的主要腔调,又在发展过程中产生了不少'吹、拨合目'的剧目,也就是在同一剧目中既用吹腔,也用拨子,构成这个戏的唱腔音乐。"[2]其说可信。

二、"皮黄"

(一)"西皮"与"二黄"

【西皮】源自西秦腔,力主者甚多。清道光八年(1828),张际亮《金台残泪记》卷三说"西秦腔"就是"甘肃调",而"甘肃调曰西皮调"[3]。其后,清光绪年间谢章铤《赌棋山庄词话》亦云:"甘肃腔即琴腔,又名西秦腔,胡琴为主,月琴为副,工尺呀哑如语,道光三年御史奏禁,今所谓西皮调也。"王芷章称:"西皮调的得名和起源,根据笔者的考证,它是由西秦腔变化而来。"[4]欧阳予倩也坚持此说。1927年,欧阳予倩《论二黄戏》云:"西皮也出于吹腔,受了秦腔的影响便成了现今的形式。它的慢板、快板、摇板等,都与秦腔结构一样,行腔也很相似,只是韵味不同罢了。"[5]1954年,欧阳予倩《京剧一知谈》又说:"至于西皮,则是脱胎于西北的梆子腔。由梆子变成襄阳腔,由襄阳腔变成西皮,必然经过一个不短的时间。"[6]

当然,也有主异说者。或源自湖北黄陂,或"脱胎于一种为皮子的吹腔",周贻白批为"实皆揣拟之词,未可据信"[7]。

关于"二黄"起源,有湖北、安徽、江西三种说法。檀萃则说:"二黄出于黄冈、黄安。"(《滇南集律诗·杂吟》,乾隆四十九年作于北京),道光年间张祥珂也说"戏曲二黄调始自湖北,谓黄冈、黄陂二县"(《关陇典中偶忆编》)。李斗《扬州画舫录》云:"安庆有以二黄调来者。"三庆徽班进京时,当家旦脚高朗亭即以擅长二黄调驰名,可为李斗说法的一个佐证。近人欧阳予倩亦持此说。李调元《雨村剧话》云:"胡琴腔起于江右,今世盛传其音,专以胡琴为节奏。……又名二黄腔。"江右,即江西。因在江左之右而得名。李调元之"二黄腔""由于语

[1] 李泰山主编:《徽剧音乐》,安徽文艺出版社2018年版,第30页。
[2] 余从著:《戏曲声腔剧种研究》,人民音乐出版社1990年版,第152页。
[3] 张次溪编纂:《清代燕都梨园史料正续编》,中国戏剧出版社1988年版,第250页。
[4] 《论清代戏曲的两个主要腔调——徽调与皮黄》,载姜智主编《〈戏曲艺术〉二十年纪念文集·戏曲文学·戏曲史研究卷》,中国戏剧出版社2000年版,第345页。
[5] 周谷城主编:《民国丛书·第2编59·中国文学研究》,上海书店出版社1990年版,第491页。
[6] 《京剧一知谈》,载欧阳予倩编:《中国戏曲研究资料初辑》,中国戏剧出版社1957年版,第2页。
[7] 周贻白著:《中国剧场史》,中国书籍出版社2019年版,第129页。

音关系，讹传为二黄腔、二簧腔"[1]，实为宜黄腔。此处的宜黄腔属于板腔体，由【唢呐二凡】和笛子伴奏的【平板】成套，与乱弹【三五七】【二凡】同一体系。由此可知，二黄只有起源于湖北、安徽这两种说法。因为长江的缘故，湖北、安徽的联系方便且频繁。因此，两地盛行的"二黄"必然也有某种内在的关系。欧阳予倩说："由弋阳腔同安徽的某种曲调相结合而成的四平腔可能又和湖北黄州一带的民歌相结合，经过湖北人加工成了二黄。因此二黄腔就不妨说是长期以来安徽艺人和湖北艺人杰出的集体创造。"[2]

（二）"皮黄"合流

"皮黄"合流大约发生在清嘉庆、道光年间。道光年间，叶调元《汉口竹枝词》刊刻于清道光三十年（1850）。其一云："曲中反调最凄凉，急是西皮慢二黄；倒板高提平板下，音须圆亮气须长。"又一首云："月琴、弦子与胡琴，三样和成绝妙音。啼笑巧随歌舞变，十分悲切十分淫。"叶氏自注："唱时止鼓板及此三物，竹滥丝哀，巧与情合。"从叶调元这两首竹枝词看来，当时汉口戏班里已经皮黄兼用，且西皮和二黄都有了凄凉的【反调】，而且有了【倒板】【平板】等不同的板式。伴奏乐器则是鼓板和"三样"，借此以收到"竹滥丝哀，巧与情合"的音乐效果。

"皮黄"合流之后，迅速又与"吹拨"同班演出，形成俗称为"两下锅"的徽班现象。从此，安徽歙县、黟县、休宁、婺源、绩溪、祁门，江西饶州、广信等地都有这样"两下锅"的徽班流播。

三、徽戏流播上四府路线

要弄清徽班入浙路线，必须先弄清两个问题：一是徽班入浙的源头，二是这些源头与上四府徽班之间的传承关系。

（一）徽班入浙的源头

笔者认为，徽班入浙可能的源头有三个：一是安徽徽州府所属歙县、黟县、休宁、婺源、绩溪、祁门六县；二是江西广信府上饶、玉山、弋阳、贵溪、永丰五县；三是福建福州等地徽班。前两个可能性最大，稍远的安庆府、饶州府诸县徽班一般很难长途跋涉至此。

徽州府徽戏起源很早，且戏班众多。乾隆年间组建的彩庆班、阳春班、华廉科班是记载较早的徽班。彩庆班拥有百余名艺人，活动范围遍及徽州六县。"班规

[1]《两种弋阳腔：高腔与乱弹》，载苏子裕著：《戏曲声腔剧种丛考》，江西教育出版社2023年版，第213页。
[2]《京剧一知谈》，载欧阳予倩编：《中国戏曲研究资料初辑》，中国戏剧出版社1957年版，第2页。

'宁可穿破，不可穿错'，故有'破布彩庆'的称号"[1]；阳春班，班址休宁县，历时二百余年。初为一个戏班，后分为兴阳春、新阳春、新星阳春三个戏班；华廉科班系歙县雄村人——告老回家的曹文埴于乾隆五十二年（1787）兴办，"开始以训练童伶、演唱昆曲为主，以后四处招聘各地名角，以演唱徽剧为主，成为徽州较早的职业性徽班"[2]。嘉庆三年（1798），曹文埴死，其子曹振铺在华廉科班的基础上，"从石牌招来一批演员，办起了老庆升班，既唱昆曲，又唱徽调（石牌腔、安庆梆子、二黄调）"[3]。据统计："自清乾隆至民国初年，活跃于徽属六县（歙、休宁、绩溪、祁门、黟、婺源）的徽班即有 60 个之多。"[4]有名的徽班有三庆、庆升、彩庆、同庆、阳春、大春、花春、万春、柯长春、大寿春、梓坞班、四喜班、鸿盛班等。其中被誉为"京外四大徽班"的庆升班、彩庆班、阳春班、同庆班影响最大。

在这里，重点强调一下婺源的徽班。

据说，婺源最早的徽班就是曹振铺主班的庆升班。"该班每到一地演出，舞台前都悬挂着'曹相府'几个大字的灯笼，桌围上绣有'曹府家班'的字样。"[5]据刘静沅调查，婺源人"管徽班叫作'休宁班'。光绪年间婺源才成立了第一个徽班老子午，以昆、徽并重。后来又有新子午，在婺源、乐平、休宁一带演出"[6]。子午，又书写成"梓坞"。有史料可查的还有光绪年间的洪福林昆徽班[7]，见于后人著述中的有（老）庆声、彩庆、同庆、大阳春、洪福林、马家班、梓坞班、仙坞台、长春、柯长春、二阳春、于何福等[8]。

江西徽班发展情况不明，遍查相关文献，几乎难以找到以演徽戏为主的戏班。但可以肯定的是，徽戏在江西的历史非常悠久。乾隆四十五年（1780），江西巡抚郝硕奏章："再查昆腔之外，有石牌腔、秦腔、弋阳腔、楚腔等项，江、广、闽、浙、四川、云、贵等省，皆所盛行。请敕各督抚查办。"乾隆四十六年（1781），郝硕复奏："惟九江、广信、饶州、赣州、南安等府，界连江、广、闽、浙，如前项石牌腔、秦腔、楚腔，时来时去。"[9]在这里，江西巡抚郝硕在他奏章中两次提到的"石牌腔"就是徽州枞阳产生的唱腔。这说明，早在乾隆年间，徽州府的石牌腔就已传

[1] 中国戏曲志编辑委员会编：《中国戏曲志·安徽卷》，中国 ISBN 中心出版社 2000 年版，第 448 页。
[2] 黄山市地方志编纂委员会编：《安徽省地方志丛书·黄山市志》（中），黄山书社 2010 年版，第 1602 页。
[3] 陆小秋：《从"徽班"看"徽戏"》，载颜长珂、黄克主编：《徽班进京三百年祭》，文化艺术出版社 1991 年版，第 51 页。
[4] 黄山市地方志编纂委员会编：《安徽省地方志丛书·黄山市志》（中），黄山书社 2010 年版，第 1602 页。
[5] 潘秋江：《浅谈婺源徽剧》，载中国人民政治协商会议婺源县委员会文史资料委员会编：《婺源县文史资料》第 4 辑，1993 年，第 68 页。
[6] 《赴安徽省调查地方戏曲报告》，载安徽大学艺术学院、安徽艺术学校编《刘静沅文集》，安徽文艺出版社 1997 年版，第 543 页。
[7] 潘秋江：《浅谈婺源徽剧》，载中国人民政治协商会议婺源县委员会文史资料委员会编：《婺源县文史资料》第 4 辑，1993 年，第 69 页。
[8] 苏子裕：《婺源徽剧》，载钱贵成主编：《赣鄱遗风》，中国戏剧出版社 2006 年版，第 176—178 页。
[9] 中国戏曲志编辑委员会编：《中国戏曲志·江西卷》，中国 ISBN 中心 1998 年版，第 886 页。

播至江西九江、广信、饶州、赣州、南安一带。流沙认为，吹腔拨子的石牌腔形成后，又"后来因受进京徽班的影响，使其在吹腔拨子之外，又能兼唱皮黄腔"[1]。

徽班进入福建，大概在清中叶。道光八年（1828），《金台残泪记》的作者张际亮曾于道光元年（1821）、道光二年（1822）两度在福州观看徽班大吉升的演出。自道光之世至同光年间，福建记载的徽班有"上三班（祥升班、三庆班与大吉升）、下三班（三连福、三和福等）"[2]。另据《申报》记载，1879年5月，为了和"盛称一时"的甬上大京新班争盛，"福建徽班减价贱售"，"以致大京生意渐形寥薄，不敷开销，而本地班更无论矣"[3]。这说明，福建徽班在南方一些地方非常活跃。

戏班是流动的，因此是交互的。这就决定它的源头也是多元、复杂的。对于上四府徽班的源头，刘静沅主江西说。刘静沅说："我想婺剧徽班来自江西是可以肯定的，因为一切都差不多，而其主流则为玉山班。玉山班在以前是很盛的，上饶一带有'无玉不成班'之说。据江西省的调查，玉山班的流动地区是玉山、上饶、金华、衢州一带。他们所演的大部分是徽戏。"[4]刘静沅分析说："在皮黄部分听来有些汉调的意味，可能受过汉剧的影响。"[5]王芷章也说："金华徽班虽然源出徽州，但流行浙江之后，实已受汉调的影响，保存汉调的成分。究其原因，可能是与久在江西流传有关。这可从曲调的名字上看得出，如除去自己的老二黄之外，又有西皮调、二六和流水（叫作慢垛子、紧垛子）等，与汉调同名。"[6]徽班老艺人沈明春曾说，《鱼藏剑》是"从江西班传入徽班"[7]，可作为上面两位专家说法的一个补充。广邑同新班于光绪九年在江山县廿八都水星庙的演出题壁[8]，也是一个有力的佐证。

戴不凡力主歙县说。他认为，在交通极不发达的时代，水路即戏路。他说："'出戏班子'的地方并不是现归江西管辖的婺源，而是在歙县的西北乡一带。他们经屯溪、街口沿新安江而下到茶园，一路可经白沙（今建德）、寿昌城、大同一带，从旱路到衢州；另一路则继续沿江而下，由建德入兰溪江，到金华、衢州一带；再一路则是由建德沿富春江而下，或经由旱路通过桐庐到浙西平原。"为何不是婺源？戴不凡给出的理由是："在婺源和衢州府属之间的崇山峻岭中，确有小道可通，自不排斥有零星的婺源徽戏演员循着这条路而来。但是，只要是见过抬戏箱的，那

[1] 流沙著：《宜黄诸腔源流探——清代戏曲声腔研究》，人民音乐出版社1993年版，第18页。
[2] 李泰山主编：《徽班源流》，安徽文艺出版社2018年版，第462页。
[3] 《申报》1879年5月3日，载宁波市档案馆编《〈申报〉宁波史集》（1），宁波出版社2013年版，第352页。
[4] 《赴安徽省调查地方戏曲报告》，载安徽大学艺术学院、安徽艺术学校编：《刘静沅文集》，安徽文艺出版社1997年版，第543页。
[5] 《徽戏的成长与现状》，载安徽大学艺术学院、安徽艺术学校编：《刘静沅文集》，安徽文艺出版社1997年版，第581页。
[6] 王芷章著：《中国京剧编年史》（下），中国戏剧出版社2003年版，第1205页。
[7] 聂付生、方佳编著：《浙江婺剧口述史·附录卷》，浙江人民出版社2021年版，第290页。
[8] 章寿松、洪波：《衢州徽戏班社》，载中国人民政治协商会议浙江省衢州市委员会文史资料研究委员会编：《衢州文史资料》第九辑，浙江人民出版社1991年版，第55页。

就绝不可能设想这万山丛中可能存在一条戏路。又高又大又重的戏箱，得要两个强劳力才能抬得动，单是抬戏箱的那根木头杠，就得十斤左右，还加上麻索和一根三五斤左右的搭柱。婺源、徽州要翻山到衢州境内，四只戏箱至少得雇上两桌后生家，连续爬两天山，才能到达可能还是没有祠庙的稍大的村庄。唱徽州戏的班子可能走这条路吗？"[1] 戴不凡祖籍安徽歙县，自幼就是徽戏迷，又是戏曲理论大家，他的说法自然经过其深思熟虑。陆小秋也持此观点，说："徽州的徽班，顺新安江传到浙江的金华地区，在那里生根结果，便是后来婺剧中的徽班。"[2]

恰恰相反，笔者则有充分理由相信，上四府徽班尤其金华府、衢州府徽班与婺源徽班关系非常密切。

（二）婺源徽班徽戏与上四府徽班徽戏比较

笔者从曲调、剧目、表演三个方面做点粗浅的比较。

第一，音乐曲调。上四府徽班徽戏中的四种唱调【西皮】【二黄】【吹腔】【拨子】与婺源徽班徽戏的唱调几乎一致，见表4-2-1[3]：

表4-2-1　婺源徽班徽戏与上四府徽班徽戏音乐曲调对照表

唱　　调	婺源徽班徽戏	上四府徽班徽戏
【西皮】	【文武导板】【回龙】【散板】【摇板】【二六】【慢垛子】【流水】【原板】【叠板】【哭板】	【慢倒板】【小倒板】【快倒板】【回龙】【原板】【垛板】【哭板】【慢都子】【紧都子】【紧皮】【花西皮】
【二黄】	【老二黄】【正二黄】【反二黄】【导板】【回龙】【原板】【哭板】【散板】【摇板】	【老二黄】【正二黄】【反二黄】【小二黄】【倒板】【十八板】（【回龙】）【原板】【哭板】【流水】【紧皮】等
【吹腔】（婺源徽班徽戏叫婺源调；上四府徽班徽戏叫梆子或芦花[4]）	【平板】【蹬脚板】【叠板】【散板】【哭板】等	【梆子头】（即【小桃红】）、【倒板】【原板】【垛板】【游板】【开口板】【落山虎】【尾声】
【拨子】（婺源徽班徽戏叫拨子或老拨子；上四府徽班徽戏叫老拨子）	【导板】【回龙】【原板】【流水】【摇板】等	【拨子倒板】【十八板】（即【回龙】）、【原板】【垛板】【流水】【紧皮】【小桃红】【梆子】【哭板】【原板】【花拨子头】等

[1] 戴不凡：《浙江家乡戏曲活动漫忆》，载中国人民政治协商会议浙江省委员会文史资料研究委员会编：《浙江文史资料选辑》第25辑，浙江人民出版社1983年版，第50页。
[2] 陆小秋：《从"徽班"看"徽戏"》，载颜长珂、黄克主编：《徽班进京三百年祭》，文化艺术出版社1991年版，第51页。
[3] 填表依据：婺源徽戏依据苏子裕、王昆仑的文章和童天宇撰《中国戏曲音乐集成·婺源徽剧分卷（第一部分·吹腔谱例）》（1991年手抄本），上四府徽戏依据徐锡贵的手稿。
[4] 据《徽剧音乐资料汇编》第八册（1960年安徽省徽剧团研究室音乐组编）载，徽州府的吹腔，"浙江路叫作'婺源调''梆子'或'芦花调'"。

需要说明的是，婺源徽班和上四府徽班都没有单独的昆腔。《中国戏曲志·江西卷》云："婺源徽剧的音乐曲调，最先只有吹腔、拨子和西皮、二凡（因受皖南徽班的影响，后来称为二黄），根本不唱昆腔。"[1]但是，婺源徽班徽戏中有大量的昆头子[2]。王昆仑说，婺源调"有两种曲体：一种是混合体，即以吹腔为主的曲牌+吹腔的腔调，老艺人称之为'平昆'或'草昆'。……另一种是板腔体，没有曲牌，由上下句构成，即被现在许多剧种称为石牌腔、梆子腔、婺源调的腔调"[3]。有昆头子的徽戏就是前一种；上四府徽班也没有单独昆腔，也在徽戏中大量引用"昆头子"。上四府徽班徽戏中引用的那些"昆头子"，徽班艺人称之为"细工"，以笛子为主要伴奏乐器。徐锡贵说："细工指改用管弦乐演奏的各种昆曲牌子而言。因为学起来比较难，艺人称之为'细工'。"[4]艺人引昆曲入腔大致有两种情况：一是引昆曲"套数""只曲"，二是化而用之[5]。

从表 4-2-1 可以看出，婺源和上四府两地的徽戏音乐曲调相似度很高，但区别也很大。主要有两点：其一，婺源徽班称徽戏为乱弹。苏子裕说："（婺源徽班）乱弹部分有吹、拨子、二黄、西皮等腔。"[6]这与上四府徽班艺人明确将徽戏、乱弹两分的划分有很大的不同；其二，婺源徽戏较传统徽戏有比较大的变化，上四府徽戏却仍旧固守传统特色。苏子裕转述婺源老艺人的话说："婺源徽调有新、老之别，老徽调所唱二黄、西皮与乐平饶河戏的腔调完全相同，新徽调时期与京剧较接近。"[7]这也许与京剧回流至婺源有关。

第二，剧目。1952 年，婺源县文化部门组织徽班老艺人口述的剧本达 36 种，"其中属于石牌腔的有《珍珠塔》《翠花缘》《大红袍》《大香山》《沉香阁》《千里驹》《手帕记》《鸿飞洞》《碧玉球》《双合印》《双贵图》《铁灵关》《两狼山》《打登州》《刁南楼》《玉灵符》和《分水钗》等十七种，其他十九种是唱西皮、二黄的"[8]。石牌腔就是上四府的【芦花】【拨子】。徐锡贵说，"【梆子】【拨子】配合起来"演出的剧目有"《千里驹》《千帕记》《双合印》《大红袍》《万寿亭》《分水钗》《玉麟符》《双贵图》《沉香阁》《忠义缘》《荣乐亭》《珍珠塔》《珍珠衫》《素珠记》《铁灵关》《绣花球》《朱砂记》《黑驴报》《丝套党》《感恩亭》《雌雄剑》《碧玉球》

[1]《中国戏曲志·江西卷》编辑委员会编：《中国戏曲志·江西卷》，中国 ISBN 中心 1998 年版，第 127 页。
[2] 赵景深说："'昆头子'的意义就是在非昆剧的剧本演出时，而在其演唱的前段加有一二曲的昆腔（有时，是腔的剧本改编成为他种腔调的演出本时还保留下来的徽调中也有此例）。"（《谈昆剧》，载赵景深著：《戏曲笔谈》，上海古籍出版社 1962 年版，第 194 页）
[3] 王昆仑：《"婺源调"探析》，载王馗、徐常宁、李春荣主编：《全国枞阳腔（吹腔）学术研讨会论文集》，学苑出版社 2021 年版，第 154—155 页。
[4] 聂付生、方佳编著：《浙江婺剧口述史·附录卷》，浙江人民出版社 2021 年版，第 159 页。
[5] 详细参考聂付生、方佳等著：《浙江婺剧口述史·旦堂卷》，浙江人民出版社 2021 年版，第 209 页。
[6] 苏子裕：《婺源徽剧》，载钱贵成主编：《赣鄱遗风》，中国戏剧出版社 2006 年版，第 173 页。
[7] 苏子裕：《婺源徽剧》，载钱贵成主编：《赣鄱遗风》，中国戏剧出版社 2006 年版，第 175 页。
[8] 中国戏曲志编辑委员会编：《中国戏曲志·江西卷》，中国 ISBN 中心出版社 1998 年版，第 127 页。

《翠花缘》《万里侯》《两狼山》《打登州》《探五阳》《大香山》《刁南楼》等大本戏"[1]。《玉麟符》是我们整理时改的名字,原名作《玉灵符》,《千帕记》应是婺源徽班的《手帕记》。徐锡贵手稿中缺少的只有《鸿飞洞》一种。徐锡贵手稿标出《鸿飞洞》的曲调是"【梆子】【拨子】【紧皮】【二黄原板】【挫板】【紧皮】等"[2]。可见,《鸿飞洞》也是"芦拨合目"的剧目。

苏子裕曾整理过婺源徽班的"七十二本老戏"[3]。这些老戏是:

（1）唱吹腔、高拨子的有31本:《感恩亭》《荣乐亭》《翠花缘》《黑驴报》《玉灵符》《雌雄剑》《万寿亭》《素珠记》《丝套党》《千里驹》《沉香阁》《大香山》《大红袍》《探五阳》《珍珠塔》《千帕记》《双贵图》《铁灵关》《打登州》《朱砂记》《双合印》《忠义缘》《碧玉球》《刁南楼》《珍珠衫》《分水钗》《两狼山》《万里侯》《鸿飞洞》《松蓬会》《铁笼山》。

（2）唱吹腔、高拨子兼有皮黄的有3本:《逃生洞》《烈女配》《天缘配》。

（3）唱二黄的有6本:《满门贤》《肉龙头》《画图缘》《下南唐》《二度梅》《上天台》。

（4）唱西皮的有12本:《回龙阁》《九龙阁》《春秋配》《银桃记》《祭风台》《天启图》《还魂带》《南朝会》《花田错》《铁弓缘》《龙凤配》《白门楼》。

（5）兼唱皮黄的有17本:《万寿图》《四川图》《宇宙锋》《大金镯》《寿阳关》《沙陀国》《破庆阳》《紫金镖》《双潼台》《五龙会》《牡丹记》《江东桥》《黑风山》《二皇图》《老君堂》《龙凤阁》《龙虎斗》。

（6）腔调不明的有3本:《绣花球》《节义贤》《紫金带》。

"七十二本老戏"就是上四府徽班"七十二本徽戏",数目一致,剧目亦一致,这绝非偶然。

第三,表演。表演是鉴别婺源徽班与上四府徽班传承关系的另一个重要的因素。因掌握的资料有限,这里只举两个例子。

其一,《双合印》中董洪在水牢中的表演。

婺源徽班艺人的表演:

[1] 聂付生、方佳编著:《浙江婺剧口述史·附录卷》,浙江人民出版社2021年版,第154页。
[2] 聂付生、方佳编著:《浙江婺剧口述史·附录卷》,浙江人民出版社2021年版,第132页。
[3] 苏子裕:《婺源徽剧》,载钱贵成主编:《赣鄱遗风》,中国戏剧出版社2006年版,第173—174页。

空空舞台，他如踏池水，由浅而深，由胸而颈，由颌而鼻，最后水灌口中，拼命挣扎，乘势转身，含进一口清水，然后面向观众，将水悠悠喷出，连喷三次，水雾洒在半空，灯光一照，闪闪发光，顿时，台下观众拍掌称赞。[1]

上四府徽班艺人的表演：

（严双棋）先在台心桌下面放置几碗水。严双棋表演往上攀爬，跌下去，一个抢背，口含的水全部喷洒出来；摸来摸去，摸到台心桌边，又含了一口水。再摸的时候，被死在牢里的巡按绊了一脚。他又是一个跟斗，一口水又喷了出来。[2]

《双合印》，最难演的是《看相·水牢》。我演董洪。董洪站在凳子上，先唱一【倒板】，再翻身下去，一个跪步，再一个跟斗，表演浮水、划水、摸尸首的动作，然后，一口水喷出来，满台都是，观众都要看得清楚。[3]

其二，《水擒庞德》关羽"观《春秋》"的表演。《水擒庞德》又名《水淹七军》，其中关羽"观《春秋》"的表演很有写意性，表演动作简练，却能传达内涵丰富的意蕴。婺源徽班艺人对《水淹七军》"关羽和周仓观《春秋》一场戏，演员在表演时做出各种观书的动作，表现出两人不同的心理状态和性格特征"[4]。

上四府徽班艺人胡志钱、有海、吴小根、方荣飞、陈小美、严宗河、钱阿美、胡吉光等大花和鲍济富、钱桂芝、郭来苟、金永通、王国荣、王炳森、许荣华、黄学将、徐小汉等二花所表演的关羽和周仓在上四府有口皆碑，其中最出色的表演就是关羽的"观书"。谭德慧说："从关羽战败、看《春秋》，到水淹七军、擒住庞德，用连续多变的造型亮相来显示雄壮，以轻招缓式来表现激烈。周仓眼珠的快速滚动，庞德两颊肌肉的颤抖，都不是一朝一夕能够练成的功夫，却仅仅用来表现人物内心的一时感情。英雄斗好汉，在唢呐曲牌音乐中舞之蹈之，而实际效果却比用真刀真枪来直接表现战斗的紧张更显得威武豪壮。"[5]

所以，笔者有充分的理由认为，上四府的徽班与婺源的徽班有某些天然的传承关系。徐锡贵说："徽戏，俗称金华戏，农民中老一辈叫婺源班。"[6]沈瑞兰说：

[1] 江西省地方志编纂委员会办公室编：《江西地方戏》，武汉大学出版社2018年版，第21页。
[2] 聂付生、方佳等著：《浙江婺剧口述史·白面堂卷》，浙江人民出版社2021年版，第334页。
[3] 聂付生、方佳等著：《浙江婺剧口述史·白面堂卷》，浙江人民出版社2021年版，第261页。
[4] 苏子裕：《婺源徽剧》，载钱贵成主编：《赣鄱遗风》，中国戏剧出版社2006年版，第175页。
[5] 《婺剧表演艺术的特点》，载谭伟著、谭均华编：《谭伟戏剧理论文集》，大众文艺出版社2012年版，第149页。
[6] 聂付生、方佳编著：《浙江婺剧口述史·附录卷》，浙江人民出版社2021年版，第153页。

"徽曲，源出安徽婺源。"[1]笔者认为他们的论断是有根据的。当然，徽州府歙县、黟县、休宁、婺源、绩溪、祁门和广信府诸县的徽班在上四府演出的频率也非常高，但影响远没有婺源徽班那么大。

四、上四府徽班徽戏

麻献扬说，上四府的徽班因戏路等原因，"分南边和北路"[2]。南边，即南路，包括永康、武义、缙云等地；北边，即北路，包括金华、衢州、龙游等地。

永康县是南路徽班发展最兴旺的地方。"19世纪至20世纪50年代初，永康戏班除少数三合班外，主要是徽班。如：清道光十二年（1832）枫林村周海顺等三兄弟办的大鸿春班，1901—1917年双福办的施银台班，1919年由清渭街应思魁组建的新金台班，1923年以孔明钦为领袖的缙东舞台、以芝英应彩娇为领袖的宏广舞台，1932年古山胡凤庭等人组建的超然舞台。此外还有黄柏松班、骆庆福班、朱庆福班、大舞台、新亚舞台、永康舞台、仲华舞台、新仲华舞台、大品玉舞台和浙东舞台等。"[3]

（一）大荣春徽班

载于永康市地方志编纂委员会编《永康市志》，云："大荣春徽班建于清道光十二年（1832），由前仓枫林周海顺、周海高、周海成三兄弟起班。海顺持总纲兼唱生、丑等角；海高擅长旦角，也擅演花旦、小丑。海成掌管事务。三兄弟配合默契。主要演员有小花脸海高、大花脸蒋显灿、二花脸亨攀、小生海顺、老生雨樟、老外开震、花旦道士翁。演员都是一专多能。他们能演80多本正剧和100余串折子戏。"[4]

（二）团体舞台

1917年由王老三起班于永康。王老三，人称"老三伯"，浙江遂昌县人。曾为张恭戏班的承头，深得张恭器重。汤吉昌、傅锦瑞均在此搭班。汤吉昌（1879—1986）[5]，浙江松阳人。工花旦。13岁学戏。先后搭班浦江班、永康班、吉昌班。擅演《铁弓缘》《碧玉簪》《玉蜻蜓》等。傅锦瑞（1905—1960），浙江兰溪人。工老生。擅演《伯牙抚琴》《太白醉酒》《骂阎罗》《送徐庶》《前后昭关》《击鼓骂曹》等。

[1] 蒋风、沈瑞兰：《婺剧介绍》，载华东军政委员会文化部艺术事业管理处辑：《华东地方戏曲介绍》，新文艺出版社1952年版，第5页。
[2] 聂付生、方佳等著：《浙江婺剧口述史·音乐卷》，浙江人民出版社2021年版，第98页。
[3] 永康县志编纂委员会：《永康县志》，浙江人民出版社1991年版，第592页。
[4] 永康市地方志编纂委员会编：《永康市志》第4册，上海人民出版社2017年版，第1647页。
[5] 参见松阳县文化局编：《松阳县戏曲史料》第1辑，内部资料，第71页。

（三）新仲和班

新金台班即新仲和班前身。组班时间不详。名伶有大花脸胡涵霖、武小旦王樟起、正生夏国珍等[1]。

（四）超然舞台

1932年，古山镇胡凤廷、陈章福、胡焕然等8个股东合股组班，聘夏老三、麻茂森为师。招收12岁至16岁的男性学员，学员有梅化东、胡小武、孔明钦、夏国珍、胡涵霖、胡耀昆、胡耀章、胡龙钦、徐关锋等。学员先"签订合同"，再拜师。一个月出红台，一炮打响。学徒三年，边学边做，能演《铁笼山》《万里侯》《月龙头》《宇宙锋》《三仙炉》《大香山》《碧玉簪》《双玉球》《合连环》等几本大戏和许多折子戏。声名鹊起，出现像孔明钦、胡涵霖、胡耀昆、胡耀章、胡龙钦等一批名伶。尤其孔明钦，戏路宽，演艺精湛，被称为徽班中的"八脚子弟"。所谓"八脚子弟"，即"什么角色都能演，而且演得出色"之意。"因连年亏损，股东内部不团结，个别演员改行跳槽，致使剧团于1938年解体。"[2]

（五）北路戏班

又称金华班或金华戏。施秀英说："徽戏……在金华一带扎根开花，融入地方色彩，被观众称为'金华戏'，又称'金华班'或'徽班'。"[3]徐锡贵曾粗略统计过金华班情况，云："乾隆末年，金华徽班有四五个；嘉庆年间，约有十几个班社；道光年间增加到20个；同治初年达最高峰，约有30个班社。后来慢慢减少。到光绪年间，约有15个班社；清末还有12个。"[4]与此相对应，徐锡贵在其文稿里记录下的徽班有蒋庆福、何庆云、章紫云、柳协珠、蒋洪福、老庆福、大庆云、小鸿福、大鹤林、大阳春、大荣华、张新春科班、杜春福、方新春、小大成科班、大春和等。徐锡贵说，这些徽班的活动时间为"1900年至1910年"[5]。

进入20世纪初期，北路徽班迎来一个演出的黄金时代。据徐锡贵等人的统计[6]，这时期的徽班大致有陈金玉班、张恭大班、张恭小班、胡新春班、大阳春

[1] 聂付生、方佳等著：《浙江婺剧口述史·音乐卷》，浙江人民出版社2021年版，第97页。
[2] 参见胡福增主编：《古山志》上，1997年，第98页；永康市地方志编纂委员会编：《永康市志》第4册，上海人民出版社2017年版，第1648页。
[3] 聂付生、方佳等著：《浙江婺剧口述史·旦堂卷》，浙江人民出版社2021年版，第52页。
[4] 聂付生、方佳编著：《浙江婺剧口述史·附录卷》，浙江人民出版社2021年版，第98页。
[5] 聂付生、方佳编著：《浙江婺剧口述史·附录卷》，浙江人民出版社2021年版，第125页。
[6] 参考如下文献：《浙江婺剧口述史·附录卷》（聂付生、方佳编著，浙江人民出版社2021年版）、《浦江文化志稿》（张文德主编，浙江人民出版社2012年版）、《徽班源流》（李泰山主编，安徽文艺出版社2019年版）、《衢县志》（衢县志编纂委员会编，浙江人民出版社1992年版）、《永康市志》第4册（永康市地方志编纂委员会编，上海人民出版社2017年版）等。

班、李宅科班、潘阳春班、大兴班、董新春班、合新春、碧湖尧富、老庆福、徐新春班、小鸿福、大鸿福、姚庆福班、包庆福班、老大科班、览东徽戏科班、郭荣春班、大荣春班、小阳春科班、粗老大班、大锦聚班、小新春班、团体舞台、蔡庆福班、新致和班、大协和班、吕庆福班、后徐班、庄永和班、新金台班、徐恒福班、徐春福班、陈振声班、大新春班、项春聚班、王春聚班、蔡庆福班、贡春和班、吴庆福班、郑庆福班、胡鸿福班、朱鸿福班、黄庆福班等，其中不乏一批名班，如大阳春班、徐恒福班、新新舞台、蔡庆福班、大荣春班、徐乐舞台等，涌现一批如杨炳秀、筱兰英、李宝剑、丁宝金、汪海水、范宝登、鲍济富、章汝金、胡志钱、陈春发、范宝康、方华泉、王阿饭、徐小汉、林华春、有海、吴小根、胡吉光、胡涵霖、沈明春、应阿尧、张学文、李亨攀、刘淑贞、梁姜棠、金李棠、王贤彰、俞大苟、胡顺流、傅阿虎、方永林、王樟起、徐圣森、樟树奶、夏美崽、严双琪、李朝梭、徐三汉、卢金祚、胡根土、金永通、俞金丝、方炳环、周锦标、经金莲、俞秀兰、胡耀昆、钱桂芝、江筱娇、叶竹青、申爱凤、金琴香、徐仙芝等演艺精湛的名艺人。值得一提的是，20世纪30年代，北路徽戏出现了徽班女班。据老艺人说，原金华府"前后共成立5个女科班"[1]，依次是民生舞台、大文化舞台、民乐舞台、小文化舞台、文明舞台。另外，徐乐舞台、乐天舞台亦曾办过女班[2]。称"舞台"者，因越剧女班皆如此取名之故。

徽班女班的出现，在婺剧发展史上具有极其重要的意义。它不但是徽班表演体制的一次大胆革新，而且给上四府的演出生态和上四府的剧种带来一次极好的发展机遇。正如老艺人所说，举办的女科班给徽班的表演、音乐、唱腔、服装带来变化，"因为男性演员与女性演员在各方面都是两样的"[3]。

第三节 缙云徽班、乱弹班和艺人代表

缙云徽班、乱弹班大致可分小唱班、舞台班和职业班三种。小唱班，又称坐唱班或锣鼓班，金华地区称什锦班，因规模小、成本低、演出方便而受到从业者的青睐；舞台班，指化装登台演出的戏班，在这里专指从小唱班转为舞台演出的农村业余戏班；职业班，则专指以营利为目的的舞台演出戏班。

[1] 聂付生、方佳编著：《浙江婺剧口述史·附录卷》，浙江人民出版社2021年版，第28页。
[2] 施秀英说："学徒出师后，我搭班进民生舞台、乐天舞台婺剧女子班。"徐汝英说："乐天舞台办了两期科班，一期男班，一期女班。"
[3] 聂付生、方佳编著：《浙江婺剧口述史·附录卷》，浙江人民出版社2021年版，第28页。

一、小唱班

农村业余戏班因各种条件所限，最初阶段一般都以小唱班的形式出现。据《丽水地区戏曲志》统计，缙云演出乱弹、徽戏小唱班有吕凤台班、小溪班、下宅班、好溪班、缙东舞台、立新班、汉炎班、子仙班、胡村班、上王班、小章班、韩畈班、黄碧村班、宏广舞台、吴岭班、舒洪班、官店班、前村班、雅施班、岩背班、姓王班、上坪班、方川班、新建班、上周班、双溪班、陈家下班等[1]。笔者认为，缙东舞台、汉炎班、宏广舞台应不是小唱班。1985年，缙云县文化馆组织人员调查过缙云民间的戏班情况，其中小唱班有梅宅班、板堰班、前湖班、下洋班、仙岩班、吴岭班、官店班、聚庆会班、拾庆会班、韩畈班、螺蛳岩班、黄碧村班、小溪村班、舒洪班、姓王村班、胡村班、章村班、上坪村班、上王村班、好溪村班、立新村班、岩背村班、金竹班、大岩坑班、上朱村班、胪膛村班等。[2] 下面根据田野调查和1985年缙云县文化馆编《缙云县戏曲活动资料汇编》等相关文献，按照组建时间的先后顺序略作梳理。

（一）双龙村

据《双龙村志》载，双龙村的桑谷锣鼓会起源很早。相传，北宋时，双龙村就有锣鼓班。发展至清朝，锣鼓会有福春会、玉震会、元声会、金声会、阳春会、福振会6个。一人敲鼓和啦哒，称鼓板。一人敲小锣和竹梆，称小锣。一人敲锣和打钹，称三样。一人吹唢呐或笛称正吹，多人吹的，称副吹。吹手都会拉胡琴，胡琴有板胡、二胡、京胡、四胡等。郑金环、吕成篪是村里出名的乐手。郑金环（1843—1921），正吹，"声望享誉处州各县"。吕成篪，生卒年不详，"长期在东阳三合班中为鼓板"。[3]

（二）官店村

又名关川村。据村知情人言，官店村演戏史可追溯至清末[4]。丁宝堂（1877—1968），工鼓板，擅打击乐器。应必高说："其鼓板技艺之精，得东阳戏班艺人膜拜。"[5] 17岁就精通各种乐器，组织了一个六七人的小唱班，既自娱自乐，也参加附近乡村红白喜事的演出。

[1]《丽水地区戏曲志》编辑委员会编：《丽水地区戏曲志》（内部资料），1994年，第163—164页。
[2] 缙云县文化馆编：《缙云县戏曲活动资料汇编》（二）（内部资料），1985年。
[3] 郑桂文编撰：《双龙村志》（内部资料），2014年，第353—354、360页。
[4] 据宋保修说，官店的小唱班源于"二十年代初，有永康人来村教唱"所受到的启发（宋保修：《官店班》，载缙云县文化馆编：《缙云县戏曲活动资料汇编》（一），内部资料，1985年）。
[5] 据2022年采访应必高录音整理。

（三）杜村村

地处丽水、东渡交界处的杜村有上、中、下3个自然村，每个自然村组建一个小唱班。"上村李水清、杜章满、吕梅盛、杜锡坤，中村杜银宝、杜陈希、杜正昌、杜陈奎，下村杜乾汉。"[1]演出剧目不详。现将这些成员按出生年月陈列如下：杜陈稀，生于光绪癸未（1883）12月16日，中村小唱班正吹，卒年78岁；杜乾汉，字鸿魁，号碧溪，生于光绪丁亥（1887）7月1日，1953年6月卒，下村小唱班鼓板、正吹兼大花；杜银宝，生于光绪丙申（1896），1969年10月23日卒，中村小唱班鼓板；杜锡坤，生于光绪癸卯（1903），卒年不详，中村小唱班小锣；杜正昌，生于光绪己巳（1905）12月21日，1953年1月29日卒，中村小唱班三样。吕梅盛，1906年5月16日生，1981年5月18日卒，上村小唱班三样；杜章满，又名杜四弟，生于光绪戊申（1908）11月3日，卒年不详，上村小唱班正吹，1927年抄《曲簿八仙》（见图4-3-1）；李水清，1917年6月生，1995年8月卒，上村小唱班鼓板；杜陈奎，生于己巳年（1929）12月21日，1992年4月2日卒，中村小唱班小锣。

图4-3-1　杜四弟手抄本书影，杜景秋提供

杜村村小唱班一直延续至1956年，"主要参加村里还愿、接新娘等活动"[2]，"演出以本村为主，近村需要也去，如项弄、柘弄等村。村里有喜事、还愿、生日等，小唱班都不收费。还愿必唱《香山挂袍》，结婚必唱《东吴招亲》《送子》《得子》"[3]。

（四）雅施村

雅施村原属宅青乡，有3个小唱班。据原村剧团正吹韩蜀缙转述村老人施炳泉、施子周的话说："民国初期有五岭菱、清水塘、长房三个坐唱班。唱徽戏、乱弹、小调、道士调等，演出《百寿图》《送徐庶》《敲打会牢》《李三娘挨磨》《吴

[1] 据2023年4月7日、4月24日采访文字整理，采访者施喜光。
[2] 据杜景秋2022年10月24日、2023年3月28日、2023年4月18日采访录音整理。
[3] 据2023年4月7日、4月24日采访文字整理，采访者施喜光。

汉杀妻》《赵五娘嘎咙糠》《陈十四除妖》《拜月》等。聘请外头戏班艺人教戏。五岭茭小唱班，又称第三房小唱班，艺人有王克修（双响）、施新兴（小锣）、虞献恒（主胡）、虞福章（鼓板）、施设钟（打杂）、施志宝（组织者）等。清水塘小唱班，又称第二房小唱班，有讨饭囝、陈官元、施甘霖、陶泽然等，由施甘霖独资创办。长房小唱班有施海儿、施菊生、施宝琦、周叶华（旦角）等。"[1]

其他村的小唱班情况罗列如下：小溪村小唱班，1916 组建，其他不详；仙都乡板堰小唱班，1920 年组建，艺人有田陈义等；好溪小唱班，1923 年组建，艺人有郑重芳、郑冯明等；胡村小唱班，1928 年组建，艺人有虞梅汉等；韩畈小唱班，1931 年组建，艺人有德兴、桂钦等；黄碧村小唱班，1934 组建，艺人有徐子忠、徐先杨、蔡法屯、徐三仙、徐汉珍等；小章小唱班，1934 年组建，艺人有设坤等；上朱小唱班，1935 年组建，1968 年停演，唱滩簧，艺人有朱文东、朱永贵等；舒洪剧团，1939 年组建，艺人有舒忠明、洪金保等；梅宅小唱班，1940 年组建，停办时间不详，艺人有麻唐苓等。麻唐苓，1924 年 9 月 21 日生，缙云县五云镇梅宅村人。他十余岁入小唱班学戏，先向官店村正吹丁宝堂学拉胡琴，后学笛子、唢呐。其间，他还向胪膛村昆腔艺人蒋子文学昆腔。1951 年，拥和剧团成立，麻唐苓任正吹，不久离团。麻唐苓于 2022 年 8 月 24 日曾接受了我们的采访。上坪村小唱班，1948 年组建，艺人有胡福兴等；塘川小唱班，1949 年组建，艺人有应显钦等。

二、舞台班

由坐唱转为舞台演出的小唱班称为舞台班。据我们调查，缙云转为舞台班的小唱班有上王班、吴岭班、庆乐舞台、官店小唱班、农暇戏班、雅施班等。

（一）上王班

上王班的演戏历史悠久，据说，王旺山（1856—1918），字希水，擅鼓板。村人称他为"旺山仙"。1929 年，组上王小唱班，后改舞台班。前台艺人有王根周（1903—1977，字道俭，号李清，老旦）、王得焕（1904—1963，字维章，小生）、王堂火（1908—1999，字忠其，花旦）、王振山（1918—1998，字维岳，正生）、王汝生（1908—？，字忠好，正生）、王来焕（1909—1984，字从政，大花）、王桂德（宣统？—1976，字希芬，作旦）等，后台乐队有申德银（生卒年不详，永康人，鼓板）、王周林（1905—1981，字善茂，正吹）、王德仪（1919—2004，字俊容，号志义，小锣兼演小丑）、王汝坤（1922—2001，字子嘉，正吹）、王德达（生卒年不详，小名青老，小锣）等，唱徽戏和乱弹。王振山尚有《文武昭关》《前后金冠》《鸳鸯带》《法门寺》《双带箭》《双潼台》等抄本流传于世。

[1] 据 2022 年 11 月 10 日、11 月 11 日、2023 年 2 月 7 日韩蜀缙访谈录音整理。

图 4-3-2　王振山抄本（局部），源自孔子旧书店

据上王村村民王章法、王妙洪等人回忆：《吴汉杀妻》《马成救主》《崔子杀齐》《僧尼会》《牡丹对课》都是上王班擅演的戏。"《僧尼会》唱【滩簧】，王德仪演小和尚，王堂火演小尼姑。《牡丹对课》唱【西皮】。王根周在《吴汉杀妻》中演吴汉母亲，无唱，靠扮相、表情塑造人物。王根周演得很到位。刘秀逃难，后马成救主，母亲劝吴汉杀掉妻子，扶汉反莽。有一个情节，吴汉妻在后花园烧香，吴汉不忍心。返回，母亲一定要他杀妻，吴汉说：'这么好的人，我怎么出的手？'"[1]

（二）吴岭班

起于吴岭村。吴岭村分前村、后村、巫山岭3个区块，每区块一个小唱班。为了整合资源，提高演出质量，大约于20世纪30年代，4个小唱班合并成一个小唱班，继而由坐场改为登台。据叶新进回忆：前台有杜献清（花旦）、杜官申（正生）、杜芝仙（花旦）、杜静芬（花旦）、杜美仙（武小旦）、杜礼尚（大花）、杜福元（大花）、杜官通（小花）、杜春良（小生）、杜贵祥（老外）、杜乾文（老外）、杜连菊（正旦）等，后台有叶挺溪（主胡）、杜官钱（鼓板）、杜金生（三样）、杜宝银（副吹）、杜官龙（小锣）、叶挺俊（副吹）、叶贵德（副吹）。杜海山任总纲先生。演出的剧目有《火烧子都》《前后日旺》《天宝图》《罗通扫北》《惠灵寺》《华芳寺》《前后金冠》等。

[1]　据2022年9月7日采访王章法、王妙洪等人录音整理。

(三) 庆乐舞台

原系胡源乡章村戏班。班主章步清（生平不详），胡源乡章村人。前台有章锡忠、章寿钦（花旦）、章保时（正生）、陈玉根（小生）、章献礼（副末），后台有章振仙（正吹）、章成庆（鼓板）、章保川（锣钹）、章叶周（小锣）。教戏先生岩玲（音）。岩玲，生平、籍贯不详。戏班大花。演出剧目不详。从岩玲在20世纪60年代给章村剧团所教的剧目来看，应属乱弹班。章村章德俭的父亲是村戏班成员，章德俭转述其父的话说："章锡忠嗓音洪亮，他在山上的献山庙戏台上唱戏，章村村民都能清晰地听到他的声音。"[1]

(四) 官店小唱班

官店小唱班的舞台演出约始于20世纪30年代初，"村人杨兆贤典当了二亩多田置办行头，以官店班为基础，组成娱乐舞台。活跃于全县城乡和毗邻的永、丽等县"[2]。杨兆贤（1882—1957），官店小唱班正吹。除此，还有三人与此密切相关，一是丁宝堂，二是应汉波，三是李景春。应汉波（1901—1976），官店村人。擅长管乐，有"吉子王"之誉。应汉波与李景春交好，邀请其至官店村授徒传艺。据官店村的当地人说，官店村小唱班扩大至舞台戏班，应是李景春的功劳。另据村剧团花旦杨晋平介绍，官店村尚存清末竹制戏箱、1939年的戏箱各一只（见图4-3-3、图4-3-4），亦可作为官店戏班发展之佐证。

图4-3-3 竹编戏箱，杨晋平提供

图4-3-4 木制戏箱，杨晋平提供

[1] 施喜光据章德俭2022年11月21日口述录音整理。
[2] 宋保修：《官店班》，载缙云县文化馆编：《缙云县戏曲活动资料汇编》（一）（内部资料），1985年。

（五）农暇戏班

农暇戏班于 1936 年组班。地处大源镇小章村。先演灯戏，后演徽戏、乱弹、越剧。前台 14 人，后台 5 人，后勤 3 人。班主蔡旺溪。前台演员有蔡兆松（正旦）、蔡秋枝（二花）、蔡君和（小丑）、蔡世田（小生）、蔡世成（正生）、蔡世维（老生）、蔡柱国（武生）、蔡昌通（大花）、蔡世楷（小丑）、蔡景忠（小旦）、蔡灿衡（花旦）、蔡世鹏（正旦）、蔡佰喜（老旦）、蔡兆松（武旦），后台乐队有蔡有钟（正吹）、蔡世力（锣钹）、蔡昌松（鼓板）、蔡万儿（小锣）、蔡世庚（副吹）。

图 4-3-5　农暇剧团戏箱，聂付生拍摄

聘请绍兴人王松成为教戏先生。能演《梁山伯与祝英台》《沉香扇》《打金枝》《碧玉簪》《秦香莲》《打登州》《白罗衫》《珍珠塔》《狸猫换太子》等 50 多本大戏。主要巡演于缙云、仙居、永嘉等地。现小章村仍保留一些戏箱和戏服等。目前，小章村小章红色纪念馆尚存三只戏箱和全套戏服、盔帽和少量脸谱。戏箱上标明的时间是民国三十三年（1944）。

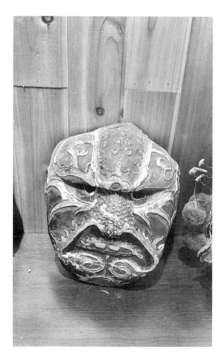

图 4-3-6　农暇剧团脸谱，聂付生拍摄

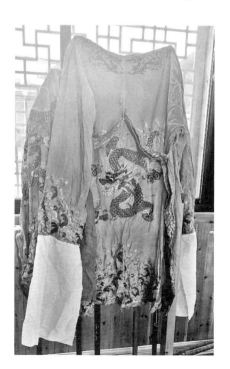

图 4-3-7　农暇剧团戏服，聂付生拍摄

据蔡世楷口述：当时戏班有三名共产党员，戏班班长就是共产党员。那时每晚演戏所得的戏金，基本上都用于为党的地下组织及游击队解决吃饭问题。[1]

（六）雅施班

雅施班于1948年转为舞台演出。班主虞福章，前台演员有施献炉（小丑）、施元奎（大花）、施云贵（花旦）、丁玉春（小生）、陶子仙（花旦）、施新溪（正生）、施设奎（二花）、施东升（大花）、施碧梅（二花）、施福奎（二花）、施陈喜（二花）、李岳周（正生）等，后台乐队有虞献恒（正吹）、陶悟明（副吹）、虞福章（鼓板）、施方云（小锣）等。演出剧目不详。

三、职业班

据文献记载，缙云县最早的有记录的民间职业戏班出现于清光绪年间。清光绪十年（1884），缙邑凤台班出现在松阳县上河何氏宗祠的戏台上，戏班临行，不忘留字于壁[2]。凤台班，情况不详。项铨曾说："1913年壶镇吕希照、吕阿四子办起吕凤台班。"[3]吕凤台班是否同于凤台班尚待考证。"上河何氏宗祠戏台建筑较久，初建年代待考。1949年以后，戏台板及厢房楼板已拆除，改作仓库，两旁楼层墙上仍留有大量的班社留字证明。"[4]

留字于上河何氏宗祠戏台的缙云籍戏班还有缙邑吕□班、缙邑三金台班。这两个戏班与缙邑凤台班一样，均无演出剧目记录，所以无法准确判断戏班属性。除此，还有演于光绪二十二年（1896）的处邑吕□鸿班。从"演出《大战长沙》《杨棍花枪》《当珠打擂》《铁临关》《铁笼山》《两重思》《万寿亭》等剧目"[5]看，处邑吕□鸿班是一个徽班。在处州府，缙云是徽班最多的地方，因此，处邑吕□鸿班或为缙云籍徽班，也未可知。

壶镇镇团结村卢保亮藏其祖父卢兆田抄于光绪廿三年（1897）剧目两种：一是《珍珠塔》，唱小徽；一是《献图》，唱【四皮】[6]。这是徽班的剧目（详后节徽戏抄本剧目叙录）。据卢保亮口述，其祖父卢兆田没有任何从艺的传闻，纯是一个戏迷。这说明，至少在清光绪年间，徽班在白陇一带已非常活跃。这恰好成为卢炳金、卢福海等民间艺人从艺经历的一个有力佐证。

进入20世纪，缙云乱弹、徽戏的发展进入一个新的时期。缙云因为庙会多、

[1]《缙云县第六批非遗传承基地》（内部资料），缙云县文广局，第2页。
[2] 杨建伟编著：《南戏寻踪——南戏现代遗存考》，西泠印社出版社2007年版，第163页。
[3] 缙云县生态休闲养生（养老）经济促进会编：《缙云掌故》，西泠印社出版社2017年版，第144页。
[4] 杨建伟编著：《南戏寻踪——南戏现代遗存考》，西泠印社出版社2007年版，第163页。
[5] 杨建伟编著：《南戏寻踪——南戏现代遗存考》，西泠印社出版社2007年版，第164页。
[6] 缙云一带方言，"四"、"西"谐音、凡"西皮"皆书写为"四皮"。为尊重起见，皆谨依原文。下同。

会戏多，斗台戏俨然成为缙云民间的一道奇观。项铨曾谈到献山庙每年七月初七和十月十五迎神赛会时竞演斗台戏的情景，云：

> 献山庙正殿门前，四个戏台排列四周，各案队进寨后分轮斗台品演。演出以放铳为号，一铳准备，二铳开锣，三铳定输赢，以三铳响时台前观众最多者为优胜。因此各班都紧锣密鼓，使尽解数，争强求胜。演出中你追我赶，热烈紧张。广大观众时而涌向甲台，时而涌向乙台，顾盼不暇。历年参加斗台的班社有大品玉、老玉麟、应凤祥、老紫云、新紫云、缙东舞台和宏广舞台等，都颇有名气。演出剧目以《火烧子都》《擒史文恭》《抢阿斗》《南宋传》等武戏居多，均以高超的绝招和惊险的武打取胜。有一年，缙东舞台与王新禧三合班相遇斗台，王新禧自认为老大，不把缙东舞台放在眼里，将近尾声时以为胜券在握，殊不知缙东舞台台边叠起13张方桌，花旦章启从高台上轻捷翻落，惊险绝伦，观众顿时蜂拥过去，恰巧第三铳轰响，缙东舞台一举夺魁！[1]

除了外地戏班，本地戏班（指乱弹班、徽班）的发展速度极快。梅子仙说："像我这种处州剧团从前有9个之多，经反动派摧残，只剩下我这个唯一的剧团。"[2]梅子仙所说9个剧团除"唯一的剧团"名缙云舞台外，其他我们一无所知。这里，我们就一些记录在案的本地戏班做点考述。

（一）吕凤台班

仅见于项铨的记载。项铨说："1913年壶镇吕希照、吕阿四子办起吕凤台班。"[3]

（二）子仙班

据《浙江戏曲志》载，梅子仙一生带过大新玉、大联升、大品玉等戏班，民间皆称之为"子仙班"。[4]

图4-3-8 梅子仙照片，缙云县档案馆提供

[1] 项铨：《戏剧繁盛说缙云》，载缙云县生态休闲养生（养老）经济促进会编：《缙云掌故》，西泠印社出版社2017年版，第148页。
[2] 缙云县文化馆1953年抄件，载缙云县文化馆藏《本馆从县档案馆复印和抄录的文件材料》，档案号1949—1953年A2-1。
[3] 项铨：《戏剧繁盛说缙云》，载缙云县生态休闲养生（养老）经济促进会编：《缙云掌故》，西泠印社出版社2017年版，第144页。
[4] 中国戏曲志编辑委员会编《中国戏曲志·浙江卷》，中国ISBN中心出版社2000年版，第548页。

梅子仙（1908—1981[1]），又名梅子玉[2]，仙都梅宅村人。麻献扬说："他这个人很有意思，戏演得不是很好，但会很多戏。剧团有人不能上场，他就能顶上去。所以，小生、老生、大花脸、小花脸都能演。他就是戏班里所说的总纲先生。"[3]梅子仙18岁开始唱戏[4]。1925年，始带戏班。第一班名大联升。大联升原名大新玉，属永康徽班，班主应卢丁[5]。"应卢丁，永康人。徽班名花旦。梅子仙拜其为师，应卢丁欣赏梅子仙才华，将女儿嫁给了梅子仙。"[6] 1925年，卢丁卒，其婿梅子仙接班，改名大联升。起初，"戏班行头破旧，行当残缺，剧目稀少"。其演出范围仅限缙云、青云等偏僻山区，被人嘲为"一担薄笼三杆枪"的钻山班。后得松阳何姓富户资助，遂购置新行头，聘请名伶入班，如大花胡崇溪、吕凤林，小生杨坤茂、刘学成，正生桂珍、杨德善，小花蒲柳、小老王，花旦章富、同会、潘兰花，鼓板梅桂声，正吹詹益龙等。这时，能演乱弹《下河东》《金棋盘》《回龙阁》《碧玉簪》《擒史文恭》《前后金冠》《双合印》《还金镯》《虹霓关》《一把抓》《前后药茶》《紫霞杯》、徽戏《临潼山》《绣花球》《鱼藏剑》《长坂坡》《白门楼》《九龙阁》《分水钗》等。其中汤吉昌主演的《前后药茶》《雪里梅》、杨德善主演的《九件衣》《活捉》、吕凤林主演的《张秀追操》《打红拳》、王井春主演的《前后金冠》《杨衮花枪》、李亨攀主演的《分水钗》，唱做俱佳，是戏班的看家戏。

《一把抓》，剧本未见。剧叙杨文焕与王梅英的情事。据说，"汤吉昌、王兰旺、杨德善都曾担任该剧主角，剧情酣畅写意的描绘，演员艺术能量的尽情释放，让各地观众流连忘返、津津乐道。其中'路祭'一场有活无常和蜡烛鬼互相戏耍、插科打诨的场面。20世纪50年代初期，拥和剧团的杨德善、李亨攀、刘学成、小金水、徐水红、吕土朝等还演过此剧"[7]。

（三）大品玉

见于项铨的记录。项铨说，1925年，梅子仙创建了"历史最长、影响最大

[1] 据丹址村剧团艺人王恩仁回忆，1981年6月至7月，梅子仙在丹址村教戏后，乘手扶拖拉机返回山岭下的家，行至村口，拖拉机翻车，梅子仙当场身亡。
[2] 梅子仙在呈给缙云县文化馆的文件上署名"梅子玉"。见缙云县文化馆抄件，载缙云县文化馆藏《本馆从县档案馆复印和抄录的文件材料》，档案号1949—1953年A2-1。
[3] 聂付生、方佳等著：《浙江婺剧口述·音乐卷》，浙江人民出版社2021年版，第97页。
[4] 缙云县文化馆抄件，载缙云县文化馆藏《本馆从县档案馆复印和抄录的文件材料》，档案号1949—1953年A2-1。
[5] 据梅子仙孙梅伟斌介绍，梅子仙第一任岳父姓应，名卢丁，永康人，其女儿应淑英嫁梅子仙后，生子梅福生。梅福生于松阳求学，遂定居松阳。（据2023年9月12日采访录音整理）
[6] 据2022年8月23日麻献扬采访录音整理。麻献扬说："梅子仙前后三任妻子：第一任应氏，第二任松阳人，第三任申兰英。申兰英是拥和剧团小旦，是我同事。"
[7] 《丽水地区戏曲志》编辑委员会编：《丽水地区戏曲志》（内部资料），1994年，第58页。

的"处州乱弹班。"数十年间，一直演出于处州十县和比邻永康、金华一带。"[1] 麻献扬则说，大品玉是徽班，是缙云舞台的前身[2]。据松阳后宅感应佛堂戏台题壁，1934年3月20日，缙邑大品玉班在感应佛堂戏台演出[3]。由此可知，缙邑大品玉班就是大品玉。大品玉是否梅子仙组班的乱弹班尚存疑。况且与上述之大联升班相矛盾。

原金华地区婺剧实验剧团团长徐锡贵说："高腔班取班名则以'品玉'为多，因为高腔班包括高、昆、乱三个曲种在内，故以'品'字取名。"[4] 在上四府，凡取"品玉"者，皆系三合班。松阳高腔艺人说过，"民国14—15年（1925—1926），大品玉三合班"到松阳演出过，"演出《摘桂记》"[5]。此大品玉很有可能就是缙云的大品玉。

（四）缙云舞台

徽班（麻献扬语）[6]。班主梅子仙。起始时间不详。梅子仙说："1949年我团原名缙云舞台，内中有若干老艺人在丽水一带演出，本身有30到50年历史的。后受时局的影响，老艺人由松阳放回丽水。因为是缙云人，所以将箱运至缙云后解散。"无疑，梅子仙此处之"我团"指其带班的戏班。另据熟悉梅子仙的胡大明说："小时候我看过梅子仙班演出的乱弹《崔子杀齐》。我熟悉一个承头叫胡希寅，他专门为写梅子仙写戏。我小孩子时，他已四五十岁了。我们住同一栋房。他和梅子仙关系很好。"[7] 胡大明所说的子仙班，应系缙云舞台。胡大明，1936年生，上坪村人，缙云诗词学会发起者。

（五）汉炎班

见于项铨的记录。项铨说系"安仁人创办"[8]，其他不详。

（六）缙东舞台

徽班。项铨说："1923年，缙云县壶镇吕学连在永康起班。"被观众称为上功

[1] 项铨：《戏剧繁盛说缙云》，载缙云县生态休闲养生（养老）经济促进会编：《缙云掌故》，西泠印社出版社2017年版，第144页。
[2] 据2023年6月26日麻献扬采访录音整理。
[3] 杨建伟编著：《南戏寻踪——南戏现代遗存考》，西泠印社出版社2007年版，第165页。
[4] 聂付生、方佳编著：《浙江婺剧口述·附录卷》，浙江人民出版社2021年版，第124页。
[5] 聂付生、方佳编著：《浙江婺剧口述史·附录卷》，浙江人民出版社2021年版，第44页。
[6] 麻献扬说："宏广舞台、缙东舞台、缙云舞台都是徽班。"（聂付生、方佳等著：《浙江婺剧口述史·音乐卷》，浙江人民出版社2021年版，第97页）
[7] 据2022年9月13日胡大明采访录音整理。
[8] 项铨：《戏剧繁盛说缙云》，载缙云县生态休闲养生（养老）经济促进会编：《缙云掌故》，西泠印社出版社2017年版，第144页。

班。麻献扬解释:"上功班就是最好的班。"[1]前台有小花脸黄德银、胡耀章、胡金水、陈和相,大花脸胡涵霖、丁福海、胡崇溪,二花脸胡阿弟、李亨攀,四花脸胡耀昆、龙水、王国荣,正生任长生、王井春、夏国珍,小生许荣华、家水、王水洪、胡水根,老外李攀桂,花旦李廷玉、孔明钦,正旦胡福槐,作旦德标、胡云法,武旦显来等[2]。后台有李景春、胡逊林、麻献扬、陈德福等[3]。除此还有陈洪波、夏国珍等。据载,缙东舞台"能演72本徽戏,139个折子戏,保留了不少其他徽班遗失不全的剧目"[4]。曾在徽班演出小花的黄德银"口述了103个剧本(正本、短剧和折子戏)"[5]。

(七)宏广舞台

徽班。起始时间不详。班主是应庄村人应奎福。壶镇人卢官德说:"应奎福,绰号老磕,从小喜欢看戏。1940年他召集一批名角,接手宏广舞台。"[6]艺人有陈洪波、胡龙启、王水洪、吕土朝等[7]。吕土朝是应奎福的女婿,头牌花旦。他"一出《骑木驴》表演得出神入化,台下欢庆,看得神魂颠倒"[8]。原江山婺剧团花旦胡苏女也曾该班演过。她说:"宏广舞台的班主叫方明(音)。"[9]原江山婺剧团男花旦曾向此班中的一位名叫水根的花旦学戏。据胡苏女说,水根是东阳人,与她丈夫周春荣是同乡。她曾介绍其学戏的艰辛过程,云:

> 过去,戏班的师傅很保守,怕教会的徒弟抢走了自己的饭碗。他不教我戏,我却要好好服侍他。天还不亮,我就要为他生火,给他装烟,倒尿壶。说是尿壶,其实就是一个毛竹筒。他到哪里,都要带在身边。我要他教戏,他还很不愿意。我记忆力好,也很用心。每次跑龙套,我都注意我师傅的表演,他的台词我都记牢,他的动作我都看牢。有一次,戏班在青田演出,我师傅演《玉堂春》中的苏三。观众都在台下扔石头,大叫:"太老了,换一个,太老了,换一个。"那时,我师傅已50多岁了。师傅马上叫我:"苏女,你去演,你去演。"我说:"师傅,你没有教我过,我怎么

[1] 聂付生、方佳等著:《浙江婺剧口述史·音乐卷》,浙江人民出版社2021年版,第97页。
[2] 永康市地方志编纂委员会编:《永康市志》第4册,上海人民出版社2017年版,第1648页。
[3] 聂付生、方佳等著:《浙江婺剧口述史·音乐卷》,浙江人民出版社2021年版,第97页。
[4][5] 郭仕贤:《缙云县戏曲活动的回顾》,载《缙云县戏曲活动资料汇编》(一)(内部资料),1985年,第3页。
[6] 据2022年11月28日卢官德录音整理。
[7] 《永康市志》载,1935年,"永康芝英镇的店老板应彩姣见高升舞台俞宝康长得英俊,文武双全,就自告奋勇担任领袖,并取名为宏广舞台"。(永康市地方志编纂委员会编:《永康市志》第4册,上海人民出版社2017年版,第1648页)
[8] 据2022年11月28日卢官德录音整理。
[9] 聂付生、方佳等著:《浙江婺剧口述·旦堂卷》,浙江人民出版社2021年版,第149页。

演?""不要紧,不要紧,你扮起来。我躲在桌子下面,我给你念来。"我师傅也是没办法了。其实,我不要他念,苏三的词都在我肚皮里了。我扮好就上台了。大家都说我演得好。那时,我15岁。救了师傅这次急,师傅很信任我,教了我很多的戏,如《武松打虎》《金莲戏叔》《狮子楼》《武松打店》。我没有读过书,也不识字,师傅怎么教,我怎么学。不会写的字,我就做记号,比如"牵"字,我就在牛头上画一根绳,表示牵着;"犁"字,我就画一张犁具。[1]

四、缙云戏班艺人代表

据我们考察,缙云戏班涌现许多知名的艺人,如白陇吕玉凤、卢炳金、卢福海,上王村王旺山,双龙村郑金环,官店丁宝堂、杨兆贤,黄寮村王兰旺,杜村杜陈稀、杜乾汉,榧树根虞梅汉,等等。现择要述之。

(一)卢炳金(1819—1870)

白陇村人,男花旦,俗称"白陇旦",也称"炳金旦"。当地民谚流传云:"男人看了炳金旦,三天不会出田畈;女人看了炳金旦,把饭烧成了乌炭;母鸡看了炳金旦,三天不会下鸡蛋;大狗看了炳金旦,三天不会汪汪嚎。"[2]

(二)卢福海(1843—1932)

田畈村人。老旦。身体健壮,89岁时尚能走路至武义演出。头夜戏做完,第二天没有起床。同伴送其至家,骤然离世。[3]

(三)胡崇溪(1881—1953)

永康县新楼村人。工大花。身材高大魁梧。原江山婺剧团花旦胡苏女称他太公,说他"擅长武功,他的红拳打得很好。翻跟斗,一连能翻二十几个"[4]。麻献扬说他"有真功夫的,最拿手的是舞叉。他腰间绑着皮带,一手撑着地面,头抬起来,双脚翘起来,能旋转如飞"[5]。他擅演《龙虎斗》《白云洞》《马武夺魁》《华芳寺》《惠宁寺》《三打陶三春》《月龙头》等。

(四)胡金水(1887—1957)

永康县人。工小花。擅演《双合印》《僧尼会》等。

[1] 聂付生、方佳等著:《浙江婺剧口述·旦堂卷》,浙江人民出版社2021年版,第149页。
[2][3] 据壶镇镇团结村卢官德2022年11月28日采访录音整理。
[4] 聂付生、方佳等著:《浙江婺剧口述·旦堂卷》,浙江人民出版社2021年版,第147页。
[5] 聂付生、方佳等著:《浙江婺剧口述·音乐卷》,浙江人民出版社2021年版,第98—99页。

（五）黄德银（1895—1986）

浙江永康县人。6岁随父入大鸿春戏班学艺。10岁拜海高道士、翁开振等名师学戏，专攻小丑。擅演《磨房串戏》《活捉三郎》《何叶包写状》《滚灯》等。功底扎实，唱做俱佳，被誉为"压头小花脸"[1]。

图4-3-9　王井春照片，缙云县档案馆提供

（六）王井春（1896—1962）

缙云大洋区前村人。工老外。麻献扬说他"演过很多戏，有总纲先生之称"[2]，黄爱香说他"肚里东西特别多"[3]。

（七）虞梅汉（1897—1976）

胡村乡榧树根村人。村剧团花旦。虞礼设说："虞梅汉是村里名人。从小就不爱劳动，喜欢演戏。他到丽水拜师学戏。行当是花旦。他在青田演戏，和一个姑娘相好，这姑娘后来就成了他的妻子。1944年左右，他双目失明。上不了台，只能靠教戏为生。他出外教戏，都是轿来轿去。他和王井春教戏，分属不同地区。王井春主要在永康、金华一带，虞梅汉主要在丽水、遂昌一带。虞梅汉能演百余本戏，口述出来的就有50余本。1966年"文革"开始，虞梅汉也就不教了。"[4]

（八）李景春（？—1950）

东阳人。正吹，擅小胡琴。其改编的《花头场》在缙云、永康、丽水一带甚为流传，梅桂升、詹益龙、麻献扬等薪火相传，将其传承至今。《花头场》改编自金华地区所传奏的《花头台》，李在继承原曲精粹的基础上自创一格，特别是"吉子"中板（|55 2|）这一段，犹如"高山流水，层见叠出，风味十分淳厚"[5]。

（九）梅桂声（1898—1959）

龙游县唐尧乡人。工鼓板，称"鼓板王"。麻献扬评云："他的鼓板最有名，然后才是王水银，再是范志贵。"[6]

[1] 永康市地方志编纂委员会编：《永康市志》第5册，上海人民出版社2017年版，第2193页。
[2] 聂付生、方佳等著：《浙江婺剧口述·音乐卷》，浙江人民出版社2021年版，第99页。
[3] 聂付生、方佳等著：《浙江婺剧口述·白面堂堂卷》，浙江人民出版社2021年版，第218—219页。
[4] 据2022年11月15日虞礼设采访录音整理。
[5] 赵志龙：《缙云"花台场"轶闻》，存缙云县文化馆资料室。
[6] 聂付生、方佳等著：《浙江婺剧口述·音乐卷》，浙江人民出版社2021年版，第98页。

（十）李亨攀（1899—1966）[1]

浙江永康县前仓乡溪坦村人。寡言，嗜酒，人称"酒葫芦"。15岁便到缙东科班学艺。他先后搭班宏广、仲华、缙东、拥和等戏班，"是徽班中最好的二花脸"[2]。擅演《马武夺魁》《马武逼宫》《水擒庞德》《双按院》等。

（十一）陈德福（1908—1982）

城南乡东溪村人。工主胡。先后从艺新新舞台、缙东舞台、拥和剧团、缙云县婺剧团。其子陈忠法说，梅桂声、李景春、陈德福被誉"处州后台乐师三大王"[3]。

（十二）杨德善（1905—1963）

云和县双溪乡双港村人。先工丑角，后改正生。擅"双龙出海"特技表演。麻献扬评云："缙云这边处州乱弹艺人杨德善演得最好。"[4]

图4-3-10　陈德福照片，陈忠法提供

（十三）胡逊悌（1906—约1943）

永康县新楼村人。原江山婺剧团花旦胡苏女养父。二花脸。搭班宏广舞台、缙东舞台、新新舞台等。胡苏女说，她养父"武功很好，9只碗放在身上不同的位置，爬上9层的高台，再翻下来，毫发未损。……我现在看不到有我父亲这么好武艺的人"[5]。他擅演二花脸戏。

（十四）何保忠（1909—2002）

方溪乡前当村人。正吹。拜师梅桂升、徐森林。其艺传授给虞益平、应必高等。应必高说："何知道的牌子很多，一般人都掌握不了。一有空，我就跑到他家里去请教。"[6]

（十五）刘学成（1911—1986）

松阳县裕溪乡人。工小生。12岁入班学戏。先学旦，后改小生。扮相英俊，

[1] 据黄爱香回忆，李亨攀于1962年前后去世（2023年1月5日电话录音）。
[2] 聂付生、方佳等著：《浙江婺剧口述·音乐卷》，浙江人民出版社2021年版，第99页。
[3] 源自2023年6月27日陈忠法微信文章《我父母亲简历》。
[4] 聂付生、方佳等著：《浙江婺剧口述·音乐卷》，浙江人民出版社2021年版，第96页。
[5] 聂付生、方佳等著：《浙江婺剧口述·旦堂卷》，浙江人民出版社2021年版，第147—148页。
[6] 据2022年9月22日应必高采访录音整理。

嗓子清亮。18岁就成为戏班台柱。包志林说，"（他）唱功很好，扮相动人。因太有名，嗓子被人弄掉了。"[1]曾搭班项新玉、大品玉、戴玉林、大联升、团体舞台、红旗剧团、缙云婺剧团等。1959年退休回家。

（十六）陈桂钟（1915—2004）

东川乡川石村人。正吹。自幼随父学艺。后以教戏为生，其徒有虞益平、陈宝钟等。在缙云戏曲界颇有声望。

（十七）陈洪波（生卒年不详）

溶江乡山坑村人。工小生。据上坪村胡振鼎说，陈洪波与其妻陈子莺同族。陈不识字，演戏却很出色。曾搭班王新禧、缙东舞台等。陈洪波曾在前路乡后青村教戏。该村男花旦杨德标之父是陈洪波的忠实观众。陈洪波演到哪，其父跟到哪。杨转述其父之话说："婺剧界两个半小生，洪波占半个。"[2]

（十八）有海（生卒年不详）

缙云人。工大花。"他扮演的关公，架子、身段、动作都很老练，人称'活关公'。和扮演周仓的鲍济富最合，真是棋逢对手。"[3]

（十九）夏国珍（生卒年不详）

永康县古山人。入赘东渡镇朱佑村。工正生。拜师李朝梭。杜村村杜官灵曾拜其为师，他说："夏国珍演戏，善于刻画人物，不但讲究演技，也讲究表情。他的表情都是在了解剧情和人物的基础上琢磨出来的。"他擅演《孔明拜斗》《六部大审》。麻献扬曾谈到他演孔明快死时的一段表演，云，他"坐在高台上，手执羽扇。两边各摆一盏灯，每盏灯点7根蜡烛。孔明唱【二黄】，已唱不成调了，唱道：哎拜，哎拜……"[4]，刻画极其到位。

第四节　乱弹抄本叙录

20世纪50年代初期，婺剧改进委员会组织人力对上四府的乱弹剧目做了一个初步的统计，云："婺剧乱弹剧目共计208种。"[5]另据同期在金、衢等地调查的

[1]　聂付生、方佳等著：《浙江婺剧口述·观众卷》，浙江人民出版社2021年版，第25页。
[2]　据2022年10月19日采访杨德标录音整理。
[3]　聂付生、方佳编著：《浙江婺剧口述·附录卷》，浙江人民出版社2021年版，第176页。
[4]　聂付生、方佳等著：《浙江婺剧口述·音乐卷》，浙江人民出版社2021年版，第99—100页。
[5]　《婺剧》，载安徽大学艺术学院、安徽艺术学校编：《刘静沅文集》，安徽文艺出版社1997年版，第508页。

刘静沅说："连同目的、停演的、失传的皆已包括在内，实际上并没有那么多。"[1]当时的统计是否涵盖处州乱弹，笔者不得而知。

一、《丽水地区戏曲志》记载的剧目

据《丽水地区戏曲志》记载，处州乱弹剧目共有117种，有剧名的106种[2]，即：

《一把抓》《一捧雪》《二皇图》《二世缘》《二度梅》《两狼山》《双合印》《双情义》《双潼台》[3]《双贵图》《双玉镯》《三支箭》《三仙炉》《四川图》《四元庄》[4]《五龙会》《五熊阵》《七封书》《九莲灯》《九龙阁》《千帕记》《千里驹》《万里侯》《万寿亭》《白鹤珠》《白罗衫》《白门楼》《白玉簪》《碧玉球》《碧尘珠》《碧桃花》《红飞洞》《朱砂记》《紫霞杯》《紫金带》《紫金镖》[5]《黑风山》《黑驴报》[6]《兰香阁》《银桃记》《翠花缘》《翠花宫》《胭脂雪》《玉灵符》《上天台》《天启图》《天降雪》《天缘配》《下陈州》[7]《下南唐》《祭风台》《寿为先》《合连环》《闹天宫》《闹琼花》《狐狸洞》《列国记》[8]《烈女配》《鸳鸯带》《雌雄剑》《珍珠衫》《珍珠塔》《珍珠串》《绣花球》《绣鸳鸯》《龙凤配》《龙凤阁》《龙虎图》《满门贤》《逃生洞》《苦姻缘》《宝莲灯》《审钗钏》[9]《接云楼》《铁弓缘》《铁灵关》《大金镯》《老君堂》《父子会》《忠义缘》《忠孝全》《感恩亭》《满堂福》《松蓬会》《施三德》[10]《沙陀国》《蓝腰带》[11]《春秋配》《荣乐亭》《回龙阁》《花田错》《沉香阁》《乾坤带》《长生花》《还金镯》《悔姻缘》《丝套党》《游龙记》《画图缘》《前后麒麟》《前后蜻蜓》《前后金冠》《前后药茶》《前后绿镜》《前后球花》《前后日旺》。

[1]《婺剧》，载安徽大学艺术学院、安徽艺术学校编：《刘静沅文集》，安徽文艺出版社1997年版，第508页。
[2]《丽水地区戏曲志》编辑委员会编：《丽水地区戏曲志》，内部资料，1994年，第70—71页。
[3] 原作《双同台》，今改。
[4] 原作《四元妆》，今改。
[5] 原作《紫金标》，今改。
[6] 原作《黑卢报》，今改。
[7] 原作《下阵州》，今改。
[8] 原作《烈国记》，今改。
[9] 原作《审钗串》，今改。
[10] 原作《思三德》，今改。
[11] 原作《拦腰带》，今改。

准确地说，这份剧目名录除了处州乱弹还有大徽、小徽。经过辨析、考证，笔者将确定的处州乱弹、大徽、小徽剧目列表如下，见表4-4-1。

表4-4-1 《丽水地区戏曲志》所载处州乱弹、大徽、小徽及未详剧目表

剧种	剧　目
处州乱弹	《双情义》《三支箭》《三仙炉》《九莲灯》《白鹤珠》《白玉簪》《碧桃花》《紫霞杯》《鸳鸯带》《兰香阁》《列国记》《万里侯》《珍珠串》《兰香阁》《宝莲灯》《施三德》《悔姻缘》《前后麒麟》《前后蜻蜓》《前后药茶》《前后绿镜》《前后日旺》《四元庄》《白罗衫》《天降雪》《寿为先》《合连环》《绣鸳鸯》《闹天宫》《还金镯》《忠孝全》
大徽	《二皇图》《二度梅》《两狼山》《白门楼》《紫金带》《紫金镖》《黑风山》《银桃记》《双潼台》《双玉镯》《四川图》《翠花宫》《胭脂雪》《上天台》《天启图》《五龙会》《万寿亭》《碧尘珠》《祭风台》《下南唐》《烈女配》《龙凤配》《龙凤阁》《满门贤》《逃生洞》《铁弓缘》《父子会》《大金镯》《老君堂》《松蓬会》《沙陀国》《春秋配》《回龙阁》《花田错》《乾坤带》《画图缘》
小徽	《碧玉球》《黑驴报》《朱砂记》《鸿飞洞》《双贵图》《千帕记》《千里驹》《天缘配》《翠花缘》《玉灵符》《雌雄剑》《珍珠衫》《珍珠塔》《绣花球》《铁灵关》《忠义缘》《感恩亭》《沉香阁》《荣乐亭》
未详	《一把抓》《一捧雪》《二世缘》《下陈州》《闹琼花》《狐狸洞》《审钗钏》《接云楼》《忠孝全》《满堂福》《蓝腰带》《游龙记》《长生花》《七封书》《五熊阵》《苦姻缘》

以下笔者就表4-4-1中未详剧目做点考述。

（一）《一把抓》

实物未见。据后人概述的剧情看[1]，该剧叙杨文焕与王梅英的情事。台州乱弹有《奇缘配》演此事，《一把抓》或源于此。《奇缘配》，亦称《王小三瓣野祀》。豆腐佬王小三之女梅英在戚府当丫鬟。富户金刚见梅英貌美，欲行非礼，为杨继盛之子杨文焕所救。梅英感激文焕仗义，相思成病，其父为之瓣野祀灾，巧遇文焕饥饿，文焕偷食野祀羹饭，其父遂收为义子，梅英终与文焕互定终身。金刚派人前来抢亲，梅英偕文焕避居戚府。戚府暗中告发，文焕被捕，梅英断于金刚为妻。幸钦差传旨，杨继盛冤案平反，梅、杨始得团圆。[2]

（二）《一捧雪》

实物未见。金华昆班有此剧，曾唱过《送杯》《搜杯》《批文》《追莫》《计代》《斩莫》等剧头。金华徽班有《搜杯斩莫》杂目，唱【紧都子】【二黄倒板】【流水】【紧皮】。

[1]《丽水地区戏曲志》编辑委员会编：《丽水地区戏曲志》（内部资料），1994年，第58页。
[2] 中国戏曲志编辑委员会编：《中国戏曲志·浙江卷》，中国ISBN中心出版社2000年版，第177页。

（三）《二世缘》

实物未见。

（四）《下陈州》

实物未见。金华徽班有此剧目，刘静沅将其归为"不常上演、自动停演或失传的整本戏"[1]。

（五）《闹琼花》

金华三合班徽班正本剧目。《骂杨广》《李渊跪宫》是徽班剧目，剧本佚[2]。三合班存江和义正本抄本，抄本藏浙江婺剧艺术研究院资料室，档案号B3-1-56。

（六）《狐狸洞》

不详。

（七）《审钗钏》

缙云婺剧团记录，剧本藏浙江图书馆。

（八）《接云楼》

王寿术、郑景文口述，剧本藏浙江图书馆。

（九）《忠孝全》

实物未见。浦江乱弹剧目。

（十）《满堂福》

又名《全家福》，高腔剧目，折子有《九世同居》《郭子仪上寿》[3]。

（十一）《蓝腰带》

实物未见。金华徽班有此剧目，刘静沅将其归为"不常上演、自动停演或失传的整本戏"[4]。

[1]《婺剧》，载安徽大学艺术学院、安徽艺术学校编：《刘静沅文集》，安徽文艺出版社1997年版，第577页。
[2] 聂付生、方佳编著：《浙江婺剧口述史·附录卷》，浙江人民出版社2021年版，第136页。
[3] 叶开沅、张世尧著：《婺剧高腔考》，中国戏剧出版社2004年版，第23页。
[4]《婺剧》，载安徽大学艺术学院、安徽艺术学校编：《刘静沅文集》，安徽文艺出版社1997年版，第576页。

（十二）《游龙记》

不详。

（十三）《长生花》

不详。

（十四）《七封书》

实物未见。金华徽班有此剧目，刘静沅将其归为"不常上演、自动停演或失传的整本戏"[1]。

（十五）《五熊阵》

实物未见。调腔和剧有此剧目。

（十六）《苦姻缘》

实物未见。金华徽班有此剧目，刘静沅将其归为"不常上演或自动停演的短剧"[2]。

二、缙云现存乱弹抄本叙录

通过大量的田野调查，我们访求到一些收藏在民间的处州乱弹抄本。这些抄本尽管存在来源真假难辨的情况，大多数属于处州乱弹班（含三合班、徽班等）艺人所用的演出本。现一一叙录如下。

（一）《玉麒麟》[3]

全本抄本。与《罗成降唐》合抄。据胡振鼎说，系梅子仙口述抄本。毛边纸，毛笔行书，竖排。25页，每页10行，每行约31字。胡振鼎藏本，编号胡振鼎13-8。

《前麒麟》抄本。①1958年抄。虞梅汉口述，抄者不详。大开毛边纸。9.5页。每页行数不等，每行30余字。破损严重。虞礼设藏本，编号虞礼设60-21。②抄于1959年或前。长31 cm，宽27 cm。毛边纸，17页半。前13页每页12行，每行约24字，破损严重。后4.5页每页8行、10行不等，每行约19字。

[1]《婺剧》，载安徽大学艺术学院、安徽艺术学校编：《刘静沅文集》，安徽文艺出版社1997年版，第576页。
[2]《婺剧》，载安徽大学艺术学院、安徽艺术学校编：《刘静沅文集》，安徽文艺出版社1997年版，第578页。
[3] 又称《前后麒麟》，分《前麒麟》《后麒麟》。

尾页硬笔注云："《前麒麟》完成，1959年演。"虞礼设藏本，编号虞礼设60-15。③据1958年本过录。大开宣纸。毛笔竖排，行楷抄写。15页。每页12行，每行约28字。虞礼设藏本，编号虞礼设60-43。

《后麒麟》抄本。据1958年虞梅汉口述过录，虞礼设、虞敬、虞孙庄记录。大开本，长39 cm，宽27 cm。有残缺。毛笔行书，竖排抄写。9.5页，每页16行，每行30余字。虞礼设藏本，编号虞礼设60-21。

折子戏抄本。①《李固起解》。抄于1963年春。与《虹霓关》《对课》《天门发令》《送子》等合抄。

图4-4-1 《前麒麟》抄本（局部），虞礼设提供

毛边纸，硬笔竖排抄写。1页半。每页12行，每行20余字。曲牌名标【平板】【二板】【流水】。错别字甚多。杜景秋藏本，无编号。②《金沙滩避难》。合抄本，长27 cm，宽14.5 cm。毛边纸，毛笔行书，竖排。9页，每页8行，每行约22字。杜村杜景秋藏本，编号杜景秋10-2。③《金沙滩避难》，合抄本复印件。毛笔行楷，竖排抄写。10页（单面）。曲牌名标【平板】【二板】【紧皮】【流水】。叶金亮藏本，编号叶金亮25-11-2。

婺剧正生戏。本事出《水浒传》。乱弹骨子戏，绍兴大班、诸暨乱弹、浦江乱弹、温州乱弹等皆有此剧。剧叙卢俊义被贾氏、李固陷害逼上梁山之事。

（二）《列国记》

抄本正本。未见。

折子戏抄本。①题《崔子杀齐》，约抄于20世纪50年代初。合抄本，长28 cm，宽18 cm。毛边纸，毛笔行书，竖排抄写。3页，每页8行，每行约22字。虞礼设藏本，编号虞礼设60-19。②缺题。约抄于20世纪50年代。来源不详。合抄本，长28 cm，宽19 cm。毛边纸，毛笔行书，竖排。4页，每页8行，每行约22字。虞礼设藏本，编号虞礼设60-6。③题《崔子弑齐君》。辑入合抄本，题《缙云县文化馆1987年手抄传统剧本》。3页。笔记本，硬笔横排抄写。分场。锣鼓经、曲调等信息完整。藏缙云县文化馆，

图 4-4-2 《崔子杀齐》抄本（局部），虞礼设提供

藏书号 B9-1-75。④《进宫拜寿》抄本。抄于 20 世纪 50 年代。封面仅存"一九五"三字。合抄本，长 19.5 cm，宽 14.5 cm。毛边纸，毛笔行书，竖排抄写。2 页，每页 7 行、8 行不等，每行约 16 字。均残页。虞礼设藏本，编号虞礼设 60-56。⑤ 题《崔子杀齐王》，卢刘堃抄于 1960 年春，与《白帝城》《父子会》及诸多工尺谱合抄。封面左上题"戏剧"，右题"1960 年春修订"。长 19.5 cm，宽 14.5 cm。毛笔行书，竖排。2.5 页，每页 12 行，每行10 余字。卢保亮藏本，编号卢保亮 7-1。

本事出《东周列国志》第六十五回。唱【梆子】【正宫二凡】【紧皮】，曲牌有【四搭头】【赏桂】【小开门】等。叙齐大臣崔杼弑齐庄公之事。折子戏有《进宫拜寿》《崔子弑君》。演出情况不详。

（三）《前后球花》

抄本。抄于 1991 年 8 月，原本、抄者不详。封面题"缙云溪南婺剧团"。19 页，长 28 cm，宽 20 cm。毛边纸，钢笔，对折横排。不分场。标【平板】【二板】。应林水藏本，编号应林水 29-18。

图 4-4-3 《前后球花》折子抄本（局部），杜景秋提供

折子抄本。缺题。合抄本，长 26 cm，宽 19 cm。每张土纸中缝均有"朱元利制"四个字。据此判断，抄本或抄于民国。抄本来源不详。毛边纸，毛笔行书，竖排。2 页另 2 行，每页行数不等，每行 20 余字。标【三五七】【二板】【流水】。杜村杜景秋藏本，编号杜景秋 10-10。

本事不详。应为上四府艺人所编。剧叙书生吴玉奎与小姐方金莲一见生情的故事。吴出外游玩，偶遇方金莲。两人一见钟情，遂住在一起。吴留下祖传球花，上京赶考。走到半途，被山寨主宋百万所获，被迫与宋女宋芝英成婚。吴逃走，宋百万派人追赶，被龙王所救。临别，龙王赠其宝葫芦。吴凭此斩蛟有功，被封为武状元。方金莲怀孕，产下一子，取名秀林。秀林长到 18 岁，一举考中状元，于京城与父亲相见。全家团圆。

抄本叙小姐方金莲城隍庙与书生胡魁玉偶遇后产下一子胡秀庭事。据抄本信息，应系《前后球花》中的一折。

麻献扬说，《前后球花》是缙云一带的"徽班看家戏"[1]。

[1] 聂付生、方佳等著：《浙江婺剧口述史·音乐卷》，浙江人民出版社 2021 年版，第 91 页。

(四)《碧桃花》

正本抄本。① 红竖格毛边纸,毛笔、钢笔间隔抄写,行书,竖排。长 26.5 cm,宽 18 cm。正文首页系杨家戏片段,《碧桃花》始于第一页第二面。据纸张判断,抄写时间在 1912 年至 1950 年间。32 页。每页 12 行,每行 20 余字。后附《吊孝》,2 页半,叙胡公子被人谋杀后孙氏兰英前往胡府吊孝事,系前正文中漏抄之内容。标【平板】【二板】【下山虎】等。周旭廷藏本,编号周旭廷 20-2。② 1963 年过录,长 29 cm,宽 27 cm。毛边纸,毛笔行书,竖排。亦分《碧桃花》和《吊孝》两部分。共 19 页,每页 16 行,每行 20 余字。周旭廷藏本,编号周旭廷 20-3。③ 1981 年 1 月潘祖洪抄,题"全本《碧桃花》"。蓝格笔记本,长 18.5 cm,宽 13 cm。19 页,硬笔行书,横排。李康兰藏本,编号李康兰 6-4。④ 吴岭叶进新抄于 2011 年冬。A4 纸,25.5 页,毛笔行书,竖排。叶金亮藏本。编号叶金亮 25-1。

折子戏抄本。① 题《苏秀送茶》,抄于民国二十三年(1934)。合抄本,毛边纸,长 21 cm,宽 18 cm。3 页。毛笔行书,竖排。周焕然藏本,无编号。② 缺题,系《送茶》。卢刘堃抄。封面系民国二十四年报纸,右题"1960 年春修整"。合抄本。小开毛边纸。长 19.5 cm,宽 13 cm。毛笔行书,竖排。每页 12 行不等,每行约 12 字。卢保亮藏本,编号卢保亮 7-3。③ 题《敲打牢门》。合抄本,长 27 cm,宽 18 cm。章村剧团章周相抄于 1964 年 5 月 6 日。毛边纸,3 页,

图 4-4-4 《苏秀送茶》抄本(局部),周焕然提供

硬笔行草，竖排，每页12行，每行约30字。章德俭藏本，编号章德俭25-16。④ 题《洪苏秀送茶》《牢间认母》。1958年12月杜村杜官灵抄。长27.5 cm，宽19.5 cm。11页。白色毛边纸。每页10行，每行约19字。《洪苏秀送茶》唱调标【平板】【尾声】【小倒板】【小桃红】【游板】，《牢间认母》唱调标【流水】【平板】【紧平板】【倒板】【二板】。杜官灵藏本，藏号杜村杜官灵16-7。

叙书生吴文贵与尼姑洪苏秀之间的爱情。但据李鸿祺撰《永康的民间戏剧》载，《碧桃花》的剧情却是这样的："美尼姑与阔少爷发生关系，少爷住在庙里。一月后，被桃花女吸去。家人要杀尼姑，但她已怀孕。将杀时，桃花女把少爷放回，遂不杀尼姑。"[1]

《苏秀送茶》《拷打·提牢》是《碧桃花》中的折子戏。徽班、乱弹班均擅演此剧。

（五）《悔姻缘》

正本抄本。① 约抄于20世纪50年代初期。来源不详。毛边纸，毛笔行草，竖排。19.5页，页12行，行约22字。有残页。虞礼设藏本，编号虞礼设60-9。② 封面题"悔姻缘（鼓板）"。22页。毛边纸，毛笔横排抄写。每页14行。凡鼓点、曲调处皆圈以朱笔。叶金亮藏本，编号叶金亮25-25。③ 七里乡杜村业余剧团演出本。1978年冬季抄。毛边纸，毛笔行书，竖排。27页。每页11行，每行约19字。杜景秋藏本，编号杜景秋10-7。

折子戏抄本。① 题《金莲造反》，抄于民国二十三年（1934）。合抄本，毛边纸，长21 cm，宽18 cm。4.5页。毛笔行书，竖排。尾有缺页。周焕然藏本，无编号。② 缺题，前有缺页。抄写时间不详。长28 cm，宽29 cm。毛边纸，毛笔行书，竖排。3页，每页12行，每行20余字。戴有汉藏本，编号戴有汉8-3。③ 卢刘堃抄于1960年，题《文德过关》，合抄本，封面题"曲簿（五）"。小开毛边纸。长18.5 cm，宽13 cm。毛笔行书，竖排。5页另5行。每页12行、13行不等，每行约18字。卢保亮藏本，编号卢保亮7-2。

叙蔡文德因错听蔡兴谎言错失一段美满婚姻事。《蔡文德下山》是其折子戏，历演不衰。其中"活祭"一段的表演被视为经典永载史册。蔡文德受冤被绑法场，即将处斩。林小姐来了，他才知道自己的盲从铸成了大错。为此，他肠断心碎，懊悔万分。痛骂骗了自己的蔡兴，然后，一声"蔡文德好悔耶"，"悔！悔！

[1]《民众教育》五卷八期，1937年，转引自《谈婺剧》，载赵景深著：《戏曲笔谈》，上海古籍出版社1980年版，第228页。

图 4-4-5 《金莲造反》抄本（局部），周焕然提供

悔"，连叫三个"悔"字，紧接一个壳子，再一个一字跌，站起来，甩发，再跪下去，连着跪步，直跪到小姐的跟前。这段精彩的表演很受观众的欢迎。观众喜欢看，演员喜欢演，相得益彰。

（六）《万里侯》[1]

正本抄本。未见。

折子戏抄本。① 题《南宋传》。原本不详。1962年7月抄，封面题"榧树根剧团"，抄者不详。长 27 cm，宽 19.5 cm。毛边纸，毛笔行楷，竖排。5 页。每页 9 行，每行约 18 字。舞台信息甚详。唱调标【倒板】【二板】【紧皮】。尾附高怀德、高金宝、高怀亮、韩通、萧彪、八大王、正旦装扮说明。虞礼设藏本，编号虞礼设 60-23。② 题《南宋传》（实《花园比武》折子）。原本不详。缺封面，抄写时间不详。宽 27 cm，长 20 cm。毛边纸，毛笔行书，竖排，11 页半，每页 13 行，每行约 16 字。唱调标【紧皮】【落山虎】。杜景秋藏本，藏号杜村杜景秋 10-9。

叙柴进被迫进封高怀德万里侯事。《万里侯》系"出马枪戏"[2]，观众百看不厌。《打王府》《郑恩闹殿》《花园比武》是其折子戏。《花园比武》又名《双游园》。

[1] 又名《南宋传》或《打龙棚》。
[2] 聂付生、方佳等著：《浙江婺剧口述史·旦堂卷》，浙江人民出版社2021年版，第74页。

图 4-4-6 《南宋传》抄本（局部），虞礼设提供

（七）《宝莲灯》[1]

正本抄本。①题《劈山救母》。1979 年 3 月抄。来源不详。长 30 cm，宽 22.5 cm。毛边纸，毛笔行书，竖排。28 页，每页 11 行，每行约 22 字。虞礼设藏本，编号虞礼设 60-30。②题《宝莲灯》，1985 年 8 月 11 日夜杜村杜理桂抄。来源不详。55 页。毛边纸，毛笔，竖排。每页 11 行，每行 10 余字。杜理桂藏本，编号杜村杜理桂 2-1。

折子戏抄本。①题《三娘送子》，抄于民国二十三年（1934）。合抄本，毛边纸，长 21 cm，宽 18 cm。3 页。毛笔行书，竖排。周焕然藏本，无编号。②题《二堂审子》，1950 年抄。封面左上题"唐源"，中题"戏会记"。合抄本，长 27.5 cm，宽 19 cm。毛边纸，毛笔行书，竖排抄写。10.5 页，每页 8 行，每行 20 余字。虞礼设藏本，编号虞礼设 60-17。③题《二堂审子》，合抄本。过录本。10 页半。毛边纸，毛笔行书抄写。每页 8 行，每行 20 余字。虞礼设藏本，编号虞礼设 7-2。④《二堂舍子》，1962 年 12 月 7 日抄。来源不详。⑤题《刘文锡得子》。合抄本。2 页。A4 纸，毛笔行书，竖排抄写，每页 10 行，每行约 28 字。叶金亮藏本，编号叶金亮 25-14。⑥题《二堂审子》

[1] 又名《劈山救母》或《沉香破洞》。

图 4-4-7　1956 年《二堂审子》抄本（局部），虞礼设提供

《二堂评理》。合抄本。7 页，前 4 页单面抄写，每页 12 行，每行 30 余字。毛边纸，硬笔行书，竖排抄写。每页 12 行，每行约 33 字。胡振鼎藏本，编号上坪胡振鼎 13-7。⑦ 题《得子》《送子》《二堂舍子》。合抄本，长 27 cm，宽 14.5 cm。毛边纸，毛笔行书，竖排。《得子》《送子》共 3 页半，《二堂审子》10 页半。《得子》缺题，前有缺页。每页 8 行，每行约 22 字。杜景秋藏本，编号杜景秋 10-2。⑧ 题《刘文锡得子》，卢宝蕲抄于 1959 年 6 月 2 日。封面左上题"戏曲杂目"。合抄本，长 23 cm，宽 18.5 cm。毛边纸，毛笔行书，竖排。1 页半，30 行，每行约 24 字。卢保亮藏本，编号卢保亮 7-7。

本事出汉张衡《西京赋》薛综注引"巨灵河神"。《南辞叙录》题《刘锡沉香太子》，杂剧有《沉香太子劈华山》，明传奇有《华山缘》，均无传本。标【平板】【二板】【紧皮】【流水】。剧叙沉香劈山救母事。

（八）《白鹤珠》

抄本。① 1961 年 12 月，王井春口述，程肇荣记录（以下简称王本）。封

图 4-4-8 《白鹤珠》抄本（局部），戴有汉提供

面注云："根据缙云婺剧团六十八岁老艺人。"共 35 场，78 页。尾页有四点说明云："本剧本系由缙云婺剧团老艺人王井春先生口述；记录日期自 1961 年 12 月 7 日至 11 日结束；记录忠实地按口述者的吐述记录，所以一些语气词和乡土字句等在剧中得到一些反映；记录者水平拙劣，望校勘者、整理者予以批评指正，特别是错误的地方，以免以讹传讹。记录者程肇荣，1961.12.11。"藏浙江婺剧团资料室，档案号 B3-1-24。② 1958 年春蟠龙俱乐部抄，长 21.5 cm，宽 18 cm。33.5 页，每页 10 行，每行 10 余字。标【流水】【紧皮】【小倒板】等。蟠龙村戴有汉提供。

本事不详。标【平板】【二板】。据内容，应为本地戏班艺人编剧。剧叙小生李尚宾与小姐林女之间的婚姻事。

（九）《双情义》

正本抄本。① 缺题，抄写时间不详。长 28 cm，宽 19 cm。毛边纸，毛笔正楷，竖排。32 页，每页 8 行，每行约 20 字。戴有汉藏本，编号戴有汉 8-8。② 抄于 1962 年，封面左上题"曲簿"。长 27 cm，宽 20 cm。扉页列正生、正旦、小生、老外、小花戏服。21.5 页。毛边纸，毛笔行书，竖排抄写。

图 4-4-9 《双情义》抄本（局部），戴有汉提供

虞礼设藏本，编号虞礼设 60-26。

折子戏抄本。缺题。抄于 20 世纪 50 年代。封面仅存"一九五"三字。合抄本，长 19.5 cm，宽 14.5 cm。毛边纸，毛笔行书，竖排抄写。5 页，每页 8 行，每行约 19 字。虞礼设藏本，编号虞礼设 60-56。

本事不详。标【平板】【紧皮】【二板】【流水】。剧叙落难书生樊朱钦知恩图报事。

（十）《丝罗带》[1]

抄本。章村剧团抄于 1980 年。长 27.5 cm，宽 20 cm。毛边纸，硬笔行楷，竖排抄写。15 页，每页 12 行，每行约 28 字。标【平板】【二板】【流水】。章德俭藏本，编号章德俭 25-8。

叙小生陈文和小姐王翠娥、丫鬟铁秀英的故事。铁秀英貌丑功夫却深，其装

[1] 又名《铁姑娘》。

扮较其他旦角有些特殊，需要开脸，"或画蝴蝶，或画梅花"。

(十一)《天降雪》

抄本。① 1979年胡村大队剧团抄，原本不详。48页。信笺纸，硬笔。错别字甚多。胡村虞爱群藏本，编号虞爱群2-2。② 章村剧团抄于1979年，长27.5 cm，宽19.5 cm。毛边纸，硬笔，横排。31.5页。章德俭藏本，编号章德俭25-12。

本事源自南戏《崔君瑞江天暮雪》，《南词叙录》"宋元旧篇"著录。唱【平板】【二板】【流水】【紧皮】。叙蔡君瑞休妻再娶事。

抄本②第14页处，改【焕板】为【反二板】，应属温州乱弹剧目。温州乱弹亦题《降天雪》[1]，剧情与此同。

《天降雪》是徽班的乱弹剧目，缙云、金华等婺剧流行区域的戏班都有演出《天降雪》的记录，但缺详细演出情况。

(十二)《赐双金》

抄本。1959年10月16日《金华大众》报纸为封面，扉页题《赐双金》，注云："蟠龙俱乐部，60.1.23。"毛笔行书，竖排。25页，每页8行，每行20余字。标【平板】【二板】【流水】【紧皮】【反二板】。戴有汉藏本，编号戴有汉8-1。

本事不详。叙宋王赵匡胤驾前参将萧文载与兵部尚书杨天花之间的恩怨事。据载，徽班艺人胡成金初学戏时演过此剧[2]。其他情况不详。胡成金（1894—?），永康县人。工旦兼演小生。

(十三)《碧玉簪》[3]

正本抄本。① 复印件。来源不详。封面题"杜村农余剧团"。抄本起篇于"东楼梳妆"。20页半，每页10行，每行约19字。毛笔行楷，竖排。抄写字迹工整、规范。曲词、念白字体大小一致。"三盖衣"处原缺，系硬笔补抄。叶金亮藏本，编号叶金亮7-2。② 章村剧团抄于1962年。长27.5 cm，宽18 cm。扉页列《碧玉簪》行当—演员表。14页另1行，硬笔行草，竖排。每页12行，

[1] 已故老艺人黄岩云1955年口述，李荣记录，为手抄本，现藏浙江省艺术研究所资料室。
[2] 李泰山主编：《徽剧艺术》，安徽文艺出版社2018年版，第599页。
[3] 又名《三家绝》。

图 4-4-10 《赐双金》抄本（局部），戴有汉提供

图 4-4-11 《碧玉簪》抄本（局部），叶金亮提供

图 4-4-12 《碧玉簪》抄本(局部),虞礼设提供

每行 30 余字。章德俭藏本,编号章德俭 25-21。③ 樎树根村人约抄于 20 世纪 50 年代。长 25.5 cm,宽 19 cm。26.5 页。毛边纸,纸张驳杂,毛笔行草,竖排。有破损。最后两页系补抄。虞礼设藏本,编号虞礼设另 7-7。

叙王桂英与冯玉林的婚姻事。王父将女儿许配于冯玉林,马文德假造书信和从桂英处借来的碧玉簪从中离间。冯玉林误以为桂英不贞,乃有意疏远之。后查明真相,夫妻得以和睦。

该剧起初名《三家绝》。所谓"三家绝",即王桂英被父亲踢得吐血身亡,马文德患相思病而死,冯玉林出家做和尚。后经改编。

(十四)《三支箭》[1]

抄本。1962 年春,后青村杨德标抄。合抄本,长 27 cm,宽 19 cm。分 17 场。毛笔行书,竖排抄写。8.5 页,每页 11 行,每行约 27 字。舞台信息详细。标【平板】【二板】【流水】。杨德标藏本,编号杨德标 2-1。

[1] 亦写作《三枝箭》。

图 4-4-13 《三支箭》抄本（局部），杨德标提供

叙杨文广沙场救仁宗事。

（十五）《双金牌》

抄本。封面题《双金牌》，题目右边盖缙云婺剧团红色印章。钢笔抄写，竖排，86 页。藏浙江婺剧艺术研究院资料室，卷案号 B3-1-17。

本事不详。剧叙解元潘仁标与农家女柳雪梅、富家女赵美容之间的浪漫情史。唱【平板】，演出记载只见于温州乱弹班、处州乱弹班和浦江乱弹新春舞台。1953 年组建的河边婺剧团演出的剧目中亦有此剧目。

（十六）《珍珠串》

抄本。① 吴岭村演出本。抄于 1979

图 4-4-14 《双金牌》抄本（局部），浙江婺剧艺术研究院资料室提供

年春。毛边纸，长宽各 27 cm。毛笔行草，竖排。25.5 页，每页 11、12、13 行不等，每行约 25 字。标【平板】【游板】【紧皮】【二板】。叶新进藏本，编号叶新进 4-3。② 过录本。扉页题"缙云吴岭，2011 年元月"，尾题"叶进新笔"。A4 复印纸，毛笔行书，竖排抄写。24.5 页，每页 10 行，每行约 26 字。叶金亮藏本，编号叶金亮 25-10。

本事不详。叙书生王球屡遭陷害事。

（十七）《金蝴蝶》

抄本。① 与《牛猴打擂》合抄。长坑剧团演出本。长 29 cm，宽 23 cm。封面题"1957 年"，扉页题"1963 年翻抄"。毛边纸，毛笔行书，竖排。18 页，每页 12 行，每行约 24 字。标【平板】【二板】，有详细的锣鼓经和舞台提示。缙云县长坑村（现新长川村）周旭廷藏本，编号周旭廷 20-4。② 过录本。毛边纸，毛笔行书，竖排。16 页半。周旭廷藏本，编号周旭廷 20-5。

本事不详，叙书生李文龙受南海慈航之托前往黑风洞搭救被蟒蛇精吸走的公

图 4-4-15 《金蝴蝶》抄本（局部），周旭廷提供

主王莫的故事。金华徽班中有该剧演出的历史,应是徽班中的乱弹戏吧。《金蝴蝶》中的蟒蛇精要画"鳞蛇脸"[1]。徽班艺人吴秋生演过《金蝴蝶》[2],原义乌婺剧团二花脸陈巧云在民间剧团还教过《金蝴蝶》[3]。

(十八)《前后日旺》[4]

正本抄本。① 名《前后日旺》,抄于1963年,分两本装订,前本封面题"前后日旺,吴岭大队剧团"。注云:"前第一本。"方形毛边纸,长宽各27 cm。毛边纸,毛笔行书,竖排。前本20页,后本13页。每页11行,每行约18字。舞台信息详。叶新进藏本,编号叶新进4-1。② 过录本。

图4-4-16 《前后日旺》抄本(局部),叶新进提供

[1] 聂付生、方佳等著:《浙江婺剧口述史·旦堂卷》(上),浙江人民出版社2021年版,第66页。
[2] 聂付生、方佳等著:《浙江婺剧口述史·花面堂卷》(上),浙江人民出版社2021年版,第245页。
[3] 聂付生、方佳等著:《浙江婺剧口述史·花面堂卷》(上),浙江人民出版社2021年版,第80页。
[4] 又名《五虎平西》或《珍珠烈火旗》。

2011年叶进新据1963年本抄录。A4纸，毛笔行书，竖排抄写。27页。每页10行，每行约23字。有修改，如：原本唱【紧皮】，过录时改为"品"字形△；原本唱【反二板】，过录时改为【正宫二板】。叶金亮藏本，编号叶金亮25-16。③长坑剧团演出本，抄于1964年冬，注云"双本"。毛边纸，毛笔行草，竖排。24页半。每页10行，每行20余字。舞台信息详。周旭廷藏本，无编号。

本事不详。叙狄青率李忠等五将出征取回国宝珍珠烈火旗的故事。唱调标【罗花】【阳春】【扑灯蛾】【紧皮】【流水】【倒板】【平板】【游板】【叠板】【反二板】【回龙】【批子】。

（十九）《双贵图》

正本抄本。① 抄于1958年正月，注云"全本"，封面左上题《曲簿》。大开本，长36.5 cm，宽27.5 cm。毛边纸，毛笔行书，竖排抄写。16页，每页13行，每行30余字。虞礼设藏本，编号虞礼设60-34。② 1981年潘祖洪抄。蓝格笔记本，长18.5 cm，宽13 cm。15.5页，硬笔行书，横排抄写，字体工整清秀，演出信息完整。李康兰藏本，编号李康兰6-5。③ 原本不详。抄写时间不详，封面题"杜官灵2015年重订"。长27.5 cm，宽19 cm。毛边纸，毛笔行书，竖排。33页。每页10行，每行20余字。唱调标【平板】【紧皮】【三五七】【流水】【二板】【倒板】。杜村杜官灵藏本，编号杜村杜官灵16-6。

图4-4-17 《双贵图》抄本（局部），虞礼设提供

本事不详。叙后妻许氏虐待前妻王氏和继子、继女的故事。

图 4-4-18 《双贵图》抄本（局部），李康兰提供

（二十）《三仙炉》

正本抄本。① 1956 年正月抄，注云"全本"。长 25.5 cm，宽 19 cm。红格毛边纸，毛笔竖排。18 页，每页 12 行，每行约 22 字。虞礼设藏本，编号虞礼设 60-46。② 潘祖洪抄，注云"全本"。蓝格笔记本，长 18.5 cm，宽 13 cm。硬笔行楷，横排，10.5 页。李康兰藏本，编号李康兰 6-6。③ 章村剧团抄于 1962 年 2 月。扉页列《三仙炉》行当—演员对照表。毛边纸，硬笔竖排，19.5 页，每页 11 行、12 行不等，每行约 28 字。标【平板】【紧皮】等，详锣鼓经。章德俭藏本，编号章德俭 25-25。

叙马金莲、白翠花抢生死牌的故事。

（二十一）《日月雌雄杯》

抄本。1963 年 9 月 22 日壶镇金竹村朱玉云抄，原本不详。分前本、后本。小型笔记本，长 17.5 cm，宽 12.5 cm。硬笔行楷，竖排抄写。前本 32 页（单面），后本 24 页（单面）。唱【平板】【二板】【紧皮】【流水】。有修改。

图 4-4-19 《三仙炉》抄本（局部），虞礼设提供

图 4-4-20 《日月雌雄杯》抄本（局部），谢烈均提供

朱玉云藏本，编号朱玉云 3-1。

本事见《雌雄杯宝卷》，明有传奇《苏英皇后鹦鹉记》，西安高腔、侯阳高腔亦有此剧，前者名《鹦鹉记》，后者名《白鹦哥》。叙真宗妃子梅妃为一对日月雌雄杯陷害正宫苏凤莲事。真宗将进奉的雌雄杯交由苏后掌管，梅妃妒之，与父梅国忠等定计，打碎雌雄杯，栽赃于苏后。真宗不察，欲斩苏后。朝廷大臣王文卓、纪叔康、狄青先后上本，均未获允。无奈，首相潘葛则以妾窦金莲替之。梅妃觉之，面奏真宗。真宗大怒，欲斩潘葛，因众臣讨保，削潘葛为民。梅妃三次上潘府搜寻苏后，苏后每次都在神灵的帮助下得以幸免。潘葛嘱咐忠奴潘忠带苏后逃出潘府。苏后流落民间，在一凉亭与潘忠失散。时苏后分娩在即，因太白金星显灵，苏后宿于佛堂庵，皇子天典得以安全降生。潘葛本是真宗伴驾，终获真宗谅解，官复原职。潘葛获苏后信息，前往庵堂面见苏后。苏后知道时机成熟，向儿道出真相。在潘葛的帮助下，天典与狄青里应外合，率兵杀入朝廷，处死梅氏父女。真宗与儿相见，并传皇位给天典。

此本罕见，亦无演出记载。

（二十二）《鸳鸯带》

抄本。① 章村剧团抄写。扉页抄《小八仙》，同一面列《鸳鸯带》演员表。厚毛边纸，15 页，硬笔行草，竖排。每页 12 行，每行 30 余字。章德俭藏本，编号章德俭 25-20。② 抄本复印件。49 页（单面）。硬笔，横排。来源不详。叶金亮藏本，编号叶金亮 25-11-1。

两本唱腔一致，但提法有别。抄本标【三五七】【二凡】【流水】，抄本复印本标【平板】【二板】【流水】。叙书生王三寿上京赴考，留下母亲杨氏和妹王彩娇在家事。

《鸳鸯带》是徽班、乱弹班、二合半班常演的乱弹剧目。

（二十三）《对珠环》[1]

抄本。① 章村剧团抄。扉页列《对珠环》行当—演员表。长 27 cm，宽 19.5 cm。厚毛边纸，硬笔行草，竖排。13 页，每页 12 行，每行 30 余字。章德俭藏本，编号章德俭 25-22。② 长坑剧团周旭廷抄于 1963 年春。毛边纸，毛笔行书，竖排。24 页，每页 10 行，每行 30 余字。有锣鼓点，出魁星，周旭廷藏本，编号周旭廷 20-10。③ 合抄本，辑入《缙云县文化馆 1987 年手抄

[1] 又名《女中魁》。

图 4-4-21 《对珠环》抄本（局部），周旭廷提供

传统剧本》。来源不详。13 页。硬笔横排。分场。锣鼓经、曲调等信息完整。缙云县文化馆藏本，藏书号 B9-1-75。④ 宏坦剧团抄于 1979 年冬。来源不详。毛笔行书，竖排。28 页，每页 7 行至 10 行不等，每行 20 余字。叶松桥藏本，编号叶松桥 171-102。

叙书生高斌以珠环娶双妻的故事。唱【平板】【二板】。

（二十四）《双救驾》[1]

抄本正本。未见。

折子戏抄本。① 题《刘秀过潼关》，包括《马成救主》《吴汉杀妻》两折，抄于民国二十三年（1934）。合抄本，毛边纸，长 21 cm，宽 18 cm。13.5 页。毛笔行书，竖排。周焕然藏本，无编号。② 题《马成救主》《过潼关》，卢刘堃抄于 1960 年春。封面系民国二十四年报纸，右题"1960 年春修整"。合抄本。小

[1] 又名《前后救驾》。

图 4-4-22 《马成救主》抄本（局部），虞礼设提供

开毛边纸。长 19.5 cm，宽 13 cm。毛笔行书，竖排。17 页半，每页 12 行、13 行不等，每行 10 余字。卢保亮藏本，编号卢保亮 7-3。③ 题《马成遇主》，复印件。毛笔行书，竖排抄写。3 页，每页 8 行，每行约 20 字。封面题"杜乾明"。合抄本。抄写时间不详。叶金亮藏本，编号叶金亮 7-1。④ 题《马成遇主》，约抄于 20 世纪 50 年代初。合抄本，长 28 cm，宽 18 cm。毛边纸，毛笔行书，竖排抄写。2 页，每页 8 行，每行约 22 字。虞礼设藏本，编号虞礼设 60-19。

叙刘秀登基事。常演的折子戏有《马成遇主》《吴汉杀妻》等。

（二十五）《牛头山》[1]

正本抄本。题《铁环车》，抄于 1979 年 3 月，长 28.5 cm，宽 22.5 cm。14 页半。粗劣毛边纸，毛笔行书，竖排抄写。每页 9 行，每行约 24 字。舞台信息甚详。虞礼设藏本，编号虞礼设 60-33。

[1] 又名《铁环车》。

图 4-4-23 《铁环车》抄本（局部），虞礼设提供

本事见《说岳全传》。叙岳飞与金将兀术于牛头山激战事。牛皋哭高宠，是本剧表演上的一大亮点。谭伟说："挑滑车后，牛皋哭高宠，双手抓起眼泪一大把一大把地往下洒。任何人的眼泪再多也多不到这种程度，但是这一从'泪如泉涌'的'意'中生发出来的动作，却一下子勾画出了这个直汉子真挚热情的憨态。"[1]

（二十六）《白云洞》

抄本。① 1962 年春，后青村杨德标抄。合抄本。硬笔行书，竖排，长 27.5 cm，宽 19.5 cm。10.5 页，每页 11 行，每行约 25 字。舞台信息完整规范。唱调标【二板倒板】【二板】【流水】【平板】【尾声】【山坡羊】【下山虎】【游板】【紧皮】【弋阳】【罗花】。杨德标藏本，编号杨德标 2-1。② 合抄本，辑入《缙云县文化馆 1987 年手抄传统剧本》。10 页。笔记本，硬笔，横排，锣鼓经、曲调等信息完整。藏缙云县文化馆，藏书号 B9-1-75。

本事待考。叙白云洞九尾狐狸迷惑书生冯德清的故事。前两抄本唱调基本一

[1] 聂付生、方佳编著：《浙江婺剧口述史·附录卷》，浙江人民出版社 2021 年版，第 273 页。

图 4-4-24 《白云洞》抄本（局部），杨德标提供

致，即唱【二板】【平板】【流水】【山坡羊】【下山虎】【游板】。但也有区别，主要有两点：第一，程氏所唱"我家住山西平阳府"一段，抄本①作"叹一阳"，抄本②则无任何曲唱信息。此处"一阳"或即"弋阳"之误写；第二，抄本②中杨氏前去请乞丐的一段唱和她与乞丐的对唱均为【反二板】，抄本①均作【二板】。

黄吉士说，《白云洞》系"大云和班主秀才陈友炎于1916年改编并演出。唱【二凡】【三五七】【流水】"。民国廿五年（1936）5月2日，大红禧班在龙游县邵氏宗祠演出过《白云洞》[1]，刘静沅曾列出新春剧团演出的一份剧目单[2]，其中就有《白云洞》。

（二十七）《南山赠剑》

抄本。抄于1963年孟秋月。封面署"杜村农余剧团"，抄者不详。7页半。毛边纸。毛笔行书，竖排。每页8行，每行20余字。未抄完。唱调标【平板】

[1] 戏台题壁（见黄吉士编著《西安高腔荟萃集》，浙江人民出版社2010年版，第13页）。
[2] 《婺剧》，载安徽大学艺术学院、安徽艺术学校编：《刘静沅文集》，安徽文艺出版社1997年版，第507—508页。

【游板】【落山虎】【二板】【紧皮】。杜景秋藏本，编号杜村杜景秋10-7。

叙南山石牛精、白云山狐狸精下凡游春事。石牛精、狐狸精因厌烦天上生活相继下凡，相会于人间。石牛精调戏狐狸精，彼此相斗于大路旁。央浩、央英兄弟相约出外做生意，路途又遇石牛精，石牛精擒之，吃其心肝。后又叙书生离家教书，妻子送之。其后情节缺。错别字甚多，诸多语句亦难以理解。据情节判断，《南山赠剑》系《白云洞》演变而成。石牛精即《白云洞》之牛精，狐狸精即九尾狐狸，只因口传之故而出现情节上的大异。

（二十八）《三姐下凡》[1]

正本抄本。①题《闹天宫》，封面毛笔书"闹天宫"三大字，左有20余个艺人姓名，右题"缙云县胡源公社榧树根剧团"。与《兰香阁》合抄，长26 cm，宽18.5 cm。红竖格毛边纸，毛笔行草，竖排抄写。16.5页，每页12

图 4-4-25 《闹天宫》抄本（局部），虞礼设提供

[1] 又名《闹天宫》。

行，每行 20 余字。虞礼设藏本，编号虞礼设 60-18。② 题《三姐下凡》，无封面。来源不详。毛边纸，毛笔行书，竖排。15 页，单面，每页 16 行，每行 30 余字。尾有缺页。杜景秋藏本，编号杜景秋 10-9。③ 题《闹天宫》，章村剧团抄。长 27 cm，宽 19.5 cm。扉页列《闹天宫》行当—演员表。毛边纸，硬笔行书，竖排。7.5 页，每页 13 行至 15 行不等，每行 30 余字。章德俭藏本，编号章德俭 25-23。

《别仙桥》抄本。① 缺题。合抄本，长 26 cm，宽 19 cm。每张土纸中缝均有"朱元利制"四个字。据此判断，抄本或抄于民国。抄本来源不详。毛边纸，毛笔行书，竖排。3 页半，每页 9 行，每行约 17 字。曲词字体大，道白字体小。杜景秋藏本，编号杜景秋 10-10。② 合抄本。抄本来源不详。硬笔，竖排。1 页半。叶金亮藏本，编号叶金亮 25-20。

本事出小说《西游记》，云："当年玉帝妹子思凡下界，配合杨君，生一男子，曾使他斧劈桃山。"叙三姐荷花公主下凡与杨文举结亲的事。唱【平板】【二板】【紧皮】【流水】【游板】【落山虎】。

（二十九）《挂玉带》[1]

正本抄本。未见。

折子抄本。缺题，内容系《十道本》。卢刘堃抄于 1960 年春，与《伯牙抚琴》《父子会》《崔子杀齐王》及诸多工尺谱合抄。封面左上题"戏剧"，右题"1960 年春修订"。长 19.5 cm，宽 14.5 cm。毛笔行书，竖排。前有缺页。9 页半，每页 10 行，每行约 13 字。卢保亮藏本，编号卢保亮 7-1。

图 4-4-26 《挂玉带》抄本（局部），卢保亮提供

[1] 又名《宫门挂带》。

本事出《隋唐演义》。叙李世民因为一条玉带受到冤屈的故事。乱弹班、二合半班常演剧目,徽班亦演。

(三十)《双罗帕》[1]

正本抄本。题《文武星》。抄于1962年12月,杜村剧团演出本。信笺纸,47页。长27.5 cm,宽19.5 cm。题目毛笔书写,正文硬笔,横排。唱调标【平板】【流水】【二板】【倒板】。杜景秋藏本,编号杜村杜景秋10-3。

折子抄本。①题《赶考》,抄于民国二十三年(1934)。合抄本,毛边纸,长21 cm,宽18 cm。5页。毛笔行书,竖排,曲词字体粗大,道白字体细小。周焕然藏本,无编号。②题《赶考》,卢刘堃抄。封面系民国二十四年报纸,右题"1960年春修整"。合抄本。小开毛边纸。长19.5 cm,宽13 cm。毛笔行书,竖排。2.5页,每页12行,每行约15字。标【流水】【倒板】。卢保亮藏本,编号卢保亮7-3。③题《曹恩结拜》《孔克记上京》。合抄本,长27 cm,宽18 cm。4.5页,每页12行,每行约30字。前毛笔,后硬笔,竖排。章德俭藏本,编号章德俭25-16。

图4-4-27 《赶考》抄本(局部),周焕然提供

[1] 又名《文武星》或《文武升》。

本事不详。源流不详。叙仆人曹恩保护书生龚克己上京赶考事。克己接新年伯书信，上京赶考，曹恩陪护。临行，其母方氏赠其双罗帕，路途备用。行至碧峰岭，克己、曹恩被盗魁余吉冲散，克己被擒。余吉之妹余芝兰爱慕克己，将他放走。临别，克己将一块罗帕赠与芝兰。余吉知情后，逼妹自尽。适官兵攻山，芝兰女扮男装，盗兄宝马逃至克己之家。克己借宿于古寺，与长老养女香莲相爱，又以另一块罗帕相赠。曹恩从军，因屡立战功，升任阳河提督。赴任途中巧遇香莲，得知其为克己未婚妻，乃带往任所。余吉进犯长沙，芝兰保护克己父母逃难，途中行李被劫，芝兰卖宝马筹资，巧遇曹恩。克己赴考得中，出任阳河都督，又与曹恩重逢。克己全家团圆，又与芝兰、香莲完婚。

温州乱弹亦有此剧，名《文武星》[1]。

（三十一）《红绿镜》[2]

抄本。题《红绿镜》，分上下本，章村剧团抄于1980年1月。毛边纸，硬笔行书，竖排抄写。上本12页，下本9.5页。每页12行，每行20余字。标【平板】【二板】【反二板】【还魂调】。章德俭藏本，编号章德俭25-2。

叙周文泉与金枝之间的悲喜婚姻。

（三十二）《兰香阁》

抄本。①与《闹天宫》合抄，长26 cm，宽18.5 cm。红竖格毛边纸，毛笔竖排抄写。19页，每页12行，每行20余字。虞礼设藏本，编号虞礼设60-18。②20世纪60年代初，前村剧团抄。合抄本。红色硬壳笔记本，硬笔书写，横排。12.5页，每页20行。前村村王礼品藏，编号前村王礼品7-3。

叙书生季文庭负心小姐钟氏事。唱【平板】【二板】【流水】。麻献扬说，《兰香阁》是徽班的乱弹戏[3]。台州乱弹、温州乱弹均有《兰香阁》的演出记录[4]，婺剧流行区域庆元、遂昌、浦江也有演出的记载[5]。

[1] 叶大兵：《记1956年对温州乱弹传统剧目的发掘整理》，载温州市政协文史资料委员会编《温州文史资料》第11辑，1997年版，第76页。
[2] 又名《红罗镜》。
[3] 聂付生、方佳等著：《浙江婺剧口述史·音乐卷》，浙江人民出版社2021年版，第92页。
[4] 参看胡来宾著：《台州乱弹》，浙江摄影出版社2009年版，第66页。
[5] 庆元县文化局、文化馆编：《庆元县群众文化志》（内部资料），1992年，第37页；遂昌县蔡和村志编纂委员会编：《蔡和村志》（内部资料），2013年，第240页；章寿松、洪波编著：《婺剧简史》，浙江人民出版社1985年版，第247页。

图 4-4-28 《红绿镜》抄本（局部），章德俭提供

图 4-4-29 《兰香阁》抄本（局部），虞礼设提供

（三十三）《九龙寺》

抄本。合抄本，长 26.5 cm，宽 27.5 cm。13 页，每页 15 行、16 行不等，每行 30 余字。标【平板】【二板】【流水】【紧皮】【还魂调】。周旭廷藏本，编号周旭廷 20-6。

叙官吏陈子川的离奇经历。陈子川受包文正之命往郑州散粮，途径陶明山，被强人陶金莲兄妹掳上山被招作了"驸马"。陈妻李氏同其姑子陈玉梅上九龙寺烧香拜佛，被淫僧刘文才所觊觎，李氏不从，被淫僧勒死，玉梅为报仇只得屈从。陈妻托梦给陈子川，陈子川下山回家探听情况，路过九龙寺与妹玉梅见面。淫僧知之，乱棍又打死陈子川。陈母知之，诉状至包公处。包公前往九龙寺查探，不但其印信被淫僧夺走，且被打入水牢。玉梅从淫僧处偷出印信，并打开水牢，放

图 4-4-30　《九龙寺》抄本（局部），周旭廷提供

走包公。陶金莲打探到此情，率兵踏平九龙寺，寻得陈子川尸体。包公将陈子川放置还魂床上，陈子川还魂。该剧系杂糅《瓦芳寺》《双合印》等剧拼凑而成，实为艺人口中的"路头戏"。

（三十四）《龙凤钗》

正本抄本。①封面题《全本龙凤钗》，大开本，长39.5 cm，宽27.5 cm。厚毛边纸，毛笔行书，竖排。14页另1行，每页12行，每行30余字。虞礼设藏本，编号虞礼设60-51。②合抄本，长30.5 cm，宽23 cm。毛边纸，毛笔行草，竖排。14.5页，每页10行，每行约24字。虞礼设藏本，编号虞礼设60-28。③1962年4月18日，前村剧团抄。小开笔记本，长18 cm，宽12.5 cm，硬笔行书，横排。34页（单面），前附艺人所扮人物表。标【平板】【引】【紧皮】。尾注"接下来"。前村村王礼品藏，编号前村王礼品7-6。

正本油印本。无封面，10页。竖排，每页16行。三溪乡后吴村吴国良藏本，编号吴国良6-1。

图4-4-31 《龙凤钗》抄本（局部），虞礼设提供

叙刘国宝与卢彩牙、高秀英二女子的离奇婚姻故事。起初为乱弹班剧目[1]，后被衢州三合班移植[2]，未见演出记载。

（三十五）《慧灵寺》[3]

抄本。题"《慧灵寺》第二本"。1987年7月15日抄，署"杜村大队剧团"。毛边纸。长27.5 cm，宽20.5 cm。毛笔行书，竖排。17页半，每页9行，每行20余字。首有缺页，中第5页略正生词曲。唱调标【平板】【流水】【倒板】【二板】【小倒板】。杜景秋藏本，编号杜景秋10-6。

本事不详。叙青田县令从惠灵寺救出民女池凤妹事。《惠灵寺》一般作为讲究热闹、刺激的会场戏。1947年11月，汤溪白沙殿开光戏中就有新紫云班演出的《惠灵寺》[4]。

图4-4-32 《慧灵寺》抄本（局部），杜景秋提供

（三十六）《包文正出考》

抄本。抄于民国二十三年（1934）。合抄本，毛边纸，长21 cm，宽18 cm。2.5页。毛笔行书，竖排，曲词字体粗大，道白字体细小。标【平板】【流水】。周焕然藏本，无编号。

叙包文正别嫂上京赶考事。源流待考。

（三十七）《牛猴打擂》

抄本。① 与《金蝴蝶》合抄。长坑剧团演出本。长29 cm，宽23 cm。

[1] 蒋风、沈瑞兰：《婺剧介绍》，载华东军政委员会文化部艺术事业管理处辑：《华东地方戏曲介绍》，新文艺出版社1952年版，第8页。
[2] 《婺剧》，载安徽大学艺术学院、安徽艺术学校编：《刘静沅文集》，安徽文艺出版社1997年版，第488页。
[3] 又名《威灵寺》或《惠宁寺》。
[4] 聂付生、方佳编著：《浙江婺剧口述史·附录卷》，浙江人民出版社2021年版，第121页。

图 4-4-33 《包文正出考》抄本（局部），周焕然提供

图 4-4-34 《牛猴打擂》抄本（局部），周旭廷提供

封面题"1957年",扉页题"1963年翻抄"。毛边纸,毛笔行书,竖排。2页,每页12行,每行20余字。唱【二板】,有详细的锣鼓经和舞台提示。缙云县长坑村(现新长川村)周旭廷藏本,编号周旭廷20-4。②过录本。毛边纸,钢笔行书,竖排。2页。周旭廷藏本,编号周旭廷20-5。③前村剧团抄于1964年。毛边纸,硬笔书写,横排。45页(单面)。唱【点绛】【流水】【倒板】。前村村王礼品藏,编号前村王礼品7-7。

叙牛皮虎反叛遭周青率军平定事。演出和传播情况不详。

(三十八)《双狮图》

正本抄本。宏坦剧团抄于1980年春。31页。每页10行,每行约28字。详锣鼓点。标【平板】【紧皮】【流水】。叶松桥藏本,编号叶松桥171-139。

本事待考。系移植同名昆腔。叙张友义义救忠臣子赵云贵事。演出情况不详。

(三十九)《马超追曹》

抄本。①合抄本,长30.5 cm,宽23 cm。毛边纸,毛笔行草,竖排。4.5页,每页10行,每行约27字。虞礼设藏本,编号虞礼设60-28。②合抄本,长27 cm,宽19.5 cm。毛笔行书,竖排。5页,每页9行,每行约18字。虞礼设藏本,编号虞礼设60-14。

油印本。1959年9月30日缙云杜村俱乐部油印,长18.5 cm,宽13.5 cm。原本不详。4页。前列行当—人物表。唱【二板】【流水】【倒板】。叶金亮藏本,编号叶金亮25-18。

本事出《三国演义》。叙马超披麻戴孝追杀曹操为父报仇事。

图4-4-35 《马超追曹》抄本(局部),虞礼设提供

第五节　徽戏抄本叙录

原缙云县婺剧团正吹麻献扬保留了其叔麻兰舫立于民国十七年（1928）春题《正目截杂细详簿》一份抄件[1]。麻兰舫（1872—1935），字庭昌，缙云县东渡镇雅宅村人。书院国文教师。嗜戏，亦喜评戏。凡赴雅宅村演出的戏班艺人，"未演之前，自觉地首先都要到他家拜访问安"[2]。

《正目截杂细详簿》记录的是徽班所演的33种剧目，内容主要是表演情节的介绍。这33种剧目是《祭风坛》《龙凤配》《江东桥》《鄱阳大战》《画图缘》《忠义缘》《松蓬会》《父子会》《银桃记》《牡丹记》《万寿亭》《万寿图》《双玉镯》《前绿镜》《判双钉》《寿阳关》《白鹤珠》《荣乐亭》《刁南楼》《南宫云台》《上天庭》《龙虎斗》《雌雄剑》《万里侯》《龙凤钗》《碧玉球》《对珠环》《沙陀国》《挂玉带》《百花亭》《月龙头》《丝罗带》《天启图》。

这是笔者看到的最早的一份剧目记录，其文献价值不言而喻。如前所述，缙云是个观众基础雄厚的地方，本地、外地争相在此演戏的戏班络绎不绝。因此，在此演出过的戏也是一个不小的数目。据载，缙东舞台"能演72本徽戏，139个折子戏，保留了不少其他徽班遗失不全的剧目"[3]。曾在徽班演出小花的黄德银"口述出了103个剧本（正本、短剧和折子戏）"[4]。麻献扬说，南方的徽班能演120本大戏，金华的徽班只能演108本。这些都说明，包括缙云在内的南方徽班所演的剧目是非常丰富的，其中就包括大徽和小徽。可喜的是，通过我们的努力，这些剧目慢慢地变得清晰、明朗起来。按照之前的做法，我们分大徽、小徽两大类将从民间访查得到的抄本信息一一叙录。

一、大徽现存抄本叙录

（一）《鱼藏剑》[5]

正本抄本。①封面题《鱼藏剑·反昭关》。齐琴生抄于庚子年（1960年）。长22.5 cm，宽18.5 cm。19页，每页14行，每行约29字。世界书局制毛边纸，毛笔行楷，竖排，字体工整规范，朱笔圈点，舞台信息丰富。前有内容提

[1]《正目截杂详细簿》原件于1986年送浙江省文化厅《中国戏曲志·浙江卷》编辑部。原缙云县文化馆干部项铨在抄件封面上注云："原件于1986年送省文化厅《中国戏曲志·浙江卷》编辑部，未要回，此为抄件。自2001年10月1日转抄件归还麻献扬存管。"
[2] 麻献扬：《忆念公史》，载麻兰舫：《正目截戏详细簿》（抄件）。
[3][4] 郭仕贤：《缙云县戏曲活动的回顾》，载《缙云县戏曲活动资料汇编》（一）（内部资料），1985年，第3页。
[5] 又名《鱼肠剑》或《前后昭关》。

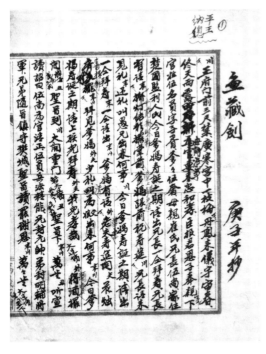

图 4-5-1 《鱼藏剑》抄本（局部），马根木提供

要，后附诗云："闲来无事不纵容，睡觉东方日已红。万物静观皆自得，四时佳兴与人同。"修改处甚多。马根木藏本，编号马根木 8-8。② 题《鱼藏剑》，2011 年叶进新抄。A4 纸，28 页，每页 10 行，每行 20 余字。叶金亮藏本，编号叶金亮 25-3。

折子戏抄本。① 题《伍云过关》，卢刘堃抄于 1960 年，合抄本，长 18.5 cm，宽 13 cm。封面题"曲簿（五）"。小开毛边纸。毛笔行书，竖排。6 页，每页 12 行、13 行不等，每行约 14 字。缙云县团结村卢保亮藏本，编号卢保亮 7-2。② 题《父子会》。合抄本，见《缙云县文化馆 1987 年手抄传统剧本》。笔记本，钢笔行书，横排抄写。4 页。馆藏本，藏书号 B9-1-75。

本事见《左传》《吴越春秋》《列国演义》等。唱【二黄】【紧皮】【流水】【西皮】。叙楚国大夫伍子胥兴吴国之兵为父兄复仇事。萧志岩转述老艺人沈明春的话说："《鱼藏剑》和《反昭关》是同一题材的上下本，都是徽戏的传统剧目，《反昭关》是本工徽戏，《鱼藏剑》则从江西班传入徽班。"[1]《鱼藏剑》折子戏有《大破樊城》《夜宿花园》。

（二）《紫金带》

正本抄本。未见。

《杨衮花枪》抄本。① 题《杨棍花枪》。无封面。合抄本，长 31 cm，宽 19 cm。毛边纸，毛笔行草，竖排。5.5 页，每页 8 行，每行 30 余字。马根木藏本，编号马根木 8-1。② 题《杨滚花枪》，王井春口述，刘子山笔录，注云"拥和剧团"。毛边纸，硬笔行书，横排。7 页（单面），每页约 23 行。唱调仅标【倒板】，其余均略。藏浙江婺剧艺术研究院资料室，档案号 B4-1-172。

杨衮拆纲，题《杨棍花枪》。合抄本。硬笔行书，竖排。2 页。每页 14 行，每行约 28 字。胡振鼎藏本，编号胡振鼎 13-11。

[1] 聂付生、方佳编著：《浙江婺剧口述史·附录卷》，浙江人民出版社 2021 年版，第 290 页。

本事待考。72 种徽戏之一。叙杨衮以银锤换赵匡胤紫金带事。唱【二黄】【流水】【紧皮】【西皮】等。

折子戏有《杨衮花枪》。上四府观众称此剧为"出马枪戏"。施秀英解释云："所谓出马枪戏，就是观众百看不厌的戏。"

（三）《白门楼》[1]

抄本。① 题《白门楼》。无封面。合抄本，长 31 cm，宽 19 cm。毛边纸，毛笔行草，竖排。16 页，每页 8 行，每行 30 余字。马根木藏本，编号马根木 8-1。② 抄于 1992 年 7 月 28 日。据前过录。长 28 cm，宽 19 cm。毛边纸红格红字账本，硬笔行楷，竖排。13 页，每页 10 行，每行 30 余字。有修改，如改正生为"刘备"等。前列《十不该》，尾附《百花开遍》曲谱、曲词。马根木藏本，编号马根木 8-3。③ 毛边纸，毛笔，横排抄写。23 页。舞台信息详尽，注云"鼓板用"。叶金亮藏本，编号叶金亮 25-24。

本事出《三国演义》。叙曹操在白门楼斩吕布事。唱【西皮】【紧皮】【拨子】。在行当上，关羽由小花扮，张飞由二花扮，纪灵由老外扮，刘备由正生扮，曹操、袁术由大花扮。

（四）《祭风台》[2]

抄本。题《借风台》。夏国珍抄于 1978 年。分上下两本抄写。长 28 cm，宽 20 cm。上本 11.5 页，下本 14.5 页。厚毛边纸，硬笔行书，横排。分场。唱调有【西皮】【紧都子】【慢都子】【紧皮】。杜景秋藏本，编号国珍旧本、杜景秋 10-2。

折子戏抄本。题《放曹》。合抄本，长 24.5 cm，宽 14.5 cm。前岙卢刘堃抄。封面左上题"戏剧"，右题"1960 年春修订"。毛边纸，毛笔行书，

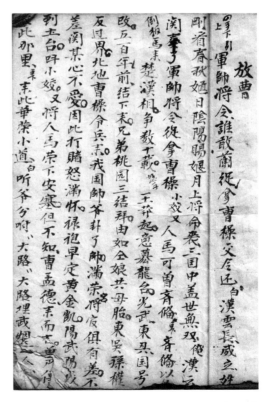

图 4-5-2 《放曹》抄本（局部），卢保亮提供

[1] 又名《斩吕布》。
[2] 又名《群英会》《借东风》《吴蜀和》《借风台》。

竖排。3页半，缺角。每页8行，每行约26字。卢保亮藏本，编号卢保亮7-4。

油印本。全本。据缙云县七里乡杜村杜景秋说，为1978年据夏国珍教戏本翻印，题《借风台》[1]。46页。分场。属杜村剧团演出本。杜景秋藏本，编号杜景秋10-1。

小生周瑜折纲。合抄本。书写纸，钢笔行书，竖排抄写。3.5页，每页15行、16行不等，每行30余字。胡振鼎藏本，编号胡振鼎13-11。

本事出《三国演义》。叙周瑜在赤壁火烧曹营之事。属72本徽戏之一，也是小生的做功戏。唱【西皮倒板】【原板】【都子】【紧都子】【流水】。折子戏有《蒋干盗书》《借箭打盖》《关公放曹》。

（五）《松蓬会》[2]

正本抄本。梅桂声口述，题《松蓬会》。9页。封面系一页收付日记账本纸，纸上记录王水洪、申如松等收入、付出等金额。"松蓬会"三字系朱笔书写，"梅桂声口述"则用墨笔。毛边纸，硬笔，不标点，书写潦草。朱笔更订处甚多，如改"正旦"为"王桂英"、改"小二王"为"小二簧"等。唱【二黄】【流水】【小二黄】【西皮倒板】【原板】【紧皮】。藏浙江婺剧艺术研究院资料室，卷案号B4-1-118。

图4-5-3 《松蓬会》抄本（局部），浙江婺剧艺术研究院资料室提供

本事出《东汉演义》第一回。徽班72本徽戏之一。叙王莽篡权事。

（六）《龙凤配》[3]

正本抄本。未见。

[1] 2022年10月24日，缙云县杜村剧团正吹杜景秋在缙云县城滨江公园名仕楼接受笔者的采访。杜景秋详细口述传统戏恢复时夏国珍教戏的情况。他说，夏国珍教戏不用剧本，每个角色的台词都能倒背如流。除了教授《祭风台》外，还教授了《梅姻缘》《碧玉簪》等正本戏。

[2] 又名《平帝归天》或《阴阳斗》。

[3] 又名《东吴招亲》。

折子戏《东吴招亲》抄本。① 合抄本，长 27 cm，宽 14.5 cm。毛边纸，毛笔行书，竖排。2 页半，每页 8 行，每行约 28 字。杜景秋藏本，编号杜景秋 10-2。② 抄于 1950 年，合抄本，封面题左上题"唐源"，中题"戏会记"，长 28 cm，宽 18 cm。毛边纸，毛笔行书，竖排。2 页，每页 8 行，每行 20 余字，有残页。虞礼设藏本，编号虞礼设 60-17。③ 过录本。合抄本，长 27.5 cm，宽 19 cm。毛边纸，毛笔行书，竖排抄写。2.5 页，每页 8 行，每行 20 余字。虞礼设藏本，编号虞礼设 7-2。④ 合抄本。毛边纸，钢笔行书，竖排抄写。3 页（单面），每页 12 行，每行约 28 字。胡振鼎藏本，编号上坪胡振鼎 13-7。⑤ 抄本复印件，题《东吴招亲》。4 页，每页 8 行，每行约 20 字。封面题"杜乾明"。合抄本。抄写时间不详。后附《太师引》词曲，此出自何种剧目待考。叶金亮藏本。编号叶金亮 7-1。⑥ 题《游东吴》，卢刘堃抄。封面系民国二十四年报纸，右题"1960 年春修整"。合抄本。小开毛边纸。长 19.5 cm，宽 13 cm。毛笔行书，竖排。4 页半，每页 11 行，每行 10 余字。卢保亮藏本，编号卢保亮 7-3。

本事出《三国演义》。叙刘备前往东吴招亲事。72 本徽戏之一。唱【西皮倒

图 4-5-4 《东吴招亲》抄本（局部），叶金亮提供

板】【原板】【紧都子】【慢都子】【紧皮】【二黄】，间插一些昆腔，如"冯金花撑龙舟"段、"桂枝蓝桥当碧空"段、"石古亭外伴青山"段等。

（七）《铁笼山》

正本戏抄本。①题《铁龙山》。龙雄口述，胡旺周抄。25页，红格毛边纸，毛笔行书，竖排，页10行。胡振鼎藏本，编号胡振鼎13-2。②前村剧团抄于1964年。红色软皮笔记本，硬笔书写，横排。8页，每页20行。前村村王礼品藏本，编号前村王礼品7-4。

折子戏抄本。题《探营》，卢刘堃抄。封面系民国二十四年报纸，右题"1960年春修整"。合抄本。小开毛边纸。长19.5 cm，宽13 cm。毛笔行书，竖排。2页另5行，每页13行，每行10余字。卢保亮藏本，编号卢保亮7-3。

徽班72本徽戏之一，也是徽班高难度表演的剧目。本事见《三国演义》。《都门纪事》《庆升平班剧目》著录。叙姜维欲恢复中原被困于铁笼山事。

《姜维探营》《姜维借兵》《司马逼宫》是其折子戏。

图4-5-5 《探营》抄本（局部），卢保亮提供

（八）《九龙阁》[1]

正本抄本。①题《九龙阁》，杜来法抄，与《别仙桥》合抄。原本不详。33页（单面）。前16页竖格信纸，每页12行，每行30余字。后17页毛边纸，每页15行，每行30余字。毛笔行书，竖排。杜景秋藏本，编号杜景秋10-6。②题《九龙阁》。硬毛边纸，毛笔行书，竖排。37页，每页9行，每行10余字。分39场。详锣鼓经。周旭廷藏本，无编号。③题《九

[1] 又名《穆柯寨》。

龙阁》，章村剧团抄于 1979 年。长 29 cm，宽 20 cm。毛边纸，硬笔行楷，竖排抄写。22.5 页，每页 10 行，每行 20 余字。章德俭藏本，编号章德俭 25-1。④ 题《九龙角》，前村剧团抄于 1964 年。红色软皮笔记本，硬笔书写，横排。16 页，每页 20 行。前附人物—角色对照表。前村村王礼品藏，编号前村王礼品 7-4。

折子抄本。① 题《六郎发令》。卢宝蕲抄于 1959 年 6 月 2 日。封面左上题"戏曲杂目"。合抄本，长 23 cm，宽 18.5 cm。毛边纸，毛笔行书，竖排。1 页半，每行 30 余字。毛笔竖排抄写。卢保亮藏本，编号卢保亮 7-7。② 题《天门发令》，合抄本，长 27.5 cm，宽 19.5 cm。原本不详。2 页，每页 12

图 4-5-6 《六郎发令》抄本（局部），卢保亮提供

行，每行 20 余字。毛边纸，钢笔竖排抄写。景秋藏本，编号杜景秋 10-3。③ 题《辕门斩子》。8 页。毛边纸，钢笔竖排抄写。出处同折子抄本②。

徽班 72 本徽戏之一，唱【西皮】【慢都子】【紧都子】【紧皮】【倒板】。本事出《杨家将演义》。叙杨延昭派焦赞、孟良二将去穆柯寨取香龙木破天门阵的故事。

（九）《节义贤》[1]

正本抄本。未见。

整理本。又名《生死板》，1962 年 11 月郭仕贤整理，原本不详，油印本。13 页。分场。藏缙云县文化馆。标【倒板】【小二黄】【二黄】【流水】【紧皮】等，其中"堪舆场面"唱【西皮倒板】【原板】[2]。档案号 1962 年 B1-2-2。

［1］ 又名《麦磨记》。浙江婺剧团资料室编《婺剧徽戏传统剧目》云："《节义贤》，别名《麦磨记》。"
［2］ 聂付生、方佳编著：《浙江婺剧口述史·附录卷》，浙江人民出版社 2021 年版，第 133 页。

剧叙刘子明抢板替兄长刘子忠赴死事,属 72 本徽戏之一。《打碗扫雪》是其折子戏。

(十)《二度梅》

正本抄本。① 缺题,封面题左题"岁次甲辰",中题"唐室流芳"。长 27 cm,宽 20 cm。毛边纸,28.5 页,每页 8 行,每行约 22 字。虞礼设藏本,编号虞礼设 60-32。② 题《二度梅》下本,合抄本,长 26.5 cm,宽 19.5 cm。毛边纸,毛笔行草,竖排抄写。6.5 页,每页 11 行,每行约 29 字。虞礼设藏本,编号虞礼设 60-22。③ 过录本,1980 年 12 月虞皆盛抄,长 30 cm,宽 22 cm。25.5 页,厚毛边纸,毛笔行书,竖排抄写。虞礼设藏本,编号 60-47。

折子抄本。① 题《重台分别》,抄于 20 世纪 50 年代。长 26 cm,宽 19 cm。毛边纸,6 页,每页 10 行,每行 20 余字。虞礼设藏本,编号虞礼设 60-59。② 题《失金钗》,合抄本,题《缙云县文化馆 1987 年手抄传统剧本》。6 页。钢笔横排抄写。锣鼓点甚详。馆藏本,藏书号 B9-1-75。

小生梅良玉拆纲。合抄本。书写纸,2 页,钢笔行书,竖排抄写,尾有缺页。胡振鼎藏本,编号胡振鼎 13-11。

图 4-5-7 《二度梅》抄本(局部),虞礼设提供

本事见清初天花主人编《二度梅全传》。《春台班戏目》著录。民间曲艺有《二度梅宝卷》《二度梅弹词》等。剧叙书生梅良玉、陈杏元传奇婚姻故事。

72本徽戏之一。唱【二黄】【小二黄】【紧皮】等。常演折子戏有《日升祭梅》《重台分别》《书房失钗》。

（十一）《万寿图》

抄本。① 题缺。合抄本，长 26 cm，宽 19 cm。每张土纸中缝均有"朱元利制"四个字。据此判断，抄本或抄于民国。抄本来源不详。毛边纸，毛笔行书，竖排。每页9行，每行约17字。曲词、道白字体大小一致。标【四皮】【都子】。杜景秋藏本，编号杜景秋10-10。② 题《对课》，抄于1963年春，合抄本。毛边纸，钢笔行书，竖排。4.5页。每页12行，每行20余字。杜景秋藏本，编号杜景秋10-3。

《今乐考证》著录。叙玉帝下旨八仙度凡人白牡丹、刘海等入仙班庆祝王母娘娘寿诞事。72本徽戏之一，属徽班骨子戏，因有八仙祝福，戏班时代演出比较频繁。唱【西皮】【慢都子】【紧皮】【小二黄】【二黄倒板】等。折子戏有《刘海戏

图 4-5-8 《对课》抄本（局部），杜景秋提供

金蝉》《牡丹对课》《牡丹采药》等。

（十二）《铁弓缘》

全本抄本。① 长坑剧团演出本。毛边纸，毛笔行书，竖排。长35 cm，宽22 cm。17页。12行，每行30余字。标【西皮】【科子】【紧都子】【翠花引】【小尾声】等。② 无封面。过录本。废弃表格毛边纸，毛笔行书，竖排。长37 cm，宽27 cm。19页（单面），每页24行，每行20余字。周旭廷藏本，编号周旭廷20-16。

折子戏抄本。题《茶馆开弓》，封面题"振等钳板戏曲簿"。与《大破洪州》合抄。毛边纸，钢笔行书，排抄写。7页，每页8行，每行约24字。胡振鼎藏本，编号胡源上坪胡振鼎13-13。

叙小生王良与小姐崔秀英、黄爱芸的婚姻故事。《茶馆开弓》是其折子戏。

图4-5-9 《铁弓缘》抄本（局部），周旭廷提供

（十三）《下河东》[1]

正本抄本。① 题《龙虎斗》（全本），抄于1961年11月。封面左上题

[1] 又名《困河东》或《龙虎斗》。

图 4-5-10 《捆河东》抄本（局部），虞礼设提供

"曲簿"，长 27 cm，宽 20 cm。毛边纸，毛笔行书，竖排抄写。17 页，每页 8 行，每行约 21 字。舞台信息丰富。硬笔修改，错别字甚多。虞礼设藏本，编号虞礼设 60-50。② 封面题《捆河东》，封面右边竖题"三岭下剧本"，长 27.5 cm，宽 19.5 cm。抄于 1979 年秋，不题抄者名，原本亦不详。错别字甚多。扉页列人物行当。分 29 场。毛笔行楷，横排。13.5 页，每页 16 行，每行约 18 字。马根木藏本，编号马根木 8-2。

折子抄本。① 题《捆河东》。合抄本，长 28 cm，宽 18 cm。毛边纸，毛笔行书，竖排抄写。4 页，每页 8 行，每行 20 余字。虞礼设藏本，编号虞礼设 60-19。② 过录本，题《捆河东》。约抄于 20 世纪 50 年代。合抄本，长 28 cm，宽 19 cm。毛边纸，毛笔行书，竖排。4.5 页，每页 8 行，每行约 21 字。虞礼设藏本，编号虞礼设 60-6。③ 题《龙虎斗》，合抄本，辑入《缙云县文化馆 1987 年手抄传统剧本》。与《捆河东》内容一致。原本不详。3 页。钢笔横排抄写。锣鼓点甚详。缙云县文化馆藏本，藏书号 B9-1-75。④ 题《捆河东》，合抄本，题《缙云县文化馆 1987 年手抄传统剧本》。2 页。钢笔横排抄写。馆藏本，藏书号 B9-1-75。

本事见《北宋杨家将演义》。剧叙宋朝宰相欧阳芳公报私仇事。唱【二黄】【紧皮】【流水】。

（十四）《回龙阁》[1]

正本抄本。题《回龙阁》。大开本，长39cm，宽27cm。毛边纸，毛笔行草，竖排。21页另2行，每页12行，每行30余字。卢三春藏本，编号卢三春2-2。

折子戏抄本。①题《回窑》。无封面，缺题目。毛边纸，毛笔行书，横排。中有钢笔书写补页。抄写时间不详。16页，每页7行，每行约14字。叶金亮藏本，编号叶金亮25-22。②题《回窑封宫》，抄本复印件。合抄本。封面题"杜乾明"，抄写时间不详。后附《太师引》词曲，此出自何种剧目待考。毛笔行书，竖排。13页，每页8行，每行约20字。叶金亮藏本，编号叶金亮7-1。③题《双别窑》，卢刘堃抄于1960年，题《文德过关》，合抄本，封面题"曲簿（五）"。长18.5cm，宽13cm。毛边纸。毛笔行书，竖排。4页，每页18行至20行不等，每行约15字。唱调标【批子】【紧皮】【倒板】【都子】。卢保亮藏本，编号卢保亮7-2。④题《奇书三关》，合抄本。小开毛边纸。长19.5cm，宽13cm。毛笔行书，竖排。6页，每页12行，每行约15字。缙云县团结村卢保亮藏本，编号卢保亮7-3。⑤缺题。据剧情，系《回窑》。尾题"此件李庭先生亲笔"，抄写时间不详。李庭，生卒年、籍贯不详，杜村剧团聘其为教戏先生。长39cm，宽36cm。2页，毛边纸，42行，行30余字。未装订。唱调标【四皮倒板】【紧都子】【紧皮】。杜官灵藏本，编号杜官灵16-2。

本事出明无名氏《宝训》曲词、无名氏《彩楼记》传奇、《龙凤金银传》弹词及清无名氏《彩楼记》传奇。剧叙薛平贵、王宝钏悲欢离合的婚姻故事。包括《彩楼配》《平贵别窑》《三击掌》《赶三关》《武家坡》《大登殿》等关目。

这是徽班屡演不止的一部经典。故事传奇，表演亦以情动人。特别是"别窑"一出，"王宝钏、薛平贵窑门口离别，都是【哭板】对唱，一个唱'我的夫'，一个唱'我的妻'"[2]。

（十五）《寿阳关》[3]

正本抄本。①缺题，抄于1965年3月。无封面。大开本，长39.5cm，

[1] 又名《红鬃烈马》。
[2] 聂付生、方佳等著：《浙江婺剧口述史·白面堂卷》，浙江人民出版社2021年版，第312页。
[3] 又名《四羊记》。

图 4-5-11 《奇书三关》抄本（局部），卢保亮提供

图 4-5-12 《回窑》抄本（局部），杜官灵提供

宽 27 cm。毛边纸，毛笔行书，竖排抄写。12 页另 4 行，每页 12 行，每行 30 余字。胡源乡榧树根村虞礼设藏本，编号虞礼设 60-55。② 题《寿阳关》，抄于 1982 年 4 月。19 页半。毛边纸毛笔横排抄写。分场。来源不详。应林水藏本，编号应林水 29-15。

本事不详。剧叙抽朱元登家壮丁的故事。徽班 72 本徽戏之一。正生大戏。唱【二黄】【紧皮】【流水】【慢都子】。

（十六）《花田错》

抄本。① 2011 年 1 月，吴岭村叶进新抄。原本不详。A4 纸，毛笔行书，竖排抄写。29 页，每页 10 行，每行约 25 字。分场。叶金亮藏本，编号叶金亮 25-2。② 杜官灵抄于 2011 年，原本不详。长 26.5 cm，宽 19 cm。毛边纸，毛笔行书，竖排。33 页，每页 9 行，每行约 16 字。杜官灵藏本，藏号杜村杜官灵 16-3。

图 4-5-13 《寿阳关》抄本（局部），虞礼设提供

叙员外刘得明之女玉琼与书生卞济的爱情故事。唱【西皮】【都子】【紧都子】【紧皮】【二黄】等，其中鲁智深在洞房与周通开打时唱【女宫西皮】。《花田写扇》是其折子戏。

（十七）《龙凤阁》

正本抄本。约抄于 20 世纪 60 年代。14 页另 1 行。厚毛边纸，毛笔竖排抄写。每页 12 行，每行约 35 字。虞礼设藏本，编号虞礼设 60-51。

折子抄本《小进宫》《登基》。合抄本，长 29 cm，宽 20 cm。毛边纸，毛笔行书，竖排。据纸张、所标符合等判断，应抄于民国或民国以前。《小进宫》，8 页半，均残页。每页 8 行，每行约 16 字；《登基》，2 页半另 1 行。每页 8 行，每行约 18 字。杜景秋藏本，无编号。

剧情见同名乱弹。徽班 72 本徽戏之一。唱【小二黄】【二黄】【小倒板】【原

图 4-5-14 《登基》抄本（局部），杜景秋提供

板】【二黄流水】【小二黄】转【二黄】【二黄紧皮】转【西皮都子】。折子戏有《大品朝》《二进宫》《叹皇陵》《大登殿》。

（十八）《玉堂春》[1]

正本抄本。未见。

折子抄本。①题《三司会审》。合抄本，长 29 cm，宽 20 cm。毛边纸，毛笔行书，竖排。据纸张、所标符合等判断，应抄于民国或民国以前。13页，后 10 页系残页。每页 8 行，每行约 14 字。仅标【倒板】。杜景秋藏本，无编号。②《扬州八打》。周旭廷抄于 1963 年。缙云长坑剧团演出本。毛边纸，毛笔行书，竖排。6 页。每页 9 行，每行约 25 字。标【二黄】【老二黄】（原文"二黄"均抄作"二王"）。周旭廷藏本，编号周旭廷 20-8。

《玉堂春》又名《牡丹记》，本事出《警世通言》第二十四卷《玉堂春落难逢夫》，明有传奇《玉镯记》。《春台班戏目》《花部剧目》《花天尘梦录》著录。叙苏

[1] 又名《牡丹记》。

图 4-5-15 《三司会审》抄本（局部），杜景秋提供

图 4-5-16 《扬州八打》抄本（局部），周旭廷提供

三与王金龙破镜重圆事。唱"【小二黄】、时调、【二黄原板】【紧皮】【西皮】【回龙倒板】【慢都子】【紧都子】等",有《思梅》曲,"1-E 徽胡 6-3(6 低音),一板一眼"[1]。"《三司会审》中的玉堂春在【大倒板】后唱的是【十八板】"[2]。折子戏有《关王庙》《三司会审》《扬州八阕》。《扬州八阕》,又名《扬州八打》,徐东福口述中有《扬州八出》,是否《玉堂春》中《扬州八阕》待考。

《玉堂春》是小生、花旦戏,"扮跷"是其特点。原金华市婺剧团朱云香说:"《三司会审》的公堂里,玉堂春一个【倒板】唱完,红帽'喔呵'一下,玉堂春的脚跷在那儿,唱:'玉堂春本是公子娶来。'也很美的。"[3]

（十九）《紫金镖》

抄本。① 题《紫金镖》,未标来源。金华专区戏曲联合会用纸（黄格稿纸）,硬笔行书,横排。前附剧情简介、人物—角色对照表。91 页,每页 20 行。分 21 场。标【引】【数板】【小二簧】【紧皮】【紧都子】【二簧倒板】【二簧原板】【二簧紧皮】【二簧哭板】,曲牌有【三昌】等。朱笔涂改。藏浙江婺剧艺术研究院资料室,卷案号 B4-1-182。② 王井春口述,抄于 1987 年 5 月 6 日,抄者不详。系抄本①过录本。由此可推断,抄本①的口述者应系王井春。与《八戒招亲》《合连环》《麒麟豹》《翠花缘》《四元庄》《银桃记》合抄。笔记本,28 页。钢笔横排抄写。缙云县文化馆藏本,藏号 B9-72。

图 4-5-17 《紫金镖》抄本（局部）,浙江婺剧艺术研究院资料室提供

叙樊梨花勇救身中紫金镖的薛丁山性命事。

从抄写时间上看,抄本①远早于抄本②,抄本②系抄本①过录本。这毫无疑

[1] 聂付生、方佳编著:《浙江婺剧口述史·附录卷》,浙江人民出版社 2021 年版,第 128 页。
[2] 聂付生、方佳等著:《浙江婺剧口述史·旦堂卷》,浙江人民出版社 2021 年版,第 64 页。
[3] 聂付生、方佳等著:《浙江婺剧口述史·旦堂卷》,浙江人民出版社 2021 年版,第 618 页。

义。证据就是除极个别错别字,两抄本词句完全一致。抄本①有多处朱笔涂改,抄本②全照抄本①改过的抄写。如第一场,抄本①有朱笔涂抹的一句"四龙套引薛丁山上,牌子",抄本②则全部删除。但问题是,抄本②明言王井春口述,抄本①则省这一重要信息。这其中的原因待考。

徽班 72 本徽戏之一。折子戏有《梨花别子》。

（二十）《王华买父》[1]

抄本。① 缺题,首页左边硬笔题《王华买父》,系后人添加,据残缺的报纸封面知,抄本抄于 1951 年元旦前。封面、扉页均为残页,封面仅留"正月""戏簿"4 字,扉页留"元旦立"3 字。毛边纸,毛笔行书,竖排抄写。27.5 页,每页 8 行至 10 行不等,每行约 27 字。未抄完。虞礼设藏本,编号虞礼设 60-16。② 题《对金钱》,来源不详。毛边纸,毛笔竖排。23 页,每页 9 行,每行约 27 字。叶松桥藏本,编号叶松桥 171-80。

图 4-5-18 《王华买父》抄本（局部）,虞礼设提供

[1] 又名《对金钱》。

叙樵夫王华将皇帝李世君当作父亲买回赡养的故事。唱【小二黄】【二黄倒板】【回龙原板】【流水】等。据徽班艺人徐东福说："《对金钱》《列国记》虽然都是徽戏的传统剧目，但是，《对金钱》从处州班传入，《列国记》从乱弹班传入。"[1] 折子戏有《王华买父》《刘应探营》。

（二十一）《双潼台》

正本抄本。抄于1962年8月，题《双童台》，缺封面，长27.5 cm，宽20 cm。毛边纸，毛笔行书，竖排。24.5页，每页10行，每行约26字。分35场。舞台信息详细。后青村杨德标藏本，编号杨德标2-2。

折子戏抄本。题《潼台抢亲》，1965年3月20日抄，原本不详。与《天缘配》合抄，封面左上题"曲簿"。大开厚毛边纸，4页，尾页系用报纸抄写。每页12行，每行约28字。缙云县槠树根虞礼设藏本，编号虞礼设60-5。

图4-5-19 《双潼台》抄本（局部），杨德标提供

[1] 转引自萧志岩撰《谈谈金华的徽戏》，载聂付生、方佳编著：《浙江婺剧口述史·附录卷》，浙江人民出版社2021年版，第290页。

本事出《五代残唐演义》。叙刘高与岳金莲的婚姻故事。折子戏有《潼台抢亲》《刘高探病》,唱【西皮】【都子】【紧皮】【小二黄】等。《潼台抢亲》又名《刘高抢亲》。

(二十二)《胭脂雪》[1]

正本抄本。未见。

折子戏抄本。题《永乐观灯》。合抄本,长 24.5 cm,宽 14.5 cm。前吞卢刘堃抄。封面左上题"戏剧",右题"1960年春修订"。毛边纸,毛笔行书,竖排。7页半另4行。每页8行,每行约26字。卢保亮藏本,编号卢保亮7-4。

叙书生白简得明成祖赏识而发达的故事。唱【小二黄】【西皮】【紧都子】,中有【小曲莲花落】[2]。折子戏有《永乐观灯》《失印救火》。本事见明冯梦龙《智囊补》,清初有传奇《胭脂褶》,昆腔艺人据此改为昆腔,亦名《胭脂褶》。传奇本、昆腔本均有白简与贫女韩如水婚姻事,婺剧徽班正本抄本是否亦有此事,因未见正本,不敢遽定。

图 4-5-20 《永乐观灯》抄本(局部),卢保亮提供

(二十三)《还魂带》[3]

正本抄本。① 1962年抄。封面左题"曲簿",长 27.5 cm,宽 20 cm。扉页列剧中各行当戏服、盔帽。30.5页,每页9行,每行约17字。错别字甚多。虞礼设藏本,编号虞礼设60-35。② 1982年2月潘祖洪抄,注云"全

[1] 又名《胭脂褶》。
[2] 聂付生、方佳编著:《浙江婺剧口述史·附录卷》,浙江人民出版社2021年版,第136页。
[3] 又名《谋三宝》。

图 4-5-21 《还魂带》抄本（局部），虞礼设提供

本"。蓝格笔记本，长 18 cm，宽 13 cm。硬笔行楷，横排。13.5 页。李康兰藏本，编号李康兰 6-3。

叙书生陈广瑞被人谋害又还魂事。徽班 72 本徽戏之一。唱【西皮】【都子】【紧皮】【小倒板】。

（二十四）《逃生洞》

正本抄本。章村剧团抄于 1981 年 9 月。长 27.5 cm，宽 19.5 cm。毛边纸，硬笔行书，竖排。14 页，每页 12 行，每行 20 余字。抄"呼"为"胡"。扉页列行当—人物表。章德俭藏本，编号章德俭 25-18。

叙呼延龙、呼延虎与彭悦的恩怨事。属徽班 72 本徽戏之一。唱【小二黄】【二黄原板】【反二黄】【紧皮】【西皮】【流水】【梆子】。

（二十五）《春秋配》

正本抄本。未见。
折子抄本。题《捡芦柴》，卢宝蕲抄于 1959 年 6 月 2 日。封面左上题"戏

图 4-5-22 《逃生洞》抄本（局部），章德俭提供

图 4-5-23 《捡芦柴》抄本（局部），卢保亮提供

曲杂目"。合抄本，长 23 cm，宽 18.5 cm。毛边纸，毛笔行书，竖排。3 页另 5 行，每页 14 行，每行约 27 字。卢保亮藏本，编号卢保亮 7-7。

叙书生李春发与小姐庄秋莲、张秋鸾之间的婚姻故事。唱【西皮】【都子】【紧皮】。《捡芦柴》是其折子戏。

（二十六）《下南唐》

正本抄本。① 抄于 1962 年春。封面左上题"曲簿"。长 27 cm，宽 19.5 cm。分上下本。上本 17.5 页，下本 13.5 页。毛笔行草，竖排。前附正生、老外、小生、大花、二花、蓬头、红帽戏服装扮。虞礼设藏本，编号虞礼设 60-24、60-29。

图 4-5-24 《下南唐》抄本（局部），虞礼设提供

② 前村剧团抄于 20 世纪 60 年代。红色硬壳笔记本。硬笔书写，横排。18 页另 2 行，每页 19 行。不分场。前村王礼品藏本，编号前村王礼品 7-1。

本事见章回小说《宋太祖三下南唐》。叙赵匡胤屈斩郑子明及被围南唐事。徽班 72 本徽戏之一。唱【西皮倒板】【原板】【紧都子】【二黄】【二黄叠板】【吹腔二黄】。《勇杀四门》《南唐服药》《斩黄袍》是其折子戏。

（二十七）《翠花宫》

正本抄本。未见。

折子抄本。题《丁山打雁》，卢宝蕲抄于 1959 年 6 月 2 日。封

图 4-5-25 《丁山打雁》抄本（局部），卢保亮提供

面左上题"戏曲杂目"。合抄本,长23 cm,宽18.5 cm。毛边纸,毛笔行书,竖排。1页另7行,每行30余字。标【紧都子】【都子】。卢保亮藏本,编号卢保亮7-7。

徐锡贵、萧志岩皆言,《翠花宫》唱【二黄】【西皮】,《丁山打雁》系其折子戏。《丁山打雁》,又名《打雁戏妻》《汾河打雁》。

剧叙薛仁贵投军回家路途误伤其子薛丁山事。薛仁贵功成封爵,回家探亲,行至汾河湾,遇子丁山打雁。时有猛虎突至,薛仁贵急发袖箭,不料误射丁山。回寒窑与妻柳迎春相会,才知丁山乃己之子。

（二十八）《渭水访贤》[1]

抄本。缺题。合抄本,长26 cm,宽19 cm。每张土纸中缝均有"朱元利制"四个字。据此判断,抄本或抄于民国或20世纪50年代。抄本来源不详。毛边纸,毛笔行书,竖排。6页半,每页或8行或9行,每行约17字。曲词

图4-5-26 《渭水访贤》抄本（局部）,杜景秋提供

[1] 又名《渭水河》。

字体大，道白字体小。标【二黄】【小倒板】等。杜村杜景秋藏并藏本，编号杜景秋 10-10。

本事出《封神榜》。叙姜子牙渭水河边等待周文王事。《渭水访贤》是全本还是折子待考。高腔《前后鹿台》、昆腔《九龙柱》与《渭水访贤》属同一题材。据此判断，同类题材的徽戏也应有全本，后之《太师回朝》《卖笊篱》等也应系徽戏全本戏之折子。

（二十九）《伯牙抚琴》

抄本。①题《伯牙抚琴》，卢刘堃抄于 1960 年春，与《白帝城》《父子会》《崔子杀齐王》及诸多工尺谱合抄。封面左上题"戏剧"，右题"1960 年春修订"。长 19.5 cm，宽 14.5 cm。毛笔行书，竖排。8 页半，每页 12 行，每行约 12 字。中有缺页。卢保亮藏本，编号卢保亮 7-1。②题《俞伯牙碎琴》，宏坦剧团抄于 1980 年春，与《徐庶回家》合抄。毛边纸，9 页，每页 10 行，每行约 22 字。叶松桥藏本，编号叶松桥 171-137。

图 4-5-27 《伯牙抚琴》抄本（局部），卢保亮提供

本事出冯梦龙编纂《警世通言》卷一《伯牙摔琴谢知音》。唱【西皮】【都子】【二黄】【紧皮】。叙俞伯牙抚琴遇知音钟子期事。俞伯牙携童儿衣锦还乡，乘船而行，沿途山清水秀，景色宜人。伯牙兴致所至，遂在船头焚香抚琴。钟子期砍柴回家，被琴声吸引，驻足倾听。然伯牙一曲未终，琴弦中断。伯牙遂与子期相会。叙谈甚欢，结为兄弟，相约来年原地再会。伯牙如期而至，然子期爽约。伯牙前往子期家乡一探究竟，知子期已死。伯牙哭坟，于坟前摔琴，叩谢知音。

（三十）《宋江杀惜》

抄本。缺题，无封面。毛边纸，毛笔行书，竖排。10页。每页12行，每行20余字。标【小二黄】【摇板】【二黄头】等。周旭廷藏本，编号周旭廷20-12。

本事出宋元话本《大宋宣和遗事》和《水浒传》第二十、二十一回。明有传奇《水浒记》。传奇考释：此剧目唱"皮黄"。同题材的戏曲作品有明代许自昌撰传奇《水浒记》，其第二十三出《感愤》即演朱江杀惜事。祁彪佳《远山堂曲品》著录。叙宋江在乌龙院失落梁山密信被迫杀阎婆惜之事。

图4-5-28 《宋江杀惜》抄本（局部），周旭廷提供

（三十一）《太师回朝》

抄本。① 约抄于20世纪50年代初。合抄本，长28 cm，宽18 cm。毛边纸，毛笔行书，竖排抄写。5页，每页8行，每行约22字。虞礼设藏本。编号虞礼设60-19。② 合抄本，长27 cm，宽14.5 cm。毛边纸，毛笔行书，竖排。2页半。页有破损，尾有缺页。每页8行，每行约28字。杜景秋藏本，编号杜景秋10-2。③ 抄本复印件。4页，每页8行，每行约20字。封面题"杜乾明"。与《东吴招亲》《马成救主》《回窑封宫》《八仙》《封相》《一文钱》合抄。抄写时间不详。后附《太师引》词曲，此出自何种剧目待考。叶金亮藏本，编号叶金亮7-1。

叙大夫闻仲谏纣王事。唱【二黄倒板】【回龙】【原板】【流水】【紧皮】。《太

图 4-5-29 《太师回朝》抄本（局部），虞礼设提供

师回朝》，安徽徽班称《大回朝》。徽班老路子唱【拨子】，新路子唱【唢呐二黄】。[1]【唢呐二黄】又名【老二黄】，由【拨子】演变为【二黄】，于中或可寻觅到安徽徽班过渡到上四府徽班的一些痕迹。

（三十二）《白帝城》

抄本。卢刘堃抄于 1960 年春，合抄本，长 19.5 cm，宽 14.5 cm。封面左上题"戏剧"，右题"1960 年春修订"。毛笔行书，竖排。3 页半，每页 10 行，每行 10 余字。标【西皮倒板】【流水】【反二黄】【紧皮】。卢保亮藏本，编号卢保亮 7-1。

本事出《三国演义》第 85 回。叙刘备白帝城托孤事。见图 4-5-30。

[1] 李泰山主编：《徽剧音乐》，安徽文艺出版社 2018 年版，第 499 页。

图 4-5-30 《白帝城》抄本（局部），卢保亮提供

（三十三）《黄忠大战》[1]

抄本。与《碧玉球》合抄。第三本尾接《黄忠大战》。硬笔抄写。2 页另 7 行。起于关羽奉命攻打长沙，止于关、黄两家息兵。标【西皮】【紧都子】【紧皮】【流水】。舞台信息甚详。章德俭藏本，编号章德俭 25-3。

本事出《三国演义》第二十九回。剧叙关羽与黄忠战于长沙事。据载，光绪二十二年（1896），处州吕□鸿班在松阳县上河何氏宗祠戏台演出过《大战长沙》等徽戏。[2]

（三十四）《送徐庶》[3]

抄本。① 题《送徐庶》，前岙卢刘堃抄。合抄本，长 24.5 cm，宽 14.5 cm。封面左上题"戏剧"，右题"1960 年春修订"。毛边纸，毛笔行书，

[1] 又名《大战长沙》或《取长沙》。
[2] 杨建伟编著：《南戏寻踪——南戏现代遗存考》，西泠印社出版社 2007 年版，第 164 页。
[3] 又名《徐庶荐葛》。

图 4-5-31 《送徐庶》抄本（局部），叶金亮提供

竖排。2 页半。每页 8 行，每行约 18 字。未抄完。卢保亮藏本，编号卢保亮 7-4。② 题《送徐庶》，合抄本。4 页，A4 纸，毛笔行书，竖排抄写，每页 10 行，每行约 28 字。叶金亮藏本，编号叶金亮 25-14。③ 题《送徐庶》，合抄本。5 页半。厚毛边纸，毛笔竖排抄写。尾附新戏台开台表演详细说明文。虞礼设藏本，编号虞礼设 60-58。④ 题《徐庶回家》，宏坦剧团抄于 1980 年春，与《俞伯牙碎琴》合抄。毛边纸，6 页，每页 10 行，每行约 28 字。叶松桥藏本，编号叶松桥 171-137。

叙刘备长亭设宴送别徐庶回魏见母事。唱【二黄】【紧皮】【西皮倒板】【原板】【慢都子】【紧都子】。

（三十五）《牧羊图》

抄本。① 正文题目下题"王景春藏本、谭伟记录"。钢笔行书横排。14 页。尾附"范金朝祭文（片段）"，出处待考。藏浙江婺剧艺术院资料室，卷案号 B4-1-87。② 卢刘堃抄于 1960 年，合抄本，封面题"曲簿（五）"。小开毛边纸。长 18.5 cm，宽 13 cm。毛笔行书，竖排。5 页，每页 17 行、18

图 4-5-32 《牧羊图》抄本（局部），虞礼设提供

行不等，每行 10 余字。标【紧皮】【慢都子】【紧都子】。卢保亮藏本，编号卢保亮 7-2。③题《望羊图》，抄于 1959 年冬。题"学习本"，长 30 cm，宽 21.5 cm。6.5 页，每页 12 行，每行 20 余字。虞礼设藏本，编号虞礼设 60-39。④杨德标抄于 1962 年春。合抄本，长 27 cm，宽 19 cm。4.5 页，每页 11 行，每行约 25 字。标【紧皮】【紧都子】。杨德标藏本，编号杨德标 2-1。

本事待考。叙玉鱼小姐寻找被晚娘赶出家门的弟弟姜冲事。演出情况不详。

（三十六）《天水关》

抄本。抄于 1980 年初。合抄本，长 28 cm，宽 19 cm。毛边纸红格红字账本，硬笔行书，竖排。5.5 页，每页 8 行、9 行不等，每行约 27 字。前列行当—人物对照表。正生作"川"，小生作"青"。标【二黄】【二黄原板】【都子】【二黄平】【紧皮】【四皮】。马根木藏本，编号马根木 8-3。

本事出《三国演义》第九十三回，叙诸葛亮设计引姜维降蜀事。

（三十七）《摩天岭》

抄本。长 27 cm，宽 20 cm。毛边纸，毛笔行草，竖排抄写。11 页，每页 10 行，每行 20 余字。错别字甚多，舞台信息甚详。标【四皮倒板】【四皮】【紧都子】【紧皮】。虞礼设藏本，编号虞礼设 60-20。

叙薛仁贵挂帅征东领兵攻打摩天岭之事。

（三十八）《青石岭》《六部大审》

抄本。①《青石岭》《六部大审》。毛边纸，毛笔行草，竖排。长 30.5 cm，宽 23 cm。《青石岭》，3 页半，每页 10 行，每行 20 余字，标【紧都子】【紧皮】【批子】等。《六部大审》，12 页半另 2 行，每页 13 行，每行 20 余字。标【四皮】【二黄】。详锣鼓经和舞台提示。尾附【双打花排子】【拜印】【画眉序】【庆□登】【花花世界】工尺谱。周旭廷藏本，无编号。② 题《青石岭》，实包括《青石岭》《六部大审》。合抄本，长 27 cm，宽 19.5 cm。毛笔行书，竖排。15 页。前 3 页，毛笔行书，竖排抄写，每页 10 行，每行约 21 字。后 12 页，钢笔行书，竖排抄写，每页 10 行，每行约 23 字。虞礼设藏本，编号虞礼设 60-14。

图 4-5-33 《摩天岭》抄本（局部），虞礼设提供

叙晋王张妃与苏妃之间的宫廷矛盾事。

（三十九）《太白醉酒》[1]

抄本。① 题《太白醉酒》，毛边纸，毛笔行书，竖排。6 页，每页 10 行，每行 20 余字。标【西皮】【二黄】。周旭廷藏本，编号周旭廷 20-1。② 题《太白回表》，毛边纸，硬笔行书，横排。8 页（单面）。标【小二黄叠

[1] 又名《太白回表》。

图 4-5-34 《青石岭》抄本（局部），周旭廷提供

图 4-5-35 《太白醉酒》抄本（局部），周旭廷提供

板】【紧都子】【慢倒板】。叶金亮藏本,编号叶金亮25-19。

本事出小说《警世通言》第九卷《李谪仙醉草吓蛮书》。有屠隆撰传奇《彩毫记》,吴世美撰传奇《惊鸿记》。《太白醉酒》应据《惊鸿记》原本第十五出"学士挥写"改写而成。番邦狼主送来战表,满朝文武不能辩认,有人举荐李太白,唐明皇应允。太白因不满朝政,启奏三本,即国忠磨墨、高力士脱靴、贵妃陪酒。唐明皇亦一一允之。太白醉酒回书。

(四十)《沙陀国》

正本抄本。未见。

折子抄本。题《沙陀拜兵》,抄于1959年冬,封面左上题"曲簿"。题"学习本",与《望羊图》合抄。长30 cm,宽21.5 cm。毛边纸,毛笔竖排抄写。从字体看,非出一人之手,且多讹误。5.5页,每页10行、12行不等,每行20余字。标【西皮】【慢都子】【紧皮】【紧都子】【二黄】。虞礼设藏本,编号虞礼设60-39。

图4-5-36 《沙陀拜兵》抄本(局部),虞礼设提供

《沙陀国》本事出《残唐五代史演义》。元明杂剧有《李嗣源复夺紫泥宣》，载《孤本元明杂剧》。皮黄戏有《沙陀国总讲》《沙陀国全贯串》，抄本均藏北京大学图书馆，中山大学图书馆、首都图书馆、傅斯年图书馆藏过录本。婺剧徽戏《沙陀国》或源自同名皮黄戏。剧叙沙陀国王李克用发兵救唐王事。折子戏有《送亲行礼》《沙陀领兵》。

（四十一）《打妹封宫》

抄本。合抄本。抄写时间不详。大开本，长39 cm，宽27 cm。粗毛边纸，毛笔行书，竖排。6页，每页12行，每行约30字。标【四皮】【都子】【紧皮】。卢三春藏本，编号卢三春2-1。

图4-5-37 《打妹封宫》抄本（局部），卢三春提供

叙刘秀逃难途中遇烧窑人应梨花兄妹事。《打妹封宫》为乱弹《救双驾》中折子戏，因不明其来源，为慎重起见，暂以折子戏剧目立目。

（四十二）《大破洪州》

抄本。①封面题"振等钳板戏曲簿"。与《茶馆开弓》合抄。毛边纸，硬笔行书，竖排。10页，每页8行，每行约24字。胡振鼎藏本，编号胡源上坪胡振鼎13-13。②合抄本，长32 cm，宽27 cm。6页，厚毛边纸，毛笔行书，竖排。6页，每页12行，每行20余字。虞礼设藏本，编号虞礼设60-58。③笔记本，5页半，

图4-5-38 《大破洪州》抄本（局部），虞礼设提供

钢笔横排抄写。原本不详。合抄本，载《缙云县文化馆手抄传统剧本》。藏缙云县文化馆，藏号 B9-1-75。④杜官灵抄于"公元癸卯年"，即 1963 年。长 26.5 cm，宽 18.5 cm。12 页半。毛边纸，毛笔行书，竖排。每页 8 行，每行约 18 字。唱调标【倒板】【紧四皮】【紧都子】【四皮倒板】【紧皮】。杜官灵藏本，藏号杜村杜官灵 16-4。

本事待考。叙穆桂英为杨六郎解围事。《大破洪州》是否《穆桂英》中折子戏待考[1]。这是徽班常演的杨家将小戏，一般作为找戏。扮演穆桂英时必须扮跷，这是表演上的一个特点。

（四十三）《打銮驾》

抄本。缺题。与《放曹》《五台会兄》《永乐观灯》《罗成发兵》《送徐庶》合抄，前夳卢刘堃抄。封面左上题"戏剧"，右题"1960 年春修订"。长 24.5 cm，宽 14.5 cm，毛边纸，毛笔行书，竖排。前有缺页。1 页，缺角，总 14 行，每行约 28 字。标【西皮】【都子】【紧皮】【流水】。卢保亮藏本，编号卢保亮 7-4。

本事不详。叙包文正奉旨前往陈州查处外戚马龙克扣灾粮事。

（四十四）《过江杀相》[2]

抄本。题《打渔杀家》，1979 年 3 月抄。虞礼设说系东阳艺人教本，长 30 cm，宽 22.5 cm。毛边纸，毛笔行书，竖排抄写。13 页，每页 11 行，每行约 23 字。标【西皮倒板】【紧都子】【西皮】【紧皮】。虞礼设藏本，编号虞礼设 60-36。

图 4-5-39 《打銮驾》抄本（局部），卢保亮提供

[1] 原金华市婺剧团花旦朱云香说："过去的演出有穆桂英生孩子的情节，'大破洪州'一场戏，穆桂英破天门，裹着孩子与白天佐对打，而且扮跷。"
[2] 又名《讨鱼税》或《打渔杀家》。

本事出《水浒后传》。叙渔民萧恩携女儿桂英过江杀相事。《过江杀相》属武戏，是徽班常演的小戏。

（四十五）《罗成降唐》[1]

抄本。①题《罗成降唐》，毛边纸，8页，第3页和第4页系残页。每页8行、9行不等，每行约23字。毛笔行书，竖排抄写。原本、抄者均不详。胡振鼎藏本，编号胡振鼎13-3。②题《罗成降唐》，与《玉麒麟》合抄。1.5页（共23行），每行约31字，系抄本过录本。毛边纸，毛笔行书，竖排抄写。据封面报纸判断，约抄于1960年。胡振鼎藏本，编号胡振鼎13-8。

叙李世民招降王世充大将事。

图4-5-40 《罗成降唐》抄本（局部），胡振鼎提供

[1] 又名《罗成投唐》。

（四十六）《罗成发兵》

抄本。合抄本，长24.5 cm，宽14.5 cm。前岙卢刘堃抄。封面左上题"戏剧"，右题"1960年春修订"。毛边纸，毛笔行书，竖排。2页半，每页8行，每行约23字。标【拨子】。卢保亮藏本，编号卢保亮7-4。

本事出《说唐演义全传》第六十一回。唱【倒板】。昆曲有《淤泥河》，分《番畔》《败房》《屈辱》《计陷》《血疏》《乱箭》《哭夫》《显灵》八折。安徽徽戏中亦有《淤泥河》，分为《败房》《屈辱》《别子》《叫关》《陷河》五场，刘静沅说："《淤泥河》中'血疏'的【倒板回龙】【散板】和【二黄回龙】【散板】相对照，亦可看出演变的痕迹。"[1]从《罗成发兵》内容看，与上两者皆有区别，是否与上两者有关待考。

（四十七）《虹霓关》

抄本。① 约抄于20世纪50年代。3页，大开本，长38 cm，宽27 cm。毛边纸，毛笔行楷，竖排。每页16行，每行30余字。锣鼓点、曲牌、行当信息丰富。有破损。虞礼设藏本，编号虞礼设60-54。② 抄于1963年春。合抄本。毛边纸，钢笔，竖排。7页，每页10行、11行不等，每行20余字。杜景秋藏本，编号杜景秋10-4。③ 扉页题"上坪村业余剧团"。毛边纸，毛笔行书，竖排。13页，每页8行，每行约17字。尾附《哭相思》工尺谱。胡振鼎藏本，编号胡振鼎13-10。④ 宏坦剧团抄于1980年，来源不详。毛边纸，毛笔竖排。9页半。每页8行，每行20余字。叶松桥藏本，编号叶松桥171-120。

图4-5-41 《罗成发兵》抄本（局部），卢保亮提供

[1] 刘静沅：《徽戏的形成及其在戏曲发展中的主要作用》，载郭景春主编：《学术研究论文集》，安徽大学艺术学院1996年版，第9页。

叙瓦岗寨秦琼挂帅攻打虹霓关事。唱【紧都子】【西皮倒板】【都子】【二黄倒板】【回龙】【紧皮】等。《虹霓关》应是折子戏，正本名《铁方梁》。1954年，戏曲学者调查金华地区徽戏剧目时，将《铁方梁》列为"不常上演、自动停演或失传的整本戏"[1]，徐锡贵将其列为婺剧徽班杂剧[2]。

（四十八）《献图》[3]

抄本。题《献图》，清光绪廿三年，缙云县壶镇镇卢兆田抄。与《珍珠塔》合抄。封面左上题"腾清簿"。长23 cm，宽19 cm，毛边纸，毛笔行书，竖排。5页，每页14行，每行约27字。标【西皮】【紧都子】【慢都子】【紧都子】。卢保亮藏本，编号卢保亮7-5。

图4-5-42 《虹霓关》抄本（局部），虞礼设提供

本事出《三国演义》。叙张松向刘备献入川地图事。

（四十九）《桃园三结义》[4]

抄本。① 题《桃园三结义》，卢宝蕲抄于1959年6月3日。封面左上题"戏曲杂目"。合抄本，长23 cm，宽18.5 cm。毛边纸，毛笔行书，竖排。4.5页，每页14行，

[1]《婺剧》，载安徽大学艺术学院、安徽艺术学校编：《刘静沅文集》，安徽文艺出版社1997年版，第576页。
[2] 聂付生、方佳编著：《浙江婺剧口述史·附录卷》，浙江人民出版社2021年版，第143页。
[3]《四川图》抄本从引刘备入川起，无《张松献图》一折，为慎重计，《张松献图》另作一目。
[4] 又名《张飞卖肉》。

图4-5-43 《献图》抄本（局部），卢保亮提供

图 4-5-44 《桃园三结义》抄本（局部），卢保亮提供

每行 30 余字。卢保亮藏本，编号卢保亮 7-7。② 题《桃园结义》。合抄本，长 32 cm，宽 27 cm。毛边纸，毛笔行草，竖排。6 页另 3 行，每页 12 行，每行 20 余字。虞礼设藏本，编号虞礼设 60-58。

本事出《三国演义》第一回，标【西皮】【紧都子】。该剧从剧本到表演都洋溢着浓郁的乡土气息。据徐汝英说，农村观众都喜欢看这样的戏。为什么？就是因为剧本中的那股乡土气息。如，刘备、关羽、张飞结义排序，不序齿，却以爬桃树论大小。爬树的表演，也是地道的乡土特色："张飞抢先一步，一蹿两蹿就爬过了树顶，关羽只能爬到树的中间，刘备简直一点爬不上。刘备站在树底下，仰头对张飞说：'张飞，你爬得高。'张飞洋洋得意，大声叫喊：'我是老大。'刘备又对关羽说：'你也爬得高。'关羽谦虚的一笑：'我稳坐老二。'转而，刘备问：'你们说，树是从顶起，还是从根底起？'张飞不知就里，老实问答说：'当然从根底起。''这就对啦，树底下的才是老大！'刘备狡黠地一笑。店小二也来凑趣：'树从根上起，老大在树底。'张飞爬下树，狠狠地踢了店小二一脚。店小二不以为意，继续说：'若论兄弟之间，还是老三好，因为老大、老二都要让着老三。''好，我就做老三吧。'张飞也不争强好胜了。"[1] 徐汝英讲起这段表演情节，

[1] 聂付生、方佳等著：《浙江婺剧口述史·旦堂卷》，浙江人民出版社 2021 年版，第 140 页。

也是绘声绘色。

（五十）《临江会》

抄本。梅子仙抄。封面左上题"曲簿"，右下题"梅子仙"，中紫红笔题"三岭下剧团办，1979"。合抄本，长 22.5 cm，宽 15 cm。毛笔行草，竖排抄写。5.5 页，每页 10 行，每行约 26 字。马根木藏本，编号马根木 8-7。

图 4-5-45 《临江会》抄本（局部），马根木提供

本事出《三国演义》第四十五回。唱【西皮】。叙东吴向刘备索还荆州的故事。

（五十一）《长坂坡》

抄本。① 题《上坂坡》，梅子仙抄。封面左上题"曲簿"，右下题"梅子仙"，中紫红笔题"三岭下剧团办，1979"。合抄本，长 22.5 cm，宽 15 cm。毛笔行草，竖排抄写。6.5 页，每页 10 行至 12 行不等，每行约 26 字。马根木藏本，编号马根木 8-7。② 缺题。据前过录。长 28 cm，宽 19 cm。毛边纸红格红字账本，硬笔行楷，竖排。5 页，每页 10 行，每行约 27 字。有修改，如将原文行当名改为人物名。马根木藏本，编号马根木 8-3。

图 4-5-46 《上板坡》抄本（局部），马根木提供

本事见《三国演义》第四十一、四十二回。唱【西皮】【都子】【紧皮】。剧叙赵云勇救阿斗之事。

《戏考》第九册、《京剧丛刊》第三集、《京剧汇编》第 85 集、《国剧大成》第三集作《长阪坡》,《梨园集成》、《俗文学丛刊》第 293 册、《故宫珍本丛刊》第 673 册、《清车王府藏戏曲全编》第三册作《长板坡》。抄本题"上坂坡"，不知何据。

（五十二）《百寿图》

抄本。① 合抄本。长 29 cm，宽 20 cm。毛边纸，毛笔行书，竖排。据纸张、所标符合等判断，应抄于民国或民国以前。无题，前有缺页，残缺严重，前一页仅存 3 行。5 页半。每页 7 行或 8 行，每行约 18 字。唱【西皮】【都子】。杜景秋藏本，无编号。② 合抄本，长 27 cm，宽 14.5 cm。毛边纸，毛笔行书，竖排。8 页，每页 8 行，每行 20 余字。杜景秋藏本，编号杜景秋 10-2。③ 合抄本，长 28 cm，宽 18 cm。毛边纸，毛笔行书，竖排抄写。6.5 页，每页 8 行，每行 20 余字。缺角。虞礼设藏本，编号虞礼设 60-19。④ 过录本。合抄本，长 28 cm，宽 19 cm。毛边纸，毛笔行书，竖排。8.5 页，每页 8 行，每行 20 余字。虞礼设藏本，编号虞礼设 60-6。

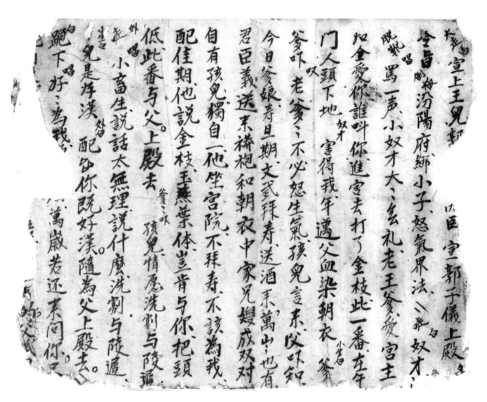

图 4-5-47 《百寿图》抄本（局部），杜景秋提供

（五十三）《杀僧打店》[1]

抄本。① 题《投店换妻》，抄写时间不详。长 28 cm，宽 29 cm。毛边

[1] 又名《投店杀僧》。

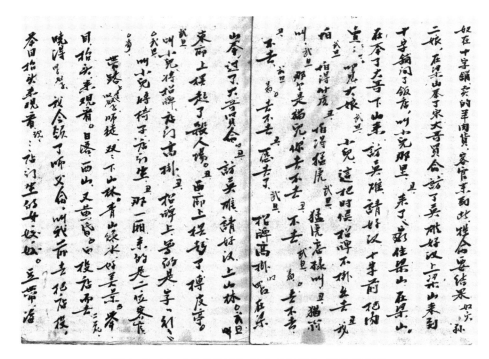

图 4-5-48 《杀僧打店》抄本（局部），戴有汉提供

纸，毛笔行书，竖排。3.5 页，每页 12 行，每行 20 余字。戴有汉藏本，编号戴有汉 8-3。②过录本，抄于 1959 年，署"蟠龙俱乐部"。合抄本，长 28 cm，宽 19.5 cm。后毛边纸，毛笔行书，竖排抄写。字迹工整。5 页，每页 8 行，每行约 23 字。戴有汉藏本，编号戴有汉 8-4。③题《杀僧打店》，抄于 1980 年初。合抄本，长 28 cm，宽 19 cm。毛边红格红字账本纸，毛笔行书，竖排。4 页另 2 行，每页 10 行，每行 20 余字。马根木藏本，编号马根木 8-3。④题《投店杀僧》，叶新进抄。A4 纸，3 页，每页 10 行，每行 20 余字。叶金亮藏本，编号叶金亮 25-14。

本事出《水浒传》。叙弹子和尚师徒奔梁山徒经十字坡被孙二娘所杀的故事。标【西皮】【倒板】【紧都子】。

（五十四）《九件衣》

抄本。大开本，长 39 cm，宽 27 cm。合抄本。厚毛边纸，毛笔行书，竖排。5.5 页，每页 12 行，每行约 36 字。唱【西皮】【都子】。卢三春藏本，编号卢三春 2-1。

叙县官李文斌逼死陈玉林、张巧云表兄妹的故事。正本徽戏无目，列杂戏。

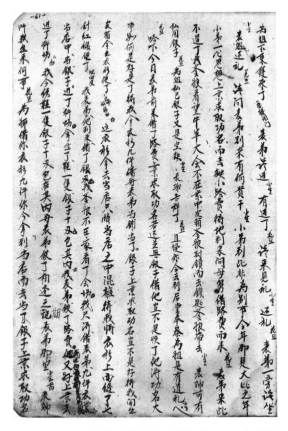

图 4-5-49 《九件衣》抄本（局部），卢三春提供

开化班、京戏也有《九件衣》，与徽班唱调不同。开化班"唱【梆子】调。京戏亦唱【梆子】调"[1]。

（五十五）《秋胡戏妻》[2]

抄本。缺题。合抄本，长 26 cm，宽 19 cm。每张土纸中缝均有"朱元利制"四个字。据此判断，抄本或抄于民国或 20 世纪 50 年代。抄本来源不详。毛边纸，毛笔行书，竖排。8 页半另 4 行，每页行数不等，每行 20 余字。唱【都子】【紧皮】【倒板】。杜景秋藏本，编号杜景秋 10-10。

本事出汉刘向《列女传》，唐有《秋胡》变文，元石君宝撰杂剧《鲁大夫秋胡戏妻》，明有无名氏传奇《桑园记》，青阳腔、岳西高腔亦有此剧。叙秋胡官拜光禄大夫回家于自家桑园里戏妻之事。

[1] 聂付生、方佳编著：《浙江婺剧口述史·附录卷》，浙江人民出版社 2021 年版，第 26 页。
[2] 又名《桑园会》。

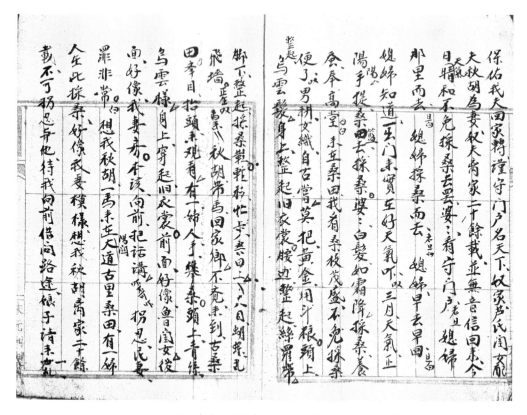

图 4-5-50 《秋胡戏妻》抄本（局部），杜景秋提供

（五十六）《八仙求寿》[1]

抄本。① 题《八仙求寿》。残本合抄本，长 29 cm，宽 20 cm。毛边纸，毛笔行书，竖排。据纸张、所标符合等判断，应抄于民国或民国以前。7 页，每页 8 行，每行约 18 字。唱【引】【都子】【尾声】。杜景秋藏本，无编号。② 抄本来源、抄者等信息均不详。合抄本。9 页，毛笔竖排抄写。叶松桥藏本，无编号。③ 抄本复印件。题《求寿》，合抄本复印。毛笔行书，竖排。6 页（单面）。叶金亮藏本，编号叶金亮 25-11-2。④ 题《赵岩求寿》，吴岭村叶进新抄。抄录来源不详。3 页。毛笔行书，竖排抄写。叶金亮藏本，编号叶金亮 25-5。⑤ 题《求寿》。合抄本，长 27 cm，宽 14.5 cm。毛边纸，毛笔行书，竖排。5 页半，每页 8 行，每行 20 余字。杜景秋藏本，编号杜景秋 10-2。

叙 99 岁赵彩棋向八仙求寿事。赵彩棋晚得一梦，白发老翁道众神仙将于桥梁上经过，叫其备酒宴，前去求寿。赵一求寿，二求口粮，三求子，四求官，五求

[1] 又名《赵岩求寿》。

图 4-5-51 《八仙求寿》抄本（局部），杜景秋提供

改换容貌，全得如愿。

（五十七）《白龙招亲》《梨花斩子》

抄本。① 题《白龙招亲·梨花斩子》，报纸封面，约抄于20世纪50年代。从书写风格看，系两人所抄。毛边纸大开本，长39 cm，宽28 cm。毛笔行书，竖排。5页，每页12行，行30余字。虞礼设藏本，编号虞礼设60-12。② 题《辕子杨》，实《梨花斩子》。合抄本，长28 cm，宽18 cm。毛边纸，行书，竖排。8页，每页8行，每行20余字。错别字甚多。虞礼设藏本，编号虞礼设另7-3。

本事见《薛丁山征西全传》。叙樊梨花斩擅自招亲白龙公主的薛应龙事。标【西

图 4-5-52 《梨花斩子》抄本（局部），虞礼设提供

皮倒板】【紧都子】【哭板】【慢都子】【紧皮】。

《戏考大全》著录之《芦花河》[1]，抑或为其正本名。原五恒剧团花旦胡苏女说："《白龙招亲》《梨花斩子》经常连在一起演，也可分开演，一般来讲，白天演《白龙招亲》，晚上演《梨花斩子》。"[2]

（五十八）《湘子渡妻》

抄本。① 缺题。合抄本，长 26 cm，宽 19 cm。每张土纸中缝均有"朱元利制"四个字。据此判断，抄本或抄于民国或 20 世纪 50 年代。抄本来源不详。毛边纸，毛笔行书，竖排。3 页半另 1 行，每页 9 行，每行约 18 字。曲词、道白字体大小一致。杜景秋藏本，编号杜景秋 10-10。② 1950 年抄。封面左上题"唐源"，中题"戏会记"。长 28 cm，宽 18 cm。毛边

图 4-5-53 《湘子渡妻》抄本（局部），虞礼设提供

[1]《戏考大全》，上海书店出版社 1990 年版，第 361 页。
[2] 聂付生、方佳等著：《浙江婺剧口述史·旦堂卷》，浙江人民出版社 2021 年版，第 174—175 页。

纸，毛笔行书，竖排。3.5 页，每页 8 行，每行 20 余字。虞礼设藏本，编号虞礼设 60-17。③ 过录本。合抄本，长 27.5 cm，宽 19 cm。毛边纸，毛笔行书，竖排抄写。3.5 页，每页 8 行，每行 20 余字。虞礼设藏本，编号虞礼设 7-2。④ 抄于 20 世纪 50 年代。封面仅存"一九五" 3 字。过录本。合抄本，长 19.5 cm，宽 14.5 cm。毛边纸，毛笔行书，竖排抄写。3.5 页，每页 8 行或 9 行不等，每行约 19 字。虞礼设藏本，编号虞礼设 60-56。

本事待考。标【四皮】【都子】。叙韩湘子渡妻林英成仙事。安徽戏班曾演此剧，唱【四平调】，"包括了【四平调】的全部唱腔，如喜四平、悲四平、快四平、慢四平等，另有大喇花、哭皇天、赶船调等专有曲调和锣鼓，音乐很丰富，在表演上也有独特的技巧"[1]。

（五十九）《金桥算命》

抄本。抄录于《缙云县乡镇卫生院门诊日志》背面，合抄本，长 26.5 cm，宽 19 cm。抄者不详。3 页。硬笔行书，横排。唱调有【倒板】【都子】。杜乾明藏本，编号杜乾明 3-1。

叙算命先生苗训给赵匡胤算命事。《金桥算命》事见章回小说《飞龙全传》，清宫廷有连台大戏《盛世鸿图》。湘剧弹戏、贵州梆子等亦有此目。四川坊刻曲本有《金桥算命》，清合州文茂堂刻本。"上书口分别题'算命''指点''下棋''输卖''观景''打洞''送妹''阴送'"[2]，系川戏《金桥算命》之正本出目。原遂

图 4-5-54 《金桥算命》抄本（局部），杜乾明提供

[1] 安徽省文学艺术研究所编：《安徽省传统剧目汇编剧情简介》，安徽省文学艺术研究所 1980 年版，第 169 页。
[2] 刘效民著：《四川坊刻曲本考略》，中国戏剧出版社 2005 年版，第 144 页。

昌婺剧团老艺人朱寿康收藏的抄于民国四年（1915）春月的抄本中存新荣华、双凤台徽班演出戏单，戏单分正目、杂目两大类，《金桥算命》列杂目。可见，《金桥算命》是徽班演出的早期剧目，有无正本、正本名何，尚待考证。金华昆腔有《花飞龙》，"共 14 出，即《推车》《金桥》《卖粥》《结拜》《郎屠》《偷银》《见姑》《现龙》《后悔》《游春》《八打》《殿决》《投辽》《团圆》。"[1]。其中的《金桥》是否徽班的《金桥算命》、有无传承关系，尚待考证。

（六十）《五台会兄》

抄本。合抄本，长 24.5 cm，宽 14.5 cm。前吞卢刘堃抄。封面左上题"戏剧"，右题"1960 年春修订"。毛边纸，毛笔行书，竖排。4 页半，每页 8 行，每行 20 余字。唱【清板】【倒板】。卢保亮藏本，编号卢保亮 7-4。

叙杨六郎与杨五郎在五台山相会事。杨六郎延昭独闯敌营盗父户骨而回，行至五台山，夜宿古庙中，遇一醉头陀即杨五郎延德，因阔别日久，彼此不敢贸然相认。几经盘询，兄弟始知意外相遇。此时，敌军兵临山下，兄弟双双下山杀敌。

图 4-5-55 《五台会兄》抄本（局部），卢保亮提供

（六十一）《游武庙》

抄本。缺题，来源不详。合抄本，长 28 cm，宽 18 cm。毛边纸，毛笔行书，竖排。4 页。字体不一，系多人所抄。有残页。虞礼设藏本，编号虞礼设另 7-3。

本事出明《清平山堂话本》（《六十家小说》）之《歌枕集》下《老冯唐直谏汉文帝》入话——"宋太祖游武庙"。唱【西皮倒板】【慢都子】【紧都子】。剧叙明太祖朱元璋评历代功臣事。

[1] 聂付生、方佳等著：《浙江婺剧口述史·舞美卷》，浙江人民出版社 2021 年版，第 194 页。

二、小徽现存抄本叙录

（一）《沉香阁》

抄本。1962年7月10日，据梅桂声口述记录，封面题"根据梅桂声口述本"。黄格稿子，钢笔正楷，横排抄写。分上、下两本。上本（1—50页）缺3页。下本（51—99页），题字如前。红笔改错处甚多。藏浙江婺剧艺术研究院资料室，档案号B4-1-7。

本事见弹词《十美图》。剧叙忠臣曾铣子曾荣与严世藩女严兰贞、赵文华女赵婉贞婚姻事。标【芦花】【流水】【紧皮】。属婺剧徽班72本徽戏之一，与《龙凤阁》《九龙阁》《回龙阁》合称"四阁"。折子戏有《打瓶寻夫》。

图4-5-56 《沉香阁》抄本（局部），浙江婺剧艺术研究院资料室提供

（二）《蝴蝶杯》

抄本。蟠龙剧团抄于1981年元月，抄本来源不详。毛笔行书，竖排抄写。36页，每页10行，每行约27字。舞台信息较详。朱笔涂抹颇多。标【杨春】【拨子】【紧皮】【二黄】。戴有汉藏本，编号戴有汉8-7。

据昆腔《渔家乐》改编。来源待考。叙田玉川与渔家女胡凤莲之间的婚姻事。

（三）《探五阳》

正本抄本。未见。

折子戏抄本。缺题，实《三打王英》，卢刘堃抄。封面系民国二十四年报纸，右题"1960年春修整"。合抄本。小开毛边纸。长19.5 cm，宽13 cm。毛笔行书，竖排。5页半另5行，每页12行、13行不等，每行约14字。卢保亮藏本，编号卢保亮7-3。

叙众汉臣匡扶汉幼主刘璋光复汉室的故事。标【梆子】【拨子】【流水】【紧

图 4-5-57 《三打王英》抄本（局部），卢保亮提供

皮】，其中王英寻找幼主时唱【山间古庙】昆腔。

折子戏有《三打王英》《五阳访主》。

（四）《打登州》

正本戏抄本。① 与《二度梅》合抄，有残页。胡振鼎据梅子仙原本抄写。毛边纸，毛笔行书，竖排，13 页，每页 13 行，每行约 37 字。胡振鼎藏本，编号胡振鼎 13-6。② 抄于 1962 年 9 月，封面题"榧树根剧团"。长 27 cm，宽 19.5 cm。毛边纸，毛笔行草，竖排抄写。27 页，每页 9 行，每行 20 余字。虞礼设藏本，编号虞礼设 60-2。③ 前村剧团抄于 20 世纪 60 年代。红色硬壳笔记本，硬笔书写，横排，24 页，每页 19 行。前附人物—角色对照表。13 场。前村王礼品藏本，编号前村王礼品 7-1。

折子戏抄本。题《秦琼游四门》，卢宝蕲抄于 1959 年 6 月 2 日。封面左上题"戏曲杂目"。合抄本。长 23 cm，宽 18.5 cm。毛边纸，毛笔行书，竖排。1 页另 4 行，每行 30 余字。卢保亮藏本，编号卢保亮 7-7。

抄本正生秦琼拆纲。合抄本。书写纸，硬笔行书，竖排抄写。3 页，每页 16 行至 18 行不等，每行 20 余字。胡振鼎藏本，编号胡振鼎 13-11。

本事待考。叙瓦岗寨英雄营救秦琼事。标【拨子】【芦花】【流水】【紧皮】【落山虎】。属徽班 72 本徽戏之一。《秦琼游四门》是其折子戏。

（五）《万里侯》

正本抄本。① 1962 年抄，注云"全本"。大开本，长 37 cm，宽 27 cm。厚毛边纸，毛笔行草，竖排。15.5 页，每页 11 行，每行约 28 字。虞礼设藏

图 4-5-58 《打登州》抄本（局部），胡振鼎提供

本，编号虞礼设 60-40。②前村剧团抄于 20 世纪 60 年代初。红色硬壳笔记本，硬笔书写，字体不一，横排。30 页，每页 20 行。前附人物—角色对照表。8 场。前村王礼品藏本，编号前村王礼品 7-2。

剧情见前。标【拨子倒板】【原板】【急流水】【梆子叠板】【梆子侧头】【老二黄】【紧皮】，曲牌有【寿筵开】【落山虎】，小调有【报花名】。折子戏有《打皇府》《花园对枪》《郑恩闹殿》。《花园比枪》，又名《花园比武》或《双游园》，是富有喜剧色彩的片段。《郑恩闹殿》，又名《郑恩打疯》，徐锡贵称其为《陈恩闹封》，实音讹所致。

图 4-5-59 《万里侯》抄本（局部），虞礼设提供

图 4-5-60 《二狼山》抄本（局部），虞礼设提供

图 4-5-61 《香山挂袍》抄本（局部），杜官灵提供

（六）《二狼山》[1]

正本抄本。题《二狼山》，抄于 1965 年 3 月。长 32.5 cm，宽 27.5 cm。厚毛边纸，毛笔行书，竖排抄写。16 页，每页 12 行或 13 行，每行约 27 字。舞台信息甚详。虞礼设藏本，编号虞礼设 60-25。

本事见《宋史》卷二七二。元明杂剧有《八大王开诏救忠臣》，清宫连台大戏《昭代箫韶》嘉庆十八年刊本第三本《头触碑欷心未泯》亦演此事，唱昆曲。升平署作《撞碑矢忠》，叙权相潘仁美与杨家之间的恩怨。属婺剧徽班 72 本徽戏之一。标【梆子】【拨子】【倒板】【叠板】【紧皮】【流水】。出处待考。

（七）《大香山》

正本抄本。未见。

折子《香山挂袍》抄本。①合抄本，长 27 cm，宽 14.5 cm。毛边纸，毛笔行书，竖排。3 页半。每页 8 行，每行约 28 字。杜景秋藏本，编号杜景秋 10-2。②抄于 1950 年，合抄本，封面题"戏会记"，长 28 cm，宽 18 cm。毛边纸，毛笔行书，竖排。1.5 页，共 25 行，每行 20 余字。虞礼设藏本，编号虞礼设 60-17。③过录本。合抄本，长 27.5 cm，宽 19 cm。毛边纸，毛笔行书，竖排抄写。缺

[1] 又名《两郎山》。

页，存 2.5 页，后半页残页。每页 8 行，每行 20 余字。虞礼设藏本，编号虞礼设 7-2。④杜官灵抄。合抄本，长 27 cm，宽 19.5 cm。3 页。毛边纸，毛笔行书，竖排。每页 10 行，每行约 19 字。杜官灵藏本，编号杜官灵 16-5。

叙妙善国国王宁舍弃江山也要上香山还愿事。标【芦花】【拨子】【流水】【紧皮】，"乐滔滔""幽魂着""重重叠叠"等段曲词唱昆腔。[1]《摩达过江》《香山挂袍》《劝宫》是其折子戏。

这是庙会戏，逢庙会必演。

（八）《八美图》

抄本。①题《八美图》，自"马金莲卖身葬父"始，至"打擂台"止。A4 纸，毛笔行书，竖排。合抄本。7 页另 2 行，每页 10 行，每行 20 余字。唱【阳春】【尾声】。叶金亮藏本，编号叶金亮 25-14。②题《当珠打擂》。1963 年 8 月长坑剧团周旭廷抄。长 28 cm，宽 18 cm，毛边纸，毛笔行书，竖排。8 页，每页 9 行，每行 20 余字。唱【罗花】【下山虎】，舞台提示详细。周旭廷藏本，编号周旭廷 20-9。

剧叙柳树春与沈月姑之间的婚姻事。

该剧多拼凑之处，马金莲插草标卖身救父马荣乃移植于乱弹《玉如意》，即是一例；兄妹打花鼓，出自时调《打花鼓》，又是一例。

图 4-5-62 《当珠打擂》抄本（局部），周旭廷提供

（九）《碧玉球》[2]

正本抄本。①题《碧玉球》，约抄于 1959 年前，用《缙云报》作封面，题《碧玉球》，"碧"字已缺，有人在"玉"字左面添一"碧"字。26.5 页，每页 12 行，每行约 23 字，毛笔正楷，竖排，有多处硬笔修改处，应为后人演出时所为，如原本"唱"处多出添加"【阳春】"字样。每页有残缺。唱调

[1] 聂付生、方佳编著：《浙江婺剧口述史·附录卷》，浙江人民出版社 2021 年版，第 129 页。
[2] 又名《双玉球》。

图 4-5-63 《碧玉球》抄本（局部），杜官灵提供

缺，仅标"唱"字。叶金亮藏本，编号叶金亮 25-23。② 前 1 过录本，长 22 cm，宽 16.5 cm。封面系 2011 年补，题"杜村剧团抄"。39 页。毛笔行书，竖排，每页行数不等，每行 10 余字。补唱调【罗花】【芦花】【流水】【紧皮】【小倒板】【反宫】等。杜官灵藏本，编号杜村杜官灵 16-1。③ 题《碧玉球》，与《二度梅》下本合抄，长 26.5 cm，宽 19.5 cm。毛边纸，毛笔行草，竖排抄写。36.5 页，每页 8 行，每行约 18 字。虞礼设藏本，编号虞礼设 60-22。④ 分别抄于三本练习簿，第一本 14 页，第二本 14 页，第三本 7 页。硬笔，横排抄写。第三本尾接《黄忠大战》。章德俭藏本，编号章德俭 25-3。

本事不详。叙李文祥与冯月娇传奇婚姻故事。唱【芦花】【拨子】【流水】。属 72 本徽戏之一。

（十）《绣花球》[1]

正本抄本。① 梅桂声口述，题《绣花球》。28 页，未完。封面系一页废

[1] 又名《报花名》。

图 4-5-64 《绣花球》抄本（局部），马根木提供

弃收付日记账本纸。"绣花球"三字系朱笔书写，"梅桂声口述"则用墨笔。毛边纸，硬笔，书写较规范。朱笔更订处甚多，如改"小生"为"马"等。尾有阙文。藏浙江婺剧艺术研究院资料室，卷案号 B4-2-16。②题《报花名》。原本不详。抄写时间不详。缺封面。毛边纸，毛笔行书，竖排。17 页半，每页 12 行，每行 20 余字。唱调标【芦花】【流水】【紧皮】【游板】。杜景秋藏本，编号杜村杜景秋 10-5。③题《绣花球》，溪南山岭下俱乐部演出本。封面系《浙江日报》报纸。长 31 cm，宽 22.5 cm。毛笔行书，竖排。20页另 3 行，每页 10 行至 12 行不等，每行 30 余字。尾附《马房》一段，硬笔书写，共 2 页。马根木藏本，编号马根木 8-4。

本事不详。叙书生马金龙与小姐周巧云和张彩春婚姻事。周巧云与马金龙在马房调情时，周唱【坐板】，注用"调情串子"。"串子"为何待考。除此，还有【紧芦花】等。徐锡贵说，《绣花球》插用昆腔曲牌【懒画眉】[1]，梅桂声口述本阙。
《绣花球》纯为路头戏，剧情荒诞且前后矛盾。徐锡贵说此剧系徽班 72 本徽

[1] 聂付生、方佳编著：《浙江婺剧口述史·附录卷》，浙江人民出版社 2021 年版，第 133 页。

戏之一[1]，不知确否。三合班亦有《绣花球》，归为乱弹[2]。专唱浦江乱弹的新春剧团亦演之[3]。

（十一）《鸿飞洞》[4]

正本抄本。题《红飞洞》，封面注云"历史戏剧"。约抄于20世纪50年代。长26.5 cm，宽18 cm。厚毛边纸，毛笔行草，竖排抄写。21页（其中1页单面），每页8行，每行20余字。尾附《四皮头场》工尺谱。虞礼设藏本，编号虞礼设60-3。

折子戏抄本。①题《断机教子》，抄于民国二十三年（1934）。合抄本，毛边纸，长21 cm，宽18 cm。11页。毛笔行书，竖排。周焕然藏本，无编号。②题《三娘教子》。合抄本，长29 cm，宽20 cm。毛边纸，毛笔行书，

图 4-5-65　《三娘教子》抄本（局部），杜景秋提供

[1] 聂付生、方佳等著：《浙江婺剧口述史·旦堂卷》，浙江人民出版社2021年版，第53页。
[2] 《婺剧》，载安徽大学艺术学院、安徽艺术学校编：《刘静沅文集》，安徽文艺出版社1997年版，第488页。
[3] 《婺剧》，载安徽大学艺术学院、安徽艺术学校编：《刘静沅文集》，安徽文艺出版社1997年版，第507—508页。
[4] 又名《红飞洞》。

竖排。据纸张、所标符合等判断，应抄于民国或民国以前。9页，每页8行，每行约22字。略曲牌。杜景秋藏本，无编号。③题《机房教子》，吴岭村叶进新抄。抄本来源不详。A4纸，5页，每页10行，每行约27字。毛笔行书，竖排。叶金亮藏本，编号叶金亮25-4。④题《三娘教子》。卢宝蕲抄于1959年6月3日。封面左上题"戏曲杂目"。合抄本，长23 cm，宽18.5 cm。毛边纸，毛笔行书，竖排。4页另1行，每页11行，每行约29字。唱【二黄】【紧皮】。卢保亮藏本，编号卢保亮7-7。

本事不详。叙薛子炉传奇婚姻故事。标【芦花】【拨子】【紧皮】【二黄原板】【挫板】，亦有【山坡羊】。《三娘教子》是其折子，标【二黄】。

（十二）《天缘配》

正本抄本。①1962年春，后青村杨德标抄。合抄本，长27 cm，宽19 cm。毛笔行书，竖排。11页，每页12行，每行约28字。舞台信息完整、规范。唱调有【罗花】【小倒板】【紧皮】【二黄】。杨德标藏本，编号杨德标2-1。②抄于1965年3月20日，封面左上题"曲簿"。大开厚毛边纸，长39 cm，宽27 cm。12页，每页12行，每行约28字。虞礼设藏本，编号虞礼设60-5。③封面仅剩两指宽破损报纸，上用红硬笔书"天缘配"三字。首页残页，正反面亦只留下包括"天缘配"在内的2行字。低劣毛边纸，毛笔行书，竖排。16页半，每页8行，每行20余字。唱【罗花】【紧皮】【倒板】【反宫】【二黄】【老二黄】【叠板】。杜景秋藏本，编号杜景秋10-4。④抄本复印本。系前3过录本。错别字亦同。合抄本复印件。封面毛笔题"天缘配"三个大字。40页（单面），硬笔，横排。叶金亮藏本，编号叶金亮25-11-2。⑤封面题"杜村剧团"。抄者不详。或系抄本③过录。毛边纸，毛笔行书，竖排。25页

图4-5-66 《天缘配》抄本（局部），杨德标提供

（部分单面），每页 8 行，每行 20 余字。标【罗花】等。杜官灵藏本，编号杜官灵 16-8。

属 72 本徽戏之一。叙双胞胎兄弟葛文、葛武娶双胞胎公主黄英、女英的故事。有《报花名》，标【芦花】。原金华地区大荣春徽班老生徐锡贵说，《天缘配》有前后两本，"前本是【梆子】（【芦花】），后本【二黄】【西皮】【都子】【芦花叠板】，曲牌有【红绣鞋】"[1]。

（十三）《珍珠塔》

抄本。① 清光绪二十三年（1897），卢兆田抄。与《献图》合抄。封面左上题"腾清簿"。长 23 cm，宽 19 cm，毛边纸，毛笔行书，竖排。15 页半另 1 行，每页 14 行，每行约 29 字。唱【紧皮】【流水】【芦花】【反宫】等。卢保亮藏本，编号卢保亮 7-5。② 1959 年 11 月，梅桂声口述。正文硬笔横排抄写，不分行，不断句。11 页。③ 来源不详。硬笔横排抄写，红笔更正、补缺处甚多。44 页。藏浙江婺剧艺术研究院，卷案号 B4-1-98。④ 吴岭叶进新抄于 2011 年。首页题目下注云："缙云吴岭剧团 1954 年本。"此即该抄本所据之原本。据叶新进说，此本系吴岭村小生杜献清所抄。A4 纸，毛笔行书，竖排。24.5 页。每页 10 行，每行约 28 字。分场。唱调有【阳春】【小倒板】【流水】【倒板】【罗花】【卜子】【落山虎】。叶金亮藏本，编号叶金亮 25-13。

图 4-5-67 《珍珠塔》抄本（局部），卢保亮提供

折子《看姑赠塔》抄本。合抄本，长 29 cm，宽 20 cm。毛边纸，毛笔行书，竖排。据纸张、所标符合等判断，应抄于民国或民国以前。13 页半，有残页，每页 8 行，每行约 20 字。无曲调。陈翠娥由小旦扮演。杜景秋藏本，无编号。

剧情同同名婺剧乱弹，详前。除唱【芦花】【拨子】外，方卿唱"想古人"一段系道情。《方卿见姑》是其折子戏。

[1] 聂付生、方佳编著：《浙江婺剧口述史·附录卷》，浙江人民出版社 2021 年版，第 130 页。

图 4-5-68 《看姑赠塔》抄本（局部），杜景秋藏本

（十四）《铁灵关》

正本抄本。① 上坪剧团抄。龙雄口述，胡振鼎抄。毛边纸，毛笔竖排。15 页，每页 10 行，每行 20 余字。错别字甚多，如名波正（梅伯卿）、名稳（梅恒）、黄青（王庆）等，多处硬笔修改，有所匡正。舞台信息较详。胡振鼎藏本，编号胡振鼎 13-4。② 宏坦剧团抄于 1980 年春。毛边纸，毛笔竖排。21 页另 1 行，每页 10 行，每行约 22 字。叶松桥藏本，编号叶松桥 171-97。③ 缺封面，抄者、抄写时间均不详。长 27.5 cm，宽 20 cm。毛边纸，硬笔，竖排。14 页，每页 12 行，每行 30 余字。唱调有【杨春】【罗花】【流水】【倒板】【小倒板】等。杜景秋藏本，藏号杜村杜景秋 10-8。

本事不详。叙王庆与白青娥婚姻事。

（十五）《前后金冠》[1]

正本抄本。① 题《前后金冠》，龙雄口述，胡旺周抄。61 页，硬笔行书，竖排，页 14 行，蓝笔修改，页眉处添加了场次，即《小皇游玩》《薛家拜寿》《薛刚闯祸》《斩薛丁山》《刚妻出逃》《薛猛摘印》《嫂叔相会》《杀场调子》《青龙会》《薛葵问母》《金斗托狮》《徐策教子》《兄弟初会》《祭铁丘

[1] 又名《打金冠》。

图 4-5-69 《铁灵关》抄本（局部），胡振鼎提供

坟》《婶侄相会》《夫妻相会》《里雄阻兵》《金斗下山》《徐策跑城》《上殿奏本》。胡振鼎藏本，编号胡振鼎 13-1。② 题《前后经关》，2011 年 7 月叶新进抄。A4 纸，45 页，每页 10 行，每行 20 余字。叶金亮藏本，编号叶金亮 25-17。

《前金冠》抄本。① 1959 年，虞梅汉口述，虞礼设抄。长 31.5 cm，宽 27 cm。毛边纸，毛笔行书，竖排。15.5 页，每页 12 行，每行约 27 字。有残页，破损严重。虞礼设藏本，编号虞礼设 60-4。② 1959 年过录本。虞礼设、虞孙庄抄。大开书写纸，14 页，每页 12 行，每行约 28 字。虞礼设藏本，编号虞礼设 60-41。

图 4-5-70 《后金冠》抄本（局部），虞礼设提供

《后金冠》抄本。① 虞梅汉口述，虞礼设录，虞孙庄写。13 页，毛边纸，毛笔行书，竖排，页 12 行，行约 29 字。抄于 1959 年。虞礼设藏本，编号 60-42。② 过录本。抄于 20 世纪 50 年代，封面为 1958 年的《浙江日报》。长 32 cm，宽 27 cm。毛边纸，毛笔行草，竖排。15 页，每页 12 行，每行约 26 字。有破损。虞礼设藏本，编号虞礼设 60-7。③ 过录本，1980 年 10 月 20 日抄。长 30 cm，宽 22.5 cm。厚毛边纸，毛笔行书，竖排。19.5 页。虞礼设藏本，编号虞礼设 60-48。④ 抄本复印。毛笔行书，竖排。36 页（单面），每页 10 行，每行 20 余字。来源不详。叶松桥藏本，编号叶松桥 171-108。

《阳河摘印》抄本。无封面。来源不详。长 30 cm，宽 22 cm。粗毛边纸，毛笔行书，竖排。17 页半。前 15 页，每页 10 行，每行 20 余字，余则硬笔。尾附《新造戏台开台》1 页。虞礼设藏本，编号虞礼设 60-8。

本事见《薛家将反唐全传》。叙薛猛后代薛蛟为薛家复仇之事。唱【芦花】【拨子】（正本抄本分【阳春】【芦花】，小生、正生唱【阳春】，老旦、大花唱【芦花】），其中"杀场换子"唱【二黄】。折子戏有《阳河摘印》《杀场换子》《薛刚反唐》《举鼎观画》《徐策跑城》等。

《前后金冠》本事待考。焦循《花部农谭》云："花部所演《铁丘坟》者，一名《打金冠》，为薛刚打杀伪太子，夷其三族。"萧志岩说："《前金冠》《后金冠》是同一题材的上下本，都是徽戏的传统剧目，《后金冠》是本工徽戏，《前金冠》则从外路传入。"[1] 不知何据。

（十六）《朱砂记》[2]

正本抄本。未见。

折子《凤娇投江》抄本。题《凤高投江》《凤高琴房》，卢刘堃抄。封面系民国二十四年报纸，右题"1960 年春修整"。合抄本。小开毛边纸。长 19.5 cm，宽 13 cm。毛笔行书，竖排。7 页，每页 11 行，每行 10 余字。标【芦花】【拨子】。卢保亮藏本，编号卢保亮 7-3。

叙与李旦订婚的凤姣不从财主马大爷的逼迫而投江的故事。凤姣、乳娘过河时唱【摇舟曲】，笛子吹奏。[3]

[1] 聂付生、方佳编著：《浙江婺剧口述史·附录卷》，浙江人民出版社 2021 年版，第 290 页。
[2] 又名《朱砂痣》。
[3] 聂付生、方佳等著：《浙江婺剧口述史·音乐卷》，浙江人民出版社 2021 年版，第 96 页。

图 4-5-71 《凤娇投江》抄本（局部），卢保亮提供

（十七）《双合印》

抄本。① 上坪剧团抄于 1980 年 12 月。红格稿纸，100 页，硬笔。尾附剧中人物和相应的扮演者姓名。缙云县上坪村胡振鼎藏本，编号胡振鼎 13-9。② 章村剧团抄写，时间不详。硬笔行楷，竖排。25 页，每页 12 行，

图 4-5-72 《双合印》抄本（局部），章德俭提供

每行约28字。标【芦花】【拨子】【流水】【紧皮】，以【芦花】为主。胡源乡章村章德俭藏本，编号章德俭25-10。

本事待考。叙巡按董洪不畏严嵩淫威坚决为民除害之事。《看相》《水牢》《李老汉下书》是其折子戏。

（十八）《珍珠衫》

抄本。① 合抄本。原本不详。大开本，长39 cm，宽27 cm。厚毛边纸，毛笔行书，竖排。19.5页，每页12行，每行约31字。卢三春藏本，编号卢三春2-1。② 封面题"长坑剧团"。毛边纸，毛笔行书，竖排。16.5页。每页12行，每行20余字。唱【罗花】【紧皮】【倒板】等，周旭廷藏本，编号周旭廷20-14。③ 1980年过录。毛笔行书，竖排。毛边纸，17.5页。周旭廷藏本，编号周旭廷20-13。

本事出冯梦龙编纂《喻世明言》卷一《蒋兴哥重会珍珠衫》。叙珠宝商张兴隆与其妻三巧始离终合的婚姻。

图4-5-73 《珍珠衫》抄本（局部），周旭廷提供

（十九）《翠花缘》

抄本。①长坑剧团演出本。毛边纸，毛笔抄写，前7页正楷，后行书，略潦草，竖排。27页半。周旭廷藏本，无编号。②题《翠花园》，宏坦剧团抄于1980年春。来源不详。毛边纸，毛笔竖排。27页另4行，每页10行，每行约22字。叶松桥藏本，编号叶松桥171-98。③与《八戒招亲》《合连环》《麒麟豹》《紫金镖》《四元庄》《银桃记》合抄，载《缙云县文化馆1987年手抄传统剧本》。笔记本，22页半。硬笔行书，横排。藏缙云县文化馆资料室，藏号B9-1-72。

本事待考。叙唐伯虎与秋香之间的风流韵事。唐伯虎看花灯时与秋香一见钟情，乃改名康宣，卖身华府，成为华府华龙、华虎的书童。因才华过人，华府老爷欲将华府丫环与之。唐伯虎欣喜，点了秋香。

《翠花缘》唱【芦花】【紧皮】，亦用昆腔曲牌【大封赠】，老生劝和时唱，"劝和唱此，文不对题，只是用其情绪"。【大封赠】亦作【六封赠】。"源于《金印记·封赠》，常用于头夜戏，以示吉庆。较原曲，已有删漏。"《翠花缘》

图4-5-74 《翠花缘》抄本（局部），周旭廷提供

只是套用。[1]

《翠花缘》系喜剧，观众乐看，演员乐演。凡徽班、二合半班均喜演之。

（二十）《投店换妻》[2]

抄本。①题《投店换妻》，抄写时间不详。长 28 cm，宽 29 cm。毛边纸，毛笔行书，竖排。7 页，每页 12 行，每行 20 余字。戴有汉藏本，编号戴有汉 8-3。②过录本。抄于 1959 年，署"蟠龙俱乐部"。合抄本，长 28 cm，宽 19.5 cm。厚毛边纸，毛笔行书，竖排抄写。字迹工整。3.5 页，每页 9 行，每行 20 余字。唱【罗花】【紧皮】。戴有汉藏本，编号戴有汉 8-4。③题《投店换妻》，章村剧团抄于 1981 年 1 月。长 27.5 cm，宽 20 cm。毛边纸，硬笔，竖排抄写。8.5 页，每页 8 行，每行 30 余字。尾页有破损。章德俭藏本，编号章德俭 25-7。

本事不详。叙两对住店夫妻换妻事。唱【紧皮】【小倒板】。

图 4-5-75 《投店换妻》抄本（局部），戴有汉提供

（二十一）《九锡宫》[3]

抄本。题《九赐宫》，抄于 1962 年秋，长 28.5 cm，宽 20 cm。封面原题《九锡宫》，又易"锡"为"赐"。粗毛边纸，13.5 页，每页 7 行至 10 行不等，每行约 19 字。虞礼设藏本，编号虞礼设 60-38。

本事不详。叙程咬金上本保薛丁山、薛刚父子事。唱【芦花】【拨子】【流水】。

[1] 聂付生、方佳等著：《浙江婺剧口述史·音乐卷》，浙江人民出版社 2021 年版，第 351 页。
[2] 又名《老少易妻》。
[3] 又名《九赐宫》。

图 4-5-76 《九锡宫》抄本（局部），虞礼设提供

（二十二）《辰州打擂》[1]

抄本。① 题《陈州打擂》，合抄本。原本不详。大开粗毛边纸，长 39 cm，宽 25 cm，2 页半，页 16 行，行约 38 字。舞台演出信息甚详。缙云县白竹村卢三春藏本，编号卢三春 2-1。② 题《登州打擂》，实误。1956 年 5 月 17 日《金华大众》报纸为封面，左题"水浒登州"，中题"昆洪乡蟠龙村俱乐部"。抄于 1956 冬。长 32 cm，宽 22 cm。毛笔行书，竖排抄写。5.5 页，每页 8 行，每行 20 余字。蟠龙乡戴有汉藏本，编号戴有汉 8-6。

本事出《水浒传》第七十四回《燕青智扑擎天柱》。中外书局编辑《古今戏剧大观》第 6 册（中外书局 1921 年版，第 8 页）著录。剧叙梁山好汉叶长春、李逵、燕青打擂事。唱【芦花】。

（二十三）《卖饼戏叔》

毛边纸，毛笔行书，竖排。长 30.5 cm，宽 23 cm。4 页。每页 12 行，每行 20 余字。缙云县长坑剧团演出本。唱【山坡羊】【芦花】【紧皮】。周旭廷藏本，无编号。

[1] 又名《燕青打擂》。

该本是《金莲戏叔》的扩展本。始于"大郎卖饼",结于"武松上街寻兄,金莲送其出门"。

(二十四)《书堂戏叔》[1]

抄本。合抄本,长26.5 cm,宽27.5 cm。5页,每页15行,每行约25字。唱【罗花】【摇板】【紧皮】。周旭廷藏本,编号周旭廷20-6。

源流不详。叙贾云娘调戏其叔戴培英的故事。戴培英系韩林结义兄弟,乘韩林外出,其妻勾引被拒。云娘怀恨,反在丈夫那里诬陷之。好在小偷杜七桥作证,培英之冤情才得以昭雪。

(二十五)《蜈蚣岭》

抄本。毛边纸,毛笔行书,竖排。3页。每页12行,每行20余字。唱【罗花】,舞台信息颇详。周旭廷藏本,无编号。

叙武松在蜈蚣岭上救出被强人飞天跑强抢上山的富家小姐西氏的故事。清明节,西氏上坟祭扫,途中被飞天跑抢上山寨欲做压寨夫人。武松听到这个消息,只身上山,将西氏安全救回家中。

《蜈蚣岭》属徽班杂剧,武戏,凡摆擂台,《蜈蚣岭》是常演之剧。

图4-5-77 《卖饼戏叔》抄本(局部),周旭廷提供

图4-5-78 《书堂戏叔》抄本(局部),周旭廷提供

[1] 又名《葵龙戏叔》。

下编 中华人民共和国成立后

缙云婺剧史

缙 / 云 / 婺 / 剧 / 史

第五章
戏曲改革时期（1949—1963年）

1949年12月，缙云县人民政府接管原民国时期民众教育馆，成立缙云县人民文化馆，原五云中心小学校长斜炳荣任馆长。1950年8月，丽水地区文教科叶锦心、缙云县人民文化馆金玉钟参加在上海举办的华东戏曲改革工作会议[1]。受县政府委托，缙云县人民文化馆又委派金玉钟、吴继泰负责审查外来剧目，同时，展开业务上的辅导[2]，正式拉开缙云县戏改工作的帷幕。所谓戏曲改革，就是改人、改制、改戏，对戏班艺人、戏班剧目和戏班体制作符合新时代、形势要求的改造。据载，戏曲改革之初，缙云县境内尚存的戏班有缙东舞台、宏广舞台、缙云舞台、处州乱弹班等。这些戏班自然成为县人民文化馆戏改的对象。除此，引导建设民间剧团、让民间剧团迅速熟悉党和政府在新时期的方针、政策和任务，更好地服务于新时代、新形势，也是戏曲改革的主要任务。

第一节 缙云县婺剧团的诞生

缙云县婺剧团是缙云县唯一的国营婺剧团。半个世纪的发展历程，风雨兼程，有成就，有经验，也有教训，苦乐年华，酸甜兼具。因此，梳理缙云县婺剧团的发展历史，阐述缙云县婺剧团的发展成就和艺术风貌，总结缙云县婺剧团的历史经验和教训，不但有必要，而且有意义。

[1] 缙云县文化局、缙云县文化馆编：《缙云县群众文化工作大事记（1949—1985）》（内部资料），1987年，第2页。
[2] 《缙云县戏曲工作大事年表》，载缙云县文化馆编印：《缙云县戏曲活动资料汇编》（一）（内部资料），1987年。

一、拥和剧团的困窘之路

（一）拥和剧团的成立

拥和剧团的前身是缙云舞台。拥和剧团之所以能成立，首先得归功于梅子仙。

中华人民共和国成立后，戏班艺人遇到的首要问题就是两种观念碰撞后带来的困惑，梅子仙自然也不例外。1950年3月，孔明钦出资买下缙云舞台行头，"邀集流散于永康、缙云、丽水和东阳一带艺人五十余名，在三里街起班，恢复演出"，仅两个月，因"未办登记手续"被迫解散[1]。薪火相传的使命自然落到了梅子仙的肩上。1951年11月23日，梅子仙以缙云舞台为班底，邀集原宏广舞台、缙东舞台艺人28人，申请登记。梅子仙写信给当时的缙云县人民政府云："窃民因自18岁至现年46岁向系演戏为业，但因土地改革后暂住家，尚未向斜府登记戏业。现秋收至冬时，暇时邀合艺友集团整造新戏，敬请斜府准予登记，不致戏友失业。是否恰，呈报仰祈。斜府核准实为德感。谨呈缙云县文化馆核转县人民政府核准。具呈人梅子仙，现住梅宅。"[2] 斜府，指县文化馆，因斜炳荣时任馆长，故有是称。县政府批复后，"经县文化馆批准，公安局备案"[3]，拥和剧团宣告成立。梅子仙任首任团长。前台艺人有蒋新水（花旦）、王井春（老外）、吕玉火（不详）、李亨攀（二花）、胡斯梧（二花）、胡金水（小花）、范菊英（花旦）、刘学成（小生）、杨德善（老生）、胡福槐（正旦）、杨章友（大花）、吴法善（小花）等[4]，后台有梅桂声（鼓板）、王水银（鼓板）、陈德福（三样堂）、詹益龙（副吹）、詹方丈（鼓板）、麻献扬（正吹）等。其时，梅桂声在金华专区实验婺剧团担任鼓板，经梅子仙邀请加盟拥和。詹益龙、詹方丈属叔侄关系，是从松阳木偶戏班招聘的。后因政治原因，团长改由王井春担任。其间，陈德福也短暂担任过团长一职。

因当时缙云的行政管辖权尚在落实之中，拥和剧团的演出地（或称演出权）到底怎么分配，也就成了问题。1953年10月3日，梅子仙不得不向县政府文化部门写信。信中先举事由，云："为我团确系处州本地剧团，请予介绍历史与事实，向温州专区证明，使有所归宿，又能维持团体生命，改进业务，以保存民族宝贵遗产，为人民服务。"然后，简单回顾戏班历史和目前的生存状态，云：

[1] 缙云县文化局、缙云县文化馆编：《缙云县群众文化工作大事记（1949—1985）》（内部资料），1987年，第2页。

[2] 缙云县文化馆抄件，载缙云县文化馆藏：《本馆从县档案馆复印和抄录的文件材料》，档案号1949—1953年A2-1。

[3] 缙云县文化局、缙云县文化馆编：《缙云县群众文化工作大事记（1949—1985）》（内部资料），1987年，第3页。

[4] 1953年招进王水洪（小生）、徐笑玲（花旦）、胡苏文（武小旦），1955年又招进杨宝兴（正吹）。

像我这种处州剧团从前有9个之多,经反动派摧残,只剩下我这个唯一的剧团。1949年我团原名缙云舞台,内中有若干老艺人在丽水一带演出,本身有30年及50年历史的。中华人民共和国成立前后受时局的影响,由松阳放回丽水。因为是缙云人,所以将箱运至缙云后散。其间各艺人暂住家乡。至1951年11月,老艺人们自觉行动起来,响应毛主席的号召,重新集合,向你县申请登记复业。同月廿三日由斜馆及缙云县人民政府公安局分别予以批准,并由你馆研究报告为缙云拥和剧团。当时丽水专区存在,归后领导,由于我团是标准的处州剧团,实通行于处州各地。起班后,即放回丽水演出。原因是处属地方只丽水市面较好,可维持我团生活。继后文化馆动员我们到松阳去流动,因即前往辗转流动。至1952年4月,实不能维持生活了,只得仍回丽水。杜馆长说我们在城区演出会妨碍菲亚剧团营业,要我们去水南去演。没过余日,又说,我们会妨碍农业生产,要我们停演。没奈何,我们只得暂行解散。这时,丽水专区归并温州专区去了,各职业剧团统一学习,由杜馆长领导。(杜馆长)有偏向,汇报时不将我团名称列入,因此,温州专区不知有我团存在,致使我团失去学习机会。8月,丽水举行物资交流大会。乘此机会,我团再次复业,在丽水演了一段时间,逢你县来信,要我团来贵县演出。为了响应你们号召,到缙演了十余日,营业清淡,要想回丽水,却遭拒绝。无可奈何,只得向你们介绍去永康去流动。及至本年春间,生活极度困难。多方设法,于3月初放回,演了5个月。至8月25日,离丽水向云和方向流动演出。依照过去所经历的现实教育,可以肯定,我团实非丽水不能生活。我团曾派代表至温州专区文教科,请求在丽水常演。但温州专区没有我团登记备案手续,反误认为我团(是)金华专区剧团,是经永康方向流动进来,可以仍旧回到永康去的。谁知事实上我们是处州本地剧团,只有丽水是我们老家,实在是从缙云流动到永康去的。在金华专区立场说,自难承认我团为金华专区的剧团。这样一来,金华与温州都不肯切实为我团负责和领导,我团两边落空了。此中真实情况,你们是了解的,理合申请你县,为我向温州专区予以证明,使我团能有归宿,得维持团体生活,保存民族宝贵遗产,为人民服务。实为公感。[1]

落款是"负责人梅子玉"。梅子玉,应系梅子仙另一别名。

从这封信里看得出来,因演出权没有确定,拥和剧团的演出并不顺利,孜孜矻矻,停停演演,连日常生活的开支都难以保证。自从此信上呈,拥和剧团的演

[1] 缙云县文化馆1953年抄件,载缙云县文化馆藏《本馆从县档案馆复印和抄录的文件材料》,档案号1949—1953年A2-1。

出现状大为改观。麻献扬曾谈到1953年在龙泉的一次演出。他说:"戏本不够,临时赶排连台本大戏《西游记》50本。我赶写细宫曲牌,设计唱腔。"[1]剧团请的是松阳人刘子山编戏。刘子山大学毕业,很有文才。他以《西游记》为蓝本,一本一本地编写。麻献扬说,因为都是乱弹,吹奏的曲子很多,一天下来,嘴都吹出了泡。

拥和剧团能演的传统戏达百余种,观众还嫌不够,以致班主不得不叫人赶写剧本。这足以说明演出情况的改善。实际上,拥和剧团的艺人长期流转于缙云各乡镇的农村、山区,在民众中享有很高的声誉。拥和剧团遘一成立,民众亲切地称其为"本地班"[2],就是一证。

(二)拥和剧团的价值

拥和剧团的价值就在于比较完整地继承了上四府浙南艺人的表演精髓。麻献扬说,拥和剧团能演的剧目达120余种,大致有《龙凤阁》《九龙阁》《回龙阁》《沉香阁》《荣乐亭》《万寿亭》《感恩亭》《前后金冠》《前后球花》《前后药茶》《前后绿镜》《前后麒麟》《千里驹》《万里侯》《松蓬会》《铁笼山》《刁南楼》《两狼山》《黑风山》《铁灵关》《龙凤配》《天缘配》《春秋配》《碧玉球》《天启图》《二皇图》《四川图》《朱砂记》《千帕记》《列国记》《打登州》《万寿图》《寿阳关》《探五阳》《破庆阳》《牡丹记》《二度梅》《大金镯》《四进士》《合连环》《对金钱》《白门楼》《江东桥》《翠花缘》《大红袍》《斩姚期》《分水钗》《还魂带》《紫金带》《鸳鸯带》《雌雄剑》《节义贤》《忠义缘》《画图缘》《悔姻缘》《上天台》《祭风台》《碧桃花》《碧玉簪》《兰香阁》《玉麟符》《蜜蜂记》《下南唐》《月龙头》《鸿飞洞》《双合印》《铁弓缘》《天降雪》等[3]。拥和剧团不但剧目丰富,且有精湛的传统表演,如胡斯梧擅演的"打红拳",就因其技艺精湛闻名遐迩。胡斯梧(1923—?)永康县胡坑洞村人。"打红拳"是大花的一段身段表演,"其套路称作开四门,每门动作都有定名,如七星挂、虎翻身、朝皇腿、凤藏身、龙戏水、童子拜观音、十八罗汉闹天庭等等,共有三十六套路"[4]。浙江婺剧团成立之初,在

图5-1-1 胡斯梧照片,缙云县档案馆提供

[1][2] 聂付生、方佳等著:《浙江婺剧口述史·音乐卷》,浙江人民出版社2021年版,第88页。
[3] 聂付生、方佳等著:《浙江婺剧口述史·音乐卷》,浙江人民出版社2021年版,第91—92页。
[4] 中国戏曲志编辑委员会编:《中国戏曲志·浙江卷》,中国ISBN中心出版社2000年版,第443页。

李朝梭的推荐下，严宗河领着一班人来到拥和剧团看戏拜师，"一看就是一个礼拜"[1]，其中"打红拳"就是他们重点学习的内容。

1954年年初，金华地区为迎接在杭州举办的浙江省第一届戏曲观摩演出，首先在金华长乐戏院举办金华地区首届戏曲观摩演出。拥和剧团派出李亨攀、王井春、胡金水、麻献扬等人参加。参演的剧目是徽戏《杨衮花枪》，王井春饰演杨衮，金华县婺剧团高兰馨饰演高怀亮[2]，胡金水饰演石守梅。王井春的花枪表演精彩绝伦，博得满场喝彩。

演出结束，王井春、李亨攀、胡金水、麻献扬被选为参加省戏曲会演的主要成员，麻献扬任主胡。他们参加了徽调《双按院》《杨衮花枪》《马武逼宫》的演出。《双按院》又名《分水钗》，唱【芦花】，胡金水饰演刘长，李亨攀饰演李义；《杨衮花枪》，唱【二黄】【西皮】，王井春饰演杨衮；《马武逼宫》，唱【二黄】，李亨攀饰演马武。《马武逼宫》是李亨攀的拿手好戏。前人描述云：

> （李亨攀）对马武的性格掌握得比较稳贴，表演上层次分明，唱腔上声情并茂。第一段戏，他掌握马武那自信心理，满以为他的功勋和爵位出保姚期是稳拿胜券，表演得平静并稳健，焦而不急，显得德高望重。随着宫门前他呈上第一道奏本，但不知暗中已被西宫娘娘接去。此时他的表情是凝神思索，久久不得回报，以平静转为凝思再转焦急，又急递第二道奏本，求万岁恩准，不想又杳无音讯。这时，他立起大疑，戏层层推进，但他仍保持君臣之仪，忠心耿耿，急中求忍，没有表现对君主的不满。这二层次的发展掌握得恰到好处，处处有戏有情有感。当马武忍无可忍，写了第三道奏本，反遭得意忘形的贵妃戏弄时，顿时气从中出，引出精彩的闯宫门这场悲壮场面。这时马武内心的矛盾已发展到了高潮。他对先帝的感恩忠诚，对妖妃的鄙视痛恨，以及对昏君的愤慨等几种复杂的感情交织在一起，他的一段唱、做、念的功夫与马武的性格达到了和谐统一，把马武演活了。一折戏不到二十分钟，却紧紧扣住了观众的心弦。[3]

这次演出，王井春获演员二等奖，胡金水获奖状。麻献扬的主胡亦获好评，被评为"首席小胡琴"[4]。

1955年10月，缙云戏曲改革进入第二阶段。金华专署文化主管部门为了让缙云县的剧团改制顺利进行，特抽调浙江实验婺剧团的黄爱香、汪爱钏、傅永华、

[1] 聂付生、方佳等著：《浙江婺剧口述史·音乐卷》，浙江人民出版社2021年版，第97页。
[2] 据麻献扬2023年6月26日采访录音。
[3] 《丽水地区戏曲志》编辑委员会编《丽水地区戏曲志》（内部资料），1994年，第107页。
[4] 聂付生、方佳等著：《浙江婺剧口述史·音乐卷》，浙江人民出版社2021年版，第89页。

图 5-1-2 黄爱香照片，缙云县文化局提供　　图 5-1-3 汪爱钏照片，缙云县文化局提供　　图 5-1-4 滕洪权照片，缙云县文化局提供

滕洪权、申如松和婺剧培训班的黄素娥 6 人支援缙云。黄爱香，1935 年生，浙江金华人。工老生。12 岁民乐舞台学戏，先后从艺民生舞台、大荣春、浙江婺剧实验剧团。汪爱钏（1933—2021），浙江金华人，工花旦。傅永华（1934—2014），浙江义乌稠城镇人，工小生、正生，兼演小花。滕洪权（1933—？），金华县人，工老外。申如松（1907—？），浙江金华人，工大花。黄素娥，1934 年生，温州市人，工花旦。

当时，拥和剧团尚未改名，黄爱香、汪爱钏、傅永华、滕洪权、申如松、黄素娥暂列于拥和剧团。黄爱香曾谈起他们刚来缙云时的情景，云："1955 年 10 月，我们到了缙云县文化馆，报了到，第二天就赶到缙云县临县云和县。拥和剧团在那里演出。我们一去，就参加他们的演出，前后十余天。拥和剧团以演处州乱弹为主，我们去的几个人以演徽戏为主，我们能凑进去演的戏不是很多。因此，我们只演了《百寿图》《白门楼》《断桥》《别窑》《回窑》等。《百寿图》，我演唐皇，傅永华演郭暧，汪爱钏演金枝，徐笑玲演皇后，王井春演郭子仪；《断桥》，汪爱钏演白素贞，黄素娥演小青，傅永华演许仙；《别窑》，傅永华演薛平贵，汪爱钏演王宝钏；《回窑》，我演薛平贵，徐笑玲演王宝钏。演出结束，云和县文教局局长做我的工作，希望将剧团登记在云和县。但是，缙云县不肯。"[1]

二、艰难地起飞

1956 年 4 月 10 日，拥和剧团正式登记，改名缙云县婺剧团，黄爱香任团

[1] 据 2022 年 3 月 3 日、9 月 28 日黄爱香采访录音整理。

图 5-1-5　缙云县人民大会堂现状，顾家政摄于 2023 年 7 月

长，王井春、胡金水为副团长。成员有杨德善、傅永华、梅子仙、杨章友、李亨攀、胡斯梧、胡龙启、胡金水、申如松、吴法善、滕洪权、范菊英、汪爱钏、胡云法、申兰英、丁敏华、黄素娥、胡福槐、施玉枝、卢采、徐笑玲、胡苏文等。[1] 剧团的团址设在县城缙云剧院。缙云剧院建于何时，没有记载。早期的戏院位于县城的一条小弄内，位置较高，要爬四到五级台阶。上了台阶，就是剧院的大门。大门朝南，双开木门。"戏台在东边，楼上的楼板走起来咚咚直响，但结构又是比较先进的，横厢就有三层，可以看戏或看电影。"[2] 邢国韩说："我进剧团时，剧院尚在。大概拆于 70 年代初期。"缙云剧院被拆除，剧团团址移至县人民大会堂。邢国韩还说："剧院被拆除，现图书馆门前的两只狮子就是原缙云剧院的遗物。"[3]

这时剧团的行当安排是：王水洪、施玉芝、傅永华演小生，申如松演大花脸，李亨攀演二花脸，胡金水、吴法善演小花脸，黄素娥、汪爱钏演花旦，胡苏文演武小旦，徐笑玲、胡福槐演正旦，松阳婆婆演老旦，黄爱香、杨德善演老生，王井春、滕洪权演老外[4]。

[1] 参阅缙云县档案馆 1957 年文教科永久卷第八卷第 16—17 页和 2022 年 9 月 28 日黄爱香采访录音。
　　注：该档案资料言王井春为团长，黄爱香副团长。此记载有误，经与当事人黄爱香核实，文中已改。
[2] 缙云县生态休闲养生（养老）经济促进会编：《缙云掌故》，西泠印社出版社 2017 年版，第 222 页。
[3] 据 2022 年 9 月 15 日邢国韩采访录音整理。
[4] 聂付生、方佳等著：《浙江婺剧口述史·白面堂卷》，浙江人民出版社 2021 年版，第 212 页。

（一）解决人才问题

其时，原拥和剧团转来的那些艺人年纪偏大，不适应，演出的积极性也不是很高。剧团要发展，必须尽快培养新生力量。1956年8月2日，剧团首次招生，招进施玉芝、郑冬月、李玫瑰、朱益钟、杨宝兴、季关裕6人。施玉芝（1931—2010），五云镇人。始演花旦，后工小生。黄爱香说："（施玉芝）个子高、人漂亮，嗓子也很好。我叫她演花旦，跟随范菊英。演了半年多，我叫她改演小生，因为剧团需要一个好的女小生。哪知道，她演小生，一演就红了。"[1] 施玉芝"扮相俊秀飘逸，行腔工整流畅，表演细腻严谨"[2]，擅演《三请梨花》《佘赛花》《潘杨讼》《乔老爷上轿》等。1957年，缙云县婺剧团招收杜宝

图5-1-6　施玉芝剧照，叶金亮提供

铭、麻苏燕、吕官标、吕力中、柯美美等。1958年，招收邢国韩、郑秋群、蔡仕明、李守岳等。1959年，招进周竟新、施献仁、李恭尧等。这些学员上进心强，积极肯学，又有天赋，进步很快，有些很快成为剧团的骨干。值得一提的是，1958年，剧团精简整顿，动员李坦福（67岁）、胡福槐（67岁）、吕金崇（59岁）、梅桂声（63岁）、杨德善（55岁）、杨章友（58岁）、申兰英（32岁）、詹益龙（46岁）、潘忠信（57岁）、陈德福（50岁）等老艺人回乡[3]。陈德福并不在精简之列。

为了改变一桌二椅的传统表演形式，缙云县婺剧团有意识地引进擅长舞美艺术的程鑑。程鑑（1895—1968），字希曾，浙江永康县方岩下街村人。毕业于上海美术专科学校。工人物山水画。1957年，应聘至金华戏具工厂工作。1962年，调缙云县婺剧团，任美工。1968年8月，病逝于缙云婺剧团[4]。因程鑑年事已高，剧团选派胡龙启、胡云法等协助其工作[5]。程鑑的引进就是缙云县婺剧团改变一桌二椅传统表演形式的开始。之后，剧团的古装戏和现代戏的布景设计都出自程鑑之手。

[1]　聂付生、方佳等著：《浙江婺剧口述史·白面堂卷》，浙江人民出版社2021年版，第219页。
[2]　叶金亮主编：《婺剧老艺人传统唱腔选》，中国戏剧出版社2007年版。
[3]　《缙云婺剧团关于紧缩精简人员的报告》，存缙云县文化局档案室。
[4]　金华市地方志编纂委员会编：《金华市志》第1册，方志出版社2017年版，第521页。
[5]　据黄爱香电话录音整理。

（二）加强业务培训

老带新是剧团迅速提高学员演出水平的最佳途径。凡有新人入团，剧团都有一些切实可行的培训方案，或选派剧团老人口传心授，或送到其他剧团或相关学校深造。1958 年，缙云县文化馆、县总工会组建的缙云县文艺宣传队解散[1]，叶松青、沈赛玲、朱文婉、刘松龄、朱妙妃、陈金木、周挺杰、蔡法屯、朱献青、赵烈生 10 位演职员被转至县婺剧团。这批人具有一定的艺术基础，也有比较丰富的演出经验，但疏于婺剧的理解和表演。因此，剧团采用以戏带人的方式，帮助他们尽快熟悉业务，如旦角演员由范菊英负责培训等。范菊英（1926—2016），汤溪县（现属金华市）厚大村人。工花旦。12 岁入范庆福班学戏，师承名男花旦范宝登。曾搭班徐恒福班、民生舞台、乐天舞台、钱春福舞台等。1953 年入拥和剧团。其"表演豁达，唱腔韵味淳厚，与著名小花脸俞兰英合演《僧尼会》《卖草囤》等戏，曾风靡一时"[2]。

图 5-1-7 范菊英照片，张金谷提供

同年，浙江省艺术学校婺剧班招生，剧团即动员蔡仕明、蔡建华、李守岳报考，蔡等三人顺利被艺校录取，成为缙云县首批科班出身的婺剧演员。

（三）改善剧团演出条件

缙云县剧团尽管接受了拥和剧团的全副行头，但是，演出条件还有很多不如意处。团长黄爱香回忆起当时的情景，仍旧感慨万分。她说：

> 我接手的缙云婺剧团条件很差，服装都很陈旧、破烂。我是老生，胡须很短，而且大家都能用，我不是很习惯。我主管剧团后，除了把培养人才放在首位之外，就是添置服装、道具，改善剧团的演出条件。要改善，只靠国家财经拨款是很困难的，我们必须自力更生。那时，剧团都是按底分拿工资。我就根据每人的底分扣钱作为剧团的公积金。每年的公积金主要用来添置服装和道具。剧团职工都很困难，申如松的老婆没有工作，4 个小孩都很小，就

[1] 1957 年 8 月 16 日，金华专署文教科下发《关于执行省文化局动员全省文化工作投入社会主义教育运动的通知》，缙云县文化馆、县总工会联合抽调笋川、小溪、新建、雅施、五云镇等民间剧团演职员 15 人组建缙云县社会主义宣传队，排练 14 个节目，从 9 月 13 日始，巡演于五云、城南、壶镇、昆洪、缙仙、大洋等地。为期一个月。（缙云县文化局、缙云县文化馆编：《缙云县群众文化工作大事记（1949—1985）》，内部资料，1987 年，第 15 页）
[2] 叶金亮主编：《婺剧老艺人传统唱腔选》，中国戏剧出版社 2007 年版。

靠他的那点薪水。像这样的职工，剧团在年终时，会从公积金里拿出一点钱作为他们的补贴。此外，我也想办法找领导反映剧团的情况。我曾跟县长、宣传部部长说："服装很差，男的演女的，难看，能不能想办法改变一下？"领导很重视我的意见。12月，全县教师集训，宣传部部长王均盛就在大会上动员全县教师捐献。那次集资到800多元，我就用这笔钱到金华戏具厂置办了一批服装、道具。[1]

在黄爱香的领导下，群策群力，众志成城，"到了20世纪60年代，剧团有了三档全新的服装"[2]，剧团的演出条件有了极大的改善，为婺剧团在新时代的腾飞奠定了坚实的基础。

（四）开展剧目管理

剧目管理是戏曲改革的必修课，政府的文化部门都有明文规定。因此，剧团除准备充足的传统戏之外，还必须"推陈出新"，移植或改编一些"分幕分场的新戏"[3]。

这些措施颇见成效，剧团初步出现了与传统戏演出样式不一样的发展格局，取得了令人欣喜的演出成就。

以下是笔者梳理的一些演出片段。

1956年，在武义胜利剧院演出郭仕贤自编自导的古装戏《千古奇恨》。该戏被誉为"老花重艳"。唱乱弹。剧情不详。汪爱钏饰演吴三春，施玉芝饰演高机。

1957年2月，金华专区首届戏曲观摩大会在金华召开。缙云县组织代表团，刘亚白任团长，黄爱香任副团长，成员有卢采、范菊英、胡金水、汪爱钏、申如松、麻献扬等，演出《梨花斩子》《三结义》等。汪爱钏饰演樊梨花，黄爱香饰演薛丁山，申如松饰演苏宝同，薛应龙的扮演者不详。《三结义》的演出情况不详。

1957年，县婺剧团制定全年演出规划："由金华经兰溪至建德转巨州去上饶，回开化、常山、龙游至东阳、磐安而后返县。全年计划排演《槐荫记》《送米记》《闹君堂》等八本新戏。"[4]

同年，县婺剧团参加省第二届戏曲会演，李亨攀演出的《打金砖》获二等奖[5]。《打金砖》又名《马武逼宫》。据黄爱香说，这次会演在杭州举行，李亨攀

[1][2] 聂付生、方佳等著：《浙江婺剧口述史·白面堂卷》，浙江人民出版社2021年版，第219页。
[3][4] 郭仕贤：《缙云县戏曲活动的回顾》，载缙云县文化局编印：《缙云县戏曲活动资料汇编》（一）（内部资料），1985年。
[5] 《缙云县婺剧团历次得奖情况表》，载《县政府、县婺剧团关于介绍信、招收学员等（1956年至2007年）》，存缙云县文化局档案室。

饰演马武，浙江婺剧团老生李朝梭友情出演刘秀[1]。

1958年2月，缙云县人民委员会下发《关于缙云婺剧团下乡演出希给予重视与支持的通知》。通知主要包括两个方面：一是拟定春节过后剧团下乡的路线和演出时间，即东方镇3天（2月24至26日）、横塘岸2天（2月27至28日）、三溪乡3天（3月1日至3日）、双溪乡3天（3月4日至6日）、稠门3天（3月7日至9日）、大源3天（3月10日至12日）、安岭乡3天（3月13日至15日）、前村3天（3月16日至18日）、胡村3天（3月19日至21日）、上王3天（3月22日至24日）、黄龙3天（3月25日至27日）、新建镇3天（3月28日至31日）；二是规定了演出剧目，即《送米记》《孙膑与庞涓》《千古奇恨》《槐荫记》《风筝误》《唐知县审诰命》《十五贯》《碧玉球》《龙凤配》《白门楼》《群英会》《打金枝》《断桥》《拾玉镯》《大破洪州》《虹霓关》等。

1958年8月4日至13日，金华专区现代戏首届观摩演出大会在金华长乐戏院举行，《英雄赛好汉》参演，获集体三等奖。

1959年1月20日至28日，金华地区举办文艺尖端节目会演，缙云县组团参加。陈好旺任团长，黄爱香、朱晓光任副团长。缙云县婺剧团演出的《党的教育红旗》获三等奖[2]。

1959年，演出《红色种子》。唱滩簧。讲述的是解放战争时期，年轻的女共产党员华小凤被派到敌占区开展工作，发动群众同敌人斗争的故事。黄爱香饰演县委书记雷鸣，汪爱钏饰演华小凤，傅永华饰演王老二，施玉芝饰演陆翠花，滕洪权饰演钱福昌，李亨攀饰演老头。

三、渐入佳境

（一）招收新学员

进入20世纪60年代，为了加强政治领导，缙云县文化局任命朱晓光为缙云县婺剧团党支部书记，黄爱香任缙云县婺剧团团长，夏桂新任副团长。黄爱香说："他们都很有抱负。我们一起商量，干脆办一届婺训班，成立一个演出队和一个学员队。"[3]经缙云县文化局批准，剧团向缙云县全县境内招收婺剧学员。经过层层筛选，最后选定22名学员。这批学员主要有丁鹏飞、楼松权、朱彩琴、吕明秋、李洪宝、施德水、施献仁、赵志龙、吕美华、潘美燕、麻文鼎、申德宁、林挺槐、严卫华、卢子春、李五云、楼柳法、方玉蓉、周瑜萍、葛桂英等。这时，蔡仕明、

[1] 据2022年9月28日黄爱香电话录音整理。
[2] 郭仕贤：《缙云县戏曲活动的回顾》，载缙云县文化局编印：《缙云县戏曲活动资料汇编》（一）（内部资料），1985年。
[3] 聂付生、方佳等著：《浙江婺剧口述史·白面堂卷》，浙江人民出版社2021年版，第214页。

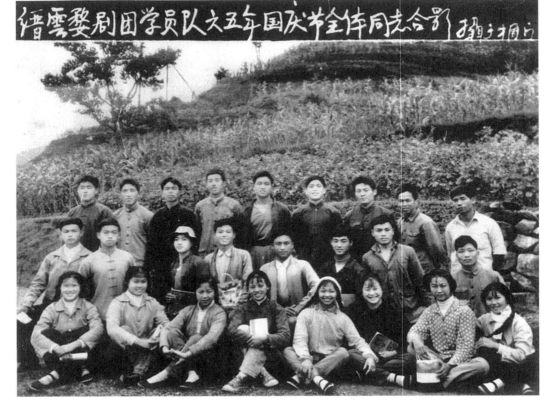

图 5-1-8　第 60 届学员合影，丁鹏飞提供
前排左起：朱彩琴、吕美华、周竟新、张静花、卢子春、潘美燕、方玉蓉、吕明秋
中排左起：严卫华、楼柳法、施德水、施献仁、李五云、麻文鼎、丁鹏飞、赵志龙
后排左起：李洪宝、吴云法、林挺槐、朱晓光、楼松权、申德宁、王洪喜、朱献青、周挺杰

蔡建华从艺校学成回缙云县婺剧团，王洪喜、张静花由艺校分配至缙云县婺剧团。王洪喜，大提；张静花，三梁旦。

当时，剧团老艺人尚有胡龙启、胡云法、吴法善、李亨攀、王井春、胡斯梧、胡福槐、申如松等。剧团领导指定舞台经验丰富的王井春、范菊英、胡云法、傅永华、黄德银、周挺杰等负责具体的教学任务。黄爱香说："招生时，我们就将每个学员的行当确定好。演老外的，跟王井春学；演正旦的，跟胡福槐学；演小旦的，跟胡云法学；演花旦的，跟范菊英学。……专门派夏桂新副团长负责培训班的管理，范菊英、傅永华担任主要老师。范菊英因为年龄大，而且人胖，演花旦已不合适，当老师是最好的人选；傅永华因为在金华婺剧训练班时系统地训练过，功夫很过硬，有时也去教学员的基本功。在培训方法上，由戏带人。将学员都配成对，一对负责一出戏。"[1] 剧团选择经典的传统戏作为学员学习的开蒙戏，其中

[1] 聂付生、方佳等著：《浙江婺剧口述史·白面堂卷》，浙江人民出版社 2021 年版，第 215 页。

折子戏（含小戏）如《马武夺魁》《断桥》《临江会》《三司会审》等，正本戏如《二度梅》《三请梨花》《铁笼山》《呼必显打銮驾》等。

学员队的训练严格、规范。"起床、练功、排戏，一个环节都不能少；拉顶、踢腿、跌翻、台步，一件都不能落。"[1]这批学员积极主动，方法又得当，培训半年不到，学员就能参加演出。然后，排大戏。第一本大戏是《孙悟空三打白骨精》。这是检验60届学员艺术水准的一部大戏。潘美燕饰演白骨精，李洪宝、楼松权饰演孙悟空，方玉蓉、丁鹏飞饰演唐僧，施德水、楼柳法饰演猪八戒，李五云饰演沙和尚。为了比较准确地再现原作的艺术精髓，缙云县婺剧团的相关演职人员先到杭州观摩绍剧演出，规定观摩者记住自己所扮演的角色。

图 5-1-9　周挺杰照片，缙云县文化馆提供

所以，除音乐外，剧本、表演、服装、舞美全脱胎于绍剧。白骨精是剧中瞩目的人物，其装扮以白为主调，"白衣、白裙、白头发，一身白，帽上插着两支挑毛"。潘美燕说："白骨精出场，嘴衔着半块骷髅白骨面具，样子难看。披着披风，我一个转身，揭掉面具，就是一个美人面孔。我手一顺、一绕、一挑，眼神都要配合使用，才能演出一个趾高气扬的白骨精形象。"[2]楼柳法饰演的猪八戒很出彩，动作、道白都演得幽默、有趣。楼松权功底很好，适于演出孙悟空高超的武功。李洪宝善用表情，能演出孙悟空的内心世界。两个演员，所演的孙悟空风格不一样，能演出不一样的孙悟空。该剧属武戏，锣鼓很多，很多情节和人物情感都需要锣鼓的默契配合。林挺槐是该剧的鼓板。潘美燕说，林挺槐的鼓板"都能敲到点子上，能把人的心理敲出来"。此戏在缙云县人民大会堂首演，观众反映很好。演出完，剧团立刻动身去壶镇庙会演出。白天、晚上连演。潘美燕说："连演一个星期，都是一票难求。"

这些学员成长很快，很多成为剧团的骨干，如丁鹏飞、李五云、楼柳法、李洪宝、施德水、林挺槐、周挺杰等。

（二）整理旧剧本

20世纪60年代初期，浙江戏剧界因剧本荒问题一直没有得到有效解决，掀起一股整理旧剧的热潮，俗称"翻箱底"。浙江省文化主管部门成立旧剧整理领导小组，并设立戏曲研究室，时任局长的史行担任主任一职。各地区专署和省市剧

[1] 聂付生、方佳等著：《浙江婺剧口述史·白面堂卷》，浙江人民出版社2021年版，第215页。
[2] 据2022年8月19日潘美燕采访录音整理。

团相继成立相应的旧剧整理机构，组建以剧作家和老艺人结合在一起的改编班子。缙云县婺剧团积极响应，投入"翻箱底"活动。说是"翻箱底"，其实是因为留在剧团的老艺人太少，以致造成新戏缺失、传统戏又断流的难堪局面。为此，王井春等提出请老艺人黄德银出山。黄爱香说："黄德银，永康人。记忆力好，戏班的总纲先生。"刘松龄当时是剧团的财务，他说："黄德银是小丑，赋闲在永康新楼村老家。我负责把他请来。工资从3月开始发放，每月30元，1960年12月提高到40元每月，1962年7月剧团放假，黄德银回家。"[1]

据相关艺人口述，黄德银是个技术全面的总纲先生，他能口述、能演的剧目达百余种。楼松权说，黄德银教过他们学员很多戏。他还能清楚地记忆《水擒庞德》《龙虎斗》《临江会》《武松打店》中的角色分配。他说："李洪宝饰演庞德，申德宁饰演关羽，李五云饰演周仓，楼柳法饰演关平；《龙虎斗》，我演呼延赞，李洪宝饰演赵匡胤；《临江会》，我演周瑜，丁礼清饰演刘备；《武松打店》，我演武松，潘美燕饰演孙二娘。"[2]

这时期，新老结合，剧团的发展已步入一个腾飞期。演过"150本正本传统戏"，"折子戏共300多个"[3]，如整本戏《前后金冠》《鱼藏剑》《反昭关》《奇双会》《两狼山》《宝莲灯》《三女抢牌》《百花点将》《铁笼山》《万寿图》《龙凤配》《双贵图》《春秋配》《穆柯寨》《白门楼》《群英会》《金沙滩》《二皇图》《珍珠塔》《宇宙锋》《花田错》《二度梅》《薛刚反唐》《大红袍》《玉麒麟》《碧玉簪》《悔姻缘》《鸳鸯带》《千帕记》等，折子戏（包括短剧）《东吴招亲》《装疯骂殿》《大破洪州》《拾玉镯》《马武逼宫》《梨花斩子》《呼必显打銮驾》《三结义》《水擒庞德》《龙虎斗》《临江会》《武松打店》《贺后骂殿》《父子会》《别窑》《回窑》《火烧子都》《百寿图》等。剧团名家亦有相应的拿手戏被观众所追捧，如"黄爱香的唱功戏《奇双会》《万寿图》、王井春的做功戏《徐策跑城》、李亨攀的蒲鞋戏《磨坊串戏》、施玉芝的老旦戏《杨门女将》、郑秋群的花旦戏《对课》"[4]等。除此，还陆续移植新戏，改编传统戏，极大地丰富了缙云县婺剧团的演出剧目，将缙云县的婺剧发展推向一个崭新的阶段。

四、麻献扬的贡献

麻献扬，1930年4月22日（阴历三月二十四日）生，东渡镇雅宅村人。工小胡琴。指法娴熟，运弓自如，在婺剧界享有很高的声誉。

麻献扬生活在一个戏曲氛围相当浓郁的环境里。他说，他的出生地雅宅村分上、下两个自然村，上村姓陈，下村姓麻。雅宅村每年邀请戏班两次，上村、下村轮流

[1] 据2022年11月20日刘松龄采访录音整理。
[2] 据2022年9月30日楼松权采访录音整理。
[3][4] 郭仕贤：《缙云婺剧团》，载缙云县文化局编印：《缙云县戏曲活动资料汇编》（一）（内部资料），1985年。

请戏。请来的戏班几乎都是徽班,如永康舞台、缙云舞台、缙东舞台、宏广舞台、王新禧等。演出的剧目都是观众耳熟能详的骨子戏,如《前后金冠》《月龙头》《白门楼》《龙凤配》《百寿图》《上天台》等。麻献扬的母亲喜欢看戏,每次看戏,都会把麻献扬带在身边。耳濡目染,麻献扬自然嗜戏如命尤其是徽班的戏。

麻献扬走上戏曲从业之路,首先得益于他二叔麻庆祥的引导。他二叔会拉琴,经常拉一些诸如【拨子】【芦花】【西皮】【二黄】之类的曲调。麻献扬回忆,他二叔的拉琴技术不是很好,但是对他影响很大。二叔拉琴,他经常坐在旁边听。他说:"二叔有个习惯,每拉完琴,总把胡琴挂在墙上。时间一长,我也喜欢上了拉琴。我缠着他,叫他教我。他也教,边教边说:'这是【西皮】,这是【芦花】。'慢慢地,我也懂了一点。"[1]

图 5-1-10　麻献扬照片,缙云婺剧促进会提供

长到 14 岁,麻献扬的演奏技艺已超过其二叔。要更进一步,麻献扬必须另觅他途。也许是缘分吧,麻献扬的才华被与官店村应汉波来往密切的李景春发现。爱才心切,李景春主动承担起培养麻献扬的责任。麻献扬说:"李景春收徒弟,首先要看是否聪慧,有没有基础。好在我从小喜欢演奏,能拉好些曲牌。拜师时,他一听我拉的曲子,就当场拍板收我为徒。他只要有空,我就到他那里学习。"[2]一旦入道,麻献扬就像一匹脱缰的野马,昂首阔步,极速向前迈进。他说:"15 岁,我开始学吹笛子。……因为喜欢,我从来感觉不到累。19 岁,我又学会了吹先锋、唢呐、吉子。1949 年,我 20 岁,缙东舞台邀请我担任副吹兼三样。1951 年,胡逊林因为身体问题,我代他作了正吹。"[3]

1954 年 8 月,在杭州举行的浙江省首届戏曲观摩大会上,麻献扬的主胡亦获好评,麻献扬曾被观众评为"首席小胡琴"[4]。原浙江婺剧实验剧团、原浙江婺剧团多次商调其加盟,因各种原因,麻献扬未能成行[5]。1956 年 4 月,拥和剧团改名缙云县婺剧团,麻献扬又成为新剧团的骨干,担任乐队队长,备受重视。一直

[1]　聂付生、方佳等著:《浙江婺剧口述史·音乐卷》,浙江人民出版社 2021 年版,第 87 页。
[2][3]　聂付生、方佳等著:《浙江婺剧口述史·音乐卷》,浙江人民出版社 2021 年版,第 88 页。
[4]　聂付生、方佳等著:《浙江婺剧口述史·音乐卷》,浙江人民出版社 2021 年版,第 89 页。
[5]　麻献扬说:"1955 年,陈金声给我写来一封信,叫我去浙江婺剧实验剧团。缙云婺剧团很保守,说:'你们要调麻献扬,就要调一个过来换。'不肯放我走。1958 年,我们在兰溪东门演出,浙江婺剧团在南门演出。浙江婺剧团又派来两个人,跟我说:'麻献扬老师,剧团会议通过了,要调你去浙江婺剧团。'那次演出,浙江婺剧团还挂出了我的牌、我的小胡琴。但缙云婺剧团不让我走,我没办法。缙云县文化局、宣传部都不同意,县公安局还封了我的户口。老艺人也不准我走,他们说:'你走了,我们吃什么?'因为我去不了,浙江婺剧团于是调来了诸葛智屏。"(聂付生、方佳等著:《浙江婺剧口述史·音乐卷》,浙江人民出版社 2021 年版,第 90—91 页)

到 1984 年退休，麻献扬稳坐正吹之位达 30 余年。退休之后，麻献扬又在民营剧团担任正吹，达 18 年之久，为缙云县婺剧的发展鞠躬尽瘁，屡立战功。

归纳起来，麻献扬的婺剧贡献大致有二。

（一）精湛的演奏艺术

麻献扬是一个一专多能型的演奏人才。"一专"，指他的徽胡演奏；"多能"，是他对传统曲牌、唱腔、乡土时调积累颇丰和无所不能又无所不精的吹、拉、弹、敲的集合经验。麻献扬沉浸婺剧演奏既久，艺承名师，又不囿于名师，博采众长，又能独出己意，尤其是他的科胡演奏，"音色饱满，刚柔相济，粗犷平实而又不失灵活飘逸，散发出原汁原味的悠远古风"[1]，形成被圈内称之为麻献扬式的演出风格。麻献扬对自己的演奏艺术很自信。他说："先锋、笛子、吉子、小胡琴，我的水平都差不多，但在观众看来，不管是缙云还是金华、衢州，我的小胡琴拉得最好。我一拉胡琴，大家就很兴奋，他们都说，我拉的胡琴传统徽戏的味道很浓。"[2] 麻献扬是目前婺剧界仍旧使用"一把抓"演奏技法的前辈艺人。"一把抓"是婺剧传统演奏的一种技法，它与现代的指尖揉弦不同，主要靠指关节摁弦来完成全部的演奏。指节功尤其适用于徽胡定弦 E 调的演奏。因 E 调琴弦较紧，运用指节功加大摁弦力度，使内弦音色圆而饱满，外弦音色亮而不硬。与指尖功相比较，指节功拉出来的音色要浑厚得多。麻献扬所说之"拉的胡琴传统徽戏的味道很浓"之原因主要源于此。

（二）薪火相传，惠泽后人

麻献扬不仅仅满足于将传统戏的演奏艺术原汁原味地还原出来，他还勤于记录，将前辈口口相授的曲牌、唱腔音乐记录在案。他说："听老艺人说，婺剧有上千个曲牌。我们演出，经常会碰到陌生的曲牌。我准备了个笔记本，一听到师傅演奏不熟悉的曲牌，就记录下来，然后抽空细细揣摩。"[3] 经麻献扬记录、整理的徽班曲牌有【花台场】【望乡台】【倒春来】【大过场】【新水令】【一枝花】【步步高】【双圈走】【剔银灯】【风入松】【琉璃曲】【锦堂月】【齐上马】【马蹄儿】【玉杯赞】【五马江水儿】【南泣颜回】【北泣颜回】【大封赠】【山间古庙】【状元歌】【摇舟曲】【孙权修书】【沽美酒】【从别后】【小和番】【梁州序】等，记录、整理的唱腔音乐有【女宫芦花】【男宫芦花】【正宫二凡】【卜子调】【快罗花】【小桃红大头转原板】【乱弹三五七】【乱弹三五七】【尺字二凡】

[1]《缙云婺剧音乐的标杆——麻献扬》，载叶金亮编：《中国婺剧音乐——麻献扬流派》，中国当代文艺出版社，2012 年版。
[2] 聂付生、方佳等著：《浙江婺剧口述史·音乐卷》，浙江人民出版社 2021 年版，第 90 页。
[3] 聂付生、方佳等著：《浙江婺剧口述史·音乐卷》，浙江人民出版社 2021 年版，第 95 页。

【六字二凡】【伍字二凡】【西皮原板】【二黄原板】【反二黄】【香桂】【对塔子】【乱弹串】【香桂】【小开门】【谢恩】等。[1]因为麻献扬丰富的戏班经历，这些曲牌、唱腔音乐无疑更接近传统戏的原始状态，因此更具有权威性。

第二节　缙云县婺剧团新演剧目

进入戏曲改革时期，缙云县婺剧团的剧目管理工作也提上议事日程。所谓剧目管理，就是贯彻、落实"推陈出新""古为今用"的文化政策，坚持演好戏、不演坏戏。因此，从这个时候开始，县婺剧团走上一条既演传统戏又演新戏、传统戏与新戏齐头并进的发展道路。传统戏和传统戏的演出前已述及，这里不再重复。新戏和新戏的演出包括改编剧、移植剧、创作剧三种类型。

一、改编剧

改编剧是这一时期缙云县婺剧团新剧目的主要来源，也是缙云县婺剧团演出的亮点。改编剧的来源主要有二：一是浙江婺剧团的改编本，一是缙云县婺剧团的改编本。前者有《三姐下凡》《对课》《黄金印》《送米记》《孙膑与庞涓》《槐荫树》等，后者有《节义贤》《双玉镯》《呼必显打銮驾》（以下简称"呼本"）《玉麒麟》《二度梅》《父子会》《叶包写状》等。现分别简述如下。

（一）浙江婺剧团的改编本

编剧制引入婺剧，始于1953年。这年年初，钱章平以辅导员的身份调入浙江婺剧实验剧团，其主要任务是做老艺人的政治思想工作。但钱章平的兴趣仍在编导，他在剧团短暂的时间里，接连改编了《借扇》《三姐下凡》《雪里梅》《秦香莲》等婺剧传统戏。钱章平（1916—1988），原名卜青，浙江新昌县人。20世纪50年代初期，先后任绍兴地区鲁迅越剧团编导、新昌任县调腔剧团副团长兼编导、浙江省文工团指导员等。因黄爱香等是从金华调入缙云县婺剧团的缘故，浙江婺剧团的改编剧成为缙云县婺剧团新剧目演出的首选，也是顺理成章之事。

《三姐下凡》，钱章平据乱弹《闹天宫》改编，唱乱弹。该剧分两个部分。前部分叙三姐下凡与杨文举结为夫妻事，后部分叙三姐回天宫后其子杨光道上天寻母事。"原本杨文举随着三姐上天，钱章平改为留在凡间；杨文举与三姐分别后的改编更感人。有这么一段情节。儿子杨光道问：'别人都有母亲，而我没有，母亲哪里去了？'杨文举告诉儿子：'母亲是天上的仙女。'并把他们看花灯、相

[1]　叶金亮编：《中国婺剧音乐——麻献扬流派》，中国当代文艺出版社2012年版。

爱、土地公公做媒等事，一一讲给儿子听。这样，就有儿子到天上寻找母亲的情节。"[1]汪爱钏饰演三姐，傅永华饰演杨文举，黄素娥饰演杨光道。

《牡丹对课》，又名《对课》，浙江婺剧团编剧王驯据徽戏《三戏白牡丹》改编，叙白牡丹巧对吕洞宾刁难事。陈金声配曲，唱滩簧。黄爱香饰演吕洞宾，黄素娥、郑秋群、卢子春饰演白牡丹，周竞新饰演书童。

《黄金印》，1956年谭伟据同名侯阳高腔改编。共9场，通过描述主人公苏秦出仕前后父母妻嫂的不同态度，揭示人世间的世态炎凉和人情冷暖。胡克英配曲。傅永华饰演苏秦，汪爱钏（或李玫瑰、黄素娥）饰演苏妻，黄爱香饰演三叔，吴法善饰演陆得喜，刘松龄饰演公孙衍，滕洪权饰演苏兄。雅施村韩蜀缙对缙云县婺剧团的演出记忆犹新。他说："《黄金印》的演出征服了缙云的观众。扮演苏秦的傅永华表演富有激情。'跌雪'一场，又唱又舞，看哭了很多观众。"[2]

《送米记》，刘甦、陈平根据富春堂本《姜诗鲤鱼记》参考川剧《逼子休妻》相关内容改编而成。叙婆婆陈氏以三不孝的罪名逼子姜诗休妻庞三春事。唱滩簧。汪爱钏饰演庞三春，蔡仕明饰演安安，范菊英饰演婆婆，施玉芝饰演姜诗，李玫瑰饰演老尼姑。

《孙膑与庞涓》，1956年谭伟据元杂剧《马陵道》改编。剧分10场，即《下山》《投魏》《拜帅》《陷孙》《斩孙》《孙疯》《救孙》《搜孙》《诱庞》《困庞》。叙庞涓嫉孙膑之能，假手魏王断其双足害其性命之事。唱乱弹。此剧由武义婺剧团首演。缙云县婺剧团排演之前，先观摩了武义婺剧团的演出[3]。傅永华饰演孙膑，滕洪权饰演庞涓。

《槐荫记》，1953年刘甦据江和义《槐荫树》原本改编。唱西安高腔。据周越桂说，《槐荫树》的全本在"1953年8月参加华东戏曲交流演出，1954年8月参加浙江省第一届戏曲会演"[4]。黄素娥饰演七仙女，傅永华饰演董永，范菊英饰演大姐，汪爱钏饰演二姐。

（二）缙云县婺剧团的改编本

缙云县婺剧团尽管没有上级文化部门委派的专职编剧，但为了剧团的剧目建设，剧团领导层也想方设法跟上时代的步伐。据黄爱香说，缙云县文化馆干部郭仕贤也短暂"调往"县婺剧团，《节义贤》《双玉镯》《呼》本等就是他改编的传统戏。郭仕贤（1926—2012），浦江县人，新文艺工作者，转业后安排在缙云县文化馆从事文化管理工作。

[1] 聂付生、方佳等著：《浙江婺剧口述史·旦堂卷》，浙江人民出版社2021年版，第98页。
[2] 据2022年11月10日韩蜀缙采访录音整理。
[3] 据2023年5月15日黄爱香电话录音整理。
[4] 聂付生、方佳等著：《浙江婺剧口述史·白面堂卷》，浙江人民出版社2021年版，第80页。

《节义贤》，又名《生死板》或《麦磨记》，郭仕贤据同名徽戏本改编。存油印本[1]。剧分《拜寿》《分家》《抢板》《杀伤》《灵堂》《谋杀》《枷市》《惩奸》8 场。剧叙刘子明抢板替兄长刘子忠赴死事。子忠后妻马氏觊觎刘氏家产，听从其侄宝柱的计谋。先巧借占卜者之力，让子忠避难于外，家事则托给子明。后又诬称子明浪耗家财，子忠不明就里，与弟分了家。子忠向关玄郎讨债，又因宝柱的暗算，打死关玄郎而入狱。子明争抢生死板，代兄认罪。子忠感弟之情，将弟媳李氏、侄儿定生、侄女爱芝接到家中抚养。马氏不悦，冷言嘲讽。李氏无奈，只得乘定生熟睡之际带爱芝出家为尼。马氏一计既成，又设计如何迫害定生。冬日剥其衣帽，令其扫雪。子忠归家看见，怒斥马氏，马氏佯装认罪。马氏又生一计，令定生捧烫热之碗，奉茶给子忠。定生不假思索，摔碗而逃。子忠追之，始知实情。马氏不甘心，乘夜欲用铁莲花轧之，却误轧了子忠。马氏嫁祸于定生，告诸官府。包拯审案，从铁莲花入手，终还案情真相，马氏、宝柱也终被严惩。

据胡根弟说："《节义贤》情节跟《大金镯》差不多，讲谋夺家产的故事。两兄弟刘子明、刘子忠本来住在一起，因为刘子忠的妻子马氏要争夺家产，兄弟两家分了家。刘子忠打死了人，弟弟刘子明顶替被斩。马氏不但不感激，还唆使丈夫要赶杀李氏和她的一双女儿。李氏无路可走，想悬梁自尽。临死前，她在她丈夫灵牌前对一双儿女用【二黄】唱她十月怀胎的艰辛：'一月怀胎是莫非像（音），二月怀胎是露水冰（音），三月怀胎是成血块，四月怀胎是成肉身，五月怀胎是分手脚，六月怀胎是手脚动，七月怀胎是分男女，八月怀胎是重千斤，九月怀胎是翻身转，十月怀胎是离娘身。养儿养这样大，今日才知离娘身。'这段话的意思就是：'一月怀胎，（胎儿）什么都不像，二月怀胎，（胎儿）有一点点了。四月怀胎，成了一块肉。'"[2]。

《双玉镯》，1961 年 12 月郭仕贤据同名婺剧徽戏改编。存抄本（初稿）、油印本。抄本封面题"缙云婺剧团整理"，油印本封面题"缙云婺剧团整理，郭仕贤执笔"。共分 6 场，即《拾玉镯》《红绣鞋》《糊涂审》《狱中会》《法门寺》《朱砂井》。叙眉邬县世袭指挥傅朋与双娇之一孙玉娇的婚姻故事。傅朋路遇玉娇，一见钟情，特遗玉于地。玉娇拾之，恰被刘门胡氏看见。胡氏索取玉娇一只绣鞋，欲至傅家说和。胡氏子刘彪察知此事，骗取绣鞋，欲敲诈傅朋银两。傅朋识破其计，将他痛打一顿。刘彪途经孙家，欲杀玉娇以泄恨，却误杀其娘舅夫妇。因与刘道公有隙，刘彪又将人头掷于刘道公家。刘道公见之，叫雇工宋兴将人头移至别处。因怕此事外传，刘道公又将宋兴杀死，讼其盗银潜逃。县令赵廉不察，先逮傅、

[1] 缙云县文化馆：《1962 年创作剧本〈畲庄新歌〉〈节义贤〉》，藏缙云县文化馆资料室，档案号 1962 年 B1-2-2。
[2] 聂付生、方佳等著：《浙江婺剧口述史·旦堂卷》，浙江人民出版社 2021 年版，第 220 页。

孙入狱，屈打成招，却因找不到人头难以定案。又逮宋兴之妹宋巧娇到庭，赵廉欲讹几两银子不得，便将巧娇羁押。巧娇与玉娇相会，得知傅、孙冤屈，仗义挺身。傅朋感之，以玉镯一只相赠，以抵刘公道所诉的十两银子。巧娇被保释出狱后，乘太监刘瑾侍奉皇后至法门寺降香，拦驾上告。刘瑾督查，凶手刘彪终得惩处。真相既明，玉娇、傅朋奉皇后旨为婚。

《呼》本[1]，1961年5月，郭仕贤据徽戏《逃生洞》改编。剧分9场，即《下书》《训子》《定计》《打銮驾》《屈斩》《抄家》《搜府》《告御状》《破敌》。国丈彭月欲篡夺皇位，与女真包相国狼主相勾结。狼主入侵，彭月主动请战，却遭林千岁制止。林千岁提议呼必显挂帅，得宋皇同意。彭恼羞成怒，与其女金莲商议。金莲借得宋皇全副銮驾，阻呼必显出征之路。呼避让三次，不成，则打碎銮驾。金莲告以调戏，宋皇大怒，屈斩之。彭趁机灭呼家三百余口，呼延虎躲进林府，呼延龙出逃。林千岁与包公合计，将呼延虎男扮女装，成功躲过一劫。呼必显义子呼义擒得包相国使臣哈里，搜出彭月私通敌国罪证。经宋皇同意，林、包又从彭府中搜得龙袍一件。宋皇遂斩彭月，贬金莲于冷宫。

"头绪繁多"，是两剧原本的共同点。李渔说："事多则关目亦多，令观场者如入山阴道中，人人应接不暇。"(《闲情偶寄·词曲部》)改本秉持"为一人一事而设"的编剧原则，在"头绪"的删削和改造等方面下足了功夫。

先说"删"。《呼》本主要删削了三个情节：一是呼龙、呼虎路遇彭彪强抢民女便挺身而出，致使彭彪一夜暴毙；二是林千岁将女儿许配给呼虎；三是呼龙逃走途中与金凤英的奇缘。《双玉镯》的删削亦有三：一是傅朋母给傅朋玉镯事；二是孙寡居上普陀寺烧香事；三是傅朋娶宋巧娇事。与《呼》本稍有不同的是，《双玉镯》的这三个情节的删削内容皆以虚写的形式出现在相关人物的对话中。这就是说，原情节并没有删削，只是以幕后的形式出现而已。删削枝蔓，芟除繁芜，其目的就是关目更加紧凑，语言更加洗练。

再说"改"。《呼》本的改造主要体现在呼必显打銮驾的起因上。原本的起因是呼龙、呼虎将彭月的儿子彭彪打死，改本则为呼必显挡住彭月私通敌国之路。前者体现彭、呼两家的个人恩怨，后者则突出忠奸两立的主题，高下立判。《双玉镯》则围绕傅、孙两人的婚姻关系而改。原本中的宋巧娇纯为傅朋巧遇另一段奇缘而设，改本则突出其舍己为人的品德。如此改编，一方面避免落入双娇齐获才子佳人模式的编剧窠臼，另一方面体现了改编者的时代意识。

《呼》本唱【西皮】【紧都子】【紧皮】【拨子】【流水】【二黄】【小二黄】等，《双玉镯》声腔不详。两剧均由缙云县婺剧团演出。前者主要由学员队演出。傅永华、丁鹏飞饰演呼必显，李五云饰演彭月，张静花饰演彭金莲，楼柳法饰演呼虎，

[1] 缙云县文化馆：《1961年业余创作戏曲剧本》，藏缙云县文化馆资料室，档案号1961年B1-1。

施玉芝饰呼龙，朱彩琴饰演杨八姐。后者主要由演出队演出。施玉芝饰演傅朋，郑秋群饰演孙玉娇。据改编者郭仕贤说，《双玉镯》《呼》本"两剧的整理本在本县、永康、金华等地演出后，均获好评"[1]。

另外还有《玉麒麟》，朱晓光改编，改本未见；以及《刘高抢亲》《二度梅》《父子会》《叶包写状》等，改编者均不详，改本未见。

二、移植剧

按其题材，缙云县婺剧团的移植剧目大致可分为历史、公案、家庭伦理、爱情、神话五类。现根据笔者掌握的剧目情况择要述之。

（一）历史剧

缙云观众喜欢看历史剧，缙云戏班因此喜欢演历史剧。麻献扬提供的南方徽班的戏目中大部分都是历史剧。自戏曲改革以来，缙云县婺剧团为了丰富历史剧剧目，移植的历史剧有《潘杨讼》《杨门女将》《佘赛花》《白沟河》《三关排宴》《英雄泪》《挡马》《碧血扬州》《赵氏孤儿》《岳飞之死》等，其中又以杨家将的戏目为著。

《潘杨讼》，始演于1960年下半年。移植河北省保定市老调剧团集体整理的同名老调电影本剧本。剧分《参御状》《下边庭》《调寇》，叙寇准为被潘洪所害的杨继业、杨七郎父子申冤事。杨继业、杨七郎父子被害于两狼山，杨延昭叩告御状。因赵德芳相助，宋皇赵匡义乃准呼丕显前去雁门关摘潘洪之印。呼丕显押解潘洪回京，赵匡义调七品知县寇准进京审理此案。寇准夜审潘洪，借潘娘娘一封假信，诱使潘洪吐出实情。金殿定罪，寇准要求宋皇先奉赠杨家、再判潘洪边外充军。潘洪被押解至黑松林，又被杨延昭乱枪刺死，杨家怨恨始雪。此剧由陈金木编曲，唱【西皮】【都子】【流水】【拨子】等。申如松饰演潘洪，黄爱香饰演寇准，傅永华饰演呼丕显，李恭尧饰演宋皇，施玉芝饰演赵德芳，朱妙妃饰演佘太君。

"金殿定罪"是该剧的重头戏，也是继"夜审潘洪"之后另一出展现寇准心理状态的重头戏。潘洪之罪既明，但如何惩处成了各方博弈的焦点。潘娘娘依仗宋皇之威，欲求宋皇免其父一死；赵德芳感杨家父子之忠勇，誓为杨家伸张正义。宋皇无奈，又只得将潘洪的惩处权交与寇准。黄爱香说："寇准惩处之难，就在于要照顾到利益相关方的平衡。表演之难，也就在于将寇准的心理作一个准确的表达。"黄爱香深谙剧情，不难揣摩寇准的心理，又能娴熟地表演。寇准有一段唱，

[1] 郭仕贤：《缙云县戏曲活动的回顾》，载缙云县文化局编印：《缙云县戏曲活动资料汇编》（一）（内部资料），1985年。

先【男宫西皮倒板】【原板】，再接【紧都子】，云："万岁爷金殿上传下口旨，他要我寇准断潘洪。我要给他定死罪。万岁爷的心事我看得清，我若赦下了潘仁美，八贤王定然不容情。这天大重担交与我，两条龙相斗，我在当中，佘太君坐殿角低头不语。他杨家忠良将确有苦情，奸不除，忠不扬，朝纲难正。御外患，再有谁肯率兵将？斩不斩潘洪贼，我且不表，我先替杨家讨讨封，先封得杨家有了权位，再除那潘洪贼如同吹灯。"[1] 有人曾详细地记录下这段唱腔表演，并附比较详细的阐述，云：

> 在这场戏里，她分析剧情，揣摩人物处境、性格，恰当地运用各种身段和唱腔来表现人物的感情内涵。当万岁命寇准拍板定案时，她背台接旨，唱出一句"万岁爷在金殿传下口旨"高昂的【西皮倒板】，这时，乐队以慢速起大头原板过门。她则迟缓地转身，又以慢中步沉重地走至台前。舞台上气氛十分凝重，台下也鸦雀无声，大家都关注着寇准的决定。在唱"他要我寇准定潘洪"这一句时，后三字以更慢速度展示了寇准的沉重心情。随着撮头锣的鼓点节奏，她缓慢甩袖，并抬头望了万岁和娘娘一眼，接着又向八贤王和佘太君投去恳切的眼神，求得他们的理解。以后几段唱更是高低错落，刚柔并济，抑扬顿挫，处理得当，如"我要给他定死罪。万岁爷的心事我看得清，我若赦下了潘仁美，八贤王定然不容情"等句，都在低音区回旋，以抑达情，特别是"这天大重担交与我"这一句，唱得圆润、深沉，可又低而不喑，大有"千斤重担压在肩"之感。而"奸不除，忠不扬，朝纲难正"这一句唱，六度大跳，翻高至小工 1 音，最后的"正"字拖长甩腔，且两眼炯炯有神，表现了寇准铲恶锄奸的决心，不但得到八贤王和佘太君的赞赏，也引起了台下观众的共鸣。接着的四句【紧都子】更是一气呵成，字字铿锵，将感情推至高潮。观众掌声雷动。[2]

《潘杨讼》是20世纪60年代初期演得最多的一本戏。邢国韩说："演得最多的是《潘杨讼》。"[3]

《杨门女将》，范钧宏、吕瑞明据扬州《百岁挂帅》改编。1959年北京京剧团四团首演，1960年由北京电影制片厂摄制成艺术片，获电影百花奖。缙云县婺剧团的同名徽戏或移植于此。施玉芝饰演佘太君，汪爱钏饰演穆桂英，李亨攀、胡思梧饰演焦廷贵、孟怀远，柯美美饰演八姐，徐笑玲饰演柴郡主，胡苏文饰演七

[1] 据2022年9月28日访谈黄爱香等缙云县婺剧团艺人录音整理。
[2] 《丽水地区戏曲志》编辑委员会编：《丽水地区戏曲志》（内部资料），1994年，第106页。
[3] 据2022年9月14日、15日沈赛玲、邢国韩采访录音整理。

娘，邢国韩饰演杨宗保，蔡仕明饰演杨文广，滕洪权饰演采药老人。缙云县婺剧团领导和缙云县县委宣传部对《杨门女将》的排练非常重视。那时，缙云县婺剧团住在缙云县人民大会堂，排练也安排于此。其间，缙云县宣传部领导经常现场指导，这无疑是促进、提高该剧演出质量之举。同时，剧团为了让表演耳目一新，特从东阳戏具工厂定做了一整套戏服。该剧演于1961年或该年之前的一段时间。沈

图 5-2-1 《杨门女将》剧照，汪爱钏饰演穆桂英。缙云县文化局提供

赛玲说："我进剧团，演的头一本戏就是《杨门女将》。"[1] 黄爱香说："我们排《杨门女将》时，缙云剧院还未建成。"[2] 该剧首演于缙云县人民大会堂时一票难求。其时，正值金华剧院落成。缙云县婺剧团被邀前去演出《杨门女将》，连演半个月，亦引起轰动。

《佘赛花》，移植同名京剧。分《提亲》《行猎》《约盟》《下聘》《忆约》《宅亲》《争亲》《相拼》《惊信》《悔婚》《成亲》11场，叙青年时代佘太君与杨家杨继业联姻事。该剧是1959年中国京剧院景孤血、祁野云根地方戏《佘塘关》《七星庙》改编，由杜近芳（饰演佘赛花）、叶盛兰（饰演杨继业）主演。关于该剧的移植情况，沈赛玲说："1962年秋，缙云县婺剧团分两批派员前往杭州胜利剧院看梅兰芳剧团的演出。第一批派黄爱香、施玉芝，第二批派邢国韩、郑秋群、沈赛玲。两批观摩的都是京剧《佘赛花》。"[3] 该剧由杨宝兴、陈金木编曲，唱【大徽】。黄爱香、傅永华饰演杨衮，邢国韩、施玉芝、丁敏华饰演杨继业，郑秋群、柯美美、张静花饰演佘赛花，郑冬月、沈赛玲饰演燕红，吴法善、李亨攀、朱益钟饰演佘洪，蔡仕明饰演佘英。排练半个月就公演。邢国韩说："剧中出彩的部分是佘赛花和杨继业之间的对打。"沈赛玲还记得他和吴法善配戏的一些情况。她说："吴法善一句'你这个小姑娘'，动作滑稽，却很有美感。"[4]《佘赛花》是剧团的出彩戏，深受缙云观众喜欢。

《白沟河》，原为蒲州梆子剧目，1961年赵乙、韩刚、杜波编剧，叙杨继业、佘赛花率兵于白沟救主事。晋南蒲剧剧团首演。缙云县婺剧团1962年移植，唱徽戏，以【西皮】为主。黄爱香饰演宋太祖，滕洪权饰演杨继业，胡斯梧饰演潘仁美，蔡仕明饰演番将，沈赛玲、潘美燕饰演杨排风，朱文婉饰演佘赛花。排好之

[1][3][4] 据2022年9月14日、15日沈赛玲、邢国韩采访录音整理。
[2] 据2023年5月15日黄爱香电话录音整理。

后，曾在国庆期间作为新排的优秀节目前往杭州公演[1]。

《三关摆宴》，又名《三关排宴》，移植情况不详。徽戏。叙杨四郎杨延辉被母带回宋朝后碰死于金阶事。施玉芝饰演佘太君，傅永华饰演杨延辉。

《碧血扬州》，叙宋将李庭芝与其女玉兰、将士姜才等坚守孤城扬州拒不降元事。编剧石来鸿，1957年5月江苏扬剧团首演。剧本发表于1958年《剧本》月刊第10期。缙云县婺剧团或移植于此。唱徽戏【二黄】。系傅永华最擅演的历史剧[2]。傅永华饰演李庭芝，胡苏文饰演女儿玉兰，范菊英饰演太后。

（二）公案题材剧

公案题材出现在缙云县婺剧团新演的剧目中，源于浙江昆苏剧团上京演出的《十五贯》。1956年5月6日，《人民日报》刊发题为《一出戏救活了一个剧种》的社论，迅速将《十五贯》推向舆论高峰。当时，缙云县婺剧团的王水洪正在浙江省第二期文化干部培训班培训。他看过周传瑛、王传淞主演的《十五贯》。《十五贯》，原浙江越剧团编剧陈静据1953年原国风苏滩社演出本和朱素臣同名原本改编，分《鼠祸》《受嫌》《被冤》《判斩》《见都》《疑鼠》《访鼠》《审鼠》8场。返回剧团，王水洪带回《十五贯》《唐知县审诰命》两本戏的剧本。王水洪（1923—？），东阳磐安人，工小生，也有导演经验。剧团对这两个剧本很重视，马上组织力量排练。这两本戏都由王水洪执导。仍唱昆腔。黄爱香饰演况钟，傅永华、李亨攀饰演娄阿鼠，施玉芝饰演熊友兰，汪爱钏饰演苏戌娟，杨德善饰演县官过于执，滕洪权饰演油葫芦。沈赛玲对李亨攀饰演的娄阿鼠印象颇深。她说："李亨攀在《十五贯》中的演的娄阿鼠，在一条凳子上钻来钻去，活像一只老鼠，形像神也像。"[3]《唐知县审诰命》，来源不详，叙知县唐成审问纵子行凶的诰命夫人严雪姣事。声腔不详。黄爱香饰演唐成，范菊英饰演严雪姣。

《三女抢牌》也是缙云县婺剧团移植的一部感人且有广泛影响的公案剧。

《三女抢牌》又名《生死牌》。分《遇祸》《嫁祸》《蒙冤》《争义》《抢牌》《逼判》《闻耗》《路遇》《鸣冤》9场。贺总兵之子贺三郎调戏民女王玉环，不幸落水而死。审理此案的县官黄伯贤知玉环系好友之女，将其放走，代之以己女秀兰。义女秋萍感黄之恩，愿代秀兰而死。玉环担心有人替其背锅，仍旧返回县衙。三女争执不下，黄乃以摸生死牌定之。秀兰抢到死牌，从容走上法场。幸被路遇的巡抚海瑞发现，玉环的冤情得以昭雪。《三女抢牌》原为淮剧剧目，1958年株洲花鼓剧团移植，旋又被刘回春改编为湘剧弹腔，湖南省湘剧团首演。因剧本未见，

[1]《全省专业剧团将上演新戏》，载《浙江日报》1962年9月27日。
[2] 据2023年5月15日黄爱香电话录音整理。
[3] 据2022年11月19日沈赛玲采访录音整理。

遂不知缙云婺剧团移植情况。傅永华饰演黄伯贤，李玫瑰饰演黄秀兰，汪爱钏饰演王玉环，徐笑玲饰演秋萍，滕洪权饰演海瑞。

（三）家庭伦理剧

家庭伦理是缙云县婺剧团新演剧的另一个重要题材。这一题材的剧目有《乔老爷上轿》《燕燕》《借亲配》《团圆之后》《拉郎配》等。

《乔老爷上轿》，叙穷举子乔溪与蓝天官之女蓝秀英之间的奇缘。移植情况不详。唱乱弹。施玉芝饰演乔溪，柯美美、郑秋群饰演蓝秀英，李玫瑰饰演黄丽娟，傅永华饰赖木斯。沈赛玲说："施玉芝在轿子中'吃饼'的表演形象逼真。"[1]这本戏喜剧色彩很浓，颇受观众欢迎，所以，演出的次数较多。《燕燕》[2]，徐棻、羽军据关汉卿《诈妮子调风月》残本改编，叙落难公子李维德与丫鬟燕燕和小姐莺莺之间的情感纠葛。1963年成都市川剧院首演。缙云县婺剧团据此移植，演出情况待考。《借亲配》，据云南同名滇剧移植。叙李春林向表兄王正魁借妻弄假成真事。唱【芦花】。李玫瑰饰演张桂英，傅永华饰演李春林，吴法善饰演县官，滕洪权饰演王正魁。《团圆之后》，陈仁鉴据《施天文》改编，叙中状元后的施佾生无法面对自己是其母叶氏与郑司成的私生子而自杀事。剧作将皇上的旌表，处理为导致封建时代下一个原先颇为完美的家庭家破人亡的总根源，深入地揭露封建伦理道德及其从皇上到州官、县官乃至封建家长这一整套宗法系统的无情悖理、戕杀人性的罪恶。1957年，仙游县鲤声剧团在福州首演，曾获田汉盛赞。缙云县婺剧团或移植于此。傅永华饰演正生郑司成，施玉芝饰演小生施佾生，朱文婉饰演正旦叶氏。唱腔不详。据沈赛玲说，因为结局太悲，观众反对意愿强烈，剧团仅在缙云剧院演过两场，就停演了。[3]

《孙悟空三打白骨精》系神话剧，浙江绍剧团演出的一部经典。原为连本戏《西游记》中一折，1950年由六龄童章宗义（1924—2014）整理成一本路头戏。1957年，章宗义与顾锡东合作，"割舍了原剧中一些枝蔓的情节，就连那些虽不属糟粕且颇富谐趣，但游离于主题之外的情节，也忍痛割爱了"[4]，并参加浙江省第二届戏剧会演，获剧本一等奖。1960年，贝庚参与改编。从此，贝庚的改编本成为绍剧团通行的演出本。1961年10月10日，《孙悟空三打白骨精》走进中南海怀仁堂，毛泽东等国家领导人观看了演出。从此，很多剧团移植该剧。缙云县婺剧团移植的或即贝庚的改编本。

[1] 据2022年11月19日沈赛玲采访录音整理。
[2] 剧本存缙云县文化馆资料室，档案号1963年B1-1-1。
[3] 据2022年11月23日黄爱香电话录音整理。
[4] 《挖掘传统锐意创新——谈〈孙悟空三打白骨精〉的改编及演出》，载六龄童口述、陶仁坤整理：《取经路上五十年》，上海文艺出版社1988年版，第111页。

（四）爱情题材

至于爱情题材，缙云受众并不多，因此，缙云县婺剧团的新剧目仅见《牡丹亭》《墙头马上》等。《牡丹亭》，剧本未见。《墙头马上》，移植于上海昆剧团。唱昆腔，由杨宝兴编曲。汪爱钏饰演李倩君，施玉芝饰演裴少俊，黄爱香饰演裴行俭，朱妙飞饰演乳娘，吴法善饰演裴福，郑秋群饰演梅香。

三、创作剧

首先，郭仕贤是值得一提的编剧。郭仕贤除了改编戏之外，还创作了现代戏《英雄赛好汉》《双坑颂》和古装戏《千古奇恨》。

（一）《英雄赛好汉》

又名《侦察兵》，傅永华、郭仕贤据缙云县马加坑、后坑生产队真人真事改编[1]。剧分7场，即《挂钩》《侦察》《辩论》《友探》《夜战》《大协作》《庆丰收》，叙马加坑、后坑生产队在大跃进中打擂台大搞农业生产竞赛事。马加坑向全县摆下高产擂台，后坑不服输，与之打擂台。马加坑、后坑不约而同暗派侦察兵，侦察对方的动态。马加坑派的是钭加海，后坑派的是王美英。他们是未婚夫妻，名为探望对方却不见面。此事被公社书记林支书知晓，正确引导，让他们由恶性的暗争转为良性的交流、鼓舞。黄爱香导演，麻献扬编曲。胡法善饰演钭加林，胡龙启饰演蔡仲根，施玉芝饰演钭加海，汪爱钏饰演王美英，滕洪权饰演蔡盛根，黄爱香饰演林支书，傅永华饰演钭新焕，黄素娥饰演蔡菊英，丁敏华饰演钭有钱，徐笑玲饰演柯梅香，李玫瑰饰演钭杏仙，王井春饰演老公公，胡素文饰演老婆婆。"经过两昼夜苦战而排出"，因此剧为应形势之作，演完即终结其使命，未曾再演。

（二）《千古奇恨》

又名《高机与吴三春》，唱滩簧[2]。郭仕贤据民间故事《高机与吴三春》改编。剧本未见。施玉芝饰演高机，汪爱钏饰演吴三春。沈赛玲说："我在学员时，我爱看这本戏。施玉芝'过桃花岭'的跌雪表演很见功力。雪很大，路很陡，爬上去，又跌下来，反复多次。"[3] 黄爱香说："《千古奇恨》皆穿古代的便服，与婺剧穿客衣的传统戏戏服不同。"[4]

[1] 剧本存缙云县文化馆资料室，档案号1958年B1-2-2。
[2] 郭仕贤：《缙云婺剧团》，载缙云县文化局编印：《缙云县戏曲活动资料汇编》（一）（内部资料），1985年。
[3] 据2022年11月19日沈赛玲采访录音整理。
[4] 据2023年5月15日黄爱香电话录音整理。

（三）《党的教育红旗》[1]

1958年1月由傅永华、朱晓光编剧。剧分5场，叙新建中学边学习边炼钢铁事。该剧曾参演金华地区文艺尖端节目会演。

（四）《新十五贯》

陶云法编剧。剧本未见，演出未详。

第三节　缙云县民间剧团的崛起

缙云县自人民文化馆成立之后，民间剧团的管理被纳入缙云县文化馆的日常工作，建立了文化服务于政治的运行机制。这里的民间剧团仅限于由民间自发组织、村或乡镇领导的半农半艺性质的剧团。这时的缙云民间剧团多数演婺剧，也有演越剧或婺剧、越剧兼演的。下文所称的民间剧团一般专指演婺剧的剧团。因为有政府的引导，政府亦出台各种扶持民间剧团发展的政策，缙云县民间剧团的发展就像雨后春笋般遍布缙云县的各个村落。

一、缙云县民间剧团的勃兴

（一）1950年至1953年的民间剧团

1949年10月，中华人民共和国成立，人民当了家、做了主，民众参与剧团的热情高涨。1950年春节，在缙云县文化馆的组织下，"全县开展了轰轰烈烈的文娱宣传活动"[2]。从某种程度上说，这成了推动民间剧团和宣传队发展的催化剂。1950年6月，抗美援朝，为响应国家的号召，缙云又掀起新一轮组建宣传队和民间剧团的热潮。据统计，1949年至1953年是民间剧团组建的一个井喷期。缙云业余剧团91个，"加上其他文艺宣传队伍，全县共有200多个表演团体，形成了缙云戏曲活动史上的第一个高潮"[3]。这时期，笔者基本能确定的民间剧团有：前村乡前村剧团、胡村乡胡村剧团、新碧乡黄碧村剧团、舒洪镇姓王剧团、三联乡下宅剧团、城北乡雅施剧团、唐市乡岩背剧团、方川乡方川剧团、舒洪镇下周剧团、双溪口乡双溪口剧团、前村乡陈家下剧团、下洋小唱班、新建剧

[1] 剧本存缙云县文化馆资料室，档案号1958年B1-2-2。
[2] 缙云县文化局、缙云县文化馆编：《缙云县群众文化工作大事记（1949—1985）》（内部资料），1987年，第2页。
[3] 郭仕贤：《缙云县戏曲活动的回顾》，载缙云县文化馆编印：《缙云县戏曲活动资料汇编》（一）（内部资料），1985年。

团、官店剧团、双龙剧团、白六乡东山剧团、三联乡上王村剧团、白陇乡白陇剧团、三联乡好溪剧团、东金乡岱石宣传队、岭后乡寮车头剧团、五云镇三里村业余剧团、城北乡黄龙剧团、城北乡白峰湖剧团、城北乡古塘下剧团、城北乡白岩剧团、东川乡宅基剧团、东川乡笕头剧团、东川乡川石剧团、东川乡梅溪剧团、碧河乡交下剧团、方溪乡深坑剧团、方溪乡方溪剧团、碧河乡古溪剧团、舒洪镇昆坑剧团、舒洪镇新屋剧团、城东乡双龙剧团、上周乡上周剧团、胡村乡蛟坑剧团、新碧乡黄碧虞剧团、胡村乡榧树根剧团、城北乡上湖剧团、碧河乡河阳剧团、新川乡长坑剧团、舒洪镇蟠龙剧团、五云镇工商文娱委会、前路乡水口剧团、溶江乡田洋剧团、碧河乡凝碧剧团、靖岳乡靖岳剧团、碧川村剧团、浣溪乡宫前剧团、上周乡松树岗剧团、三联乡湖川剧团、小筠乡大园戏班、碧河乡西岸剧团、方川乡珠佑剧团、城北乡陈弄口剧团、章源乡高畈剧团、章源乡夏连声戏班、舒洪镇岭口剧团、舒洪镇江沿剧团、溶江乡花楼山剧团、雅江乡雅江剧团、三联乡南顿剧团、章源乡小章业余班、三联乡应庄剧团、三联乡雅化路剧团、白六乡苍岭脚剧团、壶镇工商剧团、方川郑坑口剧团、周升堂剧团、白陇乡农余剧

图 5-3-1　白陇乡农余剧团成员合影，卢官德提供
前排：卢苏云（右二）、卢宝蕲（右四）、卢兴唐（左三）、卢伯祥（左一）
中排：卢唐柱（右一）、吕兰菊（右五）、卢飞廷（左三）
后排：卢永兴（右二）、卢刘堃（右五）、卢德成（右六）、卢唐满（右七）、卢显干（左二）

团等[1]。这些剧团除演传统戏外都不同程度地参与到当时的政治形势的宣传之中。

1952年冬，缙云县举办首届民间剧团会演。参演的队伍由村到乡再到区，逐级选拔，最后在县城会演3天。经评议，"宅基剧团演出的《中朝一家亲》获一等奖，碧虞剧团演出的《不拿枪的敌人》获二等奖，壶镇剧团演出的《王秀鸾》获三等奖，河阳剧团演出的《兄弟争先》获创作奖"[2]。1953年2月，浙江省文化局组织全省民间剧团会演，丽水专区就有250多个剧团参演，缙云县的碧川剧团所表演的《喜事》获得一等奖[3]。1953年，仙都区在靖岳乡举办第一次业余戏曲会演。靖岳、碧虞、碧川、周村、雅西、黄龙、仙岩、沐田、胪膛9个乡村剧团参演。"这次会演规模之大、节目之丰富、场面之广及观众之多均为史无前例。"[4]

（二）1954年至1961年的民间剧团

郭仕贤说，1954年至1961年，"全县只创办了25个戏曲业余剧团，为中华人民共和国成立初期建团数的三分之一"[5]。见诸记载的有壶镇民兵剧团、三联乡立新剧团、城南乡吴岭剧团、三联乡青川剧团、前路乡前路剧团、雅江乡大黄剧团、长坑乡株村剧团、浣溪乡姓汪剧团、岭后乡怀义堂剧团、方川乡西坑剧团、方川乡石松剧团、仙都乡田村小唱班、沈宅剧团、三联乡胡宅口剧团、前路乡后青剧团、唐市乡桂村剧团。壶镇区白竹乡西施剧团、白竹乡上朱剧团、白竹大队婺剧团、南溪乡南溪剧团、雁门乡金竹剧团、白竹乡包坑剧团、黄店乡杜村剧团、长坑乡东溪剧团、方川乡梨仓剧团、东艺婺剧团、兆岸乡兆岸剧团、兆岸乡凤山下剧团、兆岸乡阳弄剧团、兆岸乡麻西湖剧团、兆岸乡圳头剧团、雁门乡左库剧团、新川乡里村剧团[6]。

（三）1962年的民间剧团

1962年，数量明显升高，俱乐部有281个，民间剧团有145个[7]。见诸记载的有溪南乡山岭下剧团、溪南乡葛湖剧团、溪南乡钦村剧团、黄店乡万松剧团、白六

[1]《班、社、业余剧团机构表·文化馆、区乡所属剧团》，载缙云县文化馆编印《缙云县戏曲活动资料汇编》（二）（内部资料），1985年。
[2][3] 缙云县文化局、缙云县文化馆编《缙云县群众文化工作大事记（1949—1985）》（内部资料），1987年，第5页。
[4]《靖岳乡群文工作大事记》，载《1987年各区乡文化站群文工作大事记材料》，存缙云县文化馆资料室，档案号A2-10-15。
[5] 郭仕贤：《缙云县戏曲活动的回顾》，载缙云县文化馆编印：《缙云县戏曲活动资料汇编》（一），内部资料，1985年。
[6]《班、社、业余剧团机构表·文化馆、区乡所属剧团》，载缙云县文化馆编印：《缙云县戏曲活动资料汇编》（二）（内部资料），1985年。
[7]《关于1962年全县农村业余剧团工作会议的总结报告》（缙云县档案馆藏，档案号j030-001-025-045）、1996年版《缙云县志》等。

乡后叶小唱班、前路乡白茅剧团、大集剧团、城北乡今古塘剧团、石笕乡蒙坑剧团、新化乡雅亭剧团、白六乡田畈剧团、城北乡雅施剧团、仙都乡梅宅小唱班、仙都乡板堰小唱班、仙都乡上前湖小唱班、仙都乡下洋小唱班、仙都乡仙岩小唱班、城南乡吴岭剧团、城东乡官店剧团、城东乡上名山剧团、新建区新建镇聚庆会小唱班、新建镇拾庆会小唱班、新建镇韩畈剧团、舒洪镇螺蛳岩剧团、新建镇新建剧团、新碧乡黄碧村剧团、新碧乡小溪剧团、舒洪镇舒洪剧团、舒洪镇姓王剧团、胡村乡胡村剧团、章源乡章村业余班、胡村乡上坪剧团、章源乡余溪剧团、三联乡上王剧团、三联乡好溪剧团、三联乡立新剧团、唐市乡岩背剧团、雁门乡金竹剧团、白竹乡上朱剧团、胪膛乡胪膛剧团、胪膛乡苏宅剧团、靖岳乡靖岳永义会、靖岳乡靖岳友义会、靖岳乡靖岳义乐会、靖岳乡马鞍山义乐会、靖岳乡上东方永义会、靖岳乡木偶剧团、浣溪乡沈宅剧团、浣溪乡里隆剧团、前村乡前村剧团等[1]。

其实，实际数目要远多于此。项一中回忆说："20世纪50年代的冬天，每年都下雪，到了冬天农闲时就会排戏。那时一般每个村子就会有一个戏班，不需要村里组织，几个感兴趣的人自己组织。有一个教戏师傅，他是本村人，平时种田，农闲时出来教戏。差不多教个把月，这期间他轮流在村民家里吃饭，这样自己家的粮食就省下来了，还能得到一些粮食作为工钱，几斤米或一袋谷或一袋豆子，带回家去。过年前会排出一本戏，过年的时候演给本村人看。大年三十晚上，吃完年夜饭，大家全部端着凳子去祠堂看戏，祠堂里有个戏台，戏台上挂一盏煤气灯，当演到悲情的段落，台下观众会把糖果、花生等往台上抛。"[2]我们调查的情况也是如此。缙云县民间剧团几乎都是以村为单位组建，绝大多数村都有办剧团的历史，其中不乏自然村。处于深山冷岙的榧树根的仰头、洋岙两个自然村在20世纪50年代初期组建的戏班，就是一例。在缙云县域，村民嗜戏是毋庸置疑的。深山冷岙之村尚且如此，条件稍好的村庄更不用说了。现在笔者感兴趣的是，缙云县到底有多少村？据1962年的统计，缙云"全县辖4个区、35个人民公社、618个生产大队"[3]。生产大队即原乡镇建制之村。"618个生产大队"就是618个村，还不是自然村，自然村的数量更多于此。这就是笔者对上文所举民间剧团数量存疑的主要原因和依据。

二、缙云县民间剧团的戏曲改革

为了配合政治形势的宣传，缙云县文化管理部门引导组建的民间剧团也要求参加戏曲改革，具体工作仍由缙云县文化馆的金玉钟负责。缙云县文化馆相关人

[1]《班、社、业余剧团机构表·文化馆、区乡所属剧团》，载缙云县文化馆编印：《缙云县戏曲活动资料汇编》（二）（内部资料），1985年。
[2] 转引自沙垚、孙焱：《新民间性：国营剧团与民间剧团的缠绕——基于缙云县婺剧的田野考察》，《文艺理论与批评》2023年第3期，第182—192页。
[3]《缙云县志》编纂委员会编：《缙云县志》，浙江人民出版社1996年版，第13页。

员围绕改人、改戏、演现代戏等内容有条不紊地展开民间剧团的戏曲改革工作。

（一）加强政治宣传，帮助民间剧团的艺人改变传统落后的思想观念和不良的生活习惯

宣传政治，紧跟形势，改变农村的落后面貌，是政府组织和领导民间剧团的动机和策略。1952年，缙云县文化馆首先召开民间剧团团长和文艺骨干会议，200余人参会，主要学习毛主席的《在延安文艺座谈会上的讲话》，传达"百花齐放，推陈出新"的文艺方针，明确文艺服务方向。1953年3月，缙云县人民政府报请省文化事业管理局批准，举办民间剧团骨干训练班。请示事由云："本县农村剧团普遍存在着成分不纯、组织混乱、发展方向模糊等现象，为适应国家建设的需要，使剧团真正发挥大军的作用，因此，本馆拟举办农村剧团骨干训练班，抽剧团中骨干分子参加学习，为今后整团打下基础，并使剧团提高一步。"[1] 经浙江省文化局批复，请剧团团长、剧团业务主管参会，剧团计120人。缙云县文化馆起草了具体的训练计划。训练班主要围绕"如何搞好农村剧团建设"专题，明确民间剧团的服务方向，提高学员的政治素质、业务能力。1953年12月15日，缙云县人民政府又召开民间剧团代表会议，发动全县剧团投入宣传过渡时期的总路线、总任务的宣传。通过宣传，人们认识到，民间剧团并不是如有些人说得那样糟糕。相反的，民间剧团在农村中正是协助党进行宣传、活跃农村群众文化生活的一个为群众所爱护的组织。上王剧团团长李平福说："我们过去组织剧团也好，演出也好，都为的是赶好看，并不知道什么任务，更不明白它也是在党的领导下进行工作的文化团体。"[2] 舒洪镇1953年一年演出的25场戏，演出的内容大都是"互助组、拥军优抚、婚姻法、爱国增产等"[3]。1954年，壶镇区19个民间剧团就有16个"投入总路线宣传"[4]。

（二）引导演现代戏，强调剧目的政治性和思想性

"为倡导土戏改革，组织了一个元宵文娱活动，委员会请前县中教员及县府职员分别担任编导、筹募等工作，发动主城学生及机关干部为演员编印了《大家乐》一本，外加《光荣夫妻》《王大娘补缸》等，于元宵在本城演出。观众反映甚好。"[5] 1953年2月14日夜，壶镇区举办全区戏曲观摩演出，通知全区民间剧

[1] 缙云县文化馆抄件，载《本馆从县档案馆复印和抄录的文件材料》，缙云县文化馆藏，档案号1949—1953年A2-1。
[2][3]《舒洪乡贯彻第二次农村剧团代表会议总结》，缙云县档案馆藏，档案号j030-001-002-022。
[4]《缙云县壶镇区文化站辅导农村剧团及1954年春节文艺宣传活动专题报告》，缙云县档案馆藏，档案号j030-001-002-001。
[5]《缙云县人民文化馆工作汇报（自1950年1月至3月底）》，载《本馆从县档案馆复印和抄录的文件材料》，缙云县文化馆藏，档案号1949年至1953年A2-1。

团派代表参加观摩，并将白陇乡民间剧团作为重点辅导对象。这次观摩演出，旨在通过演出短小精悍的现代戏，增强民间剧团演出现代戏的观念，也强调演出现代戏的重要性和必要性。[1]舒洪乡的做法也是如此。在明确性质任务的基础上，通过报告讨论，引导观摩碧川剧团的演出，让观摩代表深刻地体会到小型活动的好处。[2]

这些宣传还是起到了一定的作用。首先，提高了政治觉悟。1953年2月，缙云县人民委员会下发《关于加强农村业余剧团指示》，云："全县共有业余剧团116个，参加戏剧活动的有2 000多人，几年来在配合中心任务上起极大的宣传教育作用。"[3]舒洪乡民间剧团代表观摩了碧川剧团的演出之后说："小型活动省钱、省力又省时间，既不会妨碍生产，又能结合中心。容易懂，作用大。"[4]壶镇区"在业余剧团活动开展得好的地方，群众反映有五好，即：改造社会风气好，如杜绝赌博、小偷小摸、说脏话等；宣传教育好；活跃农村生活好；增长青少年知识，提高觉悟和文化水平好；参加剧团的人团结和气好"[5]。其次，民间剧团几乎都有演出现代戏的经历。宣传土地改革的《土地回老家》，宣传新婚姻法的《童养媳》，宣传抗美援朝的《纸老虎》《送子参军》《抗美援朝》《中朝一家亲》等都是这个时期较有影响的现代戏。再次，个别剧团出现了自编自演现代戏的现象。1958年，碧川剧团徐周文编导的《父女观诗画》参加金华地区文艺会演并获得好评就是一例。

（三）改曲戏革

改曲戏革也是民间剧团戏改中的重要内容。与国营剧团不同的是，民间剧团的改戏主要工作放在不演"坏戏"上，正如《关于1962年全县农村业余剧团工作会议的总结报告》所说："像《惠灵寺》《杀子报》《十八吊》《大香山》《刁南楼》《探阴山》《兰香阁》《金莲戏叔》《僵尸拜月》《活捉三郎》《浪子踢球》等戏恐怖、迷信、色情充斥全剧，无益身心，一时难以修改成为好戏，业余剧团应该自动停演。"

1962年11月，缙云县民间剧团工作会议在壶镇召开，县文化馆负责人作总结报告。"报告"将全县145个民间剧团分为三类：第一类37个剧团。这类剧团"能够较全面地贯彻党的群众文化活动方针，能够服从当地党政领导，从党的政治

[1]《缙云县壶镇区文化站辅导农村剧团及1954年春节文艺宣传活动专题报告》，缙云县档案馆藏，档案号j030-001-002-001。
[2]《舒洪乡贯彻第二次农村剧团代表会议总结》，缙云县档案馆藏，档案号j030-001-002-022。
[3] 转引自郭仕贤：《缙云县戏曲活动的回顾》，载缙云县文化编：《缙云县戏曲活动资料汇编》（一），内部资料，1985年。
[4]《舒洪乡贯彻第二次农村剧团代表会议总结》，缙云县档案馆藏，档案号j030-001-002-022。
[5]《关于1962年全县农村业余剧团工作会议的总结报告》（缙云县档案馆藏，档案号j030-001-025-045）、1996年版《缙云县志》等。

工作需要及群众文化要求两个方面出发，因时因地制宜，开展经常的活动"；第二类 50 个。这类剧团"在执行方针政策或活动内容和经常性上不够全面。有的是在内容上自我教育、自我娱乐结合不够，注意娱乐性多了一些；有的是灵活性与经常性结合不够"；第三类 58 个。这类剧团"大多数处于停顿、涣散的状态，个别剧团则是不执行业余方针，铺张浪费，脱离当地群众，盲目外流，搞营业性演出"。[1] 毋庸置疑的是，这三类划分，确是当时民间剧团发展的实际；同样毋庸置疑的是，出于政治考量，这些划分的标准都有鲜明的意识形态的色彩。

三、缙云县传统戏的坚守

其实，民间剧团从业者的政治意识都比较淡薄，对政府的宣传也多虚应故事。他们感兴趣的还是传统戏，而非政府强调的现代戏或者改编戏。1957 年 3 月 1 日，缙云县人委文教科下发缙办第 0700 号《关于制止农村剧团长期在外演出的通知》，通知指出，"目前，尚在排演大本传统剧和古装戏的剧目，各区、乡人民委员会应动员立即停止"[2]，这就是一证。因此，在国营剧团大张旗鼓"改戏"之时，民间剧团却在利用当时难得的好条件，大排、大演包括古装剧在内的传统戏。民间剧团的艺人是名副其实的传统戏曲的守护者、传承者，完美地践行着符合非遗传承原则的理念。

我们考察过椐树根村、上坪村、章村、石臼坑村、白竹村、大黄村、蟠龙村、前路村、雅江村、方川村、碧川村、雅施村、宅基村、下小溪村、葛湖村、水口村、后青村、杜村村、后吴村、厚仁村、团结村、上王村、胡川村、邢弄村、双龙村、胡村村、溪东村、马鞍山村、靖岳山村、胪膛村、丹址村、河阳村、姓王村、川石村、沈宅村、新长川村、古塘下村等村剧团的艺人。现将这些剧团 1949—1963 年的演出情况进行梳理，见表 5-3-1。

通过考察，笔者发现，缙云县民间剧团的价值不只是丰富了村民的娱乐生活，更重要的是灌输了传统戏的观念，保存了传统戏的种子，培养了传统戏的新人，为保护和传承非遗作出了杰出的贡献。

（一）形成了一个庞大的婺剧群体

从心理学说，观众都有一种聚众心理。"只有在心理感受上取得了一致，人们才能最终走到一起；只有在心理上是一致的人，才会在一个特定的时间里，聚集在一个特定的空间，形成一个特定的群体，衍生出一个特定的行为方式。"[3] 缙云的婺剧群体如何形成，此非本文论及的范畴。笔者感兴趣的是婺剧群体这个事实

[1]《关于 1962 年全县农村业余剧团工作会议的总结报告》（缙云县档案馆藏，档案号 j030-001-025-045）、1996 年版《缙云县志》等。
[2] 缙云县文教科 1957 年长期卷第 18 卷，藏缙云县档案馆。
[3] 黄建钢著：《群体心态论》，浙江大学出版社 2004 年版，第 200 页。

表 5-3-1 笔者考察的民间剧团 1949—1963 年演出情况列表

剧团名称	前台艺人	后台艺人	剧　目	教戏先生
白竹剧团	卢其昌（副末）、卢文昌（花旦）、卢华清（正旦）、卢明金（正生）、卢恩（小生）、卢振月（大花）、卢汝付（二花）、卢姚春（小花）、卢三春（旦角）等	卢周云（鼓板）、卢堂奎（副吹）、卢银春（小锣）等	《三结义》《前后金冠》《龙凤钗》《三姐下凡》《三仙炉》《龙虎斗》《珍珠衫》《百寿图》《合连环》《铁灵夫》《玉麒麟》《蜜蜂记》《蔡文德下山》等	金宝（晋，东阳人）、江老（晋，东阳人）、金月（晋，永康人）
前路剧团[1]	沈显相（正生）、应章南（正生）、叶昌倪（小生）、应思坚（净角）、李福玲（小花）、吕跃坤（花旦）、应唐坤（小花）、许包兴（花旦）、李福儿（小花）、宁川红（正旦）、许包兴（花旦）、沈连庆（武生）、应传信（副末）等	应坤生（正吹）、许岩坤（鼓板）、许子恒（大锣）、应思厅（小锣）、应思根（敲锣）、应思成（敲锣、大钹、大钹）等	《武松打虎》《翠屏山》《武松打店》《梅姻缘》（前后木）《前后麒麟》《前后金冠》等，其中《翠屏山》唱滩簧	陈洪波、章厚
葛湖剧团	陶周凤（花旦）、陶岳松（小生）、陶南雷（正生）、陶国凡（正生）、陶显山（大花）、陶岳进（小花）、陶俊（小生）、陶紫娟（武旦、老旦）、陶汝钦（二花）、应林水（四花）、陶流周（老外）等	陶献珍（正吹）、陶子昌（鼓板）、陶作雨（三样）、陶宝有（小锣）、胡宝钟（正吹）等	《九件衣》《白云洞》《玉麒麟》《前后金冠》《洞房献技》《二堂审子》等	云和（永康人）、陈桂钟（川石村人）
水口剧团	吕秀娟（花旦）、应设田（小生）、应思恩（正生）、应越火（二花）、应德宝（大花）、应献仁（小花）、应设灿（小生）、应设乾（小花）等	应思仁（鼓板）、应李汉（正吹）、应娴堂（三弦）等	《打金枝》《虹霓关》《二堂审子》《秦香莲》等	不详
后青剧团	杨德标（花旦）、杨兆火（小生）、杨协龙（小生）、杨德兵（老生）、应兆雄（武小旦）、应葛标（正旦）、应唐吹（副吹）、应正相（正生）、应庆元（大花）、沈则信（大花）、杨锦明（大花）、应俊坤（老旦）等	应南生（正吹）、应献昌（正吹）、应兆奎（三样）、应银坤（小锣）	《双童合》《百寿图》《送徐庶》《天缘配》《三支箭》《白云洞》《大破洪州》《前后金冠》《天降雪》《翠花缘》《铁笼山》《九龙阁》《宝莲灯》《华芳寺》《两狼山》《珍珠衫》《珍珠塔》《六部大审》等	陈洪波（前路乡后寮村人）、丁根贤（永康人）、丁根月（仙居人）、□□□等

[1] 组建初期演徽剧，1955 年改演婺剧

续 表

剧团名称	前台艺人	后台艺人	剧 目	教戏先生
方川剧团	吕夏娇（花旦）、吕子德（二花）、吕国贵（正生）、吕国虎（小生）、吕春花（花旦）、吕唐胜（小花）、吕献文（大花）、吕顺根（老生）等	吕建福（鼓板）、吕正福（正吹）、周福田（正吹）、吕耀南（三样）、吕春宝（小锣）等	《孙安动本》《鸳鸯带》《鱼藏剑》《十五贯》《九龙阁》《铁笼山》《水漓庞德》《马武夺魁》等	不详
碧川剧团	蔡法屯（正生）、黄桂珍（小生）、徐端平（副末）、徐林溪（二花、花脸）、徐海钦（小生）、刘泽光（二花）、徐积秋（老旦）、施灵仙（花旦）等	刘锡钟（锣钹）、陈岳松（二胡）、徐兴钟（小锣）、徐宝国（正吹）等	《珍珠塔》《南末传》《梅姻缘》《碧玉簪》《花田图》《百寿图》《雁门摘印》等	徐周文、徐林溪
上坪剧团	胡振鼎（小生）、胡寿和（老生）、胡桂钦（大花）、胡寿照（正生）、胡桂铨（小花）、胡玉光（小花）、胡寿坤（武小花）、胡文光（小生）、胡国相（老生）、胡焕文（老生）、胡金星（老旦）等	胡旺周（鼓板）、胡子田（正吹）、胡唐兴（三样）、胡甫琴（小锣）（副吹）等	《玉麒麟》《打登州》《二度梅》《铁笼山》《前后金冠》《罗通扫北》《惠宁寺》《天宝图》《龙凤再生缘》《画皮》《青凤传》《八大锤》《前后日旺》《碧桃花》《十五贯》《珍珠衫》《花田错》《呼必显打签驾》等，小戏（包括折子戏）《白龙招亲》《罗花折子戏》《蔡馆开弓》《蔡文德下山》《罗成降唐》《刘高抢亲》《九件衣》《大破洪州》《三结义》《马超追曹》《张绣追曹》《杀曾打店》《东吴招亲》《二堂舍子》等	龙雄（仙居车寨村人）、梅子仙
吴岭剧团	杜官申（正生）、杜芝仙（正旦）、杜静芳（花旦）、杜美仙（武小旦）、杜礼尚（大花）、杜福元（小生）、杜通（大花）、杜春良（小生）、杜贵祥（老外）、杜乾文（老外）、杜连菊（花旦）、杜攀廷（小生）、杜子升（正生）、杜献青（小生）等	叶进新（主胡）、杜官钱（鼓板）、杜宝银（三样）、杜草法（小锣）、杜官中（副胡）、杜海山（锣钹）等导演	正本戏有《三世仇》《梅姻缘》《打登州》《张羽煮海》《罗通扫北》《惠宁寺》《天宝图》《龙凤生缘》《画皮》《珍珠衫》《前后金冠》《南末传》《珍珠塔》《碧桃花》《花田错》《马前泼水》《人美图》《乱点鸳鸯谱》《三鸯鸯》《白岁》《锦罗衫》《碧玉球》《碧玉簪》《奇书缘》《双龙剑》等，小戏（含折子戏）有《送子》《得子》《投店杀曾》《送徐庶》《赵岔讨寿》《马超追曹》《回簪》《捧天岭》《百寿图》《辰州打擂》《天宫八仙》《九个头八仙》《献花八仙》等	彩金（东阳人）、彩叶定（武义人）、菊花（金华人）等教戏

续表

剧团名称	前台艺人	后台艺人	剧目	教戏先生
章村剧团（团长章克端）	章寿钦（花旦）、章保时（正生）、章献礼（副末）、章玉根（小生）、章德俭（正吹）、李爱银（花旦）、章国仙（大花）、章夏仙（正旦）、章祖溪（二花）、章武英（小花）、章永源（副末）、章徐海花）、章建飞（小花）等	章振仙（鼓板）、章成庆（锣钹）、章叶川（小锣）、章周相（鼓板）、章克文（正吹）、章子平（正吹）、章育桃（小锣）、张浙川（副吹）等	《三仙炉》《白鹤珠》《对金环》《双贵图》《珍珠塔》《鸳鸯带》《碧玉簪》《百寿图》《三姐下凡》等	岩玲（音，生卒年、籍贯均不详）
石白坑剧团	李庆福（小花）、张岳松（大花）、张庄（小花）、胡开胜（大花）、翁兆贤日）、周星义（小生）、周尚文（老旦）、杨彩莺（花旦）、陈德珠（大花）等	李金昌（正吹）、马堂相（鼓板）、李国芳（小锣）、张善良（三样）、陈金虎（二胡）、李大奎（正吹）、马唐鱼（副吹）等	《九龙阁》《珍珠衫》《前后金冠》《珍珠塔》《闹天宫》《碧桃花》《蜜蜂记》《兰香阁》《青石岭》《六部大审》《虹霓关》《东吴招亲》等	
蟠龙剧团	戴有汉（大花）、戴纯溪（男花旦）、陈叶香（花旦）、翁兆贤（正生）、陈叶钟音，小生）、周再义（老旦）、丁月苏（花旦）、武日）、翁朝汉（小生）、陈叶进（小生）、戴红法（小生）、戴紫英（老旦）、陈叶周（小丑）、周启庭等	戴兆唐（鼓板）、周宝卿（三样）、郑仕良（小锣）、李唐贵（正吹）、麻唐岑（正吹）等	《双情义》《白鹤珠》《九龙阁》《丝罗带》《红绿图》《大破洪州》《鸳鸯带》《天宝图》《地宝图》《双贵图》等	王井春
宅基剧团	施官献（武正生）、施官琪（老生）、施献才（文正生）、施善恩（老旦）、施梓龙（小生）、施丁林（大花）、施福林（大花）、施官光（二花）、施育升（小花）、施聚奎（作旦）、施富花（花旦）、陈建翠（小花）、施官成等	施耀宗（小锣）、施官琪（鼓板）、施草法（正吹）、施云汉（三样）、施元升（小锣）、施成章（副吹）、刘杭生副吹等	《鱼肠剑》《九件衣》《三仙炉》《对金钱》《珍珠塔》《薛刚反唐》《百寿图》《白蛇传》《南末传》《碧玉簪》等	梅子仙、兰庭

续表

剧团名称	前 台 艺 人	后 台 艺 人	剧　目	教戏先生
杜村剧团	杜兴德（大花）、杜桂光（二花）、杜坤良（小花）、周乾福（老生、老外）、杜官杞（小生）、杜章灵（正生）、杜官灵（花旦）、杜显申（作旦）、杜礼孝（小丑）、魏兴亭（老旦）等	李水清（鼓板）、杜四弟（正吹）、杜陈奎（三样）、吕梅盛（小锣）、杜乾明（副吹）、杜设金（小锣）等	《碧玉簪》《双贵图》《借风台》《打登州》《花田错》《碧玉球》《对金钱》《惠宁寺》《梅姻缘》《九龙阁》《文武星》《南宋传》《送徐庶》《渭水访贤》《马超追曹》《百寿图》《九件衣》《回窑》《花园得子》《天官八仙》《九个夫八仙》等	李庭、梅子仙、夏国珍
下小溪剧团	陈灿水（小丑）、陈官周（小生）、陈建生（正生）、陈成献（大花）、陈官进（小生）、陈秀玲（二花）、陈芳福（正生）、陈灿友（副末）、田李君（小旦）、陈金凤（青衣）、陈先汀（二花）、陈松年（武生）、黄万钦（正生）等	陈友生（鼓板）、陈献生（正吹）、陈官松（小锣）、陈官柱（副吹）、陈庆和（三样）等	《八腊庙》《辰州打擂》《火烧子都》《珍珠串》《童台抢亲》《还金镯》等	欧阳荣富
川石剧团	陈寿高（花旦）、魏兴元（正旦）、陈汝进（小生）、陈秀玲（二花）、陈芳福（正生）、陈锦兴（大花）、陈献昆（丑）、陈保兰（老旦）、陈保林（武小旦）、陈保群（花旦）等	陈桂钟（正吹）、陈吉昌（鼓板）、陈成福（三样）、陈西岩（副吹）、陈子玲（副吹）、陈吉和（小锣）等	《二度梅》《铁公夫》《白蛇传》《武松打店》《打渔杀家》《武松打虎》《梅姻缘》《珍珠塔》《碧玉球》《对珠环》《鸳鸯带》等	梅子仙
胡村剧团	分老班和儿班。老班有胡子萧（花旦）、胡献珍（小生）、胡焕标（花旦）、胡学然（大花）、胡汉土（老生）、胡法林（老旦）、胡连孝（小花）、儿班有王保堂（小生）、胡柳仙（花旦）、胡海仙（大花）、胡裕轩（老生）、胡同平（大花）、胡裕山（花旦）、胡景土（二花）、张菊芬（小花）、胡文钦（花旦）、胡定才（老旦）、胡月娥（武贵（作旦）、胡法林（副末）、胡问杞（武旦）、胡裕汉等	胡同卓（正吹）、胡同兴（副吹）、胡问平（副吹）、胡唐兴（三样）、胡仲强（小锣）等	《回龙阁》《大破平顶山》《前后金冠》《江东桥》《鱼藏剑》《反昭关》《铁灵关》《白门楼》《梅姻缘》《天降雪》《翠花亭》《飞龙剑》《清风亭》《寿阳夫》《孙膑与庞涓》《困河东》《千里驹》《三支箭》《万里侯》《秦琼游四门》《送徐庶》《天门发令》《天水关》《白龙招亲》《百寿图》《梨花斩子》《断桥》《大破洪州》《马超追曹》《拾芦柴》《拾玉镯》《摘史文恭》《黄鹤楼》《过江杀相》《拾玉柴》《水擒庞德》《上板坡》《马武夺魁》《下板坡》《碧湖祭旗》《审子抵命》《借云破曹》《香山挂袍》等	虞梅汉、梅子仙

续表

剧团名称	前台艺人	后台艺人	剧目	教戏先生
大黄剧团	卢苏联（花旦）、胡永强（大花）、胡水庄（正生）、胡若松（老外）、胡挺招（二花）、胡胖妹（武小旦）、胡兆康（老旦）、胡德林（小旦）、朱金亮（老旦）等	胡德六（鼓板）、胡美溪（正吹）、胡鼎林（三样）、胡德桥（小锣）、胡大相（副吹）等	《反昭关》《两狼山》《天官八仙》《沉香破洞》《前后金冠》《回龙阁》《前后麒麟》《马超追曹》《丝罗带》《铁灵关》《对金钱》等	应汉波、陈光云、郑仕良
后吴剧团	吴德南（小旦）、吴小奎（花旦）、朱德华（大花）、沈世琴（老外）、应立有（正生）、朱水法（老外）、吴钟定（老旦）、吴德洪（小旦）、朱金亮（老旦）等	吴显术（正吹）、朱章茂（双响）、吴松盛（小锣）、朱育强（正吹）、朱国良（副吹）等	《龙凤钗》《十五贯》《龙虎斗》（折子）、《双玉球》《梅姻缘》（徽戏）、《鸳鸯带》《前后日旺》等	金秦生（永康舟山村人）
上王剧团	王振山（正生）、副末（王烈方）、王振华（花旦）、王天通（小花）、王宝根（正旦）、王星龙（大花）、王云恭（小生）等	王堂火（鼓板）、王周林（正吹）、王汝坤（三样）、朱立品（小锣）等	《九件衣》《火烧子都》等	不详
山岭下剧团	马守仁（正旦）、马洪吾（小生）、马天春（小生）、陶品川（大花）、马根木（正生）、施永宝（大花）、施东升（正生）、马来谷（武小花）、马历福（小花）、陶泽然（小旦）、武百章（二花）、马守义（老旦）、马守之（二花）等	马兰廷（三样）、陈桂钟（正吹）等	《祭风台》《千里驹》《寿阳关》《对金钱》《鸳鸯带》《施三德》《碧玉簪》《三姐下凡》《天缘配》《翠花缘》《双玉镯》《花田错》《白门楼》《三审林爱玉》《江东桥》《玉麒麟》等	马兰廷、张岳松、梅子仙、吴承德（永康厚吴村人）
雅施剧团	施献炉（小丑）、丁王春（小生）、施云贵（花旦）、施新溪（正生）、施设奎（二花）、施碧梅（二花）、陶碧然（小旦）、施福奎（小生）、施陈喜（二花）、李岳周（正生）等	虞献佰（正吹）、陶梧明（副吹）、虞福章（双响）、施拱松（鼓板）、施国兴（小锣）、胡方云（小锣）、施方云（小锣）、陶永强（副吹）、施官乾（二胡）、施必明（双响）、张汝钱（二胡）等	《仁义缘》《卖水记》（又名《梅姻缘》）《十五贯》《王佐断臂》《三审林爱玉》《对珠环》《孙庞斗贵图》《王松打店》《打渔杀家》等	施新兴（村小唱班艺人）
姓王村剧团	王竹芳（小旦）、陈菊和（花旦）、王官银（大花）、李松叶（花旦）、李海娥（老旦）、王官之等	李平保（主胡）、王坤申（锣钹）、李汝仁（小锣）、王文广（二胡）、王理强（二胡）等	《对珠环》《惠灵寺》《三支箭》《百寿图》《蔡文德下山》《珍珠塔》《马超追操》《武松打店》《童台投亲》《打登州》《血手印》《窦娥冤》《杨立贝》《胭脂》等	不详

续表

剧团名称	前台艺人	后台艺人	剧 目	教戏先生
沈宅剧团	吕桂进（小生）、沈秀月（女小生）、沈桂银（大花）、沈水才（小花）、沈访珍（花旦）、沈杏珠、武号中（男小旦）、沈金昌（正生）、沈春廷（老生）、沈草丹（作旦）、沈学法（武小旦）、沈周尧（老旦）、陆元芳（老生）、沈草满（二花）、沈锡斗（小花）、吕桂士（小花）、应显明（花旦）、陈显明（二花）等	沈干兴（鼓板）、沈桂初（鼓板）、沈培宣（双响）、沈洪州（正吹）、胡月莺（双响）等	《文武八仙》《天官八仙》《九个头八仙》《百寿图》《马超追曹》《大破洪州》《蔡文德下山》《临江会》《九锡宫》《前金冠》《困河东》《碧桃花》《龙凤珠》《牧羊图》《碧玉簪》《杨天郎招亲》《白云洞》《蝴蝶梦》《牛头山·双带箭》《对珠环》《火烧子都》《银弓山·双带箭》《鸳鸯带》《二度梅》等	王振华（上王村人）、王振木（上王村人）、王保堂（胡村人）
金竹剧团	朱章根（净角）、朱周芳（丑角）、朱礼（花旦）、朱如龙（正生）、朱士云（二生）、朱赞钦（二花）、张福根（老生）、朱福福、金来福等	朱干均（主胡）、卢刘堃（主胡）、朱金球（小锣）、朱龙福（主胡）、朱土庚（主胡）、朱丹（主吹）等	《三支箭》《碧桃花》《梅姻缘》《前后金冠》《九件衣》《百寿图》《下河东》《鱼藏剑》《日月雌杯》等	朱丹、卢刘堃
壶镇民兵剧团	卢宫草、吕子升、吴会琴、吕德台、卢志忠、朱宝泉、朱宝奎（花旦）、金来福等	不详	不详	不详
东溪剧团	陈海清（老生）、陈成良、陶瑞丹（作旦）、杨月英（老旦）、杨桂保（小生）、陶锡保（正生）、杨子明（老旦）、陈福灯（大花）、陈成光（二花）、李锡忠（小花）、施德进（丑）等	樊翰生（正吹）、麻锡珍（大锣）、麻海松（副吹）等	《珍珠塔》《宝莲灯》《前后金冠》等	不详
前村剧团	王礼品（小花）、王尚久（花旦）、王亮金（小生）、金松春（正生）、王设金（花旦）、王唐启（花脸）、王陈周（花脸）、张子利（小花）、王福云（老旦）、王福富（小生）、王设唐（花脸）、王云富（二花）、王明还（小花）、王度（武旦）、王绍付（二花）、王象久（花旦）、王鲁秋（武旦）等	王广华（鼓板）、王仲雄（正吹）、王国祥（三样）、王章设（小锣）等	《下南唐》《龙虎斗》《万里侯》《打登州》《前后金冠》《珍珠塔》《太师回朝》《过江杀相》《碧玉簪》等	王井春、虞梅汉、金国蒙（南溪村人、二花）

以及这个群体对当地剧种生态的影响。上述之西基坑、余山两个自然村，演戏时都是"台上台下的人一样多，把山村搞得热热闹闹"[1]。这样的集体狂欢，日积月累，婺剧的基因就会积淀为一种"特定的"集体无意识。从某种程度上说，缙云这个庞大的婺剧群体成为婺剧非遗保护和传承的强大推手。

（二）有向专业化发展的趋向

这些村剧团行当齐全，分工明确。表演、音乐、服饰、道具等谨依传统，不敢也不愿有任何的背离。为保证婺剧演出的原始、纯正，民间剧团聘请的多数是舞台经验丰富的总纲先生为教戏先生。这些总纲先生来源主要有二：一是聘请县域境内的总纲先生，一是县外的总纲先生。据笔者所知，村剧团聘请县域的总纲先生有梅子仙、王井春、虞梅汉、陈洪波、丁宝堂、王保堂、应汉波、陈桂钟等，聘请的县外的主要来自永康、东阳、丽水、仙居等地，有李景春、齐琴生、吴成德、金秦生、欧阳荣富、夏国珍、龙雄、彩金、彩定等，传授的剧目几乎都是徽班和乱弹班的看家戏。现择其要者简略述之。

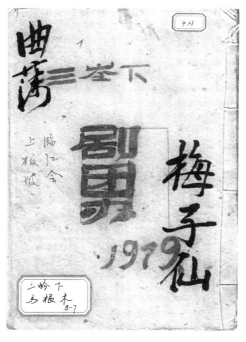

图 5-3-2 梅子仙《曲簿》抄本（局部），马根木提供

梅子仙自1957年离开缙云县婺剧团之后，选择回归民间，以教戏为生。他先在武义县杨家庄定居，后被山岭下村村民接回缙云，定居山岭下。其时，他家庭困窘，靠大家接济。其弟子马根木说："他来到我们村，过得很苦。我们村里都帮助梅子仙，这个一元，那个几角。"[2]他教过戏的地方有上坪村、丹址村、山岭下村等。上坪村胡鼎元说："1958年，梅子仙在村剧团教戏，教过的剧目有《玉麒麟》《杨衮花枪》《罗成投唐》《二度梅》《打登州》《张绣追曹》。"[3]梅子仙现留存于世就是抄于1979年的"曲簿"（图5-3-2）。

齐琴生（1927—2016），丽水市雅溪乡龙孔村人，正吹，曾在山岭下、石臼坑等地教戏。他将其一生所教徽戏、乱弹曲调（包括曲牌、佛曲、小曲等）整理成册，四

[1] 转引自郭仕贤：《缙云县戏曲活动的回顾》，载缙云县文化馆编《缙云县戏曲活动资料汇编》（一）（内部资料），1985年。
[2] 据2022年9月5日马根木采访录音整理。
[3] 据2022年2月20日胡鼎元采访录音整理。

次抄写，流传至今，名《婺剧曲牌》，诚为珍品。他在"前言"里说："此书中凡在婺剧中做一个正规的琴师或司鼓，不可不知。因来之不易，故长期以来，妥为保存。我虽年过古稀，爱惜如珍宝也。"

（三）传承传统的演出戏俗

戏俗就是戏班在信仰、行业、演出形式的演变过程中所形成的演出规则。这种规则分两种：一种是演出行规，一种是地方风俗。行规稍已更改，习俗则一仍旧贯。如仍盛行在民间的还愿戏、平安戏、开光戏、做寿戏、生日戏等。演出之前，仍旧要迎神，祈求吉祥平安。杜景秋说："做寿戏必须要唱《八仙求寿》。先《闹花台》，再是《百寿图》。《百寿图》结束，可点任何戏。结束时再唱《八仙求寿》。"[1]

（四）保存了大量的颇有价值的传统抄本

我们每到一地，都会访寻到一些抄本。这些抄本绝大多数都是这些村剧团所演的本子。抄本分乱弹、大徽、小徽三大类，也有少量的高腔、昆腔、滩簧、时调等。抄本又分正本和折子两种形式，详见中华人民共和国成立前缙云婺剧史编第四章"剧目叙录"。

图 5-3-3　从缙云民间收集的传统戏抄本，聂付生摄于 2023 年 12 月

[1] 据 2022 年 10 月 24 日杜景秋采访录音整理。

第六章

大演革命现代戏时期（1963—1976年）

1963年1月4日，时任中共中央华东局第一书记兼上海市委书记、上海市市长柯庆施在上海文艺界元旦联欢会上提出"大写十三年"，在文艺界产生巨大的反响。浙江戏剧界没有马上跟进，继续执行贯彻"三并举"[1]戏曲主张。国庆期间，浙江省文化局为"贯彻执行百花齐放、推陈出新方针"，既演"《红岩》《李双双》《夺印》《东风解冻》《战斗的青春》《霓虹灯下的哨兵》《杜鹃山》《枯木逢春》《红色宣传员》等现代戏"，也演"能够起到古为今用的优秀的历史剧和传统剧"如《胭脂》《于谦》《英雄泪》等。[2] 1963年12月12日，毛泽东给《柯庆施同志抓曲艺工作》情况汇报的批示[3]，则彻底改变浙江戏曲的创作和演出现状，传统戏全面停演，转而大演歌颂社会主义、歌颂工农兵先进人物的革命现代戏。自中央文化部门大力提倡大演现代戏以来，缙云县文化局积极发动、组织力量创作现代戏，举办一系列的讲座、培训活动，培养本地有才华的编剧参与此事。1964年1月，华东话剧会演在上海举行，这次会演特别强调现代戏的创作和演出。有这股东风的劲吹，缙云县各婺剧团相继停演传统戏（包括古装戏），转而大演革命现代戏。

[1] "三并举"的剧目方针是1960年6月时任文化部副部长齐燕铭在"现代题材戏曲观摩演出"总结报告中首次提出的，具体表述为：我们要提出现代戏、传统戏、新编历史剧三者并举。即大力发展现代剧目；积极整理、改编和上演优秀的传统剧目；提倡用历史唯物主义观点创作新的历史剧目。

[2]《本省剧坛呈现一片繁荣景象》，《浙江日报》1963年10月4日。

[3] 毛泽东批示："各种艺术形式——戏剧、曲艺、音乐、美术、舞蹈、电影、诗和文学等等，问题不少，……至于戏剧等部门，问题就更大了。社会经济基础已经改变了，为这个基础服务的上层建筑之一的艺术部门，至今还是大问题。这需要从调查研究着手，认真地抓起来。许多共产党人热心提倡封建主义和资本主义的艺术，却不热心提倡社会主义的艺术，岂非咄咄怪事。"（《人民日报》1967年5月28日）

第一节 "文革"前缙云县现代戏的创作和演出

一、缙云县现代戏的创作

中华人民共和国成立以来，缙云县文化主管部门一直强调现代戏创作的重要性，出台了一系列旨在鼓励、繁荣现代戏创作的政策，也采取了很多相应的举措。

（一）繁荣现代戏创作的举措

第一，政府重视。缙云县委、县政府将现代戏的创作视为一项重要的政治任务来对待，在思想上高度重视，并且落实到行动上。1964年，缙云县委书记崔于贤负责抓创作，抽调县文化馆郭仕贤、甘榄怀协同缙云县婺剧团夏桂升、缙云县越剧团宋知菲分头创作《南山不老松》《翠岭春来早》《万紫千红总是春》3部大型现代戏。1965年，丽水地区副专员柳林专门组织郭仕贤、甘榄怀参加《畲庄新歌》《龙头岩》《分配之争》《佛面狼心》等现代戏的创作。

第二，培养人才，举办各种培训班。现代戏创作的人才是现代戏创作的前提和保证，正如1964年12月30日《人民日报》社论《发扬会劳动又会做文艺工作的革命精神》所说："发展社会主义文艺，关键在于建立一支无产阶级的坚强的文艺队伍。这支队伍是由专业文艺工作者和劳动群众业余文艺工作者两种力量组成的，而更重要的是大力发展业余文艺工作者的队伍。"社论强调："发展劳动群众业余的文艺活动，培养和建立一支会劳动又会做文艺工作的业余文艺队伍，这是发展社会主义文艺的一个根本问题，也是社会主义文化革命和文化建设的方向。社会主义文艺主要应该表现工农兵的生活和斗争，劳动群众的业余艺术活动家是劳动人民的一员，是生活和斗争的主人公。他们和广大劳动人民同呼吸，共命运，熟悉群众的希望和要求。他们最能直接地把劳动人民的思想感情表现出来，最能找到为劳动人民所理解和喜闻乐见的艺术形式。"[1]缙云县文化馆为了培养一批能创作现代戏的人才，采取了一系列的有力措施。首先，举办各种各类人员参与的创作辅导班。其次，注意培养后备骨干创作人员。这里有一份创作骨干训练人员名单，为方便理解，笔者将其列为表6-1-1[2]。

表6-1-1 创作骨干训练人员列表

姓　　名	大　队　名	姓　　名	大　队　名
何献贵	舒洪	周希瑶	机械厂

[1] 人民日报出版社编：《人民日报社论选辑，1964年》第6辑，人民日报出版社1965年版，第57页。
[2] 《1965年，本馆有关领导的日记》第058、059张号，载缙云县文化馆，档案号1965年A10-1。

续 表

姓　名	大队名	姓　名	大队名
章真生	双溪口	管叶生	万松
蔡凤时	小章	赵育芬	三里
翁海珠	蟠龙	王堂兴	上王
卢竹坤	好溪	应成生	厚仁
徐瑞平	碧川	楼瑞周、李如海	新建
马兴才	力坑	赵葛法	黄迎祥

除此，还有大量业余作者，如郑子田、黄志唐、楼尚庄、朱益钟、陈春梅、徐则秋、徐富琴、刘堂松、楼献松、李官成、楼美央、陈永明、章梅岳、李肇基、李官汉、章杏珠、潘申富、张柳波、赵岳仙、吕国甫、王云林、王春兰、王仲雄、傅永华、施玉芝、李恭尧等[1]。

第三，通过各种座谈、笔会、评奖等形式提高现代戏的创作质量。列举如下：1964年4月10日至22日，丽水地区举办剧本加工会，缙云派郭仕贤、甘櫰怀参加[2]；1965年1月8日，丽水地区文化局为确保小戏《分配之争》的创作质量，让浙江省文化局的赵毅、邹善莹协助《分配之争》的作者章真生"深入农村体验生活，访问四清积极分子，研究修改提纲"[3]；1964—1965年，丽水地区建立创作组，加工现代戏《龙头岩》《分配之争》《佛面狼心》等剧目[4]；1965年7月1日至14日，缙云县文化局派郭仕贤、甘櫰怀、蒋子明、夏桂升、章真生、何贤贵、王堂兴、李如海、徐瑞平、宋知菲等参加丽水地区创作会议[5]。

（二）现代戏的主题思想

这些举措的结果就是催生了大量的大小现代戏，尽管多数是政治形势的应景之作，缺乏应有的艺术美感，但亦有可观之处。据统计，这时期创作的现代戏主要有《葛竹山头夜明珠》《草籽风波》《嫁妆》《婚事》《分配之争》《龙头岩》《活捉罗根元》《草鞋伯》《翠岭春来早》《镶牙记》《抢晒谷》《一篮番薯藤》《路边新

[1]《1965年，本馆有关领导的日记》第066、067张号，藏缙云县文化馆，档案号1965年A10-1。
[2] 缙云县文化局、缙云县文化馆编：《缙云县群众文化工作大事记（1949—1985）》（内部资料），1987年，第39页。
[3] 缙云县文化局、缙云县文化馆编：《缙云县群众文化工作大事记（1949—1985）》（内部资料），1987年，第41页。
[4] 丽水地区地方志编纂委员会编：《丽水地区志》，浙江人民出版社1993年版，第427页。
[5] 缙云县文化局、缙云县文化馆编：《缙云县群众文化工作大事记（1949—1985）》（内部资料），1987年，第43页。

事》《四十元钱》《全家红》《巧遇》《早晨会》《心事》等[1]。概括起来，这些作品的主题思想主要表现在以下几个方面：

第一，树立集体主义观念，反对自私自利的本位思想。个人主义和集体观念的矛盾是这时期现代戏创作的一个主要内容。《翠岭春来早》又名《降龙记》，由甘樌怀、夏桂升编剧。乱弹，分6场。叙翠岭粮食丰收之后，在劈山引渠的过程中出现的先进与落后两种思想的斗争。支部书记蔡进高瞻远瞩，带领村民劈山引渠；大队长李景生则思想保守，"以为革命到了底，没到山顶想休息"。通过这两种思想的斗争，向人们揭示继续革命的必要性和重要性。《畲庄新歌》，由郭仕贤编剧。声腔不详，共5场。讲述雷大妈将政府批给她盖房的木料全部捐献给集体修建牛栏的故事。与雷大妈思想境界形成对比的是其女婿新松和48岁的农家妇女兰翠葆。新松想用政府批给雷大妈的木料改造既矮又旧的小茅屋，兰翠葆嫌政府批的木材太少偷砍集体树木。性质不同，但二人均缺乏集体观念、崇尚个人主义。《一篮番薯藤》，由章真生编剧，叙爱兰和其母因一篮番薯藤发生的一场小趣事。爱兰将自家的一篮番薯藤给了生产队救急，怕母亲追问，谎称已插于自家的自留地。出乎意料的是，爱兰母不但不领情反而责怪她。爱兰如实相告，才解除这场误会。原来其母在大家的感召下，亦树立了正确的集体主义观念。类似主题的作品还有《路边新事》《龙头岩》《抢晒谷》《草籽风波》《心事》《巧遇》《地边问题》《早晨会》等。

第二，强调意识形态上的阶级意识。1958年后，国家进入"三年困难"时期，国内外政治形势也是风起云涌。1962年起，为了响应党中央的号召，剧作家及时捕捉时事热点，出现了一轮旨在忆苦思甜、坚持正确的政治方向的主题创作热潮。《婚事》（1963年由甘樌怀编剧），叙投机商文贤觊觎春林家古樟欲占为己有事。春林倾慕文贤侄女，却乏订婚彩礼，文贤觉得机会难得，遂贷以一枚戒指，换取春林家的那棵古樟。春林母知之，果断制止，告诉儿子一段借高利贷辛酸往事，春林觉醒。《分配之争》（1965年由章真生编剧，声腔不详），通过叙"四不清"干部李世昌巧立名目给自己多记工分之事，意在批判那些不劳而获的错误思想。《草鞋伯》（1963年由春宋保修编剧，唱徽戏），叙草鞋伯受乡保长阎诗坤欺压愤而入游击队事。草鞋伯大儿大山已被抓丁，阎诗坤又抓其二儿二溪。草鞋伯假意以祖屋抵换，带回二溪。阎诗坤觉得被戏弄，恼恨在心，借故枪杀二溪，进而逼草鞋伯腾房。草鞋伯为逃难，带儿媳、孙儿出走。路途，儿媳又遇害。草鞋伯巧遇大山，得报此仇。该剧的价值就在于描绘草鞋伯的坚韧和阎诗坤的丑陋。《草鞋伯》参加缙云县民间剧团调演，获创作一等奖。这些剧目题材都小，反映的问题却大，主题开掘也深。如《分配之争》中的记工分是计划经济时代分配劳动

[1]《缙云县文化馆1987年·县文化局、文化馆关于编写群众工作大事记成立编写组、征集史料、召开会议的通知及各种统计表格、照片》，藏缙云县文化馆资料室，档案号1987年A2-6。

报酬的一种方式，以此为切入点，可以窥见人们各种思想动态。尽管有小题大做甚至上纲上线之嫌，放在当时的语境之下，却具有"普遍性意义"[1]。

第三，反映在社会主义建设过程中农村发生的新变化。《葛竹山头夜明珠》又名《高山夜明珠》（宅基文宣队创作。小演唱，唱北调），借祖孙（剧中称外公、孙女）两代人的对话反映葛竹山发生的新变化。《丰收不忘共产党》（官店剧团集体创作，缙云县文化馆整理），叙一个老妈妈养鸡成为模范的故事。

这些现代戏在艺术上最大的特点就是散发在剧作中的浓郁的乡土气息。不管题材还是叙事，都是如此。如《一篮番薯藤》中爱兰与其母一段对话，云：

（母上）
母：爱兰，番薯藤呢？
兰：已经插好了。
母：插好了？插在哪里？
兰：你不是叫我插自留地吗？
母：（旁白）真糟糕，慢了一脚。（忽然想到）咦，不对呀，她调皮。（向兰）这样一篮番薯藤，你一个人插得这样快？你不要骗我！
兰：人家帮我插的。
母：谁？
兰：我不告诉你。
母：真的？
兰：假的？
母：哎呀，人家火里，你在水里，还跟我开玩笑！我问你，番薯藤到底插在哪里？
兰：自留地里。
母：（旁白）那么好，事情给她弄坏了。（向兰）爱兰，队里缺藤，你晓得吗？
兰：晓得。
母：我们只顾自留地，不顾集体，对吗？
兰：（乘机教育她）那有什么办法？你叫我插，我不插，你要生气；插了，又说我只顾自留地，不顾集体，叫我怎么办？
母：哎呀，当时我不知道队里缺番薯藤的呀！你拿去插，应该跟我说一声。

爱兰母起先并不愿意将插自留地的番薯藤贡献出去，但在大伙的感召下，她

[1]《1965年，本馆有关领导的日记》第084张号，藏缙云县文化馆，档案号1965年A10-1。

先公后私的观念逐渐形成。因此，就发生了与女儿的一场小误会。剧作者在一种轻松、愉悦的叙事中表达了人物语言的幽默风趣，乡土味很浓。

此外，如"牛吃薄荷，不辨味道"（《婚事》），"我看女大十八变，开春的萝卜变了心"（《一颗红心为集体》），"高山葡萄鲜又鲜，吃在嘴里心里甜；葡萄虽甜甜一时，有党领导甜万年"（《畲族新歌》），这些语言既形象又接地气，都是活跃在农民观众口头中的大白话。

二、缙云县婺剧团现代戏演出

1963 年，浙江婺剧团作曲胡克英调入县婺剧团工作一年，很多现代戏的编曲即出自其手。胡克英（1930—2022），浙江永康人。因痴爱家乡戏曲，1956 年，胡克英从中央歌剧院戏曲团调入浙江婺剧团，主要担任作曲、记谱工作。胡克英歌舞团出身，具有扎实的音乐实践基础和理论功底。他说："我为缙云婺剧团配曲的剧目有：徽戏《血泪荡》《朝阳沟》《朝外货》《东海哨兵》《红心》《红娘》《王二小接闺女》《审椅子》《打铜锣》《智取威虎山》《买表记》《游乡》《玉莲金花》，乱弹《翠岭春来早》，松阳高腔《补锅》。"[1] 这些剧目除《红娘》外，全是现代戏。除此，当时演出的现代戏还有《红灯记》《奇袭白虎团》《杜鹃山》《鸡毛飞上天》《红管家》《刘介梅》《血泪荡》《山花烂漫》《龙头岩》《琼花》《江姐》《红嫂》《夺印》《三月三》《送肥记》《洪湖赤卫队》《椰林怒火》《上任》《赤叶河》《四十元钱》《全家红》《巧遇》《徐双喜》《小保管上任》《抢伞》《风雷渡》《一个早晨》《渡口》等，总数达 40 余种。择其要者分述如下。

（一）《血泪荡》

移植于同名绍剧。叙任腊梅一家因地方恶霸任应福的逼迫的血泪史。任腊梅丈夫有病，在公荡捕了几条鱼，任应福借此霸占任家的两亩良田，先后逼死任腊梅的丈夫王桂堂、儿子王金牛和叔父王三九，还残忍挖去任腊梅的父亲任老爹的双眼。村民奋起反抗，又遭武装镇压。适逢绍兴解放，斗倒恶霸，重见天日。绍剧以曲调高亢激越、粗犷明快为其主要风格，这也是婺剧徽戏的风格。胡苏文饰演腊梅，施玉芝饰演王有财，蔡仕明饰演腊王金牛，刘松龄饰演任应福。

（二）《朝阳沟》

1963 年移植同名豫剧。这是一出生动、活泼、鼓舞人心的好戏。故事围绕着中学毕业生银环到"老山窝"去落户碰到困难引起激烈的斗争展开，揭示知识分子到农村去锻炼、改造的重要性。浙江婺剧团首演，陈金声编曲，唱乱弹。胡克

[1] 聂付生、方佳等著：《浙江婺剧口述史·音乐卷》，浙江人民出版社 2021 年版，第 57 页。

英改为【西皮】【拨子】。沈赛玲饰演银环，邢国韩饰演拴宝，施玉芝饰演银环母，朱文婉饰演拴宝母。演出之后，该剧曾参与现代戏的评奖。评奖小组对《朝阳沟》的演出持肯定态度，认为"演出是好的，是令人满意的"，但在人物塑造、导演、音乐、舞美等方面还存在不少问题，如拴宝的表演"没有体现出一个回乡知识青年的先进思想品质形象"，老支书的"语重情长、关怀体贴、风趣的性格"却因"有时乱用眼神"有"丑化"的倾向[1]。

（三）《朝外货》

移植同名甬剧。剧本未见。乱弹。丁鹏飞饰演老头，潘美燕饰演老妈，卢子春饰演女儿。

（四）《买表记》

未署名[2]，缙云县文化馆翻印。叙贪图虚荣的农村姑娘王紫燕以父亲王福友实验出来的种谷换取投机商王福财手表事。滕洪权饰演卖表者王福财，沈赛玲、郑秋群饰演小姑娘王紫燕。《买表记》是缙云观众最喜欢看的现代戏之一。

（五）《翠岭春来早》

由丽水越剧团尚毅导演。李恭尧饰演蔡进，傅永华饰演李景生，汪爱钏饰演李玉珍，郑秋群饰演李秀君，蔡仕明饰演李志强，吴法善饰演李桂清，滕洪权饰演李富昌，施玉芝饰演富昌嫂，邢国韩饰演李根新。鼓板詹方长，舞美程鑑，舞台监督刘松龄。1964年7月，丽水地区文化局举办专业剧团现代戏会演，缙云县婺剧团演出的《翠岭春来早》获得好评。随后，应邀去省群众艺术馆作汇报演出。时任省长周建人、副省长冯白驹等到场观看。演出结束，周建人、冯白驹上台与参演者合影（见图6-1-1）。刘松龄说："回缙之后，加入浙江省慰问团，慰问解放军。"[3]

（六）《补锅》

湖南花鼓戏剧目。1965年7月参加中南区戏剧观摩大会，后进京汇报演出，声誉鹊起。缙云县婺剧团据此本演出。叙回乡务农的兰英与补锅匠李小聪之间的恋爱。沈赛玲说唱【芦花】，与胡克英说法有别。沈赛玲、吕明秋演刘兰英，邢国

[1]《本馆有关领导的日记》（1964年3月至1964年12月），第004、018、019、020张号，藏缙云县文化馆，档案号1964年A10-3。
[2] 剧本存缙云县文化馆资料室，档案号1963年B1-1-1。据谭均华说，《买表记》是其父亲谭伟和一个业余编剧合作的作品。
[3] 据2023年5月13日刘松龄采访录音整理。

图 6-1-1 浙江省原省长周建人、副省长冯白驹与《翠岭春来早》全体演职人员合影，1964 年摄于杭州，黄爱香提供

韩、楼柳法饰演李小聪，朱文婉饰演刘大娘。

（七）《杜鹃山》

曾昭弘据王树元同名话剧本改编[1]。叙党代表贺湘引导乌豆领导的铁血团走上革命道路的故事。曾昭弘（1934—2021），重庆人。时任浙江越剧二团专职编剧。缙云县婺剧团 1963 年 7 月排练并演出。施玉芝饰演贺湘，傅永华饰演乌豆。黄爱香说，他们两人"配合非常默契"[2]。据黄爱香说，1963 年 9 月，时任浙江省副省长冯白驹在缙云视察工作曾看过缙云县婺剧团演出的《杜鹃山》和《潘杨讼》。

（八）《红灯记》

来源不详，缙云县婺剧团演于 1964 年，唱【西皮】。由学员队和演员队分别演出。演员队的角色分配：黄爱香饰演李玉和，施玉芝饰演李奶奶，郑秋群、柯美美饰演李铁梅，滕洪权饰演鸠山[3]。学员队的角色分配：丁鹏飞、李五云饰演李玉和，吕美华饰演李奶奶，潘美燕、卢子春饰演李铁梅，楼柳法饰演王文举，申德宁饰演鸠山。潘美燕曾详细谈过他们演出《红灯记》时的表演：

[1] 剧本存缙云县文化馆资料室，档案号 1963 年 B1-1-1。
[2][3] 据 2023 年 5 月 15 日黄爱香电话录音整理。

李玉和、李奶奶牺牲了。李铁梅走回房间,觉得空荡荡的。她靠在门面上,内心里既忧伤又失落。这时,鼓板师敲着"答,答,答"的鼓点,然后"答答答"点子加快,铁梅猛然扑到桌子上大哭起来。这时,鼓板师的鼓点都敲到我的心坎上。

李五云很会动脑筋,他饰演的人物都不一样,演一个像一个。他演的李玉和很有气魄,真正将一个革命者的铮铮铁骨的英雄气质给表演出来了。李玉和与李奶奶告别时,他唱的《临行喝妈一碗酒》唱得深情。他刑场上和铁梅的对话,也说得声情并茂。他和铁梅一段对唱。李玉和唱"阶级的情义重于泰山",他唱时的表情好像钻入我的心里,我一下子就进入状态,情感就出来了。这种默契在其他演员那里是找不到的。

吕美华演李奶奶,形象、气质都适合。她在诉说革命家史中的表演,感情十分投入。[1]

《红灯记》在缙云县人民大会堂首演,观众爆满。剧团下乡演出,也是观者如潮。

(九)《智取威虎山》

黄正勤、李桐森等据小说《林海雪原》改编,1958年9月上海京剧院一团首演。1963年再次改编,参加全国现代戏观摩演出大会演出,毛主席看过之后,提出修改意见。1965年3月,章力挥、陶雄等再次修改,形成第三稿。缙云县婺剧团演于1965年,应据第三稿演出。1965年夏,丽水地委文化主管部门委派黄爱香带队,"领着缙云县婺剧团、遂昌婺剧团、缙云越剧团、遂昌越剧团、丽水越剧团、青田越剧团、龙泉越剧团等8个剧团到上海观摩样板戏《芦荡火种》《红灯记》等。前后学习了一个多月。回来后,就开始排演《智取威虎山》《芦荡火种》等"[2]。傅永华饰演杨子荣,吴法善饰演栾平,滕洪权、蔡仕明饰演座山雕。

(十)《芦荡火种》

文牧根据崔左夫回忆录《血染着的姓名——三十六个伤病员斗争纪实》改编,1960年由上海人民沪剧团首演。经汪曾祺改编,1964年3月,北京京剧团公演,"连演30多场,观众达5万多人次"[3]。缙云县婺剧团的同名小徽应据汪本演出。丁鹏飞饰演郭建光,张静花、吕美华饰演阿庆嫂,施玉芝饰演沙奶奶、李五云饰演胡传魁,申德宁饰演刁德一,潘美燕饰演小王。

[1] 据2022年8月19日、9月16日潘美燕采访录音整理。
[2] 聂付生、方佳等著:《浙江婺剧口述史·白面堂卷》,浙江人民出版社2021年版,第213页。
[3] 陆建华著:《汪曾祺与〈沙家浜〉》,山东人民出版社2018年版,第201页。

（十一）《奇袭白虎团》

1955年志愿军京剧团首演，后志愿军京剧团并入山东省京剧团，《奇袭白虎团》亦改编演出，1964年7月参加全国京剧现代戏观摩演出大会，引起轰动。缙云县婺剧团或据此移植。李五云饰演韩大年，申德宁饰演严伟才，汪爱钏饰演崔大娘，张静花饰演崔大嫂，黄爱香、吕美华饰演政委，施玉芝饰参谋长，傅永华饰演伪排长。

（十二）《山花烂漫》

由顾锡东编剧。叙公社化以后浙西某山区小村子花明村党支部副书记叶爱群大公无私维护集体利益之事。花明村第二生产队队长管百泉片面强调民众"吃好点、穿好点、住好点"，却忽视了发展方向，让投机分子管树森有机可乘。管树森又利用管百泉的父亲管井生砍倒叶爱群家已折价归公的银杏树一事，制造"支部副书记家带头砍树"的假象，以此要挟叶爱群达到迁就他投机买卖的目的。叶爱群一心为公，一身正气，不但让管树森的图谋落空，而且赢得群众的好评。金华县婺剧团曾有人据此改编成同名婺剧乱弹。缙云县婺剧团是否移植该本，待考。施玉芝饰演叶爱群，李恭尧饰演管百泉，朱文婉饰演婆婆。

（十三）《琼花》

来源待考。徽戏。由李洪宝导演，张静花、方玉蓉饰演吴琼花，傅永华、丁鹏飞饰演洪常春，吕美华饰演队长，潘美燕饰演卫生员，施德水饰演小庞，申德宁饰演南霸天。

图6-1-2 《琼花》剧照，左起：施德水、丁鹏飞、潘美燕。丁鹏飞提供

（十四）《江姐》

来源待考。施玉芝饰演江姐，傅永华饰演蒲志高，刘松龄饰演沈养斋。

（十五）《洪湖赤卫队》

来源待考。施玉芝饰演韩英，傅永华饰演刘闯。其中《韩英见娘》一折由学员队演出，方玉蓉饰演韩英，施献仁饰演军官。

（十六）《夺印》

取材于1960年9月江苏省委关于号召全体共产党员学习邗江县龙王大队支部

书记贺文杰的通知附件——通讯《老贺到了小耿家》，苏北里下河地区小陈庄生产大队队长陈广清禁不住陈锦仪一伙腐蚀拉拢篡夺大队实际领导权。队里生产落后，大批稻种被窃，社员生活困难，思想波动。公社党委派优秀共产党员何文进进村任党支部书记。陈锦仪对何文进先是拉拢，继而离间他和群众的关系，最后动社员闹事，杀人灭口。何文进经过一番深入细致的调查，终于揭露了陈锦仪一伙的阴谋，夺回了大队的领导权。甘槚怀据同名扬剧改编。唱【拨子】【西皮】。李恭尧饰演何文进，刘松龄饰演陈广清，滕洪权饰演陈锦仪，沈赛玲饰演大队长夫人，郑秋群饰演团支部书记。

（十七）《三月三》

据同名歌剧本改编。改编者不详。叙交通员刘英在杨大良、桂芳夫妻，侦察队长周洪亮的掩护下顺利地将共产党的作战计划密件送到红军驻地的故事。吴宝财叛变，供出刘英，刘英处境危急。为此，周洪亮假借白军马专员的身份住进杨大良、桂芳开的酒店（即刘英的联络点）。当刘英来到酒店，周洪亮即以假冒的身份与搜查的刁连长巧妙周旋。刁连长尽管怀疑刘英，却不敢贸然行事，只好等吴宝财前来辨认。周洪亮暗地里指示大良设法将白军引到密布地雷的黑虎岗。吴到，周用枪暗逼使吴不敢相认。此时，黑虎岗敌人被歼，周等乘乱消灭刁、吴。周、刘奔向闽北大路，杨大良夫妻撤回我军驻地。缙云县婺剧团据此演出。刘松龄饰演刁连长，傅永华饰演周洪亮，丁鹏飞饰演马世杰，蔡仕明和另一位演员饰演国民党哨兵。据说，蔡仕明演的哨兵活灵活现。曾任缙云县文化馆干部的丁小平说："一个哨兵想抽烟，向另一个哨兵索要。这个哨兵很不情愿，心想，仅剩一支烟，你要抽，我抽什么？但又不好不给。他就将那支香烟掰成两截，比较来比较去，最后将稍短的那一截给了对方。蔡仕明饰演给香烟的那个哨兵。我看过好几个剧团演过的《三月三》，缙云县婺剧团的《三月三》演得最好。蔡仕明表演的哨兵尤其精彩，他将哨兵那种想给又不情愿的微妙心理表演得很到位。"[1]

《龙头岩》，1964年参加浙江省现代戏调演，傅永华饰演大队长，施玉芝饰演女青年红兰，获得好评[2]。

除此，缙云县婺剧团还演过《红心》《王小二接闺女》《打铜锣》《游乡》《玉莲金花》《五盆口》《梳妆打扮上北京》《送肥记》《椰林怒火》《上任》《赤叶河》《四十元钱》《全家红》《巧遇》《徐双喜》《小保管上任》《抢伞》《风雷渡》《一个早晨》《渡口》等现代戏。

[1] 据2022年9月19日丁小平采访录音整理。
[2] 郭仕贤：《缙云县戏曲活动的回顾》，载缙云县文化局编印：《缙云县戏曲活动资料汇编》（一）（内部资料），1985年。

三、缙云县民间剧团现代戏的演出

20世纪50年代初期,因为政治形势的需要,缙云县民间剧团就开始演出现代戏。这些现代戏有婺剧、越剧、话剧等,以婺剧为主。

1959年,李福林创作的《一切为了接班人》、徐周文创作的《父女观诗画》参加金华地区文艺尖端剧目会演获得好评。1962年6月1日,栗坑剧团演出了《忆苦思甜》;1962年10月,壶镇民兵剧团演出了《血海深仇》,"很多观众看了都流下了眼泪"[1];五云镇双龙村村民郑宝贵改自同名电影的《白毛女》自演出以来很受村民的欢迎,"一本戏连续在村中演了12年"[2]。

(一)弃传统戏而大演现代戏

1963年6月20日至24日,缙云县文化馆召开全县农村重点业余剧团团长和导演会议,其中一项内容就是推广《夺印》。为了让各剧团团长、导演充分领会《夺印》的表演,特选五云镇剧团作为排练《夺印》的示范剧团。散会之后,"全县有壶镇、前村、榧树根、后弄、官店、蟠龙、三溪、河阳、胡村、丹址、陈家下、溪于、周升塘、章村、宅基等十九个业余剧团上演《夺印》。壶镇民兵剧团在市基首演《夺印》,三四千观众掌声不绝"[3]。我们采访过胡村村的艺人胡裕溪、胡裕轩,他们说:"《夺印》,唱【拨子】【西皮】。胡裕溪饰演何文进,胡海仙饰演胡素芬,胡裕其饰演陈广清,胡法林饰演陈有才,胡献珍饰演陈景宜,胡菊芬饰演大队长夫人,胡文卿饰演团支部书记。"[4]他们还说:"演《夺印》是缙云县文化馆下达的演出任务。为了演出这本戏,村剧团派胡裕溪、王保堂、胡文卿、胡献珍去缙云县文化馆观摩,排好之后,参加舒洪镇现代戏会演。"[5]

现代戏对习惯传统戏的多数演职人员来说,尤其是民间剧团的演职人员,是一个新鲜事物,况且多数剧目都是为政治服务的,所以,不少人对演现代戏有不同程度的抵触心理。因此,加强对现代戏的认识,树立正确的现代戏演出观非常重要。1964年1月,壶镇区召开民间剧团团长会议,大力提倡上演现代戏。厚仁剧团介绍了排演《杨立贝》《夺印》《婚事》的经验[6]。1964年2月24日,缙云县召开第一次全县业余剧团现代戏会演。全县5个区24

[1]《关于62年全县农村业余剧团工作会议的总结报告》,缙云县档案馆藏,档案号j030-001-025-045。
[2] 郑桂文编撰《双龙村志》(内部资料),2014年版,第355页。
[3] 缙云县文化局、缙云县文化馆编:《缙云县群众文化工作大事记(1949—1985)》(内部资料),1987年,第35页。
[4][5] 据2022年11月16日胡村村艺人采访录音整理。
[6] 缙云县文化局、缙云县文化馆编:《缙云县群众文化工作大事记(1949—1985)》(内部资料),1987年,第38页。

个业余剧团 373 名代表参演，共演出 27 个剧目，为期 30 天。碧川剧团演出的《抢晒谷》、厚仁剧团演出的《一家人》、南顿剧团演出的《杨立贝》、雅施剧团演出的《一个早晨》都是这次会演的好评剧目[1]。1964 年 10 月，全县农村俱乐部会演。其中《草籽风波》《分配之争》《葛竹山上的夜明珠》获奖[2]。同年 12 月 12 日至 27 日，丽水地区举行现代戏会演。缙云县演出的剧目是《分配之争》《草籽风波》《葛竹山上的夜明珠》等[3]。1965 年 5 月 20 日，浙江省文化局下发《关于秋季举行全省革命现代戏调演的通知》。缙云县文教局要求各剧团和县文化馆一起具体研究，落实措施，在 6 月上旬确定演出剧目。据文献记载，这一年演出的现代婺剧小戏有《一篮番薯藤》《龙头岩》《四十元钱》《全家红》《镶牙记》《巧遇》《路边新事》《走在大路上》《早晨会》等，除此，演出移植小戏《收租院》《不忘阶级苦》等。同年 12 月，参加丽水地区农村俱乐部业余文艺、专业剧团革命现代戏观摩演出的有《四十元钱》《全家红》《巧遇》《让猪记》《你又错了》《丹枫岭上》[4]，其中《四十元钱》《全家红》《巧遇》为婺剧。

（二）现代戏会演更新了传统观念

正如《全县农村业余剧团现代戏会演的开幕词》所言："如果在舞台上不演现代戏，社会主义的东西少了，资本主义和封建主义的东西就一定多了；革命人民的英雄形象少了，公子哥儿、少爷小姐、才子佳人、帝王将相的形象就多了；无产阶级和劳动人民的英雄气概少了，资产阶级、小资产阶级和封建阶级的不健康情调就多了。这些散布资产阶级、封建阶级生活情调的东西多起来，必然对人们社会主义思想的树立起着消极的腐蚀的作用，必然对社会主义经济基础的巩固和发展起着阻碍、破坏的作用。"[5] 通过这些会演，缙云的文艺工作者（包括部分民间艺人）态度为之大变。从消极应付到积极参与，以至"有的剧团新办行头，新学老戏，还未上演过，也停止不演了。不演老的，演新的，学了不少配合中心的节目"[6]。缙云县的文化主管部门因此顺利达到了三个目的：一是明确了农村业余剧团的政治方向，二是为大力提倡、推广现代戏的创作和演出注入了动力，三是交流了现代戏创作和演出的经验。有人说："上次学

[1] 缙云县文化局、缙云县文化馆编：《缙云县群众文化工作大事记（1949—1985）》（内部资料），1987 年，第 38—39 页。
[2][3] 缙云县文化局、缙云县文化馆编：《缙云县群众文化工作大事记（1949—1985）》（内部资料），1987 年，第 40 页。
[4] 缙云县文化局、缙云县文化馆编：《缙云县群众文化工作大事记（1949—1985）》（内部资料），1987 年，第 45 页。
[5] 缙云县档案馆藏，档案号 j030-001-028-001。
[6] 人民日报出版社编《人民日报社论选辑，1964 年》第 6 辑，人民日报出版社 1965 年版，第 57 页。

乌兰牧骑，思想不通，认为他们是国营，下得去，演出来有人看。我们要卖票，能有人看吗？因此，替乌兰牧骑找了很多优点，替自己找了很多缺点。"[1]这就是这些会演产生的实际效果。

第二节 "文革"时期缙云县现代戏的创作和演出

1966年11月25日，缙云县革委会撤销县婺剧团、县越剧团建制，成立缙云县红卫文工团[2]，由宋月仙负责。1970年1月1日，缙云县红卫文工团改为缙云县毛泽东思想文艺宣传队，简称县文宣队[3]，由赵子初、宋晓光负责。继而，缙云县各村镇的农村婺剧团均改名为文宣队。

一、普及样板戏

1970年7月15日《人民日报》发表短评《做好普及革命样板戏的工作》，该短评发表不久，缙云县革委会即下发《关于召开群众文化战线活学活用毛泽东思想讲用会暨革命文艺交流演出的通知》。1970年10月，学习样板戏活动全面展开，缙云县文宣队召集农村、厂矿业余戏剧骨干数百人，分角色学习、辅导京剧、婺剧《红灯记》中"痛说革命家史"、《智取威虎山》中"深山问苦"等段落的表演。[4]

样板戏迅速在全县范围内普及，有条件的文宣队积极准备，或外请导演，或自排，少则一种，多达五六种，演出水平良莠不齐。我们调查过的乡镇，每个村剧团几乎都有演出样板戏的历史。现对几个有代表性的村文宣队演出的样板戏情况进行梳理，见表6-2-1。

村剧团的排演采用的一般是两种形式：一是照样板戏拷贝，一是聘请资深的老演员。三溪乡后吴村艺人说，他们是看完电影样板戏后照葫芦画瓢。

在娱乐极为贫乏的时代，样板戏是村民唯一能欣赏到的艺术，如果村文宣队演出样板戏，现场必定人山人海。1970年，壶镇举办样板戏调演，8个公社参演。壶镇文宣队的《红灯记》选场、高潮大队的《智取威虎山》选场获奖[5]。

[1] 人民日报出版社编《人民日报社论选辑，1964年》第6辑，人民日报出版社1965年版，第57页。
[2][3]《缙云县戏曲工作大事年表》，载缙云县文化局编印：《缙云县戏曲活动资料汇编》（一）（内部资料），1985年。
[4] 缙云县文化局、缙云县文化馆编：《缙云县群众文化工作大事记（1949—1985）》（内部资料），1987年，第57页。
[5]《壶镇区群文史》，载《各区乡文化站群文工作大事记材料》，缙云县文化馆资料室藏，档案号1987年A2-10-15。

表6-2-1 代表性村文宣队演出样板戏情况表

文宣队名	剧目名	剧种	编曲	角色扮演	乐队	导演	备注
胪膛村	《红灯记》	徽戏	不详	钱仲荣饰演李玉和，田桂婉饰演李铁梅，钟国荣饰演李奶奶，蒋振亮饰演鸠山		李五云、丁鹏飞	
	《沙家浜》	徽戏	不详	田其任饰演郭建光，田文莺饰演阿庆嫂，田秀华饰演沙奶奶，田大中饰演刁德一	不详	不详[1]	
	《杜鹃山》	徽戏	不详	杨晓风饰演柯湘，蒋振亮饰演雷刚，杨国富饰演温启久		不详	
	《红灯记》	不详	不详	李先彬饰演李玉和，张凤玲饰演李铁梅，陈德珠饰演李奶奶，张岳松饰演鸠山，张顺星饰演磨刀师傅，李汝阳饰演联络员，张礼善饰演李连举			
石臼坑村	《智取威虎山》	不详	不详	周星文饰演杨子荣，李先彬饰演少剑波，张岳松饰演座山雕，杨勇奇饰演李勇奇，李兰贞饰演小常宝，陈德珠饰演阿庆嫂，张明庄饰演栾平	不详	朱益钟	
	《沙家浜》第四场《智斗》	不详	不详	胡开胜饰演胡传魁，陈德珠饰演阿庆嫂，李先彬饰演刁德一			
官店村	《智取威虎山》	大徽	不详	杨文枝饰演杨子荣，杨春光饰演李勇奇，杨岔俭饰演少剑波，杨喜恭饰演座山雕，杨三群饰演小常宝，朱美云饰演李母，章子寿饰演栾平	不详	傅永华、蔡仕明、杜宝云	

[1] 田文莺说，当时聘请了一个永康人教戏，但名字忘记了。

续表

文宣队名	剧目名	剧种	编曲	角色扮演	乐队	导演	备注
官店村	《沙家浜》	小徽	不详	丁慧君饰演阿庆嫂，杨寿菊饰演沙奶奶，杨喜恭饰演胡传魁，杨文枝饰演刁德一，杨喜俭饰演郭建光	不详	傅永华、蔡仕明、杜宝云	
	《红灯记》	不详	不详	不详			
	《智取威虎山》	不详	不详	王振山饰演杨子荣，王振未饰演少剑波，王章法饰演李勇奇、王云康饰演八大金刚之一，王秋芳饰演座山雕，王东生饰演栾平			
上王村	《红灯记》	不详	不详	不详	不详	不详	
	《沙家浜》	不详	不详	丁旭宽饰演胡传魁，陈作福饰演刁德一			
	《海港》	不详	不详	陈启芬饰演方海珍			
	《智取威虎山》	拨子	楼敦传等	韩蜀缙饰演杨子荣，虞福洲饰演少剑波，陶献华饰演座山雕，陈正方饰演李勇奇，施丽芬饰演小常宝		韩蜀缙	
雅施村	《红灯记》	徽戏	楼敦传等	韩蜀缙饰演李玉和，施丽华饰演李奶奶，潘莲英饰演李铁梅，陶永坚饰演鸠山	施拱松（鼓板），虞福章（双响），陶永强（副吹），应伯正（二胡），陶梧明（主胡），韩蜀缙（主胡）等	李洪宝、楼柳法、郑秋群等	依照浙江婺剧团的表演
	《杜鹃山》	乱弹	楼敦传等	章美华饰演柯湘，韩蜀缙饰演雷刚，施丽华饰演杜妈妈，陶永坚饰演毒蛇胆，施满兴饰演石坚			
	《沙家浜》	京剧	不详	施满兴饰演郭建光，施丽芬饰演沙奶奶，潘莲英饰演阿庆嫂，陶永坚饰演刁德一，施永宝饰演胡传魁		不详	

续表

文宣队名	剧目名	剧种	编曲	角色扮演	乐队	导演	备注
川石村	《红灯记》	徽戏	不详	陈启芬饰演李奶奶，陈作福饰演李玉和，施雪英饰演李铁梅	不详	不详	
	《沙家浜》	徽戏	不详	丁旭宽饰演胡传魁，陈作福饰演刁德一			
	《海港》	不详	不详	陈启芬饰演方海珍			
	《红灯记》	徽戏	不详	虞爱群饰演铁梅，胡文卿饰演李奶奶，王保堂饰演李玉和，胡思楷饰演鸠山，胡文又饰演王连举	不详	不详	
胡村村	《智取威虎山》	不详	不详	王保堂饰演杨子荣，胡文卿饰演少剑波，虞爱群饰演高波，陈菊芬饰演小常宝，胡文又饰演栾平，胡景土饰演座山雕	不详	不详	
	《奇袭白虎团》	不详	不详	王保堂饰演严伟才，胡文卿饰演崔大嫂			
蟠龙村	《沙家浜》	京剧	不详	叶明饰演郭建光，叶小燕饰演阿庆嫂，周立光饰演刁德一，周子焦饰演胡司令	不详	不详	
姓王村	《红灯记》	不详	不详	王顺宅饰演李玉和，王碧云饰演李奶奶，李簪群饰演李铁梅，李松演王连举，王汝仁饰演鸠山，李松贤饰演磨刀师傅	不详	不详	
	《智取威虎山》	不详	不详	李明佳饰演杨子荣，李松贤饰演少剑波，朱松饰演李勇奇，王碧云饰演小常宝，郑伟平饰演白茹，王贵饰演栾平			

续表

文宣队名	剧目名	剧种	编曲	角色扮演	乐队	导演	备注
碧川村	《红灯记》	不详	不详	刘杏云饰演李铁梅，蔡法屯饰演李奶奶，徐乘龙饰演李玉和，陈汝松饰演王连举，陈子章饰演鸠山	不详	徐乘龙	
	《智取威虎山》	不详	不详	徐乘龙饰演杨子荣，徐耀文饰演座山雕			
	《沙家浜》	不详	不详	徐蔡娥饰演阿庆嫂，陈汝松饰演胡传魁，陈耀珠饰演沙奶奶，未林彻饰演刘副官			
古塘下村	《红灯记》	徽戏	不详	林起宏饰演李玉和，林正华饰演李奶奶，林雄修饰演王连举，林爱勤饰演磨刀人，林抱坚饰演鸠山	林再福（正吹），林抱训（副吹），林云耀（副吹），林植松（锣铰），林夏法（副吹），林孟暗（小锣）	傅永华，杨宝兴	
	《智取威虎山》	乱弹	不详	林起宏饰演杨子荣，林抱坚饰演座山雕，林正华饰演部剑波，林有山饰演小常宝，林爱勤饰演李勇奇			
	《杜鹃山》	徽戏	不详	林爱云饰演阿湘，林成奎饰演雷刚			
	《红灯记》	大徽	不详	梅巧万饰演李玉和，梅丽玉饰演李奶奶，梅丽凤饰演李铁梅，梅官忠饰演鸠山		林挺瑰，李洪宝	
梅宅村	《智取威虎山》	不详	不详	梅土良饰演小剑波，梅丽玉饰演杨子荣，梅丽庭饰演李勇奇，梅月光饰演座山雕，梅巧万饰演小常宝，梅季纳饰演荣平	麻唐苓（正吹），梅培根（二胡），梅土良（主吹），梅陈亮（鼓板），梅字桑（小锣），梅文豪（二胡），梅文俊（三胡）	梅子仙	

二、缙云县文宣队的样板戏

缙云县文宣队演出的样板戏始于1971年,前后共完成《红灯记》《智取威虎山》《杜鹃山》《平原作战》4本样板戏的演出。

(一)《红灯记》

《红灯记》是缙云县文宣队演出的第一本样板戏,剧本、唱腔、表演和舞美等全移植于浙江婺剧团。角色安排:丁鹏飞、李五云饰演李玉和,滕洪权饰演鸠山,张静花、胡小敏、杨美意饰演李铁梅,李洪宝饰演磨刀师傅,施玉芝、吕慧梅饰演李奶奶,邢国韩饰演王连举。首演于缙云剧院,随后前往丽水地区剧院演出,连演20多场。下乡演出情况不详。

图 6-2-1 《红灯记》剧照,左起:丁鹏飞、张静花、施玉芝。丁鹏飞提供

图 6-2-2 《红灯记》剧照,左为丁鹏飞,右为施德水,丁鹏飞提供

(二)《智取威虎山》

《智取威虎山》,唱京剧。角色安排是:李五云、王文汉饰演杨子荣,丁鹏飞饰演少剑波,陈韵芳、胡小敏饰演小常宝,蔡仕民饰演座山雕,楼柳法饰演李勇奇,滕洪权饰演栾平。

(三)《杜鹃山》

《杜鹃山》,唱乱弹。角色安排:杨美意饰演柯湘,楼柳法饰演雷刚,丁鹏飞、王文汉饰演李石坚,汪爱钏饰演杜妈妈,角色安排:李五云饰演田大江,滕洪权饰演温其久。

（四）《平原作战》

《平原作战》，唱徽戏。角色安排：李五云饰演赵勇刚，汪爱钏饰演张大娘，张静花饰演小英，施玉芝饰演小英娘，朱圣华饰演村长。

这些样板戏的导演由李洪宝担任，舞美是程鑑、葛华平，编曲是赵志龙。程鑑因为是画家出身，他画出来的布景与原版样板戏的几乎一模一样。乐队有林挺槐（鼓板）、陈金木（主胡）、杨宝兴（吉子、二胡、唢呐）、麻献扬（唢呐、二胡）、应伯正（唢呐、二胡）、严卫华（二胡、黑管）、徐金法（锣钹）、陈伟林（琵琶）、詹方长（小锣）、赵志龙（三样）、陶岳富（大胡琴、大提）等。

据载，"《红灯记》唱、做、念、打、乐队、灯光、舞美都很棒，地区样板戏调演，领导、观众评论全地区演出最佳"。《智取威虎山》因为演出质量好，1973年被选为"省拥军慰问团慰问演出剧目"[1]。

三、缙云县现代戏的创作与演出

（一）创作现代小戏

1969年起，缙云县各文宣队响应上级有关部门的号召，在创作现代小戏方面鼓足干劲，力争好的成绩。城北雅施文宣队演出的《两袋公粮》无疑是开风气之举。《两袋公粮》（雅施文宣队集体创作，陶永坚执笔）[2]，叙永坚和其孙女小红追赶送粮车调换装错的两袋公粮的故事。李洪保任导演，韩蜀缙、潘莲英、施丽芬、施满兴、陈正方、施明清、施炳泉等人演出，参加1969年丽水地区会演，获创作、演出一等奖。《两袋公粮》的意义就在于，让"沉寂已久的农村戏剧舞台重响锣鼓"[3]。"接着，新建区的《雷雨之夜》《登高望远》以敢写矛盾冲突著称，大胆塑造转变人物、反面人物，与所谓'中间人物论'唱反调，为克服'创作危险论'作出了榜样，从而打开了整个新建区和全县的业余戏曲创作活动局面"[4]。《雷雨之夜》由赵志龙编剧，《登高望远》的编剧情况不详。从此，现代戏的创作源源不断，在社会上产生了一定的影响。据统计，这时期的现代戏有《夜上狮子岭》《春耕时节》《学医》《一根畚箕夹》《排练开始》《一对红》《医疗战旗》《一根炮钎》《十五斤谷》《雷雨之夜》《喜事新风》《母亲的心事》《石磨风云》《松亭会》《抢早红》《道路》《高山小松》《高山朝阳》《护瓜》《送女下山》《喜鹊窝的秘密》《山村

[1]《县婺剧团有名演员简介、照片》，存缙云县文化局档案室，档案号32。
[2]《1969年剧本〈活报剧〉〈两袋公粮〉》，缙云县文化馆资料室藏，档案号1969年B1-2-2。
[3] 缙云县文化局、缙云县文化馆编：《缙云县群众文化工作大事记（1949—1985）》（内部资料），第54页。
[4] 郭仕贤：《缙云县戏曲活动的回顾》，载缙云县文化局编印：《缙云县戏曲活动资料汇编》（一）（内部资料），1985年。

小店》《工地风波》《女队长》《山乡红小兵》等[1]，其中《石磨风云》据同名小说改编，由红旗公社小周大队文宣队、上王大队文宣队演出。

这些作品几乎都是当时意识形态的图解、政治形势的宣传。《道路》（雅施业余文宣队编剧），叙围绕购买拖拉机发生的一场路线之争。《高山朝阳》（碧川中学教师徐文龙编剧），叙回乡务农的大学生方朝华坚持政治挂帅的正确路线的故事；《山村盛开大寨花》（夏家畈中学编剧，徽戏），叙某山寨在学大寨精神过程中发生的路线斗争；《喜事新风》（又名《办嫁妆》，1972年由新建区业余创作组集体创作，朱一清执笔，后又经县文宣队修改）[2]，叙述大伯、大娘为女儿卫英办嫁妆产生的矛盾。大娘想讲排场、摆阔气，逼大伯为女儿置办豪华嫁妆，大伯则巧妙应对，他给的嫁妆是毛选、锄头、良种猪，鼓励女儿扎根农村，建设好自己的家乡。新建业余文宣队首演，主演朱益钟。缙云县文宣队以该剧参加丽水地区调演，"全县推广，成为数十个农村剧团的保留节目"[3]。《抢早红》（周德飞编剧），叙在洪大伯、红梅、旭红、旭升争相为春耕生产奔忙的故事。《春燕》（又名《秧苗正绿》，1974年由壶镇吕普来编剧），叙陈春燕、李小芸智擒盗玉米的地主陈财的故事。《雁溪风雷》（原名《雁峰红旗》，系缙云县文宣队创作组"深入本县的长

图6-2-3 《雁溪风雷》剧照，缙云县文化馆提供

[1]《县文化局、文化馆关于编写群众工作大事记成立编写组、征集史料、召开会议的通知及各种统计表格、照片》，缙云县文化馆资料室藏，档案号1987年A2-6。
[2]《业余创作演唱资料》，缙云县文化馆资料室藏，档案号1972年B8-4-15。
[3] 郭仕贤：《喜事新风》，载缙云县文化馆编印《缙云县戏曲活动资料汇编》（一）（内部资料），1987年。

峰、三湾、黄龙寺等溪滩改田现场蹲点体验生活,由赵志龙执笔,历时三个月写成")[1]。叙高雁溪大队支书红雁与破坏公物的张九之间的斗争。很明显,这是一部政治色彩浓郁的政治形势宣传戏。在当时具有明显的导向作用,也有一定的鼓动力。该剧由赵志龙编曲,李洪宝导演,施玉芝饰演支部书记红雁,丁鹏飞饰演大队长育新,李五云饰演老干部,滕洪权饰演张九。舞美是谢银松、葛华平。1971年9月间,《雁峰红旗》参加丽水地区现代戏调演,得到省文化局负责人的肯定。1972年1月,

图6-2-4 《雁溪风雷》剧照,丁鹏飞饰演大队长育新,丁鹏飞提供

《雁峰红旗》参加浙江省文艺调演并获得好评,其演出曾被电视实况转播。赵志龙也因此受邀参加浙江省创作人员经验交流会。1972年,缙云县文化馆甘櫍怀修改,改名《雁溪风雷》。《雁溪风雷》参加该年浙江省文艺创作调演,获得好评。《狮子湾》(1976年6月由缙云县文宣队创作,赵志龙执笔),共8场,即《丰收之后》《初上狮子岭》《工地风波》《坚定不移》《百折不回》《深夜分析》《坝上风雷》《黎明擒敌》。

除此,还有移植的现代戏《半篮花生》《一箩谷》《东海小哨兵》等。《半篮花生》(由原浙江婺剧团编剧方元、洪波据杭州标准件厂业余文艺战士创作的话剧《山村开遍哲学花》改编,唱乱弹),该剧围绕小学生晓华所拣半篮花生是否交公产生的矛盾而作哲学上的阐释。浙江婺剧团首演,引起轰动。扮演晓华娘的邵小春说:"《半篮花生》参加过地区和省调演,在杭州饭店招待过24个国家的大使,轰动一时。全省剧团都向我们学习,省文化厅还安排我们到杭州给各个剧团做辅导。"[2]郑秋群、杨美意饰演晓华,施德水饰演东升,施玉芝饰演母亲,丁鹏飞饰演父亲,其他不详。《一箩谷》,由洪波编剧,唱高腔。编曲马勉之说:"我吸收了当时样板戏的创作手法,有全剧的主题音乐,又有每个人物的主题唱腔曲调,唱腔出新又不脱离高腔的音调,保留了高腔节奏和帮唱等特色。同时,在音乐伴奏中,学用京剧样板戏的多声部的写作方法,增强乐队伴奏音乐的质感和色彩感。"[3]吕妙婉饰演村支部书记,朱圣华饰演大队长,蒋素英饰演共青团员。《东

[1]《丽水地区戏曲志》编辑委员会编:《丽水地区戏曲志》(内部资料),1994年,第62页。
[2] 聂付生、方佳等著:《浙江婺剧口述史·旦堂卷》,浙江人民出版社2021年版,第246—247页。
[3] 聂付生、方佳等著:《浙江婺剧口述史·音乐卷》,浙江人民出版社2021年版,第409页。

图 6-2-5 《半篮花生》剧照,丁鹏飞提供
左起:丁鹏飞、郑秋群、施玉芝、施德水

海小哨兵》(移植同名瓯剧),叙小红、小龙姐弟俩智擒3个化装成解放军的特务的故事。张静花、杨美意饰演小红,吕耀强饰演小龙。

这些现代戏题材小,挖掘却深,"紧跟形势、配合中心、就地取材、生活气息很浓"就是这些作品的特点。在那个特定的政治语境之下,确实在各领域产生了小戏"大作用"的政治影响。

(二)县级(包括县级)以上的调演记录[1]

1970年1月17日至19日,缙云县举办全县文艺会演。新建区演出的《排演开始》《一对红》《医疗战旗》《十五斤谷》《携手前进》《一根炮钎》《雷雨之夜》获好评。

1971年8月24日至26日,缙云县举行全县文艺创作会演,演出《一根畚箕夹》《管鸡》《一条标语》《雁峰红旗》等。同年9月,《一根畚箕夹》《管鸡》《一条标语》《雁峰红旗》又参加丽水地区文艺会演。

1972年1月,缙云县文宣队《雁溪风雷》参加浙江省文艺调演,获得好评。

1972年5月,《喜事新风》《狮子岭》《抢早红》在丽水地区学习《延安文艺座谈会上的讲话》心得交流会上演出。

[1] 参见缙云县文化局、缙云县文化馆编:《缙云县群众文化工作大事记(1949—1985)》《缙云县戏曲工作大事年表》(缙云县文化局编印:《缙云县戏曲活动资料汇编》(一)(内部资料),1985年)。

1972年6月19日至24日，缙云县文宣队的《喜事新风》《狮子岭》参加丽水地区文艺创作节目调演大会。

1972年6月，丽水地区文艺调演在丽水举行，缙云县文宣队演出《喜事新风》《夜上狮子岭》。

1973年3月27日至30日，《女队长》《喜事》《抢早红》《松亭会》等参加全县文艺调演。《松亭会》，唱乱弹，编剧陶永坚。叙春梅说服母亲落实计划生育的事。春梅签名节育，其母不同意，又劝不通春梅，寄希望于儿子松亭，松亭劝之以理，做通了母亲的工作。

1973年5月20日至26日，丽水地区文艺创作节目调演在丽水举行，《喜事新风》《女队长》等参演。

1973年10月，《女队长》参加浙江省文艺调演。

1973年11月24日，丽水地区代表队在新中国剧场参加浙江省调演，剧目有《女队长》《夜闯龙潭》等。

1974年1月，缙云县红卫文工团参加浙江省拥军慰问团演出，演出地有丽水、龙泉、云和、景宁、青田、松阳、遂昌等9个县，演出剧目有《智取威虎山》《红灯记》《杜鹃山》《东海小哨兵》《三月三》等。

1974年11月28日至12月6日，丽水地区举办文艺创作节目调演暨群众文

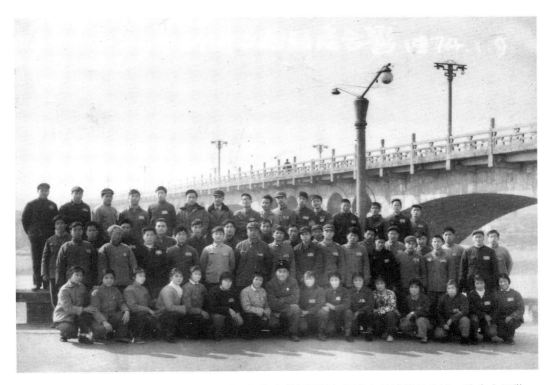

图6-2-6　1974年1月9日，丽水地区新年春节拥军慰问团龙泉县演出的合影，陈金木提供

化工作会议，缙云县文宣队的《小柳湾》、业余文宣队的《女队长》《春燕》《松亭会》参演。

1975年3月23日至25日，丽水地区群众文化工作会议在缙云县新碧公社碧川大队召开，每晚由5个文宣队分头演出《智取威虎山》选场、《红灯记》选场、《半篮花生》《迎铁牛》《东海小哨兵》等。

1975年，《高山小松》参加丽水地区文艺调演并获一等奖。

1975年5月1日，《送货路上》参加丽水地区工人文艺调演并获好评。

1976年6月9日至12日，丽水地区举办现代戏调演，《雁溪风雷》参演。

第七章

传统戏恢复时期（1977—1985年）

1978年6月4日，在浙江戏剧史上是个里程碑式的日子。浙江省文化局正式发文，宣布《于谦》等37个剧目为浙江省第一批恢复上演的剧目。从此，浙江戏剧进入全面恢复时期，其中传统剧目的恢复演出又是衡量戏曲发展步入正轨的一个标杆。于是，具有强大的生命力的传统戏（包括古装剧）逐渐回归人们的视野，缙云婺剧也逐渐恢复原先的繁荣。

第一节 缙云县婺剧团的再生

1977年，缙云县婺剧团恢复建制。丁鹏飞担任第一任团长。其时，前台演员有吴法善、施玉芝、施德水、邢国韩、刘松龄、郑秋群、李五云、李洪宝、张静花、楼柳法、胡晓敏、楼松权、吕荣华、周子勤、杨美意、吕耀强、吕耀政、陈韵芳、吕妙婉、蒋素英、赵云瑞、陈新法、王文汉、李纳坚、吕惠梅、施福土、朱圣华、李慧芬、李汉芬等，后台有麻献扬、杨宝兴、林挺槐、余金法、陶岳富、陈金木、葛华平、应伯正、陈卫林、严卫华、蔡苹飞等。随着国家对传统戏曲演出的逐步解禁，缙云县婺剧团一恢复建制，即着手恢复传统戏的演出，缓解缙云观众积压已久的看戏欲望。

一、恢复传统戏的演出

（一）清装戏《小刀会》《孙悟空三打白骨精》等演出

所谓清装戏，就是反映清代题材、表演时穿戴清代服饰的戏。清装戏既像传统戏又不是传统戏，在传统戏还视为禁区的语境之下，除了规避文化主管部门的层层监管之外，还能唤起观众对传统戏的记忆。因此，在传统戏尚未恢复之前，

很多剧团都不约而同选择演出清装戏，缙云县婺剧团自然也不例外。

缙云县婺剧团演出的清装戏直接移植于建德婺剧团演出的《小刀会》。

1976年末，建德婺剧团恢复建制。为了吸引观众，建德婺剧团选择锡剧清装戏《小刀会》作为开门之戏。《小刀会》叙写1853年到1855年上海小刀会各路人马推刘丽川为统帅夺取上海县城的故事。始为舞剧，后改为锡剧。建德婺剧团又据锡剧改编，分7场，即《起义》《胜利》《闹馆》《夜袭》《求援》《突围》《前进》。李守岳饰演刘丽川，叶芸辉饰演周秀英，许朝榜饰演潘启祥。原建德婺剧团老生项金芳说："这时候，群众有恢复婺剧团的强烈愿望，方长才拟了个撤销工农学校文艺八连、恢复婺剧团的方案，提交给县委。县委下文，任命方长才为团长、我为副团长。这样，建德婺剧团恢复了。恢复之后，我们就排练了《小刀会》。排好后，就到杭州演出。前后演了三个地方，100多场。最后一个地方是新中国剧院。正好浙江越剧团在胜利剧院演，演的也是《小刀会》，演员是艺校的越剧班的学员。相比之下，我们的演出文武兼长。"[1]另据原建德婺剧团小生许朝榜说，《小刀会》"演遍了杭州的街道、工厂"[2]。

《小刀会》演出的成功，自然在婺剧界引起反响。缙云县婺剧团得到这一信息，率先派人前往建德婺剧团学习。返回缙云后，即组织力量排练。丁鹏飞饰演刘丽川，张静花饰演周秀英，李五云饰演潘启祥，楼柳法、李洪宝饰演胡道台，刘松龄饰演英国领事，吕荣华饰演法国领事，吕耀政饰演美国领事，滕洪权饰演神父，李

图7-1-1 《小刀会》剧照，丁鹏飞饰演刘丽川，缙云县文化局提供

图7-1-2 《小刀会》剧照，张静花饰演周秀英，缙云县文化局提供

[1] 聂付生、方佳等著：《浙江婺剧口述史·白面堂卷》，浙江人民出版社2021年版，第410页。
[2] 聂付生、方佳等著：《浙江婺剧口述史·编导卷》，浙江人民出版社2021年版，第294页。

汉芬饰演小凤，鼓板林挺槐，主胡陈金木，吉子、二胡麻献扬，三样杨宝兴，大提葛华平，唢呐应伯正、陶岳富，琵琶陈慧林。导演李洪宝，布景葛华平，服装楼柳法，道具设计施德水。

1977年4月30日，《小刀会》在缙云剧院首演并获得巨大成功，连演5场，场场爆满。然后，移师丽水地区人民大会堂，连演14场。返回缙云剧院，又演了7场。从1977年8月30日起，下乡巡回演出，起点壶镇，然后依次是左库、杨村、西施、沈宅、后吴、仙居横溪、陈庄、岱石、梅宅、黄店。当年11月1日，又在缙云剧院演出一场，《小刀会》的演出才暂时告一段落。[1]

图7-1-3 《小刀会》"斗杀"剧照，楼松权饰演义军，赵云瑞饰演清兵，缙云县文化局提供

1977年10月29日，开始排练《孙悟空三打白骨精》（以下简称《三打》）。导演李洪宝，分两组演出。楼松权说："我们打听到兰溪婺剧团演出《三打》，我们前去观摩，主要学习《三打》的舞台调度。回来后，开始排《三打》。我和李洪宝饰演孙悟空、滕洪权、施德水饰演猪八戒，李五云、李纳坚饰演沙和尚，丁鹏飞、吕荣华饰演唐僧，郑秋群、朱彩琴饰演白骨精。妖精和小猴子主要由69届学员出演。69届学员赵云瑞饰演爬山虎。尽管向兰溪婺剧团学习，剧本仍旧是绍剧本，表演、布景、戏服也是绍剧的。60年代初期在金华看过六龄童演出的《三打》，所以，自兰溪回来后，我们用了很短的时间排好了《三打》。"[2]

身为导演的李洪宝对自己塑造的孙悟空要求很高，"做、念、打、翻难度大，戏的分量重。要有魄力、激情，但他都胜任了，演得非常成功"[3]，"丁鹏飞表演稳重，郑秋群扮装漂亮且嗓子好，施德水人很滑稽，都能很好地将《三打》中几个人物的内在精神表现出来"[4]。

1977年11月17日《三打》在缙云剧院首演即火爆县城。刘松龄说："《三打》一公演，比《小刀会》还要火爆。"缙云剧院连演8场，场场爆满。然后，携

[1]《缙云县婺剧团剧目演出情况表》，存缙云县文化局，案卷号1989年案卷号33。以下缙云县婺剧团的演出信息出此者，均省略。
[2] 据2023年5月14日楼松权采访录音整理。
[3]《县婺剧团有名演员简介、照片》，存缙云县文化局档案室，档案号32。
[4] 据2023年5月13日刘松龄采访录音整理。

带《小刀会》《三打》巡演全县各村落，颇受民众的欢迎。鉴于这种情况，缙云县婺剧团决定出县巡演。巡演路线和时间安排如下：

1978年4月4日至4月24日，在仙居横溪演出；25日，转场至三门演出；4月26日至5月4日，在三门剧院演出；5月6日至5月15日，在临海剧院演出；5月16日，转场至温岭新河；5月17日，在新河剧院演出；5月28日至6月2日，在箬横演出；6月3日，转场至乐清；6月4日至6月10日，在乐清剧院演出；6月11日，转场至青田；6月12日至6月19日，在青田剧院演出；6月20日，返回缙云。前后历时近3个月。据统计，1977—1978年一年时间，《三打》共上演148余场，好评如潮。观众说："看《三打》电影，还是喜欢看你们的戏。你们演员年轻，阵容整齐，个个很棒。"[1]

（二）复排《断桥》《对课》等小戏

1978年8月至9月，缙云县婺剧团复排《断桥》《对课》《光普卖酒》《僧尼会》4本小戏。朱彩琴饰演白素贞，陈韵芳饰演小青，丁鹏飞饰演许仙，郑秋群饰演白牡丹，邢国韩、周子勤饰演吕洞宾，徐赛娥、李汉芬饰演书童，陈新法饰演焦光普，张静花饰演杨八姐，吕妙婉饰演小尼姑，施德水饰演小和尚。这4本小戏属于婺剧传统戏，在缙云剧院连演11场，然后，依次演出于舒洪、壶镇、左库、西岩头、竹余、葛湖、双港桥、鱼川、陈宕、雪峰等地。至当年10月20日回县城止，共演出了21场。

1978年11月，缙云县婺剧团复排《潘杨讼》。丁鹏飞、周子勤饰演寇准，李五云饰演呼必显，施玉芝饰演佘太君，郑秋群饰演潘娘娘，吴法善饰演杨洪，邢国韩饰演皇帝，滕洪权饰演潘洪，楼松权饰演杨六郎，楼柳法饰演八贤王。寇准因审理潘洪有功从一个七品县令提拔为天官，源自其不畏权贵、秉公断案的本性。周子勤说："在'夜审'一场戏中，当唱到'思前想后心不定'时，我加上了一段纱翅功，以此表达寇准复杂、激烈的心理动态。"[2]当年11月24日，《潘杨讼》在缙云剧院首演，异常火爆，连演13场。

1979年年初，缙云县婺剧团复排《乔老爷上轿》。施玉芝饰演乔老爷。1月30日，首演于缙云剧院。31日起，分日场、夜场演出，有时夜场连演两场。2月7日起下乡演出，先在壶镇、舒洪等地演出，再前往丽水大会堂、青田剧院，转道温州剧院、乐清剧院、温岭剧院、路桥剧院、海门剧院、黄岩剧院、临海剧院、仙居剧院等演出，7月20日返回缙云。其间，排了原浙江婺剧团骨子戏《三请梨花》并于4月21日在温州剧院首演。缙云县婺剧团仅凭《乔老爷上轿》《潘杨讼》

[1]《县婺剧团有名演员简介、照片》，存缙云县文化局档案室，档案号32。
[2] 据2023年8月25日周子勤微信信息整理。

《三请梨花》3本戏，演了近半年时间，高达230余场。

下半年新演的剧目有《三凤求凰》《三看御妹》《墙头马上》等。《三凤求凰》，施玉芝饰演徐文秀，其他情况不详。1979年10月2日于缙云剧院首演，共演出33场。《三看御妹》，移植建德越剧团同名越剧。由陈金木编曲，葛华平舞美，楼柳法服装设计，楼柳法执导。楼柳法饰演封加进，胡小敏饰演刘定金，李五云饰演刘天化，邢国韩饰演封雷尚，李汉芬饰演必贵，杨美意饰演巧莲，李慧芬饰演玉梅。1979年12月18日于梨仓村首演，共演出4场。《墙头马上》，朱彩琴饰演李倩君，施玉芝饰演裴少俊，周子勤饰演裴行俭，吕慧梅饰演乳娘，吴法善饰演裴福，陈云芳饰演端端，徐赛娥饰演重阳。1979年11月27日于缙云剧院首演，共演出13场。

1980年至1981年，复排《唐知县审诰命》《马武夺魁》《磨豆腐》等，同时，移植《孙安动本》《卷席筒》《磨豆腐》《货郎驸马》《貂蝉》《莫奴传》等。

《唐知县审诰命》，1981年2月18日首演。《卷席筒》，1981年2月28日首演。《磨豆腐》，1981年5月29日首演。《马武夺魁》，李五云饰演马武，楼柳法饰演岑彭，1981年6月25日首演。《孙安动本》，陈金木编曲，李洪宝导演。周子勤饰演孙安，邢国韩饰演黄义德，吕妙婉饰演黄氏，蒋素英饰演孙英，陈云芳饰演孙保，滕洪权饰演张从，吴法善饰演许赞，施德水饰演老管家，李五云饰演徐龙。1981年7月30日首演。《三打陶三春》，吴祖光编剧，林挺槐编曲，李洪宝导演，谢银

图7-1-4 《墙头马上·花园相会》剧照，施玉芝饰演裴少俊，朱彩琴饰演李倩君，缙云县文化局提供

松舞美,楼柳法服装设计。邢国韩饰演柴荣,张静花饰演陶三春,李洪宝饰演赵匡胤,李五云饰演郑恩,楼柳法饰演高怀德,施德水饰演陶虎,滕洪权饰演知县,吴法善饰演钦差,王云汉、赵云瑞饰演四大锤,裘云坤、吕荣华饰演八大锤。《喜盈门》[1],1981年6月丁德生据同名电影改编,分《喜中事》《起风云》《雷雨夜》《夜深沉》《天将晓》《喜盈门》6场,叙大嫂强英误会婆婆偏心小姑子仁芳带来的家庭纠纷。与原本比较,改编本成功之处,就是比较好地把握了原本人物形象的特质和丰富。原本的人物从外貌到性格、从行动到心灵都充满了我国北方农民那种憨厚耿直、勤劳俭朴、感情深厚的性格,散发着一股浓郁的乡土气。其中强英的刻画更典型,她自私自利、争强好胜,撞南墙之后,又能回心转意,是一个本真人物,真实、生动,带有粗野气息。改本对这一点都有比较传神的传达。如,强英被打赌气回娘家之后,身在曹营心在汉。她想的是"儿女从没离过身,他们受苦我心不安。家中鸡猪谁人管",一听到丈夫前来接她回家,又是欢喜又是慌。文云:

> 强英:(欲出又回,躲门后偷听)
> (唱)忽听来了无情郎,盼得他来又心慌……

这种表达是真实的,也是生动的。《喜盈门》由李洪宝导演。周子勤饰演陈仁文,张静花饰演水莲,郑秋群饰演王强英,楼柳法饰演仁文爷。该剧参加丽水地区创作剧目会演,获集体演出一等奖,丁德生获改编一等奖,郑秋群获表演一等奖,周子勤获表演二等奖。《货郎驸马》,1981年2月5日首演。《貂蝉》,1981年2月17日首演。张静花饰演貂蝉,陈新发饰演吕布。《莫奴传》,1981年2月24日首演。

图7-1-5 《喜盈门》剧照,缙云县文化局提供

二、重新起航

(一)招收学员,练习基本功

1980年7月,缙云县婺剧团招生。初招70余人,全部被安置在城隍山(现"老文化馆"),主要进行婺剧唱段培训。通过层层筛选,留下吕江峰、吕红明、李军亮、金亦明、吴文进、胡永卫、楼焕亮、张吉忠、应文全、李俊、夏朝晖、苏伟明、吕海

[1] 剧本存缙云县文化馆资料室,档案号1981年B1-2-2。

图 7-1-6 1980 届缙云县婺剧团培训班全体师生留影,摄于 1981 年 7 月,丁鹏飞提供
前排左起:吕海华、李俊、楼焕亮、赵静琪、楼雪洲、赵培玲、李汉爱、陶鹤
第二排左起:翁真鳌、丁鹏飞、毛义全、楼松权、汪爱钏、施玉芝、丁予贤、杨宝兴、裘云坤、杨肯堂
第三排左起:吴玮玲、陶龙芬、詹丽姐、柯芳、杜丽芬、杨小飞、吕爱英、张静、周微东、李圣菲
第四排左起:金亦明、张吉忠、吕红明、吕江峰、苏伟明、陶俊伟、叶金亮、陈忠法、胡永卫、夏朝晖、应文全、吴文进、李军亮、蔡均平

华、詹丽姐、张静、吴玮玲、楼雪洲、李汉爱、陶龙芬、陶鹤、赵静琪、赵培玲、杜丽芬、李圣菲、柯芳、吕爱英、周微东、胡益华、赵东晓、李文莺、陶俊伟、杨小飞、翁真鳌、杨肯堂、蔡均平、叶金亮、陈忠法、叶信川等 30 余人,选派施玉芝、汪爱钏、裘云坤、杨宝兴、丁鹏飞、楼松权施教。其中裘云坤是从京剧团调来的武生演员,负责学员的武功训练。裘云坤(生卒年不详),嵊县人,京剧武生演员。

(二)学唱折子戏(含小戏)

折子戏有《拾玉镯》《打郎屠》《断桥》《盗仙草》《辕门斩子》《三岔口》《李大打更》《周瑜归天》等。

《拾玉镯》,唱大徽,吴玮玲饰演孙玉姣,吕爱英饰演傅鹏,柯芳饰演媒婆。《断桥》,唱滩簧,詹丽姐、李汉爱饰演白素贞,陶龙芬、陶鹤饰演小青,周微东、吕海华饰演许仙。《盗仙草》,唱滩簧,吴玮玲饰演白蛇,吕江峰饰演鹿童,胡永卫饰演鹤童。《李大打更》,时调,金亦明饰演李大,楼雪洲饰演李大嫂,赵培玲

饰演李小英，楼焕亮饰演罗三。《打郎屠》，吴文进饰演郎屠，应文全、金亦明饰演鲍七婆，吕江峰饰演鲍七公，赵静琪饰演周秀英，李军亮饰演张豹。《辕门斩子》，张静饰演穆桂英，胡永卫饰演杨宗保，张吉忠饰演杨延昭，李俊饰演焦赞，吴文进饰演孟良，苏伟明饰演八贤王，李圣菲饰演佘太君。《三岔口》，李军亮饰演刘利华，胡永卫饰演任堂惠，吴文进饰演焦赞，陶鹤饰演刘妻。

1981年1月20日，培训班学员的折子戏在缙云剧院首场演出，剧目有《拾玉镯》《断桥》《盗仙草》《李大打更》。

图7-1-7 《李大打更》剧照，摄于1981年，金亦明饰演李大（右），楼雪洲饰演李大嫂（左），缙云县文化局提供

图7-1-8 《断桥》剧照，陶龙芬饰演小青（左），詹丽姐（中）饰演白素贞，周微东饰演许仙（右），陶龙芬提供

图7-1-9 《打郎屠》剧照，陶龙芬提供

右起：吴文进、吕江峰、应文全、赵静琪、李军亮

2月16日，缙云县婺剧团在缙云县棉纺厂首演《水斗》《打郎屠》《辕门斩子》等，随后先后在田村、团结村、缙云剧院演出。

（三）演出大戏

培训班演出的大戏有两种，一种是《猪八戒招亲》，一种是《徐九经升官记》。《猪八戒招亲》，徐勤纳据《西游记》改编，分《瑶池遭贬》《后园救女》《黑风抢亲》《定亲惊变》《唐僧取经》《半仙收妖》《八戒招亲》《悟空闹房》《观音指路》9场，叙猪八戒强娶高家庄高小姐的故事。唱乱弹。楼敦传编曲，徐勤纳导演。吴玮玲饰演高小姐，吕爱英饰演天蓬元帅，金亦明饰演猪八戒，张吉忠饰演高员外，吕江峰饰演孙悟空。聘请浙江婺剧团阳朗为舞美设计师。阳朗（生卒年不详），"本姓祝"[1]，浙江兰溪人，工美术，浙江婺剧团最早的舞美师。郑绍堂说："阳朗是个舞美全才，灯光、服装、舞美设计样样都会。"[2]《猪八戒招亲》的布景全出自阳朗之手，舞美画的全是实景。吴玮玲说："我从来没有看到过这么美的舞台布景。光看这个布景，就是一种美的享受。"[3]

1981年7月5日，《猪八戒招亲》在缙云剧院汇报演出，从第二天晚上开始公演，直到7月12日，连演9场。吴玮玲说："这本戏演得很红，一连演了好几年。拜堂之后，有高小姐和猪八戒一起坐轿子的表演。刚学时，我个子比金亦明要高很多，表演坐轿时，我的手必须要搭在他的肩膀才好行走；过了两年，他长高了，我比他矮了很多，我的手反而不便搭着他的肩膀了。"

《徐九经升官记》，据京剧本移植，唱大徽，叙徐九经审倩娘一案的故事。王伟章导演，应文全、夏朝晖饰演徐九经，詹丽姐饰演倩娘，吴文进饰演并肩王，苏伟明饰演侯爷。1981年9月29日，《徐九经升官记》在缙云剧院首演。从第二晚起，培训班学员或演《猪八戒招亲》或演《徐九经升官记》，一直持续至11月2日。

三、再创辉煌

（一）谋求新一轮发展

1982年是缙云县婺剧团发展的一个节点。演出队因演出任务繁重，决定提前结束80届培训班学员培训任务，并将其纳入缙云县婺剧团管理的正式编制。剧团领导层抓住这个机会，在剧目建设、表演水平等方面试图谋求新一轮发展，让剧团的表演艺术跨入一个更新、更高的层次。

[1] 聂付生、方佳等著：《浙江婺剧口述史·舞美卷》，浙江人民出版社2021年版，第136页。
[2] 聂付生、方佳等著：《浙江婺剧口述史·舞美卷》，浙江人民出版社2021年版，第83页。
[3] 据2023年4月24日吴玮玲采访录音整理。

开演的第一本大戏《郑小姣》就选在 1982 年元月 25 日。

《郑小姣》又名《断臂姻缘》，丁德生据同名黄梅戏改编。原为 3 本，后改为上下本。上本名《断臂姻缘》，分《嫉妒怀恨》《逼打脱孝》《灵堂责女》《送饼陷害》《深山剁膀》《桃园遇救》《书房定亲》《状元及第》《盗换书信》《闻讯奔逃》10 场，叙后母迫害郑小姣的故事。私情被郑小姣窥破后，后母谋害郑小姣，郑小姣受伤逃离。路上遇到桂中必，桂中必见其可怜，收留于家。下本名《郑小姣》，分《赛花收姣》《太师逼婚》《放姣遇救》《桂母斥子》《女扮男装》《揭榜进宫》《妙手回春》《两女洞房》《分庭抗礼》《文桂武帅》《点卯诛贼》《夜战告捷》《夫妻团圆》13 场，叙郑小姣与桂中必的爱情故事。丁予贤编曲，徐勤纳导演。上本的演员分配是：吴玮玲饰演郑小姣，丁鹏飞饰演郑三培，郑秋群饰演后母吴氏，滕洪权饰演和尚，吕爱英饰演桂中必，李圣菲饰演桂母，金亦明饰演桂安，吕海华饰演桂福。下本的演员分配是：张静花饰演郑小姣，周微东饰演桂中必，周子勤饰演皇帝，李五云饰演赵本，张静饰演皇姑，赵静琪饰演春兰，詹丽姐饰演赵赛华，杜丽芬饰演邓妻，邢国韩饰演邓金甫。这是培训班学员汇入演出队之后由演出队老演员和培训班学员密切配合演出的第一本大戏。其意义毋庸置疑，而且配合之默契也有目共睹。该剧于缙云剧院首演，观众一片叫好声，一度一票难求，连演 20 余场，仍难满足观众的需求。1982 年 2 月 5 日，过场至义乌佛堂，又是连演 1 个多月。需要说明的是，在佛堂期间剧

图 7-1-10 《郑小姣》下本第三场《放姣遇救》剧照，缙云县文化局提供
左起：张静花、赵静琪、周微东

团新老演员还排了演出队演红的《潘杨讼》,并在佛堂演出。然后,转场至义乌、金华等地演出,再返回缙云吴岭、兆岸、周村、新屋畈等地,演出时间 9 个月,演出场数达 100 余场。

《郑小姣》之所以感人,首先是曲折的情节和颇有真情实感的人物形象。吴玮玲说:"这是一本苦戏,也是唱功戏。演好郑小姣,关键是体验她的内心情感。我印象最深的就是'哭灵'一段。"[1]翁八弟是鼓板,他说:

图 7-1-11 《郑小姣》上本第三场《灵堂责女》剧照,吴玮玲饰演郑小姣。缙云县文化馆提供

"第一次排练,吴玮玲饰演郑小姣。我边看剧本,边流眼泪。吴玮玲比我更入戏,厉害时没办法开口,一开口就是眼泪汪汪的。徐勤纳是导演,也被弄得没办法,只好停排。"[2]

此后,缙云县婺剧团演过的剧目中大戏有《猪八戒招亲》《血溅乌纱》《徐九经升官记》《连城》《潘杨讼》《货郎驸马》《借妻》《合家欢》(现代戏)等,小戏有《打郎屠》《李大打更》《断桥》《拾玉镯》《盗仙草》《周瑜归天》等,其中《血溅乌纱》《连城》是新演的剧目。

《血溅乌纱》,移植于衢县婺剧团。导演郑秋群,舞美谢银松。周子勤饰演严天明,郑秋群饰演程氏,丁鹏飞饰演刘松。1982 年 3 月 23 日首演。

值得记录的还有 1982 年这一年的小百花会演。这是检验培训班学员艺术才华的最佳机会,剧团领导层特别重视。首先,选派吴玮玲、柯芳、陶鹤、陶龙芬、金亦明、吕爱英、吕江峰等参加 5 月在丽水举办的地区小百花会演。随后,选择演艺最成熟的《拾玉镯》《断桥》参加 9 月 2 日始至 23 日在杭州举办的全省小百花会演。《断桥》由吕海华演出,《拾玉镯》由吴玮玲、吕爱英、柯芳演出。剧团聘请徐勤纳对两剧做了深度加工。吴玮玲获优秀小百花奖,吕爱英、柯芳、吕海华获小百花奖,施玉芝获园丁奖。一位当时的评委描述了吴玮玲的出色表演,云:

> 孙玉娇的扮演者吴玮玲感情真挚,表演细腻。在传承传统的基础上,运

[1] 据 2023 年 4 月 24 日吴玮玲采访录音整理。
[2] 据 2023 年 6 月 2 日翁八弟采访录音整理。

用了手帕功的技巧和舞姿的变化，通过眼睛的传神，把孙玉娇这个天真活泼、淳朴无邪、小家碧玉的形象表演得惟妙惟肖。在《拾玉镯》一段表演中，采用了单指平转、甩帕等技巧。在幻想中当新娘时，她把手帕往上飞甩，在下落时作为盖头巾盖在头上，这一甩恰当自如，不但增加了戏剧效果，还把孙玉娇天真稚气、初恋时羞涩激动的心情生动地表达出来。在"喂鸡"这段表演中，她将戏曲的传统手段加以夸张，用舞蹈的身段将"喂鸡""赶鸡""数鸡"的几个分段动作演得传神逼真。[1]

（二）排演新剧目

1983年，缙云县婺剧团延续上一年的演出辉煌。演出的剧目有大戏《郑小娇》《借妻》《潘杨讼》《猪八戒招亲》《破铁券》《三盗合欢瓶》《金锁恩仇》《貂蝉》《连城》和小戏《断桥》《拾玉镯》《打郎屠》《李大打更》《三岔口》等。其中《借妻》《破铁券》《金锁恩仇》《三盗合欢瓶》是新演的剧目。

《借妻》，1982年由徐勤纳据《一匹布》改编。徐勤纳，1937年生，金华人。1955年通过招考进入婺剧训练班。先做演员，演过《断桥》《敲窗》等。"文革"前始为导演，执着于此，一往情深。徐勤纳说："《借妻》是我按照浙江婺剧团几个老演员的表演特点创作的一出戏，因为浙江婺剧团没有排，正好缙云县婺剧团聘我去排戏，因此，我将《借妻》给了他们。"[2]《借妻》剧分《寻姐夫》《救秀才》《求借妻》《齐闯府》《遭围困》《充偯相》《假拜堂》《真洞房》8场。这是一出以丑角为主角的乱弹戏。剧叙张大借妻给李秀才应付岳父王贵的刁难事。王贵是员外，嫁女儿时将其收藏的一面宝镜作了陪嫁。女儿去世，王贵却将宝镜要回。李秀才赴考，因乏路费欲讨回宝镜，岳父却以其无妻拒绝之。李秀才气愤难忍，欲以一根绳子结束生命。豆腐店老板张大路过，解救下李秀才。听了李秀才的遭遇，心生怜悯，毅然借妻给他。其时，其小姨子二妹早已有心于李秀才，乘洞房之夜，终于成就其心愿。徐勤纳执导，楼敦传编曲，唱【芦花】【拨子】。郑秋群、何淑君饰演李玉梅，詹丽姐饰演二妹，吕爱英饰演秀才，施德水饰演张大，周子勤饰演王贵。何淑君说："我们一边演出，一边排《借妻》。那时，天气很冷。徐勤纳导演。我们演到哪里，徐勤纳就跟到哪里。"[3] 1983年1月12日，缙云县婺剧团在新建镇石臼坑村首演。2月13日回县城，又在缙云剧院连演5场。郑秋群调离剧团之后，李玉梅则由何淑君饰演。这是小花脸戏，小花演得如何是决定演出能否成功的关键。施德水师承吴法善，

[1]《丽水地区戏曲志》编辑委员会编：《丽水地区戏曲志》（内部资料），1994年，第108页。
[2] 据2023年4月30日徐勤纳采访录音整理。
[3] 据2023年5月1日何淑君采访录音整理。

图 7-1-12 何淑君饰演李玉梅，缙云县文化局提供

图 7-1-13 施德水饰演张大，缙云县文化局提供

为人灵活，善于表情。他塑造的张大，将一个急公好义的小人物的内心揣摩得惟妙惟肖，表演诙谐、幽默。何淑君跟他演对手戏，"感觉很轻松"。她说："他表演自然，很容易让人进入角色。"鼓板翁真鳌说："浙江婺剧团名小花吴光煜也演过张大，两人表演各有千秋。"[1] 1984年，《借妻》参加丽水地区会演，获表演二等奖。

《破铁券》又名《包公智斩鲁斋郎》，移植于同名川剧弹戏。原弹戏又系四川编剧黄宗池、刘双江据元代关汉卿《包待制智斩鲁斋郎》杂剧改编，剧本载《剧作》1980 年第 1 期。丁予贤编曲，唱乱弹。剧分《强掳》《求援》《假释》《嫁祸》《私访》《破券》《铡鲁》7 场，叙包公智斩强夺民女的鲁斋郎事。施德水导演，施德水饰演鲁斋郎，李五云饰演包公，张静花饰演包夫人，周子勤饰演张贵，何淑君饰演张贵妻，楼松权饰演鲁能，胡秀英饰演李光，李圣菲饰演李母，詹丽姐饰演王桂兰，楼雪洲饰演芝芸，梁菊如饰演宋王，滕洪权饰演赵荀钦，邢国韩饰演钱升，夏朝晖饰演王朝，吴文进饰演马汉。1983 年 4 月 29 日首演。

剧中，面对邪恶，包公义愤填膺。其中一段【二凡】，李五云唱腔高亢、愤激，有穿透云层之功。唱云：

[1] 据 2023 年 11 月 22 日翁真鳌采访录音整理。

日月无辉天地昏，闷雷滚滚我的心也沉。鲁斋郎逍遥法外无人问，众百姓含冤屈何时能伸。太祖爷你倒是痛念功臣留遗训，哪知道事与愿违，苦了庶民。张贵妻砍手斩脚，冤上冤，恨重恨；李先母孤苦伶仃，家破人亡，实可怜；王桂兰喜期被抢，险丧命；痛银匠，碎尸万段，葬江心。似听得孤儿寡母悲声恸，似看见年迈人战战兢兢、头顶香盘诉冤情，怎忍见黎民百姓遭蹂躏，怎忍见千家万户受欺凌。恨只恨，黑白颠倒，是非混淆；愁只愁，欲彰公理，孤掌难鸣。纵然是我秉丹心，匡扶九鼎，又怎能安社稷，海晏河清。

图 7-1-14　李五云饰演包公，缙云县文化局提供

李五云（1945—2023），大源镇稠门村人，工大花，师承李亨攀，擅演《马武夺魁》《水擒庞德》《铁笼山》《斩姚期》《秦香莲》《赵氏孤儿》等。

《潘杨讼》，李圣菲饰演佘太君，李淑娟饰演杨延昭，吕爱英饰演赵德芳，滕洪权饰演潘洪，邢国韩饰演赵光义，李五云饰演呼必显，施德水饰演杨洪，张吉忠饰演寇准，张静饰演潘娘娘，吴文进饰演潘龙，李俊饰演潘虎，夏朝晖饰演郝少卿，何淑君饰演杜金娥，詹丽姐饰演杨八姐，陶龙芬饰演杨九妹。

《三盗合欢瓶》，小生戏，乱弹，编曲情况不详。施德水导演，楼松权饰演小生邱小乙。

据周子勤统计，仅1983年上半年，"演出279场，其中《郑小娇》场次最多，达86场，《借妻》46场，《潘杨讼》36场，《三盗合欢瓶》35场，《破铁券》30场，《猪八戒招亲》25场，《貂蝉》14场，《金锁恩仇》7场"[1]。

1984年，新演《挑水审案》《海盗的女儿》《八百两》《画龙点睛》《白蛇后传》《关公斩子》等剧目。

《挑水审案》，丁予贤编曲，乱弹。徐勤纳导演，周子勤饰演挑水伯，吕爱英饰演李如春，何淑君饰演李如春妹，滕洪权饰演赵森。

《海盗的女儿》，乱弹，陈金木编曲，施德水导演，谢银松舞美。李五云饰演孙嘉，杜丽芬饰演苗氏，邢国韩饰演王宪五，何淑君饰演海姑，黄永行饰演柱哥，

[1] 此表由周子勤制，缙云县档案馆藏，档案号j047-001-020-021。

应文全饰演孙福,张静饰演海兰,詹丽姐饰演小梅。

《画龙点睛》,1986年山东吕剧团首演唱徽戏,王少辰配曲。由孙悦遐编剧,李守岳导演。分《画龙》《辨赝》《识画》《惊驾》《降旨》《店逢》《落荒》《点睛》8场,叙李世民微服私访秀才马周的故事。黄永行饰演李世民,何淑君饰演沈四娘,夏朝晖饰演马周,金亦明赵元楷。

《八百两》,唱松阳高腔,演出情况不详,曾参加丽水地区国庆35周年献礼演出,后赴浙江省参加会演。

《白蛇后传》又名《青蛇传》,徐勤纳据同名锡剧演出本改编。楼敦传、诸葛智生编曲,唱滩簧。徐勤纳导演,吴子良执导。吴玮玲饰演小青,何淑君饰演白素贞,徐丽君饰演法海,吕爱英饰演许梦蛟,黄永行饰演许仙,陶龙芬饰演小青化身。

《关公斩子》又名《怒斩关平》,谭伟编剧,分8场,叙关羽为肃军纪挥泪欲斩替关兴代过的关平事。雷剧、越调、豫剧、北路戏等均有此剧。楼敦传、丁予贤编曲,徽戏。盖叫天之孙张善能导演,吴子良执导。李五云饰演关公,吴玮玲饰演夫人,黄永行饰演关平,吕江峰饰演关兴,陶龙芬饰演关瑛,徐丽君饰演简雍,夏朝晖饰演周仓。1987年1月23日首演。

第二节　缙云县民间婺剧团的春天

随着国家对农村社会管理的政策调整,原本就生长在农村的业余或半业余艺人,重操旧业,逐渐恢复演出;区、乡一级政府积极引导,组建不同级别的职业剧团,引领民间剧团的发展方向;一些曾被下放到农村的专业演职员,自发组建剧团,巡演于周边乡镇。从此,缙云县农村婺剧团不但迅速得到恢复,且迎来一个拓展发展空间的大好时机。一时间,缙云县民间婺剧团如雨后春笋般涌现出来。群众奔走相告,难掩内心的喜悦,惊呼:"婺剧的春天又来到了缙云!"

一、民间剧团知多少

民间是缙云县域内最早感觉到传统戏曲复苏气息的地方,民间婺剧团也是缙云县域内最早恢复起来的剧团。1971年,新建镇川石村率先将传统戏《过江杀相》改名《过江杀霸》搬上舞台[1]。紧接着,槲树根大队、周岭大队、鱼川大队

[1] 据川石村陈献明、陈治平、陈国清口述整理。

等相继搬演传统戏《打登州》《蔡文德下山》《河神娶妇》等[1]。星星之火，可以燎原。1978年，缙云县民间剧团"有90多个，1979年发展到108个，1980年春节达118个"[2]。据统计，1981年，缙云县民间剧团138个，其中婺剧团121个、越剧13个、绍剧2个、瓯剧2个，参演总人数4 800多人[3]。1983年年底，来雅江乡演出的剧团达10余个[4]。至1985年，"全县共有演出场所538处（其中古戏台251个），业余班社和农村剧团242个"[5]。另据1983年的统计，缙云县民间剧团从业人员1 735人[6]。这种发展势头可与20世纪50年代比肩，形成由村、区（镇）、县三级政府主管的民间剧团全面发展的新格局。

（一）村剧团

村剧团是缙云县民间婺剧团发展的主力，这是毋庸置疑的事实。1983年5月，缙云县文化馆下发《丽水地区缙云县业余剧团名录表》，填写此表的有方川大队剧团、东溪大队剧团、东艺婺剧团、双港桥大队剧团、宅基大队婺剧团、群协婺剧团、田洋大队婺剧团、双溪大队婺剧团、好溪婺剧团、风岭大队婺剧团、缙新婺剧团、珠佑大队婺剧团、红旗婺剧团、茭岭大队婺剧团、株树大队婺剧团、青川大队婺剧团、胡宅口大队婺剧团、沈宅大队婺剧团、周升堂大队婺剧团、夏弄大队婺剧团、花楼山大队婺剧团、白竹大队婺剧团、仙都婺剧团、白丰湖大队婺剧团、宏坦大队婺剧团、新川公社婺剧团、洋山大队婺剧团等。

很明显，这只是缙云县村级婺剧团的一部分，大多数村剧团都没有统计在内。1985年，缙云县文化馆曾派郭仕贤等人调查，在1980年至1985年间组建的民间村剧团有79个，分属城郊区、新建区、盘溪区、壶镇区、大洋区。

城郊区有雅施村剧团、黄龙村剧团、白峰湖村剧团、万松村剧团、吴岭村剧团、阳山村剧团、东溪村剧团、深坑村剧团、方溪村剧团、蒙坑村剧团、官店村剧团、方川村剧团、西坑村剧团、石松村剧团、珠佑村剧团、梨仓村剧团、古路村剧团。

新建区有新建村剧团、黄碧村剧团、小溪村剧团、黄碧虞村剧团、山岭下剧

[1] 1977年3月6日，周岭大队剧团演出《打登州》《蔡文德下山》，鱼川大队剧团演出《河神娶妇》。［缙云县文化局、缙云县文化馆编：《缙云县群众文化工作大事记（1949—1985）》（内部资料），1987年，第82页］
[2]《加强对业余剧团的领导，活跃农村文化生活》，文章写作时间1980年8月20日，存缙云县文化馆史料室，档案号1986年B1-5-5。
[3] 缙云县文化馆：《加强农村剧团的管理，提高演出质量》，存缙云县文化馆、缙云县文化馆藏，档案号1986年B1-5-5。
[4] 雅江乡文化站江国利：《总结》，载《1986年各区乡站工作总结》，缙云县文化馆藏，档案号1986年A8-7。
[5] 郭仕贤：《缙云县文化馆》，载郑永富主编：《浙江省群众艺术馆与文化馆概览》，浙江文艺出版社1997年版，第660页。
[6] 项铨：《对农村剧团普查考核的情况汇报》，存缙云县文化馆资料室，档案号1983年B1-6-6。

团、张公桥剧团、长坑村剧团、大园戏班、外孙剧团（新碧乡）、河阳剧团、莢岭剧团、凝碧剧团、石臼坑剧团、周岭剧团、鱼川剧团、昆坑剧团、蟠龙剧团、舒洪剧团、花楼山剧团、田洋剧团、洪坑桥剧团、上周剧团、余山剧团、椎树根剧团、上坪剧团、胡村剧团、新艺剧团、雅亭剧团、高畈剧团、夏连声戏班、上溪口剧团、茶园头剧团、寮车头剧团。

壶镇区有后青剧团、白茅剧团、胡宅口剧团、好溪剧团、青川剧团、坑沿剧团、下宅剧团、东山剧团、中村班剧团、岩背剧团、金竹剧团、左库剧团、横塘岸剧团、岱石剧团、周升塘剧团、胪膛剧团、宫前剧团、浣溪剧团、南田剧团。

大洋区有南溪剧团、栖花剧团、黄寮剧团、东余剧团、前村剧团、黄金剧团、陈家下剧团、外前剧团、西溪剧团、八尺剧团[1]。值得一提的是大洋山区的民间剧团。大洋远离县城，地处深山岭岙，仅百余名村民的大洋区西綦坑[2]、余山村[3]也办起了业余婺剧团，尤其是西綦坑，能演"《花田错》《三姐下凡》《前后珠花》《秦香莲》《对珠环》等八大本和《百寿图》几个小戏"[4]。

这些村剧团具有组建快、行当齐全、演传统戏（包括古装戏）、剧目丰富等特点，"土气虽然土气一点，但广大观众还是欢迎的、谅解的"[5]。因篇幅有限，这里仅举4个村剧团的例子。

方川大队婺剧团。1977年恢复建制。团长吕见灿。由方川大队党支部管理委员会直接管理，下设团委会、艺委会。前台有周秋玲（小生）、吕志新（正生）、吕唐贵（正生）、吕志娇（老旦）、周美强（小花）、吕国恭（大花）、麻岳娇（老生）、吕金山（老旦）、吕志义（小花）、陈群丽（花旦）、麻岳燕（花旦）等，后台有吕正福（鼓板）、周福田（正吹）、吕跃南（三样）、吕春宝（小锣）、吕立演（二胡）等。聘请缙云县婺剧团施玉芝、李五云、吴法善、施德水、周子勤和新建婺剧团李汉芬等开展一对一指导。演出的剧目有正本戏《十五贯》《三打白骨精》《小刀会》《三请梨花》《潘杨讼》《九龙阁》《杨门女将》《卷席筒》《佘赛花》《回龙阁》《春草闯堂》《薛刚反唐》《前后昭关》《铁笼山》《孙安动本》《寻儿记》《悔姻缘》《铁灵关》《双阳公主》《逼上梁山》《柜中缘》和小戏（包括折子戏）《蔡文德下山》《断桥》《僧尼会》《牡丹对课》《火烧子都》等。《十五贯》是剧团恢复老戏的第一本戏，《双阳公主》则是剧团结束演出历史的最后一本戏。主要巡演于缙云的壶镇、丽水、武义、仙居、永康等村。团员工资报酬按底分发放。最高15

[1]《班、社、业余剧团机构表·文化馆、区乡所属剧团》，载缙云县文化馆编印：《缙云县戏曲活动资料汇编》（二）（内部资料），1985年。
[2][4]《西綦坑生产队业余剧团情况》，存缙云县文化馆资料室，档案号1981年B1-1-1。
[3]《余山剧团发言提要》，存缙云县文化馆资料室，档案号1981年B1-1-1。
[5] 岑背公社中兴大队剧团：《关于办好农村业余剧团的几点体会》，存缙云县文化馆资料室，档案号1981年B1-1-1。

分，最低 6 分。"除化妆品及其他费用（10%左右），其余全部分发给团员作工资，按期发付，按月公布账目。"[1]

城西公社万松剧团。恢复时间不详，1984 年停办。张文忠任团长，艺人有沈叶富、樊国忠等。曾聘夏国珍、保明、寿庭、滕洪权、林挺槐、吴法善为指导老师，演过《潘杨讼》《九龙阁》《三请梨花》《碧玉簪》《珍珠塔》《翠花缘》《前后麒麟》《三仙炉》《对珠环》《双贵图》《红灯记》《智取威虎山》《沙家浜》等。[2]

石臼坑村剧团。前台有周星文（小生）、李先彬（小生）、杨彩莺（花旦）、李兰贞（花旦）、张岳友（正生）、张灵光（二花）、李增辉（二花）、李庆明（大花）、胡开胜（大花）、张明庄（小花）、周尚文（老旦）、李汝阳（小生）、张顺星（小生）等，后台有李金昌（鼓板）、马唐鱼（正吹）、张善良（三样）、张子才（小锣）、李大奎（副吹）、陈金虎（二胡）等。《十五贯》是剧团恢复演出的第一本戏。先后演出了《前后金冠》《鱼藏剑》《反昭关》《碧玉簪》《双贵图》《天缘配》《打登州》《鸳鸯带》《珍珠衫》《碧玉球》《百寿图》《借云破曹》《白云洞》等。

杜村村婺剧团。前台有魏兴亨（花旦）、杜官灵（花旦）、杜官杞（小生）、杜兴德（大花）、杜章灵（正生）、周乾福（老生）、杜献申（作旦），后台有杜水清（鼓板）、杜四弟（正吹）、杜景秋（正吹）、杜乾明（三样）、杜陈奎（小锣）。1977 年底首排《打登州》《马成救主》。剧团能演 30 余本戏，如《祭风台》《悔姻缘》《九龙阁》《碧玉簪》《虹霓关》《九件衣》《百寿图》《天缘配》《大打洪州》等。其中演得最有名的是《碧玉簪》，杜官灵饰演王桂英，杜章灵饰演冯玉林，周乾福饰演母亲。巡演于丽水仙渡、卢村、滴水岩、南源、根竹园、小安、旺坑等地，戏金一般每场 30 元至 50 元不等，高的也有 60 元一场的。杜官灵说："这样的戏金在当时已算很高的报酬了。"[3]

在这里，笔者要特别提一下菱岭大队婺剧团。这是"县农村剧团中仅留的一个三合班剧种，演出尚有一些三合风格"[4]。团长章步钟，副团长章树雄。演出剧目有《前后日旺》《回龙阁》《奇双会》《龙凤钗》《烈女配》《金棋盘》《前后球花》《绣花球》《东吴招亲》《打渔杀家》《借扇赠珠》等，其中《金棋盘》《借扇赠珠》唱昆腔。

（二）乡镇剧团和文化馆剧团

乡镇婺剧团和缙云县文化馆剧团是缙云县农村婺剧团发展的重要补充。这些

[1]《方川业余剧团情况介绍》，存缙云县文化馆资料室，档案号 1981 年 B1-1-1。
[2]《缙云县农村业余剧团基本情况调查登记表》，填表时间 1980 年 12 月，存缙云县文化馆资料室，档案号 1980 年至 1986 年 B1-6-6。
[3] 据 2023 年 4 月 21 日杜官灵采访录音整理。
[4]《关于批发菱岭剧团演出证的报告》，存缙云县文化馆资料室，档案号 1983 年 B1-1-1。

剧团有群艺婺剧团、新建区婺剧团、盘溪区婺剧团、三溪公社婺剧团、新化公社婺剧团、碧河公社婺剧团、缙前婺剧团、新建公社婺剧团、前村公社婺剧团、溪南公社婺剧团、壶镇文化中心剧团、舒洪文化中心剧团、城北公社婺剧团、双川公社婺剧团、小筠公社婺剧团、石笕公社婺剧团等[1]。

溪南公社婺剧团。创建于1980年3月。曾改名溪南公社文化中心婺剧团。马岳廷为团长，开办经费主要由公社拨借，外加演员每人投资100元，经招生排戏，排出传统大戏5本，小戏5出，首场演出即获好评。后又得到公社文化站陈亦子，缙云县婺剧团傅永华、楼柳法等老师的指导，出现一批功底扎实、表演规范、唱做俱优的演员。前台有朱马成、黄玉屏、张祖云、马梅芳、陶子英、李娇莲、陶月玲、马晓芬、李君芬、马南月、陶福梅等，后台有陈桂钟、马岳春、陶献珍、陶作雨、许林森、李思火等，聘请陈灿水为导演。常演剧目有《千帕记》《银桃记》《反五关》《南界关》《景阳冈》《闹九江》《困河东》《金龙鞭》《血洗定情剑》《下河东》《狸猫换太子》《粉妆楼》《蝴蝶泪》《杨七郎打擂》《状元与乞丐》《九曲桥》《莲花戏夫》等50多个，其中《狸猫换太子》《粉妆楼》是连台本戏。小生马梅芳"扮相英俊，武功扎实"，花旦麻建芳"外貌艳丽妖媚，刻画人物淋漓尽致"，深受观众喜爱[2]。剧团除在本县各区演出外，历年都受邀去永康、丽水、武义松阳等县城乡演出。1985年停办。

缙前婺剧团。1982年9月组建，在大洋区内招聘了32名演职员，先后聘请王水洪（东阳人，小生）、陈德珠、郑少叶、杨喜恭、蔡建华等人排戏。演过《乔太守乱点鸳鸯谱》《血手印》《佘赛花》《龙凤冤》《花烛恨》《海瑞驯虎》《梨花狱》《赵氏孤儿》《狄杨合兵》等剧目。曾为本区乡各村演出达130余场，临县演过的地方有青田、永嘉、瑞安、平阳等。1984年曾受缙云县文化局嘉奖[3]。

城北公社婺剧团。创办于1982年，1984年停办。发起人施品尚，首任团长韩蜀缙，继任者有施新溪、虞福章、施子林。集体所有制，由城北公社主管，自负盈亏。演员有施爱丹、徐杏莉、章伟珍、胡丽珍、李陆月、李秀叶、陈雪爱、陈丽鸾、陈兴丹、江苏珍、江慧莲、林碧聪、林俊爱、林维标、林其尚、陈叶芳、陈伟英、陈军龙、陈俊红、李伟英、施伟群、黄佩娟、叶群芳、吴苏倩、李玉英、曹一红、陈美叶、徐丽阳等。乐队成员有施拱松、施云贵、施志尚、朱绍章、林植松、虞福章等。演出正本《佘赛花》《潘杨讼》《十一郎》《还金镯》《风筝误》《大破天门阵》《雍姬怨》《三审林爱玉》和折子戏《拾玉镯》《牡丹对课》《马武夺

[1]《班、社、业余剧团机构表·文化馆、区乡所属剧团》，载缙云县文化馆编印：《缙云县戏曲活动资料汇编》（二）（内部资料），1985年。
[2] 刘程远著：《外州演艺》，浙江古籍出版社2014年版，第221页。
[3] 宋保修：《1979年7月至1984年11月大洋区群众文化大事记》，存缙云县文化馆资料室，档案号A2-10-15。

魁》等。其中《雍姬怨》《三审林爱玉》由韩蜀缙导演。

碧河公社婺剧团。1982年由河阳人朱云松等创办，由所属乡的文化中心管理。剧团演职员共35人，有朱马成、许林森、朱伟、张祖云、黄玉屏、李淑娟等。演出的剧目有《赵氏孤儿》《蝴蝶杯》《凤冠梦》《杨八姐盗刀》《风筝误》《南界关》《洪武鞭侯》《夕阳亭》《羚羊锁》《下河东》《三救郎》《盗金刀》《天水关》《黄飞虎反五关》等戏。剧团在缙云县壶镇、新建、盘溪等地享有盛名。

为了提高演出质量，村剧团争相聘请懂戏的导演或总纲先生执教。这时候，民间剧团聘请的导演主要分三类：第一类是声名远播的旧戏班老艺人，如虞梅汉、梅子仙、陈洪波、应汉波、夏国珍等。夏国珍就被杜村村剧团聘请，教过《祭风台》《悔姻缘》《九龙阁》《碧玉簪》《虹霓关》《九件衣》《百寿图》等；永康后吴村人吴金秋被碧河公社婺剧团聘请过。梅子仙也是在（1981年教完戏回家的路上出车祸而骤然离世的。第二类是缙云县婺剧团有经验的老演员，如傅永华、朱益钟、施玉芝、杨宝兴、周挺杰、叶松青、蔡建华等。第三类是民间剧团出身的有经验的演员，如李汉芬、吕建平、吕建灿、陈饶忠、吕土朝、胡振鼎、胡裕溪、姚友、陈桂钟、陈保钟、江瑞钟、翁锡龙、王保堂、王章旺、王振木、马来谷、马洪辉、杨李廷、吕振尚、杨官溪、黄崇长等[1]。

剧团的繁荣，带动戏具工厂的发展。据载，1976年至1983年，缙云县的戏具厂有37家，分集体制、个体制两种。集体制的有城北雅施村戏具厂、新建戏具服装厂、新艺戏服厂、新碧绣花厂、徐国余戏具厂、张汉周戏具厂、刘金月戏具厂、壶镇工艺厂；个体制的有五云凡俊珍、五云林文忠、城南吴岭村、方川服装厂、方川盔兴厂、挺拱、玉兰、炳光、月英、坊丹、献德、云岳、其生、金龙、金溪、益钟、云霞、楼中、朱恩芳、朱晓江、朱永民、朱一清、章源王海明、蔡设坤、蔡申土、唐市朱龙通、朱国良、壶镇吕金保、雁门金一戏具厂。[2]集体制的相对正规，生产工艺和设备也较好；个体制的相对零散，不少还是作坊的形式。这些戏具厂主要生产缙云县各剧团所需要的戏服、盔帽、舞美用品等。

二、民间婺剧团的管理

民间剧团发展起来之后，文化管理部门面临的最大问题就是剧团的管理。如何管理民间剧团？中宣部在1980年下发过《关于活跃农村文化生活的几点意见》，要求各地"既不要简单取缔，也不可放任自流"。缙云县文化管理部门根据中宣部这个文件精神，也着手思考、部署民间剧团的管理工作。

概括地说，缙云民间婺剧团的管理主要包括两个部分：一是行政管理，二是

[1] 参阅《缙云县半专业、业余剧团导演名单》，缙云县文化馆资料室藏，档案号1987年B1-2-2。
[2]《戏具工厂表》，载缙云县文化馆编印：《缙云县戏曲活动资料汇编》（二）（内部资料），1985年。

业务管理。制定严格的演出管理制度，是缙云县文化管理部门规范民间剧团发展的有力举措。1981年，缙云县文化馆成立由郭仕贤为组长的民间剧团管理组，发布《缙云县加强半职业、业余剧团管理条例（草案）》《农村剧团审考须知》等，后又发布《缙云县农村剧团管理细则》《农村剧团导演守则》《关于执行细则若干问题》等。《缙云县加强半职业、业余剧团管理条例（草案）》规定，民间剧团"行政上由当地党政部门领导，业务上受文化部门管理指导，演出线路上应受半职业、业余剧团管理小组大体安排"。1983年1月，缙云县文化局下发《关于加强对半职业、业余剧团管理的通知》，再次强调《缙云县加强半职业、业余剧团管理条例（草案）》（以下简称《条例》），云："党的十一届三中全会以来，我县业余剧团的恢复和发展很快，还涌现了一大批半农半艺的剧团。他们不影响农业生产，又有一定的影响质量，能经常上山下乡，为人民服务，为社会主义服务，立足本地，面向农村，特别是对老、少、边地区，送戏上门，解决了专业剧团所不能解决的问题，深受群众的欢迎，是一支发展群众文化事业、活跃城乡文化生活必不可少的文化大军。但也存在一些问题，必须给予帮助和支持。为此，决定建立半职业、业余剧团管理小组，加强政治和艺术管理，同时制定了《缙云县加强半职业、业余剧团管理条例（草案）》，希认真贯彻执行。"

具体来说，缙云县民间剧团的管理主要包括三个方面。

（一）完善、健全剧团的建制

完整的剧团构成包括团委会、行当设置、演出制度、奖惩制度、财务制度等。

团委会由团长、副团长、委员组成，下设剧务组、政务组，分别负责剧团的业务、行政工作。并且规定团委成员受其所在党政领导的直接管理。

剧团演职员按业务特点分净角、生角、旦角、音乐、台务5个小队。净角分武净、大净、二净、三净、四净、文丑、武丑等，生角分老生、正生、红生、副生、小生、武生、丑生等，旦角分老旦、正旦、花旦、作旦、彩旦、悲旦（青衣）、武旦等，音乐分司鼓、主奏、双响（兼弹拨）、副主奏、小锣（兼小钹）、弹拨、中胡、二胡等，台务分扩音、灯光、舞美、值台、幻灯字幕等。每队设正副队长，负责每队的行政、业务管理工作。有条件的剧团设专职编剧、导演等。

演出制度主要包括演出资格、演出要求两个部分。演出资格在《农村剧团审考须知》中有具体的规定。演出证是演出的准入证。通过考核，才能颁发演出证。演出证分甲、乙、丙三级。甲级可出县演出，乙、丙两级只局限于县内演出。演出要求则是针对实际演出提出的。一是对舞台设备的要求，如"有无幻灯字幕""设备，包括服装、道具、播音设备、幕布、照明灯和天幕灯光6个小节"等；二是对演出水平的要求，"包括舞台作风、导演水平、舞台美术、化妆、台务工作以及音乐演奏和演员的唱、做、念、打10个小节"等。

财务制度关乎每个演职员的切身利益，文化主管部门都很重视。为此，缙云县文化主管部门除在《条例》中有明确规定外，还专门制定《关于农村剧团的财务、政务工作规章制度的意见》《缙云县农村剧团管理组关于农村剧团财务分配的意见》，引导、规范剧团的财务管理。其中关于劳动报酬，规定"取消固定工资制，实行劳动工分制"，把按劳分配原则落到实处。

（二）加强剧目管理

剧目管理是民间剧团业务管理的重要内容，也是文化馆、文化站密切关注的事项。主要原因是，"农村剧团服务方向不明确。有些剧团演出了大量未经整理的传统戏，个别的还演了《红绿镜》《白云洞》等宣传鬼神、色情的坏戏；同时还迎合社会上的封建迷信活动，搞什么开光、接佛、开台、扫台等名堂"[1]。针对这种情况，《条例》第五章"演出"第十五条明文规定："农村剧团应积极上演现代戏、新编历史剧和经过加工整理的传统戏，绝不允许上演中央文化部明令禁演的剧目及野蛮、恐怖、猥亵、色情下流的坏戏。"也因此，"有无现代戏""演出剧目是否加工整理过"等被列入了发证审考的主要内容。1982年，缙云县文化部门又提出剧目管理四条，即"严禁和杜绝上演坏戏""整理传统戏""创作和推广新编历史剧""创作和推广现代戏"[2]。

经过整顿，"缙云农村上演的剧目向来比较注意质量和社会效果。过去上演的196个剧目中已经有30多个不够健康或效果不好的被自然淘汰，今年上演的175个剧目中有现代戏12个（除《心肝宝贝》《莲花戏夫》《田七哥》是外来本子外，其余均为本县业余作者创作），传统戏59个，经加工整理的传统戏57个（本县作者整理6本），新编古装戏、历史剧47个（其中本县作者编写了《恒妈》《董宣》2个）。上述情况说明，中央明令规定的戏已绝迹，不够健康的戏和老传统戏已逐渐减少，书刊出版的、自己编写和加工整理的传统戏已逐步上升。更可喜的是，现代戏也已成为民间剧团的保留剧目，虽然为数不多，但收效甚大"[3]。

（三）培训业余骨干，制订完善的培训计划

为提高民间剧团的演出质量，缙云县文化馆、站定期或不定期举办演员、乐队、导演培训班。从1978年冬季以来，缙云县、镇、乡各级共举办了戏曲表演、导演和戏曲音乐培训班20多期，有1 000多人参加了学习。郭仕贤说，这个时

[1] 缙云县文化馆：《热情扶持，加强管理——缙云县是怎样办好业余剧团、活跃农村文化生活的》，缙云县档案馆藏，档案号 j030-001-048-017。
[2] 缙云县文化局、缙云县文化馆编：《缙云县群众文化工作大事记（1949—1985）》（内部资料），1987年，第108页。
[3] 项铨：《对农村剧团普查考核的情况汇报》，存缙云县文化馆资料室，档案号1983年B1-6-6。

期，县文化馆、文化站的培训"比之过去任何时期都多，不仅是形势发展的需要，也是由于文化馆、文化站本身辅导力量大大增加的缘故"[1]。现将有记载的培训班罗列如下。

1979年夏，全县文艺骨干培训班在新建东川公社笕川大队举办。学员150余人，为期1个月。蔡仕明、吕明秋、朱夏莲、朱益钟担任教练，培训戏曲唱腔和表演[2]。

1980年6月，缙云县文化馆在壶镇区举办第二期文艺骨干训练班，对民间剧团骨干进行培训。胡定才、蔡仕民、吕明秋、朱夏莲、项铨、丁小平担任教师，学员200余人，为期20天，主要讲授戏曲理论和唱念做打等基本功[3]。

1980年7月，大洋区文化站在石笕公社举办婺剧学习班。75人报名，录取35名。为期15天，由群艺婺剧团艺人任教。结束时，公演《卷席筒》[4]。

1981年，丽水地区群艺馆在缙云举办第二期业务讲习班。欧阳香夏担任主讲，讲授婺剧生角表演、戏曲导演常识[5]。

1981年，缙云县文化馆举办首届民间剧团导演训练班。为期1个月，学员40余人。

1982年7月，缙云县文化馆举办首届导演培训班，欧阳香夏、吕明秋、华俊等担任培训教师。为期2个月，学员70多人。培训内容是教授导演基础理论、戏曲音乐、表演基本功，排演小戏《田七哥》《鸳鸯锁》。导演基础理论由欧阳香夏主讲，戏曲音乐由华俊主讲，表演基本功由吕明秋主讲。缙云县文化馆藏一份业余导演训练班讲课提纲[6]，应是这次培训的教材。参加这次培训的婺剧学员是潜珠松、丁文英、王岳英、王秀丽、王振山、郑月芬、张志成、王良红、郑兰菊、何丽莺、付志丹、郑国正、林兰月、郑小燕、邹晓琼、丁官松、陈苏林、金汉卢、吕丽萍、蔡银生、陶永坚、项铨、陈亦子等。其中王振山、项铨年龄最大。王振山（1918—1998），字维岳，壶镇镇上王村人，村剧团正生。

1982年8月，大洋区文化站举办婺剧学习班。学员26人，为期1个月。聘

[1] 郭仕贤：《缙云县戏曲活动的回顾》，载缙云县文化馆编印：《缙云县戏曲活动资料汇编》（一）（内部资料），1985年。
[2] 缙云县文化局、缙云县文化馆编：《缙云县群众文化工作大事记（1949—1985）》（内部资料），1987年，第89页。
[3] 缙云县文化局、缙云县文化馆编：《缙云县群众文化工作大事记（1949—1985）》（内部资料），1987年，第97页。
[4] 缙云县文化局、缙云县文化馆编：《缙云县群众文化工作大事记（1949—1985）》（内部资料），1987年，第96页。
[5] 缙云县文化局、缙云县文化馆编：《缙云县群众文化工作大事记（1949—1985）》（内部资料），1987年，第100页。
[6] 《1982年导演培训班日程表、教材、试题》，缙云县文化馆资料室藏，档案号1982年B1-2-2。

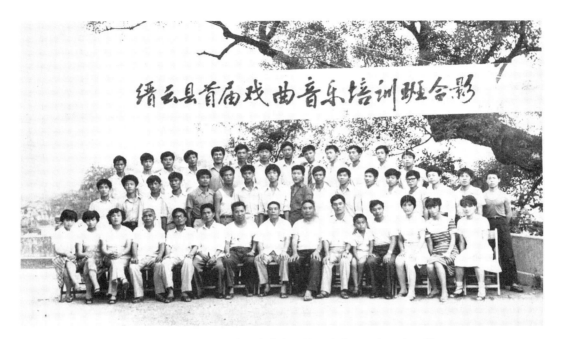

图 7-2-1　缙云县首届戏曲音乐培训班合影，应子亮提供

请傅子丹、何丽娅任教[1]。

1983 年 5 月，县文化馆举办第二届导演训练班。欧阳香夏主讲，主要学习导演基本理论[2]。

1984 年 3 月，举办全县业余创作会议，119 人参会[3]。

1984 年 5 月 16 日至 7 月 4 日，缙云县文化馆举办首届戏曲音乐培训班。39 人参会，为期 2 个月。陶岳富、项铨、赵志龙、麻文鼎等主讲。培训音乐理论、二胡基础知识、婺剧音乐等[4]。

三、民间婺剧团的演出

（一）民间婺剧团的演出概况

缙云县民间剧团的迅猛发展，"在满足广大农民群众日益增长的文化生活要求

[1] 缙云县文化局、缙云县文化馆编：《缙云县群众文化工作大事记（1949—1985）》（内部资料），1987 年，第 106 页。
[2] 缙云县文化局、缙云县文化馆编：《缙云县群众文化工作大事记（1949—1985）》（内部资料），1987 年，第 111 页。
[3] 缙云县文化局、缙云县文化馆编：《缙云县群众文化工作大事记（1949—1985）》（内部资料），1987 年，第 118 页。
[4] 缙云县文化局、缙云县文化馆编：《缙云县群众文化工作大事记（1949—1985）》（内部资料），1987 年，第 121 页。

上,解决了专业剧团所解决不了的普及问题"[1]。1980年8月,全县180多个农村业余剧团,"演出1238场次,观众85万多人次,收入8万多(元)"[2];1980年冬至1982年年底,通过对42个已考核过的剧团的统计,共演出6396场,观众达315万人次,总收入达283760元。1983年春节期间的半个月中就演出了963场,观众45.3万人次,收入达51100元[3];缙云县民间婺剧团"从1980到1984年5年间,即演出19.8万多场次"[4];1985年7月,仙都乡曾戏剧大普查,经实地调查,全乡演过"古装戏40多种"[5];双龙村"1981年春至冬,村做戏,每个生产队出资一台,全村共17台,全年共做戏85场"[6]。这些数据对于缙云县民间剧团而言的确是十分可观的。

缙云民间婺剧团的演出一般分为业余演出、半营业演出和政府组织的各种演出三种。业余演出就是纯娱乐性演出,村剧团多数属这种性质。半营业演出分两档:从当年10月16日起至次年4月15日为第一档,从当年1月16日起至当年5月15日为第二档,共10个月。6月至9月属于春耕、夏收、秋收农忙季节,天气既热,农活又多,民间剧团要么放假,要么排戏,为下一个演出档做准备。政府组织的各种演出主要包括调演、会演等。如方川村婺剧团"忙时务农,闲时从艺,人员稳定,集散方便。历年冬种结束起班,春耕开始停演,年演四至五个月"[7]。为了促进民间剧团的健康发展,缙云县文化管理部门依照《条例》,对现存民间剧团分级管理,按甲、乙、丙三级颁发演出证。甲级可出县演出,乙、丙两级仅限于县境内演出。1981年1月,首度发证。新建区婺剧团、方川大队婺剧团、河阳大队婺剧团属甲级,新化公社新艺剧团、笕川大队婺剧团、珠佑大队婺剧团、蟠龙大队婺剧团、双溪公社婺剧团、石笕公社婺剧团、茭岭剧团、凝碧剧团、兆岸剧团、深坑剧团、宅基剧团、上坪大队婺剧团、张公桥剧团、栗坑剧团、红旗剧团、株树剧团、东溪剧团、木西花大队婺剧团属乙级,宏坦大队婺剧团、南溪大队婺剧团属丙级[8]。1984年又发证一次。群艺

[1] 郭仕贤:《缙云县戏曲活动的回顾》,载缙云县文化馆编印:《缙云县戏曲活动资料汇编》(一)(内部资料),1987年。
[2] 缙云县文化局、缙云县文化馆编:《缙云县群众文化工作大事记(1949—1985)》(内部资料),1987年,第96页。
[3] 缙云县文化馆:《热情扶持,加强管理——缙云县是怎样办好业余剧团、活跃农村文化生活的?》,缙云县档案馆藏,档案号j030-001-048-017。
[4] 项铨:《戏剧繁盛说缙云》,载缙云县生态休闲养生(养老)经济促进会编:《缙云掌故》,西泠印社出版社2017年版,第146页。
[5] 麻周韵:《仙都文化站建站两周年零三个月的工作汇报》,载《1986年各区乡站工作总结》,缙云县文化馆藏,档案号1986年A8-7。
[6] 郑桂文编撰:《双龙村志》,2014年,第20页。
[7] 吕灵芝、项铨:《方川婺剧团》,载缙云县文化馆编印:《缙云县戏曲活动资料汇编》(一)(内部资料),1987年。
[8] 存缙云县文化馆资料室,档案号1981年B1-1-1。注:原文件属复写件,有红、铅两种笔修改处。这里照依原稿。

一团、群艺二团、新建区婺剧团、盘洪婺剧团属甲级，缙前婺剧团、缙南婺剧团、碧河婺剧团、溪南婺剧团、双川婺剧团、城北婺剧团、三联婺剧团、舒洪婺剧团、石臼坑婺剧团、属于乙级，蟠龙婺剧团、花楼山婺剧团、田洋婺剧团、上周婺剧团、沈泽婺剧团、茭岭婺剧团、鱼川婺剧团、双港桥婺剧团、宅基婺剧团、力坑婺剧团、官店婺剧团、新坑婺剧团、方川婺剧团属于丙级，情况不明的有新化婺剧团、石笕婺剧团、缙筠婺剧团、茶园头婺剧团、双溪婺剧团、夏弄婺剧团、越陈婺剧团、姓潘婺剧团、南溪婺剧团、木西花婺剧团、蒙坑婺剧团、好溪婺剧团、金竹婺剧团、新渥婺剧团、周岭婺剧团、张公桥婺剧团、姓孙婺剧团、西坑婺剧团、胪膛婺剧团、青川婺剧团、周升堂婺剧团、珠佑婺剧团、株树婺剧团、东溪婺剧团等[1]。

（二）记录在案的民间婺剧团的演出情况

1977年2月25日至28日，新美公社在兆岸村举办文艺会演。兆岸、交路、扬弄、古路、长丰、凤山下、沿头等大队的业余剧团参演。[2]

1978年3月，官店大队俱乐部演出《赶车记》《开锁记》《演出归来》《争畚箕》《鞋印》等小戏。

1978年6月至9月，全县各区分别举办业余文艺创作节目调演。演出的婺剧节目有壶镇区的《一担肥》、盘溪区的《同奔人间》、直属公社的《开锁记》、大洋区的《望春亭》等[3]。

1978年10月6日至9日，全县文艺创作节目调演在县城举办。各区选拔的优秀节目参演[4]。

1978年11月9日至12日，丽水地区举办文艺会演。婺剧《同奔人间》《三亲母》、越剧《谁该表扬》参演[5]。

1979年10月，为庆祝中华人民共和国成立30周年，缙云县文化馆组织业余演出队演出《相亲》《卖鸡》《开锁记》等节目。大洋区11个剧团分别在前村、石笕、南溪三个地方演出。在前村演出的有前村剧团、西峰剧团、铁厢剧团、深坑剧团；在石笕演出的有石笕剧团、田村剧团、后弄剧团；在南溪演出的有南溪剧团、东余剧团、外前剧团、水西剧团。演出的剧目有《前后金冠》《三凤求凰》

[1]《缙云县农村剧团1984年第一期度发证一览表》，缙云县文化馆资料室藏，档案号1987年B1-17-25。
[2] 缙云县文化局、缙云县文化馆编：《缙云县群众文化工作大事记（1949—1985）》（内部资料），1987年，第84页。
[3] 缙云县文化局、缙云县文化馆编：《缙云县群众文化工作大事记（1949—1985）》（内部资料），1987年，第87页。
[4][5] 缙云县文化局、缙云县文化馆编：《缙云县群众文化工作大事记（1949—1985）》（内部资料），1987年，第88页。

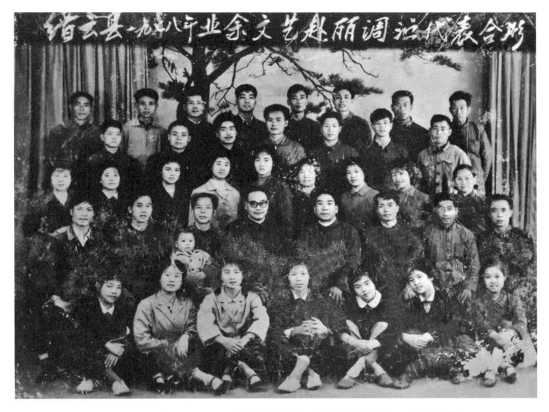

图 7-2-2　缙云县 1978 年业余文艺赴丽调演代表合影，丁小平提供

《珍珠塔》《白门楼》《血手印》等[1]。

1980 年春天，缙云县文化馆组织一个由 30 余人组成的业余剧团，深入大洋山区某村，"每天演出一至二场，每场 80 元"，一直演到过了元宵节。

1980 年国庆前夕，石笕婺剧团在前村演出。演出现代戏《壮丁行》《三披红彩》[2]。

1980 年 10 月 10 日至 12 日，缙云县举办文艺会演，新建区婺剧团演出新编历史剧《智亭山》、三溪公社业余演出队演出《夺枪之后》，均获好评[3]。

1981 年，缙云文化馆组织业余演出队，下乡巡回演出《三岔口》《糊涂县官》《箍桶记》等[4]。

[1] 项铨：《戏剧繁盛说缙云》，载缙云县生态休闲养生（养老）经济促进会编：《缙云掌故》，西泠印社出版社 2017 年版，第 146 页。
[2] 宋保修：《1979 年 7 月至 1984 年 11 月大洋区群众文化大事记》，存缙云县文化馆资料室，档案号 A2-10-15。
[3] 缙云县文化局、缙云县文化馆编：《缙云县群众文化工作大事记（1949—1985）》（内部资料），1987 年，第 97 页。
[4] 缙云县文化局、缙云县文化馆编：《缙云县群众文化工作大事记（1949—1985）》（内部资料），1987 年，第 102 页。

1981年9月,大洋区文化站在南溪公社东余大队排瓯剧《状元岭》,国庆前后在南溪、前村等地演出[1]。

1982年5月,缙云县文化馆业余演出队下乡巡演,演出现代戏《莲花戏夫》《龙口灯》《相亲记》[2]。

1982年11月,全县小戏调演,共演出5台小戏和15个节目,为期5天,参加演出代表216人。

1983年1月,婺剧小戏《聘金》《还鸡》参加丽水地区小戏调演,均获好评[3]。《聘金》,由丁小平、上官新友编剧,欧阳香夏导演、作曲,丁金焕饰演阿英爹,陈亦子饰演阿英娘。《还鸡》,由吕传昌编剧,赵志龙编曲,吕明秋导演,徐尚珍饰演田大婶,李恋英饰演何春,杨喜尚饰演阿根。鼓板赵志龙,主胡麻文鼎,舞美谢银松。

1983年1月,群艺一团赶排《还鸡》,将在永康转向壶镇一带演出现代戏;缙南剧团排练传统剧《宇宙锋》,将在武义柳城一带上演;新建婺剧团排演《荷珠配》,在春节中于永康一带上演;溪南婺剧团积极排练新编历史剧《荀灌娘》,春节在永康、壶镇演出;好溪剧团整理《火烧新野》,准备春节上演[4]。

1983年春节前后,大洋区9个民间剧团在本县及临县演出251场,收入870余元[5]。

1984年8月5日,赵志龙带队参加丽水地区国庆三十五周年献礼演出,演出松阳高腔小戏《八百两》、婺剧小戏《还鸡》等剧目[6]。

1984年10月1日,缙云县文化局、文化馆联合举办庆祝国庆三十五周年文艺晚会。县婺剧团、群艺二团、盘文婺剧团、壶镇越剧团等参加[7]。

1984年国庆节前后,黄金村剧团排演瓯剧《桃花岭》,于大洋区剧团所在地

[1] 宋保修:《1979年7月至1984年11月大洋区群众文化大事记》,存缙云县文化馆资料室,档案号A2-10-15。
[2] 缙云县文化局、缙云县文化馆编:《缙云县群众文化工作大事记(1949—1985)》(内部资料),1987年,第105页。
[3] 缙云县文化局、缙云县文化馆编:《缙云县群众文化工作大事记(1949—1985)》(内部资料),1987年,第109页。
[4] 《剧团动态》,载缙云县文化馆编:《简讯》第一期(1983年1月30日),存缙云县文化馆资料室,档案号1983年B4-13。
[5] 缙云县文化局、缙云县文化馆编:《缙云县群众文化工作大事记(1949—1985)》(内部资料),1987年,第109页。
[6] 缙云县文化局、缙云县文化馆编:《缙云县群众文化工作大事记(1949—1985)》(内部资料),1987年,第127页。
[7] 缙云县文化局、缙云县文化馆编:《缙云县群众文化工作大事记(1949—1985)》,(内部资料),1987年,第123页。注:1983年,缙南婺剧团改名为舒洪文化中心婺剧团,有人简称为"盘洪"或"盘文"。旋即又更名为盘溪婺剧团。

图 7-2-3　1984 年 8 月缙云县调演演职人员合影，丁小平提供

首演，后巡演各地[1]。

四、1982 年缙云县现代小戏调演

（一）1982 年缙云县现代小戏调演概况

1982 年 11 月 5 日至 9 日，缙云县现代小戏调演大会在县城召开。城郊、新建、盘溪、大洋、壶镇 5 个代表队参演，其中城郊区代表队 36 人，新建区代表队 30 人，盘溪区代表队 38 人，大洋区文化站 30 人，壶镇代表队 36 人。大会分秘书组、评论组、演出组、后勤组。这次调演，与其说是现代小戏调演，不如说是文艺调演，更符合实际。参演的文艺种类有婺剧、越剧、黄梅戏、乐器演奏、诗歌朗诵、相声、歌舞、快板、表演唱等。关于召开这次调演大会的动机，从时任县委宣传部副部长李益钟所致的开幕词中可窥见一二。李益钟说："这次现代戏调演大会，是我县人民在党的十二大精神鼓舞下，为全面开创社会主义现代化建设的新局面而奋斗的时候召开的。大家欢聚一堂，把自己用汗水浇灌出来的艺术成

[1]　宋保修：《1979 年 7 月至 1984 年 11 月大洋区群众文化大事记》，存缙云县文化馆资料室，档案号 1984 年 A2-10-15。

果,向大会汇报交流演出。通过这次调演,必将极大地促进我县群众性文艺事业的繁荣,有力地推动我县社会主义精神文明的建设。"[1]

城郊区代表队演出的婺剧是《内当家》《党费》《鸳鸯锁》《抛宝记》,新建区代表队演出的婺剧是《心德》《全家满意》《洞房惊梦》《闹元宵》,盘溪区代表队演出的婺剧是《最后一张病床》《一千元》《画眉》,壶镇区代表队演出的婺剧是《专业户的烦恼》,大洋区代表队演出的婺剧是《春风吹又生》《雨过天晴》《借嫂问女》《计划生育》,文化馆演出《铁灵关》选场。现将部分剧目的演出情况列表如下,见表7-2-1。

表7-2-1 1982年缙云县现代小戏调演大会部分剧目演出情况表

剧目名	作者	声腔	编曲	导演	演员情况
《内当家》	麻植生	拨子	不详	李洪宝	沈赛玲饰演李秋兰,李功力饰演孙主任,冠连发饰演锁成,洪源饰演老支书,李津饰演新华,徐周文饰演刘金贵
《党费》	施显良	不详	赵志龙	群艺二团导演组	李挺兴饰演王春林,朱夏萍饰演沈步佳,杜小燕饰演小明娘,马诚饰演王东山
《专业户的烦恼》	叶美群	不详	丁山	不详	不详
《心德》	虞一平	徽戏	赵志龙	蔡仕明	丁金英饰演婆婆,李恋英饰演阿英,迪波饰演娘,林成燕饰演秀娟
《全家满意》	刘陈雄	乱弹	赵志龙	吕明秋	翁六弟饰演张友培,胡益华饰演王梅月,黄丽球饰演吕忠成,李小珠饰演张苏英
《洞房惊梦》	吕悦旦	小徽	丁小平	蔡仕明	朱爱玉饰演玉泉,章秋莲饰演小秋
《春风吹又生》	宋保修	不详	不详	陈亦子	张亦如饰演金金,傅小丹饰演玲玲,陈德珠饰演玲母,郑素钦饰演阿春
《借嫂问女》	前村文艺组	不详	不详	陈亦子	王月玲饰演春母,王国蕊饰演莉莉,张亦如饰演志春,周喜爱饰演莉母
《一千元》	丁小平、上官新友	小徽	丁小平	朱荷莲	潜朱松饰演大伯,王岳英饰演大娘,王秀丽饰演大明,丁文英饰演小英
《最后一张病床》	赵志龙、王松坡	乱弹	赵志龙	吕明秋、蔡仕明	陈秀英饰演白玉梅,张晓华饰演小云,周金仙饰演大嫂,胡卫华饰演小妮,凡秋彩饰演院长,潘碧娇饰演秘书,周根海饰演局长

[1]《简报》第1期,载《1982年全县文艺调演材料》,缙云县文化馆资料室藏,档案号1982年B1-1-1。

（二）1982年缙云县现代小戏调演的意义

通过1982年缙云县现代小戏调演大会秘书处编的6期《简报》，笔者得知，这次调演大会至少有三点值得肯定。

第一，现代戏创作理念的初步转型。为现实的政治服务，甚至具体到为宣传某一政治活动而创作，一直是此前缙云现代戏创作和演出的客观存在。通过拨乱反正，特别是人性论思潮在文艺创作上的回归，缙云的现代戏创作也在尝试着突破一些禁区，从过去那种"正面人物""反面人物"绝对二分法的政治叙事中挣脱出来，试着从人性的角度审视发生在我们周围的各种人和事，发掘人物的复杂心理。《心德》《洞房惊梦》《内当家》《一张病床》等就是这种努力的尝试之作。

第二，演活人物的表演。演活人物，是衡量一个演员是否演出成功的标志。对一个演员来说，炫技固然必要，深入人物内心的情感体验，却是赢得观众的不二法门。这次调演广获好评的演员，无不在演活人物上下足了功夫。如，饰演阿英的李恋英，"一招一式，一唱一白，都把一个心胸狭隘、性情暴戾泼辣的妇女形象刻画得淋漓尽致"[1]；饰演白玉梅的陈秀英"表情真挚，催人泪下"[2]；饰演玲母的陈德珠"演得逼真、生动，得到观众的好评"[3]；王国蕊是个首次登台的新人，她也能把她饰演的莉莉"演得细腻，富有感情"[4]。

第三，旨在"普遍提高"的定位。时任调演秘书组组长郭仕贤说，这次调演的目的，就是"发挥每一个建制剧团本身的创作、演出力量和积极性，……达到普遍提高的目的"[5]。这个意图不只体现在剧目、演员、乐队的选择上，还体现在组委会的时间安排上，见调演大会的日程安排表（表7-2-2）。

表7-2-2　1982年缙云县现代小戏调演大会日程安排表

日　　期	上　午	下　午	晚　上
11月5日	代表报到、走台		五云、城郊代表队演出
11月6日	讨论，走台	学习，讨论	新建代表队演出
11月7日	讨论，走台	学习，讨论	盘溪代表队演出

[1] 吕悦旦：《红杏两枝出墙来》，《简报》第3期，载《1982年全县文艺调演材料》，缙云县文化馆资料室藏，档案号1982年B1-1-1。
[2] 龙套：《调演舞台上异彩纷呈，昨又涌现三个精彩节目》，《简报》第4期，载《1982年全县文艺调演材料》，缙云县文化馆资料室藏，档案号1982年B1-1-1。
[3][4] 冬梅：《大洋山区，百花吐艳》，《简报》第5期，载《1982年全县文艺调演材料》，缙云县文化馆资料室藏，档案号1982年B1-1-1。
[5] 郭仕贤：《缙云县戏曲活动的回顾》，载缙云县文化馆编印：《缙云县戏曲活动资料汇编》（一）（内部资料），1985年。

续　表

日　期	上　午	下　午	晚　上
11月8日	讨论，走台	学习，讨论	大洋代表队演出
11月9日	讨论，走台	学习，讨论	壶镇代表队演出
11月10日	总评	发奖大会	放电影

看完演出，进行讨论，通过走台，手把手地教，这就是老带新、互相学习的现身说教。与其说这是调演，不如说就是文化馆培训班的延伸。

第三节　新演的剧目[1]

1983年，缙云县文化馆对民间剧团自1980年以来演出的剧目作了调查统计，统计演出的剧目达430个，其中现代戏100个，传统戏172个，整理传统剧27个，新编历史剧28个，折子戏103个[2]。尚不包括缙云县婺剧团演出的剧目。这样的一个数字确实令人惊赞。传统戏重回社会，演传统戏自然成为剧团的首选，但在文化主管部门的直接干预下，剧团亦得演出足够的新戏。这些新戏包括新创剧、改编剧、移植剧等。根据笔者掌握的资料，这个时期缙云县各婺剧团演出的剧目分4大类，即传统剧、创作剧、改编剧和移植剧。现仅就新演的剧目分述如下。

一、现代戏创作

现代戏仍是这时期创作的主流，数量多，题材广。据统计，主要有《顶逆流》《相亲》《望春亭》《开锁记》《同奔人间》《赶车记》《一袋粮种》《党费》《赶竹市》《婚聘》《管鸡》《最后一张病床》《洞房惊梦》《全家满意》《春风吹又生》《一千元钱》《画眉》《专业户的苦恼》《心德》《问女》《鸳鸯锁》《抛宝记》《卖茧风波》《三亲姆》《二老夫妻唱戏》《革命的种子》《夺枪之后》《补心》《逼婚记》《还鸡》《新婚之夜》《桃花姻缘》《鸳鸯镜》等30余种[3]。

[1]　剧目来源：县文化馆资料室、原新建婺剧二团团长叶松桥、原溪南婺剧团团长应林水等，下小溪村剧团正生陈官周等。

[2]　缙云县文化局、缙云县文化馆编：《缙云县群众文化工作大事记（1949—1985）》（内部资料），1987，第114页。

[3]　《缙云县文化馆1987年·县文化局、文化馆关于编写群众工作大事记成立编写组、征集史料、召开会议的通知及各种统计表格、照片》，缙云县文化馆资料室藏，档案号1987年A2-6。

（一）书写人性是这一时期现代戏创作的主要内容

这些作家凭着对生活的敏感和体察，试图解决欲望与道德、本性与责任之间存在的矛盾，也试图对人物的内心世界作真实而细腻的描摹。《相亲》，1977年由陶永坚编剧，唱滩簧，叙打击投机倒把办公室副主任李奎以打击投机倒把的名义没收春英娘一篮子鸡蛋的故事。题材不算新鲜，新鲜的是李奎没收的恰是他相亲对象母亲的鸡蛋。更新鲜的是，李奎没收的恰是春英娘想换钱给未来亲家买点礼物的鸡蛋。这种巧合叙事让剧情起了波澜，"误会"的消除，不是事情的解决，而是事情本相的揭示。巧合作为一种戏剧化的表现手法，贯穿全篇，不仅具有一定的喜剧效果，亦为深化主题之举。看起来是巧合，其实揭示的是官本位语境下的特权思想的滥用。李奎说："你若惹我心头火，学习班里改造坏思想，要检讨来要罚款，交代清爽再回乡。"话不多，其要官威的心态却昭然若揭。《卖鸡》，由邵汉祥、赵志龙编剧，叙青母卖鸡引出的一场趣事。玲母从青母处买来一只鸡，招待准女婿大青。谁知买来的却是一只瘟鸡，又谁知招待的准女婿又是青母的儿子。《管鸡》[1]，1979年由"群众创作、李恭尧编剧"。唱调不详。叙丰进内因一只青麻鸡与丈夫丰进来和女儿丰勤红之间的矛盾。"思想落后"的丰进内养了八只生蛋鸡，一心想的就是如何占集体的小便宜。这种描写既符合生活真实也是丰进内内心世界的艺术展示。《鞋印》又名《保护良种》，由官店村艺人编剧，叙刘怀溪报复村民张育才的故事。刘先偷走张的鞋子，再偷走村里刚引进的良种，临走，特意将张育才的鞋印留下，以此达到嫁祸张育才的目的。剧作者如此设计刘怀溪的作为，尽管出于政治上的考虑，但其人性之恶昭然若揭。类似的题材还有《洞房惊梦》《一千元钱》《全家满意》《借嫂问女》《聘金》《还鸡》等。

其实，人性的呈现就是劝人为善。美好的人性释放着教化社会和鼓舞民众的正能量，而丑恶的人性则对世人起到警戒作用。作为一个有良知的作者，都应该肩负起净化社会的历史责任。顾锡东说："我们的戏曲、曲艺中忠孝节义皆属伦理道德范畴，雅人叫作'高台教化'，俗人叫作'劝人为善'，道德化的主旨，有益于人心世道。这就是我们的老传统，我看并没有什么不好。"[2]关键是，劝诫必须源于形象的真实描绘和人性的真实展示。

《石破天惊》[3]，宋保修据何士光短篇小说《乡场上》改编，叙罗、任两家小孩因争抢玩具发生的小事。罗师母是乡供销社主任妻，其儿在争抢任老师儿子的

[1][3] 剧本见《缙云县文化馆1979年业余创作戏剧》，缙云县文化馆资料室藏，档案号1979年B1-1-1。
[2] 《新追求离不开老传统》，藏《顾锡东文集·文论卷》，中国戏剧出版社2005年版，第303页。

玩具时，将任儿推倒在地，摔成重伤。罗师母恰好在场，为推脱责任，也示意其儿倒地。罗师母为堵冯大伯之嘴，软硬兼施。冯大伯虽然受过罗师母的小恩小惠，但面对真假是非，毅然坚守诚实做人的底线。该作的最大成就就是比较准确地传达了原作的精神。冯大伯的忠厚、善良、可爱始终与罗师母的丑恶、卑劣形成对比。冯大伯说："评理评理评什么理，此事全在我眼里。颠倒黑白假扮真，这真是岂有此理。"语言朴素，却铿锵有力。观众就在这种对比中感受着冯大伯的人格魅力，冯大伯的形象也因此成为净化社会良好风气的典范。《心德》，叙阿英、秀娟妯娌侍奉公婆的不同方式。阿英虐待公婆，表现的是昧心、狠心；秀娟善待公婆，表现的是仁心、善心。作品就在这种鲜明对比中，彰显人性的真善美和假恶丑。

亮剑特权、以直报怨，是人性书写的另一种表现方式。前者可见于《最后一张病床》，后者可见于《内当家》。《最后一张病床》，编剧王松坡、赵志龙，编曲赵志龙，唱乱弹。1982年8月初稿名《一张病床》，10月修改稿改现名。叙医生白玉梅顶着两个长字辈领导所施加的压力毅然将最后一张病床给了病危的农村大嫂事。不畏权势，坚持正义，既是人性的本性，也是人性的升华。作者所塑造的白玉梅正处在丈夫调动、解决两地分居的时间节点，但面对生死攸关的大事，其犹豫也是其内心真实心理情感的表露。白玉梅唱云：

> 望窗外，晚霞红，如花似锦。我心里，只觉得，苦乐相并。为病人，日夜忙，我无怨言。为病人，虽劳累，可内心高兴。怎奈是，丈夫远在千里外。我小女，有父却难成父亲。在白天，幼儿阿姨哄着她；到夜里，却是常常一人在家哭声声。看人家，夫妻双双尽欢乐；可偏是，鹊桥不渡我郎君。请调书，送上局里半年整。等丈夫，盼郎君，早也等，晚也盼，日盼夜盼，何时盼到丈夫伴我身。上班忙得团团转，下班又把家务缠。苦得生病胃出血，打针吃药常中断。

难能可贵的是，白玉梅为挽救一条鲜活的生命毅然克服私心，这是舍己为人的表现，也是人性的另一种表达。《内当家》，麻植生据王润滋同名小说改编。叙李秋兰不计前嫌，接纳曾经剥削过她全家的归国华侨刘金贵的故事。题材新，人物新，且能突破阶级意识形态的创作藩篱，这是该作的最大亮点。

（二）爱情、婚姻也是这一时期现代戏创作关注的问题

爱情、婚姻在"文革"中一度视为禁区，谈爱色变。所以《补心》《三亲母》的出现显得特别珍贵。《补心》，由陶永坚、邵汉祥编剧。叙王金三与于秀青之间的真挚爱情。金三丧妻，秀青丧夫，却因身份问题不能彼此相爱。在这里，作者

的贡献就是塑造了一位因爱不顾一切的青年女性，尽管形象单薄，矛盾冲突也乏新奇之处，但不可否认的是，在题材上确有开拓意义。《三亲母》，由宋保修编剧，叙城镇、农村、山区的母亲对子女不同的婚恋观。

（三）政治叙事仍是这一时期编剧的叙事选择

《同奔人间》《望春亭》《开锁记》《党费》等就是紧跟政治形势的应景之作，尽管粗糙，也有可取之处。《同奔人间》，由王松坡编剧，叙"四人帮"垮台之后社会出现的新面貌。内容尽管陈腐，表现形式却别出心裁。孙悟空邀游人间，将所见传达给月宫的嫦娥，嫦娥思凡心切，同悟空同奔人间，为实现新时期总任务作贡献。《望春亭》，1978年由前村大队业余文宣队编剧，唱徽戏。叙村民胡老三的投机倒把事。《开锁记》，由宋保修编剧。叙儿子小牛欲制沼气与小牛娘发生的一场纠纷。小牛娘嫌沼气脏，不给他备料的费用。小牛求助小牛爹，小牛爹居然与小牛娘意见一致。其实，小牛爹支持小牛的主张，但与小牛的做法不同，他知道如何打开小牛娘心头之锁。《党费》，由施显良编剧，叙平反王东山冤假错案事。类似的作品还有《红松岭》《赶车记》《借娘》《一袋粮种》《松亭会》《清明时节杜鹃红》《春风吹又生》等。

（四）战争题材亦是这一时期剧作者关注的方面

《夺枪之后》，由项铨、朱文凤编剧。唱【芦花】【拨子】。叙武工队黑牡夺枪之后，乡长李群、李群女儿莲子、武工队指导员陈坚等巧妙骗过国民党反动警察卢标、侯三，顺利将枪送给山上游击队的故事。这类剧因故事性强、情节曲折，有一定的观众群体。

这些现代戏在艺术上也有令人称道之处，有些"也成为农村剧团的保留剧目，虽然为数不多，但收效甚大"[1]。

首先，注重人物内心世界多维度的刻画。白玉梅面对病危的大嫂，内心里五味杂陈，既有与生俱来的恻隐之心，也有私心的浮沉。前者是良知，后者是杂念。为了良知，则要忤逆决定其命运的上级领导；为了杂念，则要承受良心之责。这种多维心理动态的描述无疑是丰富人物形象的艺术之举。

其次，继承传统的戏腔叙事方式。《管鸡》的素材和表达皆仿时调《王婆骂鸡》。丰进内数鸡时的叙述："一二三四五六七，数数总还少一只。三黄一白都在此，俩黑一灰站两边。数来数去总少只，原来少只青麻鸡。东边看来西边望，回头看看半只无。"这与王氏数鸡的语言和形态同出一辙，分明是艺人熟知传统戏叙事的缘故。

[1] 项铨：《对农村剧团普查考核的情况汇报》，存缙云县文化馆资料室，档案号1983年B1-6-6。

语言形式戏腔化。《望春亭》中有一段【二黄流水】的对唱云：

常：听此话，更担心。
伯：见此情，更疑心。
常、伯：莫非他，莫非他 ⎯ 看出我破绽
　　　　　　　　　　　　⎯ 莫非他其中有啥原因。

再如其中的【紧都子】唱腔："我以为平平安安出了村，哪知当中窜出个程咬金，是新学剃头碰着满面胡，急得我一时无主意。"其"圆场急走"的情态舞台感强，如身临其境。

二、古装剧创作

所谓古装剧，就是以传统题材创作的戏曲作品。由于现代观众的审美趣味仍钟情于传统戏，因此，缙云的剧作者亦尝试创作古装剧，以此满足缙云观众嗜看传统戏的欲望。据统计，这段时期，创作的婺剧古装剧大致有 20 部，主要聚焦于历史、公案、家庭伦理等题材。

（一）历史剧

历史剧有《智亭山》《双血衣》《董宣》《黄巢赠剑》《荀灌娘》《红巾军》《失街亭》《青天断案》《詹状元》《朱元璋新婚》《懒龙盗印》等。

《智亭山》[1]，初名《功过鉴》。1980 年 8 月，陈棠据姚雪垠长篇小说《李自成》第二卷改编。陈棠（1924—1997），东川乡梅溪村人，"博学多才，重义轻财，从医业，好戏曲"[2]。唱徽戏，赵志龙编曲。剧分 6 场，即《智亭失守》《哭斩摇旗》《功过争论》《急功省过》《陷陈逼降》《审奸任命》，叙李自成三次为悍将郝摇旗说情的故事。郝摇旗镇守智亭山，屡挫郑崇俭师。郑乃与义军奸细马三坤里应外合，智亭山失守。刘宗敏未察底细，欲斩摇旗。李自成异之，说服刘宗敏，令拘之后营。马三坤一计未成，又怂恿郝摇旗越狱。《荀灌娘》[3]，1982 年由陈棠、蔡仕明编剧。本事出《晋书》卷九六。共 9 场，即《序幕》《势危求援》《灌娘说父》《义感三军》《踹营改装》《打虎结拜》《情中之情》《智说周昉》《盼兵灭贼》，叙少女荀灌说服荆州都督周昉为父解围事。杜曾反晋，围困襄阳

[1] 剧本载《缙云县文化馆 1987 年手抄传统剧本》，档案号 1987 年 B9-74。
[2] 浙江省丽水市缙云县新碧街道志编纂委员会编：《新碧街道志》，方志出版社 2017 年版，第 323 页。
[3] 剧本存缙云县文化馆资料室，档案号 1982 年 B1-9-9。

城，城危。时周昉镇守荆州，守城荀崧与之有隙，舍近求远，派蔡安等突围向石笕求援。其女荀灌时年十二，有智，代父求救周昉。周发兵，危机始解。剧作刻画的荀灌是个有智有勇的少年英雄，具有一定的感染力，但描写荀灌初入荆州旋即与所遇周抚公子产生爱情事，亦落俗套。同时，荀灌的语言亦年少老成，缺乏个性。《红巾军》[1]，1979 年由胡定才编剧，徽戏。分《序幕》《取汴》《催征》《策变》《出鞘》《斩婿》《救鲁》《思亲》《期望》9 场。叙红巾军头领刘福通誓死守卫汴梁事。《黄巢赠剑》又名《仙霞岭》，由王松坡编剧。素材未详。叙黄巢赠村姑宝剑事。黄巢起义之日，在浙南某地偶遇村姑，被村姑的大爱所感，认其为义女，临别，赠其宝剑。整剧构撰粗糙，人物形象扁平，是一本尚未成熟之作。另外如《失街亭》（唐生编剧）、《罗成》（李树海编剧），但剧本未见。

（二）公案剧

公案剧有《青天断案》《詹状元》《懒龙盗印》等。

《青天断案》，1982 年 5 月由陈叶声编剧。剧分 9 场，即《试妻被害》《告状验尸》《乔装私访》《巡按考察郑知县》《暗访奸情露》《设计嫁祸》《捉拿认供》《金知府偏袒》《郑知县受辱斩凶犯》。唱【三五七】【流水】等。叙县令郑玉清破民妇艾春兰与刘强根奸情案事。案情并不复杂，复杂的是郑破案之后刘的"设计嫁祸"。莱州知府金长先系刘的娘舅，刘乃假借其手成功地将刘之罪加于郑身。巧的是，郑在私访时遇到的小青年正是八府巡按崔成，郑的无私、正直和金的枉法均寓其目。因此，结局大快人心。像这样的剧目情节固然曲折离奇，满足了观众的好奇心，但确因情节之间缺乏逻辑陈述和对人物性格的合理性铺陈，让人觉得内容仍显浅薄。《詹状元》，由吕德祺、蔡仕明、陈棠编剧。本事出缙云民间故事。分 8 场，即《还金赠玉》《被逐认父》《卖字遇玉》《移花接木》《威逼无辜》《兰香鸣冤》《除暴惩恶》《珠联璧合》。叙詹骙与赵凌千金还玉的传奇婚姻。詹骙拾金不昧，得赵凌好感，以女许配之。其堂弟詹恢觊觎还玉美色，洞房之夜，行移花接木之计。先逼迫还玉投江，后又误刺己母钱氏。温州知府秦筠系詹恢继父，乃将詹恢之罪全委之于敢于主持正义的隐于温州的原刑部职司金奕。最后，金奕手持圣旨，才将此桩冤情大白于天下。故事性强是该作的优点，但也难掩故事构撰稚嫩之病。《懒龙盗印》，1981 年由王松坡编剧。共 5 场，即《湖畔》《雨遇》《剪发》《盗印》《提审》，叙神偷懒龙巧救被知县公子欺凌的周女的故事。

[1] 剧本存缙云县文化馆资料室，档案号 1979 年 B1-2-2。

（三）爱情、婚姻剧

以爱情、婚姻为题材的剧目有《心人风月》《挑女婿》《朱元璋新婚》《血泪姻缘》等。

《心人风月》[1]是一本难得的爱情之作。剧作者不详。唱【芦花】。叙少女胡瑞虹反抗其母包办的王府之婚，毅然与小补匠邱永年私奔的故事，充分体现瑞虹与永年之间的真挚爱情。《挑女婿》，1981年由好溪大队胡周成编剧，唱【平板】【二板】。剧叙一女嫁三夫事。张丽英已至谈婚年纪，已和书生李俊生相爱确立了恋爱关系，其母则将其许配给富户吴三丁，其父又将其许配给王田，三人均约于八月十五会亲。会亲之时，因相互争吵上诉至县府。县令面对这桩难断的婚姻案，机智应对，维护了丽英的权益。《八百两》，由吴纳德、孙金田编剧。叙货郎张小三和农村姑娘翠香的恋爱故事。翠香娘不同意张小三和翠香的婚事，以八百两彩礼做要挟逼张退婚。翠香心恋张小三，张凑足彩礼，娶回翠香。经过一番周折，翠香娘认识到自己的错误，退还彩礼。另外，还有《朱元璋新婚》（编剧不详），《血泪姻缘》（王振山编剧），但均未见剧本。

难以归类的剧目有《古庙悲声》《清和桥》《假凤真龙》《贤士篇》《鸳鸯镜》《活佛求医》等。

如此大力度地创作古装剧，这在缙云戏剧史上尚属首次。这本身就是一件值得关注和肯定的事。这些作品故事性强，却缺乏叙事逻辑，人物形象扁平且不够鲜活。这是这些剧目难以传承下去的主要原因。只有写活了人物，才能让剧目立体起来，才有感染力和艺术生命力。因此，如何写活人物，是缙云古装剧创作面临的最大难题。

三、改编剧

改编剧分两类：一类是本县编剧的改编之作，如《斩魏征》《朱元璋斩婿》《洪武鞭婿》《姑嫂上坟》《喜盈门》《徐庶荐诸葛》《金龙梦》等；另一类是本县之外婺剧团编剧所改编的，如《猪八戒招亲》《三请梨花》《借妻》《挑水审案》《新虹霓关》《铁灵关》《义虎案》《青虹剑》等。

（一）缙云县婺剧团编剧改编

《斩魏征》，陈述、潘文德、顾颂恩、王云根编剧，获剧协浙江分会1980年剧本评奖创作奖。浙江省绍兴市绍剧团首演。1982年陈棠、胡定才据此改编[2]。

[1] 剧本存缙云县文化馆资料室，档案号1982年B1-8-8。
[2] 《斩魏征》初稿存缙云县文化馆资料室，档案号1982年B1-9-9。

改本分 9 场，即《瞒魏》《遇魏》《迎魏》《感魏》《罪魏》《探魏》《斩魏》《求魏》《封魏》，叙唐太宗娶民女郑月娥遭魏征阻拦事。太宗娶受聘郑女，恰路遇出巡归京的魏征。魏征了解郑女早有婚聘，断然拦下行聘旨意。郑女之夫陆爽斥责太宗不仁，惹下杀身之祸，被扣押于宫中。魏征私放陆爽，惹怒太宗，将魏征打入天牢。魏征狱中申诉，历数太宗劣政。太宗怒不可遏，下旨立斩魏征。长孙皇后知之，暗中护之。月夜御园，太宗听得郑女亲口哭诉，才知偏听偏信铸成大错，遂定下纳谏条例，大礼迎魏征上朝。

相较原作，改作者的改编主要有二：一是将原作的 11 场缩减至 9 场，或增或删或改部分情节。如原本陆爽出场时仅自身一人，改本则增了却南赞，并对两人依依惜别的场景有较多的描述。这样改，主要为下文却南赞的反唐（为陆爽抱不平）埋下伏笔；二是对剧中部分人物的性格有所改造。如原本的赵源对郑女与陆爽之间的婚姻尚有恻隐之心，改本则显得冷漠无情。请看引文（前者为原本，后者为改本）：

赵源：（思绪激荡）哎呀！（唱）满屋哀哀放悲声，倒叫我咱家心不忍。……（接唱）又怎忍，割断这恩爱男女万缕情。但想到万岁爷在御楼等候，只好狠心。

赵源：这……这这这……呸！我若是据情再禀报，哪来这一身荣和耀。

群艺婺剧团、红旗婺剧团均演过此剧。演出情况待考。

《朱元璋斩婿》[1]，1983 年 11 月由邵汉祥据同名连环画改编。分《宫廷辞别》《计议》《催逼蒙山茶》《蒙水桥头》《绛州府》《凉亭会》《斩婿》7 场，叙朱元璋为肃大明法典毅然斩婿常天亮事。为整肃南洪一带官纪，朱钦命常天亮出巡。常天亮擅权枉法，索茶受贿，害死民女张翠姑母。张翠诉至绛州府，常又伙同知府将张斩首。桥官刘唐义愤难忍，冒死上告御状。州府知之，派人追赶，企图灭口。路遇出京私访的朱元璋，朱救之。朱元璋回朝，召回女婿，斩之。

1984 年 4 月，邵汉祥与上官新友合作，重新审视《朱元璋斩婿》，并作了很大的改动，取名《洪武鞭婿》。首先，场目皆改以双字，即《殿遣》《宫别》《贪赃》《计赚》《桥阻》《私访》《鞭婿》。其次，人物性格较原作丰富且合理，基本上弥补原作脸谱化描述之缺陷，代之以对人之复杂心理之刻画。如，常天亮先奸污何翠姑（原作作张翠姑），再抛尸于河，是因为县官王守才做局所致。这样一改，较原作一味丑化之更符合驸马之身份。最后，朱元璋面对皇后马氏的求情，改作者对朱元璋杀和赦的矛盾心态的处理，也是符合常情的。

[1] 剧本存缙云县文化馆资料室，档案号 1983 年 B1-8-8。

《明宫秋》，由胡定才、上官新友据京剧本《香莲帕》改编。分三本。第一本分《序幕》《太行难》《结金兰》《追中义》《冒李佑》《闹幽州》《害李太》《错投府》《藏李佑》《收李佑》《救李佑》11场，叙李良千方百计欲谋害忠良子李佑事。唱【平板】【二板】。第二本分《招贤才》《□□□》[1]《长亭别》《□□□》《洞房夜》《□□□》《责杨波》《下仙山》《打黑店》《太行会》10场，叙李佑与徐延昭女徐金定的婚姻事，唱【芦花】【拨子】。第三本分《帝崩后》《太行□》《刺国太》《获中令》《搜玉玺》《释徐杨》《国母恨》《哭皇陵》《抱幼王》《明宫春》10场，叙徐延昭、李艳妃护幼主登基事。唱腔不详。

《姑嫂上坟》[2]又名《瞎痞钱》，由王剑君据同名睦剧整理。唱时调。叙瞎子程半仙欲行骗寡妇钱财被其姑子揭穿的故事。

《金龙梦》，改编不详。新化婺剧团曾演出该剧[3]。

（二）缙云县外婺剧团编剧改编

《三请梨花》，1960年由方元和上海戏剧学院首届编导培训班编剧学员据昆曲《金棋盘》和徽戏《紫金镖》改编而成。剧叙唐初薛丁山三请樊梨花事。薛丁山驱逐敌人途中于寒江关被叛将樊洪所阻，深明大义的女儿樊梨花亲许薛丁山归唐，却遭到其兄樊虎的反对，樊虎又误杀其父樊洪。樊梨花毅然杀兄迎唐兵入关。程咬金为媒，薛、樊完婚。然而，薛却因樊关前以花枪将其挑落马下，洞房之夜，大摆丈夫威风，樊被气走，返回寒江。此时，西征大军在青龙山又遭敌人杨藩围攻。薛两请樊梨花，却不肯认错。樊并不计较，星夜发兵，刀劈杨藩，解西征军之围。薛三请梨花，痛悔前非，双方言归于好。全剧共8场，即《兵发寒江》《沙场落马》《劝父归唐》《洞房之夜》《一请梨花》《二请梨花》《刀劈杨藩》《三请梨花》。唱乱弹，江山婺剧团首演。

《青虹剑》又名《百花公主》，1962年由王驯据川剧《百花记》改编。王驯（1929—2017），浙江兰溪县人。王驯曾谈到他改编的动机云："我是川剧迷，川剧的表演太精彩了。……川剧有出戏叫《青虹剑》。我的《百花公主》就是以这出戏为基础改编的。"[4]剧分《授剑》《杀虎》《被陷》《阻旨》《潜入》《赠剑》《斩巴》《密书》《覆兵》《惊变》《刺目》11场，讲述百花公主与江六云之间的情爱故事。百花公主之父安西王阿难答与朝中右丞相阿忽台相谋，欲反朝廷。浙江道御史江六云化名海俊，潜入安西王府，获百花公主爱慕，并以佩剑相赠。

[1] 因原本或缺相关文字或字迹模糊，为准确、真实起见，一律以"□"代之。后凡有此"□"处，均同此意，不再标注。
[2] 存缙云县文化馆资料室，档案号1982年B1-8-8。
[3] 项铨：《对农村剧团普查考核的情况汇报》，存缙云县文化馆资料室，档案号1983年B1-6-6。
[4] 聂付生、方佳等著：《浙江婺剧口述史·编导卷》，浙江人民出版社2021年版，第160—161页。

安西王事败，大战于凤凰山。安西王被捉，百花公主逃至庵中为尼。后江六云亲迎百花公主，奏请朝廷赦免安西王父女。朝廷准奏，江六云与百花公主结为夫妇。兰溪婺剧团首演。

《借妻》《义虎案》剧情详前。

《挑水审案》《铁灵关》《新虹霓关》都是原东阳婺剧团卢俊迈改编的作品。卢俊迈（1927—2022），又名柳青、秀节、天青，浙江东阳人。编剧。中师毕业后先在东阳县文化馆工作，后调入剧团，任专业编剧。

《挑水审案》又名《双血衣》。1962年卢俊迈据《聊斋志异·冤狱》改编，共9场，即《蒙冤》《刑逼》《染血》《辩冤》《施诈》《访龙》《批斩》《问舅》《平冤》。唱乱弹，丁山编曲。叙御史之女王小姐慕塾师李如春之才华，暗入书馆赏其诗文。胡知县内弟赵森，假冒如春非礼未遂，杀死王小姐却嫁祸于李如春。李如春入狱，屈打成招。挑水伯目睹事情的始末，坚持为其喊冤。最后，经一位清官审理，还了李如春的清白。1979年，东阳婺剧团复排《双血衣》，并携该剧参加浙江省文化局组织的国庆三十周年献礼会演。在1980年浙江省文化局举办的一次创作会议上，时任局长钱法成建议卢俊迈修改《双血衣》，说："以清官为主角的戏太多，你怎么写，也写不过《十五贯》，你能不能换一下思路？"[1]卢俊迈觉得钱法成的意见很有建设性。因此，他将在义乌佛堂偶遇的一个"挑水伯"作为剧中皂隶的原型，并赋予其善良、正直的优良品格。挑水伯出身下层，却有一双敏锐的眼光，他发现案情蹊跷，想："如春冤未雪，心头打个结。"因此，"私自查访"，寻找证据，还冤者一个清白。这样一改，就很有戏了，皂隶挑水伯成了破案的主角，与以清官为主角的原作完全不同，与《十五贯》的主题也不一样。《铁灵关》据同名乱弹传统戏改编。改本除了删削原本杂乱的描写之外，还对原本的剧情和人物做了符合逻辑的改动。王庆为抱不平，刺死梅伯卿之弟梅仲卿。西宫娘娘假借圣旨判王庆发配铁灵关，京兆尹亦借圣旨也判梅伯卿发配铁灵关。这一"双判罪"的设计，引出"双起解""双受杖""双出师""双跪城"等情节，矛盾依次展开，也逐步深化。这样，不但升华了主题，也丰富了人物形象的内涵。唱【芦花】【拨子】【都子】等。《新虹霓关》，分《定约》《拒聘》《误期》《毒计》《骗婚》《赴约》《血祭》7场，叙东方艳因中奸计以死向瓦岗寨王伯当谢罪的故事。

四、移植剧[2]

据初步统计，这时期移植剧目大致可分为历史剧、公案剧、传奇剧、爱情剧等。

[1] 聂付生、方佳等著：《浙江婺剧口述史·编导卷》，浙江人民出版社2021年版，第29页。
[2] 剧本系叶松桥、应林水、何淑君等提供。

（一）历史剧

历史剧有《困河东》《汉宫怨》《南界关》《黄飞虎反五关》《杨七郎打擂》《金沙江畔》《洪武鞭侯》《齐王斩妃》《唐宫惊变》《孙安动本》《赵氏孤儿》《海瑞驯虎》《戚军令》《三盗合欢瓶》《金锁恩仇》《雍姬怨》《凤冠梦》《琼浆玉露》《貂蝉》《三打陶三春》《粉妆楼》《画龙点睛》《于无声处》等。

《困河东》，据晋剧《白龙关》《龙虎斗》改编，改编者不详。剧本为1980年缙云群艺婺剧团翻印。剧分《定计》《诓驾》《别家》《点卯》《屈责》《惊变》《屈斩》《闻讯》《兴兵》《打驾》10场，叙呼延廷寿携其妹呼延秀英护赵匡胤北征河东反被欧阳方所害事。《汉宫怨》，由顾锡东编剧，分《游园》《辨剑》《密谋》《探病》《惊毒》《诘奸》《贻怨》7场，叙霍光之妻霍显为其女霍成君争夺皇后宝座一事。《南界关》叙五代寿春守将刘仁之妾花迎春与参镇何延锡私通事。《春台班戏目》著录。京剧亦有此剧。《黄飞虎反五关》，本事出《封神演义》，叙黄飞虎因不满无道纣王残杀无辜反出朝歌事。豫剧、粤剧、京剧等皆有此剧。《杨七郎打擂》，叙杨七郎擂台上打死潘洪之子潘豹事。《金沙江畔》叙红二军某部与金沙江畔藏民建立的深情厚谊事。1961年由曾昭弘、方海如据同名小说及沪剧本改编为越剧，童叔韶据浙江越剧团二团同名演出本改编为婺剧，武义婺剧团首演。《洪武鞭侯》[1]，1981年岳平、卞卡据《明史》改编。叙永嘉侯朱亮祖枉法处斩番禺知县道同事。福建闽侯县闽剧团首演。《齐王斩妃》，又名《齐王斩后》《齐王访贤》，唱【西皮】【二黄】【流水】【都子】等。剧本来源不详。据载，由孙蔚龙据《东周列国志》《烈女传》改编，叙齐王惑于夏金屏美色先赐死钟离春后又迎之入宫事。宁波地区越剧团首演。《唐宫惊变》，剧本来源不详，叙唐王李渊委任吏部尚书刘文静整饬晋阳吏治的宫廷风云。《孙安动本》，京剧，叙孙安上本启奏求斩草菅人命的太师张从事。《赵氏孤儿》又名《程婴救孤》，叙程婴、公孙杵臼等躲过屠岸贾严查救下赵氏孤儿赵武的故事。京剧、秦腔、越剧等皆有此剧。《海瑞驯虎》，剧本来源不详，叙淳安知县海瑞假戏真做惩处强抢民女的胡宗宪子胡公子事。由薛德元、刘克杨智明编剧，秦腔首演，后琼剧、睦剧、闽剧、湘剧等移植。《琼浆玉露》又名《深宫血泪》，潮剧、越剧皆演，来源待考。共8场，叙寿王将己女姝阳换韦侍郎子神旻引发的悲剧。《粉妆楼》，连台本，叙罗成后裔罗灿、罗焜因救民女祁巧云与权奸沈谦子沈廷芳结怨事。

[1] 剧本系原新建婺剧二团团长叶松桥、溪南婺剧团团长应林水等提供。油印本，原无剧种标示，朱笔、蓝笔所标之【紧皮】【流水】【山坡羊】【芦花】【反二板】【龙宫调】【三五七】【二凡】等，显系排戏时所为。

（二）公案剧

公案剧有《血溅乌纱》《徐九经升官记》《破铁券》《十五贯》《双凤冤》《血手印》《三审林爱玉》《三审状元妻》《红楼夜审》《卷席筒》《小包公》《糊涂县官》《狸猫换太子》《马武举抢亲》《真假太子》《双金印》《金蝴蝶》等。

《血溅乌纱》，由朱崇舜编剧，豫剧，叙严为民错杀刘松后自杀以警示天下事。移植后又名《夜审断指案》《王府奇案》。《十五贯》，据同名昆腔改编，分《鼠祸》《受嫌》《被冤》《判斩》《见都》《疑鼠》《访鼠》《审鼠》8场。《双凤冤》，早期婺剧男班艺人据婺剧《碧桃花》改编。叙书生冯雨春妻章采凤被恶霸许吉庆调戏反遭诬陷事。《血手印》，越剧，由傅骏据《河南开封府花柳良愿龙图宝卷》改编，叙林招得冤屈事。《三审林爱玉》，叙刘贤昌审理抢夺民女的朱小炳杀害王老三嫁祸被抢民女刘爱玉一案。越剧由方延顺、陈碧云、王乃发、俞铁奎整理改编本。《三审状元妻》，粤剧，叙状元张达文与婢女杜娟红的情事。《红楼夜审》，锡剧，由张乾大、张振、孙中、史曼倩编剧，分《遇救脱险》《屈断成冤》《签房见文》《梅香吊犯》《夜审定情》《冒名赴场》《智救成婚》7场，叙江南知县江梦升的女儿江燕燕代救其性命的义士胡文龙赴刑事。《卷席筒》，豫剧，叙曹林之妻姚氏欲霸占家产毒死曹林嫁祸儿媳张氏事。《真假太子》，叙宋皇宠妃苗飞琼暗恋太子，其兄长苗元龙又欲害太子事。芗剧、越剧、曲剧皆有此剧。婺剧剧本未见。《双金印》，1957年由金松据和剧《双颗印》改编，分《前奏曲》《保奏》《□□》《出巡私访》《抢美写状》《救陈失印》《谈相定情》《探婿遇难》《议救》《救青》《乔装巡按》《团圆》12场，叙巡按徐青受海瑞之托前往苏州察访奉旨出巡江南的王伯庆事。"《双颗印》又名《玉麒图》，系温州和剧八十四本传统剧目之一。"[1]移植后唱【三五七】【二凡】。《金蝴蝶》，叙李文龙与三公主的情事，穿插李文龙表弟刘应山为争夺三公主而谋害李文龙事。

（三）传奇剧

传奇剧有《天宝图》《野猪林》《王佐断臂》《关公斩子》《双龙剑》《金锁恩仇》《情义冤仇》《真假薛蛟》《三盗合欢瓶》《海盗的女儿》等。

《天宝图》，连台本，叙武举李春芳因救总兵施洪林之女施碧霞与国丈华锦章父子的斗争。京剧、豫剧、湘剧弹腔、赣剧等均移植此剧。从剧本源流看，此处移植与赣剧较接近。《野猪林》，京剧，叙林冲被高俅以行刺之罪将其发配沧州事。《王佐断臂》又名《双枪陆文龙》，剧本来源不详，叙王佐诈降说服陆文龙归宋事。《金锁恩仇》，叙冯玉萱兄妹历尽艰辛除掉害死父母的奸臣事。《情义冤仇》，系传

[1] 沈不沉编著：《温州莲花》，浙江摄影出版社2014年版，第63页。

统戏，剧本来源不详，分《虎缘》《义结》《犯界》《错祸》《恶报》《下狱》《严刑》《立功》《刑场》《劝戴》10场，叙卢云贵误以为儿媳李金凤谋害己子卢子建，恳求患难兄弟陈文龙秉公而断事。《三盗合欢瓶》，移植同名川剧，叙义士邱小乙三盗合欢瓶挫败敌人侵占边关阴谋事。《海盗的女儿》，吕剧，由王润滋、张捷世编剧。叙海盗王宪五在反抗官府横征暴敛的冲突中错抱对方女儿引起的一场恩怨。

（四）爱情剧

爱情剧有《春草闯堂》《风筝误》《血洗定情剑》《三看御妹》《双锁柜》《三凤求凰》《三打陶三春》《银屏仙子》等。《春草闯堂》[1]，福建剧作家陈仁鉴据旧本《邹雷霆》改编，莆仙剧首演。后被全国许多剧种移植。由范钧宏、邹忆青又改编为同名京剧，1963年京剧首演。移植同名莆仙戏，分《仗义》《闯堂》《戏官》《帘证》《退亲》《改书》《送婿》《结缘》8场，叙丫鬟春草令小姐李半月与勇救小姐的书生薛梅庭结为夫妻的故事。唱【芦花】【流水】【紧皮】【山坡羊】【小桃红】【拨子】等。《血洗定情剑》，粤剧，由陈自强据南海十三郎《女儿香》改编，分《卖剑》《剑誓》《救魏》《悔婚》《断剑》《挖眼》《击掌》《斩番》8场，叙魏超仁背叛与表妹梅竹香的爱情后又自杀的悲剧。《三看御妹》，越剧，叙御妹刘金定与兵部尚书封尚子封加私订终身事。《双锁柜》，1959年，安徽庐剧团集体改编，1981年，经金芝再度改编。叙王青山与富家小姐于翠鸾在另一位富家小姐蒋凤仙的帮助下成就美满婚姻事。《三凤求凰》，歌仔戏，叙蔡兰英与徐文秀之间的爱情。《三打陶三春》，吴祖光据《风云会》传奇改编，叙郑恩与陶三春之间的情事。《银屏仙子》又名《仙露》，1979年杨东标据以宁海平调《金莲斩蛟》改编。"改为独角龙残害乡民，青年猎手柳方春誓欲斩之，为民除害。银瓶仙子钦敬之，与之相爱，并助柳以自己多年修炼之仙露，灭火斩龙，露尽而亡。初名《银瓶仙子》，后改名《仙露》。同年，由宁海平调剧团首演，……1980年获中国戏剧家协会浙江分会创作剧本奖，剧本载《戏文》1982年第二期。婺剧、淮剧、粤剧、黄梅戏等剧种均移植上演。"[2]

（五）家庭伦理剧

家庭伦理剧有《郑小姣》《荷珠配》《凤冠梦》《赖婚记》《乔太守乱点鸳鸯谱》《花烛恨》《血泪姻缘》《三救郎》《状元与乞丐》《仇大姑娘》《合家欢》《借兰衫》等。

《郑小姣》，剧情详前。《荷珠配》，事见《珠纳记》传奇。清乾隆间"百本张"抄本《高腔戏目录》《花天尘梦录》著录。《春台班戏目》题作《珠配》。叙刘员外

[1] 剧本系原新建婺剧二团团长叶松桥提供。
[2] 中国戏曲志编辑委员会编：《中国戏曲志·浙江卷》，中国ISBN中心出版社2000年版，第184页。

女金凤与未婚夫赵旭的婚姻事。《凤冠梦》，1982年，新编古代戏。诸葛辂编剧，福建高甲戏。叙沈少卿经凤冠三讼之后与民女李春梅婚姻事。《花烛恨》，由白良、马玉科据民间传说故事改编。《三救郎》，由顾锡东编剧，越剧，叙御医周莲卿子周少卿迷恋酒色荒废学业，后误入歧途事。《状元与乞丐》，福建莆仙戏，叙丁家兄弟华实、华春因教育方式不同、其儿结局不同事。《仇大姑娘》，由尤文贵、郑朝阳编剧，叙仇大姑娘回娘家重整家业事。《合家欢》，由刘景泉、张世奇编剧。原为京剧，改唱徽戏。叙儿媳满霞在队长玉梅的帮助下说服婆婆克服重男轻女的传统陋习事。《借兰衫》，淮剧，叙吴界学友密植调戏吴妻周素华不成反诬周不贞引起吴、周夫妻间一场风波事。唱乱弹。

第八章
文化体制改革时期（1985—1999年）

就在婺剧界各剧团大张旗鼓、重绘婺剧发展蓝图的时候，戏曲市场的危机悄然而至。随着经济体制改革步伐的深入，娱乐方式多元化时代到来，戏曲观众分流现象越来越严重，传统文化体制的弊病也开始显露。观众少了，市场萎缩了，很多剧团要么停演要么倒闭。面对这种情况，政府遵循国家的整体方略，开始对文化演出市场实行有限的开放，探索文化体制改革的可行性。文化体制改革的结果则是冰火两重天。缙云县婺剧团因各种原因步履艰难，最后在纷扰的人事关系中香消玉殒；民营剧团却因体制的灵活、机动，发展得如鱼得水，支撑起缙云婺剧发展的半壁江山。

第一节　改制催生的民营剧团

民营剧团，又称民间职业剧团，是以盈利为主要目的的民间剧团。与此前所称民间半职业剧团在概念上略有不同，区别就在剧团的所有制性质上。《缙云县民间职业剧团管理条例（试行）》第一条云："民间职业剧团是在各地政府和文化主管部门领导下，群众自愿组织、在经济上独立核算自负盈亏的、以营业演出活动为主的职业、半职业文艺团体。"20世纪80年代初期启动的文化体制改革，最直接的成果就是民营剧团的诞生。民营剧团的诞生，直接书写了缙云婺剧发展历史的新篇章。

一、缙云县民间半职业剧团的转型

缙云县民间半职业剧团的转型是随着已建民间剧团的不断停演而被迫采取的一种发展措施。据缙云县文化部门1983年5月25日的统计，1980年在演的138个民间半职业婺剧团，1981年停演53个，1982年停演8个，1983年停演15

个[1]。剧团停演的背后是观众的分流。分流的原因尽管复杂,其中一条则是无法否定的,那就是固有体制的僵化。如何破局?受农村联产承包责任制的启发,国家文化部门试图探索走一条剧团承包经营责任制之路。因为没有国家财政的负担,率先试走这条路的都是民间剧团。

据调查,缙云民间职业剧团中"第一个吃螃蟹"的是周村人、周根海,紧随其后的应是丹址人施成新。1982年,双川丹址剧团组建,施成新就是承包人之一。他说:"(丹址剧团)名义是乡(所有),(实际)经济是4人联营,子侄二人,加另二人。"[2]1983年8月,鱼川大队婺剧团经同意被人承包[3]。1984年7月,翁真象承包倒闭的新建越剧团,取名新建镇文化中心婺剧团[4]。1985年8月,新建区文化站登记发证的有双川、新川、新建镇、溪南、周岭、茭岭、缙南等8个婺剧团[5]。城郊区文化站批准创办的有兆岸剧团(团长夏桂芳)、古路剧团(团长陈子钦)、石笕李庄剧团(团长李子汉)、城郊剧团(团长周星文)。[6]这些剧团的所有制性质待考。

1985年10月,缙云县文化局根据浙江省文化厅浙文艺(85)28号、29号文件,即《关于演出营业管理费问题的几点意见》和《营业演出单位和演出场所试行〈营业演出许可证〉的实施细则》精神,下发缙文字(85)第3号《关于对我县营业演出单位和营业演出场所管理问题的通知》,云:"本县的专业剧团、农村业余剧团及各种艺术表演团体、个体艺人和专业剧场、影剧院、礼堂等营业演出场所都应按规定向本局申报领取《营业演出许可证》。"因此,"1985年(10月)起,所有区、乡(镇)集体创办的农村剧团,全部成为个体经营的民间职业剧团,自筹资金,自担风险,自主经营"[7]。

(一)实行剧团登记发证制度

1986年12月31日,新建区文化站对全区民间12个职业剧团登记发证。这12个剧团是新建区婺剧团、新建区婺剧二团、新建区婺剧三团、新建镇文化中心婺剧团、新建镇婺剧二团、双川婺剧团、新川婺剧团、溪南婺剧团、昌新婺剧团、百花婺剧团、新星婺剧团、缙筠婺剧团。但1987年1月新星婺剧团被暂时停

[1]《丽水地区缙云县业余剧团变迁情况统计表》,存缙云县文化馆资料室,档案号1980年至1986年B1-6-6。
[2]《1986年5月12日农村剧团团长会议》,存缙云县文化馆资料室,档案号1987年B1-2-2。
[3] 鱼川大队给缙云县文化局的《报告》,存缙云县文化馆资料室,档案号1986年B1-7-7。
[4]《新建文化站大事记》,存缙云县文化馆资料室,档案号A2-10-15。
[5] 缙云县文化局、缙云县文化馆编:《缙云县群众文化工作大事记(1949—1985)》(内部资料),1987年,第135页。
[6] 缙云县文化局、缙云县文化馆编:《缙云县群众文化工作大事记(1949—1985)》(内部资料),1987年,第139页。
[7] 项铨:《戏剧繁盛说缙云》,载缙云县生态休闲养生(养老)经济促进会编:《缙云掌故》,西泠印社出版社2017年版,第146页。

演[1]。其他有记载的有方川婺剧团、缙前婺剧团、群艺三团、城郊婺剧二团、群艺一团、群艺二团、城郊区婺剧团[2]。

新建镇文化中心婺剧团。建于1984年7月。团长翁真象。属个体经营，共37人。主演有陶旺芬、陈丽君、月芬、文叶、茂爱等，乐队有永法、晓民、西虎等。演出《郑小姣》《封神榜》《定情剑》《乌纱梦》《状元与乞丐》《借妻》《红梅寺》《董宣》等。

新建镇婺剧二团。1986年11月组建。团长叶松桥。属个体经营。主演有瑞志、何来旺、林俊爱等，乐队有吴友生、朱伟民、楼海英等。演出《血溅乌纱》《夕阳亭》《紫凌宫》《还魂带》《洪武鞭侯》《栖凤归巢》等。

图 8-1-1　叶松桥照片，缙云县文化馆提供

双川婺剧团。团长王施仁。二人合股。主演有何丽仙、李有珍、刘小英、吴苏云、庄子娥、应子映、王德法等，乐队有施拱松、卢俊亮、虞一杰等。演出《绝缨会》《齐桓公》《黄金印》《血洗定情剑》《郑小姣》（上下本）《灵堂花烛》《绣襦记》《灰阑记》《寻儿记》《送米记》《碧血扬州》《雍姬怨》《孙膑与庞涓》《凤冠梦》《奇双会》等。

新川婺剧团。1982年组建。团长马设杰。属个体经营，共37人。主演有朱惠丹、朱竹慧、田慧丹、周夏叶、朱苏玲等。鼓板许林森，主胡王旭强。演出《聂小倩》《珍珠塔》（上下本）《包公告状》《龙凤钗》《新虹霓关》《南界关》《君子亭》《红梅寺》《黄飞虎反五关》《还金镯》等。

昌新婺剧团。1986年9月组建。团长朱显昌。属个体经营，共32人。主演有小玲、雪秋、爱芬等。

百花婺剧团。1984年7月组建，团长李土福。属个体经营，共30人。主演有李恋英、陈勇标、潘越琴、徐志琴、何东花等，乐队有郭苏英、杨柳春、徐丽霞等。演出《宇宙锋》《碧血扬州》《马陵道》《呼必显打銮驾》《王龙溪》《春光月》《血溅乌纱》

图 8-1-2　李土福照片，缙云县文化馆提供

[1]《新建文化站大事记》，存缙云县文化馆资料室，档案号A2-10-15。
[2]《缙云县民间职业剧团基本情况调查登记表》，存缙云县文化馆资料室，档案号1980年至1986年B1-6-6。

《赵氏孤儿》《栖凤归巢》《落马湖（双本）》等。

方川婺剧团。合资。团长吕国光。全团共34人。前台主演有周秋玲、陈月英、陈俊丽等，后台有吕伟成、陈伟平、潘子光等。剧目有《铁灵关》《宇宙锋》《后宫传》《潘杨讼》《铁笼山》《紫凌宫》《慈母泪》《蝴蝶泪》《龙凤错》《马武举》《梨花狱》《青虹剑》《九龙阁》等。

缙前婺剧团。1982年组建，由大洋区、前村乡合办。1985年6月承包给王鼎进、李兆基。王任团长，李任副团长。后又承包给王保堂。王承包时，共31人。主演有王美清、王少英、潘月群、应慧玲，乐队有杨国忠、胡钟德等。演出《三请梨花》《回龙阁》《薛刚反唐》《碧桃花》《呆驮富贵》《哑女告状》《王华买父》《秦雪梅吊孝》等。

城郊婺剧二团。1986年9月组建。团长陈成信。两人合资。共27人。主演有舒春英、麻慧芬，鼓板陈成信，正吹陈福长，导演胡小敏。演出《蝴蝶泪》《宇宙锋》《碧血扬州》《赵氏孤儿》《谢冰娘》《两母争子》《孟姜女》《斩国舅》《大战飞虎山》《柜中缘》等。

城郊区婺剧团。1986年8月组建。团长夏桂芳。属个体经营。演职人员主要有应必高、杨蜀平、王国蕊、陈文婉、陈志兰等。

溪南婺剧团。1986年组建，团长应林水。属个体经营。前台有马梅芳、陶月玲（花旦）、马建芳（花旦）、美翠（小生），朱官贤（大花），后台有陶耀堂（正吹）、陶耀奎、应光明（副吹）、杨伟俊（三样）、陶献珍（小锣）等。演出《断臂姻缘》《招亲斩子》《情义冤仇》《挑女婿》《王佐断臂》《前后球花》《满园春》《碧桃花》《告御状》《狸猫换太子》《双狮图》《琼浆玉露》《十五贯》《蜜蜂记》（上下本）《香蝴蝶》（上下本）《包公判子》《飞虎奇案》《白桃花》《碧珍珠》《蝴蝶泪》《紫凌宫》《包公斩国舅》《郑小姣（上下本）》《烈女配》《荀灌娘》等剧目。其中《荀灌娘》由本县陈棠、蔡仕明编剧，演出于永康、丽水、壶镇一带。[1]

新星婺剧团、新建区婺剧二团、新建区婺剧三团、溪南婺剧团、缙筠婺剧团的情况不详。

（二）实行从业人员登记发证制度

1987年6月，缙云县文化局下发缙文字（87）第11号《关于颁发〈缙云县民间职业剧团管理条例〉的通知》，云："民间职业剧团的从业人员必须到本人居住地的区文化站进行登记，领取演员证后，方可进剧团从事演出，外县人员到本县民间

[1] 缙云县文化馆编《简讯》第一期，1983年1月。《1983—1987年农村剧团团长会议通知、记录、汇报、总结材料·缙云县半专业、业余剧团导演名单》，藏缙云县文化馆资料室，档案号1987年B1-2-2。

职业剧团从业，也需到剧团所在地的区文化站进行登记领证。"首次领证的婺剧从业者有杨莲莲、周国松、凡灿云、马诚、董献瑞、朱金钟、施晓华、潘碧娇、陈雄根、陈淑英、吕伟玉、徐玉英、吕利建、吕雪雁、鲍子球、江苏贞、林俊爱、郑跃珠、陈成信、凡挺兴、刘松娟、陈灵娟、李佛芝、邹品龄、饶世章、郑建娥、郑昔照、麻益群、李勇方、郑益英、刘夏娟、李慧英、徐敏芬、沈玉玲、邹子菊、吕国进、潘号明、卢豪来、马建爱、潘祥发、杜静芳、马大洪、戴云叶、叶小央、李琴爱、陶爱仙、徐耀英、黄惠叶、吕莱芳、施月秋、鲍陆法、潜素珍、王礼梅、徐苏芬、施玉萍、章瑞忠、王寿旦、陈建利、马祝爱、叶松桥、章秋连、陈小燕、吴继泰、施志扬、卢彩梅、李赛飞、周金仙、陈苏林、施卫群、陈晓敏、马照华、吕群燕、周德舜、周则法、郑松娇、陈坚群、朱小玲、李杏芳、戴杏玲、翁慧连、陶志英、周杏丹、陈伟央、周根会、黄春央、应洪发、周根海、翁慧萍、郑泽茹、陈平、丁佩红、胡益福、麻福明、尹培田、潘卫成、胡小敏、施赛丹、汪南芬、麻淑芬、楼春联、王晓敏、楼利平、陈爱娥、尚金分、胡伟华、尚爱分、马松溪、江梁明、李兰叶、潘卫良、周秀利、王美群、赵唐法、尹旭媛、王锦利、丁月梅、陈子明、翁海珠、丁子良、陈秋方、陈雪美、王少英、王艮娥、徐桂央、陈叶方、金礼平、陈新华、丁明芯、梅海英、潘月群、胡彩娥、徐淑会、陈碧方、赵献胡、林维标、丁春付、楼海英、陶兆英、陈玉英、王婉秋、李有玲、应必高、吕子勋、郑金勇、何凤群、戴利群、李汝仁、陈叶周、陈志兰、陈利敏、周夏叶、陈汉岳、陈叶钟、陈苏玲、翁桔枝、周小爱、郑月央、周赛玲、戴杏敏、丁桔芬、李巧花、周保良、田金芬、陈美林、胡成舜、王周坛、丁锦枝、陈根连、朱苏玲、朱竹慧、施秋玲、赵松亮、上官建玲、杜丽琴、刘晓丽、刘丽鸾、王伟华、麻小芬、虞小敏、杜林英、马桂芳、李爱方、胡益华、陆小琴、吕江声、谢双武、张德根、施松挺、胡景其、许新芳、胡月上、丁最法、章祖云、戴金法、马土明、刘小英、李群仙、金仙群、吕秀丽、吕献爱、吕卫兰、吕梅燕、吕夏英、吕雪雁、吕志燕、陈初仙、邱苏珍、钭秀英、王彩芬、何丽仙、邱爱玲、李卫跃、虞一杰、邹庄卫、吕志义、刘德培、刘有平、朱儒杰、潘志光、陈裕法、陶女花、吕国光、吕建灿、李陈贤、陈文多、周志志、潘法旺、施基民、林积松、施冬来、施官宪、周挺杰、施跃忠、施伟玉、楼卫玲、孙碧芬、刘汉华、林美娟、尚岳梅、徐顺华、马秋梅、陈玲爱、尚金月、林卫芬、陈玲英、肖海琴、俞美珍、于询珍、黄贵妃、吕赛玲、施卫飞、施月枝、施桂周、施茂枝、于丽青、应子亮、马岳贵、马设杰、马亮明、许林森、马有相、王光明、马茂才、章平、朱建芳、曹旭华、王金兰、王兰仙、黄丽丹、范慧杰、洪小飞、洪小平、陶香芬、田慧丹、丁雪娇、施丽芬、李有珍、李肖刚、李丽琍、李伟玲、马小燕、周夏英、王锦华、周祝灵、网周凤、朱惠丹、陈爱琴、陈巧叶、丁仙丹、麻卫珍、郭香二、楼晓英、应爱丹、麻思玲、孙小益、舒小回、胡李华、胡楼敏、麻秋兰、郑塞月、李苏巧、麻美叶、郑永珠、胡雪珠、金汉炉、许于

亮、王夏超、麻爱生、叶子芳、麻水法、王旭强、郑永秋、陈仕汉、杨茂春、陈渺森、李土福、王德法、李勇春、陶跃奎、李锡金、李爱芬、李翠英、陈爱妃、施雪英、王晓芬、赵苓央、郭苏英、李喜伟、李飞月、李子群、李赛叶。[1]

1988年8月，剧团进行第二次申请登记。经缙云县文化局批准同意，登记在册的有23个民间职业婺剧团，见表8-1-1[2]。

表8-1-1　1988年缙云县登记的民间职业婺剧团列表

剧团名	团长名	所有制形式	组建时间	领证时间	备注
新建婺剧二团	叶松桥	个体	1986年	1988年8月14日	
新建区百花婺剧团	李土福	个体	1984年	1988年9月20日	
盘源婺剧团	王保堂	个体	1988年8月	1988年9月27日	
盘艺婺剧团	蔡建华	个体	1988年8月	1988年10月10日	申请人尹旭高
盘溪区婺剧团	应必高	个体	1988年8月14日	1988年9月30日	
新建镇婺剧二团	叶松桥	个体	1986年	1988年9月16日	
新建区婺剧三团	陶晓秋	集体	1987年	1989年2月27日	
新建区百花剧团	李土福	个体	1984年	1988年9月20日	
城郊区芳芳婺剧团	夏桂芳	集体	1980年	1988年11月11日	原名城郊婺剧团
壶镇区群文婺剧团	麻爱生	个体	1985年8月	1988年9月20日	
白竹乡婺剧团	卢龙云	集体	1988年9月	1988年10月28日	
大洋区木栗婺剧团	潘宝法	集体	1988年7月	1988年8月24日	
东川婺剧团	许森云	集体	1986年	1988年12月30日	
城郊区黄店乡婺剧团	杜官忠	集体	1987年10月	不详	
城郊区艺蕾婺剧团	陈子钦	集体	1988年8月	不详	
城郊区艺苑婺剧团	凡灿云	集体	1988年8月	不详	
壶镇区婺剧团	施基民	集体	1964年	不详	

[1]《1987年农村剧团演员登记表》之一、之二、之三、之四，存缙云县文化馆资料室，档案号1987年B1-9-9、1987年B1-10-10、1987年B1-11-11、1987年B1-12-12。
[2]《1988年建立民间职业剧团的报告、批复以及有关戏管工作资料》，存缙云县文化馆资料室，档案号B1-4-10。

续　表

剧　团　名	团长名	所有制形式	组建时间	领证时间	备　注
新建区二婺剧团	李子端	个体	1986年	1988年12月30日	
缙云县新川婺剧团	马设杰	集体	1982年3月12日	1988年12月30日	
溪南婺剧团	楼舜亮	集体	1981年9月	1989年1月28日	
新建区昌新婺剧团	朱显昌	个体	1986年	1988年12月14日	
新建镇婺剧团	翁真象	个体	1984年	1988年12月30日	前身新建镇中心婺剧团
城郊区婺剧团	邹品苓	集体	1988年8月	1988年10月11日	由群艺婺剧二团转让

这些民间剧团分布于新建区、壶镇区、盘溪区、城郊区、大洋区。据称："这些民间职业剧团的人员编制在30人以上，演员、乐队、灯光、舞台、勤杂等，行当齐全，分工明确。从演人员均由团长招聘，实行合同制。参演人员基本来自本县各个乡、村（其中也有少数演员是从外地招聘）。"[1]

1989年8月，新办的婺剧团有城苓、城菁、城苑、城茌、城艺、城文、盘溪区、宅基、石臼坑、新联等。现将各剧团团长名和剧团人数列表如下，见表8-1-2[2]。

表8-1-2　1989年缙云县新办的婺剧团列表

剧团名称	体制	团长名	剧团人数	剧团名称	体制	团长名	剧团人数
城苓剧团	集体	应德旺	40人	宅基剧团	个体	施基民	36人
城菁剧团（前身古路剧团）	集体	陈子钦	40人	石臼坑婺剧团	个体	张洪亮、张孙洪	34人
城苑婺剧团	集体	翁真象、陈利飞	40人	新光婺剧团	集体	张洪光	35人
城茌婺剧团	集体	陈银弟	40人	新联婺剧团	个体	刘国贤	36人
城艺婺剧团（前身石笕剧团）	集体	陈唐生	40人	盘溪婺剧团	个体	夏士朝	30人
城文婺剧团（又名新新婺剧团）	集体	许林新	40人				

[1]《1988年度缙云县民间职业剧团情况的小结报告》，存缙云县文化馆资料室，档案号1989年B1-2-2。

[2]《缙云县民间职业剧团申请登记表》，登记时间1989年8月至10月间，存缙云县文化馆资料室，档案号1989年B1-2-2。

这些剧团尽管多数仍属集体所有制，但普遍是，借"集体"之名行"个体"之实。1987年8月13日，缙云县文化局召开剧团团长会议，有19位剧团团长参会。这次会议重点是加快文艺表演团体体制改革。林小英提出，缙云早几年已实行了双轨制，取得了很大的成绩，民间职业剧团值得推广，进一步增强竞争机制，走出新路子。赵志龙也说："推行一年合同聘用制以来，相应来说，剧团体制的改变，以前一再不准私人办团，现半数多剧团是个体办，现作为个体文化户上报省文化厅，形成客观事实，省文化厅也作明确规定。"[1]

20世纪90年代，文化体制改革进入一个深水区。1993年、1994年下发《文化部关于进一步加快和深化艺术表演团体体制改革的通知》和《文化部关于继续做好艺术表演团体体制改革工作的意见》，明确提出全国艺术表演团体体制改革的指导思想和目标，并就艺术表演团体的总体布局、领导管理体制、人事制度、工资制度、财务管理、演出管理、繁荣创作等方面提出了新的要求。至此，民间剧团的体制改革基本完成，这在缙云婺剧的发展史上是一个历史性的转变。尽管戏曲危机之声不绝于耳，但缙云民间剧团的风景独好。据笔者所知，这时期，除前述剧团仍旧活跃于民间之外，还有缙云婺剧二团（团长胡景其）、小百花婺剧团（团长李军亮）、丽水市婺剧团（团长杨国琴）、永清婺剧团（团长黄永清）、德旺婺剧团（团长应德旺）等20余个剧团。仅1990年至1992年"民间职业剧团演出2万多场戏，演出收入超过200万元，既繁荣了群众文化，增加了演员的经济收入，同时也为缙云农村培养了大批艺术人才。为此，《人民日报》对缙云泥腿子剧团也作了报道"[2]。

二、民间剧团的演出理念

民营剧团生存和发展的主题是演出。剧团以演出这种独特的服务方式，来完成精神文化产品在市场上的交换和流通。

（一）初步形成了市场意识

民间剧团把观众当作知音，把满足观众文化需求视为剧团的生存之道，作为剧团发展的根本。他们非常清楚自己的市场定位，那就是到农村去，到观众喜欢戏曲的地方去，那里是他们最佳的市场。因此，缙云民间职业剧团在演出实践中逐步形成了属于自己的演出模式。

缙云多山，道路崎岖且险。但只要群众有需求，民间职业剧团就能上山到

[1]《1987年民间职业剧团团长会议记录》，载《1983—1987年农村剧团团长会议通知、记录、汇报、总结材料》，存缙云县文化馆资料室，档案号1987年B1-2-2。
[2] 缙云县文化局缙文字（93）第1号文件《缙云县三年来文化工作总结》，存缙云县文化馆资料室，档案号1993年A1-2-2。

顶、下乡到边。与仙居县接壤的唐市乡砾圩坑，海拔800余米，因"村下山涧两侧山势陡峭"[1]故有是名。该村因地理问题，村民很难看到大戏。壶镇区婺剧团了解到这一信息，团长率领全体团员，徒步上山。消息一传开，村民奔走相告，笑脸相迎。村头村尾，都在传递一种相同的声音："过去看戏爬山头，如今送戏到门口。"[2]这就是市场的力量。

除巡演本县区域之外，缙云的民间职业剧团积极开拓外面的市场，如松阳、遂昌、温州、金华、台州、丽水、宁波等，甚或远至省外的江西德清、景德镇一带，都留下了缙云民间职业剧团踏实的脚印。

（二）演出形成规模，取得了社会效益、经济效益双丰收

当时缙云县文化局领导林小英说："我县民间职业剧团在数量上和质量上在地区来说都是名列前茅。群众、社会办文化的模式，国办和民办的双轨制，民间不要国家一分钱，活动非常活跃，是在克服许多困难的情况下取得的。"[3]时任缙云县文化馆主要负责人的赵志龙说："办团学问很深。多数是好的，少数不好。收入最高的群艺二团，4万多（元），新建区婺剧团3万多（元），其他一般都在2万（元）以上，自给有余。大部分剧团评价较好，演一地红一地，很吃得开，附近几县很有名头，为我县争光。年演出9至10个月，连续作战，不怕辛苦，全省也是数一数二。……情况基本上是好的，处于发展状态，有生命力，预测有兴旺发达的苗头。"[4]他们的话都道出一个事实，缙云县民间职业剧团的发展已探索出一条适合本县实际的发展之路。这里有三份资料，与林小英、赵志龙两位领导的话形成呼应。

第一份资料是1987年6月的统计数据。据统计，全县民间职业剧团"演出场次一般在300到400场之间，也有400场以上。经济收入（伙食一般由演出地供给，不计在内），壶镇群文剧团达5万多（元），群艺二团4万多（元），新建区婺剧团3.3万多元，一般剧团在2万至3万（元）之间，少数在2万（元）以下。每个剧团从业人员少的20多人，多的40人，总数在700左右（以女性、青少年居多）。一般演员月工资（不计伙食）50～60元，高的达90元甚至100多元"。新建婺剧二团是李子端承包的一个剧团，"他起班时以3600元买来行头，后又添置800元，不到一年，投资款已全部赚下"[5]。

[1] 赵子初主编、江小东、丁加福副主编：《缙云县地名志》，1999年版，第214页。
[2] 《缙云廿多个民间剧团活跃浙南乡村》，《浙江日报》1991年5月14日。
[3] 《全县民间职业剧团团长会议记录》（1989年8月22日），存缙云县文化馆资料室，档案号1989年B1-2-2。
[4] 《1987年民间职业剧团团长会议记录》，载《1983—1987年农村剧团团长会议通知、记录、汇报、总结材料》，存缙云县文化馆资料室，档案号1987年B1-2-2。
[5] 樊启龙：《关于我县民间职业的现状和我馆工作情况》，存缙云县文化馆资料室，档案号1987年B1-2-2。

第二份资料是缙云县文化馆干部撰写的《1988年度缙云县民间职业剧团情况的小结报告》。该报告说："每个剧团一年中的演出时间约有9个月，演出场次每月达50场之多。全县按19个民间职业剧团计算，全年共演出场次达8 550场，观众人次全年可有513万人次（每场按600观众计算）。"[1]尽管只是一种估算，笔者相信，应是当时实际情况的一种反映。

第三份是1989年缙云县文化馆对缙云县18个民间职业剧团自1988年下半年至1989年上半年演出情况所做的一次统计，见表8-1-3。

表8-1-3　1988年下半年至1989年上半年缙云县民间职业剧团演出情况统计表[2]

剧团名称	出演时间（月数）	经济收入（元）	付出月工资额（元）	经济盈亏情况	人员（位）	演出剧目数（本）
新建镇婺剧二团	9	46 000	3 000	盈20 000元	36	13
东川婺剧团	8	45 000	3 000	盈20 000元	34	10
新建镇婺剧团	8	41 500	2 800	盈20 000元	36	13
新川婺剧团	8	41 000	2 800	盈20 000元	33	16
新建区婺剧团	8	42 000	2 600	盈20 000元	35	20
芳芳婺剧团	7	35 000	2 500	盈10 000元	34	17
溪南婺剧团	8	22 000	2 900	盈8 000元	35	20
新建区婺剧二团	5	20 000	2 600	盈2 000元左右	34	20
新建区三团	4	20 000	2 400	盈3 000元	34	9
白竹婺剧团	7	20 000	2 450	平	34	14
盘溪婺剧团	7	不详	2 400	亏1 900元	33	15
盘艺婺剧团	空白	空白	空白	亏5 000元	空白	空白
盘源婺剧团	空白	空白	空白	盈	空白	空白
壶镇区群文婺剧团	空白	空白	空白	盈	空白	空白
木栗婺剧团	空白	空白	空白	盈	空白	空白
董店婺剧团	空白	空白	空白	亏（解散）	空白	空白
新建区昌新婺剧团	7	空白	空白	盈6 000元	空白	空白
城郊区婺剧团	空白	空白	空白	前期亏损	空白	空白

[1] 存缙云县文化馆资料室，档案号1989年B1-2-2。
[2]《缙云县民间职业剧团情况统计表》，载《本馆有关民间职业剧团团长会议、申请登记表等材料》，存缙云县文化馆资料室，档案号1989年B1-2-2。

不知是何原因,该表有很多空缺。这固然是件憾事,但丝毫不影响笔者对当时民间职业剧团发展的判断。1991年,缙云县委宣传部、县政府下发《关于全面推进"发动千村万户,发展一村一品",实现共同富裕的活动的决定》,积极开展"村村有演出,乡乡一台戏"活动,这既是对民间职业剧团的一次检验,也是对民间职业剧团发展的一种促进。《浙江日报》记者胡志红曾实地考察过缙云民间职业剧团的发展情况。她报道说:"名不见经传的缙云20多个婺剧草台班鼓响锣鸣数度春秋,数十台泥土味、乡土情的婺剧大戏遍演浙南山区,在默默无闻中创造出令人惊奇的业绩:6年来,共演出5万多场,观众达3 000万人次。"[1]

(三)建设了一支稳定、勤勉敬业的演出队伍

据1988年的统计,全县有业务演员350多人,乐队120多人[2]。1987年领取演出证的演职员就有350余人(详上),未取得演出证的还有多少,无法统计。1988年8月,经缙云县文化局批准同意登记的婺剧团有缙云县壶镇区婺剧团(团长施基民)、缙云县新建区婺剧二团(团长李子端)、缙云县新建镇婺剧团(团长翁真象)、缙云县新建镇婺剧二团(团长叶松桥)、缙云县新川婺剧团(团长马设杰)、缙云县溪南婺剧团(团长应林水)、缙云县新建区昌新婺剧团(团长朱显昌)、缙云县新建区百花婺剧团(团长李土福)、缙云县盘溪区婺剧团(团长应必高)、缙云县盘溪区盘源婺剧团(团长王保堂)、缙云县盘溪区盘艺婺剧团(团长尹旭高)、缙云县城郊区婺剧团(团长邹品林)、缙云县城郊区艺蕾婺剧团(团长陈子钦)、缙云县城郊区艺苑婺剧团(团长凡灿云)、缙云县城郊区黄店婺剧团(团长杜官忠)、缙云县城郊区芳芳婺剧团(团长夏桂芳)、缙云县大洋区木栗婺剧团(团长潘宝法)、缙云县壶镇区群文婺剧团(团长麻爱生)、缙云县壶镇区白竹婺剧团(团长卢龙云)[3]。同一时期组建的还有城北剧团(团长施子林)、方川剧团(团长吕建灿)、石笕剧团(团长王凤庭)、深坑剧团(团长陈兆成)、西坑剧团(团长麻长坤)等。

正因为如此,在全国戏曲危机之声此起彼伏之时,缙云的民间职业剧团却办得红红火火,出现了像周根海、翁真象、胡景其等既懂管理又有市场意识的剧团领导,也出现了如蔡法屯、陈德珠、杜小兰、吴香、李赛飞、周根会、潘碧娇、陈秀英、孙碧芬、樊秋莹、陈平、胡益华、许于亮、陈淑英、许林森等在观众中颇具影响力的演职人员。可以说,在缙云,民间职业剧团面临的不是演出市场问题,而是"演员青黄不接,呈脱节现象。僧多粥少,剧团小有名气的角儿简直要三顾茅

[1] 胡志红:《缙云廿多个民间剧团活跃浙南乡村》,《浙江日报》1991年5月14日。
[2] 《有关我县民间职业的现状和管理工作的汇报》,存缙云县文化馆资料室,档案号1987年B1-2-2。
[3] 浙江省缙云县文化局文件:缙文(88)21号、缙文(88)24号、缙文(88)28号、缙文(88)31号。

庐，得预付定金，也出现争抢某角儿的现象，甚至出现合同履行期间演员被挖、造成停演或质量降低、戏金被扣等损失"[1]问题。因为市场大、演员少，一时间，剧团间争抢演员、观众争抢戏箱等现象时有发生，轻者发生诸如违反合同约定等民事纠纷，重者出现恶性案件。这也是当时缙云民间职业剧团发展的一个缩影。

（四）演出了一批新剧目

这批新剧目包括创作剧、改编剧、移植剧，大致有《包公告状》《哑女告状》《盲哑奇案》《飞虎奇案》《铡国舅》《灰阑记》《麻风告状》《谢冰娘》《白桃花》《三女审子》《封神榜》《伏波将军》《战潼台》《天之娇女》《画龙点睛》《落马湖》《狄杨合兵》《夕阳亭》《大战飞虎山》《新龙凤阁》《后宫传》《栖凤归巢》《姐妹皇后》《乌江恨》《君子亭》《招亲斩子》《慈母泪》《两母争子》《乌纱梦》《灵堂花烛》《状元媒》《秦雪梅吊孝》《珍珠塔》《雪里小梅香》《宏碧缘》《化子闹婚》《鲤鱼仙子》《聂小倩》《观音前传》《哪吒出世》《孟姜女》《关公斩子》《王龙溪》《春光月》《蝴蝶泪》《香蝴蝶》《芝麻官挂帅》《白蛇后传》《白蛇前传》《潘杨案》《新霓虹关》《铁灵关》《双阳公主》《反皇城》《门诊风波》《拆》《归根》《豆腐佬的儿媳》《特殊旅馆》《聘婚》《种桑风波》《千里情缘》《筹银传奇》《山茶花香》《抛宝记》《莲花戏夫》《画眉》《梨花狱》《一万两》等。

三、缙云县民间剧团的几次演出

缙云民间剧团辉煌如前，然而演出的记录却寥若晨星。以下仅介绍三次。

（一）文艺汇报演出

1985年11月15日至27日，丽水地区举办全区文化馆、站干部文艺汇报演出。缙云县派出文化馆、壶镇区、城郊区、新建区、盘溪区（包括大洋区）5个演出队。演出形式有歌舞、相声、朗诵、快板、婺剧、越剧等，其中婺剧有《山茶花香》《抛宝记》《鸳鸯锁》。[2]《山茶花香》，由叶美琼编剧，赵志龙编曲，欧阳香夏导演，唱【芦花】【拨子】，主演施跃能、徐尚珍。《抛宝记》，由陈叶声编剧，麻文鼎编曲，朱荷莲导演，唱大徽，主演朱桂苏、何丽娅、陈慧芬。

（二）职业剧团观摩演出

1987年9月30日至10月3日，缙云县文化局在缙云剧院举办全县民间职业剧团观摩演出。参演的新建区婺剧团、新建镇婺剧二团、壶镇区婺剧团、新川婺

[1]《有关我县民间职业的现状和管理工作的汇报》，存缙云县文化馆资料室，档案号1987年B1-2-2。
[2] 记录存缙云县文化馆资料室，档案号1985年B1-1-1。

剧团、方川婺剧团、蟠龙婺剧团是从全县23个民营剧团中选调产生的。为了公平公正，组委会特抽调张雪娟、钱丽萍、施玉芝、项铨、黄崇长、丁鹏飞、李五云、吕绍雄、吕明秋、麻文鼎、欧阳香夏、林挺槐、夏桂升组成评选委员会。

选调中，新建区婺剧团的剧目是《打郎屠》《铁灵关》，新建镇婺剧二团的剧目是《伏波将军》，壶镇区婺剧团的剧目是《夜战马超》《战潼台》，新川婺剧团的剧目是《杀僧打店》《新虹霓关》，方川婺剧团的剧目是《僧尼会》《孙安动本》，蟠龙婺剧团的剧目是《画龙点睛》。有两张评分表，一张是《参调演员演出水平评分记录表》，一张是《选调演出团体计分表》。经过严格评分，分数从高到低依次是新建区婺剧团、新建镇婺剧二团、新川婺剧团、壶镇区婺剧团、方川婺剧团；参调演员按分数高低排序前十名依次是李赛飞、朱伟丹、陈淑英、孙碧芬、施伟群、施玉平、周则法、邱苏珍、章秋连、陶爱仙[1]。

《打郎屠》，周则法饰演张豹，吕有上饰演郎屠，李赛飞饰演周英，翁伟平饰演鲍七公，陈巧叶饰演鲍七婆。《铁灵关》，李赛飞饰演白英，施伟群饰演王庆，陈淑英饰演刘定远。《伏波将军》，施玉平饰演马援，章秋连饰演马缨，林俊爱饰演刘秀，马建爱饰演梁松，陶爱仙饰演马武，陈苏仙饰演舞阳公主，吴生有饰演马俊，戴云燕饰演梁朴，叶敏莺饰演相单程，徐跃英饰演胡哥，潜素珍饰演黄门郎。《夜战马超》，孙碧芬饰演马超，林卫芬饰演张飞，黄贵妃饰演刘备，施卫飞饰演马岱，潘法旺饰演王伯。《战潼台》，吕赛玲饰演寇准，孙碧芬饰演呼延丕显，虞询珍饰演杨六郎，俞美珍饰演柴郡主，黄贵妃饰演宋王，林卫芬饰演韩昌，楼卫玲饰演伊里休哥，施伟玉饰演贤王，施伟飞饰演庞德，吕月枝饰演庞妃，施桂周饰演杨洪，潘法旺饰演岳胜。《杀僧打店》，章挺饰演和尚，曹旭华饰演孙二娘，李文英饰演小和尚，黄丽丹饰演店小二。《新虹霓关》，朱伟丹饰演东方艳，田伟丹饰演东方达，李文美饰演程咬金，黄丽丹饰演王伯当，章挺饰演沈文虎，旭央饰演春梅，友珍饰演老夫人。《僧尼会》，吕志义饰演小和尚，邱爱玲饰演小尼姑。《孙安动本》，邱苏珍饰演孙安，何丽仙饰演黄氏，钭秀英饰演孙保，刘小英饰演万历皇帝，陈裕法饰演张从，吕志义饰演徐龙，王彩芬饰演黄义德，吕夏美饰演孙英。《画龙点睛》，陈根连饰演马周，陈志兰饰演四娘，陈利敏饰演李世民，丁桔芬饰演常何，陶兆英饰演赵元楷。

（三）农村业余文艺调演

1991年1月1日至2日，缙云县举办1991年元旦农村业余文艺调演[2]。地

[1]《1987年"国庆"全县民间职业剧团选调演出得奖个人和演出水平记录表》，存缙云县文化馆资料室，档案号1987年B1-7-7和1987年B1-8-8。
[2]《1991年元旦农村文艺会演通知、获奖名单、节目单和各区预备演出活动等文件材料》，存缙云县文化馆资料室，档案号1991年B3-2-1。

点在缙云剧院。以区（镇）为参演单位，分新建区演出队、五云镇演出队、壶镇区演出、城郊区演出队、大洋区演出队、盘溪区演出队，演出艺术形式有婺剧、话剧、越剧、舞蹈、表演唱、相声、独唱、合唱、小品等。成立了以陶国忠、陈中生为组长的1991年元旦农村文艺调演领导小组，下设演出组、后勤接待组、宣传报道组、治安保卫组和评委会。评委会又设演出、创作两组，前者由沈月琴、施德水、丁鹏飞、颜明月、项铨、李洪宝、管赛珍、王萍组成，后者由陈中生、朱陈德、王维林、卢明金、赵志龙、樊应龙、项铨、胡必法、吕德祺组成。参演的戏曲有《门诊风波》（编剧樊应龙，导演翁七弟，双川乡翁六弟、子映、茂爱等演出）、《特殊旅客》（编剧丁文旭）、《拆》（编剧陈棠，导演叶常青，东川乡文勇、叶常春等演出）、《归根》（编剧李树海，导演朱益钟，新建镇朱益钟、朱盈钟、刘访娥演出）、《豆腐佬的儿媳》（编剧林万如，三里街村李显娇、项小丹、丁爱芬、陈春娥演出）、《聘婚》（编剧陈子鹏、马水法、吕灵芝，方川乡马水法、吕灵芝演出）、《子孙树》（编剧王文升，前村乡叶彩月、叶子凤、胡盛杏演出）、《种桑风波》（编剧江国利，雅江乡陈春莲、胡桂茹、宋桂玲演出）。经过严格的评比，《豆腐佬的儿媳》获演出一等奖、创作二等奖，《种桑风波》《聘婚》获演出二等奖，《归根》获演出三等奖、创作三等奖，《子孙树》获创作三等奖。

这三次演出都由缙云县文化馆组织、缙云县文化局下文，具有很强的官方色彩，因此也具有很强的导向性。文化馆、文化站的戏曲管理者既是民间职业剧团的管理者也是民间职业剧团的引导者，从某种意义上说，他们的演出水平直接关乎民间职业剧团的质量和水准。第一次属于文化主管部门专门组织的汇报演出，旨在检验那些管理者的专门水平。第二次选调民间职业剧团的代表，旨在给其他的民间职业剧团以示范式的表演。第三次则是一种纯政治的宣示，正如缙云县宣传部下发的缙宣（90）第23号文件《关于元旦举行全县农村业余文艺调演的通知》所云："坚持正面宣传为主的方针，努力讴歌劳动致富的先进典型，积极反映农村投身改革、自力更生、艰苦奋斗的精神风貌。"

第二节　缙云县婺剧团的衰落

一、危机悄然而至

因为体制的原因，民间职业剧团正在紧锣密鼓探讨如何落实承包责任制的时候，缙云县婺剧团却选择"躺平"。在大家看来，反正吃"大锅饭"，干好干坏一个样。结果就是，剧团缺乏竞争和激励，丧失了生机和斗志。因此，危机悄然来临而全然不觉。

（一）演出场数减少

剧团的危机始于 1985 年。据统计，1985 年起，缙云县婺剧团的演出场数开始减少，全年演出 140 场。[1] 1986 年，减少至 80 场。1987 年，上半年 57 场，下半年"由于电视等冲击和剧团负责人不力，剧团处于不景气、瘫痪状态。11 月起，由李五云主持负责剧团工作，复排《白蛇前传》《白蛇后传》《潘杨讼》《画龙点睛》等戏，又新排《化子闹亲》《双阳公主》等，奠定 1988 年上半年的演出基础。从 1988 年 1 月 5 日起，演至 7 月 7 日，共演出 92 场"[2]。1988 年 5 月，夏朝晖担任剧团团长。剧团仍旧一蹶不振，剧团曾一度改名为石城歌舞团，弃演婺剧改演歌舞。缙云县文化部门"对婺剧团班子进行调整，剧团虽然在狠抓艺术生产的同时，为增加经济收入，办起了录像放映队……，但仍不能从根本上解决问题"。为了引起县政府的重视，缙云县文化局草拟了一份《关于调整缙云县婺剧团几种方案的报告》[3]（下称《报告》）上报给缙云县人民政府。《报告》提出精简人员、固本保根、维持现状、撤销建制四套改革方案。这四套方案详情陈述如下。

方案一，精简人员。缙云县婺剧团原有 57 人，精简至 27 人。团长为第一责任人，全员实行聘任制。向上一级主管部门负责三点，即保证全年新排剧目 4～5 台，每年演满 150 至 200 场，年收入 3.5～4 万元。

方案二，固本保根。保留 10～15 名艺术骨干，其任务主要有三：一是每年创作和编排 2～3 台各种类型（包括歌舞）文艺节目，保证重大节日的文艺演出。二是有偿辅导民营剧团。三是整理资料，目的就是"保住团根，使婺剧这个剧种不至于在缙云消亡"。

方案三，维持现状。

方案四，撤销剧团编制。

说实在话，这四套方案都不是从根本上扭转剧团发展颓势的最佳方案。

剧团何去何从成为大家思考的问题。李赛飞说："这时期，剧团演出很不景气。演出断断续续，几乎不排新戏。演的就是此前的剧目如《宏碧缘》《阎惜娇》《白蛇前传》《白蛇后传》《秦香莲》《借妻》《潘杨讼》等，以《白蛇前传》演得最多。"[4]

1990 年元月，缙云县婺剧团大花李五云（乙方）与缙云县文化局（甲方）签订了一份为期两年（1990 年 1 月 1 日—1991 年 12 月 30 日）的经费包干责任制协

[1][2]《缙云县婺剧团剧目演出情况表》，存缙云县文化局档案室，案卷号 1989 年案卷号 33。
[3] 存缙云县档案馆，档案号 j047-001-037-075。
[4] 据 2023 年 4 月 21 日李赛飞采访录音整理。

议书[1]。主要条款为:

> 每年核定演出180场,每场收入在200元以上,甲方按每场310元拨给补助经费。乙方超额完成二项指标,根据实际超出场次,超出20场以下,甲方按每场350元拨给补助经费,超出21场(包括21场),甲方按每场400元拨给补助经费。
> 每年核定新排大型剧目三台,甲方补助艺术投资9000元(包括添置服装、道具等设备经费)。

这份协议到期没有终止,估计一直延长至1993年底。据官方文件载:"县婺剧团实行财政补助与演出场次效益挂钩的改革措施,紧密配合经济建设和法治宣传进行演出,使剧团在困境中走出低谷。三年来,婺剧团已演出596场,演出收入20多万元。"[2]"三年"即指1991年至1993年。明眼人一看就知,县财政的补贴只是权宜之计,对剧团发展的走向起不到决定性作用。情急之下,缙云县文化主管部门不得不学民营剧团,走承包之路,以图破局。

(二)演出的主要剧目

1985年至1986年演出的剧目有《白蛇后传》《宏碧缘》(上下本)《借妻》《金锁恩仇》《画龙点睛》《破铁券》《郑小姣》《关公斩子》《海盗的女儿》《挑水审案》《千里情缘》《古剑恨》等,其中《千里情缘》《宏碧缘》《白蛇前传》《海盗的女儿》《古剑恨》为新排的剧目。

《白蛇前传》,由徐勤纳改编。据陶龙芬说,1985年,浙江婺剧团在排《白蛇前传》时,缙云县婺剧团就着手移植该剧,[3]剧本、曲谱甚至表演全部移植于浙江婺剧团。聘请李守岳为导演,徐勤纳也曾前来指导。何淑君、陶龙芬、詹丽姐饰演白素贞,吴玮玲饰演小青,吕爱英、吕江峰饰演许仙,吕江峰饰演渔翁。此剧一出,每到一处,第一场戏必演此剧。

《千里情缘》,由丁予贤编剧,分《横祸》《惊梦》《寻夫》《惊骗》《惊讯》《洞房》《情缘》7场,叙朱文正、田春娘和宋英姑、山娃两对旧、新情人千里结缘的故事。朱上京赶考,路遇胡赖强抢民女宋英姑,朱出手相救,却被胡刺瞎眼睛。英姑感激,将朱收留于家。春娘千里寻夫,却与胡赖相遇。胡赖骗婚,将其卖给山娃。文正、春娘、英姑、山娃都是善良、讲情讲义之人,一场悲欢离合之后,

[1] 存缙云县档案馆,档案号j047-001-063-112。
[2] 缙云县文化局缙文字(93)第1号文件《缙云县三年来文化工作总结》,存缙云县文化馆资料室,档案号A1-2-2。
[3] 据2023年11月25日吕江峰、陶龙芬采访录音整理。

千里姻缘，隧人所愿。该剧强于讲故事，巧合的情节设计中尚乏人物灵魂的真切体验，斧凿痕明显。楼敦传、丁予贤编曲，徽戏。导演吴子良、施德水，舞美王杨等。黄永行饰演朱文正，何淑君饰演田春娘，吴玮玲饰演宋英姑，金亦明饰演胡赖，夏朝晖饰演山娃，李圣菲饰演宋母，杜丽芬饰演山母，胡利君饰演宋隐吏，张吉忠饰演神医，李汉爱饰演小宝。1987年7月20日，《千里情缘》参加丽水地区第二届戏剧节演出，获剧本二等奖。评委评云："该剧格调思想较高，情节曲折，舞美有其特殊风格，音乐优美，是一台雅俗共赏传奇剧。"[1]黄永行获表演一等奖，何淑君、吴玮玲、金亦明获表演二等奖，夏朝晖获表演三等奖，楼敦传、丁予贤获编曲二等奖，王杨获舞美二等奖。

《宏碧缘》，移植上海京剧院同名京剧本，由马科编剧，分上下本，讲述骆宏勋与花碧莲的爱情故事。唱大徽，编曲王少辰。原建德婺剧团李守岳导演。上本，吴玮玲饰演花碧莲，黄永行饰演骆宏勋，胡永卫饰演朱彪。下本，陶龙芬饰演花碧莲，吕爱英饰演骆宏勋，夏朝晖饰演花振芳，黄永行饰演朱彪，何淑君饰演朱彪妻，徐丽君饰演花振芳，梁静茹饰演鲍自安，李汉爱饰演小红。1985年首演。据熟悉剧团情况的人士说，该剧"1985年上演以来，人员已经变动，但这个戏仍保留下来，是我团的一个重要剧目之一。1987年春，赴武义一带演出，观众对这个戏的评价很高。因此，演出场次较多"[2]。

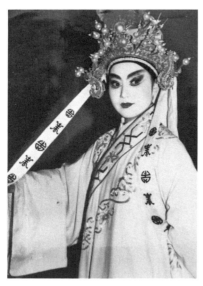

图8-2-1 《宏碧缘》剧照，吕爱英饰演骆宏勋，缙云县文化局提供　　图8-2-2 《宏碧缘》剧照，吴玮玲饰演花碧莲，缙云县文化局提供

[1]《县婺剧团〈千里情缘〉剧本、剧照、曲谱等》，存缙云县文化局档案室，档案号17。
[2]《编者》，《县婺剧团〈雁溪风雷〉〈宏碧缘〉剧本、剧照、舞美、剧情简介、工作人员等》，藏缙云县文化局档案室，档案号18。

《金锁恩仇》,讲述一对李姓兄妹因父母被奸臣所害分散十六年后团聚的故事。丁予贤编曲,唱乱弹。吕江峰饰演冯宗安,何淑君饰演冯妹,李五云饰演奸臣。

《古剑恨》又名《宝剑恩仇》,分上中下三本,潮剧,叙梅锡春、梅近春兄妹及宇文化凤等为护秦始皇埋藏八百年的鱼藏剑与许国公宇文述、越国公杨素斗智斗勇的故事。缙云县婺剧团据此移植。丁予贤编曲,唱大徽。徐丽君饰演宇文述,夏朝晖饰演宇文化彪,吴文进饰演毕始可汗,黄永行饰演梅锡春,文全饰演梅迎春,张吉忠饰演梅定国,李圣菲饰演梅夫人,何淑君饰演梅迎春,詹丽姐、陶龙芬饰演宇文化凤,吴玮玲饰演秋鸿,金亦明饰演牛登,杜丽芬饰演胡婆,梁菊如饰演胡老爹。1986年2月9日至10日(9日上本,10日日场中本、夜场下本)于缙云剧院首演。

1987年至1989年演出的剧目有《义虎案》《关公斩子》《柜中缘》《化子闹婚》《千里情缘》《双阳公主》《一万两》《筹银传奇》等,其中《义虎案》《柜中缘》《化子闹婚》《双阳公主》《一万两》《筹银传奇》是新演剧目。

《义虎案》,由谭伟编剧,叙被龙大福挽救了生命的知县夫妇黄善龙、尹素花忘恩负义事。受伤的义虎被好心的龙大福所救,报之以一瓦罐的珍宝。而一瓦罐珍宝又被黄善龙、尹素花窥见,夫妻俩虽然对给他们治病的龙大福口称"此恩今

图8-2-3 《义虎案》剧组全体人员合影,何淑君提供
后排左起:滕洪权、楼敦传、何淑君、李军亮、施德水、吴子良、邢国韩
前排左起:应文全、金亦明、楼焕亮、李俊

生今世难相报,来时变猪变狗报你恩",可一旦见财便起歹意:"先把医生枷,再把老虎杀。虎死无对证,是真也变假。这样一来,非但珠宝独得,还多了一张虎皮。"作者运用寓言手法,并作合理的夸张,人性之美与人性之恶就在这种人虎对照的描写中得以彰显。吴子良导演。施德水饰演龙大福,邢国韩饰演黄善龙,李军亮饰演义虎,何淑君饰演尹素花,1987年1月23日首演。

《柜中缘》,叙岳飞次子岳雷被官兵追赶时躲入刘家,与刘家姑娘玉莲之间的一段奇缘。原为秦腔戏,后川剧、汉剧、湘剧、蒲剧、淮剧、河北梆子、京剧等均移植上演。吴子良导演,李汉爱饰演玉莲,胡永卫饰演岳雷。1987年5月7日首演。

《双阳公主》,由杨进据《珍珠烈火旗》改编,署名林怡。杨进(1911—1998),原名林怡,浙江平阳县人。"曾经任金华第二步兵学校政委",又因为"经常在长乐剧院"看戏,"对婺剧产生了感情"[1]。1958年11月,杨进被委任为上海戏剧学院党委书记。杨进将完成的初稿转交给原浙江婺剧团编剧方元,委托方元修改。据方元说,他"前后改了十几稿"。其修改稿主要体现两点:"第一,淡化杨进本的政治色彩,还原本的艺术本质;第二,丰富双阳公主的性格。双阳很可爱,她有打抱不平的义举,也有女儿的柔情。"[2] 陈金声配曲,唱乱弹,浙江婺剧团首演。缙云县婺剧团移植后,由李守岳导演。陶龙芬饰演双阳公主,何淑君饰演海云飞,黄永行饰演狄青,陶鹤饰演彩珠,李五云饰演河西王,李圣菲饰演王后。舞美杨国琴。1988年2月首演。

《一万两》,1989年由夏朝晖编剧。叙李小乙借知县为太平军急需军饷一万两之事机智地惩处知县、马剥皮等人的故事。陈金木编曲,唱乱弹。夏朝晖饰演李小乙,吴文进饰演马剥皮,张吉忠饰演老剥皮,金亦明饰演县令,楼焕亮饰演师爷,张静饰演大妾,陶鹤饰演小妾,詹丽姐饰演知县夫人。

《筹银传奇》又名《神偷》,1989年由薛霄九、夏朝晖据《一万两》改编,叙天侯、肖师爷为闯王筹三万两银的故事。陈金木编曲,唱乱弹。剧分《误救》《赐婚》《对玉》《戏官》《考偷》《盗银》《骗令》《义合》8场。施德水导演。金亦明饰演知县,李军亮饰演李天侯,陶鹤饰演马素贞。该剧参加第三届(1989年)丽水地区戏剧节,金亦明获表演一等奖,楼焕亮、陶鹤、李军亮获表演二等奖,施德水获导演二等奖,薛霄九、夏朝晖获创作二等奖。

《化子闹婚》,由高秋杨、王东林编剧,剧情不详。该剧由淳安睦剧团首演,"上演场次竟超过500场,并在杭州市首届戏剧节上,获得剧本、演出一等奖。有人把这次演出成功,赞誉为'睦剧的一个转机'"[3]。徐勤纳导演。吕爱英饰演小

[1] 聂付生、方佳等著:《浙江婺剧口述史·编导卷》,浙江人民出版社2021年版,第125—126页。
[2] 聂付生、方佳等著:《浙江婺剧口述史·编导卷》,浙江人民出版社2021年版,第71页。
[3] 王邦铎主编:《浙江旅游大观》,测绘出版社1989年版,第285页。

生，夏朝晖饰演丐头，其他不详。

1990年演出的剧目有《三女审子》、三连本戏《姐妹皇后》和《活捉三郎》等。

《三女审子》又名《边关审子》，由银川、邑江、江风、夏村据扬剧传统幕表戏《三元及第》改编。1958年江苏省扬剧团首演。移植本来源不详。分《失子》《得子》《计害》《审子》《□□》《察奸》《斩子》《锄奸》8场。叙赵艳娘、韩素娘、冰娘三夫人审问被金兵奸细所陷害的关志春的故事。编曲吴一峰，唱大徽。导演施德水。蒋素香饰演韩素娘，陶鹤饰演赵艳娘，詹丽姐饰演冰娘，李军亮饰演汪文焕，金亦明饰演旗牌，李五云饰演陈旭，吕爱英饰演关志春，张吉忠饰演关义，李汉爱饰演关萍。

《姐妹皇后》，陈金木、陈忠法编曲，唱大徽。施德水导演。吕爱英饰演萧洵，金亦明饰演萧缨，吴文进饰演曹淞，杜丽芬饰演毕夫人，张静饰演金莲，李汉爱饰演玉莲，张吉忠饰演陆皓，蒋素香饰演毕皇后，夏朝晖饰演欧阳庆，陶鹤饰演欧阳云芳，邢国韩饰演梁皇，陶龙芬饰演刘妃，李圣菲饰演何妃，李五云饰演萧衍。

《活捉三郎》又名《惜姣恨》，由徐勤纳改编，诸葛智平编曲，唱乱弹，徐勤纳导演。李汉爱饰演阎惜娇，夏朝晖饰演宋江，吕爱英饰演张三郎，施德水饰演秦歪歪，吴文进饰演刘唐，胡永卫饰演阮小七，楼怀亮饰演李义。

1991年演出的剧目有新戏《尉迟恭挂帅》《母老虎上轿》等。

《尉迟恭挂帅》，由杨光正、顾颂恩编剧，陈忠法编曲。演员情况不详。

《母老虎上轿》，移植同名黄梅戏，诸葛智平编曲，徐勤纳导演。蒋素香饰演母老虎，陶鹤饰演赵淑芳，施德水饰演钱孚，吕爱英饰演孙诚朴，吴文进饰演张三，楼焕亮饰演张四，杜丽芬饰演朱大嫂，金亦明饰演知县。1991年2月首演。

这一年，值得记载的还有剧团选派吕江峰等参加浙江省第二届戏曲小百花会演。其参演剧目为《周瑜归天》、《破铁券》（片段）、《杀惜》（片段）、《僧尼会》。《周瑜归天》又名《芦花荡》，吴子良排，吕江峰饰演周瑜，李俊饰演张飞。《破铁券》（片段），张吉忠饰演张贵。《杀惜》（片段），夏朝晖饰演宋江，李汉爱饰演阎惜姣。《僧尼会》，金亦明饰演小和尚，并参加婺剧专场演出，郑兰香饰演小尼姑。

1992年演出的剧目为现代戏小戏《幸福的红绸子》，其由陈忠法编曲。该剧曾参加丽水地区第四届戏剧节，其他情况不详。

需要说明的是，自1990年起，缙云县剧团除演新戏外，剧团看家戏《借妻》《白蛇前传》《白蛇后传》等都是必演剧目，因免重复，不作展开阐述。

二、实行承包经营责任制

伴随市场经济大潮的冲击，缙云县婺剧团的经营窘迫日益显现。如何获取较好的经济效益、减少县财政的负担，是缙云县政府面临的一个难题。1993年、

1994年，文化部门分别下发《关于进一步加快和深化艺术表演团体体制改革的通知》和《继续做好艺术表演团体体制改革工作的意见》，明确提出把"优化外部环境，转换管理体制，搞活内部机制，加强经验管理团"[1]作为改革的重点。缙云县婺剧团领导层似乎看到了希望，也尝试走承包经营责任制的改革之路，以摆脱面临的困局。

（一）夏朝晖承包期间剧团运营状况

第一个承包剧团经营权的是缙云县婺剧团内部人员夏朝晖。1992年12月始，因一场民事纠纷，剧团停止演出，时间达一年之久。1994年，缙云县婺剧团承包给夏朝晖。此时，缙云县婺剧团的演职人员有李五云、施德水、吕爱英、金亦明、吴文进、杜丽芬、张静、李汉爱、张吉忠、蒋素香、夏朝晖、李赛飞、陶鹤、邢国韩、李圣菲、楼焕亮、胡永卫、陈金木、陈忠法、叶金亮、陶俊卫、诸葛南、杨小飞、林挺槐、杨肯堂、杨国琴、施德土、刘松龄、赵少宽、鲍秀忠、陶祖福等。演出的剧目有《借妻》《宏碧缘》《白蛇传》《春草窗堂》《火烧子都》《关公斩子》《天狼关》等。

因为承包，承包者主体责任性和积极性都显著加强，演出也直接与经济收益挂钩，一定程度上刺激和带动了演职人员的积极性。但好景不长，夏朝晖因为转投歌舞演出，剧团承包戛然而止。

（二）翁真象承包期间剧团运营状况

1995年夏秋之际，剧团鼓板师翁真鳌承包缙云县婺剧团。翁真鳌旋即将缙云县婺剧团承包权让给其弟翁真象。翁真象成为缙云县婺剧团的法人代表。翁真象又名翁七弟，1950年5月生，缙云县新建镇丹址村人。他曾为新建区婺剧团创始者之一，具有丰富的办团经验。翁真象与缙云县婺剧团签订了为期5年的合同。合同约定的内容大致为：第一，代表缙云县婺剧团对外演出，维护缙云县婺剧团的声誉，不能做有损于缙云县婺剧团声誉的事；第二，承包方无偿使用缙云县婺剧团的行头、道具等；第三，承包方每年上缴5 000元管理费给缙云县婺剧团。

凡事在起步阶段都不会那么一帆风顺。翁真象承包之后，和其他民营剧团一样，也面临重重困境。遇到的第一个困境就是演员严重不足。原缙云县婺剧团的演职人员因各种原因多数选择离开，另谋生路。翁真鳌说："因为夏天已过，民间（剧团）里能上台演出的演员基本都已被民营剧团招去，而剧团仅留下陈金木、

[1]《文化部关于进一步加快和深化艺术表演团体体制改革的通知》，载刘忠心、张冠岚、孔瑛编著：《戏剧工作文献汇编/文件·政策·法规卷（1984—2012）》，文化艺术出版社2015年版，第30页。

李五云、施德水等少数几个演职员。我不得不赶往建德，从建德婺剧团招来王光明、谭志新等 4 人应急。同时，翁七弟紧急招生，希望在短时间内解决面临的窘况。"[1]第二个困境就是市场。市场是民营剧团发展的关键，抢占市场便成为民营剧团团长最优先考虑的问题。翁真象深知，缙云县民营剧团多，竞争激烈。他想闯闯县外的市场。他首先选择的是台州，但"因为准备仓促，演了好几个台口，都是亏钱"[2]。然后，转道温州乐清县。翁真象吸取在台州失败的经验，首先注意营销，首演完全免费；其次，选择观众认可度较高且有机关布景的《白蛇后传》作为首场开场戏，李赛飞主演的青蛇吊着钢索飞下来，一炮打响。这一演，剧团的名声一下子在十里八村传开。翁真象说："前来要求写戏的很多，签订了第二年大半年的合同。"乐清演完，再往温州城区、瑞安等。每演一处，火爆一处。翁七弟说："1996 年是我人生的转折点，我去温州开拓市场。1997 年，我依照连环画《封神榜》中哪吒的故事编写剧本《哪吒出世》，共 6 场，从哪吒出世写起，到哪吒闹海结束。请陈金木编曲，唱滩簧，施德水导演，陶鹤、刘来栓、田炳莲饰演哪吒，黄贵妃饰演李靖，李五云饰演龙王，王国蕊饰演太乙真人。这本戏一演，在温州异常火爆，场场爆满，也演了很长时间。就因为这本戏，温州人称我是婺剧大王。"[3]

翁真象承包期间，剧团的前台有李赛飞（花旦）、陶鹤（花旦）、翁月芬（花旦）、胡益华（花旦）、朱巧华（花旦）、上官建玲（花旦）、马祝婉（花旦）、上官小玲（花旦）、李君芬（花旦）、丁锦芝（正生）、陈淑英（正生）、李五云（大花）、黄文雄（大花）、施德水（小花）、施德土（小花）、林玉明（小花）、王旭中（二花）、刘焕珍（武旦）、梁新房（小花）、马天星（小生）、王国蕊（小生）等，后台有许林森（鼓板）、翁真鳌（鼓板）、王伟强（鼓板）、叶金亮（主胡）、陈金木（主胡）、李友龙（主胡）、陈平（主胡）、李文广（副吹）、陈利飞（主胡）、樊晓民（副吹）、陈章林（锣钹）、李爱君（小锣）、吕鼎元（三样）等。演出的剧目有《白蛇前传》《青蛇传》《秦香莲》《杨门女将》《狄龙案》《破铁券》《卷席筒》《三请梨花》《借妻》《哪吒出世》《纣王进香》《黄飞虎反五关》《孟姜女》《新虹霓关》等。

翁真象完全以民营剧团的运作方式管理，走市场化道路，从一定程度上缓解了因体制带给剧团的一些压力，也一定程度上解放了演职人员的生产力。正如项铨所说："承包者立足农村，面向市场，到温州的瑞安、永嘉、平阳和金华的永康、义乌、东阳等地拓展了广阔的农村演出市场，收获甚丰。"[4]

[1][2][3] 据 2023 年 11 月 22 日翁真象、翁真鳌采访录音整理。
[4] 项铨：《戏剧繁盛说缙云》，缙云县生态休闲养生（养老）经济促进会编《缙云掌故》，西泠印社出版社 2017 年版，第 146 页。

1999年，承包合同期满，翁真象没有与剧团续签，但是，对外演出，翁真象仍旧挂牌缙云县婺剧团，直到2006年翁真象改剧团名为七弟婺剧团。尽管如此，翁真象的承包并没有从根本上解决缙云县婺剧团面临的实质问题。当局如果只想一包了之，不在体制上寻找原因，制定切实可行的改制方案，一切都是徒劳。正如有论者所言："剧团体制迫切需要予以改革的原因在于剧团组织形式、管理机制不合理，束缚和压制业务人员的积极性和创造性，从根本上阻碍了戏曲艺术的专业化和提高。剧团体制改革的目的在于赋予剧团自主权和积极性，使剧团在剧目生产、人员安排、人才培养等方面发挥自主性和积极性，从而促进戏曲的发展和繁荣。"[1]

三、撤销剧团建制

（一）缙云县婺剧团的建制正式撤销

2012年成为缙云县婺剧团历史的终结之年。

2012年10月25日，经缙云县人民政府第七次常务会议和县委常委会研究通过，缙云县人民政府正式下达《缙云县婺剧团改革实施方案》[2]，缙云县婺剧团的建制正式被撤销，辉煌近半个世纪的缙云县婺剧团宣告归入历史，成为缙云人的一种美好记忆。此时，"剧团现有在职职工17人，退休职工12人，目前，除2人正式上班负责处理剧团事务外，其余人员自谋职业"[3]。

《缙云县婺剧团改革实施方案》简单回顾了缙云县婺剧团的所有制性质和撤销建制之原因，云："剧团创办初期，单位性质为事业单位，六十年代曾转为全额拨款，八十年代恢复为差额拨款事业单位至今。剧团正常演出期间，主要靠演出收入来补充日常基本支出。剧团瘫痪后，靠每年40万元的财政拨款维持退休人员退休费和在职职工的生活补贴。直到2008年，财政拨款增加到48

图8-2-4 宣告缙云县婺剧团终结的缙云县人民政府办公室文件，叶金亮提供

[1] 郭玉琼著：《二十世纪中国戏曲改革理论研究》，中国书籍出版社2019年版，第175页。
[2][3] 缙云县人民政府办公室文件《缙云县婺剧团改革实施方案》，缙政办发〔2012〕138号。

万元，在职职工生活补贴由原来的每人每月 100 元提高到每人每月 300 元，但职工社会基本养老保险和住房公积金一直没有得到落实。"

（二）缙云县婺剧团的全体演职员作分流安置处理

工龄满 30 年的演员正式退休，不满 30 年的大多调至各乡镇文化站工作。他们有的做戏剧干部，有的负责群众文化，有的继续创作喜闻乐见的婺剧小戏剧目，还有的成为"婺剧进校园"的专业教师，在多个层面服务乡村社会，为缙云县婺剧的发展开疆拓土。

第三节　新演的剧目[1]

随着民间职业剧团所有制性质的转型，剧目建设成为民营剧团主政者必须面对的一个重要问题。因为体制的缘故，民间职业剧团一般都会坚持走社会效益、经济效益兼顾之路，只是侧重点不同而已。作为政策导向的文化主管部门只是发挥其引导、主导和监督作用。1986 年 4 月，缙云县文化馆组织的一次业余剧团戏剧创作会议上所讨论的年度"写作剧本 11 个的宏伟计划"[2]，就是例证。因为编剧的缺失，民营剧团在剧目选择上出现程度不同的盲目和随意，同时也出现不同程度的混乱。这是不容回避的客观存在。

一、移植剧

剧目移植，从经济和演出效果等方面考虑，都是民营剧团的首选。这些移植剧题材丰富、故事性强，都是观众比较热衷的剧目。现仍旧依照前章的分类标准，分述如下。

（一）公案题材

有《包公告状》《哑女告状》《盲哑奇案》《飞虎奇案》《铡国舅》《灰阑记》《麻风告状》《桃花案》《三女审子》《郑子清审案》《狸猫换太子》《安乐王选妃》《乌纱梦》等。

《包公告状》，扬剧，由蒋剑奎、孔凡中、辛瑞华编剧，叙包公被免职后为赵氏母女告状的故事。

[1] 此节所依据的剧本多数系新建镇宏坦村叶松桥提供。叶松桥，1956 年 6 月生。从艺群艺、碧河、丽水石牛等剧团，1987 年自办婺剧团，任团长。
[2]《1986 年第一次业余戏剧创作会小结》，存缙云县文化馆资料室，档案号 1986 年 B1-3-3。

《哑女告状》，叙哑女掌上珠告妹掌赛珠杀弟夺夫事。"原为连台本戏，濒临失传。由王健民、单弦在原剧基础上重新构架情节后编创。"[1]淮剧、评剧、潮剧、越剧、秦腔均有此剧目。

《盲哑奇案》，原名《血染袍红》，又名《杨柳记》，由何成洁编剧。"发表于1983年《安徽新戏》第3期，……1985年《剧本》增刊重新发表，易名《盲哑奇案》"[2]，黄梅戏，分7场，叙山阴县知县杨伯吹秉公审理庆州知州柳智通枉杀库吏郑耿一案。移植后唱小徽。

《灰阑记》又名《包公判子》，由胡芝风编剧，叙包公通过画灰阑的方式将龙儿归于抚养龙儿的雪妹的故事。

《铡国舅》，分《逼亲》《捞尸》《打包》《碰街》《设计》《刺曹》《追杀》《申冤》《出家》《铡曹》10场，叙包拯不惧权势智铡杀袁文承并夺袁妻的国舅曹二本的故事。剧本原本来源不详。

《桃花案》又名《白桃花》，由卢俊迈编剧。分8场。叙张德昌假结拜兄弟之名夺取李文祥妻白桃花事。

《三女审子》，分8场，叙奸细汪文焕毒杀关主并嫁祸关志春的故事。原为扬剧，名《三元及第》，锡剧、越剧、京剧等均移植。

《狸猫换太子》，共3本。第一本7场，叙刘妃、郭槐等将李妃所生太子以狸猫换之，寇珠又藏诸八贤王处事。唱【芦花】【反宫】【西皮】等。第二本10场，叙李妃被拘冷宫事，唱【拨子】。第三本9场，叙李妃返回宫廷事，唱【西皮】【二黄】。

《安乐王选妃》，叙包拯断安乐王假妃反被奸人诬陷的故事。

《乌纱梦》，由王云根编剧，绍兴绍剧团首演。剧叙书生汤茂、大理寺正卿邓延寿将刺杀老妇、强抢民女的权贵之子金佩玉正法的故事。

（二）历史题材

有《相国志》《封神榜》《伏波将军》《战潼台》《天之娇女》《唐太宗选贤》《落马湖》《狄杨合兵》《夕阳亭》《大战飞虎山》《新龙凤阁》《后宫传》《栖凤归巢》《姐妹皇后》《乌江恨》《杨七娘》《琴剑与枭雄》《恩仇记》《唐宫惊变》《双挂印》《闹九江》《告御状》《满园春》《吃醋拜相》《芝麻官挂帅》等。

《相国志》，由杨光正、顾颂恩编剧。叙魏国相国翟璜以全家性命荐门客乐羊挂帅御敌的故事。绍剧首演。后义乌婺剧团移植，改唱【拨子】。

[1] 陆连仑编著：《淮剧知识300问》，中国戏剧出版社2018年版，第102页。
[2] 沈培新主编：《安徽文艺家名录》，安徽美术出版社1992年版，第217页。

《封神榜》，1983 年由江大平、阳光、罗海鸥编剧。连台本，共 8 本，即《妲己乱宫》《子牙下山》《飞虎反商》《文王吐子》《闻仲之死》《土邓结亲》《渑池捉龟》《纣王自焚》，叙妲己助纣为虐致纣王自焚的故事。"既可 8 本连台演出，也可单独演出其中的几本或某一本。"[1]

《伏波将军》，昆剧剧目，由陈国正编剧，叙伏波将军马援于绝境中英勇杀敌故事。

《战潼台》，剧本来源不详，叙杨延昭勇救被韩昌困于潼台的宋王。

《天之娇女》，由魏峨编剧，越剧，分《议嗣选婿》《豪华婚礼》《风波迭起》《闹殿责女》《邂逅寺庵》《罗天大醮》《善恶昭彰》7 场，叙武则天协助高宗平伏失教的高阳公主。

《唐太宗选贤》又名《唐太宗访贤》，原名《柳玉娘》，由巍峨、双戈编剧，分《三看相》《初进店》《做文章》《哭文章》《武盘文》《二进店》《识真贤》《三进店》8 场，叙民间女柳玉娘与落魄秀才马周患难相助、不离不弃的故事。

《落马湖》又名《拿李佩》《望江居》，京剧传统剧目，叙黄天霸救出被落马湖寨主李佩劫持的官员施师纶的故事。

《狄杨合兵》，叙杨宗保之女杨金花男扮女装偷上校场与狄青比武并夺回帅印事。庐剧、泗水戏、上党梆子等皆有此剧，名《杨金花夺印》。

《夕阳亭》，京剧，由王杰夫编剧，分《挫奸》《拒贿》《进谏》《廷争》《修本》《饮恨》《嫉贤》7 场，叙相国杨震因揭发皇上乳母王圣罪行而被赐死于夕阳亭的故事。移植后改名《相国恨》，唱大徽。

《姐妹皇后》，共 3 本，黄梅戏，编剧不详。后被楚剧、评剧、曲剧、晋剧、豫剧、潮剧、瓯剧乱弹等剧种移植。此剧系缙云县婺剧团移植，来源不详。

《乌江恨》，来源不详，分有《鸿门宴》《安邦策》《古渡忧》《韩信计》《亚父怨》《骊山血》《王姬别》《乌江恨》8 场，叙项羽可歌可泣的悲剧人生。

《杨七娘》，剧本来源不详，分《出征挂帅》《喜盼儿归》《火烧亲儿》《假意洞房》《黑夜闯关》5 场，叙杨七娘杜金娥为灭敌将忍痛射死儿子羊肚儿的故事。

《琴剑与枭雄》，唱小徽。不详。

《恩仇记》，叙邓炳如诱骗小姐卜巧珍事，唱乱弹。遂昌婺剧团曾移植，唱【正宫二凡】[2]。原为扬剧连台本戏，名《僵尸复仇记》。后经林玉兰、石来鸿整理改编。1956 年，江苏省扬剧团首演。秦腔、川剧、评剧、黄梅戏、潮剧等均移植。

《唐宫惊变》，剧本来源不详，叙刘文静因惩处贪官张天富遭诬诣致李渊下旨

[1] 湘潭市文化局戏剧工作室编：《戏剧新作·第 3 集·封神榜连台本专集》（内部资料），1983 年，第 1 页。
[2] 聂付生、方佳等著：《浙江婺剧口述史·花面堂卷》，浙江人民出版社 2021 年版，第 199 页。

将其处死的故事。唱乱弹。

《双挂印》，分12场，叙李汉超殉节后、杨延昭御敌告急，八贤王携寇准说服佘太君让穆桂英、杨宗保双挂印解洪州之围事，唱大徽。京剧、河北梆子有此剧。婺剧徽戏亦有此剧，名《大破洪州》，情节有异。

《闹九江》，黄先钢据同名调腔整理改编，叙陈友谅不听大将军张定边劝告大败黎山事。新昌调腔剧团首演。

《告御状》，系《杨家将》系列，分《五台会兄》《王钦写状》《八王定计》《呈告御状》《呼延丕显》《金殿领旨》6场，叙杨六郎告御状事。唱【拨子】【二黄】【西皮】。

《满园春》，系传统戏，原本、来源不详，叙忠臣罗增子罗焜因阻宰相沈谦子沈廷芳强抢花园赏花的民女而致使沈谦滥杀抄斩罗家的故事。唱乱弹。

(三) 家庭伦理题材

有《慈母泪》《君子亭》《招亲斩子》《两母争子》《乌纱梦》《灵堂花烛》《状元媒》《秦雪梅吊孝》《珍珠塔（上下本）》《雪里小梅香》《宏碧缘》《化子闹婚》《三女审子》《麒麟带》《诸葛亮招亲》《秀才过年》《谢冰娘》《乌金记》等。

《慈母泪》又名《寻儿记》《一门三进士》《八珍汤》，越调、京戏、湘剧、滇剧、徽剧、河北梆子等均有此剧目，秦腔有《一门三进士》，叙张文达妻张淑林上京寻夫偶遇失散十余年的两个儿子朱砂贯、孔凤缨的故事。

《君子亭》，越剧，由方元编剧，叙孟月华被丈夫怀疑抛弃终得真相大白和好如初的故事。

《秦雪梅吊孝》，来源不详，叙秦雪梅为痴情于她的未婚夫商林守节的故事。

《麒麟带》，1956年刘甦据同名湖州滩簧整理改编。叙湖州小贩姚麒麟负张彩贞之事。移植后唱乱弹。

《诸葛亮招亲》，分《提亲》《遇亲》《议亲》《拒亲》《相亲》《恼亲》《求亲》《成亲》8场，叙诸葛亮巧遇黄承彦之女黄金文而向黄求亲的故事。原本不详，同名京剧剧情与此同。

《秀才过年》，1987年金松根据芗剧《三家福》改编，叙秀才苏义因无钱过年只好去林家地里偷挖番薯的故事。《谢冰娘》，原本来源不详，剧分《寿堂定亲》《冰娘受迫》《瓜田相会》《恋奸热情》《良宵风波》《嫁祸于人》《奸情败露》《芦荡惨死》《飞尸告状》《母子相会》《□□□□》11场，叙谢冰娘被妯娌设计陷害致死的故事，唱【芦花】【反二板】【平板】。胡苏女说："其中有谢冰娘出鬼的情节。鬼魂出现时，要先开鬼霸。鬼霸不难。出场时，手不能动，垂着，两眼四周看看。回转头，一个鹞子翻身。袖子伸出去，拢回来，再甩到后边去。配着'吉咚吉咚、吉咚吉咚'的锣鼓，背着手，走台步到大台角；又是一个鹞子翻身，袖子丢出去，

再收回来,再甩到后边,然后,台步到台中,再念白。这出戏我给缙云一个农村剧团排过。"[1]

《乌金记》,叙书生周明月妻陈氏以死为其夫鸣冤的故事。

(四)神话传说体裁

神话有《鲤鱼仙子》《观音前传》《哪吒出世》《大闹火焰山》《真假仁宗》等,传说的有《孟姜女》等。

《鲤鱼仙子》,叙书生张珍与宰相家小姐金牡丹的鲤鱼仙子幽会的故事。

《观音前传》,1995 年邵建伟编剧。分 9 场,叙屡遭奸相霍羽迫害的三公主妙善与霍羽的恩怨故事。

《大闹火焰山》又名《红孩儿》,分《玩火》《诓僧》《训孩》《救师》《伏顽》《谎报》《阻路》《借扇》《宝珠》《潜腹》《智盗》《力夺》12 场,叙孙悟空收服红孩儿后向铁扇公主借扇带唐僧一行过火焰山的故事。唱乱弹。移植原本待考。

《真假仁宗》,源流不详,题目下注"根据婺剧传统戏改编",待考。剧分《朝会》《围猎》《乱朝》《见母》《神鉴》《□□》《搬兵》《救驾》《审皇》《捉妖》10 场,叙仁宗围猎射鹤,鹤化身假仁宗扰乱朝纲的故事。唱乱弹。

《孟姜女》,剧本来源待考。

(五)传奇题材

有《红桃山》,叙梁山林冲、关胜、花荣合力出战红桃山女寇张月娥的故事。陕北梆子、豫剧、京剧等皆有此剧。王介林藏本。《屠夫状元》,1979 年刘安民、田井制、刘福堂、陈正庆据泗州戏《三卷寒桥》改编。

二、改编剧

能确定的改编剧有《白蛇前传》《铁灵关》《白蛇后传》《天郎关》《双阳公主》《反皇城》《聂小倩》《洗马桥》《君子亭》《审乌盆》《不放心》《潘杨案》等。

(一)《白蛇前传》

由徐勤纳改编。徐勤纳保留黄图珌在《雷峰塔》里已经定型的故事框架、人物关系,又吸收田汉版《白蛇传》的某些精华,却对田汉版的反封建主题作了较大的改变,以爱情为主线、反封建为副线。"主题一调整,人物性格、矛盾冲突必然都会发生相应的变化。因为强化爱情,白素贞就不是田汉笔下那个稳重、含

[1] 聂付生、方佳等著:《浙江婺剧口述史·旦堂卷》,浙江人民出版社 2021 年版,第 168 页。

蓄的姐姐了，而变成一个浪漫、诚挚的少女；因为强化爱情，白素贞和许仙之间的恋爱就不是田汉所描绘的那种姐姐爱着弟弟的模式，而变成少男少女所具有的火辣辣的爱意。这样，白素贞和许仙的故事才别开生面，富有诗情画意。"[1] 楼敦传、诸葛智生、诸葛智平编曲，唱滩簧。编曲者采用滩簧作为基本声腔，又有一些创新的尝试。诸葛智生说："白素贞是剧中的主角，她既美丽、多情、温柔、善良，又具有不惧任何邪恶势力的不屈精神。根据这个特点，我们必须要为她设计一套主调。我们是这样的设计的，用 $2\cdot\underline{5}\ \underline{3\underline{2}}|\underline{13}\ \underline{7\underline{2}6}|5-|$ 表现她的善良，用 $\underline{3\ \underline{2}\ \underline{2}\ \dot{1}}\ \underline{0\underline{2}}\ \underline{12}\ \underline{5}\ \underline{4}\ \underline{3}$ 表现她的叛逆。这一主调，贯穿始终。"[2]

（二）《铁灵关》

由卢俊迈、魏峨据同名乱弹传统戏改编。《铁灵关》的改编别具一格。改本除了删削原本杂乱的描写之外，还对原本的剧情和人物做了符合逻辑的改动。王庆为抱不平，刺死梅伯卿之弟梅仲卿。双方告状，西宫娘娘假借圣旨判王庆发配铁灵关，京兆尹亦借圣旨判梅伯卿发配铁灵关。这一"双判罪"的设计，引出"双起解""双受杖""双出师""双跪城"等情节，矛盾依次展开，也逐步深化。这样，不但升华了主题，也丰富了人物形象的内涵。

（三）《白蛇后传》

又名《青蛇传》，由徐勤纳据同名锡剧演出本改编。徐勤纳说："20世纪80年代初期，我们看过锡剧《青蛇传》，觉得眼前一亮，好在哪里？我想：它的诀窍就在老戏新排。之后，我又去看了上海昆剧团的《青蛇传》，觉得两个版本的《青蛇传》都尊重传统，又有创新。我把这两个剧本拿过来，作了一番加工。"[3] 楼敦传、诸葛智生编曲，唱滩簧。

（四）《双阳公主》

1962年杨进据传统戏《珍珠烈火旗》改编而成。改编本以双阳公主的爱国情感为主线，而辅以与狄青的爱情，两线相辅相成，相映成趣。方元又据杨进初稿改编。方元说："我前后改了十几稿。我的改稿主要体现两点：第一，淡化杨进本的政治色彩，还原此本的艺术本质；第二，丰富双阳公主的性格。双阳很可爱，她有打抱不平的义举，也有女儿的柔情。围绕这一点，我们加了几场戏。其中《怀念》《双阳抱病上阵》两场戏都很抒情，将双阳的柔情和坚强

[1] 聂付生、方佳等著：《浙江婺剧口述史·编导卷》，浙江人民出版社2021年版，第235页。
[2] 聂付生、方佳编著：《浙江婺剧口述史·附录卷》，浙江人民出版社2021年版，第352页。
[3] 聂付生、方佳等著：《浙江婺剧口述史·编导卷》，浙江人民出版社2021年版，第233页。

揉在一起来写。杨进本有些段落、唱词很不错，我都完整保留，如：'落叶萧萧草原秋，鸿雁声声添离愁。眼前不见谈兵客，徒有汉书留案头'，写得诗情画意。"[1]

（五）《反皇城》

又名《后宫传》，据《青石岭》《六部大审》（湘剧弹腔名《莲台山》）改编，原本、改编者均不详。分《边警》《谏君》《出师》《计陷》《辩理》《大审》《搬兵》《真相》8场。叙苏云皇后遭贾氏父女陷害的故事。唱【西皮】【拨子】等。

（六）《洗马桥》

注云"根据和剧《摆生祭》改编"，改编者不详。分《灯会》《征召》《分镜》《京别》《改书》《劝嫁》《路祭》《合镜》《恶报》9场，叙刘文龙与萧月英悲欢离合的婚姻故事。该剧始为路头戏，俗称《洗马桥头祭羹饭》，又名《摆生祭》。"1957年，经金松改编后由温州和剧团演出；后又经杨志雄改编，由温州市工人文化宫业余瓯剧团演出。浙江省艺术研究所藏有金松改编本。"[2]

（七）《君子亭》

原浙江婺剧团编剧方葆元据徽戏《感恩亭》改编，唱徽戏，兰溪婺剧团首演。"1983年11月，兰溪县婺剧团参加金华地区'三并举'会演中，演出《君子亭》深得好评，方元获得编剧一等奖。"[3]移植后，改唱【三五七】，叙孟月华因遇雨于君子亭与书生柳易生夜宿，其夫王昌始疑终释的故事。

（八）《审乌盆》

西安高腔、侯阳高腔、松阳高腔均有此剧。现浙江婺剧团存江和义口述的西安高腔、李高森等口述的松阳高腔抄本各一。《审乌盆》又名《乌盆记》，松阳高腔又名《判乌盆》。叙商贾刘世昌主仆，双双外出收账，被烧窑坏人赵大谋杀，尸体丢入窑中烧成灰泥，做成乌盆。有研楼卖柴为生者张必古，向赵大讨取柴钱，赵以乌盆抵付。张必古带乌盆回家，乌盆突然开口讲话，向张诉说冤情，并乞张代向包公申冤。包公受理此案后，捕赵归案，并将赵依法处决。改本分《赴考》《谋财害命》《乌盆诉冤》《初审乌盆》《免职还乡》《土龙岗》《延龄求贤》《金殿封官》8场，唱【平板】【二板】。改本除保留包公审乌盆整个剧情外，还添加包公

[1] 聂付生、方佳等著：《浙江婺剧口述史·编导卷》，浙江人民出版社2021年版，第71页。
[2] 中国戏曲志编辑委员会编：《中国戏曲志·浙江卷》，中国ISBN中心出版社2000年版，第188页。
[3] 兰溪市文化志编写组：《金华市文化志·戏曲卷·兰溪市部分》（征求意见稿）（内部资料），第24页。

因审案时将赵大打死而被免职还乡、返回朝廷后又奉旨审理冠珠冤案等事。改编者不详。

（九）《不放心》

编剧不详。缙云县婺剧团参加丽水地区首届（1985年）戏剧节，获演出奖。

（十）《潘杨案》

1987年11月由陈衣裳据《两狼山》《三审潘洪》改编。剧本未见。

三、创作剧

这时期的创作剧有《美容师的婚事》《门诊风波》《拆》《归根》《豆腐佬的儿媳》《特殊旅馆》《聘婚》《种桑风波》《千里情缘》《筹银传奇》《山茶花香》《抛宝记》《莲花戏夫》《画眉》《婆媳岩》《梨花狱》《一万两》《万四娘》等。现择要述之。

（一）《美容师的婚事》

由马新川编剧，缙云县婺剧团以该剧参加1991年丽水地区现代戏调演获三等奖，参加浙江省现代戏调演获三等奖。

（二）《山茶花香》

又名《专业户的苦恼》，1982年初稿，1985年11月再稿，叙养花专业户李思富为应付各种接待产生的烦恼事。李思富成了村里万元户，却惹来很多烦恼。杨县长下乡做客，马乡长又是一番交代。李思富哪敢怠慢，认真准备。然而，县长却很低调，微服私访，李思富浑然不觉。该剧主要反映在国家改革开放初期出现的社会不良风气。他唱道："花铺生意倒还好，就是应酬吃不消。我乡有个马乡长，大小人物都领到。要我常常办酒菜，吃了还要把花讨。"杨县长就是考虑到"专业户，有苦恼。哪个都想拔根毛"的现实才微服私访。

（三）《抛宝记》[1]

1985年9月由陈叶声编剧。叙赌徒陶三宝的故事。陶三宝嗜赌成性，输光了给母撮药的银子，为翻本，竟抢劫了岳丈的包裹。该剧语言朴素、诙谐，富有乡土气息。如陶三宝的唱白："哎，这是鸡笼里格鸡，自己啄自己啰！（唱）想翻梢，搞赌本，大祸临身。初剪径剪着了岳父大人。倘若是狗肉包子（格）露了馅，

[1] 剧本存缙云县文化馆资料室，档案号1985年B1-2-2。

定然是身败名裂做人；倘若是进官府（格），定了罪名，定然是（格）家破人亡气死老娘亲。先来个麻脸婆娘搽脂粉，搽得平来且搽平。"

（四）《画眉》

1985年8月由邵汉祥编剧。丁小平编曲，唱乱弹。叙山泉养画眉致富事。山泉整天提着个鸟笼进进出出，引得岳母很不高兴，执意带回女儿杏花。杏花始疑惑后解释之，母亲明白养鸟亦能致富的道理。故事并不复杂，却因丈母娘的误解而饶有戏味。

（五）《婆媳岩》[1]

1986年5月由陈棠据仙都民间故事婆媳岩改编，原注"神话剧"。婆媳岩，又名姑妇岩，位于周村后山上。两岩矗立，一高一低。高者为"妇"，无首；低者为"姑"，背驼若跪。姑妇两峰对峙，惟妙惟肖。关于姑妇岩，传说众多。一说："'媳妇不敬争当家，触犯礼教天地怒；天雷劈去媳妇头，鲜血直往山下流；山下池塘原清澈，自此池水披红绸'。封建礼教色彩很浓，而且由于美景本身，故属不足取。"[2]一说："慈母望子妻望夫，肝肠欲断苦难诉。远念亲人久征战，相对无语泪如注。"[3]该剧取前说。剧种未详，中插【上小楼】【清江引】【哭相思】等曲牌。分9场，即《序幕》《偷丹毁镜》《救祸》《求药》《哭子》《惊梦》《仗义》《面圣》《留鉴》。叙野狐狸吸郑奇元气后虐待郑母的故事。郑奇系被黄帝贬谪凡间的丹炉掌火童子，与其母相依为命。郑奇心善，为采阳补丹的野狐狸所诓骗，娶野狐狸为妻。一结婚，郑奇即离奇生病。郑母为治儿病，上山采药，路遇倪翁、偓佺。倪翁知其遇妖，为避邪，赠其碧莲。郑母尚未到家，郑奇因野狐狸吸其元气而亡。郑母失儿，只得依靠野狐狸。野狐狸心狠手辣，专挑重活欺凌之。倪翁知之，面呈黄帝。黄帝查明真相，怒以雷霆击之。剧作者如此构撰，旨在渲染郑母与野狐狸之间的矛盾冲突，凸显野狐狸的邪恶。其特点主要有二：一是虽为传说，亦谨依历史。如云：

> 中幕前，倪翁邀偓佺上。注：倪翁不可考，"偓佺者，槐山采药父也，好食松实"（出《搜神记》）。

二是有详细的舞台解释和提示。如野狐狸出场时的舞台提示：

[1] 存缙云县文化馆资料室，档案号1986年B1-4-4。
[2] 孙钢著：《走遍全中国·第2部·东南卷》，中国旅游出版社2002年版，第257页。
[3] 叶元章著：《静观流叶》，上海文艺出版社2011年版，第356页。

一块岩石上，倒伏着野狐狸原形。它微微地掀动着，睁开眼睛，狼嚎般叫着，声音凄厉。一阵浓烈的烟雾。切光。复明。野狐狸原形化成野狐狸女身。她四周探视后，渐又躺下。

另外还有《方四娘》。该剧系陈叶声据《聊斋志异》改编。分 8 场。剧本不详。[1]

[1] 缙云县文联编：《文联简报》第 4 期，1986 年 5 月。

第九章
进入21世纪的缙云婺剧（2000年以后）

进入21世纪，戏曲生存发展状况并未获得实质性的改变，观众分流严重，剧种消亡，戏曲界、文化界有识之士频频呼吁，传统戏曲亟待保护。

在缙云，尽管危机之声不绝于耳，但缙云婺剧仍旧沿着一条稳健、快速的道路继续前进着。从某种程度上说，这归功于民营婺剧团的成功运作，归功于包括缙云婺剧促进会在内的缙云县文化部门的正确引导，归功于遍布缙云县域各个角落无数婺剧观众的无私奉献。

第一节 负重前行的缙云民营婺剧团

在戏曲发展极为不景气的时代，民营剧团面临的困境远多于机遇。然而，缙云的民营婺剧团走出了一条艰难却不乏亮点的道路，成为缙云县"农村文化建设的生力军"[1]。殊为不易，亦称奇道绝。

一、民营婺剧团的坚守与成就

（一）民营婺剧团执着的坚守

为推动文化体制改革试点工作，促进文化产业发展，2003年12月，国务院办公厅下发《关于印发文化体制改革试点中支持文化产业发展和经营性文化事业单位转制为企业的两个规定的通知》，"鼓励、支持、引导社会资本以股份制、民营等形式"兴办包括演艺、娱乐等文化企业，并享受同国有文化企业同等待遇。2005年4月，国务院出台《国务院关于非公有资本进入文化产业的若干决定》，

[1] 袁亚平：《演出市场一"冰"一"火"——解读浙江民营剧团现象（下）》，载郭沫勤、孙若风主编：《中国演出业创新与发展研究》，中国文联出版社2007年版，第564页。

对非公有资本进入文化产业做出明确规定。同年11月，文化部联合财政部、人事部、国家税务总局等部委联合下发《关于鼓励发展民营文艺表演团体的意见》，分别从放宽市场准入、简化审批手续、指导演出剧目创作、参与对外文化交流、人才培养等方面提出具体的支持意见。

劲风频频吹，一夜到缙云。缙云县域的土壤本来就是滋润民间职业剧团的地方。转瞬之间，包括原有的和新建的，缙云的民营剧团数居然高达30余个，"从业人员1500多人，年演出场次2.5万多场，演出收入达3000多万元，形成相当规模的文化产业大军"[1]。现将这些剧团的名单记录于此：腾龙婺剧团、青松婺剧团、马小敏婺剧团、小百花婺剧团、七弟婺剧团、小梅花婺剧团、缙云县木偶婺剧团、京燕婺剧团、明星婺剧团、缙云县演出团、东婺婺剧团、中安婺剧团、九龙婺剧团、红太阳婺剧团、缙城婺剧团、缙云县婺剧一团、佳盛婺剧团、丽君剧团、李君勇婺剧团、李燕美婺剧团、横婺婺剧团、缙南婺剧团、缙云县艺术中心婺剧团、缙云县婺剧二团、缙云县实验婺剧团、梨星婺剧团、立伟婺剧团、旭海婺剧团、均芬婺剧团、小梅丹婺剧团、仙都业余婺剧团、信芳婺剧团、缙云县婺剧促进会艺术团、龙泉县百花婺剧团等。时人发出"一个国有剧团倒下去，30多个民营剧团站起来"之感叹，并非空穴来风。据统计，2005年，缙云县30多个剧团共演出15 400余场次，团年均演出470余场。缙云县婺剧一团、缙云县婺剧二团、缙云县明珠婺剧团、缙云县艺术中心婺剧团、缙云县婺剧三团等5个剧团当年演出500余场。演出收入达80余万元[2]。

2009年3月至4月上旬间，缙云县文化馆根据浙文社〔2006〕97号、〔2007〕5号文件精神，抽调（委托）缙云县婺剧演出团、缙云县婺剧二团两个民间职业剧团下乡巡回演出50场。演出的剧目中，大戏有《郑小姣》《白门楼》《秦香莲》《龙虎斗》《三女抢牌》《春草闯堂》《雁门关》《回龙阁》《碧桃花》《白蛇前传》《白蛇后传》《铁笼山》《潘杨讼》《二度梅》《宇宙锋》《麒麟带》《悔姻缘》《珍珠塔》《黄金印》等，小戏有《渭水访贤》《牡丹对课》《机房教子》《三岔口》《文武八仙》《龙虎斗》《拾玉镯》《水擒庞德》《僧尼会》《打郎屠》等[3]。

2011年12月16日，首届浙江省农村地方戏会演在缙云县广电文化中心举行。七弟剧团的婺剧《文广比武》夺得特别奖，永康婺剧团的《火烧子都》、李思火剧团的《断桥》等4个剧目分别获得金奖。

[1] 陈子升：《齐心协力，共创繁荣——在民间职业剧团团长会议上讲话》（2006年6月15日），存缙云县婺促会资料室。
[2] 蔡银生：《缙云民间职业剧团发展初探》，载杨建新、林吕建、俞剑明主编《浙江文化市场年鉴2005》，浙江省文化厅，2006年版，第238页。
[3] 《缙云县创建省级文化先进县送戏下乡暨"百场演出"联系单》，存缙云县文化馆资料室，档案号2009年第8号。

2011年年底,香港《文汇报》记者赴缙云实地采访,发表题为《缙云婺剧,盛世铿锵》的报道。该报编辑部更是直接给时任中央政治局常委李长春写信,云:"香港《文汇报》在采访中发现了一个非常好的文化产业发展的典型案例,这就是浙江省缙云县的婺剧产业。缙云婺剧在当地有文化基础,有市场基础,22家民营剧团没有花国家一分钱,就建立起一个年演出产值过亿元、年利润超千万元的非常有生命力的传统文化产业链。"李长春批示给时任浙江省委书记赵洪祝(图9-1-1)。赵洪祝极为重视,批示云:"送省委宣传部、省文化厅和丽水市、金华市阅研。"(图9-1-2)

图9-1-1　时任中央政治局常委李长春的批示,缙云县婺剧促进会提供

图9-1-2　时任浙江省委书记赵洪祝对发展缙云婺剧的批示,缙云县婺剧促进会提供

2011年12月,浙江省举办农村地方戏会演。这次会演共有杭州、宁波、温州、嘉兴、湖州、绍兴、金华、舟山、台州、丽水10市代表队参演。七弟婺剧团演出的婺剧《杨文广比武》获特别奖,思火婺剧团演出的《断桥》和永康婺剧团演出的《火烧子都》获金奖。

2017年6月,缙云县文化广电新闻出版局在《关于印发〈缙云县民间戏曲文化艺术发展规划〉的通知》中云:"针对当前民间戏曲艺术发展状况,我们要居安思危,奋力进取,以团队的力量和集体的智慧攻坚克难,整合资源,深度融合,博采众长,优势互补,进而创作出具有时代特色的戏曲艺术精品,打造地方

品牌，力争缙云县民间戏曲文化跃上一个新的台阶。"具体措施包括"加强组织领导，统筹协同推进""健全投入机制，增强发展动力""健全购买服务，提高服务效能""完善考核机制，强化质量保障"四个方面。其中"扶持民营团队"一条中说："继续扶持各类人才和民间艺人自筹资金组建婺剧演出团体，鼓励、引导这些团体向民政部门办理民办非企业单位登记或工商登记，向文化行政部门申领营业性演出许可证。"

2017年8月16日，缙云县首届民间婺剧演艺大赛在县城举办，共12个民间职业剧团参演。七弟婺剧团演出《下河东》，缙兰婺剧团演出《血溅乌纱》，李美燕婺剧团演出《穆桂英》，横婺婺剧团演出《烽火情缘》，李军亮婺剧团演出《程婴救孤》，缙云县实验婺剧团演出《狄龙案》，梨星婺剧团演出《桃花案》，马小敏婺剧团演出《白兔记》，佳盛婺剧团演出《秦门忠义》，李君勇婺剧团演出《朱砂痣》，思火婺剧团演出《杨七娘》，志达婺剧团演出《周仁献嫂》。经评委评选，《杨七郎》《周仁献嫂》获一等奖，《朱砂痣》《程婴救孤》《穆桂英》《白兔记》《下河东》《桃花案》获二等奖，《烽火情缘》《秦门忠义》《血溅乌纱》《狄龙案》获三等奖，马小敏、朱巧华、李君芬、李军亮、应秀莲、施娅红、姜美芬、麻育枝、章小红获"优秀演员"称号。

2019年，缙云民营婺剧团"常年在外演出的还有16个，从业人员有千余人，每个剧团一般都在一年300场上下"[1]。其实，至2019年还在正常演出的婺剧团不止16个，调查中登记在册的就有思火婺剧团、志达婺剧团、碧林婺剧团、双佳婺剧团、佳盛婺剧团、丽君婺剧团、信芳婺剧团、旭琴婺剧团、德旺婺剧团、李君勇婺剧团、李燕美婺剧团、横婺婺剧团、小百花婺剧团、缙兰婺剧团、缙云县实验婺剧团、梨星婺剧团、七弟婺剧团（后改名静桥婺剧演出有限公司）、立伟婺剧团、小梅丹婺剧团等。

（二）民营婺剧团的成就

如前所述，21世纪初期的缙云县婺剧团编制尽管尚未注销，但已名存实亡，传承、发展缙云婺剧的神圣使命完全落在民营剧团的肩上。缙云民营剧团不辱使命，孜孜矻矻，勤勤恳恳，在诸如传承传统婺剧、培养婺剧人才、更新婺剧新剧目以满足民众的文化娱乐生活等方面付出了诸多努力，并取得了不俗的成就。

一是锻造了一批演艺精湛的婺剧人才。民营剧团直接面对严酷的市场，从人才锻造角度来说，确实是件好事。古人道："宝剑锋从磨砺出，梅花香自苦寒来。"能者上，庸者下，就是民营剧团的用人原则。由于缙云婺剧群众基础厚实，嗜戏者甚众，其中欲以演戏为职业者也大有人在。李康兰，1973年生，丽水人，工文武小

[1] 聂付生、方佳等著：《浙江婺剧口述史·观众卷》，浙江人民出版社2021年版，第54页。

生。她说:"我喜欢看戏,也喜欢演戏。13岁,初中未毕业,我就进入溪南乡婺剧团。演了一年,校长找到我,做我的工作,说:'你喜欢演戏,好歹初中毕了业。'我又回到学校读书。我读书成绩很好,每年都是三好学生。可是,没读一个星期,我又离开学校,到了剧团。因为我心里想的还是做戏。不管什么戏,一看就能记住。出红台时,一个演小生的不能到场,我就替代上台。我今年51岁,除了开了5年的超市,其余时间都在舞台上。我做梦都在做戏。"[1]施基民是宅基人,1985年曾承包过新建区婺剧团,具有丰富的办团经验。在他的熏陶下,一家人都与婺剧结下了不解之缘。施基民重操旧业,创办以其家庭成员为基础的缙云县艺术中心婺剧一团。"该团40多名演职员中,施基民的家人就占了10个。除了80多岁的老母亲外,施基民和妻子以及4对儿女夫妻,都在团里供职:妻子管服装道具,大女儿负责伙食,女婿管电脑字幕和灯光,儿子、儿媳和小女儿都是剧团里的生、旦演员。施基民笑着说:'我们以舞台为家、四处为家。全家人一年有10个月随团在外演出'"[2]。像李康兰、施基民这样的例子,我们随便能列出一大串。在缙云,婺剧人才储备非常充足,这在客观上为民间剧团的发展奠定了坚实的基础。反过来,民间剧团的发展为锻造婺剧人才提供了最好的场所和舞台,许多优秀人才都是在民营剧团这个舞台上脱颖而出、成为大家耳熟能详的婺剧名人的,比如程舜华、陈小燕、赵松亮、鲍彩芬、施娅红、马晓敏、麻育枝、施方燕、林维标、李君芬、章艳等。

图9-1-3 施基民照片,缙云县文化馆提供

陈平,1964年9月生,缙云县石笕乡朱庄村人。剧团正吹。先后从艺石笕公社、盘溪区、新建区、宅基、丽水地区、缙云百花、新建镇、丽水市、龙游县等婺剧团。1990年7月,参加由缙云县文化局、文联、文化馆组织的"缙云县首届器乐比赛",获得成人组唢呐二等奖。2012年8月,参加由缙云县委宣传部、缙云县文化广电新闻出版局、缙云县婺剧促进会组织的2012年婺剧大会演活动,获"优秀主胡"称号。参与编写了《婺剧音乐》《婺剧老艺人传统唱腔选》《婺剧古韵——传统曲牌选萃》等图书。

程舜华,工小生。2004年毕业于兰香艺术学校。曾获2008年浙江省文化厅举办的专业剧团精品大奖赛银奖、2013年浙江省民间剧团职业会演优秀奖。

陈小燕,工花旦。2004年毕业于兰香艺术学校。曾获2012年缙云县专业婺

[1] 据2022年9月16日李康兰采访录音整理。
[2] 虞红鸣主编:《科学发展观在丽水的实践》,中共中央党校出版社2006年版,第315页。

剧团精品大奖赛银奖、2013年浙江省民间剧团职业会演优秀奖。

赵松亮，1972年出生，新碧乡古溪村人，工小生，兼演净角。其折子戏《徐策跑城》获2018年第四届浙江省民营文艺表演团体折子戏展演金奖。

鲍彩芬，浦江人，工小生。曾入职七弟、志达、中月等婺剧团，擅演《周仁献嫂》《富春令》《铁灵关》《血溅乌纱》《双血衣》《征舒登基》《珍珠塔》《三代情仇》《百寿图》《三关明月》等。

麻育枝，工小生。擅演《周仁献嫂》《双枪陆文龙》《临江会》等。

施娅红，1980年5月生，宅基村人，工小生。先后在缙云县艺术中心婺剧一团、思火婺剧团、金华小百花婺剧团、永康中月婺剧团演戏。不但熟悉行当，且能驾驭各种类型的人物，擅演《三打樊梨花》《三打金枝》《杨乃武与小白菜》《一缕麻》《兰花赋》《春江月》《狸猫换太子·拷寇》等，曾被缙云县宣传部、缙云县文化和广电旅游局评为"十大名角"之一。

马晓敏，1976年2月生，新建镇东岸村人。工花旦。14岁学艺。先后从艺林森、缙云婺剧二团、志达、马晓敏等婺剧团。代表作有《梨花狱》《虹霓关》《孟姜女》《花中君子》《大义夫人》《汉文皇后》《秦香莲》《长孙皇后》《御碑记》《风雪渔樵记》等。

二是传承了一批传统剧目。缙云观众喜欢看传统戏。1985年，据缙云县文化局统计，缙云县各婺剧团演出的传统戏很多，绝大多数集中于徽戏和乱弹，也有少量昆腔、滩簧、时调。这里笔者能辨认的传统戏抄录如下（只录整本大戏、小戏）：《前后球花》《前后金冠》《前后麒麟》《玉蜻蜓》《双金镯》《回龙阁》《九龙阁》《龙凤阁》《沉香阁》《兰香阁》《感恩亭》《荣乐亭》《万寿图》《二皇图》《四川图》《朱砂记》《千帕记》《连环记》《槐荫记》《白门楼》《江东桥》《探五阳》《大红袍》《春秋配》《烈女配》《龙凤配》《祭风台》《下南唐》《下河东》《五龙会》《天缘配》《万里侯》《紫金带》《肉龙头》《银桃记》《千里驹》《沙陀国》《铁笼山》《两狼山》《黑风山》《铁弓缘》《画图缘》《碧玉球》《绣花球》《鸳鸯带》《还魂带》《碧玉簪》《碧桃花》《悔姻缘》《三仙炉》《合连环》《白玉簪》《白罗衫》《判双钉》《天降雪》《节义贤》《忠义缘》《丝罗带》《宝莲灯》《三姐下凡》《打登州》《对珠环》《牡丹记》《丝套党》《二度梅》《紫金镖》《满门贤》《双贵图》《逃生洞》《寿阳关》《翠花宫》《翠花缘》《双潼台》《双玉镯》《大金镯》《松蓬会》《宇宙锋》《四元庄》《下陈州》《一把抓》《八美图》《紫霞杯》《双合印》《刁南楼》《玉灵符》《对金钱》《翠屏山》《三支箭》《珍珠塔》《珍珠衫》《雌雄剑》《白鹤珠》《七封书》《杀子报》《蜜蜂记》《大补缸》《大香山》《东平府》《黑驴报》《施三德》《铁灵关》《白蛇传》《秦香莲》《临江会》《花田错》《上天台》《长坂坡》《黄鹤楼》《双狮图》《南宋传》《前后日旺》《惠宁寺》《牧羊图》《双情义》《珍珠串》《僧尼会》《打渔杀家》《虹霓关》《借云破曹》《牛头山》《水擒庞德》《击鼓骂曹》《夜战马超》《华

芳寺》《白云洞》《列国记》《挂玉带》《白帝城》《辰州打擂》《当珠打擂》《打严嵩》《斩韩信》《摩天岭》《斩黄袍》《斩青龙》《送徐庶》《通天河》《九曲珠》《贵妃醉酒》《九世同居》《破庆阳》《浪子踢球》《张绣追曹》《走广东》等[1]。

进入 21 世纪，缙云民营剧团仍把传承传统戏当作一项使命。据不完全统计，这时期演出的传统戏分整本和折子戏中，整本戏有《碧桃花》《珍珠塔》《宇宙锋》《金蝴蝶》《双狮图》《两狼山》《秦香莲》《回龙阁》《金棋盘》《判双钉》《前后金冠》《前后麒麟》《北湖州》《龙虎斗》《龙凤阁》《审乌盆》《前后日旺》等，折子戏（含小戏）有《马超追曹》《三打王英》《送徐庶》《渭水访贤》《太师回朝》《蔡文德下山》《辕门斩子》《临江会》《大破天门阵》《二堂放子》《断桥》《大破洪州》《马武夺魁》《香山挂袍》《潘洪摘印》《百寿图》《水擒庞德》《擒史文恭》《僧尼会》《借云破曹》《桃园三结义》《狮子楼》《父子会》《打郎屠》《拾玉镯》等，同时恢复演出的八仙戏有《文武八仙》《三星八仙》《蟠桃八仙》《天官八仙》《八仙求寿》《九个头八仙》等。

不管哪种地方戏，也不管哪种声腔，都因剧目而存在。没有剧目，剧种或声腔就成了无源之水、无本之木。戏演多了，所演的剧目也就成了该剧种的剧目，打上了该剧种的烙印。从某种程度上说，剧目的发展史，就是剧种的发展史。剧目的演变过程，就是剧目剧种化或声腔化的过程。正如戏剧史家余从先生所言："一种腔调，就必然积累一批剧目，反过来说，就是一批剧目都采用同一的声腔演唱和演出。这样，一种声腔实际上也就代表着它自身的一套剧目，甚至包括一批演唱这种声腔的艺人和班社。"[2]正因为这个缘故，大凡历史悠久的剧种或声腔都有一些打上本剧种烙印的固定剧目，如上四府戏班中俗称的"高腔十八本""徽戏七十二本""乱弹三十六本"，就是明证。缙云县民营剧团能在戏曲危机的语境下坚持演出传统戏，一方面满足了相当部分观众的心理欲求，另一方面为婺剧之赓续传统作出了应有的贡献。

三是为缙云观众奉献了一批喜闻乐见的新剧目。演出新剧目是发展和繁荣剧种的有效手段，也是激发观众审美潜力的必要措施。这时期，民营剧团上演的新剧目包括移植、改编、创作三种形式，以移植为主。据不完全统计，新演的剧目有《三关明月》《斩包公》《七郎八虎闯幽州》《春草闯堂》《三女争夫》《梨花山》《包公判子》《雁门关》《程婴救孤》《龟山恨》《白罗衫》《清风亭》《真假罗成》《桃花案》《琼浆玉露》《忠烈千秋》《秦门忠义》《刘秀登基》《包公判女魂》《大战杨玉刚》《洪罗英归天》《狄龙案》《高机与吴三春》《状元媒》《相国恨》《姐妹易

[1]《剧目统计表》，载缙云县文化局编：《缙云县戏曲活动资料汇编》（内部资料），1985年。注：有些剧目名有错别字，这里已一一予以更正。
[2] 余从著：《戏曲声腔剧种研究》，北京时代华文书局2016年版，第84页。

嫁》《周仁献嫂》《麻风告状》《英宗帝受难》《回龙阁》《唐太宗选贤》《杨宗保招亲》《丞相试母》《九更天》《珍珠塔》《大宋巾帼》《双合缘》《下河东》《泥马渡康王》《闹九江》《百尺楼》《三审林爱玉》《宋宫仇》《鱼鳞关》《乌金记》《巾帼奇男》《反皇城》《双凤结拜》《烽火情缘》《珍珠粥》《却金馆》《轩辕飞天》《县令李阳冰》《三担米》《一对银手镯》《江南第一家》《牙痕记》《相思奈何天》《玉蝶传奇》《天道有情》《秦剑斩枭雄》《兰溪奇案》《五女拜寿》《廉相余端礼》《观音传说》《包公戏娘娘》《唐生出世》《三更生死缘》《浪子奇缘》《三打金枝》《花轿错》《一缕麻》《金殿赐鸩》《双驸马》《红罗衫》《荆钗记》《三代情仇》《国太训子》《春江月》《换子恩仇记》《皇后夺子》《金水桥》《征舒登基》《杨七娘》《红颜钦差》《孟姜女》《尚书闯堂》《风雪寒梅李三娘》《七星剑》《宫墙柳》《菱花镜》《九更天》《状元斩母》《赵五娘》《半把剪刀》《包公与乞丐》《一夜皇妃》等。

二、两支劲旅

思火婺剧团、志达婺剧团是 21 世纪初期从缙云县众多民营婺剧团中脱颖而出的两支劲旅，无论发展规模、演出质量、演出场数还是观众评价，堪称民营剧团的楷模。

（一）思火婺剧团

思火婺剧团，2000 年 7 月组建，初名丽水市龙泉婺剧团，2006 年改现名。团长李思火。李思火，1967 年 8 月生，新建镇丹址村人，出身梨园世家，祖父李嘉善、父亲李云升均为村戏班主要成员。耳濡目染，自懂事起，李思火就与婺剧结下不解之缘。随着年龄的增长，其婺剧情怀越来越深。他想办剧团，走一条"出人，出戏，走正路！即使是民营剧团，也要像专业团一样演给群众看"[1]的新路。

龙泉婺剧团尽管是李思火办团的初期，但却给李思火带来了不错的经济效益。这时期的龙泉婺剧团，前台有李淑娟（正生）、李康兰（小生）、李君芬（花旦）、潘法旺（大花）、马瑞群（老生）、陈梅芝（小丑）、靳新玲（武旦）、王占勋（武生）、凌玉明（武小生）、吴鸾英（小旦）、应正亮（大花）、傅小明（小花）、楼江海（武生）等，后台有丁耀胜（鼓板）、李思火（正吹）、麻小熔（主胡）、麻枝杰（副吹）、刘飞（副吹）、张金良（大锣）、罗剑（小锣）、江文燕（扬琴）、杜丽斯（琵琶）等。聘请陈子兴、林文贵、王正洪为导演，演出的剧目有《金锁恩仇》《七郎八虎闯幽州》《秦香莲》《孟姜女》《哑女告状》《白兔记》《凤冠梦》《郑小姣》《龟山恨》《春江月》《三关明月》《三女抢牌》《三打金枝》《三请梨花》《讨饭国舅》《杨七娘》等。主要巡演温州城区、瑞安、乐清、龙湾、平阳、龙岗、丽水

[1] 据 2023 年 10 月 19 日李思火采访录音整理。

缙云、松阳、遂昌、金华等地。

2006年，缙云县婺剧促进会成立。缙云县婺剧促进会决定将龙泉婺剧团作为扶持民营剧团发展的一个典型。李思火抓住这个机会，将龙泉婺剧团改名思火婺剧团，力争在硬件和软件建设上一个台阶。"外树形象，内练硬功"，这是李思火给自己提出的任务。他深深懂得：戏排不好，得亏；戏路不对，也得亏。要想在演出市场上站稳脚跟，必须提高演出质量。有质量，才有市场，才有口碑。2017年，他在接受中央电视台记者采访时说："一个剧团，关键在演出质量。有了质量，才有观众。有了观众，才有市场。有了市场，才有我们的生存空间。"[1] 李思火这样说，也这样做。首先，在演员的选择上严格把关，聘请有经验、口碑好的老演员，如果是刚入行的青年演员，必须给他们提供学习提高的机会。这是李思火提供的一份演职员名单。

　　小生：施娅红、张小燕、潘佳琪
　　花旦：李君芬、黄爱玲、美芳、施双妃、李鸾英、佘美倩、伟芳
　　花脸：林维标、应正亮、王雪飞
　　武旦：田伟硕、陈双、刘焕珍、小东
　　武生：凌玉明、杜晓波
　　小丑：钟国文、晓明
　　老旦：靳建玲
　　鼓板：施晋龙、陶耀奎、杜旭海、丁耀胜、许林森
　　主胡：贤锦、丽飞、麻小熔

其次，聘请国内比较有影响的导演，如徐勤纳、王文龙、杨燕萍、吴东晓、楼胜等。再次，选择能吸引观众的剧目，如《红颜钦差》《白蛇传》《青蛇传》《杨七娘》《杨七郎与杨七娘》《大唐梨花情》《七星剑》《六国封相》《一缕麻》《姐妹皇后》《相思奈何天》《剑琴与枭雄》《失刑斩》《包公智斩鲁斋郎》《琼浆玉露》《新虹霓关》等。

自此之后，思火婺剧团的演出日益火爆。据央视报道，剧团成立17年来，帮助1 000余人就业，每年演出600余场，观众达200万人次，收入达500万元。[2] 在戏曲不景气的年代，这确实是一串亮丽的数字。李思火特别提到金华市的新昌桥村。他说，这个村从2009年开始每年都邀请他的剧团。每次一演就是6天12场，一直坚持了十年。这十年，全村上下似乎达成了一种"默契"："只认思火的

[1][2] 2017年9月9日中央电视台戏曲频道《戏曲采风》。

图 9-1-4　2023 年正月思火婺剧团在温州瑞安马下村演出现场，李思火提供

剧团，只看他们演的戏。"[1]

思火婺剧团因为观众口碑好，屡屡参加各级政府组织的各种演出，均获好评。2011 年 11 月，《断桥》获浙江省地方戏会演金奖；2012 年，《大唐梨花情》获浙江省民营文艺表演团体金奖；2014 年，花旦李君芬在浙江戏曲大赛中荣获金奖；2017 年 8 月 21 日缙云县举办首届民间婺剧演艺大赛，思火婺剧团参演的《杨七娘》获得金奖；等等。

（二）志达婺剧团

2014 年，吕志达以 20 万元的价格购买七弟婺剧团的行头和名号，双方约定："吕志达先期注资 200 万，主要用于置办服装、道具等，第一年所有收入归翁七弟所有，2015 年移交剧团的所有权和经营权。"[2] 吕志达，1970 年 7 月生，三溪乡井南村人。吕志达谈到办团起因时说："我从小嗜戏如命，尽管不是圈内人士，却给自己立下一个志向，办一个婺剧界最好的民营剧团。我先做木工，后经营超市，

[1]　据 2023 年 11 月 28 日李思火采访录音整理。
[2]　据 2023 年 8 月 16 日吕志达采访录音整理。

积累了一笔资金。觉得时机已成熟，经得妻子同意，2014年决定盘下翁七弟办的剧团。"其时，七弟婺剧团前台有花旦施方燕、朱巧华，小生陈艳红、何慧燕，正生陈淑英，大花林维标，二花王旭忠、黄令、郑海芳、副末陈仙月、潘美燕，武旦任艳艳，小花洪琴，武生张新峰，武功演员许常明等，后台乐队有鼓板林森、正吹许林森、副吹戴金发、小锣周旭平等。

接手之后，吕志达除了接收七弟婺剧团原前后台演员外，新招马小敏（花旦）、麻育枝（小生）、丁旭东（正生）、张庆平（小花脸）等在社会上颇受好评的新秀。七弟婺剧团班底好，吕志达一接手就能投入演出，即能受益。办剧团，首先得有雄厚的资金。吕志达说："资金一投入，服装亮丽，2014年整年生意好得不得了，纯利润就一百多万（元）。"2015年，约定期满，吕志达将七弟婺剧团改名志达婺剧团。为保证质量，志达聘请林文贵、周竹芳、楼胜等专业演员排戏。林文贵是剧团排戏最多的一位外聘导演，他排过《状元与乞丐》《一钱太守》《浪子奇缘》《双驸马》《御碑记》等。林文贵说："我每次去排戏，吕团长都非常客气。他说：'林老师，我不懂，你放手排起来就是。他们很多都是新手，你要求严格一点，多教他们一点东西。你有什么困难，需要置办什么服装，尽管找我。我只要有能办得到，一定照办。'朴实的几句话，给我鼓励，让我感动。"[1]林文贵排戏不是简单地拉拉，而是引导演员理解剧情、深入人物内心世界。《御碑记》即是一例，云：

> 御碑亭为杨家所立，却又成为害死宗保的帮凶。穆桂英情绪崩溃了，她怒砍御碑，犯了圣颜。皇上下旨，削职穆桂英为民，赶出京城，永不录用。接下来就是穆桂英与佘太君等杨家女将惜别的场景。这是一场重头戏，也是一场情感戏。如何演出穆桂英和诸位女将的情感，这是排戏的难点和重点。那么，我是如何做的呢？
>
> 首先，我跟他们分析穆桂英惜别时的感情心理。穆桂英在天波府是孙子辈，与长辈们感情极深，突然离开，而且又是因为怒砍御碑的原因。因此，那种难离难舍的心情又多了一层浓郁的悲愤色彩。穆桂英一步一步地往后退，女将们的目光紧紧跟随。穆桂英突然一个转身，女将们则以一声深情的"桂英"回应。佘太君于心不忍，转身向内。穆桂英即将转向台角，佘太君又是一声"桂英"。穆桂英猛一回头，尖叫一声"奶奶"，几乎跪步跪至佘太君面前。双方一把抱住，痛哭不已。
>
> 其次，启发大家深入人物内心、体会人物的感情。志达的一些演员都是新招的，年纪轻，几乎没有类似的生活经历。这就需要我们去引导，用一些

[1] 据2023年8月16日林文贵微信信息整理。

他们能理解的生活例子一步一步地调动起他们的情绪，从而达到让他们进入人物、忘记自我的状态。比如，我跟他们说："哪些事最能触动人的心弦，让人激动，让人伤感，让人流泪。我们要寻找的就是这种情感，想办法把它表达出来。"

图 9-1-5 《御碑记》剧照，吕志达提供

花旦马小敏、施方燕、王爱玲、李君芬、朱巧华，小生麻育枝、吴丽霞，正生丁旭东，大花林维标、纪松潮，小花张庆平等，这都是观众好评如潮的演员。吕志达说："演员好，戏就好。"麻育枝，性格刚毅，要求上进。她曾自己撰文说："心有多大，舞台就有多大。我心中的舞台，就是婺剧女小生的舞台，我很幸运可以和我心中最爱的婺剧女小生结缘。"她在《周仁献嫂》中饰演周仁，她演绎的"哭坟"精巧绝伦，观众好评如潮。

志达剧团的常演剧目有《龙凤阁》《双驸马》《御碑记》《洛阳令》《汉文皇后》《三请梨花》《麻风告状》《风雪渔樵记》《周仁献嫂》《御碑记》《西施泪》《一钱太守》《花中君子》《徐九经升官记》等。

第二节　缙云县婺剧促进会

2006 年 8 月 29 日，缙云县婺剧促进会（下简称婺促会）在缙云县城成立。缙云县原政协副主席陈子任首任会长。陈子升曾谈及其担任会长之原因时说："李

林访想在省里成立省婺剧促进会，他任会长。他是缙云人。他想先在缙云成立一个婺剧促进会。……缙云县委、县政府很重视，要我当会长。"[1]其时，戏曲危机正席卷全国。2004年8月28日，第十届全国人大常委会通过《保护非物质文化遗产公约》的决定，文化部、财政部亦出台《中国民族民间文化保护工程实施方案》。传统戏曲正式进入非遗时期。缙云婺剧和其他地方戏一样，面临两大课题，一是保护，二是创新。在此语境下，婺促会的成立确实给缙云婺剧的发展起到了护驾保航的作用。

一、扶持民营剧团

成立伊始，婺促会就将目光瞄准为缙云经济做出杰出贡献的文化产业大军——民营婺剧团。如何发展民营剧团？婺促会集思广益，群策群力。陈子升会长在一次民营剧团团长会议上提出的"提高、创新"[2]发展理念，就是婺促会全体同仁深思熟虑的结果。提高和创新是两个相辅相成的艺术命题。所谓提高，就是突破自己，精益求精；所谓创新，就是立足传统，又能突破传统。在此理念的指引下，婺促会开展了一系列促进婺剧的工作，取得了骄人的成绩，具体体现在以下三个方面。

（一）多出人才，出好人才

出人才是出戏的前提。民营剧团的经营，从某种程度上说，就是人才的经营。显然，婺促会思考至此，注意于此，并采取一系列行之有效的措施。一方面，坚持"三导"原则，即"政策上引导，管理上指导，业务上辅导"。抓大控小，引导缙云民营婺剧团逐步向规范化、专业化方向发展，从而改变"小而散""草台班子"的局面。[3]另一方面，加大对剧团人才的培训力度，采取相应的培训措施。

走出去，请进来，是培训人才最有效的手段。2011年，浙江省文化馆与缙云县婺剧促进会签订《浙江省新农村"文化良种"培育基地工作协议》，建立了全省首个婺剧培育项目基地。协议规定，浙江省文化馆的专家负责针对性的工作指导、业务培训，为缙云县婺剧培育项目基地提供参赛、展示、评比和交流等机会。

（二）技术、资金支持

民营剧团因为自负盈亏，多数经营困难。如果能在技术和资金上予以适当支

[1] 聂付生、方佳等著：《浙江婺剧口述史·观众卷》，浙江人民出版社2021年版，第55页。
[2][3] 陈子升：《齐心协力，共创繁荣——在民间职业剧团团长会议上讲话》（2006年6月15日），存缙云县婺促会资料室。

持,无疑是雪中送炭。但如前所述,缙云民营婺剧团鼎盛时期达 30 余个,低谷期也有 16 个。在戏曲全面危机的语境下,一般来说,民间民营剧团面临的技术缺口和资金缺口非常大。陈子升说:"缙云民营剧团太多,我们婺剧促进会全面扶持,没有这个实力,人员也不足。"[1] 扶持民间剧团的目的,就是"带动其他民间剧团的发展"[2]。因此,婺促会选择重点剧团作为扶持对象。为了公平起见,也为了达到扶持的目的,婺促会对扶持的民营剧团确立了严格的选择标准,即剧团团长素质较高,具有较高的管理能力;有较高的演艺水平;在观众具有良好的口碑。为此,经过严格筛选,婺促会确定思火婺剧团、会勇来婺剧团、七弟婺剧团、旭海婺剧团为扶持对象。陈子升详细介绍了婺促会的扶持过程和标准。他说:

> 第一步,给剧团购置基本的设备、装置,如电子屏幕、灯光、服装等。我们不给现金,我们帮他们采购。第二步,添置服装。戏服都很贵,一件一万多块钱。我说,要买就买好的。我派人专门到北京购买。一买就是 40 多万元,一个剧团 10 万多。改换了服装,剧团层次上了一个大台阶。剧团演员在舞台上一亮相,观众的眼睛都亮了。这样,写戏人的生意就好起来了。我们这么一做,很多民营剧团都买了漂亮的服装。现在留下的那两个剧团,在购置服装舍得花钞票。第三步,培训演员。我们给每个剧团分配人员。就是这样,团长还不愿意派人来,因为培训影响演出。我们只好选择剧团放假的时候。开始 80 来人,后来减少到 50 余人。我们一律提供吃住。我们都是聘请像徐勤纳、张建敏等有知名度的人来执教,一次 12 天。这笔费用也很大的。通过培训,演员的手眼身法步都有不同程度的规范。民间剧团的演出到

图 9-2-1 陈子升工作照,缙云县婺剧促进会提供

[1] 聂付生、方佳等著:《浙江婺剧口述史·观众卷》,浙江人民出版社 2021 年版,第 59 页。
[2] 聂付生、方佳等著:《浙江婺剧口述史·观众卷》,浙江人民出版社 2021 年版,第 56 页。

达到了一定的水平，有些方面还超过了浙江婺剧团。这也是我们的要求。[1]

这四个剧团因为婺促会的扶持，演出条件都得到不同程度的改善，演出质量都有不同程度的提高，对其他民营剧团也有不同程度的激发或促进作用。

（三）组织演出

说到底，婺促会就是一个服务机构。给民营剧团提供一个宽松的演出环境、提供更多的演出机会，成为婺促会办会的宗旨之一。婺促会不负使命，将婺剧演出活动办得有声有色，对缙云婺剧的发展、传承和推广起到了一定的积极作用。现列举几件事例。

2007年6月24日，婺促会成立快一周年之际，婺促会举办新农村业余婺剧演唱大赛，全县24个乡镇28名选手参赛。大赛选拔出林维标、陈淑英、陶鹤、孙碧芬、上官则良、刘惠芳、马小敏参加浙江省新农村业余婺剧系列比赛票友大赛决赛。

2007年7月30日，"绿谷之声"音乐会在丽水莲都会议中心举行。参演人员有陶鹤、刘惠芳、孙碧芬、陈淑英、林维标、马小敏、陈忠法、陈利飞、吕海伟、丁小平、李文广、章缙、陶俊伟、王国槐、吕渭民、叶金亮、李兴德、翁真鳌、施喜光、陈国勇、陈平、徐笑、应杏春、应碧莲、郑菊兰等。

2008年5月，婺促会在官店村祠堂举办了由陈子升、施碧清为组长的业余婺剧传统唱腔及婺剧乐器大赛。传统唱腔大赛参赛者有杨喜和、杨晋萍、朱美和、杨喜让、杨春光、杨喜恭、杨文枝、杨土莺、杨渭芬、虞金叶、陈美群、丁志民、丁碧忠、陈德珠、楼春英、李焕奎、朱程金、陈军均、陈映竹、李爱岳、吴婉玲、舒莺丽、胡保丁、江瑞钟、杜官灵，乐器演奏比赛的参赛乐队有官店村、五云镇东门社区、壶镇镇新范村、新建镇、笕川村、舒洪镇、大原镇、新碧农管处、仙都农管处。

2008年7月，撰写、拍摄婺剧纪录片《婺剧魅影》。该片由缙云县婺剧促进会与中国国际电视总公司联合制作、拍摄。2009年11月27日于中央电视台戏曲频道播出。

2010年7月2日，为配合仙都文化旅游节，在缙云县会议中心举办"仙都之夏"婺剧音乐会，见图9-2-2。

2010年8月5日，缙云县婺剧促进会组织官店少儿民乐队编排《古村戏韵》并参加第四届全国少儿曲艺大赛，获一等奖、园丁奖、组织奖，被中央电视台选送参加第五届青少年艺术节展演。

[1] 聂付生、方佳等著：《浙江婺剧口述史·观众卷》，浙江人民出版社2021年版，第59页。

图 9-2-2 "仙都之夏"婺剧音乐会现场演出照,缙云县婺剧促进会提供

2011年4月23日,缙云县婺剧促进会在仙都举办缙云县第一届中小学婺剧演出比赛。

2012年8月7日,缙云县婺剧促进会选送水南小学婺剧徽戏《打金枝》参加中央电视台"北京欢迎您"大型晚会演出。

2012年8月26日,缙云县婺剧促进会偕同缙云县教育局组织缙云县音乐教师婺剧艺术培训暨演唱比赛。

2015年5月23日,缙云县仙都之春文艺会演,水南小学选送的《迎来春色换人间》、舒洪小学选送的《河阳练兵》、长坑小学选送的《探谷》均获一等奖。

二、争出好戏

出戏,出好戏,是民营剧团立于不败之地的根本。婺促会同仁深深认识到,要大力发展缙云婺剧,功夫要下在创作剧本上,力争在出戏、出好戏上有一番作为,为民营剧团的剧目建设树立一根标杆。这就是《却金馆》《轩辕飞天》《高机与吴三春》《县令李阳冰》四部大戏出笼的背景。

(一)《却金馆》

2008年由尤文贵编剧。徽戏。陶龙芬饰演小夫人,金亦明饰演梅天,施德土饰演钱方,申德宁饰演陈明辉,吕江峰饰演赵里长,徐丽君饰演老管家,李赛飞饰演柳儿,吕爱英饰演驿臣,孙碧芬饰演陈母,张吉忠饰演继刚,苗嫩、刘志宏、

图 9-2-3 《却金馆》剧照，缙云县婺剧促进会提供
左起：陶龙芬、黄维龙、孙碧芬

陶鹤、范闪强领唱，司鼓翁八弟，主胡叶金亮，笛子丁小平，导演徐勤纳。陈子升说："通过 40 多天的排练，在全市 9 个县市进行巡回演出，并在我县主要乡镇巡回演出 60 余场。"[1] 2009 年 10 月 3 日，该剧参加在杭州举办的首届浙江省文化艺术节舞台艺术展演。

（二）《轩辕飞天》

2013 年由金锦良编剧。配曲王加南、葛鹏飞，唱乱弹。周子清、鲍文铮饰演轩辕（黄帝），郑培钦、施方燕饰演嫘祖，孙碧芬饰演王母，张吉忠饰演广成子，金亦明饰演仓颉，刘武备饰演岐伯，龙套演员等全来源于东渡寄宿学校的在校学生，后台鼓板杜旭海、主胡陈忠法。王文龙导演，胡悦执导，舞美设计熊延平，灯光设计杨光明。轩辕是该剧的灵魂人物，如何演好这个人物是该剧能否传神的关键。据传："帝生而神灵，幼而徇齐，弱而能言，长而敦敏，成而聪明，国于有熊氏，是为黄帝。"（唐高宗《御赐黄氏发祖源流谕》）民间已赋予轩辕诸多的神话色彩。剧作尽管都是通过治恶霸、醇风俗、除瘟疫等平凡事表现之，但在表演上必须突出其始祖的凛凛非俗。对此，周子清有清醒的认识，他将正生的行腔、大花的表演有机地融合在一起。他说："唱腔和念白是塑造轩辕的两种主要手段。不管唱腔还是念白，要用铜锤花脸的唱功，辅以虎爪形的动作，以此表现轩辕的不

[1]《缙云县婺剧促进会近年来的工作情况汇报》（2012 年 4 月 9 日），存缙云县婺剧促进会资料室。

图 9-2-4 《轩辕飞天》剧照，郑培钦施演嫘祖，缙云县婺剧促进会提供

凡。"[1]除此，轩辕升天前群众送别时的那段【还魂调】，浅吟低唱，很有艺术感染力。该剧总策划人陈子升在介绍该剧的排演原委时说："(《轩辕飞天》)前后排了49天，准备开演了，由于突发事件演出停止了。过了几个月，又说要演。排了几天，才演出。县里演了5场，场场爆满。然后，在丽水大剧场演出2场，再去农村每个乡镇演出，又去东阳、建德、金华、衢州演。"[2]

（三）《高机与吴三春》

2013年据同名瓯剧改编。葛鹏飞编曲，唱【芦花】【拨子】。旭海婺剧团承担演出。鲍文铮饰演高机，章艳饰演吴三春，王一涵饰演玲聪，陶发俊饰演黄山，张翠梅饰演吴文达。鼓板杜旭海，正吹丁俊杰，主胡麻志杰，琵琶徐笑，导演王文龙。陈子升谈及此剧时说："旭海婺剧团是我们扶持的四个剧团中基础不是特别优秀的，我想再拉这个剧团一把。"章艳形象好，嗓音脆、亮，她塑造

图 9-2-5 《高机与吴三春》剧照，鲍文铮饰演高机，缙云县婺剧促进会提供

[1] 据2023年8月28日周子清采访录音整理。
[2] 聂付生、方佳等著：《浙江婺剧口述史·观众卷》，浙江人民出版社2021年版，第60—61页。

的吴三春观众很喜欢。旭海婺剧团的表现令人满意。"这本戏演出之后，民间剧团喜欢演，观众也喜欢看。很多民间剧团的戏单上都有这本戏。"[1]

（四）《县令李阳冰》

2015年由金锦良据县令李阳冰的传说改编，分6场，即《分水矶》《骂城隍》《芙蓉峡》《长恨歌》《法如天》《生别离》，叙李阳冰为缙云民众治恶溪、惩权奸的故事。编曲葛鹏飞，导演王文龙。顾宇伟饰演李阳冰，施方燕饰演韦氏，赵雷饰演杨过，舒旭霞饰演芙蓉，陈尚清饰演李白，张新峰饰演李均，林维标饰演杨虎，金亦明饰演杨管家，何伟叶饰演郑主簿。鼓板林森，主胡陈忠法，笛子丁小平，小唢呐章羽，二胡叶金亮。这是一部"为了配合省委、省政府宣传'五水共治'"[2]之作。该剧在缙云、东阳、金华、丽水、衢州等地演过"60多场，反映不错"[3]。

三、缙云婺剧进校园

婺剧进校园始于2010年。缙云婺剧促进会在上呈时任浙江省副省长郑继伟的一份题为《缙云县以婺剧进校园推动婺剧可持续发展》的报告中说："2009年缙云婺剧成功列入省级非物质文化遗产保护名录，却面临着后备人才缺乏和传统唱腔、剧目逐渐消失等问题。为突破发展瓶颈，该县以婺剧进校园为突破口，以培养传承人为重点，为传统婺剧注入源源不断的新生力量。"所以，缙云婺剧促进会将婺剧进校园作为"一项很重要的工作"。

婺剧进校园并非易事。婺促会同仁克服一切困难，把这一工作做得快速又有条不紊。

（一）确定婺剧进校园活动的学校

2010年10月，确定第一批婺剧进校园活动的学校，即缙云县第二中学、新建中学、盘溪中学、实验中学、实中集团新碧校区、工艺美校、方溪小学、七里小学、仙都小学、长坑小学。2012年，婺剧进校园达60所。

一是培训教师。陈子升说："我们婺剧促进会负责音乐老师的培训。我们将各学校的100多名音乐老师集中在一起，聘请郑兰香、徐勤纳、严宗河、朱元昊、刘智宏等前来执教。培训之后，再统一考核。要求每个老师都要上台。然后，辅导学生的任务就交给这些经过培训的音乐老师。"[4]

二是选择教材。与浙江省群艺馆合作，编创《红歌新唱》婺剧版教材，将一

[1][2] 聂付生、方佳等著：《浙江婺剧口述史·观众卷》，浙江人民出版社2021年版，第61页。
[3] 聂付生、方佳等著：《浙江婺剧口述史·观众卷》，浙江人民出版社2021年版，第62页。
[4] 聂付生、方佳等著：《浙江婺剧口述史·观众卷》，浙江人民出版社2021年版，第57—58页。

图 9-2-6　音乐老师培训班合影，缙云县婺剧促进会提供

些红歌如《没有共产党就没有新中国》都配以婺剧的曲调，印刷五万册，人手一册，发给每个学生。

三是创新教学方式，寓教于乐，开展"我知婺剧"活动，通过讲婺剧故事、做婺剧手抄报等形式了解婺剧、熟悉婺剧，营造浓厚的婺剧文化氛围。尤其可喜的是，通过师生"同做婺剧操，共上婺剧课，齐手画脸谱，携手登婺台"的教学活动，力争达到"人人开口能唱，人人动手能画，人人上台能演"的目标。

（二）根据每所学校的特点选择所学婺剧的内容

水南小学是农民工子弟学校，因此把学生的兴趣培养作为主攻方向，着重开展"我知婺剧""我寻婺剧""我画婺剧""我唱婺剧""我演婺剧"的"五我"活动，循序渐进，先易后难，在如何营造浓郁的婺剧氛围上用足力气。

舒洪小学则将婺剧经典唱段作为主打。该校时任校长胡峰老师说，在教学上，学校坚持做到"四个一"，即"每日一唱""每周一课""每月一画""每年一演"。"一唱"指"每日午间校园内必响起经典婺剧唱段"，"一课"指"每周一节婺剧课，教孩子们欣赏婺剧名段"，"一画"指"每月安排一节美术拓展课——'婺韵绘画'课程"，"一演"指"每年举办一次盛大的校园婺剧艺术节，为期一月"。据胡校长介绍，学校举办的艺术节，将近占学生总数的 1/2 的学生能登上舞台。[1]

[1] 胡峰：《婺迷之路》，载建德市人民政府主编：《杭州·金华·衢州·丽水"婺韵飘香"研讨会暨校园精品节目展演论坛资料汇编》（内部资料），第 1—3 页。

长坑小学地处缙云县偏远山区，学校接近90%的学生寄宿在校。校领导根据这个特点和学校有部分教师会民乐的优势，决定把婺剧器乐作为婺剧进校园的主攻方向，规定"人手一件乐器"，把每个学生至少掌握一样民间乐器作为学校的教学目标。在教学上，采用"派出去，请进来"的方法，在辅导学生的同时，也提高学校任教老师的专业水平。为便于管理，学校给每个学生建档，定期考查，并将考查结果及时入档[1]。

经过10余年的探索和实践，婺剧进校园在缙云已成常态，并且形成机制化，在社会上产生了积极且深远的影响。水南小学的《打金枝》曾被中央电视台少儿频道《暑假特别节目》栏目选用，长坑小学的器乐合奏《花头台》是学校引以为傲的拳头作品，舒洪小学的《劈山救母》《大唐忠义》《英王徐策》《文龙归宋》《戍边卫国》等片段表演，唱做并茂。

其一，传承婺剧，培养潜在的婺剧传承者和观众。可能是剧种基因、剧种演出历史等缘故，婺剧流行区域的学生普遍对婺剧有种亲切感，有表演天分者也大有人在。婺剧进校园，就是激发他们的潜力，培养他们看婺剧、听婺剧、唱婺剧的良好习惯。同时，让那些有表演天赋者脱颖而出，经过专门培训，成为婺剧的传承者和创新者。

其实，还不止此，婺剧进校园，受影响最大的首先是家长。小孩喜欢婺剧，家长肯定也要喜欢。因此，很多的家长也成了婺剧的观众。家长又影响周围的村民，推而广之，学婺剧、唱婺剧一时间蔚然成风。为此，2012年婺促会又适时推出婺剧进校园的延伸举措，即在农村、社区推广、普及婺剧的活动。陈子升说："我们规定，农村55岁以下的村民，只要愿意，我们都纳入培训的对象。我们把这个称之为'实用人才培训'。这个行动一推开，报名的人很多，我们不得不采取一些限制措施。即便如此，需要培训的人还是多，怎么办？我们采用布点的形式。我们在全县设5个点：舒洪一个点，壶镇两个点，新镇一个点，东渡一个点。路程远的，我们提供吃住。每年培训两次，每次一般都是一个星期。我们不讲水平，能够普及婺剧就行。有些想演一些小戏，我们给他们提供剧本，也做一些指导。"[2]

其二，将素质教育、审美教育落到实处。2017年，中共中央宣传部、教育部、财政部、文化部发布《关于戏曲进校园的实施意见》，其中提到，戏曲进校园，旨在"加强戏曲通识普及教育，增进学生对戏曲艺术的了解和体验，引领学

[1] 蔡黎明：《转轴拨弦三两声，未成曲调先有情——谈婺剧艺术教学实践》，载建德市人民政府主编《杭州·金华·衢州·丽水"婺韵飘香"研讨会暨校园精品节目展演论坛资料汇编》（内部资料），第4—13页。

[2] 聂付生、方佳等著：《浙江婺剧口述史·观众卷》，浙江人民出版社2021年版，第61页。

生树立正确的审美观念,陶冶高尚的道德情操,培育深厚的民族情感"[1]。婺剧有高腔、昆腔、徽戏、乱弹、滩簧、时调,剧目丰富,曲调众多。历经沧桑,流传至今的婺剧剧目都是婺剧中的精品和经典。婺剧进校园,只要教授得当,对学生来说,无疑是最好的素质教育和审美教育的范本。

第三节　新演的剧目

一、移植剧

据不完全统计,这时期,移植剧数量高达百余本(种),主要集中于历史、公案、家庭伦理、神话传说等题材。现择要述之。

(一)历史题材

有《三关明月》《七郎八虎闯幽州》《梨花山》《真假罗成》《刘秀登基》《大战杨玉刚》《金水桥》《征舒登基》《杨宗保招亲》《杨家将》《御碑亭》《梁红玉》《英宗帝受难》《泥马渡康王》《杨七娘》《秦门忠义》《金殿赐鸠》《樊梨花征西》《皇宫疑案》《狄龙案》《皇后易嫁》《国太回朝》《吕后杀宫》《巡按斩父》《康王登基》《皇后夺子》《大宋巾帼》《红颜钦差》《尚书闯堂》《天子与县令》《斩白袍》《忠义天波府》《金雁桥》《一夜皇妃》《兰花赋》《皇亲国戚》《乌江恨》《忠烈千秋》《宫墙柳》等。

《三关明月》,剧本来源不详,鲍秀忠编曲,大徽。叙杨四郎和杨八郎两位在不同的历史演义中均与邻邦公主成亲的杨家后代齐上前线,而两边领军的佘太君和萧太后发现了她们早就成了儿女亲家,一场战事就此消弭于无形。移植时又名《南北和》。《七郎八虎闯幽州》又名《双龙会》《金沙滩》,叙杨家兄弟护驾应邀前往幽州风渡岭观赏风景的宋太宗的故事。怀梆、豫剧、京剧均有此剧。移植原本待考。《英宗帝受难》,原名《于谦》,由双戈、魏峨编剧,初稿于1962年6月完成,经过6次修改,终稿于1963年6月完成。浙江绍剧团首演。该剧分10场,矛盾冲突始终围绕着战与降展开。以于谦为代表的主战派和以太后为代表的主和派历经五个回合的较量,终于赢得保家卫国的胜利。《秦门忠义》又名《双驸马》,剧本来源不详,鲍秀忠编曲,唱乱弹。叙庐陵王将长女、次女分别许配薛葵、薛蛟事。《金殿赐鸠》,越剧,1995年由贺荪、印运烨编剧,上虞市越剧团首演,叙汉代司隶李鹰秉公怒斩县令张朔的故事。《吕后杀宫》又名《汉宫血泪》,豫剧首演,剧本来源不详,叙汉皇后吕雉先后毒杀刘如意子母的故事。《巡按斩父》,剧

[1]《四部委联合发布〈关于戏曲进校园的实施意见〉》,《中国京剧》2017年第9期,第1页。

本来源不详，叙巡抚马正良（仇郎）为大义怒斩强奸民女、杀民女夫的父亲马玉龙的故事。《狄龙案》又名《包公误》，叙太师庞文刺杀太子嫁祸给元帅狄龙的故事。扬剧、豫剧、潮剧等皆有此剧目。《樊梨花征西》，叙樊梨花挂帅、薛丁山、薛金莲为先行西征杨胆的故事。梆子、豫剧有此剧目。移植后曾改名《大唐梨花情》。《红颜钦差》，来源不详，叙谢瑶环锄奸反被奸臣所害事，有同名豫剧，京剧名《谢瑶环》。《一夜皇妃》，1989年由王秀侠编剧，获1994年文华新剧目奖，吉林省吉剧团首演。《兰花赋》，闽剧，马书辉、张英慧、林芸生据闽剧《斩浦霖》改编，福州闽剧院首演。叙福建巡抚严子轩不守初心、走上贪污腐败之路。剧获第七届中国戏剧节曹禺奖优秀剧目奖。《皇亲国戚》，由王毅编剧，分《搜奴救郎》《自投罗网》《知县选婿》《弄假成真》《拜堂出丑》《追捕搜山》《冒名认亲》《不了了之》8场，叙华山县知县沈梦得不择手段实现其升官、发财、猎色之梦。黑龙江省龙江剧实验剧院首演。《乌江恨》，剧本来源不详，分《鸿门宴》《安邦策》《古渡忧》《韩信计》《亚父怨》《骊山血》《王姬别》《乌江恨》8场，叙项羽乌江自刎事。唱小徽。《宫墙柳》，1992年由郑朝阳编剧，平阳越剧团首演。叙宫女纪宫柳为成化帝生一太子以承皇统的故事。

（二）公案题材

有《斩包公》《包公判女魂》《洪罗英归天》《狄龙案》《龙腾盛世》《麻风告状》《富春令》《杨乃武与小白菜》《杨松哥告状》《王府奇案》《审不清断案》《龟山恨》《兰溪奇案》《血冤龙泉井》《血手印》《包公戏娘娘》《包公与乞丐》等。

《富春令》，越剧，由陈宝康编剧，叙富春令盛子明惩处抢民女秋姑的官府之子周胤强事。《杨乃武与小白菜》，叙余杭知县刘锡彤子刘子和奸污豆腐司务葛小大妻毕秀姑再嫁祸新科举人杨乃武的故事。沪剧，锡剧、甬剧等皆有此剧目。《审不清断案》又名《郑子清断案》，福建高甲戏，分《疑案》《察访》《捉奸》《夜审》《拒贿》《翻案》《清案》7场，叙郑子清通过明察暗访审理艾春兰伙同奸夫刘根长杀害丈夫常三郎一案。以此为题材创作的剧目还有秦腔《断案衔冤》、川剧高腔《知县坐监》、越剧《"色官"审案》。源流待考。《龟山恨》，叙李天明秉公处斩李继元的故事。黄梅戏、豫剧、曲剧、楚剧等皆有此剧目。黄梅戏名《开棺审子》，豫剧、曲剧名《开棺斩子》，楚剧名《开棺断子》。婺剧移植同名豫剧，改名《龟山恨》。

（三）家庭伦理题材

有《姐妹易嫁》《清风亭》《三打金枝》《花轿错》《一缕麻》《红罗衫》《三更生死缘》《白兔记》《周仁献嫂》《春江月》《诸葛亮招亲》《浪子奇缘》《换子恩仇记》《五女拜寿》《牙痕记》《风雪渔樵记》《丞相试母》《三代情仇》《姐妹皇后》

《国太训子》《三女争夫》《双玉婵》《秦香莲后传》《李逵探母》《皇宫孽缘》《母子恨》《菱花镜》《徐公案》《状元斩母》《赵五娘》《半把剪刀》《花烛恨》《绣球缘》《烽火情缘》《荆钗记》《绣花女传奇》《梅花谣》等。

《姐妹易嫁》，1979年由卢笑鸿据同名吕剧改编，叙姐姐张素花不愿嫁给自幼订婚毛纪，其妹张素梅代嫁之之事。楼敦传、诸葛智生编曲，唱【芦花】【拨子】。《清风亭》又名《天雷报》，本事出宋代孙光宪所著《北梦琐言》。汉剧、豫剧、京剧等皆有此剧。叙张元秀夫妇养子张继保中状元后不认养父母之事。移植同名豫剧。李康兰说："《清风亭》，唱【拨子】。因为有些段落太经典，仍旧保留原曲调，如老人碰死那两段唱保留豫剧原唱。"[1]《三打金枝》，始为平调，豫剧、梆子、京剧等均有移植。叙郭暧战胜回纥后居功自傲三打金枝并大闹庆功宴，导致君王气绝、朝野震怒之事。《花轿错》，移植本不详。《一缕麻》，本事出包笑天同名小说，京剧、越剧均有改编。叙名门闺秀林素云为新婚即因白喉而死的丈夫荣鹏程守孝的故事。移植后唱【芦花】。《红罗衫》，闽剧，由林之行编剧，叙盗贼徐伏蛟错杀新科进士苏云后遂抚养苏云遗孤徐继祖之事。《三更生死缘》，豫剧，由王豫生改编自平调落子《半夜夫妻》，分《祸起萧墙》《玉莲蒙难》和《云破天开》3场。讲述卫玉莲与邹品清成婚后遭田月姣诬陷后发生的一系列悲剧。河南省小皇后豫剧团首演。移植后唱乱弹。《白兔记》，由顾松恩据同名南戏改编，分《序幕》《别夫》《产子》《逼嫁》《见子》《惊书》《逐妹》《接妻》《尾声》92场，叙刘知远与李三娘悲欢离合的故事，后又改名《风雪寒梅李三娘》。《周仁献嫂》，本事出明人《忠义烈》传奇，叙周仁为救义兄杜文学之妻毅然将己妻献于严世蕃反遭误会之事，川剧、楚剧、京剧、越剧等皆有此剧。《春江月》，越剧，由包朝赞编剧，桐庐越剧团首演，叙柳明月含辛茹苦将收养的弃婴抚养成人之事。《诸葛亮招亲》，京剧、秦腔、汉剧、粤剧等皆有此剧目，叙诸葛亮与黄承彦女黄金文婚姻事。《浪子奇缘》，1983年由杨东标、天方编剧，叙失足青年唐海龙在爱情感召下改邪归正之事。《换子恩仇记》，原本待考。分《惊变》《请师》《贺辰》《痛别》《问斩》《救贤》《杀生》《认子》8场，叙权家以己女荷花偷换陈家儿子产生的恩怨风波。移植后唱小徽。《五女拜寿》，由顾锡东编剧，叙户部侍郎杨继康五个女儿、女婿给自己拜寿时呈现出来的不同的美丑情态。《牙痕记》又名《安寿保卖身》《瓦车篷》，淮剧传统剧，叙安文亮妻顾凤英为救丈夫之命将儿寿保卖给富商刘半城而导致安、刘、王三家合为一家的故事。《风雪渔樵记》，叙朱买臣妻刘玉仙逼夫写下休书的励志故事。来源不详，本事出元杂剧《朱太守风雪渔樵记》，有同名越剧。鲍秀忠编曲，唱乱弹。《丞相试母》，剧本来源不详，叙丧父后被叔父赶出家门的施文清中状元后仍以讨饭郎的身份试探已改嫁他人的母亲金秀英的故事。《绣花女

[1] 据2022年9月16日李康兰采访录音整理。

传奇》，改自包朝赞编剧《春江月》，叙绣花女柳明月抚养弃婴柳宝成人之事。《梅花谣》，叙金花母女相依为命故事。杭州越剧三团首演。编剧不详，剧本未见。

（四）神话传说题材

有《观音传说》《包公戏娘娘》《包公出世》《唐生出世》《碧波仙子》《盘丝洞》《蛟龙扇》等。《观音传说》，三本连台本，上本、中本唱小徽，下本唱大徽，剧本未见。《包公戏娘娘》，由张振红编剧，分5场，叙曹妃与新科状元张贵私会时被包拯撞上后曹妃与包拯之间的趣事。《包公出世》，讲述包公成长的传奇故事，具体情况不详。《碧波仙子》，叙书生张珍与金鲤鱼之间的爱情。《盘丝洞》，叙蜘蛛精幻化成美女欲与唐僧成亲事。《蛟龙扇》，剧本未见，叙得蛟龙精宝扇的高德怀为宝扇与焦丞相子相争之事。

此外，题材不详的剧目有《七星剑》《相思奈何天》《玉蝶传奇》《天道有情》《秦剑斩枭雄》《胭脂河》等。

二、创作剧

这时期创作的剧目有《江南第一家》《却金馆》《轩辕飞天》《县令李阳冰》《珍珠粥》《廉相余端礼》和小戏《三担米》《一对银手镯》《闹元宵》等。

（一）《江南第一家》

由郑文杰、方元编剧。方元曾谈到该剧的写作过程，说："浦江人郑文捷写了一个关于郑义门的故事提纲。让我看看，好不好用。我感觉故事提纲很一般，写得太俗，没有特点。我跟郑文捷说：'郑义门是一个大家族，江南第一家是朱元璋在察访的时候题的。既然是第一家，就要把他说的这个第一的特点写出来。'"[1] 分《扶危招祸》《仗义争狱》《体察民情》《奇丐强乞》《后山放牛》《家清净风》《大闹法场》7场，叙述朱元璋、马皇后在郑义门目睹的一段神奇经历。该剧在艺术上的最大特点，就是将九五之尊的朱元璋刻画成一个既善于体察民情又幽默风趣的长衫丑。方葆元说："丑扮朱元璋，我们认为更能体现朱元璋的风采。这种丑扮是有地位、有学问的丑扮，与小人物的丑扮不一样，在京剧里叫长衫丑。"[2] 剧作者之所以如此设计，出于两方面的考虑：一是便于朱元璋、马皇后进驻号称"廉俭孝义第一家"的郑义门，调查卢国舅抢夺民女婉春的罪恶行径；二是强化该剧叙事的故事性和审美的趣味性。我们完全可以想象，一个皇帝，一个皇后，却以讨饭公、讨饭婆的形象出现在公众视野时所产生的喜剧效果。另外，该剧的语言俚

[1] 聂付生、方佳等著：《浙江婺剧口述史·编导卷》，浙江人民出版社2021年版，第97页。
[2] 聂付生、方佳等著：《浙江婺剧口述史·编导卷》，浙江人民出版社2021年版，第98页。

俗，充满具有地域特色的乡土气息，如公差拒贿云："不要来这一套，告诉你，我们呀，都是熟桐油浸过的，咸的、甜的、软的、硬的，统统吃勿进的。"楼敦传、诸葛智生、陈建成编曲，唱乱弹，浦江县婺剧团首演。1995 年，该剧曾参加过浙江省第六届戏剧节，由浙江婺剧艺术研究院演出。缙云县缙南婺剧团、李美燕婺剧团等移植此剧，取得较好的演出效果。

（二）《却金馆》

由尤文贵、黄平编剧。这是一部以真人真事为素材的历史剧。《清一统志》卷二百三十六"处州府古迹"云："却金馆，在丽水县东北四十里冯公岭上。明宣德中郡守何文渊入京道经其地止（底）（邸）舍，永嘉县（城）（丞）于建遣子间道怀金赠公，公笑却之。后官斯土者因建却金馆，立坊揭于道左。"分《赴任》《闯关》《探牢》《琴音》《解救》《遭难》《审判》《送别》8 场，叙温州知府何文渊因惩治贪官梅天等被削职为民的故事。

（三）《轩辕飞天》《县令李阳冰》（下简称两剧）

编剧金锦良。前者写于 2013 年，分《治世问题》《恶溪好溪》《桑潭蚕缘》《婆媳岩》《丹火赤壁》《神聚仙都》《鼎湖飞天》7 场，全剧围绕轩辕治恶溪、醇风俗、除瘟疫等事件，颂扬轩辕鞠躬尽瘁为缙云黎民百姓造福的美好品德，中间穿插轩辕与嫘祖的婚姻，表现轩辕与嫘祖两人的深情厚谊；后者分《分水矶》《骂城隍》《芙蓉峡》《长恨歌》《法如天》《生别离》6 场，全剧围绕缙云县令李阳冰为缙云人所做的几件好事而展开，如为民求雨、分水、治理恶溪、战洪患等。从另一个角度看，两剧都是历史剧。历史剧创作书写的尽管是历史人物，在保证历史真实的前提下，剧作者对历史人物要有一种符合人性的艺术理解和美学审视。也就是说，剧作者解决的不是历史问题，而是以探寻历史人物思想（主要是历史人物的人性）的活动轨迹为宗旨的一种艺术构想。毋庸置疑，轩辕和李阳冰在历史上的形象都是高大的。显然，剧作者浓墨重彩的笔力倾注于此，时有坦陈其人性中柔弱之处，甚至不乏内心最隐秘处的纠结和痛苦，如李阳冰重判自己儿子李均时的心理挣扎，云："痛我儿，骨肉亲情难割舍。爹判亲儿，我难、难、难拍案。惊堂木，举若轻，却重于千斤。该判？不判？该判？不判？我心迷茫。"但也难以掩饰其形象不足之憾。

（四）《珍珠粥》

又名《青松宝图》，由应茂良编剧。创作于 2004 年，2007 年经钱法成、胡小孩审阅后定稿。应茂良，1952 年 8 月生，浙江东阳人，业余编剧，喜欢写戏。写戏又叫"跑戏"，旧戏班时期叫"承头"。沈瑞兰说："承头，专跑外场，接洽演戏

路及对外交际事宜,掌握全班行动之权。"[1]分《惊变》《卖柴》《施救》《受冤》《私访》《赠粥》《探监》《阻刑》《赐婚》9场,叙明皇为勇于施救的落难樵夫周元翻案之事。周元父周文清因得罪奸臣刘瑾被满门抄斩,周氏携子周元和正德皇帝赏赐给他的青松宝图逃离才幸免于难,流落民间靠卖柴度日。周元卖柴,路遇刑部公子李笑抢夺谷府台女谷小姐,上前阻拦,冲突之中,李笑被其同伙汤贵误伤而死。此案告至谷府台处,刘瑾施压,谷府台违心判周元入狱。正德皇帝出外狩猎,滑入斜坡,昏死于沟壑。砍柴于此的周氏遇之,背其回家,喂以米粥。正德德之,名此米粥为"珍珠粥"。也因此,正德知晓周元冤情始末,下圣旨予以昭雪。

该剧语言朴实、地道,接地气。如谷府台审案时的作态,云:

> 谷府台:众家丁都指证你为凶手,难道你还逃得了干系吗?打,给我狠狠地打!(周元大呼"冤枉"被打)(唱)十个罪犯九个刁,不用大刑岂肯招。早知现在何当初,棍棒之下枉呼号!

语言朴实无华,然而人物情态如画。应茂良写戏,更痴戏,凡有戏讯,应茂良都会想方设法一睹为快。浸润于此,他的剧作深得传统戏三昧。碧林婺剧团、李燕美婺剧团演过此剧,唱乱弹,编曲不详。

(五)《廉相余端礼》

由邵建伟编剧。该剧以"湖州乌程县粮仓案"为线索,围绕余端礼"赈灾""入狱""直谏""会审""归隐"等事件,刻画余端礼为民请命事。余端礼奉旨巡察两浙西路,遇当地饥荒,不顾"违令",开仓放粮,救百姓于水火。他也因此卷入湖州所辖乌程县粮仓惊天大案。原来,乌程县粮仓早就被朝中贪官搜刮一空,贪官污吏们借机弹劾余端礼,使其入狱。所幸,余夫人智勇双全,冒死面圣求情,救夫于危难。皇帝了解实情后,亲临刑部大牢,余端礼则借机惩治朝中贪官,匡正朝纲。七弟婺剧团演出,鲍秀忠编曲,唱大徽。导演林文贵。鲍彩芬饰演余端礼,王体新饰演赵眘,李海霞饰演余夫人,王雪飞饰演龙大渊,王旭忠饰演龙宣。

(六)《三担米》《一对银手镯》

均由鲍秀忠编剧。《三担米》编于2018年,取材缙云大源镇小章村农霞剧团党员蔡旺溪将戏金(三担米)支援当地游击队的故事。唱大徽。《一对银手镯》编

[1]《婺剧介绍》,载华东文化部艺术事业管理处编:《华东地方戏曲介绍》,新文艺出版社1952年版,第8页。

于2020年，叙邢虎城为共产主义事业不得已与妻离婚，妻子申明大义与其互执一只祖传银手镯事。唱大徽。鲍秀忠曾谈过编该剧的过程，云："邢虎城是七里乡邢弄村人，他变卖家产，所得银两作为党费支持共产党的解放事业。他知道，为了革命身不由己。于是，他毅然离婚。临别时妻子授以银手镯，希望有重逢的一天。可惜，邢虎城再也没有回来。2019年，下乡走基层，我了解到这个故事，内心深受感动，遂萌发创作的念头。两年多时间，从小品到婺剧小戏，几易其稿，反复修改，终成剧本。"[1]

三、改编剧

改编剧不多，我们仅掌握三剧，即《雁门关》《天狼关》《高机与吴三春》。《雁门关》是历史剧，《天狼关》《高机与吴三春》是情感伦理剧。

（一）《雁门关》

由王杰夫、萧志岩编剧，分8场，作者注云："本剧第8场系根据传统婺剧折子《雁门摘印》加工重写，其他各场均系新编。"叙呼延丕显奉旨去雁门关押解害死杨家父子的潘洪回京问罪的故事。杨家将深陷两狼山，七郎向潘洪求救，却遭潘洪射杀，杨继业只得碰死李陵碑，杨延昭回家报信，杨家欲起兵报仇，被呼延丕显所阻拦。呼延在八贤王的帮助下，促使宋王派遣呼延至边关摘取潘洪大印，押解其回京受审。该剧的艺术性主要表现在两点：一是呼延丕显形象的完善，二是情节缓紧节奏的有序把握。

（二）《天狼关》

由卢俊迈改编，素材来源不详，分《打猎》《定计》《机密》《双试心》《露破绽》《赠金钗》《战天狼》《愧恨》8场，叙李云女扮男装与王龙、王妍秀同战邻邦之事，中间穿插妍秀与其表兄赵昌和李云的情感纠葛。

（三）《高机与吴三春》

据同名瓯剧改编，改编者不详，叙吴女三春见高机所织之绸由羡及爱，最后为爱殉情的故事。

[1] 据2023年12月1日鲍秀忠采访录音整理。

第十章
缙云民间剧团代表

缙云民间剧团繁荣之盛已如前所述，言犹未尽。在此，按照缙云民间剧团的级别和性质，笔者特选出官店剧团、胪膛剧团、槲树根剧团、新建区婺剧团、盘溪婺剧团、群艺婺剧团、缙云婺剧二团作为缙云上百婺剧团的代表，作更详细的梳理和更深入的阐述。官店剧团、胪膛剧团、槲树根剧团是村社剧团的代表，群艺婺剧团、新建区婺剧团是县、区、乡（镇）剧团代表，盘溪婺剧团、缙云婺剧二团是民营婺剧团的代表。一叶知秋，旨在进一步阐述缙云民间剧团之演剧特征，弘扬民间剧团演剧之精神。

第一节　村社剧团代表

一、官店剧团

1950 年初，杨渭松、杨善温、杨善贤发动组织官店村民间剧团，村民杨汝星（1904—1988）、杨汝周（1917—1954）兄弟出资置服装道具，自编自演一些现代小戏，配合政府的政治形势宣传。杨渭松（1929—1990），官店村人。村剧团正生、正吹。擅唢呐。

老艺人杨文枝曾谈过村剧团的组建过程，云："1951 年正月，村里有年轻人参军参加抗美援朝，那年我 13 岁，在家无事，村里组织杨绍进、杨宝光、杨文枝三个人排练了一个节目叫《青年参军》。戏演完，组建村剧团。"[1] 官店村剧团一组建，报名参加的村民非常踊跃。前台有杨喜群（花旦）、杨瑞文（老生）、杨寿菊（小生、作旦）、宋美云（正旦）、杨土鹰（正旦）、杨喜萍（女）、杨叶生（正生）、杨渭松（正生）、杨雪玉（作旦）、宋秋丹（正旦）、陶晓云（老

[1] 据杨文枝 2022 年 8 月 17 日、2023 年 3 月 26 日采访录音整理。

旦）、应钦仙（老旦）、杨喜德（大花）、杨喜和（大花）、杨保温（四花）、杨喜俭（小生）杨喜恭（老生）、杨善温、杨善贤、杨文枝（小花）、杨绍进、杨宝光、杨保兴、杨渭芬、杨树莺、赵显瑞、杨碧兰、陈玉英、杨子申、陈晓文、郑宝莺、杨彩兰等，后台有丁宝堂、杨渭松（正吹）、郑昔照（鼓板）、应汉波（正吹）、杨树莺（三样）、宋设昌（三样）、杨继修（小锣）、杨宝忠（副吹）、杨树杏等。丁宝堂、应汉波是村剧团的前辈，排戏主要由他们负责。剧团先排演的是《美满姻缘》《旧恨新仇》《刘胡兰》等配合政治形势宣传的现代小戏。从1953年开始，剧团开始排演传统戏。据统计，演过的传统戏有《九件衣》（大徽）、《百寿图》（大徽）、《百花台》（乱弹）、《僧尼会》（滩簧）、《秦香莲》（乱弹）、《绣花球》（小徽）、《珍珠塔》（小徽）等。后来，陆续演过传统戏《捡芦柴》《卖草囤》《补缸》《借衣劝友》《三司会审》《貂蝉拜月》《九件衣》《李固起解》《天门发令》《百寿图》《三娘教子》《父子会》《闹学》《审子》《抵命》《马武夺魁》等。《捡芦柴》，乱弹，应钦仙、杨喜群、杨寿菊主演；《卖草囤》，时调，赵显瑞、宋美云主演；《补缸》，时调，杨保温、陶晓云主演；《借衣劝友》，滩簧，杨树鹰、杨喜温主演；《三司会审》，乱弹，杨寿菊、杨喜群主演；《貂蝉拜月》，滩簧，杨叶生、杨喜群主演；《九件衣》，大徽，杨瑞文、杨渭松、杨喜群主演；《李固起解》，乱弹，杨文枝、宋秋丹主演；《天门发令》，大徽，杨叶生主演；《百寿图》，大徽，杨瑞文、杨寿菊、宋秋丹主演；《三娘教子》，大徽，宋秋丹、杨叶生、杨雪玉主演；《闹学》《审子》《抵命》，杨瑞文、杨文枝、杨寿菊主演；《马武夺魁》，大徽，杨寿菊、杨文枝、杨喜德主演。除此之外，剧团还演了现代戏《小姑贤》《妇女翻身》《互助互爱》《选代表》《两兄弟》等。

进入20世纪60年代，剧团又招收一批村民，主要有杨德叶、杨喜和、杨喜才、杨喜让、杨洁芬、章子寿、杨春光等。经过短暂培训，学员很快就能演出《马武夺魁》《蔡文德下山》《桃园三结义》《龙凤帕》等戏。随后，与老艺人一起排练《文武八仙》《九头八仙》《天官八仙》等颇有难度的例戏。

官店村剧团尽管只是一个村剧团，官店村全村1500多人，有2/3的人曾经登台演戏，远近闻名，涌现出一批艺术精湛的艺人，如丁宝堂、应汉波、杨宝兴、杨缙汭等。

在这里，需要特别提一下杨缙汭。杨缙汭（1954—2023），官店村人。他系国有化肥厂职工，因爱好音乐走上专业之路。他的贡献主要表现在婺剧音乐的教学和传承方面。他特别关注婺剧人才的培养，组织了一个娃娃乐队，专招六至十几岁儿童和青少年。30余年的执教，培养出200余名学生。这些学生或进入民营剧团或考入大学，为婺剧的传承作出了贡献。

二、胪膛剧团

胪膛剧团，1950 年组建。剧团成员几乎都是从戏班时代过来的艺人。其后，剧团吸纳一批年轻人加盟。前台有蒋锦鹏（正生）、杨芳菊（正旦）、郑岳仙（作旦）、蒋正富（大花）、蒋挺恭（大花）、蒋振亮（小花）、张群英（小生）、田德洪（正生）、蒋群月（小生）、陈其兴（武旦）、田春生（正生）、田文莺（花旦）、田泽福、蒋仙儿等，后台有田春钟（鼓板）、田德堂（正吹）、蒋岳龄（副吹）、杨汉民（三样）、田国友（胡琴）、黄满法（小锣）、麻唐苓（正吹）、麻子田（主胡）。其中麻唐苓、麻子田系外聘艺人。麻子田（生卒年不详），周升塘村人。

蒋振亮曾详细口述过他学戏的经过：

> 我 16 岁初中毕业，开始学戏。第一本大戏就是演弋阳腔《合珠记》。蒋锦鹏饰演高文举，杨芳菊饰演王金贞，郑岳仙饰演温小姐，田甫生饰演老杜娘，蒋正富饰演温丞相，黄满法饰演王百万。我演小丑。我还记得小丑向王百万讨饭时唱的那一段莲花落，名叫《懒媳妇》，把这个《懒媳妇》从头唱到脚。排好之后，先在本村演出，后在青川村演出。
>
> 第二本戏是《华芳寺》，唱昆腔。戏一开始，巡抚出场。巡抚乘船下江南视察。巡抚上船，船夫一声："船家开船啦！"巡抚唱的那一段就是昆腔。唱词很长，我还记得第一句："笑盈盈喜好！笑盈盈喜好！"船夫一般由二花脸出演。我饰演小丑小辫，杨芳菊饰演小姐柳秀英，张群英饰演书生，黄满法饰演船夫，田春生饰演巡抚秦洪，蒋挺恭饰演和尚罗天宝，蒋锦鹏饰演中军金标。我印象最深的就是小辫偷印章时的吃面条表演。面条要长，满满一碗。我站起来，一只脚搁在凳子上。筷子一夹，拉得老高老高的，咕咕咕一口气，全部吃进喉咙里。还要吞进一只鸡蛋。表演很滑稽。小丑还有一段科子，云："东荡荡，西游游，打打游游几时休，如今作了三只手，夜里叫敲窟窿。"小丑的动作都是田春生父亲田子耕教我的。在我的印象中，他没有演过戏，曾做过警官。他教的动作滑稽、幽默。
>
> 第三本戏是乱弹《三德团圆》。这是一本小戏。张群英饰演弟弟（小生），杨芳菊饰演大老婆（老旦），郑岳仙饰演小老婆（花旦），蒋仙儿饰演丫鬟，蒋景鹏饰演父亲（正生），我饰演哥哥（小丑）。杨芳菊，胪膛村人。1941 年生。花旦，嗓子好。[1]

《合珠记》又名《珍珠记》《合珍珠》，叙洛阳书生高文举与富户小姐王金贞悲

[1] 据 2022 年 8 月 25 日蒋振亮、田文莺采访录音整理。

欢离合的婚姻故事。

《华芳寺》又名《火烧华芳寺》，本事不详。剧叙巡抚程洪从华芳寺水牢中救出柳秀英等人的故事。

《三德团圆》，本事、源流均不详。叙小生中状元荣耀回乡和睦全家的故事。

蒋振亮生于 1945 年 2 月，根据其 16 岁（虚岁）学戏的说法，蒋振亮学戏之年当在 1960 年。据蒋振亮说，他学戏前后，胪膛剧团的发展形势很好，既有高腔、昆腔，又有乱弹，还有少量的徽戏、滩簧，其中以昆腔居多。由此可知，胪膛剧团传承的是地道的三合班的演出路数，是中华人民共和国成立后三合班在胪膛的传承和发展。因此，胪膛剧团的演出实绩值得在此予以强调。蒋振亮说，以上剧目都由蒋子文教授。除此，蒋子文教授的剧目还有昆腔《打肚》《昭君和番》《水漫金山》《断桥》《悟空借扇》《花报》《瑶台》《打花鼓》，乱弹《碧玉簪》《马成救主》《遇主潼关》《吴汉杀妻》，徽戏《三结义》，八仙戏《文武八仙》《天官八仙》等。

《打肚》是《摘桂记》的一折，叙大娘棒打丫鬟佩珠的故事。佩珠怀孕，大娘知道后，赶走了老爷，棒打佩珠，并将她锁在柴房里。田法君饰演大娘，田官汝、田文莺饰演佩珠，田竹才饰演老爷。采访时，田文莺尚能清唱《打肚》之【山坡羊】，词云："夜昏昏将人埋葬，闷忧忧把奴收放。我怕他留居陷零（音），黑沉沉饥寒（音）无灯亮。哎呀，夫人呀！你太不良，哪肯宽奴一线长，只怕移星换物人，何问则这种种凄凉，桩桩惆怅。哎呀，悲伤！半人儿半鬼庞。哎呀，茫怅！卷心肝，痛断肠。"嗓音脆亮，板眼精准，吐词清晰，情感饱满。

《借扇》叙唐僧师徒向翠云峰芭蕉洞铁扇公主借扇过火焰山的故事。金华昆班常演的折子是《借扇》《赠珠》《二借》。胪膛剧团演的就是其中的《借扇》。田官汝、田文莺饰演铁扇公主，田春钟饰演孙悟空。田文莺回忆，悟空和铁扇公主有激烈的打斗场面，也有美感十足的舞蹈表演，将两人的打斗与圆台追舞有机结合，画面感极强。悟空由大花扮演，铁扇公主由花旦扮演。蒋振亮说："田春钟个子小，脸也小，尽管大花的装扮，但演起来很像猴子。"田春钟是大花，后接替蒋子文的位置，任剧团鼓板。

《水漫金山》《断桥》是《白蛇传》中折子戏，丁德洪、蒋景鹏饰演法海，田周献、蒋振亮饰演许仙，田平英、田文莺饰演白素贞，张三珍、杨芳菊饰演小青。蒋振亮说，漫水的表演是该剧表演上的最大特点。四龙套手执绿旗，绿旗飘荡，呈现满台水漫的幻觉。虾兵、蟹将、乌龟两人成组，游走于舞台两边。白素贞、小青手持双剑，背靠背与法海等展开一场殊死搏斗。配着大跳锣，场面既热闹又激烈。

《昭君和番》又名《娘娘和番》。蒋景鹏饰演汉元帝，杨芳菊饰演王昭君，蒋振亮饰演王龙，蒋正富饰演番王，田春生饰演剃头匠。剃头匠是配角，表演俚俗、

滑稽，颇具特色。据蒋振亮说，出场时，剃头匠一首《头字歌》，给人耳目一新之感。接着给番王剃头，动作夸张，类似洗马的表演，配着"呱唧呱唧呱唧"的拟声音乐，风趣、幽默。特别是那把剃刀，硕大得像把菜刀，极有一种舞台视觉冲击力。

《打花鼓》，叙一个纨绔子弟调戏一对靠打花鼓为生的夫妇的故事。蒋振亮说："调子很杂。开场时，小丑唱的肯定是昆腔；后面打花鼓时，唱的时调。"小丑先上场，唱昆腔，词云："浪子风流，小小学生眉清秀。不顾书房守，无妻实堪忧。走走行到花园游，看花解闷。我与表姐何日配佳期，日夜想她没来由。"外白："打花鼓！"打花鼓夫妻上场。丈夫打锣，妻子打花鼓。丈夫由大花扮演，妻子由花旦扮演。蒋子文、蒋挺恭饰演丈夫，田文莺饰演妻子，蒋振亮演小丑。1962年，胪膛剧团与驻地解放军联欢，胪膛剧团演出的就是《打花鼓》，蒋挺恭饰演丈夫，田文莺饰演妻子，蒋振亮演小丑。

《碧玉簪》是婺剧乱弹的骨子戏，也是胪膛剧团主打戏之一，其中"三盖衣""送凤冠"都是经典段落。杨芳菊饰演王桂英，蒋挺恭饰演冯玉林，蒋振亮饰演婆婆，蒋群月饰演丫鬟，蒋景鹏饰演王父，田甫生饰演媒婆。杨芳菊嗓音好，擅演表情，"三盖衣"时那种复杂心理的表演让人印象深刻。

《马成救主》《遇主潼关》《吴汉杀妻》是三个折子戏，都是刘秀逃难的故事。刘秀、马成过潼关，守关者吴汉欲将刘秀献于王莽。吴汉之母不但不同意，且逼迫吴汉杀妻并讨伐王莽。妻死，吴母亦自尽。吴汉无后顾之忧，帮助刘秀平定天下。胪膛剧团称这三个折子为"三剧头"，均唱乱弹。田周献饰演刘秀，丁德洪饰演马成，蒋挺恭饰演吴汉，田官汝、田文莺饰演吴汉妻，田德堂、田甫生饰演吴汉母亲。田文莺说，吴汉妻很难演，那时她年纪很轻，难以理解吴汉妻艰难抉择时那种复杂的心理。

《三结义》本事出《三国演义》第一回，叙刘备、关羽、张飞桃园三结义的故事。丁德洪饰演刘备，黄满法饰演关羽，黄截然饰演张飞，陈其兴饰演张飞妻。蒋振亮说："黄截然是正宗戏班艺人，工大花。他是个多面手。晚年身体欠佳，但只要上台，神气十足。70多岁，还能在《僧尼会》中饰演小和尚，在《三结义》中饰演张飞，群众反映很好。其中张飞卖肉的情节，张飞妻坐在上台口，旁边挂着一块肉。陈其兴搓麻线的表演让人印象很深。用胡琴模仿搓线的动作，活灵活现。"《三结义》的表演很接地气，演出了民众眼中的三国英雄形象。刘备卖草鞋时，表演者就在肩上挂着几双草鞋。表演三结义，"一张桌子，一根凳子。张飞以为谁爬得高，谁就是老大，张飞大叫：'我爬得最高。'刘备望着张飞说：'张飞，我问你，树从哪里开始？'关公说：'我上下一样。'"蒋振亮的描述声情并茂，宛如目前。

20世纪60年代初期，为提升演出水平，剧团聘请东阳王新禧三合班艺人吴

一奎为教戏先生。吴一奎（生卒年不详），东阳县白坦村人。东阳三合班正吹。"7岁学丝弦，15岁参加村里昆腔班坐唱班演出。搭班过新紫云、老紫云、王玉麟、何鸿玉等。擅正吹、鼓板，堪称一员左右开弓的龙虎大将；高、昆、乱、徽、滩，样样都会，俨然一个门槛颇精的音乐全才。"[1]蒋振亮说，吴一奎在胪膛剧团前后半个月，教了《双狮图》《八美图》两本大戏。

《双狮图》，本事待考。叙张永兴救忠臣子赵云贵的故事。蒋群月饰演书生赵云贵，田文莺饰演小姐张金莲，蒋振亮饰演公子张永兴，蒋景鹏饰吏部天官，蒋正富饰演丞相。《双狮图》是三合班、二合半班必演剧目。观众把能演《太平春》《摇钱树》《双狮图》《金棋盘》《兴周图》《九龙柱》6本昆腔戏的二合半班定为好班子[2]。胪膛剧团也是如此。在三合剧目中，《双狮图》是胪膛剧团演出比较多的剧目。几十年过去了，蒋振亮、田文莺还能记忆赵云贵、张幼梅花园拜月时的那段表演。月光下，赵、张两人在拜天地，站在窗户边的张友义大声嘲讽道："这么不要脸皮，媒人都没有，怎么好意思。你跟我说说，我可以给你做媒呀。"这段表演将严肃和幽默兼容在一个画面中，生、旦的真挚爱情，既妙趣横生又没有油滑之感。

《八美图》，唱【芦花】【拨子】。叙书生柳树春与沈月姑之间的婚姻事。蒋群月饰演柳树春，田文莺饰演沈月姑，蒋振亮饰演柳兴，蒋挺恭饰演宋文斌，田志平饰演宋文彩，杨芳菊饰演武小桃。

1964年始，剧团开始演现代戏。据载，演过《一笔节约账》《捉鬼记》《擦镜子》《三世仇》《血泪荡》《审椅子》《买表记》《三月三》等。《捉鬼记》还参加过缙云县现代戏调演。当时参加演出的有田甫生、杨芳菊、黄满法、蒋挺恭、田泽福、田文莺、蒋振亮、蒋群月、杨仙菊、杨金娟、诸葛福臻、田春生等。

普及样板戏的年代，剧团演过样板戏《红灯记》《沙家浜》《杜鹃山》、现代小戏《半篮花生》《追蛋》等。《红灯记》，徽戏，钱仲荣饰演李玉和，田桂婉饰演铁梅，钟国荣饰演李奶奶，蒋振亮饰演鸠山。缙云县婺剧团派李五云、丁鹏飞等示范演出。《沙家浜》，徽戏，田其生饰演郭建光，田文莺饰演阿庆嫂，田秀华饰演沙奶奶，田秀民饰演胡传魁，田大中饰演刁德一。《杜鹃山》，徽戏，杨晓凤饰演柯湘，蒋振亮饰演雷刚，杨国富饰演温启久。乐队有田春钟、杨汉民、田德堂、田国友、田志雪、麻唐苓等。

1977年，传统戏恢复。剧团演的第一本戏是乱弹《十五贯》。田永肥饰演小生，田小莲饰演花旦，田泽福饰演娄阿鼠，蒋振亮饰演过于执，田春生饰演况钟，

[1] 聂付生、方佳等著：《浙江婺剧口述史·音乐卷》，浙江人民出版社2021年版，第132页。
[2] 蒋风、沈瑞兰：《婺剧介绍》，载华东军政委员会文化部艺术事业管理处辑：《华东地方戏曲介绍》，新文艺出版社1952年版，第13页。

田甫生饰演油葫芦。正吹田德堂，鼓板田春钟，三样杨汉民，小锣黄满法，胡琴田国友。田春生排戏。蒋献根说："排好，在外面演了近一个月。磐安、壶镇、仙都、舒洪等乡镇都演过。那时，一台戏给二三百元钱，管吃。一台戏就是两天三夜的戏，共五场戏。"[1]然后，剧团聘请胡耀江、姚礼友排戏。胡耀章排过《三请梨花》《前后金冠》《白门楼》《闹花灯》。《闹花灯》唱杂调，其中还有【三五七】，写才子男扮女装抢亲的故事。姚礼友排过《两狼山》《双贵图》。

1982年剧团停演。据统计，胪膛剧团演过的剧目有《双狮图》《八美图》《白门楼》《前后金冠》《闹花灯》《双贵图》《两狼山》《夜战马超》《三请梨花》等。从此，村剧团的演出历史告一段落。

三、榧树根剧团

榧树根村，属胡源乡大洋山区，现约900人，海拔600米，距离县城28千米。榧树根有两个自然村，一个是仰头，一个是洋岙。两个自然村都有戏班。从1949年组建算起，至1983年解散止，共有34年的演出历史。

仰头村剧团前台演员有虞有恒（小生）、胡炳生（正生）、胡孙球（大花）、虞金罗（二花）、虞敬（花旦）、虞正法（作旦）、虞巧坤（老旦）、虞广月（老生）、胡学周（正旦），虞礼设（小花脸）等，后台有胡庚设（正吹）、胡乐生（鼓板）、虞水生（鼓板）、虞乐贵（三样）、虞山兴（小锣）。聘请王井春、胡溪儿执教。王井春负责前台，胡溪儿负责后台。胡溪儿（生卒年不详），缙云县雅江乡大黄村人。演出的剧目有正本戏《对珠环》《王华买父》和小戏（包括折子戏）《梨花斩子》《百寿图》《小放牛》《太师回朝》《崔子杀齐》《马成遇主》《困河东》等。

洋岙村剧团前台有周乐画（花旦）、赵振凡（小生）、周乐寿（大花）、徐寿根（正生）、徐官火（正旦）、赵德福（作旦）、周泽昌（二花）、赵巧根（老旦），后台有赵周敬（正吹）、虞梅汉（鼓板）、赵李周（副吹）、赵李唐（三样）。聘请本村艺人虞梅汉执教。虞梅汉（生卒年不详），榧树根本村人。虞礼设说："（虞梅汉）从小就不爱劳动，喜欢做戏。他到丽水拜师，学戏。行当是花旦。"[2]虞梅汉和王井春都在民间剧团教戏，不过"分属不同地区。王井春主要在永康、金华一带，虞梅汉主要在丽水、遂昌一带"[3]。

1953年，洋岙、仰头合并，取名榧树根村。自然两个戏班也合并，称榧树根村剧团，成员有所调整。调整后前台有赵乐画（花旦）、虞耀火（小生）、虞礼设（小生）、徐观火（正生）、虞德法（大花）、虞陈斌（二花）、张淑珍（正旦）、虞

[1] 据2022年9月2日蒋献根采访录音整理。
[2][3] 据2023年2月9日虞礼设采访录音整理。

孙多（小花）。王井春因政府有重要安排离开剧团，剧团的教戏任务由虞梅汉负责。据知情人介绍，虞梅汉教的戏很多，能记忆且有剧本流传的剧目有大戏《闹天宫》《兰香阁》《玉麒麟》《前后金冠》《悔姻缘》《天缘配》《鸿飞洞》《打登州》《蝴蝶泪》《寿阳关》《龙凤阁》《龙虎斗》《两度梅》《三仙炉》《万里侯》《牧羊图》《双贵图》《还魂带》《劈山救母》《下南唐》《龙凤钗》《双情义》《两狼山》《碧玉球》等、小戏（包括折子戏）《香山挂袍》《游武庙》《马超追曹》《白龙招亲》《梨花斩子》《天官八仙》《崔子杀齐》《潼台抢亲》《虹霓关》《大破洪州》《桃园结义》《九赐宫》等。

1962年，永康艺人吴成德短暂在此执教。他教过的剧目有《铁环车》《南宋传》《摩天岭》等。

值得一提的是，榧树根艺人喜欢抄剧本。以上三位艺人执教过的抄本均由榧树根村老先生保存，并提供给我们（详见前言）。

榧树根传统戏演出恢复较早。据出生于1959年的虞景林说："1976年、1977年，村剧团演出了《双情义》《大破摩天岭》《前后金冠》《南宋传》《龙虎斗》《三打白骨精》《花田错》等。"[1]除老一辈外，新增的演职人员有胡台英（花旦）、虞子央（花旦）、虞伟秀（小生）、周泽都（小生）、周来水（大花）、虞耀雄（二花）、虞孙多（小花）、虞盈盛（小花）、虞子忠（正生）、虞爱叶（老旦）、胡子兰（老旦）、周伟峰（老外）、虞景林（副吹）等，演出的剧目除上述列举之外，还有《牛头山》《碧玉簪》《三姐下凡》《双贵图》《下南唐》《下河东》等。

第二节　缙云县、区、乡（镇）婺剧团代表

一、群艺婺剧团

缙云县群艺婺剧团是缙云县文化馆"领导下，由个人自愿参加、自负盈亏的集体所有制半职业性剧团"[2]。初名文化馆剧团，后改现名。1979年11月开始筹办。筹办人有马允武、丁岩升、李保通、刘陈雄等。团长刘陈雄，副团长丁岩升。剧团下分团委会、艺委会、乐队组、生角组、旦角组、净角组、舞美组，见表10-2-1[3]。

[1] 据2023年2月9日采访虞景林录音整理。
[2] 缙云县文化馆、群艺婺剧团《合同书》，载《缙云县文化馆1982—1987年戏剧社材料》，存缙云县文化馆资料室，档案号1982-1987A11-30。
[3] 此表据吕国康笔记整理。

表 10-2-1　缙云县群艺婺剧团成员及分组列表

名　称	成　员	名　称	成　员
团委会	马允武、丁岩升、吕国康、刘陈雄、钭丽君、刘渭汀	艺委会	丁碧忠、张晓珍、陈福长、朱美兰
生角组	杜小兰、丁碧忠、张晓珍、凡秋影、吕志新、李灵芝、吕丽萍、吴香、邵燕琴、叶美仙	旦角组	朱美兰、李慧媛、杜晓燕、应锦娥、潘碧云、李玲艺、杨蜀平、周珍祝、应梅祝
净角组	胡小敏、周小华、徐金法、丁志民、叶瑞亮、李挺兴、陈茴香、周元根	乐队组	刘渭汀、陈福长、吕国康、胡设钦、胡列坚、施云贵、华西林、吕渭明、杜金友
舞台组	黄剑飞、马允武、丁岩升、刘陈雄、钭丽君、麻彩娥、林炳贵		

缙云县群艺婺剧团聘请傅永华、欧阳香夏、叶松青、李子云、项铨、赵志龙为教戏老师。傅、欧阳任导演，叶、李、项、赵负责音乐辅导。朱美兰说："傅永华还在笕川电厂工作，剧团聘请他来担任导演。他导演严肃、认真、细致，每一个动作他都要示范。"[1]

1980 年 2 月 17 日，剧团首演于城南公社长坑大队（现城南乡长坑村），连演 3 场，观众达 5 800 人次。然后，转场至雅江（4 场）、岩坑（4 场）、双口（7 场）、前溪（4 场）、姓潘（6 场）、庙下（4 场）、田洋（3 场）、越陈（4 场）、稠门（4 场）、岭口（4 场）、昆坑（3 场）、舒洪（3 场）、胡村（3 场）、上坪（4 场）、榧树根（5 场）、蛟坑（3 场）、梅溪（4 场）、河阳（5 场）、长坑（3 场）、栗坑（4 场）、鱼川（5 场）、雪峰（5 场）、上李宅（3 场）、黄坑（4 场）、周岭（4 场）、丽水石竹（3 场）、丽水双沅（3 场）、丽水库头（3 场）、丽水西溪（4 场）、山岭下（3 场）、凝碧（4 场）。6 月 11 日至 17 日，于缙云剧院连演 7 场，观众达 3 500 人次。1980 年上半年共计 132 场，观众达 229 100 人次。1981 年下半年从 8 月 25 日开始演出，至 1982 年 1 月 22 日结束，共计 167 场，观众达 230 020 人次。1982 年上半年从 2 月 4 日开始演出，至 7 月 11 日结束，共计 179 场，观众达 154 050 人次。1982 年下半年从 8 月 15 日开始演出，至 11 月 19 日结束，共计 115 场，观众达 121 020 人次。[2] 演出的剧目有正本《黄金印》《花田错》《碧血扬州》《碧玉球》《回龙阁》（上下本）《包公铡国舅》《生死牌》《恩仇记》《烈女配》《花芙蓉》和折子戏《马武夺魁》《拾玉镯》《父子会》《借云破曹》《水擒庞德》等。

[1]　据 2023 年 5 月 2 日吴香、朱美兰、杜小兰等采访录音整理。
[2]　数据据吕国康笔记整理。

1982年3月，群艺婺剧团分为一团、二团（下分别称群艺一团、群艺二团）。为免纷争，两个团签订《关于群艺剧团分队演出协议书》[1]，约定云："遗留下来的债务由二队平均分担……剧团现有的服装、道具、设备等物资作相对平均分配给各队使用，自行登记造册"。同时约定：人事上，"自愿组合"，"增减、招退，都由各队自行解决，报文化馆备案"；在经济上，"自负盈亏，独立核算"。

群艺一团首任团长刘渭汀，前台演员有江映文、何伟琴、楼舜亮、尚志强、应淑珍、杨红梅、黄伟林、杨锦明、谷旭柳、吴香、潘丽玲、杜小兰、丁碧忠、应锦娥、陈俊羽、吕光喜、李灵芝、潘悦琴、林炳贵、胡小敏、应碧莲、黄剑飞、王文华、叶小红、邵燕琴、蒋慧月、麻小玲、周叶英等，乐队有刘渭汀（鼓板）、叶松青（正吹）等。导演欧阳香夏、潘连平。欧阳香夏（生卒年不详），东阳人。导演过《十一郎》《红楼夜审》《羚羊锁》《火焰山》《铁弓缘》等。吴香说，欧阳香夏"善于把握剧情，把握人物情感的节奏，营造人物冲突的气氛"[2]。以《羚羊锁》中的《认子》一场戏为例："朱美兰饰演母亲苗郁青，吴香饰演儿子李良佐。失散十几年后见面，彼此的心情都感慨万分。欧阳香夏善于在情感的引发上因势利导。当李良佐知道站在面前的就是日夜思念的母亲时，情感顿时爆发，立即跪在地上，唱着【拨子】，跪步跪向母亲，抱住母亲，痛哭流涕。"[3]该剧感情饱满，表演精湛，在缙云戏院连演一个星期，场场满座。朱美兰以擅演苦戏被同行所称道。她扮演的《九件衣》中的表妹、《羚羊锁》中的苗郁青、《回龙阁》中的王宝钏、《花芙蓉》中的花芙蓉等都以抒发内心悲苦见长。朱美兰说："我之所以能将苦戏演得情真意切，完全得益于自己的悲苦经历。朱美兰的嗓音好，也是其演好悲苦戏的一个主要因素。"[4]陈俊羽是其同事，经常看她的演出。她说："只要朱美兰一上台，观众就说，苦花旦来了。"[5]

群艺一团演出的剧目有《羚羊锁》《十一郎》《济公怒擒华云龙》《闹九江》《斩吕布》《回龙阁》《铡国舅》《火焰山》《临江会》《花田错》《碧血扬州》《红楼夜审》《碧玉球》《十五贯》《九件衣》《碧桃花》《水擒庞德》《黄金印》《铁弓缘》《蔡文德下山》等。

群艺二团首任团长马成，副团长叶松云、陈淑英。前台有张晓珍、朱爱萍、李杏、徐金法、叶瑞亮、杜小兰、杨蜀平、李玲艺、陈茴香、伟贞、陈淑英、李挺兴、朱晓华、许小青、孙碧芬、朱伟英、朱巧芬、朱爱贞、何伟兰、胡秀珍、丁伟芝等，乐队有朱汝杰、许林森、许于亮等。为规范起见，剧团成立由陈淑英任主任、杜少叶任副主任的剧务组。剧务组亦分净角组、旦角组、生角组、音

[1]《缙云县文化馆1982—1987年戏剧社材料》，缙云县文化馆藏，档案号1982—1987年A11-30。
[2][3][4][5] 据2023年5月2日吴香、朱美兰、杜小兰等采访录音整理。

乐组、台务组。叶瑞亮、孙碧芬、杜少叶、许于亮、楼志强分别任组长[1]。聘叶松青、赵志龙、胡定才等任教。"剧团坚持师徒对，以老带新，帮教互学"，坚持"每场戏演完，要由舞台监督、导演或老师进行讲评后，再去卸妆休息"[2]。演出以徽戏为主，兼演乱弹，擅长宫廷正剧。演出的剧目有《长坂坡》《明宫秋》《南界关》《回龙阁》《铡国舅》《夕阳亭》《铁丘坟》《生死牌》《白门楼》《黄鹤楼》《洪武鞭侯》《御碑亭》《花田错》《烈女配》《斩魏征》《天水关》《失刑斩》《乌江恨》《寻儿记》《打蔡府》等。自1985年9月16日至1986年5月底，"8个半月中演出380多场，收入达3万8千多元"[3]。

1986年11月17日至19日，群艺二团作为丽水地区民间剧团代表，参加在浦江县举办的浙江省民间剧团大串演。群艺二团演出的剧目是《马武夺魁》《长坂坡》《新八仙》《新虹霓关》。《马武夺魁》，王文华饰演马武，孙碧芬饰演衾朋，胡灵芝饰演王莽。《长坂坡》，孙碧芬饰演赵子龙，应小爱饰演刘备，胡灵芝饰演张飞，陈茴香饰演甘夫人，何卫兰饰演糜夫人，王文华饰演曹操。导演胡定才。《新虹霓关》，何卫兰饰演东方艳，孙碧芬饰演王伯当，陈茴香饰演程咬金，胡灵芝饰演东方达，王文华饰演沈文虎，潘丽玲饰演春梅。导演郅惠民、颜明月。

这次演出分日场和夜场。夜场采取传统品会场（即斗台）的演出形式，将参加演出的四个剧团安排成一个"器"字形，四个剧团两两相对，便于观众穿梭其中。日场，群艺二团演出的是《马武夺魁》《长坂坡》，"两剧以稳健的功架、精湛的武功、粗犷的风格，赢得满堂彩"。浦江观众纷纷赞扬："处州戏了不起。"[4]夜场演出《新八仙》《新虹霓关》。夜场的演出颇契合观众的审美心理，氛围颇浓。据称，19日晚6点20分，组织者以放炮为号，四个剧团同时开演。先闹头场，再演正戏。群艺二团演出时的观众，"从四面八方像潮水一样涌来，人挤人，人碰人，紧紧连成一片"[5]。见图10-2-1、10-2-2。

群艺二团的精湛演艺，不但让浦江的观众大饱眼福，也让亲临现场的行家和领导惊呼不已。他们称群艺二团的戏是"从山窝窝出来的戏""真正传统的婺剧"，是值得关注的[6]。

1986年7月，群艺三团组建，属于集体所有制。首任团长徐省生。1986的12月至1987年3月，饶世章任团长。主要演职人员有陈祝凤、郭美凤、丁佩

[1]《关于建立群婺二团团委会的报告》，存缙云县文化馆资料室，档案号1986年B1-7-7。
[2][3]《跋山涉水演出忙》，存缙云县文化馆资料室，档案号1980年至1986年B1-5-5。
[4] 项铨：《戏剧繁盛说缙云》，载缙云县生态休闲养生（养老）经济促进会编：《缙云掌故》，西泠印社出版社2017年版，第146页。
[5][6] 丁金焕：《群二团在省会串演出中获胜》，存缙云县文化馆资料室，档案号1980年至1986年B1-3-3。

图 10-2-1 群艺二团浦江演出现场照片，缙云县文化馆提供

图10-2-2 《长坂坡》剧照，缙云县文化馆提供

左起：胡灵芝、应小爱、李秀叶、孙碧芬

红、郑建娥、应旺德、陈跃飞、邹子菊、郑泽茹、徐玉英、吕雪燕、凡挺兴、郑建娥、王婉秋等，演出的剧目有《慈母泪》《栖凤归巢》《两女争夫》《二度梅》《女中魁》《失刑斩》《马陵道》《红楼夜审》《赵氏孤儿》《状元与乞丐》等。[1] 停演时间不详。

[1]《缙云县民间职业剧团基本情况调查登记表》，存缙云县文化馆资料室，档案号1980年至1986年 B1-6-6。

1988年7月，缙云县文化馆决定撤销群艺一团、群艺二团建制。缙云县文化馆在其撤销的决议中说："为使农村职业剧团的管理体制更适用'改革、开放、搞活'的方针，有利于行使独立自主权，经研究决定，撤销缙云县群艺一团、缙云县群艺二团。今后可由其另行组团，按我县其他民间职业剧团一样管理，同文化馆不再具从属关系。"从此，颇有影响的群艺婺剧团寿终正寝，永远告别了缙云的观众。

群艺婺剧团之所以落幕，既有戏曲不景气的大环境，也有自身经营不善的小环境。笔者认为，大致有如下几个原因。第一，集体所有制下的科层化、行政化和单位化的僵化。"作为一种制度性安排，从体制外进入体制内容易，但一旦进入体制内，再想从体制内改到体制外则是十分困难的，这便注定了剧团体制改革进程将是十分艰难和漫长的。"[1]群艺婺剧团尽管不是国营所有制，却受政府行政体制的约束，一定程度上其"科层化、行政化和单位化"的程度较其他剧团要高。第二，缺乏管理企业的经验。当时，主管部门为达到"以工养文，以工补文"之目的，改善演职员的福利，兴办诸如食品厂、戏具厂、粉丝厂等企业，可谓用心良苦，但因管理乏力，不但不盈利，反而负债累累，正如群艺二团团长陈云庆说："由于我在管理企业上缺乏经验，如用人不当、规章制度不健全及资金周转等原因，导致企业亏损、停产。"[2]第三，人事关系复杂，缺乏责权利之间的协调。剧团的决策者好高骛远，追求大而全，又乏科学的管理经验，如1986年下半年成立的缙云县群艺戏剧社就是一例。政出多门，人心涣散，凡有技艺出众者，纷纷跳槽他团。

尽管如此，群艺婺剧团涌现的名角仍旧值得历史所铭记。

二、新建区婺剧团

新建区婺剧团于1980年1月组建，属于集体所有制性质，由新建区委会主管。"区委贷款6 950元，作为建团开办经费"[3]，聘请徐章潭为团长、周星文为副团长[4]。徐章潭（1933—?），新碧乡黄碧村人，为人稳重谦和。周星文（1936—1999），新建镇石臼坑村人，工小生。首批演职员均由从各业余剧团中物色的骨干组成。前台有蔡法屯（正生）、陈德珠（小生）、朱盈钟（小生）、丁金英（花旦）、李汉芬（花旦）、林成叶（花旦）、翁六弟（小花）、王德法（大花）、朱国芬（小

[1] 夏国锋著：《从"吸纳"到"互嵌"》，中国商务出版社2020年版，第75页。
[2] 《报告》，载《缙云县文化馆1982—1987年戏剧社材料》，缙云县文化馆藏，档案号1982—1987年A11-30。
[3] 《加强财务管理，是巩固剧团的关键》，存缙云县文化馆资料室，档案号1980年至1986年B1-5-5。
[4] 据新建区婺剧团创始人之一蔡仕明口述，周星文为团长，徐章潭为书记（据2023年5月16日蔡仕明采访录音记录）。

花）、徐德虎（小花）、陈珍（老生）等，后台有陈桂钟（正吹）、虞一平（副吹）、翁真象（双响）、翁真鳌（鼓板）、吕鼎元（三样）、楼柏松（小锣）等。同时，在全区范围内陆续招收陈丽君、李恋英、陈亦子、陈丽君、朱佩玲、施拱松、陈渺森、李兴德、陈利飞、陈方等20余名学员，聘请朱益钟等任教。

建团初始，剧团领导和观众的心情都显得急迫。项铨说："按缙云习俗，每台戏是三夜二日场，起码要五本戏方可演出，而当时正值剧坛初解冻，群众深受十年戏荒之苦，渴望看戏，若大旱之望云霓。"[1]因此，剧团领导层决定选择故事性很强的《春草闯堂》《乔老爷上轿》《三女抢牌》三本古装大戏作为剧团的开门戏。《春草闯堂》，唱【芦花】【拨子】。翁六弟饰演大花，李汉芬饰小姐李半月，朱益钟饰小生薛玫庭，蔡法屯饰正生（相国）。《乔老爷上轿》，唱徽戏。陈德珠饰演乔溪，丁金英饰演蓝秀英。三本大戏均由朱益钟导演。

新建区婺剧团经过20余天的排练，大年初二首演于新建区双川乡陈宕村。一夜之间，新建区婺剧团之名传遍附近的村镇小巷。还未演完，前来邀请剧团演出的写戏人纷至沓来。剧团先在丽水雅溪、城郊一带，连演3个多月，然后，"回缙云，在城剧院演出，又六场爆满，誉及城乡"[2]。因为太火爆，剧团确实没时间排戏，每演一处，还是开初的那三本开门戏。李恋英回忆说："我进新建婺剧团时，剧团只有三本戏好演，《三女抢牌》《乔老爷上轿》和《春草闯堂》，加演《牡丹对课》《打郎屠》《文武八仙》。就这几本戏，我们演了大半年。"[3]

1980年9月，排演由陈棠新编的历史剧《智亭山》。《智亭山》，陈棠编剧，蔡仕明、吕明秋导演，李恋英饰演高桂英，朱益钟饰演郝摇旗，朱盈钟饰演李自成，徐德虎饰演报子。"【拨子】【皮黄】高昂激越唱腔的运用和文唱武打的场面安排，以及时张时弛的节奏变化，使剧情丝丝入扣，生、旦、净、丑各有用武之地"[4]。首演之后，反响很好。1981年1月，新建区婺剧团代表缙云以该剧参加丽水地区业余文艺创作剧目调演，获优秀节目奖。据调查，该剧是剧团的保留剧目之一，"连演一百多场"[5]。

1982年，排演陈棠的新作《董宣》，演出后，"反映甚佳，成为剧团保留剧目"[6]。

在剧目选择上，剧团走博采众长之路。其剧目形式大致有：传统戏，如《铁笼山》《奇双会》《花田错》《下河东》等；创作剧，如陈棠新编的历史剧《智亭山》《董宣》、吕传昌编剧的《还鸡》、卢俊迈编剧的《双血衣》等；移植剧，如《银屏仙子》《三女抢牌》《春草闯堂》《乔老爷上轿》《碧血扬州》《佘赛花》《屠夫

[1][2] 项铨：《新建区婺剧团》，载缙云县文化局编印：《缙云县戏曲活动资料汇编》（一）（内部资料），1985年。
[3] 据2023年2月5日李恋英采访录音整理。
[4][5] 项铨：《智亭山》，载缙云县文化馆编印：《缙云县戏曲活动资料汇编》（一）（内部资料），1985年。
[6] 刘程远著：《处州演艺》，浙江古籍出版社2014年版，第221页。

状元》《双凤冤》《银屏仙子》；改编剧，如《黄金印》《孙膑与庞涓》等。《银屏仙子》"大胆创新，精心设计了灯光布景，舞台面目焕然一新"[1]。

经过近四年的磨炼、打造，新建区婺剧团已然"成为一个初具规模的剧团，……成为我们县没有外债的少数剧团之一"[2]，涌现出一批技艺精湛、勤勉务实的艺人，如蔡法屯、陈德珠、李恋英等。陈德珠，1940年2月生，新建镇石臼坑村人，小生兼花旦、老旦。曾从艺石臼坑、新建区、新建镇、前村、沈宅、张公桥等婺剧团，擅演《连姻缘》《双凤冤》《乔老爷上轿》《珍珠塔》等。值得一提的还有黄碧村人陈丽君。她工小生，主演的《佘赛花》《孙膑与庞涓》《铁笼山》《黄金印》有口皆碑。40余年过去，翁真象一提起陈丽君，还是赞不绝口，他说："在那个年代，陈丽君是我们县业余剧团演过最多戏、最有名的女小生。"[3]

1985年7月30日，新建区婺剧团进行第一次整顿。时值国家试行文化体制改革，为盘活剧团，剧团承包给施基民、施询龙等，签订为期两年的合同，所有制不变。施基民任团长。主要演职人员有演员李赛飞、静华、楼卫玲、施玉萍、林卫芬、吕赛玲等，主胡陈平、鼓板施冬来等，演出《伏波将军》《挑水审案》《黄飞虎反五关》《相国志》《三看御妹》《侠义缘》（上中下本）《雁门关》《奇双会》《罗家剑》《金锁恩仇》《黄金印》《春草闯堂》《春江月》《三女抢牌》《双阳公主》《康王告状》《高老庄》等剧目[4]。1986年12月31日，剧团登记，取得营业演出许可证，向民营剧团的发展方向又前进了一大步。

1987年7月，新建区婺剧团再次整顿，调周根海任团长。周根海原任盘溪婺剧团团长，颇有管理经验。在原基础上，周根海增聘了一批演技较高的演员，如李赛飞等。然后，剧团参加了丽水地区戏曲会演。后续情况不详。不过，在1988年8月剧团第二次申请登记时已无该剧团的相关信息，新建区婺剧团是否消亡或改名待考。

第三节　缙云县民营婺剧团代表

一、盘溪婺剧团

梳理盘溪婺剧团的历史，必须从新化婺剧团说起。

[1] 项铨：《新建区婺剧团》，载缙云县文化局编印《缙云县戏曲活动资料汇编》（一）（内部资料），1985年。
[2] 《加强财务管理，是巩固剧团的关键》，存缙云县文化馆资料室，档案号1980年至1986年B1-5-5。
[3] 据2022年8月18日采访翁真象录音整理。
[4] 《缙云县民间职业剧团基本情况调查登记表》，存缙云县文化馆资料室，档案号1980年至1986年B1-6-6。

图 10-3-1　周根海照片，缙云县文化馆提供

新化婺剧团又名新艺婺剧团，1980年下半年创办，由原新化公社主管，属公助民办，聘请周根海为团长。周根海（1951—2005），舒洪乡下周村人。剧团的演职人员约30人。前台演员有潘碧娇（小生）、钭秀英（正生）、江美青（正生）、陈秀英（花旦）、王卫芳（花旦）、李子群（小生）、李美钗（花旦）、周培勋（大花）、周金仙（老旦）、周美清（四花）、王倍珍（小花）等，乐队有胡德路（鼓板）、潘锦桃（正吹）、李祥林（副吹）、李成溪（中胡）、周宝良（大锣）、李成远（小锣）等。聘请周德龙为教戏先生。演出正本戏《三请梨花》《卷席筒》《三女抢牌》《双贵图》《小包公》和小戏《虹霓关》《牡丹对课》《踏八仙》等。

1981年3月，周根海带领潘碧娇、江美青、陈秀英、周培勋、周金仙、周美清、周宝良、王卫芳、周德龙等离开新艺剧团，来到相距甚近的溶溪公社，组建缙南婺剧团。同时加盟该剧团的还有花旦施小华、鼓板翁真龙、正吹应必高、花旦樊秋吟、小旦胡伟平、旦角何卫平等，聘请吕明秋、楼柳法等教戏。一份署名缙南婺剧团的《报告》中说："我团于1981年3月由一批文艺爱好者怀着活跃农村文化生活愿望、自愿在溶溪公社组成，定名缙南婺剧团。"[1] 新艺婺剧团团长则由李成远接任。周根海为何离开新化另觅出路？据其弟周根会说："我哥是外乡人，跟本乡人多少有些格格不入。"[2]

缙南婺剧团隶属溶溪公社管委会，溶溪公社管委会聘请周根海任团长，派人进驻剧团，签订合同，明确彼此的权利、义务。然而事实是，名为溶溪公社管委会所有，实为剧团演职员合股。因为"剧团的一切设备资金完全是由全体演职人员自筹""溶溪公社并无分文投资和垫底"[3]。换句话说，缙南婺剧团是缙云最早试行股份制的民营剧团，周根海则为首位民营剧团的团长。

缙南婺剧团除原有剧目外，还演出了《状元与乞丐》《血洗定情剑》《三请梨花》《真假太子》《孙膑与庞涓》《珍珠塔》《二度梅》《打郎屠》等，"由于演员阵容整齐、服装设备齐全、剧目质量上乘，所到之处无不欢迎。1981年、1982年两年在丽水、遂昌、武义一带，戏路畅通，红极一时"[4]。

[1]《农村剧团纠纷处理材料》，存缙云县文化馆资料室，档案号1986年B1-7-7。
[2] 据2022年10月18日周根会采访录音整理。
[3]《报告》，载《农村剧团纠纷处理材料》，存缙云县文化馆资料室，档案号1986年B1-7-7。
[4] 周锦平、项铨：《缙南婺剧团》，载缙云县文化局编：《缙云县戏曲活动资料汇编》（一）（内部资料），1985年。

《状元与乞丐》，唱乱弹。楼柳法导演。吕有土饰演华实，樊秋莹饰演华春，李雪芬饰演文龙（小），潘碧娇饰演文龙（大），施小华饰演文凤（小），汝兰饰演文凤（大），周金仙饰演胡氏，陈秀英饰演柳氏。表演最精彩的就是"柳氏教子"一段。潘碧芳、陈秀英等说，一段【小桃红】赚足了观众的眼泪。

《血洗定情剑》，唱大徽，楼柳法导演。潘碧娇饰演魏超仁，陈秀英饰演梅暗香，周金仙饰演梅母，李雪芬饰演丫鬟玉环，施小华饰演丫鬟金环。《断剑》一场是表演最精彩之处。梅暗香爱得深，也恨得深，超仁的凉薄无行，让她变得坚毅、刚强、决绝。陈秀英说："我每演到此，都会把握她的感情，尽量把她复杂的内心情感表达出来。"[1]

图10-3-2 《血洗定情剑》剧照，潘碧娇饰演魏超仁，潘碧娇提供

《三请梨花》，唱乱弹，施小华饰演樊梨花，潘碧娇饰演薛丁山，周金仙饰演薛金莲，陈秀英饰演铁珍，周培勋饰演樊洪，周美清饰演樊虎，吕有土饰演程咬金。

然而好景不长，缙南婺剧团因所有制问题发生了纠纷。剧团以"许多日常事务得不到解决，严重地阻碍了剧团巩固、发展、提高"为由要求"原合同应宣布作废"[2]，溶溪公社管委会则严格按合同所规定的"剧团的一切设备资金归公社所有"一条执行。这一矛盾在1983年3月19日彻底激化。剧团在武义县宣武公社下宅大队演出时，溶溪公社管委会要求"剧团将戏具全部运回县文化馆，运到后当面共同清点加封"，并要求"缙南婺剧团认真做好演职员思想工作，争取先到溶溪公社各大队演出。如不回社演出，全部戏具、服装、灯光等物暂时存放文化馆，双方都不得启封或取走，等问题解决后，按新协议办事"[3]。其实，这就是合作宣告结束的一种表达[4]。

1983年6月，时任盘溪区文化站站长赵志龙、盘溪区文化中心主任丁小平将周根海引进至盘溪区，引导周根海组建新剧团，取名舒洪文化中心婺剧团，简称

[1] 据2023年8月2日周根会、潘碧娇、陈秀英、周金仙等采访录音整理。
[2] 《农村剧团纠纷处理材料》，存缙云县文化馆资料室，档案号1986年B1-7-7。
[3] 《协议》，存缙云县文化馆资料室，档案号1986年B1-7-7。
[4] 经县文化馆戏改组调解，双方达成协议："将全套行头作价12 000元归溶溪乡所有，扣除应上交部分外，由乡工办付出6 000元现金给剧团偿还债务和发放工资。"［周锦平、项铨：《缙南婺剧团》，载缙云县文化局编：《缙云县戏曲活动资料汇编》（一）（内部资料），1985年］

盘洪剧团，隶属舒洪文化中心。年底，改名为盘溪区婺剧团[1]，周根海、李玉福、翁海珠承包。团长周根海。前台演员有周培勋、戴志安、李雪芬、陈秀英、吴真珍、李赛飞、詹根莲、周金仙、翁伟平、陶爱仙、汪菲菲、王淑琴、陈巧叶、周则法、陈少敏、丁佩红、施小华等，后台有周永正（小锣）、周根会（鼓板）、周宝良（正吹）、陈平（正吹）、马树亮（大锣）等。聘请吕明秋、楼柳法、欧阳香夏等为导演。据县文化馆反映，该团"抓得紧，上得快，下半年在武义、遂昌、松阳一带演出，各地反映很好，戏金收入一万元。回县以后，又在缙云剧院演出《青虹剑》，不论导演处理、音乐设计、舞台美术还是演员表演都还比较成功，受到观众称赞"[2]。演出《血洗定情剑》《双阳公主》《二度梅》《状元与乞丐》《铁灵关》《狄杨合兵》《凤冠梦》《青虹剑》《宇宙锋》《马武举抢亲》《三审状元妻》《红楼夜审》《孙膑与庞涓》等大戏和《对课》《打郎屠》《拾玉镯》《马武夺魁》

图 10-3-3　盘溪区婺剧团成员合影，周根会提供

后排左起：周立坤、周培勋、周立方、翁海珠、周根海、郑金勇、赵兆周、戴志安、蓝廷根、夏益豪
中排左起：周小雄、周则法、马树亮、李雪芬、陈小燕、叶群燕、李赛飞、潘碧娇、陈小敏、叶建芬
前排左起：王淑琴、陈秀英、周金仙、丁培红、詹根莲、汪菲飞、吴真珍、翁伟平、陶爱仙、周杏丹

[1] 缙云县文化局、缙云县文化馆编：《缙云县群众文化工作大事记（1949—1985）》（内部资料），1987年，第110页。
[2] 项铨：《对农村剧团普查考核的情况汇报》，存缙云县文化馆资料室，档案号1983年B1-6-6。

《别窑》等小戏。据盘溪区婺剧团成员周则法说，《铁灵关》是"每往一个台口必演之剧"。

《铁灵关》，1984年，移植东阳婺剧团同名乱弹。欧阳香夏导演。潘碧娇饰演王庆，王淑琴饰演白英，吴真珍饰演白荣，吕有土饰演梅恒，周则法饰演解差。

《二度梅》，徽戏，李雪芬饰演陈杏元，陈秀英饰演陈春生，潘碧娇饰演梅良玉，周培勋饰演卢杞。《重台分别》是其中的重头戏。李雪芬个子小，扮相好，擅演悲戏。陈秀英说："出于大义，陈杏元出嫁邻邦，于是不得不离别良玉。那种痛楚需要情感，也需要体验。有一段合唱，唱得撕肝裂肺。"[1]

《打郎屠》，唱徽戏。李赛飞饰演周英，詹根莲饰演郎屠，陈巧叶饰演皂七婆，周则法饰演张豹，夏益豪饰演皂七公。李赛飞说："我喜欢周英这个人物，这跟我的性格有关。我们在金华孝顺演出，仅《打郎屠》接连演了六场。"[2]李赛飞工小旦，擅做功。

《狄杨合兵》，赵志龙编曲，唱大徽。吕明秋导演。演于1985年。李赛飞饰演杨金花，李雪芬饰演杨排风，周则法饰演狄虎，詹根莲饰演王强，吕群燕饰演寇准，丁佩红饰演宋王。

《青虹剑》，潘碧娇饰演海俊，陈秀英饰演百花公主，周培勋饰演王爷。陈秀英工刀马旦。

《双阳公主》，唱乱弹，陈金声编曲。潘碧娇饰演狄青，陈秀英饰演双阳公主。

《孙膑与庞涓》，唱乱弹，傅永华导演。潘碧娇饰演孙膑，吕有土饰演庞涓。这是一本冷戏，不适合农村观众。吕有土（1953—2014），东渡镇人，形象魁梧，嗓音洪亮，是演大花的最好人选。

图10-3-4 《宇宙锋》剧照，周培勋饰演赵高，周根会提供

1986年，文化大环境发生了很大变化。歌舞兴起，传统戏曲经营越来越困难。周根会说："剧团经营不下去，我哥周根海转行做生意。"[3]

1987年7月，周根海又被聘为新建区婺剧团团长。此时，正值确定第三届浙江省戏剧节参选剧团之际，缙云县文化馆专职戏曲干部俞章德、谢银松、丁金焕、

[1] 据2023年8月2日周根会、潘碧娇、陈秀英、周金仙等采访录音整理。
[2] 据2023年4月21日李赛飞采访录音整理。
[3] 据2022年10月18日周根会采访录音整理。

邵汉祥、吕明秋、陶岳富、蔡仕明、赵志龙等于1987年7月17日、18日分别看了新建镇婺剧团和新建区婺剧团演出的《封神榜》和《狄杨合兵》。评议时一致认为："新建镇演出的《封神榜》总的来说不错，尤其前三场较熟练，作为会场戏，较热烈，吸引观众。但是借用了县婺剧团行头设备，在舞台和音响效果上沾了光；饰演纣王的主要演员是向金华借用的；几个主角演员有唱腔走调现象，在后半部分尤为明显。而新建区婺剧团主要演员阵容整齐，演出的《狄杨合兵》因排练仅三天，显得生疏，但演员素质好，潜力大，所以会上确定由新建区婺剧团参加7月20日的地区戏剧节演出。"[1]此后情况未详。

始于新艺终于新建的团长之旅，周根海孜孜矻矻，收获丰厚。周金仙是其妻子，又是剧团老旦。夫妻俩相濡以沫，荣辱与共。其履历云："80年新化剧团，81年缙南剧团，83年盘溪剧团，87年新建区婺剧团。"[2]简明又意味深长。周根海是一个出色的管理型人才，其弟周根会评云："在办团理念、人才培养、排戏制度、市场营销等方面，我哥走出了一条比较成功的民营剧团的发展之路。"[3]首先，周根海具有科学的办团理念。周根海始终明白，出戏是办剧团的目的，出人又是出戏的先决条件。因此，周根海办团，一手抓剧目，一手抓人才培养，在出人、出戏上施展其办团所体现出来的才华。周根会说，周则法、李赛飞、樊秋莹和自己都是在周根海的栽培下成长起来的。同时，凡得周根海聘请的教戏老师都是圈内经验丰富的专业人士，如麻献扬、周挺杰、杨宝兴、李志名、吕明秋、胡小敏、赵志龙等。这样，就能最大限度地保证剧目演出的规范和质量。同行称其"剧目好"[4]，就是指此。其次，周根海具有丰富的管理经验。周根海深知，剧团的存废，关键在民心的凝聚力。周根海管理剧团，既讲原则，也讲灵活，宽严相济，既关心团员又身先士卒。凡进其剧团的演职员，皆勤勉自律。李赛飞是周根海在演出过程中发现的一棵苗子。她说："周根海要求很严，对学员的练功抓得很紧。民营剧团比较特殊，练功要找空隙。我是武小旦，练功是必修课。清早起来，练一会功，晚上演完，还要练一会功。团长规定我一天要完成150个前跷。"[5]正因为如此，项铨说："根海不管剧团处于什么状态，始终有一支基本队伍。"[6]其"班子好"，曾得到同行的公认。[7]其三，勇闯市场。市场是剧团生存的法宝，有市场才有发展空间，市场越大，发展空间也就越大。因此，周根海不想将自己局限于一隅，而是着眼于更大、更远的市场空间。盘溪婺剧团刚一建立，周根海即率团首度前往江西乐平、德清一带演出。那时都是剧场买票，上座率非常高。周根

[1]《农村剧团纠纷调解处理材料》，存缙云县文化馆资料室，档案号1987年B1-3-3。
[2] 存缙云县文化馆资料室，档案号1987年B1-9-9。
[3] 据2022年10月18日周根会采访录音整理。
[4][6][7]《1986年5月12日农村剧团团长会议》，存缙云县文化馆资料室，档案号1987年B1-2-2。
[5] 据2023年4月21日李赛飞采访录音整理。

会说:"1985年,剧团在原遂昌县(现松阳县)西坪镇老剧院连演半个月,场场爆满,有时还要加位。如果包场,戏金720元一场。这戏金在当时的民营剧团中是最高的。然后,又从缙云出发,一路演向西,武义、金华、龙游、衢州、常山、景德镇。"周则法也说:"我们在金华孝顺演出,仅《打郎屠》接连演了六场。"[1] 有一次,盘洪婺剧团到金华罗店演出。观众说:"盘洪虽然是个公社文化中心剧团,演起戏来,不比县剧团差,可以相媲美。"[2]

二、缙云婺剧二团

缙云县婺剧二团是由胡景其自办的一个民营剧团。其前身是东川乡婺剧团。东川乡婺剧团的所有制也是民营,团长胡官询(1934—2008),东川乡马渡村人。胡景其,1968年生,新碧街道马渡村人。20岁时便在东川乡婺剧团学二胡,因此,对办团演戏产生了浓厚的兴趣。因机缘巧合,他盘下东川乡婺剧团。其时,剧团演职人员有35人。前台演员有赵松亮(大花脸)、朱苏珍(小生)、朱苏玲(老旦)、俞美珍(花旦)、陶苏莲(小花旦)、李军勇(武生)、吕光喜(二花)、沈云玲(老生)、徐桂央(小生)、潘淑群(小花脸),后台乐队有许于亮(司鼓)、王旭强(主胡)、王裕飞(副吹)、杨雨平(副吹)、陶锦华(小锣)、麻勇飞(大锣)。聘请原缙云县婺剧团小生李军亮导演。演出《白蛇传》《宏碧缘》《猪八戒招亲》《新虹霓关》《斩国舅》《借妻》《双血衣》《白罗衫》《乌纱梦》《红梅寺》《一门三进士》等剧目。《白蛇传》分《白蛇前传》和《青蛇传》,剧本来源于缙云县婺剧团。俞美珍饰演白素贞,陶苏莲饰演小青,李军勇饰演许仙,赵松亮饰演法海。导演李军亮。胡景其说:"这是农村观众喜欢看的戏。有一次在凝碧村演出,第一个晚上演出《白蛇传》,第二个晚上还要重演一次。"[3]

1992年5月,缙云县撤区扩镇并乡,东川乡并入新建镇。1994年,胡景其已有一定的办团经验,为了加快剧团建设的步伐,提高剧团的演出质量和剧团层次,决定将剧团改名为缙云婺剧二团。胡景其说,这个名引来很多争议,后因演出质量确有过人之处,缙云县文化局才认可,不做调整。讲到此事,胡景其特别提到原东阳婺剧团团长周根会。他说:"周

图10-3-5 胡景其照片,缙云县文化馆提供

[1] 据2022年10月26日周根会、周则法采访录音整理。
[2]《1984年农村剧团管理工作的总结》,存缙云县文化馆资料室,档案号1984年B1-2-2。
[3] 据2023年11月22日胡景其采访录音整理。

图 10-3-6　缙云婺剧二团演职人员合影，胡景其提供

根会是专业剧团的鼓板，又是团长，他的思维是我们民营剧团团长所缺乏的。他不但给我剧团以技术上的指导，还给了我办团的思维。"[1]

改名缙云婺剧二团之后，胡景其在人员配置和演出质量方面都与国营剧团（即胡景其口中的专业剧团）看齐。原缙云县婺剧团陈忠法在其剧团待过5年，对其管理非常了解。他说："胡景其在排戏上舍得花钱，每年都要排一些新戏，每次排戏，聘请的都是圈内有成就的导演。"[2] 具体地说，主要表现在两个方面：其一，聘请正规专业训练的演职人员。这时期，胡景其聘请的前台演员有林文贵（老生）、陈授平（正生）、马小敏（花旦）、金丽月（花旦）、李五云（大花脸）、李军亮（武生）、何卫兰（花旦）、陈苏林（二花脸）、张庆平（小花脸）、王国蕊（正生）、程舜华（小生）、朱苏珍（小生）、朱苏玲（老旦），后台乐队有丁耀胜（鼓板）、陈忠法（主胡）、舒敏杰（主胡）、陈国勇（主胡）、陶军亮（正吹）、吕海伟（正吹）、王思秀（扬琴）、徐笑（琵琶）、李安（大贝司）。其二，聘请圈内最好的且经过专业训练的导演，如王文龙、王正洪、陈志兴、王文俊、林文贵、胡哲学等。王文龙导演过《闹九江》《新虹霓关》《狸猫换太子》《程婴救孤》；陈志

[1] 据2023年11月22日胡景其采访录音整理。
[2] 据2023年6月27日陈忠法访谈录音整理。

兴导演过《双血衣》等；王文俊导演过《三打白骨精》；林文贵导演过《岳震招亲》《杨门女将》《真假罗成》《宝莲灯》《春江月》《天道有情》《程婴救孤》《文武香球》《唐太宗选妃》《玉蝶传奇》《骄凤傲凰》等，其中《天道有情》参加2004年浙江省山花杯民营剧团会演，获剧目、导演、表演三项金奖，《程婴救孤》参加2008年浙江省精品剧目会演，获金奖。胡哲学导演过《武则天错断梨花案》《长乐宫》《琼浆玉露》等；王正洪导演过《乱点鸳鸯谱》等。2008年12月，王国蕊在《程婴救孤》中饰演的程婴于浙江省专业婺剧团精品大赛获业余组金奖。

除此，胡景其移植了一批观众喜欢看的好戏，如正本《一门三进士》《双枪陆文龙》《状元扫街》《红花公主》《王府奇案》《新虹霓关》《孟姜女》《麒麟锁》《谢冰娘》《百鹤图》《桃花案》《恩仇记》《三篙恨》《包公判子》《紫凌宫》《琼浆玉露》《百岁挂帅》、折子戏（含小戏）《对课》《辕门斩子》《八仙过海》《虹桥赠珠》《刑场识妻》《一气周瑜》《僧尼会》《拾玉镯》《盗仙草》《收秦明》《断桥》《百寿图》等。

由于胡景其处处要求以严，其剧团声名鹊起。林文贵说："缙云婺剧二团演到哪里火到哪里。可以这样说，只要婺剧二团的锣鼓一响，十里八乡的观众就会蜂拥而至。"[1] 周根会充分肯定胡景其办团所取得的成就，他说："20世纪90年度末至21世纪初，缙云婺剧二团一枝独秀，是缙云民营婺剧团的代表。"[2]

2014年，演艺界又掀起一股剧团改制热，很多国营和民营剧团纷纷改制为演出有限公司。胡景其觉得这是一个可以重整旗鼓的大好机会，于是，毅然将剧团名变更为缙云县东婺婺剧演出有限公司。但由于各种原因，胡景其的经营并不如意。2019年，疫情暴发。屋漏偏逢连夜雨，本来不景气的剧团雪上加霜，胡景其再三权衡，选择停演，另谋他途。

[1] 据2023年8月16日林文贵提供的信息整理。
[2] 据2022年10月18日周根会采访录音整理。

结　语

2018年5月28日，中国民间文艺家协会授予缙云县"中国民间戏曲文化之乡"的称号，认为"戏曲文化渗透于缙云民众生产、生活、习俗等领域，群众基础扎实，风格多样，传承有序"[1]。"中国民间戏曲文化之乡"，与其说是让缙云人引以为傲的一项荣誉，还不如说是揭示历史、展现现在、昭示未来的一块路碑。

缙云婺剧历史之悠久、文化底蕴之深厚，前已详述。笔者相信，据此冠以"中国民间戏曲文化之乡"，确实名副其实。但是，请不要忘记，在"中国民间戏曲文化之乡"的形成过程中，缙云的观众功不可没。在这里，笔者还必须留一点笔墨，介绍一下缙云的观众。如果缙云婺剧史是一条奔腾不息的长河，那么，缙云观众就是这条长河中那朵跳得最欢、跳得最美的浪花，这是我们难以忽视、也不能忽视的一个群体。如果忽视这个群体，不只是给我们的工作留下遗憾，更重要的是，缙云婺剧的历史将是欠缺的、不完整的。

戏曲不能没有观众。美学家王朝闻说："戏，是演给观众看的。观众看不看戏，不能强迫，和其他艺术与群众的关系一样，符合观众需要的戏他们才爱看。"[2]缙云婺剧之所以源远流长，就是因为缙云有天性就爱看戏的百姓。"百乐戏为先"，不但是缙云的传统，也是缙云的现实。缙云人不但做戏，而且喜欢看戏。缙云婺剧具有庞大的观众群体，它是缙云人日常文化娱乐的主要欣赏对象。婺剧的一切，是缙云人精神与情感生活的重要内容。不管走到哪个地方，哪怕是农村、高山，都会听到铿锵有力的锣鼓声。缙云人把看戏作为他们生活的一部分。在他们看来，看戏就是他们的一种生活方式。

本地学者王达钦曾详细记录了一次难以忘怀的看戏经历：

[1]《关于命名浙江省缙云县为"中国民间戏曲文化之乡"的决定》，民协发〔2018〕11号。
[2]《戏曲与观众》，载简平主编：《王朝闻全集》第18卷《文存1962—1966》，青岛出版社2019年版，第129页。

在我的脑海里记得最清楚的，是城隍庙里的戏。那戏台屹立在全城的最高处，戏台前全是石阶，前面低，后面高。如果平时，坐在任何一处石阶上，戏台上全部摆设都可看见。可到有戏的时候，戏台前很拥挤，我在人群中穿行。哪怕站在最高的地方，而且踮起双脚，戏台上的演出，仍然一点也看不到。如果晚上夜深人静的时候，那轻重的锣鼓声，婉转高亢的唢呐声，悠扬起伏的琴箫声，阵阵飘来，格外诱人。每到这时候，我总吵着要去看戏。也就在这时候，母亲总哄我逼我，早些去睡。我带着眼泪，带着猜想，在被窝里嘟囔着，慢慢地睡着了。偶尔，父亲和哥哥也带我去看戏，我骑在他们的肩膀上，看花花绿绿的人，上来又下去，实在过瘾。但不一会儿，我眼睛模糊起来了，腰也弯了下来。于是他们把我放下来，等抱回家，我又醒了。他们说："早些吵着去看戏，可到叠八仙、魁星点状元便开始困了。"这时，我也甘心了，连忙上床去睡。可那些戏剧中人物的形象，似乎已深深地印在我的心灵里。我常常从火薪里，拣出几块炭，到店口附近街面石板上画人，眼、鼻、眉毛、嘴巴、脸蛋俱全，那官帽有长的，有尖的，有圆的，总引来过往行人的好奇和称赞。[1]

毛林生，1954年10月生，大源乡章村人，中学物理老师，嗜戏如命。毛林生说，他从小就喜欢看戏，但是因为忙于学业和工作，无暇顾及。2015年退休。他排除一切干扰，拼命看戏以补之。只要有戏讯，他都千方百计前往，风雨无阻。他说，最多一年看了300多场戏，几乎一天一场。目前，他已看过290本正本戏，每看一本，都有比较详细的记录，凡同剧异本，一一标注[2]。徐展强，人称阿乐，缙云县人民医院保安。他空闲时间就是看戏，看遍了县内外几乎所有婺剧团的演出。据戏迷反映他不止看戏，还写演出报道和评论文章，发在他组建的阿乐婺剧群，曾得到婺剧梅花奖得主陈美兰、张建敏的赏识和肯定。

观众如此，演员亦然。胡源乡上坪村人胡鼎元曾讲过一件趣事："父亲是鼓板，儿子是前台。儿子在唱戏，一个【西皮】倒板，他的父亲正在炒菜，一听到这个倒板的鼓点，锅铲一敲，误把锅铲当鼓签，锅成了两半。"[3]

在缙云这块土地上，看戏，与其说是一种娱乐，不如说是一种文化、一种习俗更为准确。这种文化习俗根植于民间，已然成为缙云乡民内心的一种集体心理欲求。在他们看来，做戏并不觉得是一件丢人的事，反而是一种可以为之终生奋斗的事业。持此观点的人大有人在。梅慧丹，缙云县幼儿园老师，她说，她小时

[1] 王达钦著：《缙云文化研究》，浙江大学出版社2008年版，第393页。
[2] 据2023年12月6日毛林生采访录音整理。
[3] 据2023年2月20日胡鼎元采访录音整理。

候梦寐以求的就是考剧团:"小时候的村子,大凡家里有小孩,男孩会点吹拉、女孩能吼两下子,村头聚集的人就会嚷嚷:让你家娃去哪哪婺剧团,去后台、去学做戏。因为当时确实有些哥哥姐姐和叔叔阿姨外出去戏班子做戏,看起来比一般人都活得光鲜。"

婺剧以及对婺剧的感受,是缙云人与人之间人借以相互认同的重要途径。那些最为人们熟知的传统剧目里的男女主人公以及他们的情感交往,始终作为一般民众口口相传且是表达情感的主要范式。在采访中,笔者发现,婺剧似乎都是民众乐意去谈论的话题,不管农村、城镇。在戏曲危机四伏的当下,这确实是一种不同寻常的现象。原东阳婺剧团团长周根会称其为"缙云婺剧现象"。事实确实如此。归纳起来,这种现象至少具有如下两个特征。

(一)观众专业化

这里的所谓"专业观众",有两层含义,即一是懂戏的观众,二是参与型的观众。这两种观众,在缙云相当普遍,笔者经常遇到,或在采访中,或偶遇。

先说第一种,懂戏的观众。俗话说:"外行看热闹,内行看门道。"能看出门道,就是我们所说的专业。胡鼎元说上坪村的村民对演戏很有要求,几乎苛刻。他讲到一个演员,"演《九件衣》,县官李文斌面对碰死的兄妹,有句台词:'再死一个。'如果念成:'再死一个吗(妈)?'戏迷就不同意,会把你轰下台去"。我们问为什么?胡鼎元回答说:"'再死一个吗',一是与原意不相符,二是让人产生歧义。"[1]笔者认为,这样的质疑就是专业的表现。

再说参与型的观众。参与型观众或演唱或演奏,一般选择自己最感兴趣的一类作为主攻方向,两类兼顾者亦不在少数。

选择演唱者,往往根据自己的嗓音和身体条件选择相应的行当。周瑞仙,大家称呼她宇妈,因爱好公益在戏迷中威信很高。其声音沉稳,一般选择正生、老旦行当。施喜光,1956年生,新碧街道新南村人,财经出身。退休之后,被选为缙云婺剧促进会副会长兼秘书长。施喜光为更好地开展工作,虚心向学,逐步掌握了婺剧演奏的一些基本技能。施喜光热衷抄谱,寒暑不辍。其抄谱一笔一划、一丝不苟,堪称典范,流传甚广,仿效者甚众。虞慧妃,1977年生,东渡镇人。先学唱花旦,擅唱徽戏《我祖上本也是簪缨之家》、乱弹《追随黄帝永不分离》等,后学大提。

选择演奏者也是如此,或笛子或胡琴,都是根据自己的特长。梅乐瑾,1975年生,梅宅人,松阳师范学校毕业。梅乐瑾说,学习婺剧是近七八年的事,小时候痴于跑戏台。她先学柳琴,再学中阮,后学大提,先后拜师杨缙沩、鲍秀忠。因天生对音乐敏感,梅乐瑾一学即会,一会就通,偶尔也去剧团乐队弹奏,成了婺剧忠实

[1] 据2023年2月20日胡鼎元采访录音整理。

的"发烧友"。王海味，1976年生，新碧镇人。因学扬琴与婺剧结缘，拜杨缙沏、鲍秀忠为师，主攻扬琴，先后加入松柏联谊会、七里民乐队，偶尔参加缙云县文化馆组织的各种演出。郑映枝，1977年生，五云镇船埠头村人。2019年接触婺剧，后拜叶金亮为师学鼓板。现已基本掌握婺剧徽戏、乱弹的鼓板演奏技能。

在缙云，参与型观众是一个庞大的群体。到底有多少人没人统计过，数以万计，这应是一个最保守的估计。笔者在缙云一年多的时间，接触了为数众多的这类观众，梅金满（男角）、夏小霞（女角）、田盛月（二胡）、朱爱玉（花旦）、孙伟智（男角）、郑瑞鹏（鼓板）、张卫燕（主胡）、朱珍群（男角）、刘夏兰（花旦）、李岳君（花旦）、范闪强（小生、正生）、江苏玲（月琴）、李建兰（花旦）、赵瑞青（正吹）、应淑钦（主胡）、胡寅英（鼓板）等都是臻于此道、各具专长的参与型婺剧观众。

（二）观众群体化

观众群体化是缙云文化生活在新时代的新特征。所谓观众群体，就是成立各种以婺剧为纽带，以欣赏婺剧、交流婺剧为共同目标的一些组织，如戏迷联谊会、戏迷俱乐部、戏迷微信群等，少则几十人，多达上千人。这些群体遍布婺剧流行地区的大街小巷、农村文化礼堂等。这些组织一般有健全的领导机构，制定了明确的规章制度。如果出外看戏，一般都是统一行动。

我们在采访过程中发现，凡是参与型观众一般都要依附一定的团体而存在。据陈治平说，缙云县的每个乡镇都有戏曲团体，包括一些有条件的村落和家庭。下面举几个例子。

缙云县松柏戏剧联谊会成立于2014年10月，有50多名会员。会员大多是来自乡镇街道的退休干部、职工、民间戏曲爱好者。会长陈治平，1956年生。他说他以前空闲就搓麻将、打牌，自从喜欢上婺剧，脑子里想的就是婺剧。他不懂婺剧，一切从头学。他学吹笛，越学越上瘾，躺在床上，只要一闭上眼，脑子里都是婺剧的音符。他现在组织了一个乐队，成立了松柏戏剧联谊会，地点就在缙云县文化馆，每周两个晚上举办活动。联谊会拥有一批专业水准很高的会员，如杜景秋、杨瑞芳等。所演多是一些正本戏中的唱段，也演一些小戏和折子戏，如《百寿图》《拷打提牢》《杜鹃山》选段等。联谊会头两年还要收一点会费，后来承接文化馆、文化局的文化下乡演出，有些补贴，足够维持联谊会的运转，现在几乎不要政府的补贴，自负盈亏，不但给每位会员的一些津贴，联谊会还有五六万元的积蓄。因为表现优异，缙云县松柏戏剧联谊会还被缙云县文化局评为婺剧传承的基地。[1]

[1] 据2022年11月16日陈治平采访录音整理。

壶镇戏剧爱好团结群，2016 年成立，成员 83 人，活动场地面积 1 300 平方米，由退休干部卢官德负责。本着"有钱出钱，有物出物，有力出力"的原则，该群设立负责制，每周训练两次，做到人员、地点、时间三落实。能演《花头台》《文武八仙》《天官八仙》《八仙添寿》《樊梨花守寒江》《百寿图》《蔡文德下山》《辕门斩子》等[1]。

船埠头乐迷乐队是叶金亮组建、培育起来的一个业余演出队。叶金亮，1963 年 12 月生，东渡镇吴岭村人。第 80 届缙云县婺剧团学员，始学大锣，后主攻主胡，是缙云婺剧乐队中公认的演奏技艺精湛的乐手。他乐于助人，淡泊名利。这个演出队组建于 2022 年下半年，共有 40 余人，年龄最大者 50 余岁，最小者 30 来岁。多数零基础，经过半年的专业训练，多数人能演奏一至两种乐器，少数会多种乐器。一年不到，演出队就能登台演出，参加过全县的普法宣传、公祭等公益演出，所演出的《花头台》《绛珠泪》等婺剧器乐曲和《杨八姐游春》《红灯记》《双状元》等婺剧选段获得民众的一致好评[2]。

2023 年，缙云观众被压抑的看戏欲望井喷，缙云所有的民营婺剧团几乎毫无例外地处在一种忙碌、紧张状态。据思火婺剧团团长李思火说："今年的演出确实火得不得了，自年初开始，几乎没有一天空闲时间，每天都在为演出四处奔走。上半年就已把全年的戏写完了，年终又写完了明年上半年的戏。现在不愁没戏演，就愁没有这么多时间去安排。"[3]"写戏"是上四府戏班流行的行话，即联系演出业务之意。联系演出业务者称"承头"。沈瑞兰说："承头，专跑外场，接洽演戏路及对外交际事宜，掌握全班行动之权。"[4]

接触婺剧已有十余年的时间，也许是孤陋寡闻吧，笔者从来没有看见过像缙云这么狂热的观众！这不由使笔者想起福建剧作家陈仁鉴接受采访时说过的话："戏曲的生命力在于不脱离广大的人民群众。什么时候脱离了群众，它就要衰亡。如果克服了这种倾向，它还能振兴。"[5]缙云婺剧之所以兴盛不衰，就是因为缙云有了这么狂热的观众吧！婺剧在缙云经营了好几百年，培养了一大批喜欢婺剧的观众，甚至是铁杆观众。相同的"行为方式"把大家聚集在一起，日积月累，这些"行为方式"都已积淀为一种"一致性"的集体无意识，那就是对婺剧剧目、婺剧唱腔、婺剧表演所具有的认可度。这种认可度随着时间的推移变成一种相对稳定的欣赏习惯和心理。

[1]《缙云县第三批非物质文化遗产传承示范点申报表》，2018 年 8 月，卢官德提供。
[2] 据 2023 年 12 月 9 日叶金亮采访录音整理。
[3] 据 2023 年 11 月 28 日李思火采访录音整理。
[4]《婺剧介绍》，载华东文化部艺术事业管理处编：《华东地方戏曲介绍》，新文艺出版社 1952 年版，第 8 页。
[5]《戏曲的危机与出路——访戏曲作家陈仁鉴》，载李国庭著：《黄鹤文论：闽苑探幽集》，国际文化出版公司 1997 年版，第 190 页。

河水是流动的，戏曲是发展的，观众也是会变化的。站在21世纪的路口，如何让这些观众的热度持续下去？这是摆在缙云县文化主管部门和婺剧从业者面前的一道需要花力气完成的一个课题。

笔者想，这个课题的关键还是如何解决传承与发展的问题。关于这个问题，国家和浙江省都很重视。2015年7月11日，国务院办公厅以国办发〔2015〕52号印发《关于支持戏曲传承发展的若干政策》。该文件的内容分总体要求、加强戏曲保护与传承、支持戏曲剧本创作、支持戏曲演出、改善戏曲生产条件、支持戏曲艺术表演团体发展、完善戏曲人才培养和保障机制、加大戏曲普及和宣传、加强组织领导九部分21条。2016年2月19日，浙江省人民政府办公厅下发浙政办发〔2016〕20号文件《浙江省人民政府办公厅关于支持戏曲传承发展的实施意见》。2017年6月，浙江省文化厅印发浙文艺〔2017〕1号《〈关于政府向社会力量购买戏曲剧本的实施细则〉的通知》，云："为进一步推动我省戏曲传承发展，扶持戏曲剧本创作，根据《浙江省人民政府办公厅转发省文化厅等部门〈关于政府向社会力量购买公共文化服务的实施意见〉的通知》（浙政办发〔2016〕3号）精神，省文化厅研究制订了《关于向社会力量购买戏曲剧本的实施细则》。"对于国家出台扶持戏曲发展的好政策，中国艺术研究院戏曲研究所所长王馗教授曾有一段务实中肯的点评：

> 中国戏曲的保护发展政策从国家到地方、从京昆到地方戏、从国家级院团到基层院团、从艺术大家到中青年后继人才、从专业到业余普及、从表演团队到职业教育，都显示出政策全方面地惠及戏曲艺术的多个侧面，最终实现的是戏曲在当代文化生活中的生态建设。从国家和地方文化主管部门的实际举措而言，戏曲发展的政策保障已经基本具足，目前最需注意的是各项戏曲扶持政策向基层的常态化贯彻，以及后续的常态化监督管理。[1]

孔子云："二人同心，其利断金。"缙云有如此痴迷婺剧的专业人才，又有如此厚实的群众基础，我们如果将"常态化贯彻""常态化监督管理"一一落到实处，相信缙云婺剧传承发展的前景一定灿若夏花、美如锦绣！

[1] 王馗：《晴日催花暖欲然——2016年度戏曲发展研究报告》，载王福州主编、中国艺术研究院《中国艺术年鉴》编辑部编：《中国艺术年鉴2017》（上），文化艺术出版社2021年版，第75页。

主要参考书目

《城市化进程中戏曲传承与发展研究》，朱恒夫著，上海人民出版社，2013年版；

《处州古村落》，孙瑾、胡伟飞著，浙江古籍出版社，2011年版；

《处州古道》，李香珠著，浙江古籍出版社，2011年版；

《处州史事钩沉》，赵治中著，浙江古籍出版社，2010年版；

《关于表演理论问题的讨论参考材料》，戏剧报编辑部编，1961年版；

《祭祀政策与民间信仰变迁：近世浙江民间信仰研究》，朱海滨著，复旦大学出版社，2008年版；

《近世浙江文化地理研究》，朱海滨著，复旦大学出版社，2011年版；

《缙云民歌集》，缙云县婺剧促进会编、胡大明主编，内刊，2021年；

《缙云县地名志》，赵子初主编，1999年版，内部资料；

《缙云县群众文化工作大事记（1949—1985）》，缙云县文化局、缙云县文化馆编，内部资料，1987年；

《缙云县戏曲活动资料汇编》，缙云县文化馆编印，内部资料，1987年；

《缙云县志》，金兆法总纂、缙云县志编纂委员会编，浙江人民出版社，1996年版；

《缙云掌故》，缙云县生态休闲养生（养老）经济促进会编，西泠印社出版社，2017年版；

《京剧大观》，（日）波多野乾一著，北京联合出版有限责任公司，2018年版；

《康熙缙云县志 光绪缙云县志》，（清）曹懋极纂修，上海书店2011年版；

《丽水地区戏曲志》，《丽水地区戏曲志》编辑委员会编，1994年，内部资料；

《丽水市志》，《丽水市志》编纂委员会编、叶兆雄主编，浙江人民出版社，1994年版；

《刘静沅文集》，安徽大学艺术学院、安徽艺术学校编，安徽文艺出版社，

1997年版；

《论戏曲反映伟大群众时代问题》，戏剧报编辑部、戏曲研究编委会编，中国戏剧出版社，1958年版；

《洛地文集》，洛地著，艺术与人文科学出版社，2001年版；

《品读婺剧》，赵祖宁著，中国戏剧出版社，2017年版；

《清末民初时调研究》（上下），李秋菊著，九州出版社，2016年版；

《曲论初探》，赵景深著，上海文艺出版社，1980年版；

《五云镇志》，陈国生执行主编、缙云县五云镇志编纂委员会编，内刊，2012年；

《婺剧常用曲调集》楼敦传整理，浙江省金华地区群众艺术馆，1981年版；

《婺剧唱段集萃》，浙江婺剧团编著，中国戏剧出版社，2007年版；

《婺剧高腔考》，叶开沅、张世尧著，中国戏剧出版社，2004年版；

《婺剧老艺人传统唱腔选》，叶金亮主编，中国戏剧出版社，2007年版；

《婺剧器乐》，施维著，中国文联出版社，2007年版；

《婺剧衢州滩簧荟萃集》，黄吉士编著，大众文艺出版社，2012年版；

《婺剧音乐》，李林访主编，浙江人民出版社，2007年版；

《西安高腔荟萃集》，黄吉士编著，浙江人民出版社，2010年版；

《新碧街道志》，浙江省丽水市缙云县新碧街道志编纂委员会编，方志出版社2017年版；

《演剧、仪式与信仰：民俗学视野下的例戏研究》，李跃忠著，中国书籍出版社2019年版；

《"演员的矛盾"讨论集》，《戏剧报》编辑部编辑，上海文艺出版社，1963年版；

《义乌婺剧剧作选》（1—10辑），上海人民出版社，2012—2018年版；

《浙江日报》，1949年至2000年；

《浙江婺剧口述史》（八卷本），聂付生、方佳等著，浙江人民出版社，2021年版；

《浙江婺剧口述史》，聂付生、方佳等著，浙江人民出版社，2021年版；

《浙江戏曲传统剧目汇编·婺剧》，中国戏剧家协会浙江分会，金华专区戏曲联合会汇编小组编，1962年；

《浙江戏曲志资料汇编》，《中国戏曲志浙江卷》编辑部，1985年版；

《浙西南民间音乐视唱教程》，罗俊毅编著，武汉大学出版社，2012年版；

《中国地方志集成66·浙江府县志辑影印本·康熙缙云县志》，（清）曹懋极纂修，上海书店出版社，2011年版；

《中国民族民间器乐曲集成·丽水地区分卷·缙云县卷》，缙云县民器集成编委会编，1987年，油印本；

《中国婺剧服饰图谱》，徐裕国编著，中国戏剧出版社，2008年版；

《中国婺剧史》，杨鸽声主编，金华艺术研究所编著，中国戏剧出版社，2006年版；

《中国婺剧音乐锣鼓经》，李林访主编，上海音乐出版社，2013年版；

《中国戏曲志·浙江卷》，中国戏曲志编辑委员会编，中国ISBN中心出版社，2000年版；

《转折与前进　论新时期的戏剧创作》，杜高著，湖南人民出版社，1985年版。

附录

缙/云/婺/剧/史

一、缙云县戏台（含祠堂、人民大会堂、戏院、剧院）名录[1]

原 五 云 镇

关帝庙古戏台。建于乾隆三十一年（1766）五月，咸丰十年（1860）毁，同治十二年（1873）重修。已毁。

城隍庙古戏台。始建于嘉庆二十一年（1816），道光二年（1822）落成。已拆。

占山村古戏台。建年不详。占氏宗祠匾额"泰山北斗"，敬孙题款于道光九年（1829）岁次己丑适冬。不存。

洋潭头古戏台。建于道光二十五年（1845），1944年被焚毁。

槐花庙古戏台。建于民国十八年（1929），已拆。

县乐院。建于1942年春，由朱子会、李钖祺等人筹款合建。

船埠头村郑淳三公祠古戏台。"据建筑风格判断为民国建筑"[2]。二厅一天井。戏台设明间，台顶设八角藻井，彩绘。存。

缙云剧院。建于1950年11月，1963年改建，1965年建成。1983年、1992年先后大修，后拆。

缙云县大会堂。建于1956年，存。

天妃宫古戏台。建于同治四年（1865）。

丹阳庙古戏台。民国十六年（1927）修建，已拆。

[1] 资料来源：缙云县文化馆编《缙云县戏曲活动资料汇编》（内部资料，1985年）、浙江省丽水市缙云县新碧街道志编纂委员会编《新碧街道志》（方志出版社2017年版）、马丁云主编《缙云祠堂》（中国当代文艺出版社，2012年版）、缙云县婺剧促进会主持《缙云婺剧史》编纂采访组田野调查资料、《丽水地区戏曲志》编辑委员会编《丽水地区戏曲志》（内部资料，1994年）、郑桂文编撰《双龙村志》（内部资料，2014年）等。

[2] 马丁云主编：《缙云祠堂》，中国当代文艺出版社2012年版，第92页。

东门古戏台。建于民国十九年（1930），民国三十一年（1942）被洪水冲毁。不存。

三里村古戏台。建年不详。已拆。

原 城 郊 区

沐白村古戏台。建于宋景祐元年（1034），1968年被焚毁。
雅施村古戏台。建于明嘉靖年间（1522—1566），1984年拆除，改建小学。
兆岸村古戏台。建于明神宗万历十三年（1585）。
生水塘村古戏台。建于康熙三十八年（1699）左右。
官店村杨氏宗祠古戏台。建于乾隆二十三年（1758）冬，存。
笕川村古戏台。建于乾隆五十年（1785），1984年拆除。
白岩村古戏台。建于乾隆五十五年（1790）左右。
双龙村郑氏宗祠古戏台。建于清乾隆间。20世纪60年代戏台被拆。
杜村古戏台。建于嘉庆十年（1805）。
板堰村古戏台。建于嘉庆二十年（1815），1984年拆除。
杜塘村斐如公祠古戏台。建于清咸丰年间，光绪十三年（1887）在原址上重建。戏台设明间后。存。
白峰湖村古戏台。建于太平天国年间（1851—1864）前，已毁。
七里村古戏台。建于同治四年（1865），1985年6月拆除。
堰头村古戏台。建于同治四年（1865）。
黄龙村林氏宗祠古戏台。建于清同治年间。存。
交路村古戏台。建于光绪元年（1875）。
陈弄口村古戏台。建于光绪十六年（1890）。
雅施村古戏台。建于光绪二十一年（1895），已改建为大会堂。
兆岸乡兆岸村古戏台。建于光绪二十六年（1900），已拆。
凤山下村古戏台。建于光绪二十六年（1900）。
金弄村古戏台。建于光绪二十七年（1901），民国二十九年（1940）重修。
狮子圩村古戏台。建于光绪二十七年（1901）。
隔水村古戏台。建于光绪三十一年（1905）。
双龙村吕氏宗祠古戏台。始建于清光绪年间，民国十三年（1924）竣工。20世纪60年代戏台被拆。
陈弄口古戏台。建于宣统二年（1910）。
下余村古戏台。建于宣统三年（1911）。

上湖村徐氏宗祠古戏台。始建于乾隆四十八年（1783），民国十六年（1927）改建。"明间设戏台，不设藻井，台上四周方形圈设额枋，额枋上雕有简易的龙须纹"[1]。

麻坪村古戏台。建于宣统三年（1911）。

雅施村古戏台。建于清朝末年，1969年拆除。

今古塘村古戏台。建于清朝，时间不详。

古塘下村古戏台。建于清朝，时间不详。

莲塘村李氏宗祠古戏台。建于清朝，戏台位于门厅与天井间。存。

雅宅村古戏台。建于清朝，时间不详。

东渡村古戏台。建于清朝，时间不详。

吴岭村古戏台。建于清朝，时间不详。

长丰古戏台。建于清朝，已拆。

石松古戏台。建于清朝。

周村古戏台。建于清朝。

上名山古戏台。建于清朝。

下双龙古戏台。建于清朝。

方川村古戏台。建于清朝，已拆。

郑坑口村古戏台。建于清朝，已拆。

古路古戏台。建于清朝，已拆。

腰畈村古戏台。建于二三百年前，1985年改成大会堂。

姓田村古戏台。建于清朝后期。

谢岭村古戏台。建于民国以前，具体时间不详。

白岩村露天戏台。建于民国初期。

邢弄村古戏台。建于民国元年（1912）。

梅宅村古戏台。建于民国二年（1913）。

杜塘村古戏台。建于民国四年（1915）。

方溪村古戏台。建于民国九年（1920）。

深坑村古戏台。建于民国九年（1920）。

兰口村古戏台。建于民国十年（1921）。

下徐村古戏台。建于民国十二年（1923）。

方溪村古戏台。建于民国十二年（1923）。

金谷村古戏台。建于民国十三年（1924）。

堰头村古戏台。建于民国十四年（1925）。

[1] 马丁云主编：《缙云祠堂》，中国当代文艺出版社2012年版，第18页。

仓基村古戏台。建于民国十四年（1925）。
古后村古戏台。建于民国十四年（1925）。
项弄村古戏台。建于民国十四年（1925），后改成影剧院。
交路村古戏台。建于民国十四年（1925）。
麻西湖村古戏台。建于民国十四年（1925）。
阳弄村古戏台。建于民国十五年（1926）。
杜塘村古戏台。建于民国十五年（1926）。
金谷村古戏台。建于民国十五年（1926）。
荆坑村古戏台。建于民国十五年（1926）。
下前湖村古戏台。建于民国十五年（1926）。
方溪村古戏台。建于民国十六年（1927）。
金弄村古戏台。建于民国十七年（1928）。
笕川村古戏台。建于民国二十年（1931）。
白峰湖村古戏台。建于民国二十三年（1934）。
黄明村古戏台。建于民国二十四年（1935）。
笕川村古戏台。建于民国二十四年（1935），1984年拆除。
麻弄村古戏台。建于民国二十六年（1937）。
坑村古戏台。建于民国三十一年（1942）。
上陆村古戏台。建于民国三十五年（1946）。
东溪村古戏台。建于民国三十六年（1947）。
长坑乡胡村古戏台。建于民国三十七年（1948）。
黄山村古戏台。建于民国三十七年（1948）。
板举村古戏台。建于民国，具体时间不详。
雅村古戏台。建于民国，已拆。
株树村戏台。建于1950年。
胡童村戏台。建于1951年。
吴山村戏台。建于1951年。
外西姑村戏台。建于1951年。
下洋村戏台。待考。
吴源村戏台。待考。
塘后村戏台。待考。
蒙坑村戏台。建于1952年。
坑上村会堂。建于1953年。
兆岸村剧场。建于1954年。
古路大会堂。建于1956年。

珠佑戏台。建于 1956 年。
西坑戏台。建于 1957 年。
黎仓戏台。建于 1957 年。
方川村大会堂。建于 1959 年。
方川乡大会堂。建于 1960 年。
长丰大会堂。建于 1962 年。
郑坑口村大会堂。建于 1962 年。
城北中学大会堂。建于 1966 年。
石笕村大会堂。建于 1966 年。
雅施村大会堂。建于 1968 年。
双合村影剧场。建于 1966 年。
城西乡杜塘村古戏台。建于 1966 年，1928 年重修。
仙岩村大会堂。建于 1966 年。
杨岭村大会堂。建于 1968 年。
外处村新戏台。建于 1969 年，建集体社屋内。
雅宅村大会堂。建于 1969 年。
胡童村新戏台。建于 1969 年。
道蓬坑村会堂。建于 1969 年，戏台临时搭。
后坑村新戏台。建于 1970 年。
锄头桠村新戏台。建于 1970 年，以前演戏临时搭台。
底西姑村露天戏台。建于 1971 年。
八送村会堂。建于 1970 年，1970 年前演戏临时搭台。
深坑村大会堂。建于 1970 年。
方溪村影剧院。建于 1970 年。
西弄村大会堂。建于 1970 年。
兆岸村影剧院。建于 1971 年。
前当村会堂。建于 1971 年，1971 年前演戏临时搭台。
荆坑村大会堂。建于 1972 年。
六百田村大会堂。建于 1973 年。
里处村大会堂。建于 1975 年。
周村大会堂。建于 1976 年。
交路村大会堂。建于 1977 年。
黄店村大会堂。建于 1978 年。
周弄村大会堂。建于 1979 年。
麻坪村大会堂。建于 1979 年。

户九村大会堂。建于 1980 年。
双龙村大会堂。建于 1980 年。
吴岭村大会堂。建于 1981 年。
镇东村大会堂。建于 1982 年。
东坑村大会堂。建于 1983 年。
金胡村大会堂。建于 1983 年。
姓田村影剧场。建于 1983 年。
栋头村大会堂。建于 1984 年。
西坑村大会堂。建于 1984 年。
官店村大会堂。建于 1984 年。
方川村大会堂。建于 1984 年。
下洋村露天剧场。待考
兰口村影剧场。待考。
株树村大会堂。待考。
长坑村大会堂。待考。
松树湖村会堂。待考。

原 壶 镇 区

团结村古戏台。建于明万历年间（1573—1620），1955 年被拆除。
团结村古戏台。建于明万历年间（1573—1620），1967 年被拆除。
西施村上家厅古戏台。有 500 余年历史，二厅现在已给私人占有。
西施村前家厅古戏台。有 500 余年历史。
坑沿村以清公祠古戏台。始建于明隆庆元年（1567），清重建。戏台设明间。"上施精美彩绘平面藻井，以春、夏、秋、冬、花鸟画为主"[1]。
胪膛一村田氏祠堂古戏台。建于明嘉靖，康熙三十九年（1700）扩建门厅。四厅，戏台位于第二厅天井处台顶藻井，藻井彩绘，两边有厢房。1998 年拆迁至仙都乡上章村。
西施村祠堂古戏台。有三四百年历史，戏台已拆，祠堂已改作村校。
姓应村古戏台。建于乾隆四十七年（1782）。
括仓乡槐花树村古戏台。建于乾隆五十八年（1793）。
西应姓应古戏台。建于乾隆五十九年（1794），已拆。
左库村卢氏祠堂古戏台。建于清乾隆年间，咸丰年间被毁，同治年间重修。

[1] 马丁云主编：《缙云祠堂》，中国当代文艺出版社 2012 年版，第 12 页。

戏台高 1.4 米，宽 5.4 米，进深 5 米。双飞檐，台中顶设八角藻井，藻井彩绘，为八仙故事。牛腿已更换。存。

白竹乡包坑口祠堂古戏台。建于嘉庆八年（1803）。

塘里村古戏台。建于嘉庆十年（1805）。

桂树古戏台。建于咸丰五年（1855）。

团结村戏台。建于咸丰六年（1856），1965 年拆除，现改瓦厂厂房。

旸村祠堂古戏台。约有 200 年历史，现已作村校。

李坑口村祠堂古戏台。约有 200 年历史，戏台已改建。

西施村后陈祠堂古戏台。有 200 余年历史，因后陈是个自然村，所有祠堂戏台已拆。

金村祠堂古戏台。约有 200 年历史，曾改建作村校。

麻园古戏台。建于光绪六年（1880）。

白六乡赤溪村古戏台。建于清朝（光绪前），1958 年拆。

中村古戏台。建于光绪六年（1880）。

厚仁村古戏台（李氏宗祠内）。建于清光绪八年（1882），已拆。

南弄村古戏台。建于光绪二十九年（1903）。

厚仁村古戏台（李氏宗祠内）。建于清光绪八年（1882），已拆。

雅宅村古戏台（王氏宗祠内）。建于清光绪八年（1882），已拆。

白六乡赤溪村古戏台。建于清朝（光绪前），1958 年拆除。

南弄村古戏台。建于光绪二十九年（1903）。

羊上村古戏台。建于光绪三十三年（1907）。

陈坑村古戏台。建于光绪三十四年（1908），已拆。

深度梅祠古戏台。建于光绪年间（1875—1908），已改建为学校，戏台已拆。

黄秧树村古戏台。建于清光绪年间（1875—1908）。

乌弄村古戏台。建于宣统元年（1909），已拆。

西散村古戏台。建于宣统二年（1910），后改建为大会堂。

胡宅口村古戏台。建于清末，存。

姓徐徐祠古戏台。建于清宣统年间，现作学校，已改建。

横塘岸蒋祠古戏台。建于清宣统年间，现作学校，戏台已拆。

壶镇市基古戏台。建于清朝。

新范古戏台。建于清朝，已拆（天妃宫）。

关帝庙古戏台。建于清朝，已拆。

上宅厅古戏台。建于清朝，已拆。

东山村古戏台。建于清朝，存。

前山村古戏台。建于清朝，于 1950 年拆除。

田畈村古戏台。建于清朝，1984年已拆除一半作大炮厂房。
石明堂村古戏台。建于清朝，存。
白竹村祠堂古戏台。有100余年历史，后改建厂房。
金一村古戏台。建于清，曾重修，存。
松岩祠堂古戏台。建于清朝。
潜明祠堂古戏台。建于清朝。
沈宅村古戏台。建于清朝。
沈宅村古戏台。建于清朝。
沈宅村古戏台。建于清朝。
岱石蒋祠古戏台。建于19世纪末，曾作学校用房。
周升塘麻祠古戏台。建于20世纪初。
岩腰郑祠古戏台。建于20世纪初，后改为锯板厂。
岱石田祠古戏台。建于20世纪20年代初。
岱石新祠古戏台。建于20世纪20年代初，曾作乡卫生所。
靖岳一村古戏台。建于20世纪初，丁氏祠堂内，已拆，对联存。
前路村古戏台。建于民国元年（1912），已拆。
塘川村古戏台。建于民国元年（1912），已拆。
南顿村古戏台。建于民国元年（1912），已拆。
苍岭脚村古戏台。建于民国二年（1913），1951年被拆除。
立新村古戏台。建于民国三年（1914），存。
下项村古戏台。建于民国三年（1914），已拆。
后青村古戏台。建于民国三年（1914）。
上胡村古戏台。建于民国三年（1914）。
胡宅口村古戏台。建于民国三年（1914）。
黄坛村古戏台。建于民国七年（1918）。
马飞岭村古戏台。建于民国八年（1919），后改建为大会堂。
下胡村古戏台。建于民国九年（1920）。
后吴村古戏台。建于民国九年（1920），1952年被拆除。
井南姓俞古戏台。建于民国十年（1921），已拆。
应庄村古戏台。建于民国十年（1921），已拆。
白芋村古戏台。建于民国十二年（1923），后改建大会堂。
好溪村古戏台。建于民国十三年（1924），已拆。
上宅村古戏台。建于民国十三年（1924），存。
子草坑村古戏台。建于民国十三年（1924），存。
西丘村祠堂古戏台。建于民国十四年（1925），现已办厂。

白竹乡上朱祠堂古戏台。约建于民国十四年（1925），现已作村校。

靖岳一村古戏台（关帝庙内）。建于民国十四年（1925），已拆。

雅宅村古戏台（赵氏宗祠内）。建于民国十四年（1925），已拆。

下村古戏台。建于民国十五年（1926）。

桂山村古戏台。建于民国十五年（1926）。

羊母田村古戏台（上厅、下厅）。分别建于民国十五年（1926）、民国二十年（1931）。

塘川村大会堂。建于民国二十一年（1932）。

姓叶村古戏台。建于民国二十一年（1932）。

下口村古戏台。建于民国十九年（1930）。

大集村古戏台。建于民国十九年（1930）。

石龙村古戏台。建于民国二十一年（1932），存。

下宅村古戏台。建于民国二十一年（1932），存。

水碓坑村古戏台。建于民国二十二年（1933）。

陶滩村古戏台。建于民国二十三年（1934），存。

元古村古戏台。建于民国二十三年（1934），存。

五丰村古戏台。建于民国二十五年（1936），存。

高陇村古戏台。建于民国二十六年（1937），后改建为电镀厂。

和睦村古戏台。建于民国二十七年（1938），已拆。

牛江村古戏台。建于民国二十七年（1938），存。

前金新祠堂古戏台。约建于民国三十年，曾改为前金小学。

塘下村古戏台。建于民国三十一年（1942），存。

中生村古戏台。建于民国三十一年（1942），存。

冷水村戏台。建于民国三十二年（1943），存。

大岩坑戏台。建于民国三十六年（1947）。

曹坟村古戏台。建于民国三十六年（1947），存。

美里村古戏台。建于民国三十七年（1948），存。

上王村古戏台。建于1950年[1]，存。

苍岭脚村古戏台。建于民国，1958年改建，尚在。

[1] 王氏宗祠前后两进。一进祠堂门，就是戏台。戏台前是一个天井。戏台藻井画《封神榜》中的雷震子。雷震子身上长着两只翅膀，所以，我印象特别深刻，四周也有画，我记不得了。戏台靠后部分，有两扇门，一是"出将"，一是"入相"，两门之间，就是一面木板墙。20世纪50年代，宗祠已很破旧。据村民说，戏台在50年代已破烂不堪。戏台前部的两侧是两根石柱子，柱子上镌刻两幅戏联。《宗谱》没有记载。据50年代的房子破败程度看，至少应在清朝时期，也许更早。如果是民国时期，不会有那么破旧。2021年开始翻修。

下新屋村古戏台。建于民国，后改为火炮厂厂房。

后湖村古戏台。建于中华人民共和国成立前夕，有一行台于 1977 年拆除。

春英宫古戏台。情况不详。已拆。

瑞英古戏台。情况不详。已拆。

县官堂古戏台。已拆。

胪膛一村古戏台（蒋氏祠堂）。建于中华人民共和国成立前，三进二天井式，戏台位于下厅天井处。1985 年拆除，改建为大会堂。

胪膛一村杨氏宗祠古戏台。三厅，戏台位于门厅。约 1962 年被焚毁。

胪膛四村应氏祠堂古戏台。建筑时间不详。据蒋振亮说，小时候在该祠堂看过一次戏。三厅二天井。戏台位于门厅天井处。20 世纪 90 年代初期被拆除。

胪膛行台。所谓行台，即胪膛四个村随时拼凑起来的临时戏台。据蒋振亮说，小时就有临时戏台，现已不存。

后宅村古戏台。不详，已拆。

靖岳四村古戏台。陈氏宗祠内，尚存台柱。

靖岳四村古戏台。丁氏宗祠内，已拆。

上东方村古戏台。金氏宗祠内，存。

马石桥村古戏台。周氏宗祠内，已焚毁。

马鞍山村古戏台。周氏宗祠内，已拆。

清塘村古戏台。王氏宗祠内，已拆。

下山头村古戏台。周氏宗祠内，尚存台柱等。

址墩村古戏台。李氏宗祠内，尚存台柱等。

下东方村古戏台。待考。

迎祥村戏台。待考。

西山村古戏台。李氏宗祠内，已拆。

胪膛二村临时戏台。存。现沿用。

南田村古戏台。待考。

雅宅村古戏台。应氏宗祠内，已拆。

后吴（朱）古戏台。已拆。

云岭村古戏台。存。

雅化路村古戏台。存。

深度姓施古戏台。无戏台，曾在 20 世纪 30 年代改建过。

前金上姓陈古戏台。待考。

前金下姓古戏台。待考。

岱石樊祠古戏台。曾作公社用房。

岩背祠堂戏台。1966 年改建。

岱石周祠古戏台。待考。
杨桥头祠堂古戏台。1977年被焚毁。
岱石陈祠古戏台。待考。
横塘岸周祠古戏台。待考。
东湖祠堂古戏台。存。
西施村三角塘古戏台。已拆建房。
西施村水满丘古戏台。戏台已拆，改建操场。
金四东溪宫祠古戏台。已拆建房。
浣溪村古戏台。待考。
浣溪村古戏台。待考。
浣溪村古戏台。待考。
姓汪村古戏台。待考。
姓汪村古戏台。待考。
姓汪村古戏台。待考。
观坛庙村古戏台。待考。
下潜祠堂古戏台。建于民国。
金一村古戏台。建于民国。
卢西村古戏台。建于民国，搭台。
大溪滩村古戏台。建于民国，搭台。
苏宅村戏台。建于中华人民共和国成立前，存。现沿用，内有戏台。
五里牌戏台。始建不详，1956年改建，1984年冬又建一座露天戏台。
靖岳一村戏台。建于1953年。
后吴（朱）大会堂。建于1954年。
白竹村社屋大会堂。建于1956年，后改建为厂房。
道门社屋大会堂。建于1957年。
西施村社屋大会堂。建于1957年，存。现在一般作演出场所。
壶镇影剧院。建于1958年，存。
胪膛三村戏台。建于1958年，1984年重建。
胪膛四村临时戏台。建于1958年，1975年重建。
麻辽村大会堂。建于1958年。
东岸村社屋大会堂。建于1958年。
上朱村社社屋大会堂。建于1958年，1984年改建。
周升塘村大会堂。建于1958年。
旸村社屋大会堂。建于1959年，存。一般作演出场所。
岱石村大会堂。建于1959年。

深渡村大会堂。建于 1959 年。
包坑口社屋大会堂。建于 1959 年，存。现作演出场所。
西丘村社屋大会堂。建于 1959 年，存。现作演出场所。
杨桥头社屋大会堂。建于 1959 年，存。现作演出场所。
黄弄坑村社屋大会堂。建于 1959 年。
横塘岸村大会堂。建于 1959 年，拆建。
陇坑村大会堂。建于 1960 年。
槐花树村戏台。建于 1960 年。
冷水村戏台。建于 1960 年。
北洪社屋戏台。建于 1961 年。
前金村大会堂。建于 1961 年。
双溪口村社屋大会堂。建于 1962 年，存。现作演出场所。
新兴村会堂。建于 1963 年，存。
郑弄村大会堂。建于 1963 年。
坑沿村大会堂。建于 1964 年，存。
新宅祠堂戏台。建于 1964 年，原小祠堂于 1964 年扩建成戏场。
古楼村大会堂。建于 1963 年前，存。现沿用，内有戏台。
上山头村戏台。建于 1963 年前，1983 年拆毁。
中山村临时戏台。建于 1966 年，存。现沿用。
皋头村戏台。建于 1966 年，存。现沿用。
西山村大会堂。建于 1967 年，存。
岭中村戏台。建于 1968 年。
南田村大会堂。建于 1968 年。
靖岳一村戏台。建于 1969 年，水泥结构，存。
李庄村大会堂。建于 1969 年，后改建为水厂。
东山村小会堂。1970 年建成，存。
姓徐村大会堂。建于 1970 年。
姓汪村大会堂。建于 1970 年。
沈宅村大会堂。建于 1971 年。
羊母田村大会堂。建于 1971 年。
湖川村影剧院。建于 1972 年，存。
向阳村大会堂。建于 1973 年，存。
云苍山村大会堂。建于 1973 年，存。
岱石口村大会堂。建于 1973 年。
浣溪村大会堂。1974 年竣工。

金村社屋大会堂。建于 1974 年。
北洪大会堂。建于 1974 年。
桂树大会堂。建于 1974 年。
团结村露天戏台。建于 1975 年。
桂山村大会堂。建于 1975 年。
雅宅村大会堂。建于 1976 年，无椅。
上村大会堂。建于 1976 年。
岩腰村大会堂。建于 1976 年。
大山村大会堂。建于 1975 年，存。
井南村大会堂。建于 1975 年。
西应村大会堂。建于 1978 年。
前山村大会堂。1978 年建成。
靖四村影剧院。建于 1978 年，有硬翻凳座位 600 个。
凤凰山村大会堂。1979 年建成。
赤溪村大会堂。建于 1979 年。
盛园村大会堂。建于 1979 年。
宇公坑村大会堂。建于 1979 年。
西潘村大会堂。建于 1979 年。
左库大会堂。建于 1980 年。
卢西村大会堂。建于 1980 年。
农兴露天戏台。建于 1980 年，大队建。
厚仁村大会堂。建于 1980 年，靠背排椅，可容纳 1 200 名观众。
大塘大会堂。建于 1981 年。
后叶村戏台。1981 年改建。
靖岳一村影剧院。建于 1981 年，有硬翻凳座位近千个。
冷水村大会堂。建于 1981 年。
松岩村大会堂。建于 1981 年。
新民露天戏台。建于 1982 年，大队建。
唐市乡下村大会堂。建于 1982 年。
后吴村影剧院。建于 1982 年，单人座，可容纳 1 100 人。
塘岸村剧院。建于 1982 年，1983 年倒塌，1985 年重建。
潜明村大会堂。建于 1982 年。
金一村大会堂。建于 1982 年。
大溪滩村大会堂。建于 1982 年。
应庄村露天戏台。建于 1982 年，存。

青川村影剧院。建于 1982 年，存。

牛大坑村大会堂。建于 1982 年，后扩建为影剧院。

横白竹村社屋影剧院。建于 1983 年，放映、演出之用。

东山村大会堂。1983 年始建。

潜陈村社屋影剧院。建于 1983 年。

里隆村大会堂。建于 1983 年 3 月。

南顿村露天戏台。建于 1983 年，存。

好溪村大会堂。建于 1984 年，存。

下项村大会堂。建于 1984 年，存。

麻里洞村大会堂。建于 1984 年。

高潮露天戏台。建于 1984 年，大队建。

砾旧大会堂。建于 1984 年。

项宅村戏台。建于 1984 年。

团结村剧院。建于 1984 年，正厅楼厅共有 1 200 多单人座位。

潜陈村社屋大会堂。曾拆建作剧场。

原 新 建 区

宅基光禄大宗祠。明永乐十八年（1420）始建。二进厅，戏台位于下厅。戏台、台柱、马腿、天花板皆精雕细刻，青龙环绕。2007 年重修，下厅于 2010 年焚毁，仅留大门口"贞节坊"。

碧川陈氏宗祠古戏台。建于明正统元年（1436）。古戏台位于三开间下厅，左右厢房。2010 年重修，现为村文化活动中心。

碧虞虞氏大宗祠古戏台。明嘉靖二十三年（1544）建。戏台位于三开间下厅。办过小学。

梅溪陈氏宗祠古戏台。清雍正七年（1729）建，乾隆四十九年（1784）竣工。二进厅。戏台位于下厅，东西两侧厢房，戏台四柱设牛腿及雕花构件。同治（1871）大修。1990 年改建成无柱式会堂，人字架建筑，戏台移改北边。

川石村陈氏宗祠古戏台。建于清康熙朝，戏台位于进门天井，顶设藻井，雕梁画栋。2019 年修缮一新。

泉塘陶氏宗祠古戏台。清乾隆三十六年（1771）初建，光绪十七年（1891）扩建告竣。二进厅。戏台位于下厅，左右厢房。雕刻精致，为上乘建筑。

上小溪德一公祠古戏台。清乾隆四十一年（1776）建。三进厅。戏台位于下厅，左右有厢房。

应刘刘氏宗祠古戏台。清乾隆四十八年（1783）重建，嘉庆二年（1797）完成。两进厅。戏台位于下厅，左右有厢房。毁于1958年，1994年重修。

外孙端二公祠古戏台。清乾隆二十三年（1758）始建，乾隆六十年（1795）竣工。二进厅，戏台位于下厅，左右有厢房。1949年重修。

宏坦村叶公总祠古戏台。建于乾隆四十六年（1781）。三进二天井式。天井设戏台。"戏台上有三层八角藻井，四周棚板彩画格调高古，题材为山水、暗八仙、折枝花卉、祥云伴凤等。戏台六只牛腿，题材为亭台楼阁。"[1]

丹址王氏宗祠古戏台。建于乾隆五十年（1785），戏台位门楼后，两侧各为天井。戏台设八角藻井，四周棚板施彩绘，彩绘为蓝底方框，使画面单独成幅，题材为戏曲人物故事。戏台正面的额枋两端分别为两条鱼鳃纹，一条卷曲，一条飘荡。梁与檩条之间用工字型构件，当中为太极图。宗祠牛腿多有戏曲人物。已维修。

碧川朱氏宗祠古戏台。清嘉庆十年（1805）建，同治七年（1868）重修，民国二十六年（1937）重建。二进厅，戏台位于下厅，左右有厢房。现为村文化活动中心。

东山杨村杨氏宗祠古戏台。始建于嘉庆九年（1804）。存。

碧川刘氏宗祠古戏台。清嘉庆十三年（1808）建。二进厅，戏台位于下厅，左右有厢房。2008年被焚毁。

大陆吴氏宗祠古戏台。清道光年间（1821—1850）建于下吴源。二进厅，戏台位于下厅，左右有厢房。1956年修碧川水库时拆迁至大陆。

应刘应氏宗祠古戏台。始建年代不明，清咸丰元年（1851）重建。两进厅，戏台位于下厅，左右有厢房。2010年重修。

河阳虚竹公祠古戏台。始建于清咸丰八年（1858），三进两厢格局，戏台位于前厢天井处。台口对着后厢。戏台台板和台顶均已拆除。牛腿雕刻分上下两层，均以戏曲情节为题材。横梁调以花卉，横梁之间亦以雕花板相接。存。

竹余村古戏台（姓郑祠堂）。建于同治四年（1865），已拆。

丹址村古戏台。建于咸丰五年（1855）。

筧川村支山公祠古戏台。始建于清咸丰十年（1860），存。

朱村村古戏台。建于光绪元年（1875），存。

麻村施惠六公祠古戏台。清光绪十三年（1887）建。二进厅，戏台位于下厅，左右有厢房。

葛湖村陶氏宗祠古戏台。始建于乾隆二十六年（1761），乾隆三十八年（1773）建成。咸丰十一年（1861）毁于战火，光绪二十二年（1896）重建。两进三间。雕梁画栋，甚为精美。中有戏台。木柱，横梁雕花。藻井绘画，题材丰富。藻井中央画八卦图案，藻井壁画神仙人物，藻井外围画春秋故事人物。"文革"时，毁坏

[1] 马丁云主编：《缙云祠堂》，中国当代文艺出版社2012年版，第12页。

严重，横梁间牛腿几乎尽被盗卖，仅剩少数几只。2003年重修。据陶氏后代村民介绍，戏台修复除增添被盗之牛腿和戏台前方横梁外，几无改变。藻井彩绘颜色斑驳，修复时加深了颜色。陶氏后代村民说，原横梁雕花之精美远非改换物可比。

底峹村应氏宗祠古戏台。清光绪十九年（1893）建，二进厅，戏台位于下厅，左右有厢房。2003年冬重修。戏台挂"真中幻"匾额。

内孙孙氏宗祠古戏台。始建不详，清光绪二十年（1894）重建。二进厅，戏台位于下厅。雕栋画梁，尽显辉煌。

黄塘头村古戏台。建于光绪二十一年（1895），存。

古溪村赵氏宗祠古戏台。建于光绪二十二年（1896），戏台位于前檐与天井处。戏台设八角藻井，"檐下枋四周镂空雕刻人物故事，四周花板上雕刻蝙蝠、鸟雀等图案，戏台前梁雕刻二龙抢珠，次间抬梁、穿斗混合结构，施月梁，两端雕刻鱼鳃纹，下施历史戏曲人物梁垫，各步间饰雕花札牵"[1]。

小古村古戏台。建于光绪二十四年（1898），存。

大园村古戏台。建于光绪二十五年（1899），1959年拆除。

马渡王氏宗祠古戏台。清光绪三十一年（1905）建，先建上厅寝室五楹，民国二十四年（1935），再建两个大门厅及戏台。

后井虞氏睿廿八祠古戏台。清光绪二十八年（1902）建。存。

葛湖村应氏宗祠古戏台。始建于宣统二年（1910）。"上下两厅，并两厢共十六间，中建戏台。规模颇称宏敞，材料备极坚固。"（《应氏宗谱·葛湖建造特祠序》上册，第186页）20世纪50年代，该祠堂改为村办小学，戏台被拆。原祠堂前部、中部结构已完全改变，原天井变得相当狭小，仅存祠堂后半部分。

凝碧村朱祠堂古戏台。建于清朝。存。

潘村古戏台。建于清朝，存。

下杨村古戏台。建于清朝，存。

东岸村古戏台。建于清朝，存。

西岸村古戏台。建于清朝，古戏台已拆除。

下田村古戏台。建于清朝，存。

杨桥村古戏台。建于清朝，存。

木家源村古戏台。建于清朝，1966年焚毁，1969年在原址重建。

后坑克三公祠（虞氏）古戏台。建于清朝。两进厅，戏台位于下厅。外墙有八洞神仙、西游记人物。1991年焚毁。

下小溪陈氏宗祠（上间祠）古戏台。建于清朝。两进厅，戏台位于下厅，左右有厢房。

[1] 马丁云主编：《缙云祠堂》，中国当代文艺出版社2012年版，第28—29页。

章坑村古戏台。建于清朝，存。

东川乡宅基村古戏台。建于清朝年间，两处，均已毁。

前朱村古戏台。建于清朝。

前朱村古戏台。建于清朝。

大筠村丁氏宗祠古戏台。建于清乾隆年间，民国时大修，戏台系"民国时重建"[1]。

四岩村古戏台。建于清朝。

韩畈村古戏台。存。

下东山陶氏宗祠古戏台。建于民国初期，二进厅，戏台位于下厅，左右厢房。1978年拆建改成会堂。

重力村古戏台。建于民国十三年（1924），存。

皂川村古戏台。建于民国十三年（1924），存。

马宅村古戏台。建于民国四年（1915），存。

竹余村古戏台（姓陶祠堂）。建于民国四年（1915），已拆除。

上陈村古戏台。建于民国五年（1916），存。

下陈村古戏台。建于民国五年（1916），存。

马渡村胡氏宗祠。建于民国十一年（1922），两进一天井式。戏台设天井。顶部设八角藻井。存。

马堰村古戏台。建于民国十四年（1925），存。

河阳（七如公祠）古戏台。建于民国十七年（1928），1975年拆建。

周坎头村古戏台。建于民国十七年（1928），存。

石臼坑村古戏台。建于民国十九年（1930）。

马渡村金氏宗祠古戏台。建于民国中期，存。

柳塘村古戏台。建于民国二十四年（1935），存。

小筠乡黄山脚村古戏台。建于民国二十五年（1936），存。

潘余村古戏台。建于民国二十八年至民国二十九年（1939—1940）。

大陆陈氏宗祠古戏台。初建于民国三十二年（1943）竣工。二进厅，戏台位于下厅，左右厢房。2002年重修，现为村活动中心。

凝碧鱼帝宫古戏台。建于抗战时期。

型坑村古戏台。建于民国三十五年（1946），1957年被拆除。

公房祠堂古戏台。建于民国三十八年（1949），已拆。

洋山村古戏台。存。

姓朱祠堂古戏台。已拆。

[1] 马丁云主编：《缙云祠堂》，中国当代文艺出版社2012年版，第44页。

姓丁祠堂古戏台。已拆。
姓应祠堂古戏台。已拆。
姓楼祠堂古戏台。已拆。
新祠堂古戏台。已拆。
梁裕祠堂古戏台。已拆。
姓赵祠堂古戏台。已拆。
新建溪滩露天戏台。临时搭台。
坑底村古戏台。不存。
上小溪村古戏台。不存。
西山祠堂古戏台。存。
姓尚祠堂古戏台。存。
下小溪大间四前古戏台。现剩 1/4。
下小溪六份祠堂古戏台。已拆。
山前村古戏台。不存。
笕头本村古戏台。待考。
周岭村古戏台。待考。
岩山下村古戏台。不存。
石鹿村搭戏台。待考。
马岭村古戏台。建于民国，已拆。
夏嘉畈村古戏台。建于民国，已拆。
底长坑村古戏台。建于民国，已拆。
张公桥村古戏台。建于民国。
双港桥村古戏台。建于民国。
山岭下村古戏台。建于民国。
陶墅村古戏台。建于民国，有两个古戏台，存。
马墅村古戏台，建于民国。
钦村古戏台。建于民国，已拆。
庙后村古戏台。建于民国。
西山底村古戏台。建于民国。
王弄村古戏台。建于民国。
笕川村古戏台。建于民国。
大礼堂戏台。建于 1953 年，朝内部分已拆，朝外公演，朝内买票。
夏嘉畈村大会堂。建于 1960—1964 年。
长川村大会堂。建于 1967 年。
河阳（东山背）搭戏台。建于 1968 年，存。

新川乡力坑村大会堂。建于 1968 年。

葛湖村影剧院。建于 1969 年。

大筠村大会堂。建于 1970 年。

谷川村大会堂。建于 1970 年。

新碧影剧院。建于 1972 年。

筧川村大会堂。建于 1972 年。

西青头村大会堂。建于 1972 年,存。

西岸村大会堂。建于 1973 年,存。

宅基村大会堂。建于 1974 年。

三马东村大会堂。建于 1974 年。

竹余村大会堂。建于 1974 年,存。

河阳村大会堂(影剧院)。建于 1975 年,1984 年拆建。

长岭下村大会堂。建于 1975 年,存。

凝碧村影剧院。建于 1976 年,1983 年倒塌,重建。

新建电影院。建于 1978 年。

葛竹村大会堂。建于 1979 年。

里村村大会堂。建于 1980—1982 年。

苳岭村大会堂。建于 1981 年。

石臼坑村大会堂。建于 1982 年。

下东山村大会堂。建于 1982 年。

四岩村大会堂。建于 1983 年。

胡坑村大会堂。建于 1984 年。

溪岩下村大会堂。建于 1985 年。

下小溪村大会堂。建于 1985 年。

鱼川村大会堂。待考。

陈山头村大会堂。待考。

雪峰村大会堂。待考。

交下村大会堂。存。

古溪村大会堂。存。

川一村大会堂。待考。

原 盘 溪 区

洪坑桥村古戏台。拆建,在唐国周庙内,是溶溪乡最古老的戏台。

献山庙古戏台。共 4 座，清道光四年（1824）重建，1967 年被拆除。
分水坑村古戏台。建于光绪九年（1883），已毁。
榧树根村古戏台。建于光绪三十一年（1905）。
姓潘大厅古戏台。建于清朝末年，已拆。
黄岭村古戏台。建于民国四年（1915）。
上坪村古戏台。建于民国四年（1915），已拆。
胡村古戏台建。建于民国六年（1917）。
稠门村古戏台。建于民国九年至十年（1920—1921），已拆。
雅江村古戏台。建于民国十八年（1929），存。
怀义堂村古戏台。建于民国十九年（1930），土鱼坑、怀义堂合建，坐落于怀义堂。
章源乡高畈村古戏台。建于民国二十四（1935），已拆。
稠门村古戏台。建于民国二十八年至二十九年（1939—1940），已拆。
里东张氏宗祠古戏台。建于民国二十九年（1940）冬，已拆。
岭后村古戏台。建于民国二十九年（1940）。
庙下村古戏台。建于民国三十年至三十一年（1941—1942），已拆。
舒洪村古戏台。建于民国三十二年（1943）。
半衣坤村古戏台。约建于民国三十二年（1943）。
越陈村戏院。建于民国三十二年（1943），已拆。
洪岭脚村古戏台。建于民国三十二年（1943）。
麻田村古戏台。建于民国三十四年（1945）。
双溪口大姓洪古戏台。建于民国三十六年（1947）冬，已拆。
余溪村古戏台。建于民国，已拆。
大源村古戏台。建于民国，已拆。
郑坑村古戏台。建于民国。
岭头村古戏台。建于中华人民共和国成立后。
金岭脚古戏台。存。
越王山古戏台。已拆。
塘孔村古戏台。存。
平坑村古戏台。存。
上周村古戏台。已拆。
花楼山村古戏台。已拆。
田洋村古戏台。已拆。
前溪村古戏台。已拆。
西屾村古戏台。拆建。
当坑村古戏台。已拆。

大雅畈村古戏台。已拆。
陈村古戏台。已拆。
上下官坑二村古戏台。已拆。
石上村古戏台。1968 年拆除。
岩坑村古戏台。存。
松树岗古戏台。存。
大黄村古戏台。1980 年拆除。
下屲（坟垢）古戏台。已拆。据老人说戏台古老。
前溪民院搭台。待考。
上官坑民院搭台。待考。
车坑村戏台。建于 1951 年。
昆坑村戏台。建于 1952 年。
下周村戏台。建于 1952 年。
新屋村戏台。建于 1954 年。
下园村戏台。建于 1956 年。
清井湾村戏台。建于 1956 年。
稠门村戏院。建于 1956—1957 年，已拆。
杨坑村戏台。建于 1957 年。
岭口村戏台。建于 1957 年。
蟠龙村戏台。建于 1957 年。
舒洪镇姓王村戏台。建于 1958 年。
溪下村戏台。建于 1958 年。
麻车村戏台。建于 1959 年。
雅亭村戏台。建于 1959 年。
李坑村戏台。建于 1959 年。
洪坑桥村新戏台。建于 20 世纪 50 年代。
上宕村戏台。建于 1962 年。
江沿村戏台。建于 1963 年。
高畈村大会堂。建于 1963 年。
田寮村戏台。建于 1964 年。
寮车头村大会堂。建于 1964 年。
蚕屋改建戏台。建于 1965 年冬，已拆。
黄山岭大会堂。建于 1966 年。
西搭坑村戏台。建于 1966 年。
上坪村大会堂。建于 1968 年。

蛟坑村戏台。建于 1968 年。
石上村大会堂。建于 1969 年。
小章村大会堂。建于 1969 年。
上鱼坑村大会堂。建于 1970 年。
岩坑村大会堂。建于 1970 年。
里东村大会堂。建于 1971 年冬。
余溪村大会堂。建于 1972 年。
卢秋村大会堂。建于 1972 年。
有川村大会堂。建于 1973 年。
夏弄村大会堂。建于 1973 年。
黄连坑村大会堂。建于 1973 年。
胡村乡沿路头村戏台。建于 1973 年。
榧树根村戏台。建于 1975 年。
双溪口大会堂。建于 1976 年冬。
黄泥垄村大会堂。建于 1976 年。
松树岗村大会堂。建于"文革"期间。
石上坑村大会堂。建于"文革"期间。
上周村大会堂。建于"文革"期间。
平坑村大会堂。建于"文革"期间。
塘孔村大会堂。建于"文革"期间。
余山村大会堂。建于"文革"期间。
田洋村新戏台。建于"文革"期间。
溶江乡大操场新戏台。建于"文革"期间。
前溪村新戏台。建于"文革"期间。
大雅畈村新戏台。建于"文革"期间。
当坑村新戏台。建于"文革"期间。
上周乡平坑口村大会堂。建于"文革"期间，无戏台。
区委影剧院（大会堂）。建于 1977 年。
胡村大会堂。建于 1977 年。
柘岇口村戏台。建于 1978 年。
郑念山村大会堂。建于 1978 年。
仁岸村大会堂。建于 1978 年。
舒洪村影剧院。建于 1978 年。
双坑村大会堂。建于 1979 年。
姓潘村大会堂。建于 1980 年冬。

新屋畈村影剧院。建于 1980 年。
上家堂村大会堂。建于 1980 年。
麻车村大会堂。建于 1980 年。
仁岸村影剧院。建于 1980 年。
大蓬村影剧院。建于 1980 年。
舒洪村大会堂。建于 1980 年。
雅江村影剧院。建于 1980 年。
大坑村戏台。建于 1981 年。
大黄村大会堂。建于 1981 年。
山坑村大会堂。建于 1981 年。
稠门村影剧院。建于 1981—1983 年。
阳下村戏台。建于 1982 年。
池岭村大会堂。建于 1982 年。
庙下村影剧院。建于 1983 年。
西屺村新戏台。建于 1983 年。
越陈村影剧院。建于 1983 年。
螺蛳岩村古戏台。建于 1983 年。
岩门村大会堂。建于 1984 年，
大源村影剧院。建于 1984 年。
岭后村影剧院。建于 1984 年。
姓王村影剧院。建于 1984 年。
岭口村影剧院。建于 1985 年。
章村大会堂。待考。
东山大会堂。待考。
榧树根村大会堂。待考。
潜源村大会堂。待考。
越王山村大会堂。待考。
上下官坑二村新戏台。建于"文革"后。

原 大 洋 区

黄寮村古戏台。建于三百年前，具体时间没记录下来。
前村古戏台。建于乾隆四十六年（1781）。
西殿村古戏台。建于乾隆五十八年（1793）。

外前村古戏台。建于光绪二十七年（1901）。
榧树后村古戏台。建于光绪二十九年（1903）。
木栗村古戏台。建于光绪三十一年（1905）。
黄金村古戏台。建于宣统二年（1910），1964年重建。
漕头村古戏台。建于民国十年（1921）。
西峰村古戏台。建于民国十四年（1925）年。
禾瓜坑村古戏台。建于民国十九年（1930）。
东余村古戏台。建于民国二十六年（1937）冬。
南溪村古戏台。建于民国二十七年（1938）。
后村古戏台。建于民国二十八年（1939）。
禾戏花村古戏台。建于20世纪三十年代。
陈家下村古戏台。建于民国三十五年（1946）。大洋水库兴建时被拆除。
铁箱村古戏台。建于民国三十八年（1949）。
南溪村戏台。建于1950年。
前村影剧院。建于1961年。
鸟下村戏台。建于1970年，戏台在学校里面。
南溪村大会堂。建于1975年。
寮坑村大会堂。建于1976年。
文山村戏台。建于1979年。
后村大会堂。建于1979。
湖西村戏台。建于1980年。
八尺村戏台。建于1980年。
木栗村大会堂。建于1980年。
生姜田村大会堂。建于1981年。
后坑彭村大会堂。建于1981年。
小南村大会堂。建于1982年。

二、1949—1999年缙云县婺剧团名录[1]

前村乡前村剧团。前身不详，改称剧团时间不详，1958年停演。1979年重建，停办时间不详。

胡村乡胡村剧团。前身小唱班。改称剧团时间不详，1980年停办。

新碧乡黄碧村剧团。前身小唱班。改称剧团时间不详，1983年停办。

舒洪镇姓王剧团。前身小唱班。1962年改称剧团，1965年停办。

三联乡下宅剧团。前身小唱班，改称剧团时间不详，1980年停演。负责人、艺人均不详。

城北乡雅施剧团。前身小唱班，1949年创办，1982年停办。

唐市乡岩背剧团。1946年组建，1982年停办。负责人金根明。

舒洪镇下周剧团。1949年组建，1970年停办。负责人周德飞。

三联乡塘川剧团。1949年组建，1958年停办。负责人应显钦。

双溪口乡双溪口剧团。1949年组建。1983年被缙云县文化馆评为丙类。停办时间不详。

前村乡陈家下剧团。1949年组建，1971年因大洋水库修建停办。移至别处重建陈家下剧团。艺人有胡旭东、潘官光、胡官钦等。

下洋小唱班。1949年组建，停演不详。负责人刘旺相。

新建剧团。1949年12月组建，停演时间不详。婺剧、越剧、话剧兼演。

方川乡方川剧团。1950年组建，1966年停演。1976年恢复演出，1984年停办。团长吕建灿、吕国光。

官店剧团。1950年建团，1984年停演。艺人有周汉波、杨渭松等。

[1] 资料来源：缙云县档案馆藏缙云县文化馆组织登记填写的各区乡村《班、社、业余剧团机构表》《半职业、业余剧团调查考核表》《半职业、业余导演登记表》等（存缙云县文化馆资料室）、《缙云戏曲活动资料汇编》和《缙云婺剧史》编纂者考察录音整理资料等。

丹址剧团。1950 年 3 月组建。团长李云升，艺人有王道康、施兴钟、邹德龙、王友法、王子明、李云宝、王文俊等。停演时间待考。

双弄剧团。1950 年组建，1966 年停办。负责人子焕。

白六乡东山剧团。1950 年组建，1980 年停办。艺人有陈国飞、陈保南等。

三联乡上王村剧团。前身小唱班。剧团组建时间不详，1968 年停演。

白陇乡白陇剧团。1950 年组建，1956 年停办。艺人有卢德尚、卢德成、卢志泉等。

三联乡好溪剧团。前身小唱班。1955 年 11 月组建。1983 年 1 月，被缙云县文化馆评为乙级。1985 年停办。团长郑子田、柳凤明等。

东金乡岱石宣传队。1950 年组建，1955 年停办。班主负责人和主要艺人有蒋子明。

岭后乡寮车头剧团。1950 年组建，1980 年停办。负责人王孙进。

五云镇三里村业余剧团。1950 年冬组建，停办时间不详。婺剧、越剧兼演。周土生负责，其他不详。

城北乡黄龙剧团。1950 年组建，1953 年停办。负责人林祖保。

城北乡白峰湖剧团。1950 年组建，1982 年停办。艺人有樊岳松、樊挺丰等。

城北乡古塘下剧团。1950 组建，1969 年停办。前台有林立太、徐设兰（花旦）、林汝兴（小生）、林宝土（老外）、林望焕（大花）、林余宝（正生）、杨雪玉（花旦）、林抱坚（小花）等，后台有林子成（鼓板）、林抱训（正吹）、林明瑞（三样）、（小锣）等。演出《九件衣》《碧玉簪》《画扇记》《三仙庐》《打渔杀家》《悔姻缘》等剧目。

城北乡白岩剧团。1950 组建，1957 年停办。艺人有陈天钦、陈献唐、陈四芹等。

东川乡宅基剧团。1950 年组建，1966 年停办。

东川乡笕头剧团。1950 年组建，1966 年停办。负责人丁坦仙。

东川乡川石剧团。1950 年组建，1972 年停办。负责人陈寿高（花旦）、陈桂钟（主胡）。1979 年恢复演出。

东川乡梅溪剧团。1950 年组建，停办时间不详。负责人陈献珍。

碧河乡交下剧团。1950 年组建，1951 年停办。艺人有李渭保、李桂福等。

方溪乡深坑剧团。1950 年组建，1983 年被县文化馆评为丙级。1985 年停办。负责人陈品然、陈兆成等。

方溪乡方溪剧团。1950 年组建，1985 年停办。负责人、艺人均不详。

碧河乡古溪剧团。1950 年组建，1951 年停办。艺人有赵烈生、马灵溪等。

舒洪镇昆坑剧团。1950 年组建，1980 年停办。艺人有丁寿六、胡林成等。

沈宅剧团。约组建于 1950 年。1983 年 12 月被缙云县文化馆评为丙类。停演时间不详。团长沈炳希、沈长福，艺人有沈水才、沈访珍、沈秀月、沈桂银等。

舒洪镇新屋剧团。1950 年组建，1967 年停办。艺人有丁兆汉、丁德用等。

城东乡双龙剧团。1950年组建，1966年停办。艺人有夏子焕等。

上周乡上周剧团。1950年组建，中途曾改称大队婺剧团。1985年停办。团长陈永红，副团长陈兆华。

胡村乡蛟坑剧团。1950年组建，1966年停办。艺人有徐旺兰、徐旺升等。

新碧乡黄碧虞剧团。1950年组建，1983年停办。艺人有虞虎明、虞朱良、虞茜月、虞法云、虞献明。

胡村乡榧树根剧团。1950年组建，1985年停办。

城北乡上湖剧团。1951年组建，1965年停办。艺人有徐土金、徐云福等。

碧河乡河阳剧团。1951年组建，1982年停办。艺人有朱官波、朱官奇、朱思芳等。

新川乡长坑剧团。1951年组建，1961年停办。负责人周天赋。

舒洪镇蟠龙剧团。1951年组建，其后改为大队婺剧团。20世纪80年代初期，由戴有汉等7人承包。1985年停办。

五云镇工商文娱委会。1951年冬组建，停办时间不详。陈云初、蒋忠义负责，演职人员有樊俊珍（小生）、李敏新（花旦）、刘渭汀（花旦）、蒋忠义（丑）、丁旺申（老外）等。

前路乡水口剧团。1951年组建，1973年停办。艺人有应炳唐、应设田、杨德标。

溶江乡田洋剧团。1951年组建，后改称大队婺剧团。1985年停办。负责人陈德银、陈鼎甲。

白六乡赤溪腰鼓队。1951年组建，1953年停办。

碧河乡凝碧剧团。1951年组建，1982年停办。负责人徐周余。

靖岳乡靖岳剧团。1952年组建，1957年停办。婺剧、越剧兼演，艺人有丁瑞云、丁岳松、丁周生、丁秋生、丁大有、胡银全、丁旺亮、丁云、丁家金、麻成昌、丁佘云、田圣金、丁唐青等。

碧川村剧团。1952年组建，徐子中任首任团长。艺人有蔡法屯、黄桂珍、徐瑞平、徐林溪、刘锡钟、徐宝凤、陈岳松、徐兴钟等，编导有徐周文、徐子山、徐瑞平等。

浣溪乡宫前剧团。1952年组建，1981年停办。负责人李德松。

上周乡松树岗剧团。1952年组建，停演时间不详。负责人、艺人不详。

三联乡湖川剧团。1952年组建，1976年停办。其他情况不详。

小筠乡大园戏班。1952年组建，1953年停办。负责人郑连灯，艺人有郑连灯、郑连珍、陶品枝、陶成福等。

碧河乡西岸剧团。1952年组建，1979年停办。负责人吕悦思。

方川乡珠佑剧团。1953年组建，1985年停办。团长陈福生，艺人有夏国珍、叶龙等。

城北乡陈弄口剧团。1953组建，1955年停办。艺人有陈维道、陈成关等。

章源乡高畈剧团。1953年组建，1982年。歌剧、越剧兼演，艺人有麻道洪、

麻崇彬。

章源乡夏连声戏班。1953年组建，1983年停办。艺人有夏子仙、夏丁梅等。

舒洪镇岭口剧团。1953年组建，1967年停办。艺人有丁云德、丁田宝等。

舒洪镇江沿剧团。1953年组建，1967年停办。艺人有潜巧根、丁建亮等。

溶江乡花楼山剧团。1953年组建。后改为大队剧团。曾被丁光还承包。团长丁光还，副团长丁云来、赵永申。1985年停办。

雅江乡雅江剧团。1953年组建，1979年停办。负责人和主要艺人有江设瑶、江瑞庆、江映山等。

三联乡南顿剧团。1953年组建，1975年停办。班主负责人和主要艺人有蔡国康等。

章源乡小章业余班。前身叫缙云农暇剧团，改称剧团时间不详，1979年停办。负责人蔡设坤。

三联乡应庄剧团。1953年组建，1977年停办。负责人应申土。

三联乡雅化路剧团。1953年组建，1978年停办。

白六乡苍岭脚剧团。1953年组建，1972年停办。越剧、婺剧兼演。艺人有王德唐、王德福等。

壶镇工商剧团。1953年组建，停办时间不详。负责人陈土根。

方川郑坑口剧团。1953年组建，1960年停办。艺人有吕唐生、朱子庆等。

碧顺剧团。1953年组建。停演时间不详。

周升堂剧团。1953年组建。1982年1月重建。停演时间不详。

壶镇民兵剧团。初名壶镇工商剧团。1954年组建。1976年停演。

三联乡立新剧团。前身小唱班，改称剧团时间不详，1956年停办。负责人周茂清。

城南乡吴岭剧团。前身小唱班。1953年组建，1982年停办。艺人有杜海山、洪云相、叶挺溪等，1966年至1977年演过京剧。

三联乡青川剧团。1954年组建。1983年1月，被缙云县文化馆评为丙级。1983年停办。负责人赵唐法。

前路乡前路剧团。1954年组建，1978年停办。团长应时根。

雅江乡大黄剧团。1954年组建，1979年停办。负责人胡再廷，艺人有胡兆富、胡永福、胡德六、卢苏联、胡兆庄、胡水庄、胡挺招、胡若松、胡鼎林、胡兆康等。

长坑乡株村剧团。1954年组建，停办时间不详。负责人杜月尚。

浣溪乡姓汪剧团。1955年组建，1976年停办。负责人赵智。

岭后乡怀义堂剧团。1955年组建，1978年停办。负责人胡保土。

方川乡西坑剧团。1954年组建，1985年停办。团长麻长坤。

双川乡石臼坑剧团，又名城郊婺剧团。1978年组建，1985年停办。负责人周

星文。

胡村乡上坪剧团。1954年3月11日组办，1983年停办。前越剧，后婺剧。艺人有胡福兴、胡振姜、胡振鼎、胡寿和、胡杏娟、胡寿照、胡桂钦等。

双川乡周岭剧团。1956年冬组建，后改名为大队剧团。传统戏恢复之后，被李国娟承包。1983年，被缙云县文化馆评为乙级。1985年停办。团长李土福，副团长李云松。

方川乡石松剧团。1956年组建，1981年停办。艺人有刘水生、孙得虎等。

仙都乡田村小唱班。1956年组建，停办时间不详。艺人有麻立坤、麻汉环等。

三联乡胡宅口剧团。1956年组建。1983年1月被缙云县文化馆评为丙级。负责人胡银坤、胡德福等。1984年停办。

前路乡后青剧团。1956年组建，1985年停办。艺人有杨兆明、杨德标等。

缙云县婺剧团。1956年组建。2013年停办。首任团长黄爱香。团址五云镇山龙头。

唐市乡桂村剧团。1956年组建，1963年停办。负责人黄有福。

壶镇区白竹乡西施剧团。1958年组建，1964年停办。艺人有施新章、施岩妙等。

白竹乡上朱剧团。前身小唱班。改称剧团时间不详，1968年停办。唱滩簧。艺人有朱文东、朱永贵等。

南溪乡南溪剧团。1958年组建，1985年停办。艺人有潘金方、潘宝法、金国豪等。

雁门乡金竹剧团。1958年组建，1982年停办。负责人朱唐秋。

白竹乡包坑剧团。1959年组建，1974年停办。艺人有施钟兴、黄忠土等。

黄店乡杜村剧团。约组建于1959年，1964年停办。

长坑乡东溪剧团。1960年组建，停办时间待考。负责人陈桂登。

方川乡梨仓剧团。1960年组建，1982年停办。负责人麻立忠。

兆岸乡兆岸剧团。起讫时间不详。艺人有陈瑞丹、陈以典等。

兆岸乡凤山下剧团。起讫时间不详。艺人有卢丁台、刘官荣等。

兆岸乡阳弄剧团。起讫时间不详。艺人有赵官溪等。

兆岸乡麻西湖剧团。起讫时间不详。艺人有麻炉章等。

兆岸乡圳头剧团。起讫时间不详。艺人有卢章付等。

雁门乡左库剧团。1960年组建，1980年停办。班主负责人和主要艺人有宋开银。

新川乡里村剧团。1960年组建，1967年停办。负责人薛德龙。

溪南乡山岭下剧团。1962年组建，1981年停办。负责人马洪辉，艺人有马守仁、马洪武、马永武、陶品川、马伟明、马来谷、朱志远、马历福、马维明、马守义等。

溪南乡葛湖剧团。1962年组建，1966年停办。艺人有陶岳松、陶菊凤等。

溪南乡钦村剧团。1962年组建，1966年停办。负责人钦官良。

黄店乡万松剧团。1949年组建，1984年停办。张文忠曾任团长，艺人有沈叶富、樊国忠等。

白六乡后叶小唱班。1962年组建，1979年停办。负责人卢天福。

前路乡白茅剧团。1962年组建，1983年停办。负责人赵丁相。

大集剧团。1962年组建，1974年停演。负责人杜文中。

城北乡今古塘剧团。1963年组建，1982年停办。艺人有林福庆、林维雄等。

石笕乡蒙坑剧团。1963年组建，1985年停办。负责人刘廷昭。

新化乡雅亭剧团。1963年组建，1985年停办。艺人有陈仿长、王汉付等。

白六乡田畈剧团。1963年年组建，1972年停办。艺人有卢得坤、卢旭升等。

溪南乡双港桥剧团。1960年组建。1983年停办。团长陶正德。

溪南乡张公桥剧团。1964年组建，1985年停办。团长马桂芳。

唐市乡胜利剧团。1964年组建，1966年停办。负责人朱土丁。

唐市乡中村班剧团。1964年组建，1968年停办。负责人朱唐根。

木栗乡木栗剧团。1964年组建，1966年停办。负责人王美邓。

城西乡杜塘剧团。1964年组建，1978年停办。负责人赵茂华。

章源乡郑坑剧团。1965年组建，1975年停办。班主负责人和主要艺人有柯良新等。

城西乡腰畈剧团。1965年组建，1969年停办。艺人有陈景寿、陈显松等。

唐市乡大塘剧团。1966年组建，1970年停办。负责人宋华均。

三溪乡后吴剧团。1966年组建，1976年停办。村长吴钟德负责。艺人有朱章茂、吴俊辉、吴仁辉、沈世青（音）、吴洪亮等。

白六乡后湖剧团。1966年组建，1969年停办。班主负责人和主要艺人有卢林贤等。

雁门乡下潜剧团。1967年年组建，1973年停办。班主负责人和主要艺人有应林周。

括苍乡南田剧团。1967年组建，1981年停办。负责人傅宝财。

城西乡金弄村剧团。1968年组建，1970年停办。负责人陈宏忠。

碧河乡皂川剧团。1970年组建，1978年停办。艺人有黄显云、黄国光等。

白六乡五里牌剧团。1970年组建，1973年停办。婺、京兼演，艺人吕爱生、吕龙寿等。

前村乡榧树后剧团。1970年组建，1972年停办。艺人有王成焕、王菊梅等。

前村乡后村剧团。1971年组建，1972年停办。艺人有潘旭如、潘渭横等。

方川乡古路剧团。1972年组建，1985年停办。艺人有陈子钦、徐巧艺等。

前村乡漕头剧团。1974年组建，1977年停办。艺人有张品贵、张李英等。

新川乡力坑剧团。1975年组建，1979年停办。负责人周福君。

白六乡石明堂剧团。1976 年组建，1977 年停办。班主负责人和主要艺人有卢安华等。

东金乡横塘岸剧团。1977 年组建，1982 年停办。负责人、艺人均不详。

五云镇洋潭头业余剧团。1977 年 12 月组建，停办时间不详。姚李友负责，其他不详。

新化乡稠门剧团。1978 年组建，停办时间不详。艺人有李茂光、李兆基等。

上周乡余山剧团。1978 年组建，1985 年停办。负责人、艺人不详。

碧河乡茭岭剧团。1978 年组建，1985 年停办。团长章桂法、章步钟等，属三合班。

双川乡鱼川剧团。1978 年组建，1985 年停办。团长杨献泉、杨国勇等，演出《寿阳关》《灵堂花烛》《奇双会》《临江驿》《戚军令》等。

株树大队婺剧团。起讫时间待考。团长杜坤德。

东金乡岱石剧团。1978 年组建，1980 年停办。艺人有周灵山、樊赵和等。

唐市乡胜利剧团。1978 年组建，1979 年停办。艺人有朱子廷、朱品新等。

唐市乡中村班剧团。1978 年组建，1982 年停办。负责人朱婉。

缙新婺剧团。1982 年 6 月组建。团长孙兴溪、章唐龙。剧团 29 人。停演时间不详。

新川乡长坑剧团。1978 年组建，1980 年停办。班主负责人和主要艺人有周云岳、周天赋等。

新建镇宏坦剧团。1979 年组建，停办时间不详。艺人有炳南、步松、叶松桥等。

木栗乡西溪剧团。1979 年组建，1982 年停办。负责人王泽溪。

木栗乡八尺剧团。1979 年组建，停办时间不详。负责人王金保。

群艺婺剧团。建于 1979 年 11 月，团长刘陈雄。1982 年分为一团、二团。1988 年停演。

新建镇洋山剧团。1979 年组建，停演时间不详。负责人、艺人不详。

新建区婺剧团。1979 年组建，负责人徐章潭、周星文。

新化婺剧团，又名新艺剧团。1979 年创办，团长周根海，由原新化公社主管。停演时间不详。

前村公社婺剧团。1979 年组建，停办时间不详。艺人有王根山、王仲雄、王设金等。

姓潘大队婺剧团。又名群协婺剧团。1980 年冬组建。团长潘宝金。停演时间未详。

石笕公社婺剧团。1980 年组建，被缙云县文化馆评为乙级。1985 年停办。团长王凤庭。

双溪大队婺剧团。起讫时间不详。团长徐省生。

盘溪区婺剧团。1981年6月创办，团长周根海。初名舒洪文化中心婺剧团，简称盘洪婺剧团。1986年停办。

双川公社婺剧团。1982年4月组建，1985年停办。团长王施仁、施兴钟，导演傅永华。

红旗婺剧团。1982年10月组建。1983年1月被缙云县文化馆评为乙级。停演时间不详。团长潜朱松、王起会、王建平。

东艺婺剧团。起讫时间待考。属金竹大队管辖。朱周亮、朱干均承包。团长朱周亮。

长坑乡阳山剧团。1981组建，1984年停办。负责人樊美法。

下弄婺剧团。1981年12月组建。团长夏士朝。

溶溪公社婺剧团，又名缙南婺剧团。组建时间不详。团长麻叶福，副团长程得银、翁六弟。

城北公社婺剧团。1982年组建，1984年停办。负责人施新溪。

前村公社缙前婺剧团。1982年9月组建，停办时间不详。团长王设金、王鼎进等，后被王保堂承包。

白竹新屋婺剧团。前身村剧团。1982年10月重建。团长卢其昌。1983年1月，被缙云县文化馆评为乙级。

缙筠公社婺剧团。1982年组建，1985年停办。团长陈子钦、王竹方，导演周德龙。

碧河公社婺剧团。1982年组建，1985年停办。负责人朱云松、朱官波等。

溪南公社婺剧团。1980年3月组建，团长马岳廷，演职人员有朱马成、黄玉屏、李淑娟、张祖云、许林森、马梅芳等。1985年停办。

溪南婺剧团。1986年组建。团长应林水。

缙南婺剧团。1981年3月组建，1983年改名舒洪文化中心剧团，迅即更名为盘溪婺剧团。1985年停办。团长周根海。

缙南公社婺剧团。组建、停办时间待考。团长马岳廷。

溶江乡洪坑桥剧团。1982年组建，1984年停办。负责人有成松。

三联乡新兴剧团。1982年组建，停办时间不详。负责人章和申。

舒洪大队舒洪剧团，后改名舒洪红艺婺剧团。1983年组建，1985年停办。负责人施茂灯。

雅江乡茶园头剧团。1984年组建，1985年停办。负责人胡设兴。

浣溪乡浣溪剧团。1984年组建，1985年停办。负责人沈根兴。

城郊婺剧团。1984年组建。团长周星文。1987年停办。

宅基婺剧团。起讫时间不详。团长施官献，导演徐汉芬。

黄碧村农村婺剧团。团长不详。剧目有《父女观西图》《土地回老家》《童养

媳》《纸老虎》《送子参军》《抗美援朝》《中朝一家亲》等。

壶镇区婺剧团。1988年组建，停演时间不详。团长施基民。

盘溪区婺剧团。1988年8月组建，停演时间不详。团长应必高。

新建区婺剧二团。1988年组建，停演时间不详。团长李子端。

新建镇婺剧团。1988年组建，停演时间不详。团长翁七弟，艺人有叶松桥、陈淑英、林俊爱、虞生友等。

新建镇婺剧二团。1988年组建，停演时间不详。团长叶松桥。

新川婺剧团。1988年组建，停演时间不详。团长马设杰。

新建区昌新婺剧团。1988年组建，停演时间不详。团长朱显昌。

大洋区木栗婺剧团。1988年8月组建，停演不详。团长潘宝法。

壶镇区群文婺剧团。1988年9月组建，停演时间不详。团长麻爱生。

白竹婺剧团。1988年11月组建。停演时间不详。团长卢龙云。

东川婺剧团，又名信芳婺剧团。1988年创办，团长胡官询。

新建区百花婺剧团。1988年8月组建，停演时间不详。团长李土福。

城郊区芳芳婺剧团。1988年8月组建，停演时间不详。团长夏桂芳。

城郊区黄店婺剧团。1988年8月组建，停演时间不详。团长杜官忠。

城郊区艺苑婺剧团。1988年8月组建，停演时间不详。团长凡灿云。

城郊区艺蕾婺剧团。1988年8月组建，停演时间不详。团长陈子钦。

城郊区婺剧团。1988年8月登记，停演时间不详。团长邹品能。

盘艺婺剧团。1988年8月组建，停演时间不详。团长尹旭高。

盘源婺剧团。1988年8月组建，停演时间不详。团长王保堂。

城苓剧团。1989年8月登记。团长应德旺。剧团人数40人。

城菁剧团。1989年8月登记。团长陈子钦。剧团人数40人。

城苑婺剧团。1989年8月登记。团长翁真象、陈利飞。剧团人数40人。

城茳婺剧团。1989年8月登记。团长陈银弟。剧团人数40人。

城艺婺剧团。1989年8月登记。团长陈唐生。剧团人数40人。

城文婺剧团。1989年8月登记。团长许林新。剧团人数40人。

宅基剧团。1989年8月登记。团长施基民。剧团人数36人。

石臼坑婺剧团。1989年8月登记。团长张洪亮、张孙洪。剧团人数34人。

新光婺剧团。1989年8月登记。团长张洪光。剧团人数35人。

新联婺剧团。1989年8月登记。团长刘国贤。剧团人数36人。

缙云婺剧二团。1994年组建，团长胡锦其。

缙云县小百花婺剧。1992年组建，团长李军亮。2001年停办。

丽水市婺剧团。1997年组建，2000年停演。团长杨国琴。

德旺婺剧团，又名龙泉县百花婺剧团，1999年组建，团长应德旺。

三、缙云县婺剧艺人简志（部分）[1]

吕玉凤（1797—1850），壶镇白垅人。情况不详。

卢炳金（1819—1870），壶镇白垅人。工花旦，闻名遐迩。

郑金环（1843—1921），原城郊乡双龙村人。"正吹，一代名师，声望享誉处州各县。"[2]

卢福海（1943—1932），白畈村人。工老旦。

王旺山（1856—1918），字希水，壶镇镇上王村人。剧团鼓板。村人称他为"旺山仙"。

应卢丁（？—1925），永康县人。大新玉班主。

金旭坤（1872—1954），靖岳乡东方村人。小唱班昆腔艺人。授徒甚众，颇有声誉。

汤吉昌（1879—1969），松阳县三都呈村人。工花旦。与金华花旦李宝剑齐名，民间有"金华一把剑，松阳一支枪"之说。

胡崇溪（1881—1953），永康县新楼村人。工大花。擅演《龙虎斗》《三打陶三春》《月龙头》等。

丁宝堂（1877—1968），缙云县官店村人。村剧团鼓板，擅打击乐器。村小唱班班主。应必高说，其鼓板技艺之精，得东阳戏班艺人膜拜。

杨兆贤（1882—1957），缙云县官店村人。村剧团正吹。

王兰旺（1882—1932），缙云黄寮人。处州乱弹著名艺人，"黄庄班"之台柱，

[1] 资料来源：缙云县档案馆藏缙云县文化馆组织登记填写的各区乡村《班、社、业余剧团机构表》（存缙云县文化馆资料室）、缙云县文化馆编《缙云县戏曲活动资料汇编》（内部资料，1985年）、缙云县婺剧促进会主持《缙云婺剧史》编纂采访组田野调查资料、《丽水地区戏曲志》编辑委员会编《丽水地区戏曲志》（内部资料，1994年）、《缙云县半专业、业余导演登记表》（存缙云县文化馆资料室，档案号1981年B1-1-1）等。

特别说明：所有艺人均按出生年月前后排序。生卒年不详者，则按出处（包括提供者）的信息灵活处理。

[2] 郑桂文编撰《双龙村志》，内部资料，2014年，第360页。

处州徽班"大品玉"之总纲先生。七岁随父学艺，16岁成为名伶。1905年在"林月台班"当教师，能上演100多部剧本，戏路甚宽，为全能艺人。

杜陈稀（1883—1960），七里乡杜村人。村小唱班正吹。

黄载然（1884—1962），东方镇胪膛村人。正宗科班出身。前台、后台兼擅，小锣。

杜乾汉（1887—1953），字鸿魁，号碧溪，七里乡杜村人。村小唱班鼓板、正吹，大花。

胡金水（1887—1957），永康县人。工小花。擅演《双合印》《僧尼会》等。

蔡昌旺（1887—1962），大源乡小章村人。农暇戏班三箱。

林子成（1888—1973），城北乡古塘下人。村剧团创始人、鼓板、正吹。

李坦富（1893—？），壶镇景云乡宫前村人。缙云县婺剧团走台。

胡福槐（1893—？），永康县舟山乡白沙村人。工正旦。从艺拥和剧团、缙云县婺剧团等。

章保时（1893—？），胡源乡章村人。村剧团正生。

陈光荣（1894—1980），上周人。自幼苦习剧艺，30岁成名旦，饮誉缙云、永康、青田等地。

蒋子文（1894—1985），东方镇胪膛村人。三合班艺人。

蒋新水（1894—？），武义县大峰乡盛岭下村人。剧团花旦。从艺拥和剧团。1956年4月离团回乡。

程鑑（1895—1968），字希曾，浙江永康县人。缙云婺剧团舞美。

黄德银（1895—？），永康人。十岁学艺于徽班"大荣春"，专攻小花。先后在大荣春、施银台、团体、宏广、仲华、缙东等舞台演小花。

吕玉火（1895—？），永康县城区人。从艺拥和剧团。1956年4月离团回乡。

杜银宝（1896—1969），七里乡杜村人。村小唱班鼓板。

王井春（1896—1962），大洋前村人。工老外。曾任拥和剧团团长、缙云县婺剧团副团长。

虞梅汉（1897—1976），胡村乡榧树根村人。村剧团花旦。曾以教戏为生。

田书圃（1897—1976），东方镇胪膛村人。村剧团大钹。

梅桂声（1898—1959），龙游县唐尧乡人。工鼓板，称"鼓板王"。子仙班散班，先后在金华专区实验婺剧团、拥和剧团任鼓板。

吴如义（1898—1979）[1]，又名一粒珠，浙江缙云县人。剧团副末。生意好，

[1] 朱寿康说，吴如义"与徐东福一辈。1979年9月13日去世，年82岁"（聂付生、方佳等著：《浙江婺剧口述史·花面堂卷》，浙江人民出版社2021年版，第195页）。

肚里东西多，有"第一副末"之称[1]。

李亨攀（1899—1965），永康县前仓村人。工二花。

胡美溪，约生于1900年，溶江乡大黄村人。村戏班正吹。

有海（生卒年不详），缙云县人。工大花。擅演《水擒庞德》《打花鼓》等。他扮演的关公，架子、身段、动作都很老练，人称"活关公"[2]。

吕成簾（生卒年不详），城郊乡双龙村人。"长期在东阳三合班中为鼓板名师"[3]。

杨坤茂，生卒年、籍贯均不详。剧团小生。曾搭班何新春班、子仙班等戏班。1956年被丽水保定剧团聘为教戏先生[4]。

胡罗标（生卒年不详），缙云县人。剧团男花旦。"唱功最好，善演《前后日旺》中的双阳公主。教屠宝荣时，已46岁"[5]。

申德银（生卒年不详），永康人。工鼓板。

岩玲（音），生平不详。大花。章村剧团聘请为教戏先生。

陈洪波（生卒年不详），溶江乡山坑村人。工小生。

蔡旺溪（1901—1961），大源乡小章村人，农暇戏班班主。

应汉波（1901—1977），官店村人。村剧团正吹，剧团鼓板、导演。

杨章友（1901—？），永康县新楼乡人。拥和剧团、缙云县婺剧团大花。

吕金崇（1901—？），永康县双溪乡青山口村人。缙云县婺剧团头箱。

潘小奶（1902—？），龙游人。缙云县婺剧团艺人。

施设奎（1902—1989），雅施村人。村剧团二花。

赵李唐（1903—1969），胡村乡榧树根村人。村剧团三样。

王根周（1903—1977），字道俭，号李清，壶镇镇上王村人。老旦。

胡维玉（1903—？），胡村乡榧树根村人。村剧团副吹。

潘忠信（1903—？），松阳县西屏镇人。缙云县婺剧团老旦。

杨茂圭（1903—？），官店村人。村剧团小丑。

赵地周（1903—？），胡村乡榧树根村人。村剧团副吹。

杜锡坤（1903—？），七里乡杜村人。村小唱班（中村）小锣。

杨德善（1905—1963），云和县双溪乡双港村人。先工丑角，后改正生。擅演双龙出海特技表演。

虞水生（1905—1989），胡村乡榧树根村人。村剧团花旦。

王得焕（1904—1963），字维章，壶镇镇上王村人。剧团小生。

[1] 聂付生、方佳等著：《浙江婺剧口述史·花面堂卷》，浙江人民出版社2021年版，第195页。
[2] 聂付生、方佳编著：《浙江婺剧口述·附录卷》，浙江人民出版社2021年版，第176页。
[3] 郑桂文编撰：《双龙村志》（内部资料），2014年，第360页。
[4] 刘程远著：《处州演艺》，浙江古籍出版社2014年版，第217页。
[5] 聂付生、方佳等著：《浙江婺剧口述史·音乐卷》，浙江人民出版社2021年版，第177页。

杜正昌（1905—1953），七里乡杜村人。村小唱班三样。

王周林（1905—1981），字善茂，壶镇镇上王村人。剧团正吹。

田平成（1905—1975），东方镇胪膛村人。村剧团大锣。

田申尼（1905—1991），又名宝春，东方镇胪膛村人。村剧团正吹。

麻德宏（1905—1992），仙都乡沐白村人，后迁移至塘后村。师从金旭坤。明敏强记，谙熟师传曲唱。擅吹拉弹唱，尤工笛子、唢呐。从艺田村、梅宅、靖岳等地小唱班。现传诵之《托牒》，即出自其口。

吕梅盛（1906—1981），七里乡杜村人。村剧团三样。

梅子仙（1906—1981），又名子玉，仙都村梅宅村人，后迁居溪南乡山岭下村。其所带戏班民间称为子仙班，拥和剧团成立，为第一任团长。

虞献恒（1906—1985），雅施村人。村小唱班、村剧团主胡。

卢刘堃（1907—1977），壶镇团结村人。剧团主胡。从艺团结村、金竹村、宏广等剧团。

虞巧坤（1907—1993），胡村乡榧树根村人。村剧团老旦。

申如松（1907—？），浙江金华县人。剧团大花。

杜品来（1908—1975），吴岭乡吴岭村人。村小唱班大花。

陈德福（1908—1982），吴岭乡东溪村人。工三样。先后从艺新新舞台、缙东舞台、拥和剧团、缙云县婺剧团。

施云汉（1908—1982），东川乡宅基村人。宅基村剧团三样。

朱丹（1908—1988），金竹村村人。村剧团主胡、鼓板兼导演。

王堂火（1908—1999），字忠其，壶镇镇上王村人。剧团花旦。

王汝生（1908—？），字忠好，壶镇镇上王村人。剧团正生。

杜四弟（1908—？），又叫杜章满，七里乡杜村人。村剧团正吹。1927年，抄《曲簿八仙》，抄本存。

杜海金（1908—？），吴岭乡吴岭村人。村小唱班花旦。

洪桂明（1909—？），吴岭乡吴岭村人。行当不详。

王来焕（1909—1984），字从政，壶镇镇上王村人。村剧团大花。

蔡昌庭（1909—1982），大源乡小章村人。农暇戏班三箱。

陈官元（1909—1987），雅施村人。村小唱班成员。行当不详。

何保忠（1909—2002），方溪乡前当村人。子仙班正吹。16岁投身大苍郑岗头道士班学艺。拜师梅桂升、森林。其演奏技巧自成一格，"货色"甚多。20世纪50年代，曾在双龙村教戏。虞益平、应必高等是其弟子。

叶挺溪（1910—1981），吴岭乡吴岭村人。村小唱班正吹。

杜秀廷（1910—1985），吴岭乡吴岭村人。村小唱班正旦。

马兰廷（1910—？），新建区山岭下村人。剧团小锣。从艺山岭下、石臼坑大

队等婺剧团。

詹益龙（1910—?），松阳县古市人。詹方长叔父。先后任拥和剧团、缙云县婺剧团副吹。约1958年离团。

蔡辛（1911—1947），又名蔡益斗，大源乡小章村人。小章农暇剧团指挥。

王桂德（1911—1976），字希芬，壶镇镇上王村人。村剧团作旦。

杨树莺（1911—1983），缙云县官店村人。村剧团花脸，剧团三样。

刘学成（1911—1986），松阳县裕溪乡人。工小生。曾搭班项新玉、大品玉、戴玉林、大联升、团体舞台、红旗剧团、缙云县婺剧团等。1959年退休回家。

施菊生（1911—1996），雅施村人。村小唱班成员。行当不详。

宋设昌（1911—?），官店村人，村剧团三样。

施丁法（1912—1962），东川乡宅基村人，宅基村剧团正吹。

陶则然（1912—1972），雅施村人。村小唱班成员。行当不详。

蔡世庚（1913—2002），大源乡小章村人，农暇戏班副吹。

赵巧根（1913—?），胡村乡榧树根村人。村剧团老旦。

施章琪（1913—?），东川乡宅基村人。宅基村剧团鼓板。

傅李廷（1913—?），长坑乡洋山村人。从艺经历不详。演过《铁灵关》《百花台》《宝莲灯》《九龙阁》《闹天宫》《回龙阁》《悔姻缘》《打登州》《天缘配》《珍珠塔》《对金钱》《双狮图》《对珠环》《翠花缘》《紫金带》《双玉球》《还魂带》《鸳鸯带》《画图缘》等。[1]

陈成福（1913—1981），新建镇川石村人。村剧团锣钹。

杜官龙（1913—1984），吴岭乡吴岭村人。村小唱班小锣。

杜宝初（1913—2006），吴岭乡吴岭村人。村小唱班鼓板。

赵炳钱（1913—?），五云镇水南村人。工鼓板。16岁，拜师官店丁宝堂。从艺五云镇。丝竹曲《长蛇脱壳》谱即传自其与黄德喜之手。

杜品元（1914—1958），吴岭乡吴岭村人。村小唱班锣钹。

叶松青（1914—2003），新建镇宏坦村人。文堂主胡。从艺县婺剧团、群艺婺剧团等。擅毛笔字，缙云婺剧团幻灯片即出自其手。

金国豪（1914—?），南溪乡南溪村人。二花。18岁从艺。从艺南溪剧团。演过《朱砂记》《珍珠塔》《天缘配》《白门楼》《悔姻缘》《烈女配》《铁灵关》《前后金冠》《丝罗带》《打登州》《前后麒麟》《还魂带》《翠花缘》《碧桃花》《二度梅》《三仙炉》《九龙阁》《碧玉簪》《宝莲灯》等。[2]

叶桂德（1915—1958），吴岭乡吴岭村人。村小唱班副吹。

叶挺俊（1915—1977），吴岭乡吴岭村人。剧团小锣。

[1][2]《缙云县半专业、业余导演登记表》，存缙云县文化馆资料室，档案号1981年B1-1-1。

杜海山（1915—1987），吴岭乡吴岭村人。村剧团正吹，编导。

蔡有钟（1915—1988），大源乡小章村人，农暇戏班正吹。

杜福元（1915—2001），吴岭乡吴岭村人。村剧团净行。

陈桂钟（1915—2004），东川乡川石人，出身于音乐世家。年幼即随父"小唱班"献艺谋生。一度加盟"缙云拥和剧团"，任正吹，并带出虞益平、陈宝钟等一大批正、副吹。1979年古装戏复苏，先后到溪南公社、葛湖大队等婺剧团任正吹，为缙云县较有声望正吹之一。

张汝钱（1916—1979），雅施村人。村小唱班、村剧团双响。

杜金生（1916—1987），吴岭乡吴岭村人。村小唱班锣钹。

陈吉和（1916—2001），新建镇川石村人。村剧团小锣。

施官成（1916—?），东川乡宅基村人。宅基村剧团老旦。

胡炳生（1917—1967），胡村乡榧树根村人。村剧团正生。

施元升（1917—1970），东川乡宅基村人。宅基村剧团小锣。

周乾福（1917—1993），七里乡杜村人。村剧团老生、老外。

李水清（1917—1995），七里乡杜村人。村剧团鼓板。

陈庄进（1917—2004），新建镇川石村人。村剧团舞美。

陶子仙（1917—2005），雅施村人。村剧团花旦。

沈林相（1917—?），壶镇镇沈宅村人。剧团乐手。

应李汉（1918—1976），字懋诗，前路乡水口村人。村剧团正吹。

应坤生（1918—1977），前路乡前路村人。村剧团正吹。

施元奎（1918—1989），雅施村人。村剧团大花。

施东升（1918—1988），雅施村人。村剧团大花。

杜有堂（1918—1993），吴岭乡吴岭村人。行当不详。

王振山（1918—1998），字维岳，壶镇镇上王村人。擅长旦角、丑角、净角。

林望焕（1918—1998），城北乡古塘下人。村剧团大花。

杜设金（1918—2004），七里乡杜村人。村剧团小锣。

赵周敬（1918—?），胡村乡榧树根村人。村剧团正吹。

傅云锋（1918—?），东阳县人。1983年从艺新川公社力坑大队剧团，行当不详。

胡献才（1918—?），东川乡宅基村人。宅基村剧团正生。

潘驰海（1918—?），东阳县人。1983年被聘为新川公社力坑大队剧团导演。

陈吉昌（1919—1938），新建镇川石村人。村剧团鼓板。

杨继修（1919—1965），官店村人。村剧团小锣。

施宝琦（1919—1979），雅施村人。村小唱班成员。行当不详。

赵献根（1919—1992），胡村乡榧树根村人。村剧团老旦。

施志宝（1919—1995），雅施村人。村小唱班成员。行当不详。

讨饭囤（1919—1995），姓名无考，雅施村人。村小唱班成员。行当不详。

林余宝（1919—1989），城北乡古塘下人。村剧团正生。

田法均（1919—1995），东方镇胪膛村人。村剧团正旦。

蔡世力（1919—1996），大源乡小章村人。农暇戏班锣钹。

杨茂章（1919—1999），缙云县官店村人。擅吹、拉乐器。

王德仪（1919—2004），字俊容，号志义，壶镇镇上王村人。村剧团小锣兼演小丑。

施福林（1919—？），东川乡宅基村人。宅基村剧团大花。

施官光（1919—？），东川乡宅基村人。宅基村剧团小花。

蔡万儿（1919—？），大源乡小章村人。农暇戏班小锣。

施儒忠（1920—1991），雅施村人。村剧团舞台监督。

施福奎（1920—1996），雅施村人。村剧团二花。

杜官钱（1920—2002），吴岭乡吴岭村人。村小唱班鼓板。后从艺村剧团、周岭婺剧团等。

施陈寿（1920—2003），雅施村人。学校教师。村剧团组织者。

马美才（1920—？），新川乡力坑村人。剧团乐手。从艺力坑、新川婺剧团。

蔡章林（1920—？），上周村人。上周村（大队）婺剧团小锣。

胡德禄（1920—？），溶江乡大黄村人。村剧团鼓板。

陈友生（1921—1971），新碧镇下小溪村人。村剧团鼓板、净角。

蔡昌松（1921—1974），大源乡小章村人。农暇戏班鼓板。

陈官云（1921—1990），新碧镇下小溪村人。村剧团正吹。

陈松年（1921—2002），新碧镇下小溪村人。村剧团武生。

杜乾文（1921—2010），吴岭乡吴岭村人。村剧团老外。

刘渭汀（1921—2011），五云镇向阳村人。群艺婺剧团鼓板，曾任群艺一团团长。

麻寿廷（1921—？），长坑乡胡村村人。剧团后场。从艺经历不详。

张周火（1921—？），胡村乡檀树根村人。村剧团写戏（写戏，即外联）。

胡龙启（1921—？），永康县青绿乡胡坑洞村人。缙云县婺剧团四花。

郑连灯（1921年—？），小笕乡大园村人。村剧团正生。

黄兰菊（1921—？），金华人。麻献扬夫人。缙云县婺剧团武旦。

蔡世维（1922—1957），大源乡小章村人。农暇戏班老生。

梅设云（1922—1984），梅宅村人。村小唱班鼓板。

丁福东（1922—1994），靖岳四村人。村三合坐唱班正吹。

王汝坤（1922—2001），字子嘉，壶镇镇上王村人。村剧团正吹。

宋保修（1922—2003），五云镇官店村人。村剧团编剧。所编剧目有《草鞋伯》《一袋良种》《春风吹又生》等。

应设灿（1922—2004），字恒志，前路乡水口村人。村剧团小生。

应德乾（1922—2006），字恒坤，前路乡水口村人。村剧团小花。

周乐寿（1922—2008），胡村乡榧树根村人。村剧团大花。

梅章申（1922—2010），梅宅村人。村小唱班锣钹。

施献炉（1922—2013），雅施村人。村剧团小丑。

戴兆祥（1922—?），舒洪乡蟠龙村人。蟠龙大队婺剧团三样。

吕建灿（1922—?），方川乡方坑口村人。方川剧团团长。人称"好当家"。

林明端（1923—1973），城北乡古塘下人。村剧团三样。

郑昔照（1923—1990），城东乡官店村人。剧团鼓板。从艺官店、石笕公社剧团。

陈官柱（1923—1994），新碧镇下小溪村人。剧团副吹。

施陈喜（1923—2001），雅施村人。村剧团二花。

朱土庚（1923—2011），金竹村人。村剧团主胡。

胡斯梧（1923—?），永康县胡坑洞村人。工二花。擅演打红拳。楼柳发拜其为师，得打红拳真传。

王水洪（1923—?），浙江磐安县尚湖王村人。缙云县婺剧团小生。1958年因年老退职还乡。

杜宝银（1923—?），吴岭乡吴岭村人。剧团花旦、副吹。从艺村剧团、双川公社剧团。

徐子云（1923—?），唐市乡麻园村人。擅道士音乐。20 世纪 50 年代，弃本业改务农为生。

樊培森，1923 年六月（阴历），邢弄村人。从小从师学演灯戏。演过《打花鼓》《卖小布》《双下山》《王婆骂鸡》等。1959 年因在龙泉林业局工作停演。在世。

蔡世鹏（1924—1987），大源乡小章村人。农暇戏班正旦。

陈西岩（1924—2004），新建镇川石村人。村剧团副吹。

杨兴庄（1924—1999），缙云县官店村人。村剧团乐手。

陈春溪（1924—2007），新建镇川石村人。村剧团编剧。

麻唐芩，1924 年 9 月生，五云镇梅宅村人。剧团正吹。从艺子仙班、拥和剧团等。

陈棠（1924—1997），东川乡梅溪村人。编剧，作品有《智亭山》《董宣》《铁丘坟》《伍子胥》《三氏归唐》《真假仁宗》《破镜重圆》等。

胡庚设（1924—2013），胡村乡榧树根村人。村剧团正吹、花旦。

虞金罗（1924—?），胡村乡榧树根村人。村剧团二花。

丁雪娇（1924—?），舒洪乡上王村人。先演正旦，后管箱房。从艺上王、缙军、新川等婺剧团。

虞设寿（1924—?），胡村乡榧树根村人。村剧团小锣、三样。

施官宪（1924—?），东川乡宅基村人。1950年宅基婺剧团演员，1983年始管箱房。1987年壶镇区婺剧团箱房。

卢成法（1924—?），雅江乡卢秋村人。新化公社婺剧团乐手。

胡云法（1924—?），永康县胡坑洞村人。工武旦。从艺缙云县婺剧团。

朱巧岩（1924?—?），五云镇丹阳村人。擅道士音乐。10岁即能登坛演奏。1949年后，弃道士改从他业。

蔡世成（1924—?），大源乡小章村人。农暇戏班正生。

蔡昌道（1925—1990），大源乡小章村人。农暇戏班大花脸。

丁玉春（1925—2005），雅施村人。村剧团小生。

李加坤（1925—?），新化乡稠四村人。曾任新化婺剧团副团长。

施善恩（1925—?），东川乡宅基村人。宅基村剧团老生。

戴兆唐（1925—?），舒洪乡蟠龙村人。蟠龙大队婺剧团鼓板。

王必开，1925年生，上周村人。上周村（大队）婺剧团三箱。

蔡世秋（1925—?），大源乡小章村人。农暇戏班武生。

吕土朝（1926—1992），壶镇应庄村人。剧团花旦。搭班宏广舞台、拥和剧团等，后在民间剧团教戏。

施根龙（1926—1993），东川乡宅基村村人。村剧团小生。

蔡柱国（1926—2001），大源乡小章村人。农暇戏班小花脸。

陈秀玲（1926—2010），新建镇川石村人。村剧团大花。

郭仕贤（1926—2012），浦江人。缙云县文化馆干部。剧团编剧。

范菊英（1926—2016），浙江汤溪县厚大村人。工花旦。被誉为缙云花旦。

齐琴生（1926—2016），丽水市雅溪乡龙孔村人。剧团正吹。曾在山岭下、石臼坑等地教戏。齐琴生将其一生所奏徽戏、乱弹曲调（包括曲牌、佛曲、小曲等）整理成册，四次抄写，流传至今，诚为珍品。

蔡世楷（1926—2023），大源乡小章村人。农暇戏班二花脸。

周挺杰（1926—?），五云镇水南村人。剧团正吹。始从艺缙云县婺剧团，退休后从艺壶镇区婺剧团。

施丁林（1926—?），东川乡宅基村人。宅基村剧团大花。

周有福（1926—?），前路乡后青村人。工鼓词。拜师磐安县冷水乡陶小乙。擅演《珠罗衫》《满门贤》《黑蛇记》等。广收学徒，应东火、汪唐杰、陈之方、章妙水等即出自其门。

许森水（1926—?），田洋乡人。田洋大队婺剧团三样。

许岩坤（1927—1976），前路乡前路村人。村剧团鼓板师。

应章南（1927—1989），前路乡前路村人。村剧团正生。

蔡君和（1927—1991），大源乡小章村人。农暇戏班小花脸。

应设军（1927—1994），字恒贤，前路乡水口村人。村剧团二花。

应思仁（1927—1994），字升义，前路乡水口村人。村剧团鼓板。

陶晓云（1927—2016），官店村人。村剧团老旦。

赵振凡（1927—2002），胡村乡榧树根村人。村剧团小生。

杨宝中（1927—2004），官店村人。村剧团副吹。

黄德喜（1927—？），五云镇水南村人。剧团正吹。自幼嗜乐。拜师应汉波。从艺五云镇业余剧团。丝竹曲《长蛇脱壳》谱即传自其手。

应唐汉（1927—？），前路乡水口村人。村剧团副吹。

麻水法（1927—？），东金乡周升塘村人。从艺周升塘、群文婺剧团。

施成章（1927—？），东川乡宅基村人。正吹从艺宅基村剧团、新建区婺剧团。

虞陈升（1928—1966），胡村乡榧树根村人。行当不详。

应显仁（1928—1970），字恒义，前路乡水口村人。村剧团小锣。

应思根（1928—1981），前路乡前路村人。村剧团团长、敲锣、大钹。

应德宝（1928—1994），字恒神，前路乡水口村人。村剧团大花。

蔡灿横（1928—1994），大源乡小章村人。农暇戏班花旦。

田官汝（1928—1997），东方镇胪膛村人。村剧团旦。

胡根泰（1928—2005），胡村乡榧树根村人。村剧团三样。

应锦清（1928—2006），字懋顺，前路乡水口村人。村剧团大花。

胡学周（1928—2010），胡村乡榧树根村人。村剧团正旦。

胡孙球（1928—2011），胡村乡榧树根村人。村剧团大花。

胡炳兴（1928—2015），胡源乡上坪村人。村剧团副吹。

施碧梅（1928—2015），雅施村人。村剧团二花。

胡振秋（1928—2016），胡源乡上坪村人。村剧团三箱。

丁子良（1928—2018），靖岳乡靖岳四村人。剧团鼓板。14岁始在新义乐会学鼓板。先后从艺汤溪婺剧团、遂昌婺剧团、胪膛婺剧团。1983年，自办胪膛婺剧团。

杨渭芬（1928—2022），官店村人。村剧团老生。

杨子申（1928—？），官店村人。20世纪50年代村剧团团长。

吴继泰（1928—？），缙云县城人。剧团大提。从艺新建区婺剧团、新建镇文化中心婺剧团等。

黄桂珍（1928—？），新碧乡川一村人。曾任新建区婺剧团副团长。

徐宝丰（1928—？），新碧乡川一村人。剧团乐手。从艺新建区婺剧团。

胡乐生（1928—？），胡村乡榧树根村人。村剧团鼓板、花旦。

胡德六（1928—？），雅溪乡大黄村人。新化公社婺剧团鼓板。

叶龙（1928—？），新美乡珠佑村人。剧团正生。1956年从艺。演过《鱼藏

剑》《反昭关》《坐楼杀惜》等。

吕金仙（1928—?），东渡镇方川村人。村剧团老旦。

朱子端（1928—?），双溪乡姓潘村人。新化公社婺剧团外务。

徐观火，1928年8月生，胡村乡榧树根村人。村剧团正生。健在。

张爱恒，1928年11月生，胡村乡榧树根村人。村剧团花旦。健在。

陈子玲（1929—1980），新建镇川石村人。村剧团副吹。

申兰英（1929—1984），龙游人。梅子仙夫人。剧团小旦。从艺拥和剧团、缙云县婺剧团。

杨渭松（1929—1990），官店村人。剧团正生、正吹。擅唢呐、道教音乐。1981年，组建仙都剧团，任团长。

杜陈奎（1929—1992），七里乡杜村人。村小唱班小锣。

林立（1929—2007），城北乡古塘下人。村剧团老生。

施新溪（1929—2007），雅施村人。村剧团正生。

虞福章（1929—2010），雅施村人。村小唱班、村剧团鼓板。

李岳周（1929—2015），雅施村人。村剧团正生。

田周献（1929—2018），东方镇胪膛村人。村剧团小生。

虞敬（1929—2019），胡村乡榧树根村人。村剧团花旦。

胡旺周（1929—2009），胡源乡上坪村人。村剧团鼓板。

林抱训（1929—2021），城北乡古塘下人。村剧团正吹。

胡焕章（1929—2022），胡源乡上坪村人。村剧团团长。

蔡兆松（1929—2022），大源乡小章村人。农暇戏班武旦。

徐寿根（1929—?），胡村乡榧树根村人。村剧团正生。

沈金昌（1929—?），壶镇镇沈宅村人。剧团正生，村剧团团长。

虞正法（1929—?），胡村乡榧树根村人。村剧团作旦。

蔡佰喜（1929—?），大源乡小章村人。农暇戏班老旦。

王保通（1929—?），五云镇丹阳村人。剧团正吹。1947年毕业于缙云县中学初中部，后任陆军训练处文书。幼嗜二胡，拜师应汉波。从艺五云镇业余剧团。

虞山兴，1929年2月生，胡村乡榧树根村人。村剧团花旦。健在。

周泽昌，1929年12月生，胡村乡榧树根村人。村剧团二花。健在。

章柳波（1929—?），双溪乡双口村人。新化公社婺剧团乐手。

虞有恒（1929—?），胡村乡榧树根村人。村剧团小生。

王凤庭（1929—?），石笕乡石笕村人，石笕婺剧团团长。

刘德培（1929—?），方川乡石松村人。剧团小锣。从艺石松、缙云、深坑、方川等婺剧团。

梅官金，1929年生，梅宅村人。村小唱班小锣。健在。

周乐画（1930—2017），胡村乡榧树根村人。村剧团花旦。

方云（1930—2010），雅施村人。村剧团组织者。

施海儿（1930—2013），雅施村人。村小唱班成员。行当不详。

陶悟明（1930—2001），雅施村人。村剧团副吹。后教戏。

王振华（1930—2012），字显扬，壶镇镇上王村人。剧团小生。

应设安（1930—2012），又名设勤，字恒俭，号设包，前路乡水口村人。村剧团正生。曾任乡长。

虞德法（1930—?），胡村乡榧树根村人。村剧团大花。

李志荣（1930—2006），雅江乡石上村人。擅吹拉，剧团正吹。退伍军人。师承应汉波。从艺群艺、群文等婺剧团。

张岳松（1930—1996），新建镇石臼坑村人。村剧团大花、导演。

林汝兴（1930—2008），城北乡古塘下人。村剧团小生。

胡甫琴（1930—2021），胡源乡上坪村人。村剧团小锣。

麻献扬，1930年3月生，东渡镇雅宅村人。工小胡琴。

邵汉祥（1930—?），诸暨人。编剧。剧目有《画眉》《补心》等。

胡保献（1930—?），胡源乡胡村村人。剧团乐手。从艺群文等婺剧团。

陶作雨（1930—?），新建镇葛湖村人。溪南公社婺剧团三样。

施福周（1930—?），东川乡宅基村人。宅基村剧团大花。

翁真龙，1930年生，双川乡丹址村人。缙南婺剧团鼓板。

朱金芳（1931—1988），金竹村人。村剧团团长。

赵德良（1931—1994），榧树根村人。村剧团小生。

叶昌倪（1931—2014），前路乡前路村人。不详。

施永保（1931—2018），雅施村人。村剧团小丑。

蔡世田（1931—2018），大源乡小章村人。农暇戏班小生。

周德飞（1931—2019），下周村人。师承胡成金。剧团编导。

杜献申（1931—2019），七里乡杜村人。村剧团作旦。

吴显术（1931—2023），三溪乡后吴村人。村剧团正吹。

陈建生（1931—?），新碧镇下小溪村人。村剧团正生。

陈灿友（1931—?），新碧镇下小溪村人。村剧团副末。

陈官生（1931—?），新碧镇下小溪村人。村剧团彩旦。

饶世章（1931—?），青田县祯埠乡岭下村人。1971年至1978年任祯埠乡剧团团长，1979年至1982年为石笕剧团、高湖剧团写戏，1986年先后任群艺三团、石笕剧团团长。

虞冯生（1931—?），榧树根村人。村剧团团长。

陶献珍（1931—?），新建镇葛湖村人。剧团小锣。从艺溪南公社、溪南等婺

剧团。

　　李陈贤（1931—?）武义县宣武乡大莱村人。剧团箱房。从艺方川婺剧团。

　　周保良（1931—?），舒洪乡下周村人。剧团鼓板。从艺下周、新化、缙南、蟠龙等剧团。

　　施跃忠（1931—?），东川乡宅基村人。宅基婺剧团台务。

　　施玉芝（1931—?），缙云五云镇人。师从王井春、梅桂声。始演花旦，后改小生。

　　虞礼设，1931年4月生，榧树根村人。村剧团小花。健在。

　　沈显相，1931年5月生，前路乡前路村人。村剧团正生。

　　沈长海，1931年生，壶镇镇沈宅村人。村剧团团长。

　　沈焕来，1931年生，壶镇镇沈宅村人。村剧团乐手。

　　徐设兰（1932—1963），城北乡古塘下人。村剧团花旦。

　　蒋子明（1932—1978），东金乡岱石村人。缙云县文化馆戏曲干部。曾编《婺剧音乐选编》。

　　林保土（1932—1995），城北乡古塘下人。村剧团老外、三样。

　　王振业（1932—1997），字德升，壶镇镇上王村人。大花。

　　杨宝兴（1932—2001），缙云县官店人。缙云县婺剧团主胡。1985年退休。为人敬业，诲人不倦。授徒甚多。

　　施云贵（1932—2003），城北乡雅施村人。剧团花旦、三弦堂。从艺村剧团、群艺婺剧团。

　　吴德兄（1932—2008），三溪乡后吴村人。村剧团双响。

　　李献昆（1932—2014），新建镇川石村人。村剧团丑。

　　章真生（1932—2015），双溪口村人。剧团编剧。

　　朱金球（1932—2019），金竹村人。村剧团小锣。

　　李土福（1932—2019），双川乡周岭村人。工小生。办过剧团，自任团长。演过《对珠环》《百寿图》《铁灵关》等。

　　潘有冬（1932—?），桃源乡章村人。新化公社婺剧团净角。

　　施耀忠（1932—?），东川乡宅基村人。宅基村剧团小锣。

　　黄素娥（1932—?），温州市人。工花旦。从艺缙云县婺剧团。

　　丁子申（1932—?），溶溪乡花楼山村人。花楼山婺剧团鼓板。

　　江梁明（1932—?），雅江乡雅江村人。剧团乐手。从艺雅江、于山、缙前、胡村、盘联等剧团。

　　李国福（1932—?），双川乡周岭村人。周岭大队婺剧团团长。

　　陈成奎，1932年2月生，西岩村人。村花灯戏传承人。

　　胡寿和，1932年8月生，胡源乡上坪村人。村剧团正旦。

胡寿照，1932 年 12 月生，胡源乡上坪村人。村剧团正生。

洪云相（1933—1958），吴岭乡吴岭村人。村剧团正生。

杜春良（1933—1982），吴岭乡吴岭村人。村剧团小生。

田笃才（1933—1987），东方镇胪膛村人。村剧团小生。

朱章根（1933—2006），金竹村人，村剧团净角。

蔡景忠（1933—2011），大源乡小章村人。农暇戏班小旦。

杜官通（1933—2013），吴岭乡吴岭村人。村小唱班小花。

应兆火（1933—2017），字升金，前路乡水口村人。村剧团二花。

杜显青（1933—2018），吴岭乡吴岭村人。村剧团小生。

杜官杞（1933—2021），七里乡杜村人。村剧团小生。

赵显瑞（1933—2021），官店村人。村剧团二花。

应炳唐（1933—2020），又名善灿，字恒良，前路乡水口村人。村剧团三样。

胡唐兴（1933—2021），胡源乡上坪村人。村剧团三样。

吴钟德（1933—2023），三溪乡后吴村人。村剧团团长。

应成生，1933 年 2 月生，三溪乡厚仁村人。村剧团小生。

虞乐贵，1933 年 5 月生，榧树根村人。村剧团三样。健在。

杜乾明，1933 年 9 月生，七里乡杜村人。剧团副吹、大花脸。从艺村剧团、群艺婺剧团等。

虞梦庚（1933—？），榧树根村人。村剧团小生。

施李文（1933—？），东川乡宅基村人。宅基村剧团老生。

应思坚（1933—？），前路乡前路村人。村剧团净角。

陈丽通（1933—？），田洋乡新宅村人。田洋大队婺剧团鼓板。

滕洪权（1933—？），金华县人。始演老外，后改小花。

李平保（1933—？），籍贯不详。红旗婺剧团鼓板。

王坤申（1933—？），籍贯不详。红旗婺剧团锣钹。

丁云升（1933—？），溶溪乡花楼山村人。花楼山婺剧团三样。

徐章潭（1933—？），黄碧村人。新建婺剧团第一任团长。

杜贵祥，1933 年生，吴岭乡吴岭村人。村剧团副末。

周陈尚，1933 年生，舒洪乡下周村人。村剧团小花。

章志成，1933 年生，双溪口村人。剧团正生。从艺经历不详，演过《三姐下凡》《双贵图》《宝莲灯》《前后金冠》《九龙阁》等。

黄宝钟，1933 年生，新建区溪岩下村人。剧团主胡。从艺石臼坑大队、新建区等婺剧团。

宋秋丹，1933 年生，五云镇官店村人。后嫁河阳，入河阳村剧团。花旦。演过《秦香莲》等。

潘官光，1933 年生，壶镇岩门下潜村人。曾任群艺二团负责人。

杨喜温（1934—1968），官店村人。村剧团导演。

周云宝（1934—1987），官店村人。村剧团后勤三箱。

王云恭（1934—1991），字元俭，壶镇镇上王村人。正生。擅《火烧子都》之变脸。

吴德南（1934—2001），三溪乡后吴村人。村剧团小生、鼓板。

朱龙福（1934—2001），金竹村人。村剧团主胡。

傅永华（1934—2014），浙江义乌稠城镇人。工小生，人称"宽嘴小生"。

田春生（1934—2017），东方镇胪膛村人。村剧团正生。

张淑珍（1934—2020），櫄树根村人。村剧团正旦。

朱章茂（1934—2020），三溪乡后吴村人。村剧团鼓板。

丁月宵，1934 年 3 月，櫄树根村人。村剧团花旦。

胡振鼎，1934 年 5 月生，胡源乡上坪村人。村剧团小生。

杨德富，1934 年 11 月生，官店村人。村剧团丑角。

周培勋（1934—？），舒洪镇下周村人。先演花旦，后改大花、副末。演过《霓红关》《状元与乞丐》等。

杜芝仙（1934—？），吴岭乡吴岭村人。村剧团正旦。

赵德福（1934—？），櫄树根村人。村剧团作旦。

施官宪（1934—？），东川乡宅基村人。宅基村剧团正生。

章双金，1934 年生，新建镇荽岭村人。村剧团老外。

刘锡钟，1934 年生，新碧乡川一村人。鼓板。从艺新建区婺剧团等。

陈洪兴，1934 年生，永康县人。荽岭大队剧团小锣。

吕正福，1934 年生，东渡镇方川村人。村剧团鼓板。

周福田，1934 年生，东渡镇方川村人。村剧团正吹。

朱宝仙，1934 年生，丽水县罗村人。鱼川婺剧团副末。

章显贵，1934 年生，新建镇荽岭村人。村剧团头箱。

倪章通，1934 年生，新建镇荽岭村人。村剧团大花。

黄满法（1935—1981），东方镇胪膛村人。村剧团大花。

田甫生（1935—1982），东方镇胪膛村人。村剧团老旦。

胡杏娟（1935—1993），胡源乡上坪村人。村剧团武小旦。

田春钟（1935—1994），东方镇胪膛村人。村剧团大花。

陶晓秋（1935—1995），溪南乡双港桥村人。村剧团花旦。曾任新建区婺剧三团团长。

陈庆和（1935—2004），新碧镇下小溪村人。村剧团副吹。

虞梦旺（1935—2007），櫄树根村人。村剧团副吹。

吕跃坤（1935—2009），前路乡前路村人。村剧团花旦。

虞土旺（1935—2009），榧树根村人。村剧团四花。

虞陈斌（1935—2010），榧树根村人。村剧团二花。

陈汝进（1935—2010），新建镇川石村人。村剧团小生。

杨喜贤（1935—2012），官店村人。村剧团编剧、编曲。

杨叶生（1935—2012），官店村人。村剧团正生。

胡焕文（1935—2013），胡源乡上坪村人。村剧团老生。

陈有福（1935—2017），新建镇川石村人。村剧团老生。

刘陈雄（1935—2019），碧河乡凝碧村人。曾筹建群艺婺剧团，后勤，曾任副团长，负责写戏。

汪爱钏（1935—2021），金华县龙山乡山口冯村人。民乐舞台科班出身。工花旦。

宋秋丹（1935—2022），官店村人。村剧团正旦。

陈文多（1935—？），三溪乡下园村人。方川婺剧团写戏。

徐笑玲（1935—？），浙江永康县城人。正旦。约1953年入拥和剧团，拜师胡福槐。擅演《百花公主》等。"文革"前离开缙云县婺剧团。

卢苏联，1935年7月生，溶江乡大黄村人。村剧团花旦。

张德根，1935年7月生，永康县前仓村人。曾为宅基、溪南、盘溪、双川、东川等剧团写戏。

丁德洪，1935年8月生，东方镇胪膛村人。村剧团正生。

许子恒，1935年8月生，前路乡前路村人。村剧团小锣。

胡再廷（1935—2023），溶江乡大黄村人。村剧团负责人。

陈成必，1935年生，新碧镇西岩村人。花灯戏传承人。

王周庄，1935年生，舒洪乡上王大队人。红艺婺剧团乐手。

詹方长，1935年生，松阳县古市人。缙云县婺剧团鼓板。

吕子勋，1935年生，城东乡双龙村人。电工。从艺石笕剧团。

翁海珠，1935年生，舒洪镇蟠龙村人。曾在蟠龙、盘文、盘溪、新建等剧团作过行政管理。

黄爱香，1935年生，浙江金华人。工老生。15岁科班出身。先后从艺于大荣春、浙江婺剧实验剧团、缙云婺剧团。曾任缙云婺剧团团长。

张三珍，1935年生，东方镇胪膛村人。村剧团作旦。

施喜莲，1935年生，东川乡宅基村人。宅基村剧团花旦。

施元兴，1935年生，东川乡宅基村人。宅基村剧团老旦。

杨瑞文（1936—1971），官店村人。村剧团老生。

杨寿菊（1936—1987），官店村人。村剧团小生。

杜礼孝（1936—1990），七里乡杜村人。村剧团小花。

应唐玲（1936—1991），前路乡前路村人。村剧团小花。

朱周芳（1936—1994），金竹村人。村剧团净角、丑角。

胡子华（1936—1998），胡源乡上坪村人。村剧团正吹。

周星文（1936—1999），新建镇石臼坑村人。小生。做过石臼坑婺剧团、新建区婺剧团团长。

应设田（1936—2014），字恒丰，前路乡水口村人。村剧团小生。

田得堂（1936—2014），东方镇胪膛村人。村剧团正吹。

田德堂（1936—2015），东方镇胪膛村人。村剧团老旦。

黄万钦（1936—2020），新碧镇下小溪村人。村剧团正吹。

陈官周，1936年4月出生，新碧镇下小溪村人。村剧团文武小生。

胡桂祥，1936年6月生，胡源乡上坪村人。村剧团副吹。

陈岳松（1936—？），新碧镇下小溪村人。村剧团小旦。

施育传（1936—？），东川乡宅基村人。宅基村剧团小花。

陈金木（1936—？），新建镇人。缙云县婺剧团主胡。

陈金凤（1936—？），新碧镇下小溪村人。村剧团青衣。

杨宝光（1936—？），官店村人。村剧团龙套。

胡鼎林，1936年11月生，溶江乡大黄村人。村剧团正吹。

施子洲，1936年生，雅施村人。村剧团男旦。

王必洪，1936年生，上周村人。上周村（大队）婺剧团主胡。

陈克忠，1936年生，新美乡兆岸村人。净角。1957年从艺。经历不详。演过《前后金冠》《当珠打擂》《十五贯》等。

陈建翠，1936年生，东川乡宅基村人。宅基村剧团作旦。

陶小波，1936年生，溪南乡双港桥村人。大队剧团箱房。

沈流高，1936年生，壶镇镇沈宅村人。村剧团剧务。

杨保温（1937—1972），官店村人。村剧团四花。

田三收（1937—1989），胪膛村人。村剧团小花脸。

陈保兰（1937—1999），新建镇川石村人。村剧团花旦。

朱干均（1937—2003），金竹村人。村剧团鼓板。

潘祖洪（1937—2015），大洋区人。男花旦。曾凭其记忆抄录《还魂带》《双贵图》《三仙炉》《碧桃花》等传统戏。

陈其兴（1937—2017），胪膛村人。村剧团武旦。

应钦仙（1937—2019），官店村人。村剧团老旦。

蒋挺恭（1937—2021），东方镇胪膛村人。行当不详。

应林水，1937年5月生，新建镇葛湖村人。曾任溪南婺剧团团长。

杨喜群，1937年5月生，官店村人。村剧团花旦。

杨彩莺，1937年5月生，新建镇石臼坑人。村剧团花旦。

刘松龄，1937年九月（阴历）生，缙云县人。1959年，招入缙云县文化馆文宣队。大花。演过《黄金印》《赵氏孤儿》《三月三》等。

杨文枝，1937年10月生，官店村人。村剧团小丑。13岁在村剧团演戏。拜师丁宝堂。主演徽戏、乱弹。代表作有《珍珠串》《碧玉簪》《对金钱》《绣花球》等。

马允武（1937—？），新建镇山岭下村人。曾筹建群艺婺剧团，后勤。

周任先，1937年生，溶溪乡花楼山村人。花楼山婺剧团小锣。

杨喜德，1937年生，缙云县官店村人。村剧团花脸。

李子端，1937年生，溪南乡张公桥人。剧团乐手。从艺溪南公社婺剧团，曾任新建区婺剧二团团长。

杜静芬，1937年生，吴岭乡吴岭村人。村剧团花旦。

杜献洪，1937年生，吴岭乡吴岭村人。村剧团小锣。

杜美仙，1937年生，吴岭乡吴岭村人。村小唱班武小旦。

王鼎进，1937年生，前村乡前村村人。剧团双响。曾任大洋缙前、群文等婺剧团团务。

楼尚忠，1937年生，新建区新建村人。石臼坑大队婺剧团三样。

王施仁，1937年生，双川乡丹址村人。双川公社剧团团长。

张岳友，1937年生，新建镇石臼坑人。石臼坑大队婺剧团幻灯。

施国兴（1938—2003），雅施村人。村剧团胡琴。

应传信，1938年1月出生，前路村人，剧团副末。村剧团总纲先生。

吴小奎，1938年1月生，三溪乡后吴村人。村剧团小丑。

刘泽光，1938年2月生，新碧街道碧川村人。村剧团小生、二花脸。

虞有琴，1938年4月生，榧树根村人。村剧团小生。

林再福（1938—1993），城北乡古塘下人。村宣传队鼓板。

杨德春（1938—？），官店村人。村剧团龙套。

田李君（1938—？），新碧镇下小溪村人。村剧团小旦。

李恭尧（1938？—？），新建镇夏家畈村人。缙云县婺剧团正生。

赵唐法（1938—？），三联乡青川村人。在三联、盘溪剧团做过行政管理。

朱启良，1938年生，武义县人。荄岭大队剧团正吹。

胡桂钦，1938年1月生，胡源乡上坪村人。村剧团大花脸。

尹钦妹，1938年6月生，榧树根村人。村剧团小旦。

胡玉光，1938年5月生，胡源乡上坪村人。村剧团小花脸。

沈水才，1938年7月生，壶镇镇沈宅村人。村剧团小花。

李福倪，1938年生，前路村人。村剧团小花。

章树雄，1938年生，新建镇荄岭村人。村剧团团长。

马岳廷，1938年生，溪南乡张公桥村人。溪南公社婺剧团团长。

王仲钜，1938年生，上周村人。上周村（大队）婺剧团鼓板。

陈章国，1938年生，上周村人。上周村（大队）婺剧团三样。

马忠英，1838年生，溪南乡张公桥村人。溪南公社婺剧团乐手。

王周温，1938年生，舒洪乡上王大队人。红艺婺剧团乐手。

陈灿水（1939—1984），新碧镇下小溪村人。村剧团小丑。

吴松盛（1939—1988），三溪乡后吴村人。村剧团小锣。

陶泽福（1939—2005），雅施村人。村剧团小花。

施拱松（1939—2005），雅施村人。村剧团鼓板。

朱德华（1939—2008），三溪乡后吴村人。村剧团大花。

王振木（1939—2019），壶镇镇上王村人。

陈保群（1939—2021），新建镇川石村人。村剧团花旦。

杨绍进，1939年2月生，官店村人。村剧团龙套。

马根木，1939年3月生，山岭下村人。村剧团小花。

胡苏文，1939年5月生，浙江永康县胡坑洞村人。缙云县婺剧团武小旦。拜师胡云法。

沈世琴，1939年7月生，三溪乡后吴村人。村剧团花旦。

樊正东，1939年11月生，邢弄村人。12岁学灯戏，一直坚持到老，老来教村民灯戏。擅演《卖丝线》《打花鼓》等。

田平英，1939年生，东方镇胪膛村人。村剧团花旦。

王正洪，1939年生，东阳人。工武生，后转导演。省级"非遗"侯阳高腔传承人。

朱福根，1939年生，金竹村人。村剧团老生。

朱如光，1939年生，金竹村人。村剧团小生、正生。

应思厅，1939年生，前路乡前路村人。村剧团小锣。

丁光还，1939年生，溶溪乡花楼山村人。花楼山婺剧团团长。

丁志民，1939年生，溶溪乡花楼山村人。花楼山婺剧团小花。

施兰英，1939年生，雅施村人。村剧团旦角。

章贵法，1939年生，碧河乡茭岭村人。鱼川婺剧团净角。

章贵良，1939年生，碧河乡茭岭村人。鱼川婺剧团三样。

尹培田（1940—1988），上周乡山珠岙村人。从事姓潘、越陈、蟠龙、新建二团、盘艺等剧团行政管理。

朱枝友（1940—1997），雅施村人。村剧团彩旦。

陈芳福（1940—2004），新建镇川石村人。村剧团正生。

陈寿高（1940—2005），新建镇川石村人。村剧团花旦。

杨雪玉（1940—2009），官店村人。村剧团作旦。

张群英（1940—2013），胪膛村人。村剧团小生。

吴钟定（1940—2013），三溪乡后吴村人。村剧团老外。

张赞钦（1940—2014），金竹村人。村剧团净角。

杜官中（1940—2015），吴岭乡吴岭村人。村剧团净行。

陈锦兴（1940—2020），新建镇川石村人。村剧团老旦。

应立有（1940—2020），三溪乡后吴村人。村剧团正生。

杜桂光（1940—2020），七里乡杜村人。村剧团二花。

虞孙庄（1940—2021），榧树根村人。村剧团鼓板。

陶国良（1940—2021），雅施村人。村剧团小生。

周德龙（1940—2022），新建人。曾被新艺婺剧团聘为教戏先生。

吴法善（1940—？），遂昌县妙高镇人。工小花。拜师胡金水、梅桂声、黄德银。11岁入大品玉、缙东舞台学戏。能演近百本戏，主要剧目有《双贵图》《还金镯》《春秋配》《刁南楼》《江东桥》《双潼台》《反昭关》《五龙会》《还魂带》《鸳鸯带》等。

虞孙乾，1940年5月生，榧树根村人。村剧团老旦。

朱水法，1940年8月生，三溪乡后吴村人。村剧团老外。

蒋献申，1940年9月生，东方镇胪膛村人。村剧团二花。

胡国相，1940年9月生，胡源乡上坪村人。村剧团武小旦。

胡寿坤，1940年9月生，胡源乡上坪村人。村剧团小花。

李玫瑰，1940年12月生，新建镇夏家畈村人。缙云县婺剧团花旦。师承范菊英。

陈德珠，1940年生，石臼坑村人。石臼坑大队婺剧团老旦。曾为很多剧团排戏。演过《连姻缘》《双凤冤》等。

朱汝坤，1940年生，金竹村人。村剧团花旦。

陶金淦，1940年生，雅施村人。村剧团后台。

施兴钟，1940年生，双川乡丹址村人。曾任双川公社婺剧团团长。

胡旭生，1940年生，仁岸村人。蟠龙大队婺剧团主胡。

施彩福（1941—1992），东川乡宅基村人。宅基村剧团小生。

施群仙（1941—2001），雅施村人。村剧团作旦。

蒋锦鹏（1941—2010），东方镇胪膛村人。村剧团正生。

陶献寿（1941—2014），雅施村人。村剧团花脸。

朱益钟（1941—2017），新建镇新建人。工花脸、小生，师承杨德善。曾任新建区婺剧团团长。

吴德洪（1941—2018），三溪乡后吴村人。村剧团小花。

魏兴元（1941—2018），新建镇川石村人。村剧团正旦。

杜官申（1941—2020），吴岭乡吴岭村人。村剧团正生。

丁敏华（1941—？），籍贯不详。缙云婺剧团生角。

陈景襄，1941年3月生，新碧街道三都村人。村剧团主胡。省级丝竹锣鼓继承人。

虞金丹，1941年5月生，榧树根村人。村剧团小旦。

项章月，1941年7月生，三溪乡厚仁村人。村剧团花旦。

杜官灵，1941年9月生，七里乡杜村人。村剧团花旦。

虞梦琴，1941年10月生，榧树根村人。村剧团写戏。

吕子德，1941年10月生，东渡镇方川村人。23岁学戏，村剧团、方川婺剧团二花。

杨芳菊，1941年生，东方镇胪膛村人。村剧团花旦。

杜官忠，1941年生，七里乡杜村人。村剧团、双川公社剧团三样、大花。

陈兴华，1941年生，永康县人。荽岭大队剧团三样。

郑仲芳，1941年生，三联乡好溪村人。创作过现代戏《巴山红霞》《龙石湾》。演戏情况不详。

陶希贤，1941年生，溪南乡双港桥村人。大队剧团乐手。

陈立方，1941年生，上周村人。上周村（大队）婺剧团三箱。

周裕元，1941年生，新川乡力坑村人。新川公社剧团团长，承包人。

施基民，1941年生，东川乡宅基村人。14岁从艺宅基剧团；1985年任新建区婺剧团团长；1987年改新建区婺剧团为壶镇区婺剧团，任团长。

李汝仁，1941年生，舒洪镇姓王村人。剧团乐手。从艺姓王村、红旗、小筠、唐市、蟠龙等剧团。

姚理友，1941年生，仙都乡洋泽头村人。剧团正生。从艺群艺、胪膛等婺剧团。

杜攀廷（1942—1990），吴岭乡吴岭村人。村剧团小生。

施友生（1942—1996），雅施村人。村剧团团长。

胡桂金（1942—1998），胡源乡上坪村人。村剧团老生。

蒋仙儿（1942—2019），生平不详，东方镇胪膛村人。

陶献义（1942—2022），雅施村人。村剧团小丑。

胡文光，1942年1月生，胡源乡上坪村人。村剧团二花。

马设杰，1942年9月生，新川乡力坑村人。新川乡婺剧团团长。

应思成，1942年10月生，前路乡前路村人。村剧团敲锣、大钹。

马来谷，1942年10月生，溪东村人。村剧团小生。

马岳春，1942年生，溪南乡张公桥村人。溪南公社婺剧团鼓板。

杜章法，1942年生，吴岭乡吴岭村人。村剧团小锣。

凡挺兴，1942 年生，城北乡白丰湖村人。剧团副吹。从艺白丰湖、群艺三团、石笕等剧团。

沈赛玲，1942 年生，缙云县人。工花旦，师承范菊英。先被招入缙云县文化馆文宣队，后转入缙云县婺剧团。擅演《二度梅》《鸳鸯带》《生死牌》《拾玉镯》《对课》等。

虞爱苏，1943 年 1 月生，榧树根村人。村剧团花旦。

虞孙多，1943 年 6 月生，榧树根村人。村剧团小花。

叶进新，1943 年 7 月生，吴岭乡吴岭村人。村剧团正吹。

林抱坚，1943 年 7 月生，城北乡古塘下人。村剧团小花、小锣。

邢国韩，1943 年 8 月生，浙江金华县山口冯村人。工正生。1958 年入团，曾任缙云县婺剧团团长。擅演《潘杨讼》《宝莲灯》《对课》《打郎屠》《宋江杀惜》等。

虞孙雨，1943 年 10 月生，榧树根村人。村剧团正生。

戴有汉，1943 年 12 月生，蟠龙村人。蟠龙村（大队）婺剧团大花脸。

陈美林，1943 年生，丽水严鸟乡严溪村人。小花脸。从艺石笕、永康东风等剧团。

陈叶周，1943 年生，舒洪乡蟠龙村人。乐队武堂。从艺蟠龙村（大队）、缙南、城郊区等婺剧团。

施德正，1943 年生，雅施村人。村剧团二胡。

张赞琴，1943 年生，金竹村人。村剧团主胡。

郑岳仙，1943 年生，东方镇胪膛村人。村剧团花旦。

赵永新，1943 年生，溶溪乡花楼山村人。花楼山婺剧团副团长。

陈永红，1943 年生，上周村人。上周村（大队）婺剧团团长。

施恂龙，1943 年生，东川乡宅基村人。宅基村剧团正吹。

施来进，1943 年生，东川乡宅基村人。宅基村剧团大花。

宋美云，1943 年生，官店村人。村剧团正旦。

杨土莺，1943 年生，官店村人。村剧团正旦。

蒋正富（1944—1991），东方镇胪膛村人。村剧团花旦。

杨汉民（1944—1993），东方镇胪膛村人。村剧团三样。

郑秋群（1944—2022），缙云县人。工花旦，师承范菊英。擅演《佘赛花》《宝莲灯》《三凤求凰》《宇宙锋》《花田错》《断桥》《对课》等。

杜连菊（1944—2022），吴岭乡吴岭村人。村剧团花旦。

施官乾（1944—2022），雅施村人。村剧团二胡。

杨月群，1944 年 2 月生，官店村人。村剧团正旦。

胡子升，1944 年 5 月生，榧树根村人。村剧团四花。

吕国光，1944 年 8 月生，方川乡方坑口村人。方川婺剧团团长。

项传亮，1944年9月生，三溪乡厚仁村人。村剧团二胡。

马岳贵，1944年11月生，新川乡力坑村人。剧团道具管理员。从艺力坑、新建区、新川、鱼川等婺剧团。

施必明，1944年生，雅施村人。村剧团二胡。

徐品祥，1944年生，丽水太平乡下岙村人。乐手，从艺鱼川婺剧团。

刘蟾满，1944年生，东川乡宅基村人。宅基村剧团正吹。

章寿明，1944年生，新建镇荄岭村人。村剧团三花。

王保堂，1944年生，胡村人。小生、导演。从艺胡村、石笕等婺剧团。曾任盘源婺剧团团长。

周启庭，1944年生，蟠龙村人。蟠龙大队婺剧团二花。

史方良，1944年生，永丰乡东头村人。城北婺剧团编剧。

周竹芳，1944年生，浙江义乌人。工小生。

蔡建华，1944年生，章源乡小章村人。浙江省艺术学校婺剧班毕业。始从艺缙云县婺剧团，后在缙云、永康、武义、金华、仙居等地教戏。

李子芳（1945—1998），雅施村人。村剧团二花。

田泽福（1945—2006），东方镇胪膛村人。村剧团小花。

李五云（1945—2023），缙云县人。工大花。师承李亨攀。擅演《马武夺魁》《水擒庞德》《铁笼山》《斩姚期》《秦香莲》《赵氏孤儿》等。

华西林，1945年2月生，遂昌县赤寿乡人。群艺婺剧团副吹。

章德俭，1945年2月生，胡源乡章村人。村剧团正生。

虞耀火，1945年3月生，榧树根村人。村剧团小生。

吕秀娟，1945年3月生，前路乡水口村人。村剧团花旦。

李兆龙，1945年5月生，新化乡稠门三村人。曾任新艺婺剧团团长。

应必高，1945年6月生，五云镇双龙村人。剧团正吹。从艺缙南、盘洪、石笕、蟠龙、郊路等剧团。花灯戏传承人。

蒋振亮，1945年12月生，东方镇胪膛村人。村剧团小丑。

应军宝，1945年11月生，前路乡水口村人。剧团副吹。村剧团负责人。

沈桂初，1945年11月生，壶镇镇沈宅村人。村剧团大花、鼓板。

韩蜀缙，1945年12月生。村剧团、城北婺剧团主胡、小生。

陶岳富，1945年12月生，七里乡大园村人。缙云县婺剧团乐手。

赵志龙（1945—?），五云镇人。缙云县婺剧团乐手、作曲。剧目有《雷雨之夜》《小柳湾》《雁溪风雷》《一张病床》《还鸡》《智亭山》《活佛求医》等。

丁岩升（1945—?），东川乡笕川村人。曾筹建群艺婺剧团，剧团后勤。

周旺平，1945年生，丽水碧湖人。溪南公社婺剧团电工。

吕美华，1945年生，缙云县人。工花旦。擅演《三请梨花》《二度梅》《春草

闯堂》《僧尼会》《沙家浜》《红灯记》等。

李洪宝（1945—？），新化乡稠门村人。缙云县婺剧团二花脸、导演。

林文贵，1945年生，福建莆田县人。工老生。

柯美美，1945年生，缙云县人。工花旦，师承汪爱钏、范菊英。擅演《望江亭》《呼必显打銮驾》《唐知县审诰命》《三请梨花》《生死牌》等。

施品尚，1945年生，雅施村人。城北婺剧团首任团长。

王礼品，1945年生，前村乡前村村人。前村剧团小花。

陶永强，1945年生，雅施村人。村剧团副吹。

章义强（1946—1998），雅施村人。村剧团小生。

杨春光（1946—2009），官店村人。村剧团小丑。

林起宏（1946—2019），城北乡古塘下人。村宣传队演员。

朱育强（1946—2020），三溪乡后吴村人。村剧团副吹。

许包兴，1946年2月生，前路乡前路村人。村剧团花旦。

杨雪玉，1946年2月生，城北乡古塘下人。村剧团花旦。

陶永坚，1946年7月生。村剧团编剧。

虞耀宝，1946年9月生，榧树根村人。村剧团正生。

虞子平，1946年9月生，榧树根村人。村剧团四花。

吕志义，1946年9月生，方川乡方坑口村人。剧团丑角。从艺方川、丽水杨坑等婺剧团。

林植松，1946年11月生，城北乡古塘下人。村宣传队正吹。

丁鹏飞，1946年生，笕川村人。工正生，师承王井春、黄爱香、傅永华。擅演《潘杨讼》《打渔杀家》《龙虎斗》《杨衮花枪》《乔老爷上轿》等。

潘美燕，1946年7月生，缙云县人。工武旦，师承范菊英。擅演《打渔杀家》《武松打店》《救驾打擂》《三打白骨精》《红灯记》等。

应显璋（1946—？），前路乡水口村人。村剧团杂角。

申德宁，1946年生，浙江金华县人。工大花。擅演《斩姚期》《薛刚反唐》《水淹七军》《大破洪州》等。

杨喜恭，1946年生，官店村人。村剧团老生。

施才富，1946年生，东川乡宅基村人。宅基村剧团三样。

翁真鳌，又名翁六弟，1946年生，新建镇（原双川乡）丹址村人。剧团小花。从艺溶溪公社婺剧团。

王德法，1946年生，双川乡丹址村人。剧团净角。从艺新建区婺剧团。

胡定才，1946年生，胡村人。师从梅子仙。缙云县文化馆从事戏剧工作。

章子寿（1947—1987），官店村人。村剧团老旦。

虞乐根（1947—1992），榧树根村人。村剧团大花。

虞树金（1947—2010），榧树根村人。村剧团花旦。

张静花，1947年2月生，浙江东阳县湖溪镇人。工花旦。1960年9月考入浙江省戏曲学校，1962年分配至缙云县婺剧团。

朱金亮，1947年5月生，三溪乡后吴村人。村剧团老旦。

蒋群月，1947年6月生，东方镇胪膛村人。村剧团小生。出嫁后停演。

虞子根，1947年9月生，榧树根村人。村剧团老旦。

吴国良，1947年11月生，三溪乡后吴村人。村剧团正吹。

赵子明，1947年生，溪南乡双港桥村人。大队剧团走台。

施建进，1947年生，东川乡宅基村人。宅基村剧团小锣。

陈福长，1947年生，城西乡万松村人。正吹。曾一次群艺婺剧团。

施月秋，1947年生，雅施村人。村剧团小旦。

朱益礼，1947年生，金竹村人。村剧团净角、丑角。

叶顺忠，1947年生，吴岭乡吴岭村人。村剧团小生。

杨德叶（1948—2012），官店村人。村剧团龙套。

张秋蝉（1948—2013），雅施村人。村剧团花旦。

张金奎，1948年1月生，榧树根村人。村剧团四花。

林雄修，1948年2月生，城北乡古塘下人。村宣传队演员、负责人。

李祥林，1948年3月生，大源乡稠门村人。剧团副吹。从艺新艺、周岭等婺剧团。

林孟暄，1948年4月生，城北乡古塘下人。村宣传队副吹。

杨瑞方，1948年5月生，官店村人。剧团乐手。从艺村剧团、石笕婺剧团。

吕夏娇，1948年5月生，东渡镇方川村人。15岁学戏。村剧团、方川婺剧团花旦。

杜景秋，1948年12月生，七里乡杜村人。村剧团正吹。

杜坤洪，1948年生，吴岭乡吴岭村人。村剧团净行。

杨喜俭，1948年生，官店村人。村剧团小生。

章祖昌，1948年生，新建镇荽岭村人。村剧团副吹。

楼松权，1948年生。缙云县婺剧团小生。

丁云来，1948年生，溶溪乡花楼山村人。花楼山婺剧团副团长。

施德水，1948年生，壶镇镇人。工小花脸。师承黄德银、吴法善。

施景申，1948年生，东川乡宅基村人。宅基村剧团鼓板。

施茂丁，1948年生，舒洪乡舒洪村人。红艺婺剧团团长。

楼柳法，1948年生，缙云县人。缙云县婺剧团小生。

林积松，1948年生，城北乡古塘下村人。剧团主胡。从艺城北、周岭、溪南、壶镇区等婺剧团。

杨喜和，1948年生，官店村人。村剧团大花。

韩蜀云，1948年生，雅施村人。村剧团小丑。

吕明秋，1948年生，小旦。1960年考入缙云县婺剧团。

施金苏，1948年生，雅施村人。村剧团正旦。

陈月娥，1948年生，雅施村人。村剧团花旦。

朱德义（1949—2010），金竹村人。村剧团鼓板。

陈作福（1949—2014），新建镇川石村人。村剧团正生。

林明星，1949年5月生，城北乡古塘下人。村宣传队演员。

虞耀大，1949年7月生，榧树根村人。村剧团二花。

吕志义，1949年生，东渡镇方川村人。村剧团、方川婺剧团小花。

王春女，1949年生，三联乡好溪村人。从艺经历不详，演过《狸猫换太子》《挑女婿》《双凤冤》《白鹤珠》《铁灵关》等。

田文莺，1949年生，东方镇胪膛村人。村剧团演花旦。出嫁后停演。

麻庄秀，1949年生，溪南乡双港桥村人。大队剧团乐手。

施新汉，1949年生，东川乡宅基村人。宅基村剧团正吹。

施丽芬，1949年生，雅施村人。村剧团旦角。

丁慧君，1949年生，官店村人。村剧团龙套。

周月飞，1949年生，溪南乡双港桥村人。大队剧团幻灯。

潘卫成，1949年生，双溪乡双口村人。乐手，从艺新化公社婺剧团。

吕国康，1949年生，壶镇镇高潮村人。剧团大提琴手，从艺群艺婺剧团。

陈兆华，1949年生，上周村人。上周村（大队）婺剧团二胡。

章步钟，1949年生，新碧乡荄岭村人。曾任荄岭大队剧团团长。

杨林，1949年生，丽水人。荄岭大队剧团鼓板。

虞汉文，1950年1月生，榧树根村人。村剧团大花。

翁真象，又名翁七弟，1950年5月生，新建镇丹址村人。先于新建区婺剧团演戏，后自办七弟婺剧团。

林夏法，1950年3月生，城北乡古塘下人。村宣传队三样。

李成溪，1950年9月生，大源乡稠门村人。新艺婺剧团中胡。

林慕陶，1950年11生，城北乡古塘下人。剧团村宣传队演员。

黄永清（1950—2015），新建镇皂川村人。剧团花脸。曾任永清婺剧团团长。

陈鼎甲，1950年生，田洋乡人。田洋大队婺剧团净角，曾任田洋大队婺剧团团长。

胡设钦，1950年生，胡源乡胡村人。群艺婺剧团小锣。

丁必坚，1950年生，田洋乡人。田洋大队婺剧团净角。

施炳全，1950年生，城北乡雅施村人。城北婺剧团乐手。

叶顺昌（1951—2009），吴岭乡吴岭村人。村剧团武生。

虞乐云（1951—2002），榧树根村人。村剧团小丑。

林继英，1951年2月生，城北乡古塘下人。村宣传队演员。

林爱勤，1951年5月生，城北乡古塘下人。村宣传队演员。

梅土良，1951年3月生，梅宅村人。梅宅剧团主胡。

杨喜才，1951年4月生，官店村人。村剧团鼓板。

周根海，1951年10月生，舒洪乡下周村人。曾任新化、缙南、盘溪婺剧团团长。

朱盈钟，1951年11月生，新建镇新建村人。剧团小生。从艺新建区、永康县电厂、石柱等婺剧团。

叶顺温，1951年生，吴岭乡吴岭村人。村剧团小花。

杜云土，1951年生，吴岭乡吴岭村人。村剧团生行。

杨喜让，1951年生，官店村人。村剧团正生。

施明升，1951年生，东川乡宅基村人。宅基村剧团正生。

沈干兴，1951年生，壶镇镇沈宅村人。村剧团鼓板。

李建平，1951年生，舒洪乡姓王村人。剧团主胡，曾任红旗婺剧团团长。

吕渭明，1952年1月生，壶镇镇农兴村人。群艺婺剧团三样。

林正华，1952年1月生，城北乡古塘下人。村宣传队演员。

林月珠，1952年1月生，城北乡古塘下人。村宣传队演员。

林有儿，1952年1月生，城北乡古塘下人。村宣传队演员。

蒋献根，1952年3月生，东方镇胪膛村人。演过《十五贯》《白门楼》等。

周美清，1952年4月生，舒洪镇下周村人。新艺婺剧团四花脸。

田国友，1952年4月生，东方镇胪膛村人。村剧团后台、小锣。

蓝廷根，1952年6月生，丽水市联城镇瑶畈村人。盘溪婺剧团副吹。

施文良，1952年8月生，宅基村人。村剧团主胡。

应访爱，1952年3月生，籍贯不详。西安知青，村宣传队演员。

林成园，1952年10月生，城北乡古塘下人。村宣传队演员。

沈洪州，1952年生，壶镇镇沈宅村人。村剧团正吹。

胡得娇，1952年生，雅江乡大黄村人。新化公社婺剧团乐手。

吕有土（1953—2014？），东渡镇人。剧团大花。从艺盘溪婺剧团。

杨三群，1953年6月生，城东乡官店村人。村剧团花旦。

施松挺，1953年6月生，双川乡丹址村人。后台乐手。从艺双川婺剧团。

马有相，1953年7月生，新川乡力坑村人。曾任力坑、新川等婺剧团电工。

林云耀，1953年8月生，城北乡古塘下人。村宣传队小锣。

舒建跃，1953年生，丽水双溪乡双溪村人。鱼川婺剧团正吹。

朱土云，1953 年生，金竹村人。村剧团小生。

杨缙汭（1954—2023），城东乡官店村人。村剧团正吹。

朱松兴（1954—2001），三溪乡后吴村人。村剧团大花。

吴云坚，1954 年 1 月生，三溪乡后吴村人。村剧团小生。

丁碧忠，1954 年 6 月生，东川乡笕川村人。群艺婺剧团小生、正生。

杨继亮，1954 年 9 月生，城东乡官店村人。村剧团小生。

杨茂春，1954 年 12 月生，东方镇胪膛村人。曾为金华里浦、新建镇、群文等剧团写戏。

田永肥，1954 年生，东方镇胪膛村人。村剧团净角。

杨锦钟，1954 年生，双溪乡姓潘村人。溶溪公社婺剧团双响。

林继珍，1955 年 1 月生，城北乡古塘下人。村宣传队演员。

周金仙，1955 年 8 月生，舒洪镇下周村人。剧团老旦。从艺新化、缙南、盘溪、新建区等婺剧团。

林爱云，1955 年 10 月生，城北乡古塘下人。村宣传队演员。

凡永法，1955 年生，新建镇宏坦村人。鱼川婺剧团鼓板。

杨周勇，1955 年生，双川乡鱼川村人。鱼川婺剧团团长。

周子勤，1955 年生，新川乡丰山村人。工正生。

陈年标，1955 年生，上周村人。上周村（大队）婺剧团净角。

吴洪亮，1956 年 1 月生，三溪乡后吴村人。村剧团正生。

吴奎福，1956 年 2 月生，三溪乡后吴村人。村剧团武丑。

吴尚亮，1956 年 4 月生，三溪乡后吴村人。村剧团老外、正生。

叶松桥，1956 年 6 月生。新建宏坦村人。从艺群艺、碧河、丽水石牛等剧团。1987 年，自办婺剧团，任团长。

吴爱华，1956 年 7 月生，三溪乡后吴村人。村剧团武旦。

杨肯堂，1956 年 7 月，官店村人。乐手，从艺缙云县婺剧团。

丁小平，1956 年 8 月生，舒洪镇岭口村人。正吹。戏曲音乐干部。

朱马诚，1956 年 9 月生，碧河乡河阳村人。导演。从艺群艺、姓潘、碧河等婺剧团。

沈周兴，1956 年生，壶镇镇沈宅村人。村剧团乐手。

吕桂斗，1956 年生，壶镇镇沈宅村人。村剧团小花。

田小莲，1956 年生，东方镇胪膛村人。村剧团花旦。

朱岩浪（1957—2022），金竹村人。村剧团副末。

吴赛华，1957 年 3 月生，三溪乡后吴村人。村剧团花旦。

潘锦桃，1957 年 4 月生，双溪乡姓潘村人。副吹。从艺经历不详。

林炳贵，1957 年 4 月生。章源乡麻车村人。群艺婺剧团灯光、舞美。

胡列坚，1957 年 6 月生，双溪乡姓潘村人。群艺婺剧团鼓板。
周小华，1957 年 8 月生，新建乡宏坦村人。群艺婺剧团二花。
潘碧云，1957 年 8 月生，双溪乡双溪口村人。群艺婺剧团正旦。
李慧媛，1957 年 8 月生，新化乡稠二村人。群艺婺剧团正旦。
汪国亮，1957 年 9 月生，三溪乡后吴村人。村剧团大花。
杨晋平，1957 年 9 月生，官店村人。村剧团花旦。
潜朱松，1957 年生，舒洪乡姓王村人。剧团老生、花脸。从艺红旗婺剧团。演过《斩魏征》《临江驿》《乔太守乱点鸳鸯谱》《八百两》《打金枝》等。
李品芳，1957 年生，新美乡凤山下大队人。红艺婺剧团主胡。
麻土申，1957 年生，东金乡周星堂村人。剧团净角。从艺群文等婺剧团。
胡赵云，1957 年生，雅江乡大黄村人。剧团乐手。从艺新建区婺剧团。
吕卫成，1957 年生，东渡镇方川村人。方川婺剧团旦角。
黄金海，1957 年生，溶溪乡西岙村人。溶溪公社婺剧团电工。
杨国勇，1957 年生，双川乡鱼川村人。鱼川婺剧团团长。
陶雪美，1957 年生，丽水县崇义乡陶村人。城北婺剧团乐手。
李子群，1958 年 7 月生，新华乡稠门村人。正生。从艺群艺、双川、方川、新化、缙筠等剧团。
丁志民，1958 年 8 月生，东川乡笕川村人。剧团生角。
吕国进，1958 年 10 月生，三联乡北山村人。从艺北山剧团、群艺婺剧团，1983 年任群艺婺剧团团长。
王周坛，1958 年 10 月生，舒洪镇姓王村人。剧团台务。从艺红旗、溪南等婺剧团。
钭秀英，1958 年 10 月生，方川乡黄坭山村人。剧团老生。从艺新化、方川等婺剧团。
林成奎，1958 年 12 月生，城北乡古塘下人。村宣传队演员。
吕志娇，1958 年生，东渡镇方川村人。方川婺剧团老旦。
陈群芳，1958 年生，上周村人。上周村（大队）婺剧团老旦。
麻洪法，1958 年生，碧河乡下田村人。鱼川婺剧团副吹。
王卫芳，1959 年 1 月生，大源镇余溪村人。新艺婺剧团旦角。
钭丽君，1959 年 3 月生，章源乡大源村人。群艺婺剧团文小生。
朱美兰，1959 年 7 月生，雁岭乡金一村人。群艺婺剧团正旦。
应洪发，1959 年 7 月生，碧河乡下田村人。剧团副吹。从艺永康方岩、碧河、鱼川、新建区二团等剧团。
周珍祝，1959 年 8 月生，新美乡凤山下村人。群艺婺剧团旦角。
郑永秋，1959 年 8 月生，城东乡下明山村人。从艺群文婺剧团。

杜季莲，1959年11月生，吴岭乡吴岭村人。群艺婺剧团小花。

郑国正，1959年生，石笕乡流坑村人。从艺石笕公社向荣婺剧团，演过《卷席筒》《包公铡国舅》《春草闯堂》《血手印》《双凤冤》《黄鹤楼》等。

虞景林，1959年2月生，榧树根村人。村剧团副吹。

陈淼淼，1959年12月生，溪南乡钦村人。剧团乐手。从艺新建区婺剧团等。

吴文莺（1959—2006），三溪乡后吴村人。村剧团老旦。

朱德花（1959—2005），三溪乡后吴村人。村剧团老旦。

潘卫成，1959年生，双溪乡双溪村人。剧团正吹。从艺新化、仙居陈钟、缙南、盘联等剧团。

章玲芬，1959年生，碧河乡荧岭村人。鱼川婺剧团老生。

李子虎，1959年生，新建区雪峰村人。石臼坑大队婺剧团二胡。

龚连旺，1959年生，丽水县雅溪区下庄村人。石臼坑大队剧团二花。

吕月枝，1959年生，东川乡宅基村人。宅基村剧团作旦。

林美娟，1959年生，城北乡古塘下村人。剧团乐手。从艺上王、城北、新建区、溪南、壶镇区等婺剧团。

李海涛，1959年生，溪南乡双港桥村人。大队剧团生角。

麻彩娥，1960年1月生，章源乡大源村人。群艺婺剧团作旦。

章祖云，1960年5月生，碧河乡荧岭村人。剧团净角。从艺荧岭、碧河、新星、盘溪、新建三团、东川等婺剧团。

应普源，1960年6月生，前路乡前路村人。村剧团正吹。

蔡均平，1960年6月，章源乡小章村人。剧团副吹。从艺缙云县婺剧团。

杜小兰，1960年8月生，长坑乡株树村人。群艺婺剧团正生。

李美钗，1960年11月生，大源乡稠门村人。新艺婺剧团花旦。

吕志新，1960年11月生，新美乡方川村人。群艺婺剧团正生。

郑兰菊，1960年生，石笕乡石一村人。从艺石笕公社婺剧团，演过《血手印》《碧玉球》《卷席筒》等。

陈汝良，1960年生，东渡镇方川村人。方川婺剧团净角。

吕国庆，1960年生，东渡镇方川村人。方川婺剧团二花。

李兴德，1960年生，双川乡丹址村人。双川公社剧团主胡。

丁春付，1960年生，吴岭乡东溪村人。剧团双响。从艺周庄、王保堂、胡村乡等婺剧团。

麻岳燕，1960年生，东渡镇方川村人。方川婺剧团花旦。

章玉花，1960年生，碧河乡荧岭村人。鱼川婺剧团旦角。

李国琴，1960年生，兆岸乡兆岸村人。鱼川婺剧团正旦。

李玲艺，1961年生，新化乡稠四村人。群艺婺剧团彩旦。

叶美仙（1961—1989），金华孝顺人。群艺婺剧团老生。

江美青，1961年1月生，雅江乡雅江村人。新艺婺剧团正生。

陈苏林，1961年8月生，石笕乡石云村人。剧团生角。从艺石笕、城郊区、新建区等婺剧团。

吕爱英，1961年9月生，东渡镇方川村人。剧团女小生。从艺缙云县婺剧团。

施德土，1961年9月生，壶镇镇人。剧团小花脸。从艺云和、缙云县等婺剧团。

李雪芬，1961年11月生，城东乡周村人。剧团花旦。从艺新艺、缙南、盘溪婺剧团。

周杏丹，1961年11月生，雅江乡岩坑村人。剧团戏服管理员。从艺盘溪区、新建区婺剧团。

刘有平，1961年11月生，方川乡石松村人。剧团主胡。从艺群艺、群文、方川等婺剧团。

麻爱生，1961年5月生，东金乡周升塘村人。1983年始办剧团。

吴葛福，1961年6月生，三溪乡后吴村人。村剧团老生。

鲍子球，1961年生，小筜乡大园村人。剧团花旦。从艺宣平赵村、石笕、方川等剧团。

陈茂申，1961年生，溪南乡钦村人。剧团乐手。从艺新建区婺剧团。

章设木，1961年生，新建镇茭岭村人。村剧团二花。

章玲淑，1961年生，永康县前仓乡朝川村人。鱼川婺剧团正生。

刘夏莲，1961年生，碧河乡茭岭村人。鱼川婺剧团老旦。

李英，1961年生，三溪乡盛源村人。鱼川婺剧团花旦。

胡小敏，1961年生，雅江乡大黄村人。剧团鼓板。先后从艺群艺、笕川、新化、大苍、盘联等剧团。

金汉炉，1962年3月生，石笕乡石二村人。从艺群艺、群文等婺剧团。

周元根，1962年5月生，义乌杭畴乡人。群艺婺剧团大花。

周秋玲，1962年8月生，东渡镇方川村人。方川婺剧团小生。

吴玮玲，1962年10月生，壶镇镇中兴村人。1980年学员，缙云县婺剧团花旦。

陈雄根，1962年10月生，东金乡岩腰里弄村人。剧团电工。从艺永康新楼、永康芝英、新建文化中心等剧团。

朱唐洪，1962年10月生，三溪乡后吴村人。村剧团正丑。

李灵芝，1962年11月生，五云镇东门村人。群艺婺剧团生角。

丁文英，1962年生，舒洪乡新渥村人。从艺红旗婺剧团，演过《汉宫怨》《临江驿》《斩魏征》《乔太守乱点鸳鸯谱》等。

胡成舜，1962年生，舒洪镇仁岸村人。剧团正吹。从艺前村、群艺、蟠龙、新川等婺剧团。

林成燕，1962年生，城西乡金弄村人。剧团旦角。从艺新建区婺剧团。
陈银生，1962年生，田洋乡人。田洋大队婺剧团净角。
陈苏芳，1962年生，田洋乡人。田洋大队婺剧团旦角。
陈梅英，1962年生，石笕乡笕三村人。田洋大队婺剧团生角。
施爱丽，1962年生，东川乡宅基村人。宅基村剧团花旦。
陈竹亮，1962年生，石笕乡人，剧团乐手，从艺石笕婺剧团。
章国群，1962年生，新建镇茭岭村人。村剧团花旦。
吕景华，1962年生，东渡镇方川村人。方川婺剧团旦角。
郑月芬，1962年生，壶镇三联乡好溪村人。从艺好溪业余剧团。演过《铁灵关》《花田错》《碧血扬州》《白鹤珠》《狸猫换太子》等。
卢均亮，1962年生，新美乡凤山下村人。双川公社剧团副吹。
王建明，1962年生，姓王村人。红旗婺剧团老外。
李卫方，1962年生，新化乡稠三村人。新化公社婺剧团老旦。
林兰月，1962年生，新建区双港桥村人。石臼坑大队婺剧团花旦。
沈思华，1962年生，壶镇镇沈宅村人。村剧团花旦。
朱慧丹，1962年生，新建镇凝碧村人。石臼坑大队剧团作旦。
吕陈郑，1962年生，东渡镇方川村人。方川婺剧团小花。
张晓珍，1963年2月生，章源乡大源村人。群艺婺剧团小生。
杜金友，1963年3月生，七里乡杜村人。剧团乐手，从艺群艺婺剧团。
鲍陆发，1963年4月生，遂昌县濂竹乡叶家田村人。剧团乐手、武堂。从艺新建镇婺剧团二团。
李圣文，1963年5生，五云镇人。剧团琵琶。从艺缙云县婺剧团。
许林森，1963年6月，溶江乡田洋村。剧团鼓板。从艺群艺二团、碧河、新川等婺剧团。
陈秀英，1963年7月生，双溪口乡上周村人。盘溪婺剧团花旦、小生。
应子亮，1963年8月生，舒洪镇下园村人。剧团乐手。从艺盘溪、蟠龙、新川等婺剧团。
邵燕琴，1963年9月生，金华孝顺镇人。群艺婺剧团正生。
李恋英，1963年9月生，新建钦村人。13岁学戏。工花旦。
王仲爱，1963年10月生，官店村人。村剧团旦角。
应锦娥，1963年10月生，溪南乡葛湖村人。群艺婺剧团武小旦。
黄剑飞，1963年10月生，三联乡和睦村人。群艺婺剧团大花。
应梅祝，1963年10月生，三合乡水口村人。群艺婺剧团旦角。
吴真珍，1963年11月生，永康市石柱镇后吴村人。盘溪婺剧团正生。
叶金亮，1963年12月生，吴岭村人。缙云县婺剧团三样。

王良红，1963 年生，前村乡黄金村人。从艺经历不详，演过《三姐下凡》《红梅寺》《石香园》等。

杜子升，1963 年生，吴岭乡吴岭村人。村剧团正生。

杜永林，1963 年生，吴岭乡吴岭村人。村剧团净行。

施爱平，1963 年生，东川乡宅基村人。宅基村剧团小生。

林兰月，1963 年生，城西乡金弄村人。从艺石笕剧团，演过《双玉球》《磨豆腐》《卷席筒》《双凤冤》《状元与乞丐》等。

麻岳娇，1963 年生，东渡镇方川村人。方川婺剧团老生。

章林相，1963 年生，永康县前仓乡朝川村人。鱼川婺剧团小花。

章秀玲，1963 年生，新建镇荄岭村人。村剧团旦角。

王国美，1963 年生，丽水县雅溪区下庄村人。石臼坑大队剧团副末。

吕淑玲，1963 年生，东渡镇方川村人。方川婺剧团旦角。

章爱珠，1963 年生，新建镇荄岭村人。村剧团正生。

徐金法，1963 年生，溪南乡双港桥村人。剧团大花。从艺石臼坑大队、群艺等婺剧团。

朱国芬，1963 年生，碧河乡凝碧村人。剧团净角。从艺新建区婺剧团。

陈汝坚，1963 年生，田洋乡人。田洋大队婺剧团净角。

鲍丁方，1963 年生，田洋乡人。田洋大队婺剧团净角。

陈汉岳，1963 年生，舒洪乡蟠龙村人。从艺蟠龙婺剧团。

丁云根，1963 年生，溶溪乡花楼山村人。花楼山婺剧团道具师。

丁芝英，1963 年生，溶溪乡花楼山村人。剧团正旦。从艺花楼山、红旗等婺剧团。

叶彩目，1963 年生，前村乡前村村人。前村公社婺剧团正旦。

陈成信，1963 年生，长坑乡东溪村人。剧团鼓板。从艺红旗、缙筠、群艺、城郊区、石笕等婺剧团。

陈丽君，1963 年生，新碧乡黄碧村人。剧团小生。从艺溶溪公社、新建区等婺剧团。

胡永杏，1963 年生，溶溪乡新屋畈村人。溶溪公社婺剧团生角。

陶旺芬，1963 年生，新碧乡黄碧村人。溶溪公社婺剧团净角。

吕丽萍，1963 年生，壶镇乡农兴村人。从艺壶镇公社业余剧团，演过《临江驿》《斩魏征》《八百两》等。

邱苏珍，1964 年 1 月生，武义县陶宅乡陶宅村人。剧团正生。从艺武义王宅、缙云方川等婺剧团。

戴金法，1964 年 2 月生，舒洪乡蟠龙村人。剧团乐队正吹。从艺蟠龙、力坑、东川等婺剧团。

李伟玲，1964 年 4 月生，新化乡稠门一村人。剧团生角。从艺新化、新川、

舒洪等婺剧团。

陈爱琴，1964年4月生，三联乡坑沿村人。剧团彩旦。从艺壶镇区群文婺剧团。

陈平，1964年9月生，石笕乡朱庄村人。剧团主胡。从艺石笕、盘溪区、新建区等婺剧团。

朱惠丹，1964年9月生，碧河乡凝碧村人。从艺新建区、石臼坑、新川等婺剧团。

郑永珠，1964年9月生，城东乡下明山村人。剧团正生。从艺仙都、缙筠、群文等婺剧团。

王群芝，1964年10月生，壶镇镇上王村人。盘溪婺剧团二胡。

杨蜀萍，1964年10月生，官店村人。群艺婺剧团花旦。

叶瑞亮，1964年10月生，吴岭乡吴岭村人。群艺婺剧团二花。

章品，1964年10月生，永康县前仓乡人。剧团花脸。从艺缙云缙军、永康花街、舒洪等婺剧团。

杜晓燕，1964年11月生，长坑乡株树村人。群艺婺剧团花旦。

潘碧娇，1964年12月生，双溪口乡姓潘村人。剧团生角。从艺新化、盘溪等婺剧团。

郑小燕，1964年生，城东乡周村人。从艺石笕婺剧团，演过《海瑞驯虎》《碧玉杯》《双凤冤》《前后金冠》《三支箭》《碧玉球》《斩国舅》等。

叶章秋，1964年生，吴岭乡吴岭村人。村剧团正生。

陈景叶，1964年生，田洋村人。田洋大队婺剧团生角。

陈一枝，1964年生，田洋村人。田洋大队婺剧团旦角。

钭子琴，1964年生，章源乡大园村人。剧团副末，从艺新化公社、群文等婺剧团。

金秀英，1964年生，双溪乡下坑村人。新化公社婺剧团旦角。

马梅芳，1964年生，溪南乡张公桥村人。剧团小生。从艺溪南公社、溪南等婺剧团。

马美芬，1964年生，溪南乡张公桥村人。溪南公社婺剧团旦角。

章寿美，1964年生，新建镇荚岭村人。村剧团副末。

王伟建，1964年生，前村乡前村人。前村公社婺剧团净角。

王文英，1964年生，上周村人。上周村（大队）婺剧团花旦。

陈群蕊，1964年生，上周村人。上周村（大队）婺剧团副末。

吕群丹，1964年生，壶镇镇沈宅村人。村剧团旦角。

章永香，1964年生，新建镇荚岭村人。村剧团旦角。

章彩美，1964年生，新建镇荚岭村人。村剧团旦角。

朱佩灵，1964年生，碧河乡河阳村人。剧团生角。从艺新建区婺剧团。

黄丽球，1964 年生，溪南乡溪岩下村人。剧团生角。从艺新建区婺剧团。

陶耀堂，1964 年生，溪南乡双港桥村人。大队剧团乐手。

马云雁，1964 年生，溪南乡双港桥村人。大队剧团乐手。

项丽珠，1964 年生，吴岭乡人。溶溪公社婺剧团旦角。

陈益飞，1964 年生，溶溪乡田洋村人。溶溪公社婺剧团电工。

恭荣会，1964 年生，丽水石蒙圩龚山村人。鱼川婺剧团净角。

雪娇，1964 年生，城西乡万松村人。鱼川婺剧团小生。

章维娥，1964 年生，碧河乡茭岭村人。鱼川婺剧团副末。

吕志燕，1964 年生，方川乡方坑口村人。剧团旦角。从艺方川、古路等婺剧团。

邹子菊，1964 年生，石笕乡西坑村人。剧团正旦。从艺石笕剧团、群艺三团等。

周爱明，1964 年生，木栗乡人。前村公社婺剧团主胡。

王伟坚，1964 年生，前村乡前村村人。前村公社婺剧团大花。

胡益福，1964 年生，雅江乡石上村人。剧团电工。从艺姓潘剧团、壶镇群文剧团。

陈初仙，1964 年生，兆岸乡兆岸村人。剧团灯光。从艺方川婺剧团。

王小兰，1964 年生，五云镇项村人。剧团乐手。从艺新建区婺剧团。

郑金勇，1964 年生，城东乡双龙村人。剧团副吹。从艺盘溪、蟠龙、新建等剧团。

杨爱芬，1964 年生，新建区东山杨村人。石臼坑大队婺剧团正旦。

何丽仙，1965 年 1 月生，方川乡黄坻山村人。剧团旦角。从艺双川、方川等婺剧团。

李挺兴，1965 年 2 月生，新化乡稠一村人。群艺婺剧团老生。

施小华，1965 年 2 月，双川乡丹址村人。剧团花旦、武旦。从艺新建区、缙南等婺剧团。

应德旺，1965 年 2 月生，胪膛村人。工鼓板。1999 年，组办龙泉县百花婺剧团。

李圣菲，1965 年 6 月生，五云镇人。先剧团小生后改老旦。从艺缙云县婺剧团。

徐萍，1965 年 7 月生，松阳县象溪乡镇靖居包村人。剧团正旦。师从颜明月。从艺群艺婺剧二团。后回松阳，自办剧团。

王夏超，1965 年 7 月生，永康县舟山乡新亭村人。剧团净角。从艺舟山婺剧团、壶镇群文婺剧团等。

胡益华，1965 年 8 月生，新建马渡村人。剧团花旦。从艺县婺剧团、新建区婺剧团、新川剧团、力坑婺剧团等。曾自办东川婺剧团。

王文华，1965 年 9 月生，壶镇苍山村人。剧团大花。从艺群艺、小百花等婺剧团。

胡银珠，1965 年 9 月生，双溪乡姓潘村人。剧团小生。从艺经历不详。

王旭强，1965年9月生，前村乡榧树后村人。剧团主胡。从艺前村、南溪、新川、群文等婺剧团。

王彩芬，1965年9月生，长坑乡东溪村人。剧团丑角。从艺红旗、缙筠、舒洪大队红艺、方川等婺剧团。

杨谷燕，1965年10月生，官店村人。村剧团正生。

张静，1965年10月生，金华人。剧团花旦。从艺缙云县婺剧团。

胡雪秋，1965年10月生，岩门乡松岩村人。剧团正生。从艺力坑、碧河、群文等婺剧团。

施冬来，1965年10月生，东川乡宅基村人。剧团鼓板。从艺宅基、新建区、壶镇区等婺剧团。

陈忠法，1965年10月生，东溪村人。剧团主胡。从艺县婺剧团、缙云婺剧二团。

陶龙芬，1965年10月生，新建葛湖村人。剧团花旦。从艺缙云县、丽水市、伟亮等婺剧团。

杨爱翠，1965年12月生，官店村人。村剧团旦角。

徐丽君，1965年12月生，工花脸、老旦。从艺缙云县婺剧团、浙江婺剧团。

许于亮，1965年12月生，溶溪乡田洋村人。剧团鼓板。从艺群艺、群文等婺剧团。

胡利华，1965年生，新建人。缙云县婺剧团花旦。

杨秋萍，1965年生，永康县马岭下村人。鱼川婺剧团小生。

何丽鸳，1965年生，石笕乡朱岗村人。从艺石笕剧团。

李慧英，1965年生，东川乡梅溪村人。剧团生角。从艺城北、周岭、丽水联城、石笕等剧团。

章解庭，1965年生，新建镇荚岭村人。村剧团二花。

王玉叶，1965年生，舒洪乡上王大队人。舒洪大队剧团艺人。

丁月东，1965年生，溶溪乡花楼山村人。剧团彩旦。从艺花楼山、红旗等婺剧团。

朱斐夏，1965年生，河阳村人。河阳村婺剧团花旦。

朱晓华，1965年生，溪南乡双港桥村人。大队剧团生角。

杨丽华，1965年生，乐清市大荆镇人。剧团小锣兼三样。从艺缙云县婺剧团。

徐月珍，1965年生，溪南乡双港桥村人。大队剧团净角。

何淑君，1965年生，金华人。缙云县婺剧团花旦。

施爱丹，1965年生，城北乡雅施村人。城北婺剧团旦角。

项苏芳，1965年生，双溪乡东里村人。新化公社婺剧团生角。

李赛飞，1965年生，新化乡稠四村人。新化公社婺剧团旦角。

陶保芬，1965年生，溪南乡双港桥村人。大队剧团生角。

陶赵英，1965年生，溪南乡双港桥村人。大队剧团副末。

王岳英，1965年生，溪南乡双港桥村人。大队剧团生角。

杨思利，1965年生，新建镇东山杨村人。溪南公社婺剧团生角。

陶月玲，1965年生，溪南乡张公桥村人。溪南公社婺剧团花旦。

邱美月，1965年生，溪南乡双港桥村人。大队剧团生角。

吕美珍，1965年生，东渡镇方川村人。方川婺剧团旦角。

章笑兰，1965年生，新建镇茭岭村人。村剧团旦角。

丁岳枝，1965年生，官店村人。村剧团小生。

丁岳芝，1965年生，溶溪乡花楼山村人。溶溪公社婺剧团生角。

王少英，1965年生，木栗乡木栗村人。剧团生角。从艺南溪、胡村乡等婺剧团。

傅志丹，1965年生，大洋区南溪人。从艺石笕剧团，演过《包公铡国舅》《海瑞驯虎》《春草闯堂》《血手印》《状元与乞丐》等。

楼卫玲，1965年生，碧河乡河阳村人。剧团二花。从艺碧河、新建区、壶镇区等婺剧团。

王梅叶，1965年生，前村乡苓脚村人。剧团小生。从艺群文等婺剧团。

黄建平，1965年生，永康县舟山乡舟山村人。双川公社剧团净角。

沈春凤，1965年生，壶镇镇沈宅村人。村剧团生角。

叶根秀，1965年生，壶镇镇沈宅村人。村剧团正生。

沈秀莲，1965年生，壶镇镇沈宅村人。村剧团旦角。

周益仕，1965年生，石臼坑村人。剧团鼓板，从艺城郊区婺剧团。

沈爱玲，1965年生，壶镇镇沈宅村人。村剧团净角。

沈美芬，1965年生，壶镇镇沈宅村人。村剧团旦角。

沈丽华，1965年生，壶镇镇沈宅村人。村剧团生角。

沈茂月，1965年生，壶镇镇沈宅村人。村剧团生角。

潘月珠，1965年生，双溪乡姓潘村人。田洋大队婺剧团旦角。

麻云松，1965年生，舒洪镇田洋村人。田洋大队婺剧团净角。

李苏翠，1965年生，丽水县双溪乡上金竹村人。双川公社剧团正旦。

何丽仙，1965年生，方川乡西坑口村人。双川公社剧团花旦。

王玉叶，1965年生，盘溪区上王村人。剧团老生。从艺群文等婺剧团。

杜丽芬，1965年生，新建镇新建村人。石臼坑大队剧团小花。

子林，1965年生，丽水县雅溪区下金竹村人。石臼坑大队婺剧团二胡。

李有珍，1966年1月生，双川乡丹址村人。剧团花旦、老旦，从艺新川、双川公社等婺剧团。

陈淑英，1966年2月生，城郊区兆岸村。剧团生角。从艺群艺、新建镇、七

弟等婺剧团。

潘祥发，1966年2月生，遂昌县濂竹乡横坑村人。剧团三样。从艺新建镇婺剧团二团。

章瑞忠，1966年2月生，碧河乡凝碧村人。剧团鼓板。从艺碧河、丽水、新建镇二团等剧团。

杜丽芬，1966年2月生，七里乡杨岭村人。剧团正旦。从艺缙云县婺剧团。

陈裕法，1966年2月生，长坑乡东溪村人。剧团净角。从艺舒洪大队、方川等婺剧团。

周德舜，1966年2月生，舒洪镇下周村人。剧团小锣。从艺新建区婺剧团。

刘小英，1966年3月生，方川乡石松村人。剧团小生。从艺双川、东川等婺剧团。

吴香，1966年3月生，义乌人。群艺婺剧团一团小生。

陈仕汉，1966年5月生，舒洪镇昆坑村人。剧团副吹。从艺盘溪、群文等婺剧团。

朱儒杰，1966年5月生，方川乡郑坑口村人。剧团鼓板。从艺群艺、方川等婺剧团。

潘志光，1966年5月生，方川乡方坑口村人。剧团鼓板。从艺仙都、方川等婺剧团。

许新芳，1966年6月生，溶江乡田洋村人。剧团主胡。从艺石笕、新川、新建区三团、东川、田洋等婺剧团。

楼晓英，1966年6月生，三联乡雅化路村人。从艺缙筠婺剧团、壶镇区群文婺剧团等。

陈茴香，1966年6月生，金华孝顺人。群艺婺剧团小丑。

王国蕊，1966年生，前村乡前村村人。小生，从艺前村、仙都、七弟等婺剧团。

王月玲，1966年生，前村乡前村村人。花旦，从艺前村、仙都等婺剧团。

叶美菊，1966年生，前村乡前村村人。前村公社婺剧团小花。

章益丹，1966年生，前村乡曹头村人。前村公社婺剧团小花。

王梅叶，1966年生，前村乡岭脚村人。前村公社婺剧团小生。

邹晓琼，1966年生，石笕乡东坑村人。从艺石笕剧团，演过《春草闯堂》《两狼山》《血手印》等。

樊秋影，1966年7月生。东渡镇竹园脚村人。工小生。从艺群艺、缙南等婺剧团。

叶子芳，1966年7月生，南溪乡东余村人。剧团小锣。从艺南溪、群艺、群文等婺剧团。

施卫群，1966年8月生，城北乡雅西村人。剧团生角。从艺城北、新建区婺

剧团。

　　李巧花，1966 年 8 月生，丽水市雅溪镇里东村人。剧团小旦。从艺缙南、盘溪等婺剧团。

　　徐跃英，1966 年 9 月生，新碧乡川二村人。剧团旦角。从艺溪南、群艺、新建镇二团等剧团。

　　郭素英，1966 年 10 月生，壶镇金竹村人。剧团旦角。从艺金竹、丽水仙渡、青田下庄、新建百花等剧团。

　　李卫跃，1966 年 10 月生，武义县宣武乡大莱村人。剧团电工。从艺城郊区、方川等婺剧团。

　　戴志安，1966 年 11 月生，金华市婺城区汤溪镇人。

　　周根会，1966 年 11 月生，舒洪镇下周村人。剧团鼓板。国家一级演员。从艺缙南、盘溪、新建区等婺剧团。后调东阳婺剧团，曾任团长。

　　丁佩红，1966 年 12 月生，五云镇中心村人。剧团生角。从艺缙南、盘溪、群艺、新建区等婺剧团。

　　朱伟英，1966 年 12 月生，新建镇河阳村人。从艺群艺、九龙等婺剧团。

　　徐玉英，1966 年生，丽水人。剧团武生。从艺石笕、群艺等剧团。

　　陶兆英，1966 年生，溪南乡双港桥村人。剧团生角。从艺双港桥、百花、茭岭、蟠龙等剧团。

　　鲍秀忠，1966 年生，兰溪人。缙云县婺剧团乐手。

　　施俊叶，1966 年生，东川乡宅基村人。宅基村剧团小锣。

　　施伟玉，1966 年生，东川乡宅基村人。宅基村剧团老生。

　　施夏仙，1966 年生，东川乡宅基村人。宅基村剧团花旦。

　　施东来，1966 年生，东川乡宅基村人。宅基村剧团鼓板。

　　李伟英，1966 年生，城北乡梅溪村人。城北婺剧团生角。

　　李文杏，1966 年生，新化乡稠四村人。溶溪公社婺剧团旦角。

　　吕景群，1966 年生，东渡镇方川村人。方川婺剧团生角。

　　丁东光，1966 年生，溶溪乡新屋畈村人。溶溪公社婺剧团双响。

　　王岳英，1966 年生，舒洪乡上王村人。剧团小花。从艺红旗婺剧团，演过《汉宫怨》《斩魏征》等。

　　吕俊丽，1966 年生，东渡镇方川村人。方川婺剧团彩旦。

　　杨秋叶，1966 年生，吴岭乡东溪大队人。红艺婺剧团旦角。

　　洪柏洪，1966 年生，双溪乡人。新化公社婺剧团净角。

　　潘悦琴，1966 年生，双溪乡姓潘村人。新化公社婺剧团旦角。

　　陈妙玲，1966 年生，上周村人。上周村（大队）婺剧团正生。

　　陈会倪，1966 年生，上周村人。上周村（大队）婺剧团小生。

章卫叶，1966 年生，桃源乡章村人。新化公社婺剧团生角。
卢周远，1966 年生，壶镇冷水村人。新化公社婺剧团旦角。
蔡卫芬，1966 年生，章源乡小章村人。新化公社婺剧团净角。
钭子姜，1966 年生，章源乡大园村人。新化公社婺剧团生角。
章陈双，1966 年生，新建镇茭岭村人。村剧团小花。
王国女，1966 年生，前村乡前村人。前村公社婺剧团生角。
王月玲，1966 年生，前村乡前村人。前村公社婺剧团旦角。
叶美菊，1966 年生，前村乡前村人。前村公社婺剧团净角。
章益丹，1966 年生，前村乡曹头村人。前村公社婺剧团净角。
李碧鸯，1966 年生，丽水碏川乡麻余村人。鱼川婺剧团小旦。
谢双文，1966 年生，双川乡人。双川公社剧团小锣。
胡成莺，1966 年生，前村乡前村村人。前村公社婺剧团正生。
胡福远，1966 年生，仙都乡大弄口村人。蟠龙大队婺剧团生角。
戴云亮，1966 年生，舒洪乡蟠龙村人。蟠龙大队婺剧团双响。
麻福明，1966 年生，舒洪镇田洋村人。田洋大队婺剧团净角。
陈景圆，1966 年生，舒洪镇田洋乡人。田洋大队婺剧团生角。
朱美钦，1966 年生，雁门乡人。田洋大队婺剧团生角。
马利洪，1966 年生，溪南乡张公桥村人。溪南公社婺剧团净角。
麻建芳，1966 年生，浦江县马墅村人。剧团花旦。从艺溪南公社、溪南等婺剧团。
潘美兰，1966 年生，丽水碧湖人。溪南公社婺剧团生角。
郑智映，1966 年生，方川乡太仓村人。双川公社剧团老生。
谢三娥，1966 年生，双川乡笕头本村人。双川公社剧团小花。
应群兰，1966 年生，溪南乡葛湖村人。双川公社剧团老旦。
李晓珠，1966 年生，双川乡周岭村人。剧团旦角。从艺新建区婺剧团。
李迪波，1966 年生，永康石柱乡石柱村人。剧团生角。从艺新建区婺剧团。
潘丽玲，1966 月生，壶镇高潮村人。剧团花旦。从艺群艺、小百花等婺剧团。
李勇春，1966 年生，双川乡周岭村人。剧团生角。从艺周岭剧团。
许晓青，1966 年生，丽水黄畈村人。群艺婺剧团老生。擅演《夕阳亭》中的丞相。
杨友央，1966 年生，新建镇东山杨村人。剧团正生。从艺溪南公社婺剧团。
章美笑，1966 年生，新建镇茭岭村人。村剧团小生。
章美茶，1966 年生，新建镇茭岭村人。村剧团小生。
丁明芯，1966 年生，舒洪镇岭口村人。剧团小花。从艺周庄、王保堂、胡村乡等婺剧团。

杨伟英，1966年生，官店村人。村剧团花旦。

王雪飞，1966年生。大花。从艺静桥婺剧团。

陈苏梅，1966年生，壶镇镇沈宅村人。村剧团小花。

陈锦梅，1966年生，壶镇镇沈宅村人。村剧团花旦。

沈国英，1966年生，壶镇镇沈宅村人。村剧团大花。

上官云莲，1966年生，大洋区大圳头村人。剧团净角。从艺前村公社、群文等婺剧团。

尹旭媛，1966年生，上周乡山芝岙村人。剧团旦角。从艺姓潘、蟠龙、新建镇二团、盘联等剧团。

樊秋莹，1966年生，缙云樊村人。工花旦、小生，从艺群艺、缙南等婺剧团。

李东风，1966年生，新川乡丰山村人。力坑大队剧团老外。

马祝爱，1966年生，东川乡马桥头村人。剧团旦角。从艺碧河、新建镇二团等剧团。

王秀丽，1966年生，舒洪乡上王村人。剧团小生。从艺红旗、石臼坑等婺剧团，演过《汉宫怨》《斩魏征》等。

郭香二，1967年1月生，永康县舟山乡新亭村人。剧团老生。从艺舟山婺剧团、壶镇区群文婺剧团等。

林俊爱，1967年1月生，城北乡黄龙村人。剧团生角。从艺城北、丽水新合、石笕、新建镇二团等剧团。

孙碧芬，1967年3月生，新碧乡内孙村人。剧团武生。从艺群艺、壶镇区等婺剧团。

吕洪明，1967年3月生，壶镇镇中兴村人。缙云县婺剧团武堂。

马小燕，1967年4月生，碧河乡东岸村人。剧团正旦。从艺新建文化中心剧团、新川剧团等。

施玉萍，1967年7月生，新建韩畈村人。剧团生角。从艺碧河、新建区、新建镇二团等剧团。

张吉忠，1967年7月生，新建镇凝碧村人。缙云县婺剧团正生。

汪菲菲，1967年8月生，武义县柳城畲族镇人。剧团小花。

郑赛月，1967年8月生，三联乡好溪村人。剧团小旦。从艺力坑、河阳、壶镇区群文等婺剧团。

李思火，1967年8月生，新建镇丹址村人。思火婺剧团团长。

胡灵芝，1967年11月生，缙云县城人。群艺婺剧团一团大花。

应爱丹，1967年11月生，永康县舟山乡墩头村人。从艺舟山婺剧团、壶镇区群文婺剧团等。

陈俊羽，1967年12月生，壶镇沈宅人。15岁学戏。剧团小生。从艺沈宅大

队、石臼坑大队、城郊婺剧团、群艺等婺剧团。

马利丹，1967年12月生，溪南乡张公桥村人。工小生，从艺溪南公社、大鹏、山门头、佳盛等婺剧团。

吕江峰，1967年12月生，壶镇高潮村人。剧团小生。从艺缙云县婺剧团。

翁慧萍，1967年12月生，舒洪镇蟠龙村人。剧团生角。从艺盘溪区、新建区等婺剧团。

吕丽建，1967年生，方川乡方川村人。剧团二花。从艺群艺、石笕等剧团。

林卫芬，1967年生，城北乡古塘下村人。剧团大花。从艺雅施、周岭、新建区等婺剧团。

陈叶方，1967年生，东川乡梅溪村人。剧团花旦。从艺丽水、胡村乡等婺剧团。

潘月群，1967年生，南溪乡南溪村人。剧团老外。从艺南溪、王保堂、胡村乡等婺剧团。

邱爱玲，1967年生，武义县陶宅乡陶宅村人。剧团旦角。从艺方川婺剧团。

丁云芬，1967年生，溶溪乡花楼山村人。花楼山婺剧团净角。

丁小琴，1967年生，溶溪乡花楼山村人。花楼山婺剧团正生。

王范群，1967年生，前村乡前村村人。前村公社婺剧团小生。

舒美央，1967年生，舒洪乡舒洪村人。红艺、红旗等婺剧团旦角。

舒彩月，1967年生，舒洪乡舒洪村人。红艺婺剧团生角。

刘子月，1967年生，舒洪乡半衣坤村人。红艺婺剧团生角。

叶佩青，1967年生，东川乡宅基村人。宅基村剧团小生。

何汝兰，1967年生，溶溪乡花楼山村人。花楼山婺剧团小生。

陈新华，1967年生，黄店乡黄店村人。剧团正旦。从艺丽水、胡村乡等婺剧团。

施桂周，1967年生，东川乡宅基村人。剧团生角。从艺宅基、新川、壶镇区等婺剧团。

吴当英，1967年生，溪南乡双港桥村人。大队剧团旦角。

钭金娟，1967年生，新化乡越陈村人。新化公社婺剧团净角。

陈伟君，1967年生，溪南乡双港桥村人。大队剧团生角。

吕志燕，1967年生，东渡镇方川村人。方川婺剧团旦角。

吕官仙，1967年生，东渡镇方川村人。方川婺剧团旦角。

赵小芬，1967年生，溶溪乡花楼山村人。剧团旦角。从艺溶溪公社、红旗公社等婺剧团。

丁天兰，1967年生，溶溪乡溶溪村人。溶溪公社婺剧团旦角。

林利群，1967年生，新化乡岭头村人。溶溪公社婺剧团净角。

谢洪兰，1967年生，双川乡笕头本人。鱼川婺剧团旦角。

周美莲，1967年生，新川乡丰山村人。新川公社剧团正生。

王范群，1967 年生，前村乡前村人。前村公社婺剧团生角。

朱梅青，1967 年生，新川乡马岭村人。大队剧团二花。

吕赛玲，1967 年生，东川乡宅基村人。剧团正生。从艺宅基、新建区、壶镇区等婺剧团。

吕利建，1967 年生，方川乡方川村人。剧团二花。从艺群艺二团、石笕剧团。

上官小玲，1967 年生，大洋区大圳头村人。剧团旦角。从艺前村公社、群文等婺剧团。

章月美，1967 年生，新建镇茭岭村人。村剧团副末。

陈丽耷，1967 年生，桃源乡人。剧团净角。从艺群文等婺剧团。

陶建春，1967 年生，新建区张公桥村人。石臼坑大队剧团武旦。

丁叶芬，1967 年生，舒洪乡蟠龙村人。蟠龙大队婺剧团净角。

陈赛芬，1967 年生，新建葛湖村人。蟠龙大队婺剧团生角。

钟祖芬，1967 年生，新建葛湖村人。蟠龙大队婺剧团净角。

马月耷，1967 年生，溪南乡张公桥村人。溪南公社婺剧团旦角。

应美芬，1967 年生，新建镇葛湖村人。溪南公社婺剧团生角。

施伟群，1967 年生，城北乡雅施村人。城北婺剧团大花。

林碧冲，1967 年生，城北乡黄龙村人。城北婺剧团生角。

徐杏丽，1967 年生，城北乡上湖村人。城北婺剧团旦角。

曹一红，1967 年生，东川乡梅溪村人。城北婺剧团净角。

陈伟英，1967 年生，东川乡梅溪村人。城北婺剧团生角。

陈雪爱，1967 年生，城北乡陈弄口村人。城北婺剧团旦角。

陶碧婉，1967 年生，新建镇葛湖村人。溪南公社婺剧团净角。

陶建仁，1967 年生，新建镇葛湖村人。溪南公社婺剧团生角。

丁小花，1967 年生，东川乡大筜村人。溪南公社婺剧团旦角。

陆小琴，1968 年 3 月生，城郊区人。剧团生角。从艺新坑、新星、茭岭、新建三团、东川等剧团。

李赛叶，1968 年 4 月生，双川乡周岭村人。剧团丑角。从艺周岭、丹址、张公桥、新建百花等剧团。

郑建娥，1968 年 4 月生，长坑乡长坑村人。剧团净角。从艺石笕、群艺三团等剧团。

谢双武，1968 年 4 月生，双川乡笕头村人。剧团双响。从艺东川等婺剧团。

陶爱仙，1968 年 5 月生，武义县柳城乡人。剧团净角。从艺盘溪、泽村等剧团。

王淑琴，1968 年 6 月生，武义县桃溪镇章岸村人。盘溪婺剧团花旦。

吕夏英，1968 年 6 月生，方川乡方坑口村人。剧团旦角。从艺方川、古路等婺剧团。

孙小益，1968年7月生，浣溪乡前后村人。剧团三样。从艺群艺二团、壶镇区群文婺剧团。

田慧丹，1968年7月生，仙都乡仙岩村人。剧团老外。从艺新川婺剧团。

何卫兰，1968年8月生，舒洪乡仁岸村人。剧团花旦。从艺、群艺、缙云县等婺剧团。

李爱方，1968年8月生，新川乡夏家畈村人。剧团作旦。从艺新川、东川等剧团。

戴云叶，1968年8月生，舒洪乡蟠龙村人。剧团生角。从艺蟠龙、新川、新建镇二团等剧团。

杨国琴，1968年9月生，五云镇官店村人。1983年进团，缙云县婺剧团舞美。

胡景其，1968年10月生，东川乡马渡村人。剧团后台。从艺东川等婺剧团。后自办剧团。

黄桂妃，1968年11月生，新建镇韩畈村人。先旦角后转生角。从艺河阳、新碧、宅基、七弟等婺剧团。

施秋玲，1968年9月生，老生。缙云城西梅店人。从艺外孙、茭岭等婺剧团。

马照华，1968年10月生，新川乡栗坑村人。剧团乐手、武堂。从艺新建区婺剧团。

李苏巧，1968年12月生，永康县新店乡候任村人。剧团副末。从艺舟山、壶镇区群文等婺剧团。

夏益豪，1968年生，籍贯不详。盘溪婺剧团正生。

章烈红，1968年生，新建镇茭岭村人。村剧团旦角。

叶群芳，1968年生，金华县人。城北婺剧团旦角。

黄佩娟，1968年生，金华县人。城北婺剧团旦角。

沈锦玲，1968年生，壶镇镇沈宅村人。村剧团二花。

王少云，1968年生，城北乡黄龙村人。城北婺剧团生角。

潘子叶，1968年生，潜原乡金塘大队人。红艺婺剧团生角。

丁兰芳，1968年生，溶溪乡花榴山大队人。红艺婺剧团旦角。

上官云莲，1968年生，前村乡前村村人。前村公社婺剧团二花。

胡罗娟，1968年生，舒洪乡清井湾大队人。红艺婺剧团生角。

舒连芬，1968年生，舒洪乡舒洪村人。红艺、红旗等婺剧团净角。

朱爱珠，1968年生，新川乡马岭村人。新川公社婺剧团小生。

施银娥，1968年生，吴岭乡吴岭村人。新化公社婺剧团旦角。

胡彩娥，1968年生，胡村乡灿山村人。新化公社婺剧团生角。

钭群叶，1968年生，章源乡大园村人。新化公社婺剧团净角。

卢志女，1968年生，雅江乡卢秋村人。新化公社婺剧团旦角。

沈丽芬，1968 年生，壶镇镇沈宅村人。村剧团小花。
丁月枝，1968 年生，溶溪乡花楼山村人。花楼山婺剧团花旦。
赵海燕，1968 年生，溶溪乡花楼山村人。花楼山婺剧团副末。
马爱兰，1968 年生，溪南乡张公桥村人。溪南公社婺剧团净角。
陈利飞，1968 年生，新碧乡黄碧村人。溶溪公社婺剧团乐手。
胡卫平，1968 年生，溶溪乡，新屋畈村人。溶溪公社婺剧团旦角。
陈永芬，1968 年生，吴岭乡雅村人。溪南公社婺剧团净角。
陈爱香，1968 年生，上周村人。上周村（大队）婺剧团彩旦。
陈会申，1968 年生，上周村人。上周村（大队）婺剧团二花。
郑美叶，1968 年生，吴岭乡雅村人。溪南公社婺剧团旦角。
王彩英，1968 年生，吴岭乡雅村人。溪南公社、红艺等婺剧团生角。
陶伟群，1968 年生，新建镇葛湖村人。溪南公社婺剧团净角。
李勇春，1968 年生，双川乡周岭村人。工大花、老生。
周鼎妹，1968 年生，溪南乡双港桥村人。大队剧团生角。
俞伟秋，1968 年生，溪南乡双港桥村人。大队剧团生角。
徐美玲，1968 年生，溪南乡双港桥村人。大队剧团二花。
徐苏芬，1968 年生，溪南乡双港桥村人。大队剧团生角。
朱祝卫，1968 年生，雁门乡金竹村人。新川公社剧团正生。
戴雄光，1968 年生，舒洪乡蟠龙村人。蟠龙大队婺剧团鼓板。
陈锦芬，1968 年生，舒洪乡蟠龙村人。蟠龙大队婺剧团生角。
胡雪秋，1968 年生，雁门乡松岩村人。新川公社剧团二花。
李百琍，1968 年生，新化乡金竹村人。新川公社剧团小花、小生。
卢雪英，1968 年生，新川乡丰山村人。新川公社剧团作旦。
陈岳兰，1968 年生，新川乡丰山村人。新川公社婺剧团老旦。
钟子娥，1968 年生，丽水县世川乡上金竹村人。双川公社剧团花旦。
李美仙，1968 年生，双川乡丹址村人。双川公社剧团副末。
王淑玲，1968 年生，双川乡丹址村人。双川公社剧团小花。
李伟华，1968 年生，溪南乡双港桥村人。大队剧团生角。
杨柳春，1968 年生，溪南乡双港桥村人。大队剧团生角。
楼海英，1968 年生，碧河乡凝碧村人。剧团旦角。从艺蟠龙、新建镇二团等剧团。
虞广月，1968 年生，榧树根村人。村剧团花旦。
虞盛华，1968 年生，新碧乡碧虞村人。剧团旦角。从艺新建区婺剧团。
朱汝光，1968 年生，壶镇杨墩村人。剧团乐手。从艺群文等婺剧团。
吕雪燕，1968 年生，方川乡古路村人。剧团旦角。从艺古路、群艺、石笕等

剧团。

丁国芬，1968 年生，新建镇大筠村人。剧团旦角。1984 年考入溪南乡婺剧团。

梅海英，1968 年生，靖岳乡下东方村人。剧团大花。从艺周庄、胡村乡等婺剧团。

马月央，1968 年生，新建镇张公桥村人。溪南婺剧团花旦、小生。

周志志，1968 年生，丽水联乐乡上乐村人。剧团三样。从艺周岭、新建区、壶镇区等婺剧团。

朱建芳，1968 年生，碧河乡河阳村人。从艺河阳、新建区、力坑等婺剧团。

丁桔芬，1968 年生，舒洪乡蟠龙村人。剧团生角。从艺蟠龙、郊路等剧团。

楼焕亮，1968 年生，舒洪乡田寮村人。缙云婺剧团演员。

周夏叶，1968 年生，舒洪乡蟠龙村人。剧团生角。从艺蟠龙、新川等剧团。

林俊爱，1968 年生，城北乡古塘下村人。剧团净角。从艺仙都、缙筠、石笕等剧团。

舒春英，1968 年生，舒洪村人。红旗婺剧团老旦。

丁新叶，1968 年生，昆坑村人。红旗婺剧团花旦。

江素贞，1968 年生，雅江乡雅江村人。剧团旦角。从艺雅施、城郊区、丽水联成、群文、石笕等剧团。

王翠芬，1968 年生，舒洪乡上王村人。红艺婺剧团旦角。

马瑞钗，1968 年生，新建镇张公桥村人。石臼坑大队剧团四花。

丁新燕，1968 年生，盘溪区昆坑村人。剧团花旦、贴旦。从艺石臼坑大队、红旗等婺剧团。

于询珍，1968 年生，新碧乡后坑村人。剧团生角。从艺新建区、壶镇区等婺剧团。

朱苏玲，1968 年生，壶镇金竹村人。剧团旦角。从艺金竹、新川、东川、田洋等婺剧团。

朱竹慧，1968 年生，壶镇金竹村人。剧团生角。从艺新川、东川等婺剧团。

施雪英，1969 年 1 月生，东川乡西岩村人。从艺新建百花婺剧团。

李肖刚，1969 年 2 月生，新川乡夏家畈村人。从艺新川婺剧团。

陈巧叶，1969 年 6 月生，上周乡上周村人。剧团武小生。从艺上周大队、壶镇区群文、群艺等婺剧团。

詹根莲，1969 年 3 月生，舒洪镇蟠龙村人。剧团小花。

赵苓央，1969 年 3 月生，碧河乡古溪村人。剧团生角。从艺新建百花婺剧团。

李军亮，1969 年 5 月生，五云镇三里村人。缙云县婺剧团武丑、小生。曾自办剧团。

金亦明，1969 年 5 月生，五云镇丹阳村人。缙云县婺剧团小丑。

周祝灵，1969年5月生，新川乡长坑村人。从艺新川婺剧团。

黄丽丹，1969年6月生，新建镇韩畈村人。剧团小旦。从艺碧河、新川等婺剧团。

俞美珍，1969年6月生，仙都乡塘后村人。剧团花旦。从艺双港桥、宅基、新建区、壶镇区等婺剧团。

李秀叶，1969年7月生，城北乡莲塘村人。剧团小花。从艺雅施、城北、群艺等婺剧团。

马建爱，1969年8月生，溪南乡山岭下村人。剧团生角。从艺盘溪、碧河、新建区三团等剧团。

李赛飞，1969年9月生。小旦。从艺盘溪、新建区、缙云县等婺剧团，曾自办丽水市婺剧团。

麻思玲，1969年10月生，东金乡周升塘村人。剧团老旦。从艺周升塘村婺剧团、壶镇区群文婺剧团。

麻美叶，1969年10月生，东金乡周升塘村人。剧团小旦。从艺周升塘、壶镇群文等婺剧团。

陈小燕，1969年10月生，城东乡周村人。生角、丑角兼演。从艺盘溪区、新建区等婺剧团。

舒小回，1969年10月生，城东乡洋泉村人。从艺群文婺剧团。

陶耀奎，1969年10月生，溪南乡双港桥村人。剧团鼓板。从艺双港村、溪南、周岭等剧团。

吕江声，1969年10月生，壶镇工联村人。剧团净角。从艺群艺、东川等剧团。

潘法旺，1969年12月生，新碧乡内孙村人。先小生，后转为大花。从艺新建区、壶镇区、明珠、志达等婺剧团。擅演《水擒庞德》的关羽等。

陈茹妃，1969年12月生，东方镇胪膛村人。剧团生角。从艺唐市、新建百花等剧团。

陶鹤，1969年12月生，五云镇建设村人。工花旦。从艺县婺剧团、七弟婺剧团等。

楼春联，1969年生，舒洪镇人。剧团生角。先后从艺蟠龙、吕新、盘联等剧团。

施赛丹，1969年生，东川乡宅基村人。先后从艺宅基、缙南、新建镇二团、盘联等剧团。

陶秀丽，1969年生，新碧乡源塘村人。新化公社婺剧团生角。

丁高英，1969年生，溶溪乡花楼山村人。花楼山婺剧团正生。

李跃翠，1969年生，舒洪乡上王大队人。红艺婺剧团旦角。

李耀彩，1969年生，姓王村人。红旗婺剧团彩旦。

施佩央，1969年生，东川乡宅基村人。宅基村剧团鼓板。

李丰蕊，1969年生，舒洪乡上王大队人。红艺婺剧团生角。
徐秀芬，1969年生，双溪乡双口村人。新化公社婺剧团净角。
徐丽霞，1969年生，城北乡上湖村人。城北婺剧团旦角。
陈俊红，1969年生，东川乡梅溪村人。城北婺剧团净角。
施伟英，1969年生，城北乡雅施村人。城北婺剧团旦角。
陈美叶，1969年生，长坑乡长坑村人。城北婺剧团小花。
徐卫春，1969年生，双溪乡双口村人。新化公社婺剧团生角。
陈妙飞，1969年生，上周村人。上周村（大队）婺剧团小花。
王晓敏，1969年生，舒洪镇姓王村人。剧团生角。先后从艺小筠、唐市、盘联等剧团。
何凤群，1969年生，方溪乡前当村人。剧团生角。从艺郊路、大苍、蟠龙等剧团。
李兰叶，1969年生，舒洪镇姓王村人。剧团旦角。先后从艺红艺、杨公桥、盘联等剧团。
丁锦枝，1969年生，舒洪镇人。剧团生角。从艺新川、新建区二团、盘联等剧团。
陈根联，1969年生，舒洪镇蟠龙村人。剧团生角。从艺新建区二团、蟠龙等剧团。
胡伟华，1969年生，雅江乡大黄村人。剧团生角。从艺新化、盘联等剧团。
陈利敏，1969年生，舒洪乡蟠龙村人。剧团生角。从艺蟠龙、郊路等剧团。
徐桂央，1969年生，胡村乡人。剧团小生。从艺王保堂婺剧团等，后自办剧团。
马瑞群，1969年生，溪南乡张公桥村人。溪南公社婺剧团生角。
陈双飞，1969年生，新碧乡下小溪村人。溪南公社婺剧团生角。
何平，1969年生，舒洪乡仁岸村人。溪南公社婺剧团旦角、群艺二团大锣。
李小英，1969年生，双川乡丹址村人。双川公社剧团小旦。
王伟强，1969年生，双川乡丹址村人。双川公社剧团丑角。
施伟玉，1969年生，东川乡宅基村人。剧团老生。从艺宅基婺剧团。
陈秋芳，1969年生，黄店乡黄店村人。剧团小旦。从艺丽水剧团。
林维标，1969年生，城北乡今古塘村人。剧团大花。
于丽青，1969年生，东川乡笕川村人。剧团旦角。从艺新建区、群艺一团、新建镇二团等婺剧团。
朱慧佳，1969年生，壶镇杨梅园村人。剧团花旦、老旦。从艺东方镇、佳盛等婺剧团。
翁爱珍，1969年生，城西乡上前村人。剧团生角。从艺群文等婺剧团。
陈培芬，1969年生，雅江乡山坑村人。从艺不详。

王启琴，1969 年生，溪南乡双港桥村人。大队剧团生角。

丁月梅，1969 年生，溪南乡双港桥村人。大队剧团旦角。

丁月梅，1969 年生，仙都塘后村人。剧团生角。从艺双港桥、小筠、丽水石牛、唐市、盘联等剧团。

陶月英，1969 年生，溪南乡双港桥村人。大队剧团旦角。

曹旭华，1970 年 1 月生，磐安县冷水乡白岩村人。剧团旦角。从艺冷水乡、义乌前付、缙云新川等婺剧团。

吕群燕，1970 年 2 月生，舒洪镇蟠龙村人。剧团正生。从艺盘溪区、新建区等婺剧团。

麻益群，1970 年 5 月生，石笕乡蒙坑村人。剧团生角。从艺石笕剧团。

陈坚群，1970 年 5 月生，靖岳乡靖岳四村人。剧团生角。从艺新建区婺剧团。

吕伟玉，1970 年 7 月生，方川乡方川村人。剧团生角。从艺方川、石笕等婺剧团。

吕志达，1970 年 7 月生，三溪乡井南村人。缙云县志达婺剧团团长。

麻秋兰，1970 年 8 月生，东金乡周升塘村人。从艺群文婺剧团。

施丽芳，1970 年 8 月生，东川乡西岩村人。从艺群艺一团、新川等婺剧团。

施月秋，1970 年 8 月生，东川乡宅基村人。剧团生角。从艺宅基、群艺、茭岭、新建镇二团等剧团。

潜素珍，1970 年 9 月生，舒洪镇蟠龙村人。剧团生角。从艺蟠龙、新建区二团、新建镇二团等剧团。

王光明，1970 年 9 月生，武义县邹宅乡下埠口村人。剧团鼓板。从艺新川、浙江婺剧艺术研究院。

李喜伟，1970 年 10 月生，双川乡周岭村人。从艺周岭、新建百花等剧团。

马桂芬，1970 年 11 月生，新川乡力坑村人剧团。旦角。从艺新川剧团、东川剧团等。

陈晓敏，1970 年 12 月生，舒洪镇蟠龙村人。剧团旦角。从艺盘溪区、新建区等婺剧团。

周则法，1970 年生，舒洪镇下周村人。剧团二花。从艺缙南、盘溪区、新建区等婺剧团。

李赛华，1970 年生，新碧镇下小溪村人。剧团花旦。

李玉英，1970 年生，长坑乡贾坑村人。城北婺剧团净角。

陈党青，1970 年生，丽水雅溪镇金竹村人。溪南婺剧团花旦。

陈当青，1970 年生，溪南乡双港桥村人。大队剧团旦角。

施筱容，1970 年生，东川乡宅基村人，宅基村剧团三样。

沈云玲，1970 年生，壶镇镇沈宅村人。剧团丑角。从艺群艺、石笕剧团。

楼利平，1970 年生，舒洪乡人。剧团旦角。先后从艺蟠龙、吕新、盘联等剧团。

陈爱娥，1970 年生，东川乡梅溪村人。剧团旦角。先后从艺河阳、丽水石牛、新建镇二团、盘联等剧团。

李小卫，1970 年生，新化乡稠一村人。新化公社婺剧团旦角。

李卫丽，1970 年生，新化乡稠三村人。新化公社婺剧团旦角。

舒卫叶，1970 年生，舒洪乡舒洪大队人。红艺婺剧团旦角。

卢夏叶，1970 年生，舒洪乡半衣坤大队人。红艺婺剧团旦角。

周灵叶，1970 年生，舒洪乡下周大队人。红艺婺剧团旦角。

陈景明，1970 年生，田洋乡人。田洋大队婺剧团净角。

施立川，1970 年生，双川乡丹址村人。双川公社剧团净角。

翁月芬，1970 年生，双川乡丹址村人。双川公社剧团小旦。

李建兰，1970 年生，新美乡凤山下村人。双川公社剧团小旦。

黄建华，1970 年生，永康县舟山乡舟山村人。双川公社剧团净角。

吴珠杏，1970 年生，溪南乡双港桥村人。大队剧团旦角。

赵冬春，1970 年生，溶溪乡花楼山村人。花楼山婺剧团老旦。

陶跃奎，1970 年生，溪南乡双港桥村人。大队剧团小花。

陈志兰，1970 年生，舒洪乡蟠龙村人。剧团旦角。从艺蟠龙、郊路、城郊区等婺剧团。

周素岚，1970 年生，丽水雅溪镇高竹园村人。溪南婺剧团副末。

马美春，1970 年生，新川乡力坑村人。新川公社婺剧团作旦。

徐敏芬，1970 年生，新碧乡人。剧团丑角。从艺群艺、石笕剧团。

陈雪英，1970 年生，新碧乡下小溪村人。剧团花旦。从艺胡村乡婺剧团。

王伟华，1970 年生，舒洪乡姓王村人。剧团生角。从艺缙筠、新川等婺剧团。

胡彩娥，1970 年生，溶溪乡溶溪村人。从艺王保堂、胡村乡等婺剧团。

周小爱，1970 年生，舒洪乡蟠龙村人。剧团旦角。从艺蟠龙、新建三团等。

施卫飞，1970 年生，东川乡宅基村人。剧团生角、丑角。从艺宅基、新建区、壶镇区等婺剧团。

李雪英，1970 年生，横溪区西岭后村人。从艺不详。

舒银芬，1970 年生，方川乡石板路村人。剧团旦角。从艺群文等婺剧团。

王雪芬，1970 年生，盘溪区上王村人。剧团旦角。从艺群文等婺剧团。

王美群，1970 年生，盘溪区上王村人。从艺不详。

陈卫丽，1970 年生，雅江乡山坑村人。从艺不详。

陈国秀，1970 年生，雅江乡石上村人。从艺不详。

刘夏英，1971 年 3 月生，石笕乡石二村人。剧团旦角。从艺群艺三团、石笕剧团。

麻小芬，1971年3月生，方川乡西坑村人。剧团生角。从艺西坑、大苍、东川等婺剧团。

杜丽琴，1971年6月生，吴岭乡吴岭村人。剧团生角。从艺东川婺剧团。

陶女花，1971年7月生，武义县宣武乡大莱村人。剧团生角。从艺方川等婺剧团。

麻卫珍，1971年9月生，东金乡周升塘村人。从艺壶镇区群文婺剧团。

胡李华，1971年9月生，仙都乡人。从艺壶镇区群文婺剧团。

李康兰，1971年9月生，浙江丽水雅里村人。自言嗜戏如命。工小生。13岁演戏，演戏30余年。主要在民营剧团演戏。能演百余本戏，尤擅《三请梨花》《三气周瑜》《白门楼》等。

叶敏央，1971年9月生，舒洪乡蟠龙村人。剧团生角。从艺蟠龙、新川、新建镇二团等剧团。

刘丽鸯，1971年9月生，仙都乡新屋村人。剧团生角。从艺东川婺剧团。

吕梅燕，1971年11月生，方川乡方坑口村人。剧团生角。从艺方川等婺剧团。

何慧燕，1971年11月生，东渡镇方溪乡人。剧团小生。从艺壶镇艺术中心、七弟、志达等婺剧团。

李君勇，1971年11月生，丽水皂树人。剧团小锣。从艺丽水仙渡、群艺、东川等婺剧团。

金仙群，1971年12月生，武义县宣武乡大莱村人。剧团旦角。从艺方川婺剧团。

李飞丹，1971年生，双川乡周岭村人。剧团生角。从艺丹址剧团。

陈苏玲，1971年生，舒洪乡蟠龙村人。剧团旦角。从艺蟠龙、新建区三团等剧团。

翁桔枝，1971年生，舒洪乡蟠龙村人。剧团生角。从艺蟠龙、新川等剧团。

李佛芝，1971年生，东川乡梅溪村人。剧团生角。从艺石笕剧团。

陈玉英，1971年生，长坑乡胡村人。剧团生角。从艺石笕、郊路、蟠龙等剧团。

施来婉，1971年生，东川乡宅基村人。宅基村剧团作旦。

施伟飞，1971年生，东川乡宅基村人。宅基村剧团正生。

汪南芬，1971年生，浣溪乡姓汪村人。剧团旦角。从艺盘联剧团。

舒茂叶，1971年生，舒洪乡舒洪大队人。红艺婺剧团旦角。

胡春梅，1971年生，溶溪乡花楼山村人。花楼山婺剧团老外。

肖海琴，1971年生，新碧乡姓尚村人。剧团旦角。从艺壶镇区婺剧团。

陶梨央，1971年生，溪南乡双港桥村人。大队剧团旦角。

翁月娟，1971年生，双川乡丹址村人。双川公社剧团小旦。

李根娥，1971年生，城东乡周村村人。双川公社剧团小旦。

尚金芬，1971年生，新碧乡姓尚村人。剧团旦角。从艺溪南、盘联、官店等剧团。

陈玲爱，1971年生，城北乡白岩村人。剧团旦角。从艺壶镇区婺剧团。

尚金月，1971年生，新碧乡姓尚村人。剧团生角。从艺壶镇区婺剧团。

施茂枝，1971年生，东川乡宅基村人。剧团旦角。从艺宅基、新建区等婺剧团。

陶志英，1972年1月生，小筧乡大园村人。剧团生角。从艺新筧、新建区等剧团。

李群仙，1972年2月生，武义县宣武乡大莱村人。剧团小花。从艺方川婺剧团。

丁仙丹，1972年3月生，城东乡上明山村人。从艺壶镇区群文婺剧团。

李燕美，1972年3月生，松阳县三都乡紫草村人。剧团花旦，从艺丽水等婺剧团，曾自办剧团。

郑益美，1972年4月生，石笕乡石一村人。从艺石笕剧团。

叶小央，1972年5月生，新建镇宏坦村人。剧团生角。从艺新建镇婺剧团二团。

周夏英，1972年5月生，新川乡长坑村人。从艺新川婺剧团。

刘晓丽，1972年5月生，仙都乡新屋村人。剧团生角。从艺东川等婺剧团。

刘松娟，1972年5月生，石笕乡石二村人。群艺三团学员。从艺石笕剧团。

王金兰，1972年5月生，仙居县安岭乡横岭村人。剧团花旦。从艺军亮、黄永清、新建镇等婺剧团。后自办剧团。

吕秀丽，1972年6月生，方川乡方坑口村人。剧团生角。从艺方川等婺剧团。

郑松娇，1972年9月生，新碧乡碧虞村人。剧团生角。从艺新建区婺剧团。

虞小敏，1972年10月生，新碧乡碧街村人。剧团旦角。从艺新建镇、东川等婺剧团。

陈灵娟，1972年10月生，石笕乡石一村人。剧团生角。从艺石笕剧团。

赵松亮，1972年10月生，碧河乡古溪村人。工小生，兼演净角。从艺周岭、群艺二团、荚岭、小筧、东川、中月等婺剧团。

吕卫兰，1972年11月生，方川乡方坑口村人。剧团生角。从艺方川等婺剧团。

吕献爱，1972年11月生，方川乡方坑口村人。剧团生角。从艺方川等婺剧团。

李翠英，1972年12月生，双川乡周岭村人。剧团花旦。从艺周岭、新建百花等剧团。

陈伟央，1972年12月生，缙云县城郊人。剧团旦角。从艺新建区婺剧团。

郑泽茹，1972年12月生，石笕乡石笕村人。剧团旦角。从艺群艺三团、新建区婺剧团等。

马亮明，1972年生，双川乡陈山头村人。剧团小锣。从艺新川婺剧团。

王锦利，1972年生，舒洪镇姓王村人。剧团生角。从艺唐市、盘联等剧团。

李有玲，1972年生，长坑乡长坑村人。剧团生角。从艺郊路、蟠龙等剧团。

刘汉华，1972 年生，新碧乡川一村人。剧团生角。从艺壶镇区婺剧团。

马彩芬，1972 年生，舒洪乡清井湾大队人。红艺婺剧团生角。

马淑芬，1973 年生，舒洪乡清井湾大队人。红艺婺剧团旦角。

施月枝，1972 年生，东川乡宅基村人。剧团花旦。从艺宅基、新建区、壶镇区等婺剧团。

戴杏玲，1973 年 4 月生，舒洪镇蟠龙村人。剧团旦角。从艺新建区婺剧团。

卢彩梅，1973 年 5 月生，壶镇唐市乡人。剧团旦角。从艺新建区婺剧团。

杜林英，1973 年 5 月生，吴岭乡吴岭村人。剧团旦角。从艺东川婺剧团等。

王锦华，1973 年 6 月生，盘溪区上王村人。从艺新川婺剧团。

翁慧连，1973 年 7 月生，舒洪镇蟠龙村人。剧团生角。从艺新建区婺剧团。

王晓芬，1973 年 10 月生，双川乡丹址村人。从艺新建百花婺剧团。

朱小玲，1973 年 11 月生，唐市乡岩下村人。剧团生角。从艺新建区婺剧团。

王婉秋，1973 年生，长坑乡长坑村人。剧团旦角。从艺石笕、群艺三团、蟠龙等剧团。

戴杏敏，1973 年生，舒洪乡蟠龙村人。剧团生角。从艺蟠龙等剧团。

岳尚梅，1973 年生，新碧乡人。生角。从艺壶镇区婺剧团。

徐顺华，1973 年生，新碧乡川二村人。剧团旦角。从艺壶镇区婺剧团。

陈玲英，1973 年生，新碧乡川一村人。剧团生角。从艺壶镇区婺剧团。

李杏芳，1974 年 3 月生，舒洪镇人。剧团旦角。从艺新建区婺剧团。

丁耀胜，1974 年 8 月生，榕江乡人。剧团鼓板。从艺缙云婺剧团二团、思火婺剧团等。

上官建玲，1974 年 11 月生，城北乡雅施村人。剧团生角。从艺东川等婺剧团。

麻淑芬，1974 年生，前路乡梅树峦村人。剧团生角。从艺盘联剧团。

郑月央，1974 年生，舒洪乡人。从艺蟠龙婺剧团。

马秋梅，1974 年生，新建张公桥村人。剧团旦角。从艺壶镇区婺剧团。

戴利群，1974 年生，舒洪镇蟠龙村人。剧团生角。从艺蟠龙婺剧团。

麻育枝，1975 年 5 月生，东渡镇方川村人。工小生。从艺金华小百花、武义壶山、志达、中月、丽水锦绣等婺剧团。

陶丽伟，1975 年 11 月生，溪南乡双港桥村人。剧团花旦。曾任明珠婺剧团团长。

李丽英，1975 年生，双川乡周岭村人。剧团花旦。

施勇来，1975 年生，东川乡宅基村人。宅基村剧团小生。

刘苏海，1976 年 2 月生，石笕乡朱庄村人。剧团老生。从艺九龙婺剧团。

黄碧林，1976 年 2 月生，新建镇皂川村人。剧团二花脸。从艺宏坦、金华市、永清等婺剧团。任碧林婺剧团团长。

杨俊芝，1976年10月生，官店村人。村剧团花旦。

施凤英，1976年生，东川乡宅基村人。宅基村剧团小生。

舒小群，1977年2月生，五云街道洋泉村人。剧团老旦。从艺九龙婺剧团。

麻小熔，1977年10月生，雅宅村人。剧团主胡。从艺壶镇、中月等婺剧团。

施金叶，1977年生，东川乡宅基村人。宅基村剧团小花。

陈福玲，1977年生，舒洪人。剧团鼓板，师从鼓师陶耀奎，先后从艺缙云麻锦火、丽水地区、缙云森林、缙云叶松桥、永康红星等婺剧团。

许世兴，1978年3月生，溶江乡田洋村人。剧团小花。从艺静桥婺剧团、黄碧琳婺剧团等。

杨小媛，1979年6月生，官店村人。村剧团小生。

虞秋雄，1979年7月生，新碧镇黄碧虞村人。剧团花旦。

叶小勇，1979年9月生，东渡镇人。剧团鼓板。

施娅红，1980年5月生，新碧乡宅基村人。剧团小生。从艺宅基、思火、中月等婺剧团。

李君芬，1980年9月，新建镇丹址村人。剧团花旦。从艺县婺剧团、思火等婺剧团。

尚勇涛，1980年生，东川乡宅基村人。宅基村剧团老生。

杜旭海，1981年9月生，七里乡杜村人。剧团鼓板。从艺缙云小百花、龙游、七弟、思火、永康九狮、台州乱弹等婺剧团。曾自办剧团。

蔡娇娇，1982年9月生，大源镇人。静桥、黄碧林等婺剧团花旦。

杨燕，1982年10月生，武义县宣平镇人。剧团主胡。从艺李燕美、丽水市等婺剧团。

马树亮，1984年生，新建区新川乡栗坑村人。剧团锣钹兼弹三样。从艺盘溪区婺剧团。

施佩芳，1984年生，东川乡宅基村人。宅基村剧团小生。

章艳，1991年1月生，新建镇人。工花旦，从艺锦绣、中月等婺剧团。

四、田野调查日志

2022 年 8 月 17 日

上午,《缙云婺剧史》课题组召开第一次会议,研究商讨《缙云婺剧史》撰写事宜。主持:陈子升。参加者:聂付生、施喜光、丁小平、顾家政、孙碧芬、叶金亮、楼焕亮。地点:缙云县婺剧促进会。

下午,采访五云镇官店村老艺人杨文枝。杨文枝口述其演艺生涯和村剧团演出情况等。采访者:施喜光、顾家政、叶金亮、聂付生。采访地点:官店村杨氏宗祠。

2022 年 8 月 18 日

丹址村考察。先采访七弟婺剧团原团长翁真象。翁口述其演艺生涯和新建区婺剧团建团情况,然后参观丹址村婺剧博物馆。采访者:施喜光、丁小平、顾家政、聂付生。采访地点:翁真象私宅。

2022 年 8 月 19 日

上午,采访潘美燕。潘美燕口述其从艺经历和演出的剧目等。采访者:顾家政、聂付生。采访地点:缙云县滨江公园名仕楼 111 室。

2022 年 8 月 22 日

上午,缙云县婺剧促进会会议。内容主要有探讨《缙云婺剧史》撰写事宜,采访收集资料人员分组,商讨缙云县婺剧团老艺人座谈会、各婺剧团团长座谈会等事宜。会议主持:陈子升。参会者:施喜光、楼焕亮、叶金亮、孙碧芬、顾家政、聂付生。地点:缙云婺剧促进会办公室。

下午,采访麻献扬。麻献扬口述拥和剧团和缙云婺剧团前期老艺人情况等。采访者:施喜光、丁小平、顾家政、聂付生。采访地点:麻献扬私宅。

2022 年 8 月 23 日

采访麻献扬。麻献扬继续口述其演艺经历。采访者：施喜光、丁小平、顾家政、聂付生。采访地点：麻献扬私宅。

2022 年 8 月 24 日

上午，采访 98 岁高龄的麻唐苓。麻唐苓口述拥和剧团后台和胪膛村昆腔坐唱班相关信息。采访者：施喜光、聂付生、顾家政、丁小平。采访地点：溶江中心养老院。

2022 年 8 月 25 日

采访胪膛村昆腔艺人蒋振亮、田文莺。蒋振亮回忆其村三合班在 20 世纪 60 年代的演出情况。采访者：施喜光、聂付生、顾家政、丁小平。采访地点：东方镇镇政府二楼办公室。

2022 年 8 月 26 日

考察七里乡邢弄村黄氏宗祠，采访百岁老艺人樊培森。采访者：施喜光、叶金亮、丁小平、顾家政、聂付生。采访地点：樊培森私宅。

2022 年 8 月 29 日

采访溶江乡大黄村 87 岁老艺人胡鼎林。主要了解 20 世纪 50 年代丁戏发展情况、演出剧目、后台人员等。采访者：施喜光、丁小平、顾家政。

2022 年 8 月 30 日

采访舒洪镇蟠龙村 80 岁老艺人戴有汉。戴有汉口述 20 世纪 50 年代初蟠龙村婺剧团演出过的剧目，搜集抄本 8 本。采访者：施喜光、丁小平、叶金亮、顾家政。

2022 年 9 月 2 日

各婺剧团团长座谈会。到会团长十位。会议内容有：明确研究、撰写《缙云婺剧史》的目的、意义和构想，明确各婺剧团团长的任务。主持：陈子升。记录：施喜光。参会者：聂付生、丁小平、楼焕亮、顾家政。

2022 年 9 月 5 日

采访新建镇山岭下村艺人马来谷、马根木、马鸿辉和梅子仙儿子梅祝山。采访内容主要有梅子仙生平、教戏情况和该村戏班演出情况等。采访者：丁小平、聂付生、顾家政。

2022 年 9 月 6 日

在新碧下小溪村采访陈官周。主要了解下小溪戏班演出情况，实地考察陈氏宅院戏台遗址。采访者：施喜光、顾家政、聂付生。

2022 年 9 月 7 日

上午，采访壶镇上王村村民王章法、王妙洪。王章法口述该村两代戏班的演出情况。采访者：丁小平、叶金亮、顾家政、聂付生。采访地点：上王村王氏宗祠。

中午，采访雅湖村村民 87 岁赵云汉。赵云汉口述该村三太公祠堂、赵氏敬十六公宗祠中的戏台情况。采访者：丁小平、顾家政、叶金亮、聂付生。采访地点：赵云汉私宅。

下午，查阅上王村《王氏宗谱》，核对该村两代戏班艺人的生卒年。

2022 年 9 月 13 日

采访《缙云民歌集》主编胡大明夫妇。胡大明口述其收集当地民歌的有关背景情况。采访地点：缙云县婺剧促进会。采访者：丁小平、顾家政、聂付生。

2022 年 9 月 14 日

采访缙云县婺剧团沈赛玲、邢国韩。沈、邢回忆 1958 年缙云县婺剧团招生、演出、剧目等情况。采访地点：缙云县婺剧促进会办公室。采访者：丁小平、顾家政、叶金亮、聂付生。

2022 年 9 月 15 日

采访邢国韩。邢国韩补充回忆 1958 年招生情况。采访者：聂付生。采访地点：缙云县滨江公园名仕楼。

2022 年 9 月 16 日

上午，采访邢弄村原村长邢中良。邢中良口述邢弄村灯戏的发展历史。考察该村青龙庙和青龙庙前古戏台遗址。采访者：丁小平、顾家政、聂付生。

下午，采访缙云县婺剧团花旦潘美燕。潘美燕补充上次采访内容。采访者：聂付生。采访地点：缙云县名仕楼。

晚上，采访民营婺剧团演员胡灵芝、李康兰等演员。胡、李口述其演出经历。采访者：聂付生。采访地点：缙云县婺剧促进会。

2022 年 9 月 18 日

晚上，采访原缙云婺剧团乐手鲍秀忠。鲍秀忠口述缙云县婺剧团后期发展情

况。采访者：聂付生。采访地点：名仕楼 111 室。

2022 年 9 月 19 日

采访蟠龙村剧团老艺人戴有汉。戴有汉口述 20 世纪 50 年代至 60 年代村剧团人员组成和演出情况。采访者：丁小平、顾家政、聂付生。采访地点：戴有汉私宅。

2022 年 9 月 20 日

上午，考察河阳村河阳虚竹祠堂、七如公祠。

下午，考察葛湖村陶氏宗祠、应氏宗祠。采访葛湖村艺人陶周凤、应林水等。陶周凤口述其村剧团发展历史，应林水口述缙南婺剧团和应氏祠堂的历史。采访者：施喜光、丁小平、孙碧芬、顾家政、聂付生。采访地点：葛湖宗祠。

2022 年 9 月 22 日

采访五云镇双龙村应必高老艺人。应必高口述大八仙、小八仙、花灯戏等演出情况。采访者：丁小平、顾家政、聂付生。采访地点：应必高私宅。

2022 年 9 月 23 日

考察丹址村王氏宗祠，采访石臼坑村艺人王金龙、李增辉、李先彬、李兰贞、杨彩鸾等。艺人口述其村剧团演出历史（包括团史、主要成员、所演剧目等）。采访者：施喜光、周义仕、丁小平、顾家政、聂付生。采访地点：石臼坑村民私宅。

2022 年 9 月 26 日

《缙云婺剧史》田野考察汇报会。主要由聂付生教授汇报一个月以来《缙云婺剧史》撰写团队田野调查情况，即一个月来的工作小结、接下去的工作思路、困难和需要解决的问题等。主持：陈子升。记录：施喜光。参会者：丁小平、楼焕亮、顾家政。

2022 年 9 月 27 日

采访新建宏坦村叶松桥团长。叶松桥口述新建镇婺剧二团办团历史、人员构成等，考察叶氏宗祠。采访者：施喜光、丁小平、顾家政、聂付生。

2022 年 9 月 28 日

采访黄爱香。黄爱香口述缙云县婺剧团成立初期缙云组建情况等。采访者：

聂付生、顾家政。采访地点：缙云县婺剧促进会办公室。

2022 年 9 月 29 日

上午，采访原群艺婺剧团花旦杨蜀平、孙碧芬。采访内容主要有缙云群艺婺剧团人员名单和演出的剧目等。采访地点：缙云县婺剧促进会会议室。采访者：聂付生、顾家政。

下午，采访胪膛村艺人蒋振亮、田文莺，主要核对、补充第一次、第二次的访谈内容。采访者：聂付生。采访地点：滨江公园名仕楼 111 室。

2022 年 9 月 30 日

采访原缙云县婺剧团演员楼松权。楼松权口述其从艺经历。采访者：聂付生、顾家政。采访地点：缙云县婺剧促进会办公室。

2022 年 10 月 3 日

下午，采访河阳村朱志勇、朱马诚。朱志勇口述缙云戏俗和缙云婺剧的演变等，朱马诚口述群艺婺剧团建团办团情况。采访者：聂付生。采访地点：河阳村旅游服务中心。

2022 年 10 月 11 日

上午，采访东渡镇方川村艺人吕立溪、吕伟群、吕夏娇、吕志德等，内容包括方川婺剧团发展历史、成员、演出剧目等。采访者：聂付生、施喜光、丁小平、孙碧芬。采访地点：该村村民吕志强私宅。

下午，考察方川村吕氏宗祠。

2022 年 10 月 12 日

采访原东阳婺剧团团长周根会、原盘溪区婺剧团小生潘碧娇。周、潘口述新化婺剧团、缙南婺剧团团、盘溪区婺剧团建团历史及演职员情况。采访者：施喜光、丁小平、顾家政、聂付生。采访地点：缙云县婺剧促进会办公室。

2022 年 10 月 13 日

采访麻献扬老艺人。麻献扬口述麻氏前辈艺人，采访者与麻献扬进行了谈戏、评戏、切磋琴技等。采访者：施喜光、孙碧芬、顾家政。

2022 年 10 月 14 日

采访胪膛村艺人蒋振亮、田文莺。主要补充、核对据前几次录音所整理出来

的文稿。采访者：聂付生。地点：滨江公园名仕楼。

2022 年 10 月 17 日

考察新碧镇马渡村胡氏宗祠戏台、泉塘村（现名）陶氏宗祠戏台、三都村施氏宗祠戏台，采访西岩村花灯戏传承人陈成奎。采访者：施喜光、顾家政、聂付生、杨国琴。

2022 年 10 月 18 日

上午、下午，考察前路乡前路村应氏宗祠、善益书院戏台、壶镇镇金竹村朱氏大宗祠戏台、廉 11 公祠戏台。采访前路村村剧团部分艺人。考察者：丁小平、顾家政、聂付生。

晚上，采访原东阳婺剧团团长周根会，周口述其兄周根海办团经历。采访者：聂付生。采访地点：滨江公园名仕楼 111 室。

2022 年 10 月 19 日

上午，考察前路乡水口村祠堂，采访村剧团花旦吕秀娟等。吕秀娟口述其村剧团发展历史。考察成员：施喜光、丁小平、顾家政、聂付生。采访地点：吕秀娟私宅。

下午，采访后青村杨德标等，杨口述其村剧团发展历史。采访地点：后青祠堂。

2022 年 10 月 21 日

考察靖岳山村昆腔遗存情况。考察成员：施喜光、丁小平、顾家政、聂付生。

2022 年 10 月 24 日

上午，采访杜村乐队人员杜景秋，杜口述其村剧团演出情况。采访者：聂付生。采访地点：滨江公园名仕楼 111 室。

2022 年 10 月 28 日

采访溶江乡田洋村乐队人员许林森、许新芳，许林森、许新芳谈论婺剧锣鼓点问题。采访者：施喜光、丁小平、顾家政、聂付生。采访地点：田洋村。

2022 年 11 月 8 日

晚上看静桥婺剧团演出的《水擒庞德》《麻风告状》。

2022 年 11 月 9 日下午

蟠龙村文化礼堂看木偶戏《香山挂袍》，采访丽君木偶婺剧团团长洪丽君。采访者：丁小平、顾家政、聂付生。采访地点：蟠龙村文化礼堂。

2022 年 11 月 15 日

采访榧树根村虞礼设老艺人，虞礼设时年 91 周岁。虞礼设口述村剧团发展历史和留存剧本口述、抄情况。采访者：施喜光、丁小平、顾家政、聂付生。采访地点：虞氏宗祠。

2022 年 11 月 16 日

采访胡村胡裕溪、胡裕轩、胡溪德、虞爱群。胡裕溪等口述其村演灯戏及村剧团 20 世纪 50 年代至"文革"前一段演出情况。采访者：施喜光、丁小平、顾家政、聂付生。

2022 年 11 月 17 日

采访胡源乡上坪村胡振鼎。胡振鼎口述其村剧团发展历史。采访者：施喜光、丁小平、顾家政。采访地点：胡振鼎私宅。

2022 年 11 月 18 日

采访静桥婺剧团大花王雪飞、朱巧华。王、朱口述其从艺经历。采访者：施喜光、丁小平、顾家政、聂付生。采访地点：丹址村翁真象私宅。

采访丹址村王恩仁。王口述其村剧团发展历史和教戏人梅子仙遇害经过等。采访者：施喜光、丁小平、顾家政、聂付生。采访地点：王恩仁私宅。

2022 年 11 月 19 日

下午采访缙云婺剧团小旦演员沈赛玲。沈赛玲口述 20 世纪 60 年代缙云县婺剧团演出情况。采访者：聂付生。采访地点：名仕楼。

2022 年 11 月 20 日

下午采访缙云婺剧团大花演员刘松龄。刘松龄口述 20 世纪 60 年代至 80 年代缙云县婺剧团演出情况。采访者：聂付生。采访地点：名仕楼。

2022 年 11 月 21 日

采访胡源乡章村章德俭、毛林生。章德俭口述其父辈和村剧团演出历史，毛林生口述其看戏经历。采访者：施喜光、丁清华、顾家政、聂付生。采访地点：

章德俭私宅。

2022 年 11 月 28 日上午

采访壶镇镇团结村卢官德。卢官德口述团结村和壶镇镇。采访者：施喜光、丁小平、顾家政、聂付生。采访地点：卢官德私宅。

采访壶镇镇团结村卢保亮。卢保亮口述其从艺经历。采访者：施喜光、丁小平、聂付生。采访地点：卢保亮私宅。

2022 年 11 月 29 日

采访壶镇（原白竹乡）白竹村卢其昌、卢龙云、卢三春。卢其昌等口述其村剧团发展历史。采访者：施喜光、顾家政、丁小平、聂付生。采访地点：白竹村。

2022 年 12 月 6 日

上午，采访三溪乡后吴村艺人吴国良、朱唐洪等。吴国良、朱唐洪等口述其村剧团的发展历史。采访者：施喜光、丁小平、顾家政、聂付生、丁清华。采访地点：后吴村。

下午，采访三溪乡厚仁村艺人应成生、项章月、项传亮。应等口述其村演灯戏情况。采访者：施喜光、丁小平、顾家政、聂付生。采访地点：厚仁村。

2022 年 12 月 19 日

采访团结村卢官德。卢官德口述团结村小唱班、宏广舞台等戏班情况。采访者：施喜光、顾家政、聂付生。采访地点：名仕楼。

2023 年 2 月 5 日

采访原百花婺剧团团长李恋英。李恋英口述其和家族成员从艺经历和办团情况。采访者：聂付生。采访地点：金华市人民东路原青少年影剧院二楼办公室。

2023 年 2 月 7 日

采访雅施村韩蜀缙。交给韩蜀缙《雅施村剧团艺人简志》，嘱其完善相关内容。采访者：施喜光、聂付生。采访地点：韩蜀缙私宅。

2023 年 2 月 8 日

上午，采访团结村卢保亮。卢保亮口述其家庭成员从艺经历。采访者：施喜光、丁小平、聂付生。采访地点：卢保亮私宅。

下午，采访靖岳村丁传升。交给丁传升《靖岳村艺人简志》，嘱其完善相关内容。

采访前路乡前路村胡可源。交给胡可源《前路村剧团艺人简志》，嘱其完善相关内容。

2023年2月9日

采访槠树根村虞礼设、虞景林等。虞礼设、虞景林口述槠树根剧团传统戏恢复之后演出情况。嘱虞景林完善《槠树根村剧团艺人简志》相关内容。采访者：施喜光、丁小平、顾家政、聂付生。采访地点：槠树根村。

2023年2月12日

雅施村韩蜀缙来访。韩交还《雅施村剧团艺人简志》。

2023年2月15日

采访东渡镇吴岭村叶进新、叶镇光。叶进新、叶镇光口述吴岭班和吴岭村剧团发展历史。采访者：施喜光、丁小平、顾家政、聂付生、叶金亮。采访地点：叶进新私宅。

2023年2月16日

采访川石剧剧团艺人陈献明。陈献明口述川石村剧团发展情况。采访者：聂付生、陈治平、叶金亮。采访地点：川石村陈氏宗祠。

2023年2月17日

上午，采访葛湖。村支部书记陶官仁、艺人陶菊凤、应岭水等，陶等口述村剧团发展史。采访者：聂付生、施喜光、顾家政。采访地点：葛湖村陶氏宗祠。

下午，采访丹址村翁七弟。翁七弟口述新建区婺剧团、七弟婺剧团发展历史。采访者：施喜光、丁小平、顾家政、聂付生。采访地点：翁七弟私宅。

2023年2月18日

上午，胪膛村蒋振亮、田文莺来访。两人口述胪膛村蒋氏祠堂、田氏宗祠、杨氏宗祠、应氏宗祠、胪膛行台等历史情况。地点：名仕楼。

晚上，叶金亮邀请聂付生去缙云县文化馆观看缙云县木偶剧团演出的《高机与吴三春》录像。

2023年2月20日

采访上坪村胡振鼎。胡振鼎口述其村剧团的发展历史。采访者：施喜光、丁小平、丁清华、顾家政、聂付生。采访地点：胡振鼎私宅。

2023年2月21日

上午前往前路乡水口村考察龙抬头迎案民俗活动。村剧团应军宝协助在应氏家谱中查找水口村村剧团艺人生卒年。然后前往后青村查找后青村剧团艺人生平资料。考察人员：施喜光、丁小平、顾家政、聂付生。

下午，采访川石村陈国清。陈国清口述村剧团发展历史。采访者：聂付生、陈治平、叶金亮。采访地点：川石村陈氏祠堂。

2023年2月23日

上午，采访小筧乡大园村郑维强。郑维强口述其村20世纪50年代戏班发展历史。采访者：聂付生、施喜光、丁小平、顾家政。采访地点：村书记陶筧岩私宅。

下午，采访东川乡梅溪村艺人陈景襄。陈景襄口述其村剧团发展历史。采访者：聂付生、顾家政、丁清华、陈小兰。采访地点：陈景襄私宅。

2023年3月16日

采访新建镇新川村刘泽光、徐美娟、徐爱珍。刘等口述其村剧团发展历史。采访者：施喜光、聂付生、丁小平、顾家政、孙碧芬。采访地点：碧川村徐德虎私宅。

2023年3月20日

采访五云镇古塘下村林靖东、林抱坚、林正华。林靖东、林抱坚口述其村剧团婺剧发展情况。采访者：施喜光、聂付生、丁小平、顾家政。采访地点：古塘下村林靖东私宅。

2023年3月21日

采访吴岭村村叶进新。叶进新继续口述其村剧团婺剧发展情况，核对上次采访整理材料，考察吴岭村叶氏宗祠和杜氏宗祠。采访者：施喜光、聂付生、丁小平、顾家政。采访地点：吴岭村叶进新私宅。

2023年3月22日

采访舒洪镇姓王村王建旺、王建虎、李明德。王、李口述其村剧团婺剧发展历史。采访者：施喜光、聂付生、丁小平、顾家政、丁清华。采访地点：姓王村王建明私宅。

2023年3月26日

采访官店村杨文枝、杨喜群、杨三群、杨月群。四杨口述其村剧团婺剧发展

历史。采访者：聂付生、叶金亮。采访地点：官店村杨氏宗祠。

2023 年 3 月 28 日

采访杜村村杜景秋、杜乾明、杜章兴、石正尚。杜等口述其村剧团婺剧发展历史。采访者：聂付生、施喜光、顾家政。采访地点：杜村村杜氏宗祠。

2023 年 3 月 29 日

采访大源乡小章村蔡玮华等。蔡玮华口述其村剧团婺剧发展历史。采访者：丁小平、聂付生、施喜光、顾家政。采访地点：小章村。

2023 年 4 月 7 日

采访杜村杜官灵。杜官灵口述其村 1949 年前村小唱班、村剧团发展历史。采访者：丁小平、施喜光。采访地点：缙云县婺剧促进会办公室。

2023 年 4 月 13 日

上午，采访姓王村王松贵。王松贵口述其村剧团婺剧发展历史。采访者：施喜光、丁小平、顾家政、孙碧芬。采访地点：舒洪镇镇办公室。

2023 年 4 月 18 日

采访杜村杜景秋。杜景秋继续口述其村剧团婺剧发展历史。采访者：施喜光、顾家政。采访地点：名仕楼办公室。

2023 年 4 月 19 日

采访原缙云县婺剧团乐手陶岳富。陶岳富口述缙云县婺剧团"文革"期间样板戏演出情况。采访者：施喜光、聂付生。采访地点：名仕楼办公室。

2023 年 4 月 21 日

采访原缙云县婺剧团花旦李赛飞。李口述其在盘溪婺剧团、缙云县婺剧团的演艺情况。采访者：聂付生。采访地点：名仕楼办公室。

采访杜村杜官灵。杜官灵口述其村小唱班、村剧团发展历史。采访者：施喜光、顾家政、孙碧芬。采访地点：杜村村杜氏宗祠。

2023 年 4 月 30 日

采访原浙江婺剧团编导徐勤纳。徐勤纳口述缙云县婺剧团排戏情况。采访者：聂付生。采访地点：徐勤纳私宅。

2023 年 5 月 1 日

　　采访原缙云县婺剧团花旦何淑君。采访者：聂付生。采访地点：名仕楼。

2023 年 5 月 2 日

　　采访原群艺婺剧团小生吴香、正旦朱美兰、杜小兰。采访者：聂付生。采访地点：名仕楼。

2023 年 5 月 5 日

　　采访马鞍山村三合班艺人周焕然。周口述其村 1949 年前小唱班演出情况。采访者：施喜光、丁小平、顾家政、聂付生。采访地点：周焕然私宅。

2023 年 5 月 6 日

　　采访原群艺婺剧团吕国康、丁碧忠等。采访者：聂付生。采访地点：名仕楼。

2023 年 5 月 13 日

　　采访原缙云县婺剧团刘松龄。刘口述缙云县婺剧团现代戏演出情况。采访者：聂付生。采访地点：缙云县滨江公园名仕楼。

2023 年 5 月 14 日

　　采访原缙云县婺剧团楼松权。楼口述缙云县婺剧团现代戏演出情况。采访者：聂付生。采访地点：缙云县滨江公园名仕楼。

2023 年 5 月 16 日

　　采访原缙云县婺剧团蔡仕明。蔡口述 60 年代缙云县婺剧团历史。采访者：聂付生、施喜光。采访地点：缙云县滨江公园名仕楼。

2023 年 5 月 21 日

　　采访原七弟婺剧团团长翁七弟。翁口述新建区婺剧团历史。采访者：聂付生、施喜光。采访地点：缙云县滨江公园名仕楼。

2023 年 5 月 25 日

　　采访原缙云婺剧团小生吕爱英。吕口述缙云县婺剧团 1980 届学员训练、演出情况等。采访者：聂付生。采访地点：缙云县滨江公园名仕楼。

2023 年 5 月 26 日

　　采访原缙云县婺剧团小生李军亮。李口述其演艺经历及办团情况等。采访者：

聂付生。采访地点：缙云县滨江公园名仕楼。

2023 年 5 月 27 日

采访沈宅村沈水才、沈桂初。沈口述沈宅村剧团演出历史。采访者：聂付生、陈俊羽、丁清华、梅慧丹。采访地点：沈水才私宅。

2023 年 6 月 18 日

采访马鞍山村艺人周焕然。周核对、补充前次所口述的内容。采访者：聂付生、施喜光、丁小平、顾家政。采访地点：马鞍山村。

2023 年 6 月 26 日

采访老艺人麻献扬。主要核对拥和剧团的有关演出历史文稿。采访者：聂付生。采访地点：滨江公园名仕楼。

2023 年 6 月 27 日

上午，采访缙云县原馆长金益明。金益明口述缙云县婺剧团 1980 届学员培训、演出情况。采访者：聂付生。采访地点：缙云县文化馆办公室。

下午，采访缙云县戏曲干部陈忠法、陶俊伟。陈、陶口述 1980 届学员培训、演出情况。采访者：聂付生。采访地点：缙云县文化馆办公室。

2023 年 8 月 16 日

采访缙云县志达婺剧团团长吕志达。吕口述其办团历史及演出情况等。采访者：聂付生。采访地点：滨江公园名仕楼。

2023 年 8 月 18 日

采访原新建区婺剧团花旦施小华。施口述其演出历史及演出情况等。采访者：聂付生。采访地点：滨江公园名仕楼。

2023 年 8 月 19 日

采访原新建区婺剧团小生朱盈钟、花旦施小华。朱、施口述新建区婺剧团办团历史及演出情况等。采访者：聂付生。采访地点：滨江公园名仕楼。

2023 年 9 月 5 日

采访金兰婺剧团团长王金兰。王口述其办团情况。采访者：聂付生。采访地点：滨江公园名仕楼。

2023 年 9 月 12 日

采访梅宅村梅土良、梅伟斌等，了解梅子仙的生平和梅宅村剧团历史等。采访者：聂付生、顾家政、梅乐瑾。采访地点：梅土良私宅。

2023 年 10 月 19 日

采访缙云思火婺剧团团长李思火、李君芬夫妻。李口述其办团经过、人员成员、演出等情况。采访者：聂付生。采访地点：滨江公园名仕楼。

2023 年 11 月 9 日

采访永康新楼村老艺人胡苏女。胡口述其祖父、父亲在缙云的演出经历。采访者：聂付生、施喜光、顾家政。采访地点：新楼村胡苏女私宅。

2023 年 11 月 22 日

上午，采访原缙云婺剧二团团长胡景其。胡口述其办团经过、人员成员、演出等情况。采访者：聂付生。采访地点：滨江公园名仕楼。

下午，采访原七弟婺剧团团长翁真象。翁真象口述承包缙云县婺剧团的情况。采访者：聂付生。采访地点：滨江公园名仕楼。

2023 年 11 月 25 日

采访原缙云县婺剧团演员陶龙芬、吕江峰。陶、吕口述缙云县婺剧团 20 世纪 80 年代至 90 年代所演剧目情况。采访者：聂付生。采访地点：滨江公园名仕楼。

2023 年 11 月 28 日

采访缙云思火婺剧团团长李思火。李核对、补充其办团经过、人员成员、演出等情况。采访者：聂付生。采访地点：滨江公园名仕楼。

2023 年 12 月 1 日

采访原缙云县婺剧团乐队鲍秀忠。鲍口述其创作小戏《三担米》《一对银手镯》等背景、作曲等情况。采访者：聂付生。采访地点：滨江公园名仕楼。

2023 年 12 月 3 日

采访原缙云县婺剧团丁鹏飞、楼松权、陈韵芳、张吉忠、吕耀强、吕江峰、陶龙芬、何淑君、徐丽君等。采访者：聂付生、顾家政。采访地点：原缙云县婺剧团排练厅。

2023 年 12 月 6 日

采访戏迷毛林生。毛口述其看戏经历。采访者：聂付生。采访地点：滨江公园名仕楼。

2023 年 12 月 8 日

上午，召集黄爱香、麻献扬、丁鹏飞、叶金亮、杜景秋、周根会、翁真象、胡景其等针对《缙云婺剧史》初稿查漏补缺纠错。主持：陈子升、聂付生、施喜光。地点：滨江公园婺剧促进会。

下午，采访靖岳村三合班后人丁明飞，搜集三合班抄本。采访者：聂付生、顾家政。采访地点：丁明飞私宅。

2023 年 12 月 9 日

采访原缙云县婺剧团主胡叶金亮。叶口述其组建船埠头戏迷乐队的过程。采访者：聂付生。采访地点：滨江公园名仕楼。

2024 年 1 月 5 日

《缙云婺剧史》评审会召开。评审专家朱恒夫、俞为民、黄大同、伏涤修、陈美兰、王晓平、赵祖宁，参会领导陈子升、李潘良、黄勇、曹雄英等。会议地点：缙云县宝廷大酒店二楼会议室。

2024 年 5 月 15 日

采访溶江乡大黄村正吹胡鼎林、花旦胡苏联。采访者：聂付生、施喜光、叶金亮、丁清华。采访地点：大黄村。

2024 年 5 月 21 日

采访大洋镇前村村艺人王礼品、王设金、王国蕊。王礼品等口述村剧团发展历史。采访者：聂付生、施喜光、顾家政、丁清华。采访地点：前村。

后　记

　　撰写《缙云婺剧史》，纯属意外。

　　2022年8月15日，我在浙江省一家医院拔牙的间隙接到缙云县婺剧促进会会长陈子升先生的电话。他跟我说，他在会长任上还想完成一部缙云婺剧发展史的撰写任务，问我能不能去他家坐坐，商讨一下撰写的相关事宜。当时，我申报的2022年度国家艺术类基金项目《婺剧剧目抄本整理与研究》（批准号2022AB01438）刚批准立项，心里正盘算着如何有效地展开这项对婺剧来说既是基础性又有指向性的研究工作。

　　地方戏的研究比较特殊，其特殊之处就在于它的民间性。这要求地方戏的研究者必须"眼睛向下""到民间去"。我尽管有八年做婺剧口述史的经历，也因此对婺剧的历史、剧目、音乐、表演等有一定的了解，但也仅仅限于了解而已，相对于旨在对婺剧剧目抄本做一番前所未有的大整理这样一个宏伟的愿景而言，"仅仅限于了解"是远远不够的。更何况，我了解的还只是被傅谨先生称之为"公家人"的一些演艺经历。对我来说，那些熟悉且精通传统戏的"自由人"仍旧是一个陌生的群体。我曾在《浙江婺剧口述史》结语中说过这样一段话，云：

> 　　改人、改制、改戏，从某种程度上说，改变的是传统的演出方式和表演形态。有些被看作是"落后"甚或"糟粕"的演出方式和表演形态，从民俗或非物质文化遗产角度看，恰是其价值所在。那些有价值的"落后"甚或"糟粕"内容，"公家人"尽管传承了一部分，但远不如活跃在民间的那些"自由人"传承的那么多，那么原生态。"自由人"因为少了"公家人"的种种束缚，其演出的剧本、表演方式、音乐、脸谱、服装等就能最大限度地保存先辈的传统。从这个角度说，体制外老艺人的缺席，使我们缺少了一条了解、保存婺剧各剧种原生态演出信息的通道，我们的口述史也就少了这部分有价值的文字和视频资料。

走进这个群体，进而熟悉之，将其变为解码传统婺剧的有生力量，需要我投入比口述史更多的精力，进行更为细致深入的田野考察。因此，这时候能接到陈会长的电话，我心里自然很高兴。

陈子升，1945年生，缙云县新碧街道人。陈会长先办企业，后当选为缙云县政协副主席。2006年，缙云县婺剧促进会成立，他被选为第一任会长。我曾采访过他三次，每一次他都给我留下了深刻的印象。陈会长虑事周密，办事果断。凡是他认准的事，说干就干，绝不拖泥带水。我如约来到缙云。陈会长委派缙云县婺剧促进会施喜光副会长、孙碧芬老师把我从车站接到他家。和前三次一样，陈会长隆重热情地招待我。晚宴上，陈会长依次将施喜光、孙碧芬、丁小平、顾家政、叶金亮、楼焕亮介绍给我，然后说："聂老师，您不要回去了，明天就开始工作，办公室、住所都已给你准备好啦，今天在座的这些人都是您团队的成员，都是来配合您工作的。"陈会长为人热情，说话时总是一脸微笑。除了感动，我能做的就是接受，主动担负起这份历史使命！

撰写缙云婺剧史，文献资料的获取是最大的难题，也是我们这项工作的首要任务。缙云处处是戏窝，无论东乡、南乡还是西乡，弦歌之声，四时不辍。因此，我认为这次考察，区域越广越好，对象越多越好，话题越深越好。这不仅仅出于我的一种主观意愿，确是撰写《缙云婺剧史》的客观要求。但要达到这个要求并非易事。我们这个团队都是退休人员，年龄大，体质弱，每天都要在城区和各乡镇的山道、田间小路之间奔波，其辛苦可想而知。然而，使命所致，大家都任劳任怨，无论何种天气，也无论何种路况，只要有考察任务，每个人都是风雨无阻。时间一久，大家形成了一种共识：既然我们所做的工作是揭示缙云婺剧的历史状貌，揭示缙云戏班（剧团）这样一个几乎以原生态存在对象的内部构成，那么，我们始终要用一种严谨态度对待我们所考察的每一个对象，始终要用一种探索精神发掘每一条有价值的材料。我们的工作井然有序，不到一年时间，我们就已跑遍我们计划的村庄。除了采访，我们还搜集了大量的抄本。要知道，这是我们想完成这项工作的基础。有这些口述和抄本打底，我们的思路逐渐清晰，信心随之倍增。2023年年底，《缙云婺剧史》的初稿顺利完成。2024年1月5日，《缙云婺剧史》顺利通过了由王馗、朱恒夫、俞为民、黄大同、伏涤修、陈美兰、赵祖宁、王晓平组成的专家组的评审。

现在我们的工作已告一段落，作为主笔，我由衷地感谢所有帮助过我的新老朋友。

感谢陈子升会长，感谢团队的所有成员。没有陈会长当初打给我的那通电话，没有团队所有成员任劳任怨、执着坚韧的奉献精神，也就不会有呈现于世的这份研究成果。

感谢为我们提供办公场所的陈俊羽女士。陈女士经营的名仕楼位于素有"一

湾碧水一条琴，三面青山皆画屏"之称的缙云县城滨江公园，环境清静优雅，是一个做学问的理想场所。此外，陈女士原本在婺剧团做过小生演员，为人热情，来名仕楼休闲的缙云本地人士多是婺剧从业者和爱好者，这客观上为我获取婺剧信息提供了诸多便利。

感谢为我提供研究时间的宁波财经学院象山影视学院的叶阳、李晓光两位领导，感谢为我们提供资料帮助的叶金亮、虞礼设、应林水、叶松桥、丁明飞、周焕然、卢保亮、李康兰、杨德标、章德俭、马根木、陈德珠、朱玉云、汪普英、韩蜀缙、杜景秋、杜官灵、叶新进、戴有汉、应必高、陈景襄、胡振鼎、陈成奎、卢官德、丁鹏飞、吕国康、陈金瑞、陈官周、吴国良、李赛飞、周瑞仙、樊美燕、潘美燕、吕江峰、何淑君和缙云县文旅局、缙云县文化馆、缙云县档案馆、缙云县图书馆的相关人员，感谢协助我们工作的丁清华、梅慧丹、朱红阳、周根会、吴宣东、谢烈均、林靖东、蒋振亮、梅志丹、麻碧英、楼碧勇、吕晓微、梅乐瑾、陈建雄、应会月、周益仕、林文贵、李步林、杨晋平、虞景林、赵瑞青、应普源等，感谢所有接受我们采访的艺人和戏迷，感谢王馗、朱恒夫、俞为民、黄大同、伏涤修、陈美兰、赵祖宁、王晓平诸位专家，感谢上海大学出版社编辑位雪燕女士。通过本书的撰写，我懂得了"众人拾柴火焰高"的可贵，领悟到习近平总书记提出的科技工作者要"将论文写在祖国的大地上"的深意。

缙云是中国戏曲文化之乡，拥有悠久的戏曲文化渊源，也拥有深厚的戏曲文化根基。对其悠久、深厚文化内涵的揭示非我们一次短暂的工作所能完成。我更愿意，我们的工作只是一个起点，一个能给人启发并能起到引导作用的起点。

最后需要说明的是，由于时间和精力等原因，我们的工作肯定存在诸多疏漏，因此本书内容难免出现这样那样的问题。敬请读者谅解，并欢迎批评指正。

宁波财经学院特聘教授　**聂付生**